익사한
남자의

자화상

강덕구

글항아리

일러두기

외래어 표기는 모두 국립국어원 외래어표기법을 따랐으나,
'소울soul'과 같이 가령 음악 장르에서 오랫동안 통용되어왔던
표기는 관례를 따라 '솔'이 아닌 '소울'로 표기했다.

무신론자들의 반론.

"그런데 우리는 그 어떤 빛도 없는데요."

블레즈 파스칼, 『팡세』

나는『익사한 남자의 자화상』에 등장하는 예술가와 예술작품 대부분을 알지 못한다. 책에 나오는 음반은 국내뿐 아니라 외국 사이트에서도 찾기 어렵고, 영화는 유튜브에서도 검색이 잘 안 된다. 세계적인 밀리언셀러가 된 음반이나 영화 이야기는 이 책에 없다. 그렇다고 주류/비주류의 간편식 같은 도식이 적용된 책도 아니다. 주류/비주류에서도 여러 단계 더 내려간다. 내가 이 책에서 발견한 것은 비주류 안에서도 주류와 비주류를 다시 나누는 강덕구씨의 조밀하고 집요한 시선이다. 그의 시선에서는 수전 손택이나 라스 폰 트리에, 정성일조차도 주류로 잡히고, 책은 그 주류들이 세상에 세워놓은 정전正傳, '도널드 덕'을 공격한다.

『익사한 남자의 자화상』은 문화예술계의 주류가 드리운 암담한 그늘 속에 웅크린 사소하고 하찮아 보이는 어떤 현상, 어떤 가능성들에 대해 말한다. 강덕구씨는 문화비평이란 "비천함, 실패, 나쁜 것에 관한 정직한 성찰"이 되어야 한다고 말한다. 비천하고 실패한 나쁜 것들이란, "잔인한 점수 매기기"를 통해 주류가 소외시켜버린 모든 것에 주류가 딱지 붙여놓은 이름이다. 그렇기에 이 책은 가치가 있다. 그는 머릿수로나 계산되는 '익명의 대중'이 가져올 미래의 미적 가능성을 옹호한다. 그가 내 눈앞에 가져온 이 불평불만 많은 현미경을 그와 함께 들여다보노라면 다른 문화비평서에서는 좀처럼 알 수 없는 미시적 세계의 소외된 미적 존재를 알아차리게 된다.

— 백민석(소설가)

미셸 우엘베크는 "삶을 사랑하는 사람은 책을 읽지 않는다. 하기야 영화관에도 거의 가지 않는다"고 썼다. 하지만 여전히 영화를 보고 음악을 듣고 그것을 지독하다 싶을 정도로 꼼꼼히 복기하는 이가 여기 있다. 그는 삶을 사랑하는 것을 포기한 것일까?

누군가를 이해하고자 할 때 가장 쉬운 방법은 '세대'를 들고 오는 것이다. 개인은 세대적 무의식에 의해 좌지우지된다고 보기 때문이다. 미디어나 정치가 개인들을 나누고 대립시키기 위해 그것을 애용하는 것도 이해가 간다. 그런데 밀레니얼 세대인 이 저자가 우리에게 내밀고 있는 세대 의식은 매우 낯선 것들이다. 도대체 이것은 어디서 온 것일까? 추측건대 그것은 세대의 의식을 개인의 무의식에서 재규정하기 위한 몸부림과 관련이 있을 것이다.

오늘날 문학계나 영화계에서 비평은 낯간지러운 단어가 되었다. 실적이 되지 않는 글, 업계에 도움이 되지 않는 글, 클릭을 끌어내지 못하는 글은 삶과 동떨어진 글로 무시되고 있다. 하지만 최근 들어 자의식을 전면에 배치하여 각자의 삶을 긍정하고 이를 비평이라는 형식으로 표현하는 필자가 하나둘 등장하고 있다. 그 선두주자가 강덕구라는 사실에는 아마 이견이 없을 것이다.

— 조영일(문학평론가)

추천사

차례

프롤로그

: 익사한 남자의 이야기

「익사한 남자의 자화상Self-Portrait as a Drowned Man」이라는 제목의 사진을 본 나는 묘한 기분에 사로잡혔다. 물에 빠진 주검이 자신의 얼굴을 그린다는 구상에 으스스함을 느끼지 않을 수 없었다. 이 사진은 최초의 사진 매체인 '다게레오타이프'를 둘러싼 특허권 경쟁에서 패배한 사진작가, 이폴리트 바야르가 찍었다. 학술원 측에서 바야르에게 사진 발명을 발표하는 시기를 늦춰달라고 부탁했고, 바야르가 발표를 미루던 중 루이 다게르가 사진 매체의 발명자로 학술원의 인준을 받는다. 이에 분개한 바야르는 익사한 시체를 표방한 사진을 항의 조로 학술원에 보냈다. 그는 사진 뒷면에 아래와 같이 썼다.

당신이 여기서 보는 시체는 무슈 바야르, 즉 당신이 보는 사진을 발명한 이의 시체입니다. 내가 아는 한 이 불굴의 실험자는 약 3년 동안 발견에 몰두해왔습니다. 정부는 오직 다게르에게만

너무 관대했고 바야르를 위해서는 해줄 게 아무것도 없다고
했답니다. 그래서 이 불쌍한 사람은 스스로 물에 몸을 던졌지요.
오, 인간 삶의 알 수 없음이여……! 며칠 동안 시체 안치소에
있었지만, 아무도 그를 알아보지 못했고, 아무도 그의 사체를
찾지도 않았습니다. 여러분, 악취를 피하려면 그냥 지나쳐가는
게 좋을 겁니다. 보다시피 이 신사의 얼굴과 손은 썩어들어가기
시작했으니까요.[1]

사진 발명의 맨 앞자리를 빼앗긴 바야르는 자신을 썩어가는 시체
에 비유한다. 사진은 바야르가 맞닥뜨린 상황을 직관적으로 보여주는
도구다. 자신의 뒤통수를 친 친구, 특허권을 뺏긴 발명가, 제 성취를 빼
앗은 예술 엘리트, 마틴 스코세이지의 갱스터 영화에서나 나올 법한 범
죄 사건을 바야르는 「익사한 남자의 자화상」이라는 사진으로 상징적이
고도 아이러니하게 보여준다. 바야르의 연출 사진은 단순히 풍자적인
것에서 그치지 않는다. 바야르의 사진이 일으킨 해프닝은 '허구', 혹은
더 나아가 우리가 우리를 이해하게 만드는 '신화'의 성격을 생생히 드러
낸다. 부당한 사건을 겪은 한 발명가가 보내는 도발(라스 폰 트리에는 '도
발'이 사람들을 생각하게 만든다고 말한 바 있다)은 그 자체로 하나의 이
야기다. 예술이야말로 우리가 우리 자신을 이해하기 위해 만든 도구로
서, 영국의 시인 케이트 템페스트는 "옛적에 신화는 우리가 우리 자신
을 이해하기 위해 만든 이야기였지"라고 말한 바 있다.

더러운 이야기

내가 「익사한 남자의 자화상」에 매혹된 이유는 이 사진이 비단 바야르가 죽은 자의 모습을 연출했다는 데만 있지 않다. 그럼? 이 사진은 무엇보다 죽음을 소재로 한 악취미적 농담이다. 나는 언제부터인가 사악하고 나쁘며 비천한 모든 것과 사랑에 빠지게 됐다. 1부의 '문화비평: 비천함, 실패, 나쁜 것에 관한 정직한 성찰'은 그런 잔인한 농담이 바로 우리가 보고 듣는 문화를 창조한 힘이라는 것을 역설하고 있다. 도스토옙스키가 말하듯 고귀함을 바라보기 위해선 비천함의 눈을 경유해야 하기 때문이다. 근대 이후의 모든 예술은 대중이 열광하는 오락에서 출발했다. 문학처럼 개인의 상상력과 직결되어 있는 듯 보이는 매체조차, 모험소설이나 탐정 소설 같은 오락적 요소를 온몸에 뒤집어썼다.

　　대중의 무의식에서, 당신이 잠자리에서 뒤척거리며 꾸는 꿈속에서, 다시 말해 열광과 욕망이 펄펄 끓는 아수라장에서 예술가들은 영혼의 구원을 꿈꿨다. 예술이 밑바닥에 가라앉은 더러운 것들과 친교를 맺은 것은 구원에 대한 갈망 때문이다. '선악과를 먹은 최초의 인간'이라는 비유에는 죄를 짓지 않고선 구원을 받을 수 없다는 역설이 담겨 있다. 왜, '길티 플레저Guilty pleasure'라는 용어도 있지 않은가? 더러운 이야기는 우리를 매혹한다. '선악과'는 곧 이야기이며, 내가 이야기에 매혹된 이

1 진중권, 「[진중권의 미학에세이] 익사한 사내」, 『씨네21』, http://www.cine21.com/news/view/?mag_id=72170, 2012년 12월 28일, 2022년 7월 21일 접속.

유이기도 하다. 인간사에서 우리 내면 깊은 곳으로부터 움튼 욕망들은 은유로 표현되어야만 했다. 진실을 회피하고자 하는 욕망, 섹스와 폭력, 더러운 짓거리에 관한 욕망은 항상 이야기라는 거름망을 통과했다.

위대한 미국인 소설가 코맥 매카시는 인간이 이야기를 만들고자 하는 욕망이 어디서 유래하는지 알고 있다. 그의 소설에서 폭력이란 세계를 움직이는 동인으로, 타락에서 순수로 또 순수에서 타락으로 내러티브를 움직이는 엔진이다. 그러나 동시에 이 폭력은 세계를 세계로서 받아들이는, 즉 세계가 크다는 점을 인식하는 재귀적 성찰(2부의 '루이 C. K. vs. 강덕구'에서 이 점을 명료히 설명했다)로 기능한다. 인간이 성장하려면 상처를 내야 하고, 상실을 겪어야 한다. 우리가 사랑이라는 사악한 마법에 사로잡히는 과정이란 우리가 여태껏 인식하지 못했던 세계를 바라보고 또 그것을 잃어버리는 모험을 의미한다. 그러한 상처가 가져온 새로운 관점을 통해 우리는 세계("내가 몰랐던 것을 타인을 통해 압니다")가 얼마나 거대한지 알게 된다. 타락한 것은 정화되어야 하고, 순수한 것은 때 묻는다. 가만히 서 있다면 우리는 돌에 불과하다.

폭력의 메커니즘은 '변화'에 있으며, 변화의 축은 '시간'이다. 매카시의 신화는 언뜻 무시간적으로 보이지만, 그곳에는 파괴된 세계의 기원으로 돌아가는 운동이 존재한다. 매카시의 '국경 3부작'은 폭력을 통해 무無로 돌아가고, 무에서 존재로 거듭나려고 폭력을 저지르는 행위의 순환이다. 인간은 저 순환하는 시간에, 즉 인간의 시간에 '이야기'라는 이름을 붙인다. 이야기는 인간이 할 수 있는 가장 강력한 폭력이다. 매카시는 변화무쌍하고, 무지막지하게 거대한 세상에 대해 "우리의 계획은 우리가 알 수 없는 미래 위에 세워진 것이오. 세상은 매시간 만물을 이리 재고 저리 재어 형체를 바꾸기에, 우리가 파악할 길이 없는데도 우리는 세상을 파악하려고 기를 쓰고 있는지도 모르지"라고 말한다. 불

가해한 세상을 이해하려는 인간은 우두커니 인간을 응시하는 사물들을 이어서 이야기를 만드는데, 이때 인간은 "자기 머릿속에 이야기를 하나 갖고" 있을 뿐이고, "그 이야기 속에서 그는 행복"할 것이다. 매카시의 소설은 인간이 이야기를 짓는 충동을 거의 동물이 생존하기 위해 쓰는 폭력처럼 묘사한다.

매카시에 따르면 새로 부상한 미디어에 편승해 가짜 뉴스와 혐오를 전파하는 이들은 이야기라는 선악과를 재생산하는 이들이나 다름없을지도 모른다. 그들은 별자리에 이름을 붙이고, 자연 현상에 서사를 부여하는 고대인들과 별반 다를 바가 없다. 케이트 템페스트의 책 제목처럼 우리는 "아주 새로운 고대인들Brand New Ancients"로서 원시인과 똑같은 행동을 반복할 뿐이다. 모두가 자유롭고 평등한 의사소통을 하는 공론장이란 근대 시민들이 가까스로 합의한 가설 공연장이다. 즉 인간은 단 한 번도 건강한 의사소통을 한 적이 없다. 인간 사이에 놓인 불투명한 막은 투명한 의사소통을 방해한다. 의사소통 혹은 그것의 하위 기능으로서의 예술이란 병리적 인간을 전제하지 않고서는 불가능하다. 성경에 나오는 매혹적인 개념 중 하나인 '원죄'는 인간이 태초부터 '병든 인간'이었을 뿐이라는 통찰을 던져준다. 프로이트의 정신분석이 인류사에 행한 코페르니쿠스적 전환의 의미도 '인간'의 무의식이 존재한다는 깨달음보다는, 인류가 그저 충동과 욕망으로 가득 찬 병든 동물에 불과하다는 냉혹한 시선에 있다. 이야기는 이처럼 우리가 저지른 실수와 공포, 저 모든 것을 아우르는 세계를 이해하기 위한 시도였다.

이야기는 소설이나 영화, 만화 같은 창작물에 한정되지 않는다. 이

야기 기반의 예술작품 밑에는 세계를 이해하려는 '이야기의 원형'이 흐르고 있다. 일본의 비평가 오쓰카 에이지는 독자들이 소비하는 소설과 만화, 영화의 이야기를 추상화하다 보면 결국 추상적인 이야기 구조가 나온다는 점을 설파했다. 오쓰카가 설파하는 이야기의 구조란 민담에서 유래한다. 무라카미 하루키의 소설과 「스타워즈」 시리즈는 실상 '보물찾기'라는 인류 고대의 민담 구조를 빌려왔다는 것이다. 단 하나의 이야기, 즉 원형적인 이야기라는 개념을 형이상학적으로 확장한다면 폴 발레리가 문학의 역사를 일컬어 "성령의 역사"라고 단언한 지점에 이르게 된다. 보르헤스는 다른 작가들의 입을 빌려 문학의 역사를 단 한 명의 작가가 쓴 무한한 이야기로 규정한다. 내가 짓는 이야기는 타인의 이야기를 모방하고, 타인의 이야기 역시 내가 짓는 이야기를 반영한다. 이야기들의 이야기, 타인이 꾸는 꿈을 빌려 꾸는 도둑의 인생에 매혹된 나는, 사람들이 쓰는 거짓 가면을 진리의 이름으로 비난하기보다는 가장 무도회의 아름다움을 만끽하고 싶다.

책 내용에 관한 이야기

어떤 정신병은 사건의 인과를 정확히 규정하지 못하는 증상을 포함한다. 타인이 자신을 조종하고 있다는 두려움에 갇힌 조현병 환자는 주변의 모든 사물이 자신을 적대하는 듯 느낀다. 조현병 환자는 층간 소음을 자신을 암살하려는 시도로 해석한다. 편집증 환자는 지금 일어나는 사건의 배후에 음모가 도사리고 있다고 믿고, 음모에 기반한 이야기를 짓는다. 동시대의 자유주의자들은 '사실'을 더 이상 믿지 않는 사회에 격분하지만, 사람들은 지식을 받아들이는 것보다는 상상하기를 더 좋아

한다. 동시대에 일어난 위기는 20세기에 유래한 이야기들이 힘을 잃어 가는 데서 기원한다. 거대 서사의 끝, 역사의 종말이라는 포스트모더니즘적 단언은 일부분 호들갑으로 밝혀졌다. 국가와 민족 개념은 콘텐츠 '소비자' 의식과 결합하며 제국주의 시대만큼 강력한 힘을 가지게 되었다. '위기'라는 새로운 이야기의 범람으로 인해 판단을 위한 기준이 상실된 것이다.

누구도 어떤 이야기가 옳다고 말하지 못한다. 기존의 이야기는 공격받지만, 새로운 이야기라고 해서 다른 것은 아니다. 우리는 무엇이 진실이고 거짓인지 구분할 수 있는 척도를 잃었다. 동시대인은 내면의 병든 인간을 통제할 수 있는 건강하고 단일한 서사를 잃은 것이다.

이 책의 1부 「오늘」에선 동시대성이라는 지평이 바뀌는 막간을 다룬다. 연극 무대로 따지면 오늘날은 1막에서 2막으로 넘어가는 막간과 닮아 있다. 막간의 시간이란 곧 위기의 시간이다. 지난 5년간 미투 운동과 페미니즘이 부상했다. 더는 옛날 옛적의 신화가 적시성을 가질 수 없게 되었다. 이에 더해 정치적 올바름과 캔슬 컬처(취소 문화)에 대한 논쟁이 일어났지만, 실은 이것이 본질이라곤 할 수 없었다. 동시대성이 겪고 있는 위기란, 새롭다고 간주되는 언어 역시 여전히 오래된 신화에 기반해 있다는 사실에서 유래하기 때문이다. 예컨대 '힙스터'는 노먼 메일러가 처음 꺼내든 표현으로, 재즈나 비밥 같은 흑인음악을 추종하는 백인들을 일컫는다. 그들은 흑인음악의 소수자성을 착취하고, 이를 자신들의 문화적 정체성을 형성시킬 수 있는 일종의 에너지원(이를테면 비트 세대)으로 삼기까지 한다.

본디 이런 폭력성은 백인 남성 예술의 근본 동력이었다. "야만의 기록이 아닌 문화의 기록이란 결코 없다."[2] 지난 세기의 예술은 남성성과 제국주의의 폭력적인 결합으로 빚어졌고, 예술의 영웅이란 그러한 폭력을 대변하는 대리인이었다. 이 같은 예술로부터 뻗어 나온 기대 지평은 점점 일몰되어가고 있다. 단도직입적으로 말하면 그런 시대는 다시 오지 않는다. 한 운영 체제에서 다른 운영 체제로 넘어가고 있는 과정을 온전히 이해하려면, '오늘'을 어제와 내일이 맞물리는 광경으로서 정밀히 설명해야 한다. 그렇기에 나는 이 책에서 과감히 '문제적 인간'들이 만든 작품을 비평의 대상으로 삼았다. 그들을 옹호하려는 목적에서가 아니다. 문제적 인간들은 옛적의 이야기를 바탕으로 자신의 서사를 구축했다. 그러나 그들이 만든 이야기는 오늘날 환영받지 못하는 '괴담'이라는 점이 밝혀졌다. 한편으로 우리는 여전히 문제적 인간이 참조한 예술의 역사에 강렬한 매력을 느끼기도 한다. 매력과 역겨움을 동시에 일으키는 옛적의 신화는 동시대의 딜레마로서, 과거에서 미래로 이행하는 예술 풍경을 규정하고 있다.

2부 「내면」은 "세계와 하나님은 크다"고 외치는 종교적 인간을 주인공으로 삼는 예술작품을 다룬다. 나는 여기서 조금은 까다로워 보이는 도식으로 '세계로서의 세계'를 제안한다. 우리는 세계를 부분적으로밖에 경험하지 못한다. 서울, 한국인, 남성, 탈모인 등등. 현대인이라면 세계를 분할해서 이해하기 마련이다. 하지만 예술은 우리 세계의 파편을 통해 세계상 전체를 보여준다. 놈 맥도널드와 루이 C. K.의 유머, 장외스타슈와 스코세이지의 비극은 조각난 세계의 파편인 동시에 세계상 전체를 비추고 있다. 소격 효과라는 브레히트의 충격 요법을 보수적인 방식으로 전유하는 이들 예술가는 세속성에 물든 우리 인간의 참모습이 다름 아닌 신의 불 앞에 놓인 "발가숭이"[3]임을 깨닫게 만든다. 유머

작가들은 유머라는 모호하고 미묘한 말맛을 주는 역설(펀치라인)에 기댄다. 즉 유머는 항상 부정확해야 하는데, 이를 통해 미묘한 어감이 부조리함을 끄집어내기 때문이다.

비극 작가들은 미완의 혁명을 꿈꾼 68혁명과 베트남 전쟁이라는 역사적 비극을 통과해 세계사의 밑기둥이 흔들리는 지진 속에서 세계상을 총체적으로 감각할 수 있는 분열적 의식을 만들어낸다. 비극의 주인공은 항상 혼란스러운데, 그들은 자신의 삶과 스스로 소망하는 꿈이라는 양극성을 오가는 격렬한 분열을 껴안고 있기 때문이다. 여기서 더 나아가, 삶이 비극이 된 음악가들과 그들의 음악이 지향하는 말년의 양식이 우리가 편안히 안주한 현실에 일으키는 파국을 탐구할 것이다. 결국, 이 '세계라는 곳'의 심장에는 하나의 역설이 마그마처럼 흐르고 있다.

3부 「우리」에선 한국을 그리는 한국인의 예술을 다룬다. 10년 만에 한국 문화의 위상은 오욕에서 영광을 향해 급속도로 성장했다. '한국적인 것이 세계적이라는' 신토불이 미학을 모두가 이야기하던 시절이 있었다. 그럼에도 한국적인 것의 실상은 모호하다. 3부는 「뽕」, 한국 팝, 민중 예술, 이창동, 장선우, 홍상수가 각각 한국적인 것이라고 간주되는 미적 양식을 창조하고, 또 해체하는 방법론을 탐구한다. 또 한국이라는 기호가 얼마나 다의적이고 풍부한 한편, 고정되지 않은 미지의 변수에 가까운지에 대해 이야기한다. 이는 한국이라는 지역에만 한정될 수 없

2 페터 뷔르거, 『아방가르드의 이론』, 최성만 옮김, 지식을만드는지식, 2013, 78쪽.
3 조지 스타이너, 『톨스토이냐 도스토예프스키냐』, 윤지관 옮김, 서커스출판상회, 2019, 28쪽.

는 보편적인 문제다. 흔히 모더니즘이 세련되고 새로운 예술적 형식을 일컫는다고 착각한다. 우리 예상과는 달리 모더니즘은 토착성과 원시주의에 부단히 집착했다. 아메리칸 프리미티즘을 포크 사운드에 도입한 존 파이히, 아프리카의 리듬과 현대 음악의 비전을 접목한 선 라, 모더니즘 회화의 어법을 지역적으로 전유한 한국의 단색화는 민족적 양식을 모더니즘의 매체적 자의식으로 전용한 사례들이다.

「우리」는 한국적인 것을 재검토하고, 그것을 분리하고 해체함으로써 동시대성에 가닿는 여정을 톺아보는 장이라고도 할 수 있다. 아울러 아프리카TV로 대표되는 스트리밍 문화와 한국의 시네필 문화처럼 다소 지엽적으로 보이는 현상을 경유해 한국의 문화에 내재해 있는 문제들을 바라본다. 나는 여기서 2000년대 이후 예술영화에서 나타나는 러닝타임이 보여주는 '무지막지한 느림'의 미학이 스마트폰으로 전유되면서 남성 하위문화의 알리바이로 활용되는 점을 지적할 것이다. '정성일-기능에 관해서 혹은 우리가 앓고 있는 질병은 오래된 것이다'는 예술을 누구보다 사랑하는 문화 향유자들이 영화감독이나 예술가, 평론가의 직함을 지닌 "선생님"의 권위에 의해 자신을 결박하는 모습을 비판한 장이다. 나의 공격들은 각기 다른 이슈에서 파급되긴 했으나, 모두 한국 문화를 통과하는 공통의 메커니즘에 응전하고 있다.

4부 「추문」에서는 영화 매체의 마술적 힘에 대해 다룬다. 특히 21세기 한국에서 통용됐던 영화에 대한 믿음을 공격하고 도발하고자 한다. 「추문」의 주인공 중 한 명은 덴마크의 영화감독인 라스 폰 트리에다. 그는 카메라 렌즈에 찍힌 사진이 리얼리티를 보증할 수 없다고 말한다. 로베르토 로셀리니의 「이탈리아 여행」 초반부 시퀀스에서 들리는 노이즈가 증명하듯, 리얼리티는 영화 장치가 결정한 약속에 불과하다. 영화의 리얼리즘이란 인공성을 통해 주조되는 찰나의 순간이다. 폰 트리

에는 자신의 미학을 상당히 명료하게 설명한다. 그는 「루이지애나 채널」과의 인터뷰에서 왜 일상생활을 다루지 않고 온갖 상징과 알레고리를 끌어오느냐는 질문에 이렇게 대답한다. "그것은 뭔가 있어 보이기 위한 값싼 술책에 불과합니다. 일종의 황금 액자 같은 것이죠." 영화는 속임수고 술책이며, 계략이다. 우리가 그런 속임수를 만드는 이유는 단 하나다. 숭고함과 아름다움을 느끼기 위해서, '나'의 기분을 엉망으로 망쳐놓기 위해서다. 영화관 문을 열고 나오는 즉시 관객은 숙취를 느낀다. 방향 감각이 좋나고, 오늘과 어제의 기억이 뒤죽박죽된다. 영화는 값싼 속임수일 뿐이다. 만에 하나 그것이 윤리를 요하는 외침이라 하더라도 구원에 대한 열망이 부재한 채로는 도덕화될 수 없다고, 나는 말하고 있다.

이 책의 구조를 거칠게 요약하면 다음과 같다. 1부는 내가 사는 시대, 2부는 내가 세계를 바라보는 방법, 3부는 내가 뿌리박고 있는 기원의 정체, 4부는 내가 사랑한 대상이다. 각 장은 서로의 의제, 방법론, 대상들을 빌려오고 차용하기도 한다. 위의 글 중 몇몇은 『오큘로』 『마테리알』과 같은 독립 잡지에 기고하여 발표했지만 대부분은 블로그에서 연재했던 것이다. 나는 블로그에 '공격!'이라는 카테고리를 따로 만들어 운영하며 이 글들을 올렸다. 그러므로 이 책은 다른 비평집들보다 훨씬 일관적인 흐름을 가진다고 할 수 있겠다. 저널리즘에 몸을 담지 않아 얻은 행운이다.

2018년에서 2022년 사이, 내게 가장 강력한 영향을 끼친 평론가는 영국의 고故 마크 피셔다. 피셔는 "나는 대중문화를 통해서만 사유할 수 있었다"고, 즉 대중음악 잡지에서 곁눈질로 본 글에서 이론을 배웠

으며, 음악을 들으면서 이론적 개념을 습득했다고 말한 바 있다. 그동안 나는 나의 영웅 마크 피셔처럼, 혹은 주변의 묘목을 게걸스레 갉아먹는 흰개미처럼, 중심을 휘감으며 모든 것을 빨아들이는 소용돌이처럼 글을 썼다. 내가 보고 듣고 읽은 모든 것을 걸신들린 듯 먹으면서 사유하려고 애썼다.

주인공: 상트페테르부르크, 중계동토피아

이 책을 통과하는 주제를 되짚어보면서, 내가 만난 아름다운 거짓말과 이야기들을 떠올려보았다. 어쩌면 그들이야말로 이 책의 진짜 주인공일 수도 있다.

내가 중학생 때 다니던 영어 보습 학원에는 「입시명문 사립 정글고등학교」라는 웹툰을 열심히 보던 친구 한 명이 있었다. 통통하고 볼이 살짝 발갛던 친구였는데, 양쪽 볼이 약간 늘어진 선량한 불도그를 닮았다. 그와 나는 붉은 글씨로 영단어가 적혀 있어서 빨간 셀로판지를 덧대면 글씨가 보이지 않는 단어장으로 공부를 했다. 영단어 시험을 볼 때마다 나는 그가 내 시험지를 부디 너그럽게 살펴주길 바랐다. 그는 아버지를 따라 러시아에 간다고 했다. 그는 아버지에 대해 자주 말했다. 러시아에 대해서도 자주 말했다.

연신초등학교에서 창동초등학교로 전학 간 뒤 처음 반을 배정받고 아이들과 인사했을 때, 내 옆자리에는 러시아에서 한국으로 돌아온 친구 한 명이 있었다. 추운 겨울이었다. 남색 코트를 입은 그가 둘렀던 빨간색 목도리를 기억한다. 다른 학생들이 단청과 민족의 정기가 담긴 경복궁에 대해 발표하는 동안, 그는 크렘린과 성 바실리 대성당에 대해

발표했다. 그는 아마 러시아어가 들리는 꿈을 꾸었을 것이고, 우리보다 더 아름다운 것을 많이 보았을 테다. 착한 불도그를 닮은 친구는 자기도 이 친구처럼 러시아에 갈 것이라고 말했다. 블라디보스토크를 통과해서 상트페테르부르크에 간다고 했다.

그가 나에게만 러시아 이주에 관한 이야기를 한 건 아니었다. 다른 친구는 불도그를 닮은 친구가 작년부터 러시아 이주에 대해 말하고 다녔더라고 했다. 다른 친구는 불도그와 닮은 친구가 거짓말을 하는 것 같다고 판단했다. 불도그가 다른 친구에게 말한 대로라면, 그는 한참 전에 러시아에 가야 했기 때문이다. 하지만 나는 불도그가 거짓 없이 참말로 아버지와 러시아 이야기를 한다고 믿었다. "기다려보자고. 그가 상트페테르부르크에 갈 때까지." "아빠가 상트페테르부르크에 사업차 갈 거야. 나도 따라갈 거고, 러시아어를 공부하고 있어." "거긴 정말 춥대. 밖에서 오줌을 싸면 오줌이 언대."

공군에는 이런 통설이 있었다. 미국에서 한국으로 군 복무를 하러 온 아저씨들이 하는 말을 믿지 마라. 통설은 인종 차별과는 무관했다. 미국 아저씨들은 군 복무 때문에 억지로 한국에 끌려왔다. 그들을 아는 한국인은 별로 없었고, 그들이 아는 한국인도 별로 없었다. 거짓말을 하기란 편했고, 굴욕 속에서 자신의 남성성을 조금이라도 드러내야 하는 군대에서 거짓말은 일종의 장식이 되었다. 모두 어느 정도 거짓말을 했다(내가 한 거짓말은 비밀이지만).

과거가 없는 사람들은 거짓말하기 수월했고, 듣는 사람도 마음 편히 속을 수 있었다. 그러나 거짓말이 몸을 키우면 모두 의심하기 마련이

다. 과거가 없는 사람들은 이제 엉망진창으로 얽히고설킨 과거들을 주렁주렁 달고 다녔고, 언제나 의심에 시달려야 했다. 친구는 러시아로 가지 않았다. 불도그는 그해 말에 러시아로 떠난다고, 이 빌어먹을 한국을 떠난다고 선언했지만, 여전히 내 옆에서 단어 시험을 보고 있었다.

고등학교에 진학하고 나서 그에 대한 기억은 매우 희미해졌다. 하지만 상트페테르부르크라는 이름을 마주할 때면, 그러니까 한때 레닌그라드였으며 무수한 사상자를 낸 전투가 벌어졌던 도시의 이름을 들을 때면, 그 친구의 거짓말이 떠오른다. 나는 청년이 되었을 그가 언젠가는 상트페테르부르크에 방문하기를 바란다. 그가 상트페테르부르크에 감으로써 자신이 내뱉은 거짓말을 완전히 부정하는 장면을 상상한다. 그는 결국 상트페테르부르크에 가고 만 것이다. 거짓말이 비로소 진실이 되고, (아버지를 매개로 꾸던) 유년기의 꿈이 현실이 되는 그 모습보다 아름답고 슬픈 것은 없을 것이라고 잠시 생각했다.

내가 조금 성장한 2007년 여름, 나는 토피아학원 옆 빌딩 2층 돌계단에서 세븐일레븐에서 산 라면을 먹고 있었다. 삼삼오오 둘러앉은 아이들이 이야기를 꺼내기 시작했다. 이야기는 다른 이야기로, 생뚱맞은 이야기로 이어지기도 했다. 우리는 이야기를 먹고 있는 듯한 기분을 느꼈다.

그중에서 단연 최고의 이야기꾼이라 할 만한 친구는 박광성이었다. 박광성은 내게 이토 준지의 만화 『소용돌이』의 내용을 설명했다. "사람들이 소용돌이에 완전히 집착한다고. 인간이 달팽이로 변하는데…… 또 다른 인간들이 그 달팽이를 먹어." 주먹코 위에 뿔테 안경을 쓴 박광성이 손짓 발짓을 하면서 소용돌이의 기괴함을 재연했다. 나는 『소용돌이』보다 『소용돌이』를 간추려 전달하는 박광성의 이야기에 빠져들었다. 그의 이야기는 이미지보다 더 강렬했다. 이야기를 듣고 난 뒤

한동안 달팽이 인간이 나오는 악몽에 시달렸다. 이것이야말로 비평이 수행할 수 있는 가장 진귀하고 근사한 기능이 아닐까?

박광성은 내가 만난 최초의 비평가였고, 비평가의 꿈을 실현한 마술사 같은 존재였다.

어떤 독자들은 내가 쓴 글에서 남성 나르시시스트의 자아를 발견하고 경멸을 표할 수도 있다. 어떤 이들은 내가 취한 보수주의적 면모에 이 책을 불태우고 싶다고 느낄지도 모르겠다.

그러나 먼저 이 책에 담긴 모든 이야기가 거짓말임을 밝히고 싶다. 단지 이 책을 읽은 모든 사람이 저 거짓말들로 말미암은 악몽을 꾸기를 소망할 뿐이다. 또한, 내가 그들의 악몽에 합류할 수 있길. 내가 불도그를 닮은 친구와 박광성처럼 그것을 해낼 수 있길 바란다.

1부

오늘: 내일과 어제

힙스터리즘(1),
우리의 취향이 막다른 곳에 이르렀을 때

힙스터라고?

이제 진부하게 들리는 자기 고백이긴 하지만 굳이 말해보자면, 나는 힙스터가 아니다.

구태여 이 자리에서 내가 내 모습을 일일이 열거하며 힙스터의 라이프 스타일 혹은 나의 삶에 대한 흉을 볼 필요는 없으니, 이에 대해선 알아서 양해했으면 좋겠다. 나는 타투를 하지 않았고, 전염병처럼 번지는 젠트리피케이션에 올라탄 '인스타그래머블(인스타그램에 올리기 적절한)'한 공간에도 가지 않는다.

우선 이 자리에서는 힙스터의 라이프 스타일보다 대중음악 안에서의 힙스터리즘에 대해서 다루고 싶다. 특히 2000년대 미국의 음악 웹사이트 피치포크가 하이프[1]한 인디록 밴드들을 듣고 자란 세대로서 나 자신이 2010년대 이후 인디록이 어떤 방식으로 종언을 맞게 되었는지

회고할 필요성을 절절히 느끼기 때문이다. 서구에서 벌어진 인디음악의 파산은 한국의 힙스터 의미 수용에도 변화를 일으켰고, 나는 2010년대를 기점으로 힙스터의 의미가 한국에서 점점 변화하는 걸 마주했다. 이를테면 내가 '힙스터'라는 낱말을 접한 건 김사과가 『프레시안』에 투고한 서평에서였다.

> 그러니까 힙스터 하면 나는 팹스트블루리본 맥주와
> 아메리칸 어패럴의 브이넥 티셔츠 대신에 노먼 메일러와
> 잭 케루악 전후 샌프란시스코의 보헤미안을 떠올렸던 것이다.
> 하지만 2010년 힙스터라는 말은 그런 사람들을 지칭하는 멋진
> 용어가 아니었다. 그건 빈티지 셔츠를 입고 좀 더 '힙'한 것을
> 찾아 뉴욕의 다운타운을 헤매는 젊은 애들을 비꼬는 의미로
> 사용되고 있었다.[2]

나는 김사과의 서평이 제재로 삼았던 『힙스터에 주의하라』 국역본을 통해 의미의 전모를 파악할 수 있었다. 김사과, 아니, 힙스터 잡지 『n+1』이 주장하는 '젠트리피케이션 - 힙스터'라는 도식은 힙스터에 담긴 흡혈귀적이고 착취자적인 성격을 강조했다. 이는 힙스터 혐오의 근간을 이루는, 힙스터 자체의 유독성을 의미했다.

그러나 6년이 지난 이후부터 상황은 달라졌다. '힙스터 핸드북'이라는 부제를 달고 나온 책, 『후 이즈 힙스터?』에서 마주한 힙스터는 내가 알던 모습이 아니었다. 책은 힙스터를 소비자의 한 유형으로 바라본다. 책 소개문에서 출판사는 이 의도를 구체적으로 보여준다.

1980~1990년대생인 현재 20~30대 젊은이들이 한국에서 젊은이로 살아간다는 건 어떤 것일까? (…) 그동안 열심히 가꾸어온 좋은 취향과 라이프 스타일을 유지하기 위해 대량 소비에서 소량 소비로 돌아선 '한국'이라는 사회에서 나타나는 '한국 힙스터'에 대해 이야기한다.[3]

이런 방식으로 힙스터를 규정하는 일은 2017년에 나온 작은 책자의 내용에만 한정되지 않는다. 유튜브나 방송 프로그램에서까지 '힙'은 근사함을 의미하고 있고, 힙스터는 멋쟁이를 대신한 지 오래다. 한국에 정착된 힙스터의 의미는 서구보다 훨씬 더 넓은 범위로 받아들여졌고 그 과정에서 유독성 또한 옅어졌다. 힙스터라는 낱말이 한국에 정착하면서 본래 의미를 상실한 것일까? 물론 '힙스터'가 본토에서 한국으로 넘어오면서 번역으로 인해 본래 의미에 탈각이 일어났다고 말할 수도 있다. 그러나 나는 이 변화가 힙스터의 의미가 더 근본적으로 변한 탓에 일어난 현상에 가깝다고 추론해본다.

1 하이프hype란 음악 매체가 매체의 성격에 부합하는 밴드를 의도적으로 추켜올리는 행위를 일컫는다. 예컨대 『NME』는 리버틴즈나 악틱 몽키스를 하이프했고, 피치포크는 애니멀 컬렉티브와 아케이드 파이어를 하이프했다.
2 김사과, 「홍대 앞 좀먹은 힙스터들, 다음 타깃은 이태원?」, 『프레시안』, https://www.pressian.com/pages/articles/66546, 2014년 3월 12일, 2022년 7월 19일 접속.
3 문희언 지음, 『후 이즈 힙스터?/힙스터 핸드북』(여름의 숲, 2017년 8월)의 출판사가 제공한 책 소개 글을 인용했다. https://www.aladin.co.kr/shop/wproduct.aspx?ItemId=114622010, 2023년 4월 5일 접속.

'힙스터'의 의미가 변한 이유는 무엇일까?

답하기에 앞서, 타자와 역사를 착취하는 악독한 힙스터의 본모습을 봐야 한다.

힙스터라는 단어에 포함된 유독성은 그들이 활용하는 전유Appropriation라는 방법론에 기인한다. 노먼 메일러는 저서 『하얀 흑인: 힙스터에 관한 피상적인 성찰The White Negro: Superficial Reflections on the Hipster』에서 제2차 세계대전 이후, 서구세계와 자아, 실존에 대한 의문을 갖던 백인들이 흑인 문화에 의태擬態해 '흑인 문화'의 소수자성과 윤리성을 제 삶에 이식할 수 있었다고 설명한다. 흑인은 펄떡펄떡 뛰어다니는 '삶'을 의미하고, 백인 문화는 관료주의와 전체주의로 인해 온몸이 굳어가는, 죽음이 예정된 '병적 상태'를 의미한다. 힙스터들은 위험한 삶과 모험에 뛰어드는 흑인을 의태함으로써 새로운 활력을 찾았다.

그러므로 힙의 근원이 흑인이라는 것은 우연이 아니다.
흑인은 200년 동안 전체주의와 민주주의의 경계에서 살아왔기 때문이다.
(…) 그리고 백인과 흑인의 결혼식에서 문화적 지참금을 가져온 이는 후자였다. 그야말로 살아가기를 원하는 흑인은 첫날부터 위험을 감수해야 한다. 어떤 경험도 그에게 우연이 될 수 없다. 어떤 흑인도 산책길에서 폭력이 그를 방문하지 않을 것이라는 확신을 가지고 거리를 걸어갈 수 없다. (…)
존재의 감옥에서 살아가는 흑인은 삶이 전쟁이며, 전쟁이 아닌 한 삶은 아무것도 아니라는 점을 잘 알고 있었다. 그들은 문명이 가하는 억제를 감당할 수 없었다. 흑인은 생존을 위해 원시적인 예술을 계속 반복했다. 그는 거대한 현재에서 살았고, 토요일

밤의 댄스 스텝을 위해 살았고, 더 의무적인 육체적 쾌락을 위하여 정신적 쾌락을 포기했다.[4]

이처럼 백인과 흑인의 인종 간 위계관계에서 발휘되는 역학이 힙스터리즘의 주요한 에너지원이었다. 백인이 '흑인 문화'를 전유한다는 데 힙스터 본래의 성격이 담겨 있었다. 이를테면 댄스 음악 레코드인 XL 레코딩스의 대표 리처드 러셀은 마약 중독으로 사실상 음악을 그만두었던 길 스콧 헤론의 앨범을 제작했다. 브릿팝의 상징적인 밴드 블러의 데이먼 알반은 펠라 쿠티의 드러머인 토니 알렌과 콜라보(협업)한 앨범을 냈다. 주로 백보컬로서 오랫동안 활동했던 찰스 브래들리는 2000년대 백인 힙스터들에게 발굴되어 늘그막에 인기를 얻었다. 이 같은 사례를 보면, 힙스터와 문화적 타자 간 역학관계는 더 분명히 보인다. 즉 백인은 자신을 보완할 에너지원을 흑인 혹은 제3세계의 타자에게서 찾아낸 것이다. 시간이 지나면서 이 역학관계는 실상 문화적 발굴 행위인 '디깅'으로 일반화됐다.

과거의 디깅은 벼룩시장과 음반 판매점을 들락거려야만 가능했으나, 2000년대부터는 보편화된 행위가 되었다. 사람들은 불법 음원 공유 프로그램 소울식과 구글의 블로그 서비스 블로거스피어Blogsphere에서 확장자 'zip'으로 압축된 음악 파일을 공유했다. 전자음악가 원오트

4 Norman Mailer, "The White Negro: Superficial Reflections on the Hipster", *Dissent Magazine*, https://www.dissentmagazine.org/online_articles/the-white-negro-fall-1957, 2007년 6월 20일, 2022년 7월 19일 접속.

힙스터리즘(1), 우리의 취향이 막다른 곳에 이르렀을 때

릭스 포인트 네버는 한때 소리 소문도 없이 사라진 가수 루이스를 영화 「굿타임」 사운드트랙의 보컬로 불러냈다. 루이스의 음악은 긴 시간 사람들의 눈 밖에 있었다. 루이스는 그야말로 영화 같은 방식으로 재조명됐다. 음반 수집가 존 머피는 벼룩시장에서 우연히 루이스의 음반을 발견했고, 이를 위어드캐나다Weird canada라는 사이트를 운영하는 지인에게 소개했다. 공간감이 큰 사운드스케이프(사운드의 깊이감이나 그것의 결이 만들어내는 청각적 풍경)에 울려퍼지는 처연한 목소리는 루이스의 음악을 순식간에 컬트의 반열에 오르게 했다.

음악을 밑바닥에서 길어올리고 큐레이션하는 행위는 음악 그 자체만큼이나 중요해졌다. 전자음악 그룹 다프트 펑크는 그들의 마지막 음반 《랜덤 액세스 메모리스Random Access Memories》에 전설적인 음악가인 나일 로저스와 폴 윌리엄스, 조르조 모로더를 기용했다. 다프트 펑크는 명실상부한 거장인 동시대에 후광이 다소 희미해진 음악가를 초빙해 대중음악의 역사를 현재로 끌어올린 주역이기도 하다. 반면, 애리얼 핑크는 1960년대에 활동한 뒤 음악계에서 은퇴한 싱어송라이터 바비 제임슨을 기리는 《바비 제임슨에게 헌정Dedicated to Bobby Jameson》을 냈는데, 이 음반은 음악 산업에서 사라진 유령을 오늘날로 다시 소환했다. 우리에게 더 가까운 형태로는 한물간 음악가를 재발견하는 JTBC의 프로그램 「투유 프로젝트-슈가맨」이 있다. 음악가들이 과거를 호출하는 방식은 천차만별이지만 그들에게는 모두 과거를 현재로 끌어올림으로써 위치 에너지를 획득했다는 공통점이 있다. 이러한 위치 에너지는 '올드'한 것이 도태되는 음악 산업에서 음악가들이 생존하는 데 큰 도움을 준다. 동시에 과거로 잊힌 기억은 강력한 문화 자본으로 변한다.

이처럼 대중음악과 영화는 리스트를 통해 '나 자신'의 취향을 갱신

하는 소비자의 내성과 함께 움직였다. 소비자는 제 인격을 디거나 시네 필이라는 특수한 자의식의 거푸집으로 진화시켰다. 그런 주체형은 결국 자아 내면의 지도에 예술작품을 배열하는 일과 동의어다("2004년 서울 극장에서 나는 이 영화를…… 어디서 나는 이 앨범을 샀는데……"). 이 것은 자신의 자아를 애정으로 대하는 나르시시즘의 일환이지만, 동시에 타자에 대한 애착이 온전히 자아를 향하던 애착을 대신한다는 점, 즉 자신의 자아를 외부의 위대한 예술로 구성한다는 점에서 어느 정도의 보편성을 획득한 나르시시즘이기도 하다. 이는 불완전한 자아가 결함을 극복하기 위해 위대한 예술을 찾아 나서는 교양 소설의 서사를 연상시킨다. 힙스터는 익명의 군중이 아닌, 한 명의 독특한 개인으로 재탄생하고 싶다는 욕망을 지니고 있다. 이 욕망은 그를 예술가만큼의 오롯한 개인은 아니더라도, 나 자신으로 성립할 수 있는 자아를 확충하게 만들어주었다.

좋았던 옛 시절에 문화저널리즘은 자아와 예술작품을 제도적으로 중개하는 영역이었다. 대중음악·영화 저널리즘은 작품에 별점을 부여하여 위계를 가르고, 작품을 위한 정전을 꾸린다. 시공간을 통합하며 1위부터 100위까지 순위를 매기는 저널리즘의 리스트는 작품의 '자율성'을 보전했다(이것을 그린버그 류의 형식적인 자율성만으로 볼 순 없다). 이때 자율성이란 크라우트록 밑에 프리재즈 음반이 자리하는 풍경을 가리킨다. 음반이 놓인 역사적 맥락과는 무관하게, 한 음반은 다른 음반과 동등한 위치에 선다. 서구 사회 혹은 문명이 식민지를 개척하고 그곳에 '계몽'이라는 빛을 쐬어주듯, 타자의 문화도 문화저널리즘을 통해 리

스트 안으로 손쉽게 편입됐다. 아프리카 음악에 담겨 있던 원래 기능은 망각되었다. 이런 자율성 아래 저널리즘이 지닌 가장 중요한 기능인 디깅, 즉 작품 발굴이 가능한 것이다.

백인 힙스터는 흑인들이 듣지 않는 흑인음악, 동아시아인들이 듣지 않는 동아시아 음악을 듣는다는 우스갯소리가 있다. 백인이 '발굴'이라는 미명하에 만들어낸 플레이리스트는 월드뮤직이나 제3세계 음악이라는 다소 역겨운 이름으로 불렸지만 이로 인해 팝음악과 월드뮤직 모두의 공진화共進化가 이뤄질 수 있었다. 이 공진화를 가능케 했던 자율성, 혹은 전유의 토대가 바로 유독성의 배출구다. 유독성은 전유로부터 비롯된다. 전유는 타자의 문화적 발언권을 교묘히 왜곡해 제 몫으로 만든다고 여겨지기에 모두로부터 비난받는다. 백인이 앉아 있는 보편의 자리에서 타자성을 에너지원으로 길어 올리기 때문이다. 보편과 특수 사이의 이 간극은 취향의 아카이브를 작동시키는 허구적 장치다. 이 장치는 때로 타자의 이미지와 언어를 무자비하게 착취하고는 내던진다. 이러한 특성으로 인해 힙스터리즘은 맹렬한 비난을 받았다.

반향실 효과의 힙스터리즘

2000년대의 실험석인 인디음악은 보편과 특수 간의 낙차를 영리하게 활용했다. 피치포크 하이프의 대상으로 거론되던 밴드들은 대체로 인종 간의 낙차나 과거와 현재의 낙차를 이용했다. 애니멀 컬렉티브가 노골적으로 참고하는 선 시티 걸스는, 민속음악의 사이키델리아를 실험적으로 번역했다. 선 시티 걸스의 리더인 앨런 비숍은 아예 중동 및 아프리카 음악을 배급하는 레이블인 서브라임 프리퀀시스sublime frequencies를

운영하고 있다. 애리얼 핑크는 과거와 현재의 낙차를 이용하는 또 다른 사례다. 그는 대중음악의 쓰레기통에서 악취 나는 음악을 골라 부활시키는 영매였다. 그는 반짝 스타로 컬트적인 인기를 끌었던 '바비 제임슨'에게 헌사를 바쳤다. 애리얼 핑크의 히트곡 〈베이비Baby〉는 대중음악의 저수지 저 밑에 가라앉아 있던 에머슨 형제의 원곡을 커버한 노래다.

다만, 힙스터들이 문화적 아카이브에서 레트로한 과거를 균일한 공산품으로 재생산하는 것은 아니다. 그들은 현재 시공간의 외부와 과거, 다시 말해 인도의 라가나 아프로펑크Afro funk 같은 민속음악과 음악사 밑바닥에 매장되어 있던 팝음악의 유물을 인디록의 실험으로 치환하는 작업에 매달렸다. 이로써 그들은 취향을 통한 실재로의 진입을 꿈꿨고, 일정 부분 성공을 거뒀다. 이러한 성공은 백인 대중음악의 역사와 동의어다. 백인 록음악의 성취란 타자의 에너지를 언제 어디서 갖고 오느냐에 달려 있다고 해도 과언이 아니다. 제3세계라는 개념을 창조한 백인들은 낯선 타자를 경유해서 자신을 발견할 수 있었다.

이때 민속음악이 키치가 아닌 아방가르드의 일종으로 받아들여지는 순간을 이해해야 한다. 이는 사운드를 급진화하고 형식을 (의도한 게 아닐지라도) 모더니즘에 걸맞게 창안한다. 보편과 주변 간에 발생하는 낙차는 먼저 월드뮤직 내부에서 창조적으로 활용됐다. 팝의 에너지는 언제나 이러한 긴장과 갈등, 거리에서 유발됐다. '내'가 주변이므로, 주변을 자신의 권역으로 빨아들이는 '보편'처럼 특권을 지니지 못할 것이라고 생각할 수 있지만, 이는 사실이 아니다. 팝이 타자를 해석하고, 타자의 관점에서 팝이 다시 해석되기 때문이다. 이런 위치 에너지로부터

위대한 대중음악들이 탄생했다. 그러므로 끊임없이 보편(모더니즘)을 흔들고, 재설계하고, 요동치게 하는 것이 중요했다. 비정상과 타자를 응시하고 이에 대한 반응으로 자신을 갱신시키는 과정이야말로 새로움을 만드는 동력이었다.

보편성은 시대나 장소와 무관히 만인에게 공평히 통용되는 성질을 의미한다. 여기서 나는 보편성을 공간적인 관점의 '중심' 개념으로 재해석하려고 한다. 역사가 페르낭 브로델은 세계 경제 체제를 동심원 구조로 그린다. 곧, 중심이 있다. 중심부를 지나 주변부가 위치한다. 주변부는 경제적으로 중심에 종속된다. 중심과 주변은 정적으로 구획되어 있는 것이 아니라, 끊임없이 서로의 자리를 바꾸는 유동성을 지닌다.

주변은 주변을 빨아들이는 보편성 그 자체에도 영향을 끼친다. 예컨대 스페인이 아메리카 식민지에서 대량으로 수입한 은은 유럽으로 흘러들어가 동아시아 교역에 영향을 미쳤다. 이는 비단 경제적 현상에만 한정되지 않는다. 핀란드의 전자음악 그룹 판 소닉^Pan sonic의 일원인 미카 바이니오는 델타블루스의 리듬에 찬양을 보낸다. 그가 만들어내는 미니멀한 사운드와 존 리 후커나 주니어 킴브로(모두 블루스의 거장이다)의 에코가 맺는 관계는 우리가 그들의 음악에 대해 갖고 있던 기존의 이해를 완전히 뒤바꾼다. 바이니오는 공간을 울려대는 델타블루스의 사운드를 전자음악의 앰비언스로 이해했다.

판 소닉의 사례는 사방팔방의 음악으로 이어진다. 우리가 '창백하고 새하얗다'라고 간주하는 음악에도 흑인음악의 소리가 배어 있다. 제임스 브라운 밴드에서 드럼을 쳤던 클라이드 스터블필드의 〈펑키 드러머^Funky Drummer〉에 등장하는 드럼 브레이크는 닳고 닳을 만큼 여러 힙합의 샘플로 활용됐다. 〈펑키 드러머〉는 백인 음악에서도 빈번히 사용됐다. 스톤 로지스의 〈풀스 골드^Fools Gold〉에선 노골적으로 이 리듬이

사용된다. 더 놀라운 경우는 마이 블러디 밸런타인의 〈순Soon〉이다.

마이 블러디 밸런타인은 소리의 반향음을 뒤집어 사운드에 풍부한 결을 부여하는 '리버스 리버브reverse reverb'나 광폭한 노이즈로 잘 알려진 밴드다. 〈순〉의 드럼 패턴은 〈펑키 드러머〉를 연상케 할 정도로 경쾌하다. 오랜 시간이 걸려서 나온 앨범《m b v》도 마찬가지다. 광폭한 노이즈도 노이즈지만, 드럼 앤드 베이스라는 음악 장르를 닮은 드럼 패턴이 귀에 들어온다. 초반 대목의 리듬 패턴이 매드체스터 음악에서 비롯된 배기5라는 음악과 닮아 있기 때문이다. 마이 블러디 밸런타인의 리더인 케빈 실즈는 사이먼 레이널스와의 인터뷰에서 자신이 "힙합 샘플링"에 영향을 받았다고 말한다. 실제로 〈인스트루멘털 2Instrumental no. 2〉는 퍼블릭 에너미 노래의 드럼 패턴을 훔쳐왔다. 흔히 백인 록음악의 산봉우리로 불리는 밴드조차 드럼 머신을 활용하는 흑인음악의 리듬 패턴에 강력한 영향을 받았다는 것이다. 이후 그들은 더 과감해졌고, 드러머가 실연한 드럼 파트를 꼼꼼히 시퀀싱(기존의 곡이나 연주한 소리를 시퀀싱 프로그램으로 편집하는 것)해서 정규 앨범《러브리스Loveless》에 실었다. 이들 음악은 우리가 말하는 흑인음악의 '흑인성'(본능적이고 동물적

5 마이클 원터보텀의 영화 「24시간 파티하는 사람들24 Hour Party People」에는 소위 매드체스터 사운드의 영웅들이 등장한다. 조이 디비전, 해피 먼데이, 뉴오더…… 매드체스터는 이후에 하나의 장르 문법으로 고착화됐는데, 바로 배기라는 백인의 댄스음악이다. 이는 블러의 데뷔작《레저Leisure》, 오아시스의 데뷔 앨범《분명히 아마도Definitely Maybe》에 큰 영향을 주었다. 배기는 퓨처로 대표되는 애시드 하우스의 영향을 강력하게 받았다. 롤랜드 303 베이스 시뮬레이터로 내는 베이스라인은 지극히 거대한 영향력을 갖고 있었다.

인)이란 실상 스테레오타입이라는 점을 말하고 있다. 백인 음악에는 흑인음악의 혁신이 곳곳에 반영되어 있기 때문이다.

2000년대에도 흑인음악은 백인 음악의 네트워크에 계속해서 반향한다. 울림을 만드는 데 전혀 접점이 없어 보이던 인디록까지 보편성의 강력한 권능을 활용했다. '피치포크' 하면 떠오르는 두 밴드인 라디오헤드와 애니멀 컬렉티브는 창백하고 날카로운 음악적 지성을 대표한다고 여겨진다. 하지만 근래 라디오헤드의 음악적 스펙트럼에 대해선 교정이 가해졌다. 라디오헤드의 음악이 흑인음악의 유산을 변주한 것이라는 의견이 대두되고 있기 때문이다. 라디오헤드의 앨범《키드 에이Kid A》에서 가장 아름다운 곡이라고 할 수 있는 〈모션 픽처 사운드트랙Motion Picture Soundtrack〉과 〈달러스 앤드 센트Dollars and cents〉는 앨리스 콜트레인의 〈갤럭시 인 새치다난다Galaxy In Satchidananda〉의 하프 사운드의 영향을 받았다. 이러한 현상은 하우스뮤직의 대부인 프랭키 너클스의 〈유어 러브Your Love〉의 도입부를 가져오는 애니멀 컬렉티브의 〈마이 걸스My Girls〉에서도 발생한다.

멋지고 근사한 사례들에도 불구하고, 이러한 관계 맺기에 일종의 유독함이 있다는 사실을 부정할 순 없다. 이러한 관계짓기란 결국 전유의 결과이기 때문이다. 젠트리피케이션이 사악하고 전유라는 방법론이 악독한 것처럼 힙스터는 문화적 타자를 규정하고, 그들을 착취하는 사악한 인간이다. 힙스터는 내가 나 자신이 되기 위해서는 무엇인가를 훔쳐와야 한다고 말한다. 바꿔 말하자면 교양 소설의 주인공으로서의 힙스터는 음반점을 들락날락거리며, 세르주 다네의 표현처럼 영화관에 쥐새끼처럼 숨은 독신 기계에 불과하다. 겉으로 교양 소설적 자아처럼 보이는 힙스터의 자아가 성장하는 과정에는 문화적 타자를 착취하는 채굴기에서 뿜어져 나오는 유독성이 배어 있다.

붕괴하는 힙스터리즘, 힙스터가 주류가 됐을 때

그러나 근래 들어서 유독한 주체, 힙스터, 시네필, 디거, 뭐라 불러도 좋으니 스노비즘의 시대가 막바지에 이르렀다는 징후들이 보이고 있다. 최근(이 글을 쓴 때는 2019년이다) 길거리에서 들려오는 한국 인디음악의 모습이 이를 방증한다. 절친한 친구의 블로그에서 발췌해온 글을 보자.

> 인류의 최전성기에 어린 사람들이 이룩했던 유스 컬처를
> 모방하는 무드. 적당히 우울하고, 적당히 지루하고, 적당히
> 과격한 음악. 적당히 무국적이고 적당히 센티멘털한 음악. 야망
> 없이 소박한 음악. (…) 맥 더마코와 킹 크룰을 듣는, 킹스 오브
> 컨비니언스와 테임 임팔라를 듣는, 마일드 하이 클럽과 원색의
> 옷을 입고 맥 더마코와 시티팝, AOR을 섞은 음악들, K-팝과
> 존잘님, 파스텔 빛 조명과 흰색 도배, 그리고 신해경과 새소년,
> 칠과 로파이 믹스테이프를 듣는 힙스터들.
>
> —모 블로거

누가 뭐래도 착취를 전제로 삼던 인디음악은 죽었다. 전 세계의 유행에 동기화하여 '아류의 아류'를 무한히 재생산하는 유튜브의 재생 목록과 알고리즘이 이를 증명한다. 이처럼 지구촌이 손쉽게 동기화한 덕분에 시공간적으로 노이즈가 생길 여지는 줄어들었다. 음악 창작에선 시공간의 차이로 발생하는 노이즈가 중요한데, 이는 음악에 접근하는

방법을 음악 시장의 시공간 차이를 지정학적으로 공략하는 전략가의 모델로 만들었기 때문이다.

지역적인 위계나 차이를 활용하는 음악가 모델은 페르낭 브로델이 '자본주의적 과정'이라 명명한 시장 경제의 진화과정을 떠올리게 한다. 시장 경제는 두 범주로 나뉜다. 첫 번째 범주는 마을과 옆 마을에서 이뤄지는 교환으로, 거리가 인접한 덕택에 가격과 품질에 관한 정보가 투명하게 노출되어 있다. 이러한 시장은 정보를 투명하게 공개하므로 상인들이 큰 이득을 얻기 힘들다. 규제도 비교적 손쉽다. 두 번째 범주는 원거리 교역으로 생기는 시장이다. 거리가 멀면 자연스레 정보는 불투명해지고 규제의 손아귀도 잘 닿지 않는다. 이로 인해 상인들은 더 큰 이익을 얻을 수 있다. 그동안 인디음악은 두 번째 모델을 선택해왔다. 인디음악은 현재 시장에서 유행하는 스타일을 거부하고, 시공간적으로 멀리 있는 스타일을 지금의 시간대로 끌어당겼다.[6]

반면 지금의 인디음악가는 다이궁 모델을 따른다(보따리 장사를 뜻하는 다이궁은 관광객으로 방문해 해당 국가의 농산물과 면세품을 구매해 중국에 판매하는 이들이다). 다이궁은 관광을 빙자한 밀무역의 일종이다. 오늘날 팝음악은 중국인 관광객처럼 전 지구적으로 생성된 다량의 스타일과 양식을 소비할 뿐이다. 과거에 상인이었던 음악가는 소비자가 됐다. (바르트의 표현을 따르자면) 스스로의 취향을 예술로 시뮬레이션하는 디거도 애호가도 아닌, 그저 스타일을 구매하는 소비자이자 중간 판매자로 전락한 예술가. 우리는 이들을 중산층-예술가라고 부를 수 있다. 여기서 중산층-예술가는 실제로 경제적인 중산층이 아니라, 안정된 표준 혹은 현상 유지를 추구하는 예술가의 행태를 비유한다. 다큐멘터리 제작자 애덤 커티스는 예술은 그것이 살아가는 동시대와 닮아간다고 말했다. 커티스가 보기에 우리 시대는 '현재'를 현상 유지하는

데 안간힘을 쓰는 '관리의 시대'로, 이러한 시대에선 미래를 포착하는 데 에너지를 쓰던 예술가 또한 관리자와 닮아가게 된다. 예술가는 경이로운 과거를 수집하고 연구하는 고고학자로서, 인용과 수집으로 현재를 가득 메우는 일밖에 할 수 없다.[7] 중산층 – 예술가는 '힙'을 주류화시킨다. 네이버 온스테이지의 색감과 리버브가 걸린 인디음악이 들려주는 지루한 풍경이 우리를 질식시킨다.

『렉서스와 올리브나무』에서부터 『제국』까지, 지겹도록 반복된 글로벌리즘의 폭력성은 문화 – 지리에서 발생하는 노이즈 자체를 일정 부분 상쇄시키고, 이는 노이즈로 인한 전략적 가능성을 틀어막는다. 과거의 인디음악과 오늘날 인디음악의 차이는 음악가 모델의 차이에서 비롯된다. 과거의 음악은 세계가 '연결'되었으나 통신 기술의 발전이 자본주의 교역을 충분히 따라오지 못한 상황에서 혜택을 보았다. 대중음악의 영광은 이처럼 아직 세계가 완전히 연결되지 못한 '이행기'에 빚지고 있다. 오늘날의 인디음악은 통신 기술이 세계를 연결할 뿐 아니라 현실까지 압도한 결과라고 볼 수 있다. 세계는 점점 평등해지고, 정보는 투명하게 공개된다. 이러한 변화는 대중음악에 돌이킬 수 없는 손해를 입게 했다.

6 페르낭 브로델, 『물질문명과 자본주의 읽기: 자본주의라는 이름의 히드라 이야기』, 김홍식 옮김, 갈라파고스, 2012, 62~67쪽.
7 Curtis Adam, Ulrich Obrist Hahns, "In Conversation with Adam Curtis, Part I", e-flux Journal, https://www.e-flux.com/journal/32/68236/in-conversation-with-adam-curtis-part-i/, 2012년 2월 15일, 2022년 2월 21일 접속.

힙스터리즘 (1), 우리의 취향이 막다른 곳에 이르렀을 때

더 평등해지고 투명해진 세계가 '차이를 존중하라'는 명제를 신격화한 문화상대주의를 불러온 것은 아닐까? 문화상대주의는 시공간의 위계에서 발생하는 착취와 전유를 부정한다. 보편과 주변 간의 위계를 단순한 지역적 '차이'로 규정하고, 이를 존중하는 데 그칠 뿐이다. 그러므로 문화상대주의는 힙스터리즘이 붕괴하는 것을 가속화하면서, 역설적으로 이를 주류화시킨다. 힙스터리즘이 외부의 차이를 옭아매는 폭력, 즉 자아를 창출한다면 문화상대주의는 차이를 평등하게 분배한다. 문화상대주의는 역사적 맥락이 갖고 오는 시간의 위험성을 대폭 줄인다. 이제는 맥락이 작품을 대신한다. 지금 나는 역사적 맥락을 들추는 기술에 투덜대는 게 아니다. 자율성이 보전되는 시대라면 작품을 심도 있게 뜯어보고 들춰보는 심층 기술은 오히려 작품에 대한 공정한 평가를 위한 근거가 될 것이다. 제3세계 음악에 영감을 받았던 음악가들은 낯선 소리의 리듬과 패턴에서 매력을 느낀 것이지, 그 소리가 '이국'적인 타자라서 매력을 느낀 게 아니었다.

반면 문화상대주의의 시대가 도래하자 다양성 자체가 윤리와 동의어가 됐다. 이를테면 특정 정체성에 기반한 작품을 만들었으므로, 특정 정체성이 출연하므로, 특정 정체성을 다뤘으므로, 와 같은 조건이 작품의 평가를 대신한다. 맥락의 타율성이 자율성이 기능하는 기반(문화 저널리즘, 힙스터 미학, 시네필리아)의 숨통을 조르고 있다. 그 결과로 관객은 작품의 자율성에 대한 진중한 고민을 백인-남성의 보편성을 흉내 내는 행위로만 받아들인다. 이를테면 아프리카의 트랜스 퀴어를 다룬 작품에 대한 백인 이성애자 남성의 비평적 판단은 의미를 잃는다. 아프리카 출신 LGBT의 작품과 백인 남성 사회주의자의 작품을 나란히 놓고 별자리를 짜는 일은 힘들어졌다. 이는 힙스터리즘 붕괴의 전조 현상일 뿐이다. 작가주의, 저자성, 정전, 그들의 가치 체계는 흔들리고 있지

만, 우리는 문화적 타자를 '올바르게' 묘사하는 데만 치중하며 여전히 똑같은 돌림 노래를 부른다. 힙과 취향이 이미 규정되어 있는 안전한 전형에만 매달린다면, 이 문화에 어떤 변화가 가능할까?

비단 음악에서만 이런 현상이 일어나는 건 아니다. 예술의 자율성이 붕괴하면 실험음악과 과감한 실험영화의 존재 이유는 위기에 봉착한다. 영화제나 저널리즘이 갖는 기존의 기능이 무화無化하는 것이다. 이제 OTT 플랫폼이나 대형 영화사가 만든 '아트'해 보이는 작품이 예술의 자율성을 수행하고 있음을 표지하는, 일종의 생색을 수행한다. 그렇다면 저 옛날의 태도를 고수하는 힙스터-디거-스놉은 어떻게 해야 하는가? 그는 나르시시즘의 근거 조항을 상실하고 있다. 그가 할 수 있는 일은 정체성 정치에 기회주의적으로 빌붙어 '다양성 영화', 즉 인종적으로나 젠더적으로나 다양한 주체가 나오는 작품을 다양성의 관점에서 비평하거나, 집에 포스터로 붙이기 좋은 예술영화를 보면서 왓챠피디아에 평을 다는 게 전부다. 자율성의 영역이 완전히 쪼그라들고, 힙스터의 주관성은 갈 곳을 잃어 중산층의 배 속에서 방황하고 있다.

모두의 말처럼 문화적 타자를 규정하고 착취하는 백인 보편성은 역겹다. 이들은 역겨운 인간이다. 이 사실을 누가 부정하겠는가. 그러나 이 같은 보편성이 몰락한 이후에 우리의 취향을 형성했던 동역학이 어떤 지지체에 몸을 의탁해야 하는지 고민할 필요가 있다. 복마전伏魔殿 같은 상황 속에서 힙스터리즘이 수행했던 폭력의 의미를 재고해야 한다는 점은 더욱 분명해진다. 혹자는 힙스터리즘에서 일어나는 전유와 오늘날 일어나는 '수집'의 양태가 비슷하지 않느냐고 지적할 수 있다. 나

는 전유가 행하는 폭력이 유독하다는 점을 부정하지 않는다. 오늘날의 수집은 이 같은 폭력이 제거된 전유의 멸균된 형태로, 시공간의 차이에서 비롯된 폭력을 부정하고 있다. 폭력을 부정하는 것은 싸울 대상을 제거하는 것과 마찬가지다. 예나 지금이나 예술가는 자기중심적이다. 과거의 예술가는 전유를 수행하면서 위험을 감수하고 시공간을 오가는 모험을 벌였다. 위험을 감수한 예술가의 진정성은 의미를 획득했다. 그는 (아무짝에도 쓸모없는) 예술을 창작하기 위해 나의 민족성, 인종, 과거를 벗어나 타자를 만나고, 그들을 활용했다. 오늘날의 예술가가 표방하는 자아는 타자와 만나고, 사랑에 빠지고, 전쟁을 벌이는 일에 관심이 없다. 그들은 그들 자신일 뿐이며, 타자에게 전혀 성내지 않고 그저 거리를 유지하는 친구처럼 대한다. 결국 우리는 전유에 따라붙는 폭력의 유독성에도 불구하고, 전유가 예술에 가져오는 효과를 숙고할 수밖에 없다.

내가 성장하는 과정은 전유가 작동하는 메커니즘과 비슷할지도 모른다. 나는 타인을 통해 성장한다. 때로 나는 상처받기도 하고, 상처 주기도 한다. 이처럼 우리가 성장하는 데 필수적인 상호과정 속으로 팝음악의 진화를 이끈 동력원인 폭력이 개입한다. 힙스터리즘에 관한 사례 연구는 '나'의 성장이 불가능해진 시대의 단면을 보여주고 있다.

힙스터리즘(2),
내가 죽어 누워 있을 때

기본 유형: 정말, 진정성은 옛날 옛적의 문제인가?

오늘날 다시 듣게 되는 너바나의 노래는 예전과 전연 다른 느낌을 준다. 이른바 '펑크 애티튜드'와 커트 코베인의 이른 죽음(그는 27세에 사망한 음악가를 기리는 '27클럽'의 대표적인 멤버다), 유언("점점 소멸되는 것보다 순식간에 타오르는 것이 낫다")은 안 그래도 진정성 넘치게 들리는 너바나의 노래를 더욱 진정성 넘치는 것으로 만들었다.

청소년기에 록음악 애호 카페 '악숭'에서 처음으로 너바나의 노래를 들었을 때 나는 그들이 섹스 피스톨스의 '직계 후계자'라고 생각했다. 한국에서 록음악이 수입되어온 표준적인 방식이란 역사를 움푹 패어내며 제멋대로 일련의 계보를 만드는 것이었으므로, 섹스 피스톨스 바로 다음에 너바나라는 계보가 형성됐어도 별 어색함이 없었을 터다. 하지만 인터넷을 통해 대충 검색해도 커트 코베인의 취향을 알 수 있는 지금

은 너바나를 둘러싼 역사적 계보가 이전보다 훨씬 명료하게 보인다.

그곳엔 내가 오랫동안 망각했던 이름들이 우수수 떨어져 있다. 블랙 플래그, 벗홀 서퍼스, 슬리츠, 하프 재패니즈, 더 셰그스……. 일단의 하드코어펑크 밴드나 인디록 음반들. 그러나 제일 눈에 띄는 이름은 역시 대니얼 존스턴이다. 양극성 장애를 앓던 존스턴의 음악은 테이프로 녹음된 조악한 음질에도 불구하고, 아니, 오히려 그 같은 아마추어리즘적인 천재성 덕분에 컬트적인 숭배의 대상이 되었다. 커트 코베인은 존스턴의 그림이 그려진 셔츠를 입고 나와 그의 팬임을 노골적으로 밝혀왔다. 여기서 바로 너바나의 진정성이 형성된다. 너바나가 추구한 펑크적 태도는 오롯이 하드코어펑크 밴드나 대니얼 존스턴 같은 괴짜 뮤지션이 선보이는 '아마추어리즘'의 영향들을 음악에 삼투시켰기에 가능했다. 그러나 그 같은 선구적 영향들이 부재하면, 너바나에겐 추구할 진정성 따위는 없었다. 정치적인가? 그들은 정치적이지도 않았다. 너바나는 학생운동에 참여했던 데보DEVO1나 경찰과의 마찰을 일상처럼 벌이던 힙합과는 달랐다. 반상업적이라고? 너바나는 1000만 장을 팔아치운 메가급 밴드였다. 곧이곧대로 생각해도 좋다. 너바나는 추구할 진정성의 대상이 없는데도 진정성을 주장했고, 마침내 코베인의 자살이라는 비극을 통해 진정성을 획득했을 뿐이다. 그들에게 진정성이란 무엇보다 코베인의 취향이 자신의 삶을 벼랑까지 밀어낸 데서 형성된 효과이며, 이후 인디록 밴드들이 그토록 획득하길 염원하던 주관성을 주형한 계기다.

코베인은 대니얼 존스턴에 대해 호감을 표한 바 있다. 비단 코베인이 샤우트 아웃Shout out한 대상이 존스턴에게만 머물진 않는다. 코베인의 리스트에 적힌 이름 중 하나는 잔덱jandek이다. 존스턴과 잔덱은 그동안 음악사의 저류에 떠오르지 않았던 '괴짜' 음악가들로, 1980년대 출현했다는 점을 비롯하여 임시변통으로 녹음한 저음질의 로파이(Low

Fidelity의 약자로, 흔히 Lo-Fi로 줄여 부른다) 음향과 뜻을 알기 힘든 가사를 쓴다는 공통점이 있다. 그들이 공유하는 특징은 원시주의, 아마추어리즘, 반상업주의였고 그들은 이를 최대한 '의도'적이지 않은 태도로 성취한 탓에, '야만인으로서의 문화적 영웅'의 반열에 올랐다고 할 수 있다.

전문적인 지식 없이 오직 열정과 재미로 음악에 접근하는 아마추어리즘은 음악에 풍요로운 생기를 불어넣는다. 공산품처럼 스튜디오에서 일괄적으로 생산된 음악같이 들리지 않는다. 아마추어리즘이 음악에 불어넣는 생기는 음악 창작자 본인에게도 묘한 아우라를 부여해준다. 아마추어 음악가는 '아마추어리즘' 덕분에 진정성을 획득할 수 있다. 그는 기성 음악가에게 미학적 영감을 준 기념비가 된다. 코베인은 순진한 야만인으로서의 '인디록 음악가'의 표상을 착취했을 뿐 아니라, 이를 인디록-하드코어펑크 융합체로 번역하는 데 성공했다. 너바나의 음악은 문화적 큐레이터로서 진정성이라는 영혼을 추구했다.

대니얼 존스턴의 사례로 보면 알겠지만, 로파이 미학의 핵심적 요

1 데보 멤버인 제럴드 캐살레와 밥 루이스는 켄트주립대학 총격 사건 현장에 있었다. 캐살레는 당시의 체험이 데보 결성의 계기가 되었다고 진술한다. 켄트주립대학 총격 사건이란 오하이오 국민위병이 반전운동 중인 비무장 시위대에 실탄을 발포하여, 학생 네 명이 죽고 아홉 명이 부상당한 사건을 말한다. Tim Sommer, "How the Kent State massacre helped give birth to punk rock", *Washington Post*, https://www.washingtonpost.com/outlook/how-the-kent-state-massacre-changed-music/2018/05/03/b45ca462-4cb6-11e8-b725- 92c89fe3ca4c_story.html, 2018년 5월 3일, 2021년 10월 20일 접속.

힙스터리즘(2), 내가 죽어 누워 있을 때

소는 '거리'에 달려 있다. 멀리 있으면 있을수록 매력적이다. 그러나 그 거리가 내가 완전히 통제할 수 없는 범위 밖이어선 안 된다. 전파 통신 오류로 인해 지지직거리는 음향은 이곳에서 먼 '저곳'이라는 지역적 거리를 강화했고, 이 같은 거리감은 로파이에게, 어디인지는 모르겠지만 분명 현대 문명의 혜택과는 거리가 있는 '저곳'의 아우라를 부여한다.

　이처럼 중심과 주변부 사이의 거리로부터 출현하는 '단절'과 '분리'는 비단 서구의 로파이 미학에서 일어난 것만은 아니었다. 이는 한국과 일본의 음악가 사이에서 일어난 일련의 현상과도 관련이 있다. 즉흥 음악가 오토모 요시히데가 속했던 록 밴드 그라운드 제로는 《컨슘 레드Consume Red》라는 앨범에서 한국의 전통음악가 김석출의 태평소를 형태를 알아볼 수 없을 정도로 찌그러트려가면서 샘플링한 바 있다. 일본의 PSF 같은 록 레이블 역시 《도쿄 플래시 백Tokyo Flashback》 시리즈에 은둔한 포크 가수(혹은 위대한 포크 가수)인 김두수의 〈야생화〉를 삽입했다(후에 PSF는 김두수의 앨범을 낸다). 일본인들을 통해서 한국적 사이키델릭을 발견했다고도 말할 수 있다. 당신이 민족주의자건, 세계시민주의자건 상관없이 중심과 주변의 거리 차로 인한 위상 때문에 중심과 주변은 언제든지 자리를 바꾼다. 중심은 주변을 재구축하고, 주변 역시 중심을 자신의 위치에서 투사한다.

　즉 진정성은 중심과 주변의 거리로 인해 '투사projection'된다. 진정성은 지점과 지점 사이에서, 사물과 사물 사이에서 일어나는 다양한 잡음과 이윤을 포획하고 또 견뎌내는 정신 - 심리적 장치다. 이것은 보편이 지역(주변)을 조정하고 배치하는 솜씨에서 비롯되는 유독성을 틀어막기 위한 흔적이다. 우리는 '타자'(혹은 문화)라는 거울을 통해 자신의 얼굴을 확인한다.

　지금 나는 거울을 보며 내 영혼의 윤곽을 확인한다. 거울은 언제나

깨져 있다. 깨진 거울은 우리 자신에게로 향한다. 커트 코베인이 꿈꿨던 '나'는 야만인으로서의 문화 영웅이자 '주변'(지역)이라는 기념비였다. 나는 자신을 들여다보기 위한 수많은 거울이 달린 방을 배회한다. 진정한 나로 거듭나기 위해서. 나의 영혼을 찾기 위해서.

심화 유형: 역사라는 유형지에서 다시 '정말'이라는 도약

예술가들은 국가 지원금을 받는 관료제에 갇혀 있을 때도 고독을 주장할 것이다. 하지만 실상은 그렇지 않다. 그 어떤 예술가도 고독하기란 불가능하다. 예술가는 역사와 시간이라는 유형지에 갇혀 선구자들의 영향과 사투해야 하는 인간이기 때문이다.

문학평론가 해럴드 블룸은 영향들의 그림자, 즉 역사와 싸우는 예술가의 형상을 가족 로맨스로 간주하며 부권적인 투쟁의 형태로 상상한다. 아버지와 아들이 서로의 멱살을 쥐고 뒹구는 모습은 썩 보기 좋지 않겠지만, 블룸에게 있어 예술가 간의 경쟁은 그러한 방식으로 이뤄진다. 위에서 아래로, 수직적이고 승계적인 형태로 말이다. 블룸이 짜놓은 서구 고전 내부에서 일어나는 경쟁 구도와 달리 '힙스터리즘'에서 영향들은 '타자화'를 통해 작동하는데, 영향들이 만드는 네트워크는 수직적으로 내려오는 가계도와는 무관하다. 힙스터리즘은 거미줄처럼 사방으로 펼쳐져 있는 지정학적 맥락을 옮겨다니고, 안팎이 엇갈리는 시간으로 말려들어간다.

힙스터리즘(2), 내가 죽어 누워 있을 때

이것이 비단 특정 분야나 세대에 한정된 현상이라고 보기는 힘들다. 우리가 흔히 전통과의 과격한 단절을 통해 출현했다고 생각하는 모더니즘에서조차 과거와 전통은 미래를 향한 연료로 활용되곤 했다. 모더니즘에서 고대 혹은 민속이라는 전통은 현재의 아득한 근원을 찾아서 이를 미래에 다시 접붙이는 데 사용되었다. 현재로부터 가까운 미래를 거부하고, 아득한 근원을 향해 떠나는 여행은 시간을 대하는 모더니즘의 근본적 태도였다. 서구 예술이 아프리카나 일본 같은 타자에게서 미래를 향한 에너지를 얻고 러시아가 자신의 민족적 과거를 회고하는 것처럼 말이다. 에드워드 사이드는 모더니즘을 "역설적이게도 명칭과 달리 새로움을 내세운 운동이라기보다 늙어감, 종말의 운동이 된 것이다. (…) 소년의 가면을 쓴 노인"[2]이라고 명명한 바 있다. 모더니즘은 시간의 근원과 종말을 우로보로스처럼 덧붙인, 무한에 대한 우화가 된다. 모더니즘은 앞으로 나아가며, 뒤를 돌아보고, 미래를 설계하기 위해서 근원을 공간적으로 확장해나간다. 그 과정에서 발견되는 건 근원과 종말에 대한 관점, 즉 언제나 현재의 바깥으로 빠져나오려는 '영혼'의 문제였다.

기출 변형: 가짜를 진짜로 만드는 팝의 진리

미국의 대중음악 평론가 애덤 하퍼가 존 마우스나 애리얼 핑크의 음악을 규정짓는 방식도 '복잡하게 얽혀 있는 시간의 구조'에서 비롯된 영혼의 문제와 관련이 있다. 이때 그들에게서 영혼은 커트 코베인이 자신의 거울로 삼았던 1990년대의 원시주의와는 다른 방식으로 발현된다. 그들은 키치와 패러디를 기반으로 하면서도 포스트모더니즘의 유희적 자아에 갇히지 않은 채, 팝음악의 유치함으로부터 진정성을 발현시키는

방식을 택한다.

하퍼는 신스팝Synthpop 뮤지션 존 마우스의 음악에서 낭만주의의 흔적을 발견한다. 낭만주의는 현실을 천국 혹은 지옥으로 변주하며, 유토피아에 대한 지향점을 만들어낸다. 여기서는 1980년대 신스팝과 바로크 종교음악을 페티시로 변주하는 마우스의 음악이 낭만주의의 변종으로서, 유토피아 혹은 유토피아의 상실을 끊임없이 비극적으로 바라보는 '향수'라는 점을 염두에 두어야 한다. 마우스는 1980년대 미디어의 매체적 특성(로파이, 과장된 팝의 어법, 신시사이저, 주사선이 보이는 브라운관)에서 나타나는 조악함을 종교적 순수성으로 번역한다. 그 가운데서 팝은 순수성을 쟁취하기 위한 '표준'이 된다.

팝에는 록이나 힙합이 가진 자의식이 부재했다. 팝은 그저 우리를 즐겁게 해줬다. 팝이 전해준 즐거움은 유년기의 노스탤지어로 남는다. 대중음악의 기본적 요소로서의 팝은 형식적 차원에서도, 또 형식에서 비롯된 정서적 차원에서도 표준이다. 형식적 차원에서는 3분가량 진행되는 러닝타임, 청취자의 귀를 즐겁게 해주는 브리지 등이 그렇다. 정서적 차원에서는 기억 속에서 나를 간지럽히는 감상주의가 그렇다. 존 마우스, 애리얼 핑크, R. 스티비 무어는 1980년대의 팝적 표준을 과잉으로 밀고 나감으로써 팝의 진리를 쟁취하려 한다. 그들을 팝의 형식을 대중이 사랑하고 향유하는 유토피아에 놓는다. 팝이 주는 감정은 영원한 즐거움이다. 수많은 대중의 꿈과 웃음이 숨어 있는 팝에는 어느 음악보다

2 에드워드 W. 사이드, 『말년의 양식에 관하여: 곁을 거슬러 올라가는 문학과 예술』, 장호연 옮김, 마티, 2008, 194쪽.

힙스터리즘(2). 내가 죽어 누워 있을 때

더 강한 진정성이 있다. 키치한 팝음악이 진정성의 징표가 되는 아이러니가 일어난다. 코베인이 착취했던 아마추어 음악가가 사라진 대신에, 유치함을 만끽하는 대중이 우리 꿈의 근원이 되는 것이다. 마우스는 음악이 권력 체계와 연관되는 지점을 분석하면서, 오늘날의 음악은 자본주의의 권력 체계에 의한 산물이라고 말했다. 우리는 자본주의의 역사적 순간을 오직 팝음악이라는, 자본주의에 불가분으로 연결된 미적 상품으로 포착할 수 있다. 팝음악은 우리 인간을 향한 제어와 통제의 네트워크를 진단하는 도구인 동시에 우리를 (비록 양가적이긴 하지만) 꿈꾸게 만드는 유토피아다.

코베인이 보였던 자해적 형태의 '진정성'은 이제 상실된 유토피아에 대한 노스탤지어로 변신했다. 존스턴에게 테이프 녹음이 문명 밖에 존재하는 것만 같은 아마추어리즘적 태도로 이어졌다면, 애리얼 핑크에게 홈레코딩의 녹음은 노스탤지어를 불러일으키며 과거를 식민화하는 방식이 됐다. 애리얼 핑크야말로 유튜브에서 흘러나온 음악적 성취라고는 찾아볼 수 없는 머저리 같은 로파이팝 믹스의 감수성을 연원으로 삼는다. 조악한 음질을 배경으로 울려퍼지는 희미한 목소리는 목소리를 유령으로, 음악을 잃어버린 유토피아로 만든다. 여전히 논쟁이 되는 지점은 그들이 꿈꾸는 유토피아의 모습이다. 마우스는 분명한 가톨릭 호교론자로서, 음악에 강신하는 신체의 떨림을 강조한다. 하나님은 소리의 울림이다. 마우스는 온몸을 미친 듯이 흔들어대는 히스테리적 신체라는 방법론을 통해 자기 자신을 학대하면서 유토피아라는 종교적인 초월의 공간을 발견한다. 그는 온몸을 파괴하듯 공연하며 청중 앞에 현전appear하고자 한다. 이로써 관객과 공연자는 서로의 존재를 인식하고, 무대는 새로운 사교의 장이 된다. 애리얼 핑크는 팝의 하치장을 돌아다니는 넝마주이로, 그가 상상하는 유토피아란 쓰레기를 쥐어짜서

만든 순수하고 순도 높은 백색 세상이다. 이들은 백인 남성이 꿈꾸는 유토피아를 과잉의 방법과 진정성 어린 태도로 밀어붙여 예술 형식 안에서 구현한다.

2020년 초, 트럼프 지지자들이 미국 국회의사당에 침입하는 폭력 시위에 애리얼 핑크와 존 마우스가 참여했다는 소식이 들렸다. 이들은 폭력 시위에 참여했다는 사실을 부정했다. 그들은 가두 시위에는 참여했으나, 의사당 불법 점거 시위에 나서진 않고 호텔로 돌아갔다고 말했다.

인디록은 '리버럴'하다고 생각하기 쉽지만, 그들이 기대고 있던 유토피아적 상상력은 백인 남성을 위한 곳이다. 그들의 큐레이션적 상상력은 백인 남성의 보편성에 지극하게 기대고 있으므로, 애리얼 핑크와 존 마우스의 "미국을 다시 한번 위대하게 Make America Great Again(MAGA)"라는 트롤링은 어쩌면 필연적인 순서였는지도 모른다. 애리얼 핑크와 존 마우스는 팝이 표방하는 가짜-모조적 감정과 표준을 진실의 영역까지 밀어붙인다. 가짜 ○○를 진짜 ○○로 만들어내는 수행성이야말로 2000년대 인디팝의 진정한 형식일 수도 있다.

인디록 밴드 뱀파이어 위켄드의 리더 에즈라 코에니그는 2015년 음악 잡지 『페이더Fader』에서 진행한 대담에서 "이제 세상은 가짜-진짜보다 진짜-가짜를 선호해요. 2000년대 중반의 인디는 가짜-진짜들로 가득했죠"라고 말했다.[3] 코에니그가 말하듯, 타자를 통해 '나'를 비추어

3 앞의 도식에 완전히 부합하진 않겠지만, 애리얼 핑크나 존 마우스 같은 메타팝과 PC뮤직, 100gecs 같은 하이퍼팝과의 차이를 숙고해보자.

보는 진정성 담론은 이제 더는 효율적으로 기능하지 못한다. 그것이 인디록의 죽음을 만들었다. 나를 비춰볼 수 있는 수많은 거울이 이제는 무의미하다. 시공간의 바깥에서 타자를 찾는 일은 점점 더 힘겨워지고 있다. 타자를 발명하고 배열하는, '미움 받는 온건한 리버럴'의 형상은 더는 유효하지 않다. 인디록이라는 음악적 형식의 진정성이 수명을 다하자, 시효를 다한 형식들은 오히려 현실에서 폭력적인 형태로 구현됐다. 애리얼 핑크와 존 마우스가 상실된 유토피아를 비로소 "미국을 다시 위대하게MAGA"에서 발견했을 때 모두가 비웃던 진정성은 현실이 됐다. 혹자는 "진정성은 거짓말이야, 그런 건 없지, 진정성 타령하지 마"라고 냉소적으로 빈정댄다. 그러나 진정성이 거짓말이라 하더라도, 진정성은 어쩔 수 없이 거짓말을 진실로 수행하는 하나의 태도다. 그것은 수행적 차원에서 현실을 만들어내고 있다. 형식이 삶을 대하는 태도가 될 때, 저 위의 유토피아는 지상으로 낙하하고 만다.

우리는 거울로 가득한 방에 있다. 당신은 거울에 얼굴을 비춰본다. 양편의 거울이 서로를 비추는 탓에 대각선으로 잘린 당신의 얼굴은 무한히 반복되고 있다. 팔다리가 어디로 갔는지 모르겠지만, 토르소처럼 생긴 당신은 거울에서 빠져나와 현실로 기어 나오고 있다.

힙스터리즘(3),
「구모」를 보고 한 생각

하모니 코린의 1997년 영화 「구모Gummo」를 다시 보았다. 7년 전 이 영화를 그저 경탄하며 보았던 것과는 달리, 이번에는 「구모」 속 문화적 분위기의 정체가 눈에 들어왔다. 영화적 형식이나 만듦새에 대한 설명은 뒤로 밀어두고, 「구모」로 흘러 들어오는 문화적 지류을 떠올려보았다. 이를테면 하모니 코린이 래리 클라크의 영화 「키즈Kids」의 각본가였던 것, 그가 BBC에서 백인 쓰레기(마약 중독자나 부랑아)를 다루는 다큐멘터리나 드라마를 만든 앨런 클라크를 사랑했던 것, 베르너 헤어초크의 영화 「난쟁이도 작게 시작했다」의 팬이었던 것. 다시 말하면 그는 정상 궤도에서 이탈한 비정상적이고 기이한 것에 관심이 많았다. 코린의 또 다른 영화 「스프링 브레이커스」에서 제임스 프랭코가 맡은 역할은 멤피스 힙합의 은둔 기인 토미 라이트 3$^{Tommy\ Wright\ III}$의 말투를 흉내 내는 것이었다. 막무가내의 전유를 일삼는 백인 쓰레기 미학 혹은 낙오자 미학에 깊이 심취했던 코린이 당시 불쑥 출현한 새로움은 아니었다.

힙스터리즘(3), 「구모」를 보고 한 생각

이 흐름, 특히 1990년대에 만연한 악취미의 미학은, 음악이나 영화, 미술 등 분야를 가리지 않고 등장했다. 뉴메탈만 해도 백인 쓰레기적인 감수성을 드러내는 데 여념이 없었다(콘의 조너선 데이비스가 입은 아디다스 추리닝을 떠올려보라). 우드스톡99 페스티벌은 왜 최악의 사태로 이어졌을까? 당시 뉴메탈 밴드들이 헤드라인으로 섰던 우드스톡99에서는 강간과 절도, 폭행이 만연했다. 악취미는 단순히 라이프 스타일을 의미하지 않는다. 미학적 수준에서의 아마추어리즘은 이것이 농담인지, 실제로 이 음악이 훌륭한지 헷갈리도록 만들었다. 그런 아마추어리즘의 진정성은 때로 기이하게 부풀려져서 진짜-진정성이거나 우스꽝스러운 징표로 나타나기도 했는데, 음악가 잔덱이나 대니얼 존스턴이 그 모범 사례였다.

타자를 과잉되게 착취하거나 물신화하며 현실의 원근법을 최대화하는 악취미 미학 중 최악의 사례는 인더스트리얼 밴드인 화이트 하우스의 멤버 피터 소토스가 만든 앨범일 것이다. 그는 《구매자 시장^{Buyer's Market}》이라는 앨범으로 인해 미국에서 아동 성범죄 수사를 받게 된다. 그는 아동 성폭행 피해자와 그 부모의 인터뷰를 녹취해 앨범으로 제작한 바 있다. FBI는 그 앨범을 아동 성범죄로 규정하고, 소토스는 캐나다로 도망친다. 악취미 미학이 도달할 수 있는 비윤리의 임계점은 결국 범죄였던 것이다. 이러한 악취미는 버내큘러^{Vernacula}[1]한 대중문화를 재구성하거나(멜로드라마, 황색 저널리즘 등), 일련의 하위문화 공동체를 교활하고 잔인한 방식으로 기술하는 데서 비롯됐다. 백인 남성의 낙오자 미학 감수성은 같은 악취미라고 해도 캠프[2] 미학과는 전혀 다른, 폭력적인 형태로 귀결됐다.

2013년 미국의 미술가 마이크 켈리가 사망하고 얼마 지나지 않아 영국의 음악 비평지 『와이어^{Wire}』에서 「마이크 켈리에 관한 부정적 생각

들」이라는 글이 발표된다. 『와이어』는 그가 죽은 틈을 타서, 부고장 대신에 미국의 백인 예술가를 공격하는 글을 올렸다. 중산층 출신 예술가들이 노동계급의 상징인 로큰롤을 전유하는 것이 타당하냐는 논쟁적 질문을 제기한 것이다. 이 글에는 작심하고 로큰롤을 착취하는 미국의 현대 미술을 맹공격하려는 영국인들의 못된 심보가 드러난다. 켈리는 소닉 유스의 앨범 《더티Dirty》 커버를 디자인하고, 그 자신도 키치한 스타일의 록 밴드를 결성했던 로큰롤 추종자였다. 켈리는 교외 중산층에 맴도는 음험한 욕망을 포착하는 일군의 미술가 그룹에 속해 있었다. 그를 포함해 1990년대에 등장한 백인 예술가는 대중문화를 착취하는 데 여념 없었다. 반면 『와이어』는 프리재즈를 비롯해 전위적인 음악을 탐사하는 거의 유일한 음악 잡지다. 그들은 신중하고 조심스러운 태도로 흑인음악과 로큰롤 같은 대중적 모더니즘Popular Modernism의 실험성을 탐구한다. 그런 『와이어』의 눈에 로큰롤의 대중문화적 표상만을 갈취하는 켈리가 예뻐 보였을 리 없다.

질문: 중산층이 로큰롤을 전유하고 착취한 이유는?

1 버내큘러는 특이한 지역의 언어나 물건, 지역민의 관례 등을 지칭하는 용어로, 여기에 관해서는 3부의 '전통은 아무리 더러운 전통이라도 좋다'에서 자세히 설명할 것이다.
2 캠프는 주로 "저속한 취향과 역설적 가치를 이유로 무언가를 매력적으로 여기는 미학적 스타일과 감성"을 의미한다. 게이 예술가들의 작품에서 형성된 미학으로, 존 워터스의 영화 「핑크 플라밍고Pink Flamingos」에서 캠프의 전모를 확인할 것. https://ko.wikipedia.org/wiki/%EC%BA%A0%ED%94%84_(%EC%96%91%EC%8B%9D), 2023년 5월 11일 접속.

힙스터리즘(3), 「구모」를 보고 한 생각

마르크스주의 이론가이기도 한 마크 피셔가 자신의 블로그에서 밴드 소닉 유스를 더 폴과 비교하며 집요하게 공격했던 것도 이와 유사한 맥락에서다. 영국인들은 로큰롤을 노동계급에 부합하는, 그들에게 존재하는 유일한 예술 형식으로 보았다. 영국의 음악평론가들은 이러한 로큰롤의 에너지를 '부르주아' 미술계에 내어준 데 격분했다. 아마도 영국인들에게 미술 학교 출신의 실험적인 록음악[3](폭발할 것 같은 맹렬한 노이즈를 노골적으로 전면화하는)은 백인 계급 정치의 패배를 상징했던 듯하다. 이는 미국의 전설적인 록음악 평론가 레스터 뱅스가 '백인 소음 우월주의자'라고 명명한 태도에서도 엿볼 수 있다. 뱅스는 흑인음악을 착취했던 백인들이 그것의 흑인적 기원을 말소시킨, 인종차별주의적인 사고방식을 개진했다고 말한다. 그러한 태도는 뉴욕 펑크 신의 상징과도 같은 클럽 CBGB[4]에서 노골적으로 드러났다.

『펑크[PUNK]』 매거진의 직원들이 CBGB의 가장 인기 있는 밴드의 멤버들과 함께 왔다. 나는 디트로이트에서 항상 했던 것처럼, 모든 사람이 춤을 출 수 있도록 소울[soul] 레코드를 틀었다, 그때부터 나는 이런 말을 듣기 시작했다.
"야, 여기서 깜둥이 디스코를 왜 틀어?"
"이 음악은 깜둥이 디스코가 아니야"라고 나는 소리쳤다.
"이건 오티스 레딩이야, 이 개새끼들아!"[5]

CBGB에 등장한 많은 밴드는 이전의 로큰롤 밴드들과는 달랐다. 그들 대부분은 중산층 부모 아래에서 자란 미술 학교 출신이었다. 그들이 취하는 음향 실험은 계급의식이나 사회공동체에 대한 감각이 전무한 개인적인 표현, 즉 포즈에 가까웠다. 록음악 평론가들은 이러한 록음

악의 변화를 1970년대부터 감지해왔다.

예술은 로큰롤을 착취하는 등 노동계급 문화의 표상만을 취했다. 현대 예술이 약자에게 벌인 착취는 '더 재밌고 더 나쁜' 대상을 찾는 악취미 미학과 깊은 연관을 맺고 있다. 악취미 미학, 혹은 악취미가 일종의 도발로 작동하면서 외부 현실을 위악적이고 냉소적인 형상으로 풍자할 때, 현실은 그만큼 더 폭력적인 형태로 찌그러져갔다. 악취미 미학이(문화의 금도를 넘어가며) 행하는 문화적 도발은 어디서나 욕을 먹어대는 문화 정치조차 되지 못했다. 그러한 도발은 허무주의에서 그쳐버리고 말았다. 이러한 악취미적인 도발은 하모니 코린과 같은 백인 쓰

3 BBC의 다큐멘터리 감독 애덤 커티스가 연출한 「초규범화hypernormalisation」는 미국의 록음악가 패티 스미스를 '집단을 거부하고 개인으로 침잠하는' 오늘날의 개인주의를 만든 원흉 중 하나로 묘사한다. 커티스는 이렇게 말한다. "패티 스미스가 쓴 『저스트 키즈』는 흥미로운 책이다. 그녀는 로버트 메이플소프와 같은 사람들이 어떻게 조직화된 운동의 일부가 되고 싶어하지 않았는지를 묘사한다. 조직화된 운동은 그들이 자신을 생각하는 방식과 부합하지 않았다. 그들은 제도에 대한 자신들의 불만을 표현하고 싶었다. 그게 그들 생각의 중심이었다. 그때 그녀가 할 일은 개인이 불만을 표현하는 문화를 창조하는 것이었기 때문이다. 물론 단결된 사람들은 그녀의 공연에 가서 그녀의 앨범을 샀지만, 이는 표출에 불과했다. 문화는 자신을 표현하는 방법이 되었고, 그 후 대중 마케팅의 일부가 되었다. 사람들은 1980년대에 스니커즈와 그 외의 모든 것을 통해 자신을 표현했다." "Adam Curtis Interview", JEFFERSON HACK, http://www.jeffersonhack.com/article/adam-curtis-interview/, 2022년 5월 10일 접속.

4 CBGB는 뉴욕의 전설적인 록 클럽이다. 포스트펑크, 노웨이브 같은 새로운 장르가 이곳에서 움텄다. CBGB를 대표하는 밴드로 토킹헤즈, 라몬스, 블론디가 있다.

5 Lester Bangs, "The White Noise Supremacists", *the Village Voice*, https://www.villagevoice.com/2020/01/05/the-white-noise-supremacists/, 1979년 4월 30일, 2023년 1월 11일 접속.

레기 미학을 거치고 「비비스와 버트헤드Beavis and Butt-Head」나 「사우스 파크」를 지나 2010년대 말, 미국을 강타한 트럼프주의라는 대중 정치의 언어로 확장된다. 인터넷으로 인해 자유가 확장되어가는 1990년대로부터 20년이 지난 후, 자유의 종착역이 트럼프로 이어진 것이다.

자유는 악취미 미학의 폭력성을 승인하게 하는 알리바이였다. 그렇기에 이 같은 악취미 미학은 '리버테리언'(자유지상주의)적인 공론장과 밀접한 관계가 있을 수밖에 없다. 끔찍한 걸 얘기하고도 멀쩡할 것이라고 바라기 위해서는, 그들을 위한 방패가 있어야 하니까. "잠깐만!" 도덕적 판단을 멈추고 발화의 게임을 즐겨보자는 태도는 공론장이 일종의 스포츠 경기장이라는 착시 효과를 줬다. 우리 모두 "할 말이 생기면 해야 한다". 악취미 미학의 전제 조건이자 대원칙이었던 표현의 자유는 오늘날 들어서 더욱더 논쟁적인 쟁점이 됐다.

일각에서 오늘날의 '캔슬 컬처'와 '깨어남wokeness'에 관한 논쟁이 이미 1990년대에 문화 전쟁의 형태로 발발했다는 점을 지적하기도 한다. 1980년대 말부터 안드레아 드워킨과 캐서린 매키넌은 '포르노그래피' 금지를 주장하며 로널드 드워킨 같은 자유주의자와 논쟁을 벌였다. 페이팔 창업자 피터 틸은 1990년대에 캠퍼스 안의 다문화주의를 공격하는 책자 『다양성 신화: 다문화주의와 대학 캠퍼스에서의 불관용The Diversity Myth: Multiculturalism and Political Intolerance on Campus 0th Edition』을 출간했다. 지금도 틸은 문화 전쟁이 사회에 만연한 문제를 가리고 있다고 말한다. 그러나 문제는 언제나 존재했다. 사회에 대두되는 여타 안건보다 문화 전쟁이 더 중요한 취급을 받고 있을 뿐이다.

형식적 자유와 내용적 자유의 논쟁은 반복되고 또 반복된 논쟁이다. 그처럼 반복되어온 논쟁의 그 역사가 뒤엉켜 우리의 삶을 구성하는 것이 아닐까? 나는 자유주의자에 더 가깝지만, 이 논쟁에서 어느 한쪽

편을 드는 건 매우 복잡하다는 점을 잘 알고 있다. 표현의 자유는 이제 '고통'의 문제로, 신체적이고 물질적인 고통의 문제로 옮겨갔기 때문이다. 그렇다고 표현의 자유 자체를 '취소'할 수도 없는 노릇이다. 이 딜레마가 문화계를 환류하는 언어 자체를 규정하고 있다.

이 같은 이야기가 한국의 담론 지형에는 불필요하다고 빈정댈 수 있겠지만, 내 생각은 조금 다르다. 예컨대 에미넴을 보고 힙합을 배웠다는 국내 래퍼 블랙넛이 그렇다. 많은 이가 블랙넛을 비판할 때 '힙합'의 폭력성을 거론한다. 하지만 에미넴의 여성혐오와 힙합의 폭력적인 컨벤션은 또 다르다. 여기서 '컨벤션'이란 음악이나 영화에서 지속해서 반복되는 스타일을 뜻한다. 일종의 예술적 관습이라고도 부를 수 있겠다. 힙합에선 갱스터 행세가, 누아르 영화에선 팜파탈이 컨벤션이다. 에미넴은 흑인이 주류인 힙합의 컨벤션을 갱신했다. 에미넴의 음악은 백인 쓰레기 감수성으로 힙합의 남성성을 재해석한 경우였고, 악취미는 해석의 도구였다. 수많은 여성 팝 스타에게 가한 언어폭력은 기존의 힙합 어법에서도 받아들이기 힘든 수위였다. 블랙넛은 백인의 문화적 자유주의가 한국적으로 변종된 것이라고 봐도 좋다.

국내 인터넷 신문인 '딴지일보'와 커뮤니티 사이트 '디시인사이드'의 인터넷 문화는 어떤가? 리버럴한 감수성을 자임했던 딴지일보 역시 더하면 더했지, 결코 덜하지 않았다.[6] 성에 관한 자유주의적 발화와 권

6 여기에 대해서는 김어준 총수와 유시민의 인터뷰를 참고할 것. 김어준, 「[이너뷰] 일망타진 이너뷰―유시민 열린우리당 의원 (1)」, 딴지일보, https://www.ddanzi. com/ddanziNews/600102, 2004년 3월 1일, 2021년 3월 10일 접속.

힙스터리즘(3), 「구모」를 보고 한 생각

위주의적 정치에 대한 저항은 한 몸으로 묶였다. 삼각팬티와 사각팬티 착용 여부로 인터뷰를 시작한다거나, 성에 관한 엄숙주의적 시선을 밀어내라고 말하거나. 어쩌면 군부 독재가 억압했던 일상생활의 욕망이 분출하는 시기답다고 말할 수도 있겠다. 다만 이러한 자유가 우리에게 무엇을 남겼는지 물었을 때는 침묵만이 맴돌 테다. 1990년대와 2000년대의 인터넷과 대중문화가 황색적이고 폭력적이었다는 사실은 모두 알 것이다. 그 탓에 문화적 자유주의는 2010년대 중반부터 퇴출당하고 취소당했지만, 이러한 언어들이 아직 죽지 않고 야갤(디시인사이드의 '국내야구 갤러리')과 같은 인터넷 공론장 어귀에서 자라고 있다는 점에서 우리는 과거를 회상할 필요가 있다.

　나는 이들을 결코 도덕적으로 힐난하거나 심판하고 싶지 않다. 그 순간 비평은 무의미해진다. 비평은 양태를 바꾼 악취미 미학의 풍경을 포착해야 한다. 한국에서 에미넴의 팬이 블랙넛이라면, 미국에서는 래퍼 타일러 더 크리에이터가 에미넴의 팬을 자처하고 있다. 타일러 더 크리에이터는 스케이트보더 패션부터 에미넴에 대한 선호까지 백인성에 두루 집착한다. 타일러는 힙합 문화에 백인성을 편입시킴으로써 백인성을 대상화한다. 이는 역설적으로 오늘날 문화적 보편성으로 기능하던 백인의 세기가 끝났다는 점을 방증한다.

　백인의 세기, 혹은 미국의 세기에 대한 재해석은 흥미롭게도 미국의 가수 라나 델 레이에게서 완수된다. 그녀의 모든 앨범은 데이비드 린치의 영화 「광란의 사랑」의 리메이크에 가깝다. 더 정확히 말하자면, 실상 린치가 패러디한 더글러스 서크의 최루성 멜로드라마를 겨냥한다. 데이비드 린치의 영화는 평온한 미국 교외 중산층 가정을 배경으로 한다. 린치는 평온함 밑바닥에 흐르는 공포와 긴장을 초현실적으로 변주한다. 「바람에 쓴 편지Written On The Wind」「거대한 강박관념Magnificent

^{Obsession}」의 영화감독인 더글러스 서크는 린치에 앞서 미국 중산층의 로맨스를 극히 양식적이고 인위적인 연극으로 바라보았다. 미국을 화려한 테크니컬러로 포착한 서크의 드라마는 여성의 감정을 도드라지게 만들고, 그녀의 불안과 감정을 전경에 위치시킨다. 델 레이는 브루스 스프링스틴의 곡 〈달려야만 하는 삶^{Born to run}〉에서 제목을 빌려온 동명의 곡에서 과거의 대중문화를 본격적으로 물화한다. 그녀는 서크 영화의 주인공처럼 텔레비전에서 언제나 보는 비극과 같은 과잉된 감정을 연기한다. 비운의 주인공으로서 '피해자적 정체성'을 연극적으로 활용하는 델 레이는 '타자'를 과잉된 이미지로 착취하는 악취미 미학의 전도된 계승자라 할 수 있다.

라나 델 레이와 타일러 더 크리에이터의 경우처럼, 악취미 미학이 그저 모두에게 역겨운 것만은 아니다. 오늘날 안전함을 표방하는 악취미 미학은 매력적이고 흥미롭다. 악취미 미학을 재밌고 매력적으로 느끼는 이들은 언제나 존재한다. 재미를 한사코 거부할 순 없다. 재미와 악덕이 엉킨 모습이 처음부터 없었던 듯이 굴 수도 없다. 그걸 가능케 하는 자유가 있다는 점에 눈감을 수 없다. 문화적 자유주의는 담론과 문화의 장에서 자유를 확장했다. 이러한 방식으로 확장된 미학적 영토에 모이는 악덕들이 있다. 나라면 아름다움 곁으로 모인 악덕들을 내쫓기 위한 도덕적 판단을 유예하는 편을 택하겠다. 지금 평론가에게 필요한 건 도덕적 심판보다는 이 자유가 걸어온 역사를 톺아보는 일이기 때문이다.

힙스터리즘(4),
피치포크의 수정주의적 전환에 관한 메모

카녜이 웨스트가 발매를 미루고 미뤄서 팬들의 애를 태우다 못해 팬들을 폭동 직전까지 가도록 도발했던 앨범《돈다^{Donda}》의 참여진에 대해 벌어진 논란이 있다. 음악 웹진 피치포크에서는 〈감옥 파트 2^{jail pt 2}〉에 참여한 다 베이비의 호모포빅한 발언과 매릴린 맨슨의 성범죄 의혹을 거론하며《돈다》에 악평을 가했다(하지만 사실 피치포크의 리뷰는 '카녜이 웨스트'라는 예술가 정체성에 초점이 맞췄다는 편이 정확할 것이다. 어머니의 죽음, 위대한 예술에 대한 열망, 힙합 뮤지션의 남성적 자아……).

정치적 올바름에 집착하는 피치포크의 모습은 비단 오늘내일의 일이 아니다. 피치포크가 라나 델 레이나 미츠키를 '톱텐^{TOP10}' 리스트에 올리는 모습은 해당 뮤지션에 대한 호오를 떠나, 피치포크의 정체성 자체를 의심하도록 했다. 개인적으로 라나 델 레이와 미츠키 모두 걸출한 뮤지션이라고 생각하지만, 음악 자체에 대한 평가는 차치하고서라도 그들의 음악은 순도 높은 팝에 가깝다. 바로 이 점에서 피치포크가 자신의 과거를 부정하는 것 같다는 의혹이 생겨난다. 피치포크야말로 팝을 모욕하고 실험적 음악을 찬양하는 스노비즘으로 유명해졌기 때문이다. 오늘날 팝음악의 정전으로 꼽히는 다프트 펑크의《디스커버

리Discovery》에 6.4점(10점 만점)을 주며 으스대던 이들이 태도를 싹 바꿔 팝음악을 지지한다고 하니 의심의 눈초리가 생길 수밖에 없었다. 심지어《디스커버리》리뷰를 썼던 이는 피치포크의 창업자 라이언 슈라이버였다.

피치포크의 명성을 쌓은 실험적인 인디록의 시대가 애초에 끝났다고 해도, 예전의 피치포크였다면 고평가하지 않을 음악이 베스트 리스트의 가장 앞쪽에 서는 현상은 의아했다. 그로 인해 많은 이가 피치포크가 정치적 올바름과 다양성에 아부하는 것이라고 비난한다. 지난 몇 년간, 피치포크가 고수한 수정주의적 기조를 보건대 비난하는 목소리들의 지적 자체는 틀리지 않은 듯싶다. 피치포크가 왜 그렇게 변했을까? 일각에서는 미디어 기업 콩데 나스트condé nast가 피치포크를 인수하면서 수정주의적 기조가 생겨났다고 말한다. 이런 의혹이 어느 정도 설득력 있는 이유는 콩데 나스트가 인수한 『바이스Vice』도 고유의 악취미적 제스처가 사라지면서 리버럴하고 온건한 매체로 변했기 때문이다. 일부분 동의하는 바지만, 이러한 설명은 세상이 어떻게 변했는지를 염두에 두진 않는다.

내가 피치포크를 제일 열심히 참고했던 시기는 2000년대 말이다. 애니멀 컬렉티브가 일련의 명반을 발표하고 2009년에《메리웨더 포스트 파빌리온Merriweather Post Pavilion》으로 정점을 찍었을 때. 디어 헌터의 기타리스트 브래드퍼드 콕스가 피치포크의 창업자 라이언 슈라이버가 치는 피아노 반주에 노래를 부르면서, 디어 헌터가 슈라이버에게 아부한다는 의혹이 돌았을 때. 아케이드 파이어가 그래미를 수상하

면서 피치포크의 화제성이 절정에 이르렀을 때. 소울식 같은 음악 공유 프로그램에는 피치포크 연말 리스트만으로 만든 믹스 테이프가 있을 정도였다. 이 시기를 마지막으로 피치포크는 점차 힘을 잃었다. 이를테면 2007년에는《퍼슨 피치Person pitch》 같은 걸작을 냈던 판다 베어가 2011년에 낸《톰보이Tomboy》는, 재앙 수준까지는 아니어도 그저 그런 인디음악에 그치고 말았다. 음악의 흐름이 전자음악과 힙합으로 향하면서 사람들은 더는 피치포크의 리스트를 챙겨 보지 않았다. 애니멀 컬렉티브의 기타 페달을 궁금해하던 청년들은 이제 『팩트 매거진Fact magazine』에서 전자음악 프로듀서들이 한정된 시간에 맞춰 음악을 찍어내는 킬러 콘텐츠인 '어게인스트 클록Against The Clock'을 본다. 근래의 청년들에게 전자음악가들이 20분 사이 뚝딱 만들어낸 음악은 밴드가 몇 주간 합주한 음악보다 더 좋게 들린다. 가성비 측면에서도 밴드 음악은 뒤처진다. 기타를 배우고 연습해야 하는데, 누가 밴드를 하겠는가?

음악의 흐름이 바뀌었다는 건 결국 사회 기조도 변했음을 뜻한다. 당연히 사회의 변화에 따라 역사도 새로 서술해야 한다. 그런데 팝의 원점, 즉 팝이 진화하는 시초 폭발의 순간은 사회의 변화에 따라 매번 다르게 기술된다. 우리를 만든 기반과 토대, 우리의 내장과 마음을 형성하는 물질들이 항상 유동적으로 변해서다. 순식간에 중심이 주변으로 밀려나고, 주변이 중심으로 올라선다. 우리는 그러한 이행기를 일컬어 '위기'나 '변화'의 시간이라고 부른다.

상징적인 위기의 시간은 1966년이다. 1966년은 비틀스와 베트남 전쟁, LSD의 해다. 1966년은 남성 팝 스타와 실험적으로 변모하는 위대한 예술가, '사회와 대항하는 예술'이라는 도식과 약물의 도움을 받아 '초월'을 향해 가는 자아의 시대를 서술할 때 원점으로 다루는 시간이다. 덧붙여, 1979년은 세계 경제가 실물경제에서 금융경제로 이행하는

와중이다. 동시에 1979년은 록음악이 흑인음악의 음향 실험(전자음악의 많은 선구자가 디스코와 덥dub과 긴밀한 관련을 맺고 있다는 점을 상기하라)을 받아들이는 원점이었다. 포스트펑크 역시 역사적 원점으로 기능한다(포스트펑크는 록음악이 전자음악으로 이행해가는 독특한 이행기의 음악이다).

1979년으로 돌아가면, 아트록은 여전히 검은 대서양$^{Black\ Atlantic}$의 음향 실험과 관련이 있다. 이제는 상상도 할 수 없는 일이지만, 백인 대중음악$^{White\ Pop}$은 최첨단 유행에 낯설지 않았기 때문에 진짜 거래를 할 수 있었다. 조이 디비전은 검은 대서양에 재배치될 수 있는 음향–픽션을 제공했다. 그레이스 존스의 〈그녀는 자제력을 잃었어$^{She's\ Lost\ Control}$〉 또는 슬리지 디의 〈난 자제력을 잃었어$^{I've\ Lost\ Control}$〉, 심지어는 카녜이 웨스트의 〈808 하트브레이크$^{808s\ \&\ Heartbreak}$〉(그 앨범의 슬리브)는 새빌의 《우울한 월요일$^{Blue\ Monday}$》표지 디자인을 참조했고, 음향은 〈대기Atmosphere〉와 〈외로운 곳에서$^{In\ A\ Lonely\ Place}$〉를 참조했다.[1]

마크 피셔의 논의를 따라가면, 1979년의 조이 디비전은 현재의 카녜이 웨스트, 위켄드, 트래비스 스콧을 형성한 어떤 기원으로까지 여겨

1 Mark Fisher, "NIHIL REBOUND: JOY DIVISION", K-punk, http://k-punk. abstractdynamics.org/archives/004725.html, 2005년 1월 9일, 2022년 7월 19일 접속.

힙스터리즘(4), 피치포크의 수정주의적 전환에 관한 메모

질 수 있다. 우리는 또 다른 원점인 1984년도 살펴볼 수 있다. 1984년은 레이건 대통령이 재선된 해다. 1984년엔 차트가 분화하기 시작하고, 분화한 차트의 전문성으로 인해 블록버스터팝이 탄생했다. 또, MTV가 생기는 동시에 흑인 팝 스타가 주류에 진입했다.

지금 우리를 형성한 역사적 원점은 무엇일까?

2020년대에 팝의 원점은 1966년으로부터 1979년과 1984년으로 변해가고 있다. K-팝이 주류로 올라선 2020년대는 다양성을 지향한다. 이 다양성은 나와 네가 부딪치며 얻은 불화의 흔적이 아니라, 블록버스터팝이 탄생할 수 있게 만든 '전문화된 차트', 그리고 타자를 적극적으로 차별하지 않되 배제했던 1980년대의 보수성을 반영한 것일 수 있다. 후술하겠지만, 나는 K-팝은 1984년으로 팝음악의 역사가 수정되는 이행기에 올라탄 것이라고 본다. 변화한 역사 덕분에 K-팝이 각광을 받는 것이다.

폴 토머스 앤더슨의 영화 「부기 나이트」는 1970년대에서 1980년대로 넘어가는 포르노그래피 시장의 변화를 드라마틱하게 포착했다. 관객은 시청자로 바뀌고, 그들은 영화를 극장의 스크린이 아니라 텔레비전으로 본다. 음악사 서술도 마찬가지다. 진지하고 성찰적인 대문자로 된 역사는 즐겁고 쾌락적이며 팝의 양식을 무한히 복제하는 팝의 역사로 배턴터치를 했다. 더는 옛날처럼 음악을 들을 순 없다. 시대는 바뀌었고, 역사는 수정되는 중이다.

역사가 수정되면……

피치포크의 수정주의적 기조는 운영 체제의 변동에서 살아남기 위해

택한, 어쩔 수 없는 전략이다. 실패한 전략도 전략이니 누굴 탓하겠는 가. 한때 피치포크가 선호하고 추구했던 정교한 기타 팝과 실험적인 음악은, 아무리 실험적일지라도 기타록의 한 계열이다. 음악 창작자로서 침실에 숨어 있는 내성적인 소년도 남성 서사 안에 존재한다. 그들 역시 성인 남성으로 성장하기 때문이다. '지금'을 밑받침하는 토대는 변하는데, 언어라고 변하지 않을 이유가 없다. 피치포크가 쥐새끼처럼 과거의 점수를 수정하는 건 그 때문이다. 피치포크는 지금의 흐름에 맞도록 역사를 수정할 때, 다양성 그 자체를 윤리로 환원하면서 부담해야 하는 리스크 역시 알고 있다. 피치포크의 양면 전략은 이렇다. 다양성을 드러내면서 새로운 세계의 언어를 받아들이는 제스처를 취하는 동시에, 특집 기사와 재발매(리이슈REISSUE) 앨범 리뷰를 통해서 과거의 위대한 음악에 헌사를 바친다.

피치포크와는 달리, 대안적 역사 서술에 성공한 역사가들이 있다. 미국의 작가 루이 추데 소케이의 책『사탄 박사의 반향실』이나, 코도 에순의 책『태양보다 눈부신More brilliant than the sun』이 좋은 예시다. 이들은 흑인음악이 본능적이고 육체적이라는 편견에 맞서서, 그들이 청각적 공간을 새로 설계한 지적인 엔지니어라고 설명한다. 백인 록그룹 비틀스가 흑인의 로큰롤을 스튜디오로 끌어들이면서 죽게 만들었다는 내러티브가 있다. 에순과 추데 소케이는 모두 이러한 서술 방식에 반대한다. 리 스크래치 페리, 선 라, 마일스 데이비스(마일스 데이비스가 샘플링의 선구자라는 사실은 존 스웨드의 평전『마일즈 데이비스』(2015)에 잘 설명되어 있다), 드렉시야Drexciya, 레게와 덥, 힙합 모두가 정교한 과학(혹은

연금술)의 방법론으로 새로운 소리를 창출했다는 말이다.

그들 덕분에 흑인음악의 역사를 바라보는 또 다른 관점이 등장했다. 흑인음악은 소리의 과학이다. 백인 음악은 흑인이 만든 연금술에 편승한 감상벽일 뿐이다. (덥 음악의 거장)리 스크래치 페리는 청각적 공간에 방향 상실을 불러오는 마술을 부렸다. 페리가 부풀리고 갈라지게 만든 소리에 백인 포크 가수 존 마틴이 감정을 불어넣었다. 음악의 역사가 흐르는 방향은 뒤바뀔 수 있다. 흑인이 엔지니어고, 백인은 주술사다. 흑인음악에 대한 편견은 완전히 뒤집혔다. 반면 피치포크는 다양성 자체에 초점을 두는 대안적 서술에, 즉 운영 체제의 변동에는 효과적인 대답을 내놓지 못했다. 아니, 방기했다고 볼 수 있겠다. 대신에 피치포크는 K-팝이라는 대안을 선택했다.

K-팝이 일어선다

K-팝의 부상도 위와 같은 견지에서 바라보아야 한다. 피치포크에 K-팝 아이돌 음악, 빅뱅과 소녀시대가 처음 소개된 것도 2000년대 말 즈음이다. 조용필의 〈물망초〉를 더 알케미스트가 샘플링한다는 것에, 또 위저의 노래에 이금희의 목소리가 나온다는 것에 흥분하던 시절이었으니 말이다. 톰 요크가 한국인들에게 따돌림당해서 내한하지 않는다는 괴소문이 흘러다녔던 시절이다. 해외의 대형 음악 웹진에 K-팝이 소개됐다니! 모두 놀랄 수밖에 없었다.

2009년이라는 시점을 주목해보자. 당연하게도 한 운영 체제os에서 다른 운영 체제로 넘어가는 과정은 쉽지 않다. 여전히 구체제는 잔존하고 있다. 오히려 새로운 체제보다 더 강력한 영향력을 발휘한다. 음악

을 둘러싼 대중문화만 봐도 그렇다. 고정된 성역할과 그로 인한 판타지는 문화를 돌아가게 하는 데 핵심적인 역할을 했다. 다만 지금 전형적인 남성 록 스타는 사라졌다. 남성성 모델을 제공하는 힙합에서조차 비슷한 현상이 일어난다. 차트 1위를 밥 먹듯이 따내는 드레이크를 보자. 그는 전형적인 갱스터 래퍼가 아니라 인디록의 소년성을 품고 있는 독특한 팝 스타다.

　이처럼 하나의 운영 체제가 쇠락하면서 남은 빈자리에 K-팝과 같은 대안적 담론이 들어선다. 이러한 상황을 더 잘 보려면, K-팝을 보기보다는 이를 패러디하며, 온갖 팝의 형식을 재귀적으로 참조하고 밀어붙이는 하이퍼팝을 봐야 한다. 100gecs나, A. G. 쿡, PC뮤직, 소피Sophie……노래의 모든 부분이 폭발의 연쇄로 이뤄진 K-팝의 형식적 최대주의야말로 이 음악가들의 선조다. 애니메이션 음악의 오타쿠 정체성, 밈meme을 밀어붙인 키치가 오히려 음악 실험으로서 받아들여지는 세상이 도래했다. 다양성을 수평적으로 참조하는 최대주의야말로 시대정신이자, 새로운 운영 체제가 된 것이다. 피치포크의 수정주의적 전환과 K-팝의 부상은 서로 연결되어 있다.

　피치포크의 다양성에 대한 과도한 집착은, 앞서 말한 음악가들의 태도를 저널리즘의 어휘로 반복한 것에 불과하다. 역사적 양식이 속한 맥락을 무시하고 인터넷상의 하이퍼링크처럼 지옥과 천국이 완전히 뒤섞인 듯한 '무시간성'이 현대 문화의 특성이 된 지도 어언 20여 년이 지났다. 이쯤 됐으면, 전 세계가 말하듯 K-팝은 미래라고 해야 맞을 것이다.

　그러나 그 미래가 밝다고만 할 수 있을까? 극단적으로 들릴 수 있

지만, 나는 K-팝이 문화라고 생각지 않는다. K-팝에 관한 서술을 떠올려보자. K-팝을 한국의 발전주의와 1990년대, 비빔밥, 들뢰즈로 설명하건 말건. 나는 이런 내러티브가 86세대의 문화사 서술을 반복한 것에 불과하다고 생각한다. K-팝을 얘기하기 위해선 적어도 전 지구적 층위의 동시대성에 대한 논의가 필요하다. K-팝의 매력은 전적으로 문화 산업이 지닌 불구성에서 나온다. K-팝이 문화인가? 그걸 정말 문화로 생각하는가? 역할 모델이 부재하고, 참여자와 방관자가 철저히 구별되는 문화가 어디 있는가. 적어도 록이나 힙합에서 게임에 진입하는 건 플레이어의 자유다. K-팝에는 자율적 개인이 전무하다. 미성년에서 시작하는 특정 연령대의 특정한 외모군이 기획사에 선발된다. K-팝에서는 팬들이 자신이 사랑하는 대상으로서 성장하고 싶다는 욕망이 부재한다. K-팝 스타들은 팬들의 머릿속에서 오로지 환영적 대상으로 욕망될 뿐이다. 참여와 관찰 사이의 분리와 간격이 K-팝 산업의 가장 큰 특징이다. K-팝의 매력은 여기서 나오지만, 그게 정말 일각에서 말하듯 윤리적이고 대안적인지, 나는 확신하지 못하겠다.

K-팝이 팝음악을 위한 새로운 운영 체제가 될 수 있을까?

글쎄. 한번 두고 보자.

플레이리스트, 그것은 나의 즐거움
: 취향, 폭력, 짐 오로크-기능

0.1.

일전에 한 친구가, 아마도 전역 직후에 백남준 아트센터에 가는 길이었을 텐데, 백남준 아트센터가 너무 멀리 있는 데다가 버스의 냉방이 시원치 않아서 차 안을 채우던 불쾌한 더위 탓에 힘들던 차, 내게 대만 뉴웨이브의 거장 '허우샤오셴'을 좋아하는 것이 어떤 의미인지 이야기하던 기억이 떠오른다. 우리 둘 다 허우샤오셴을 그리 좋아하지 않았지만, 누구는 허우샤오셴에게서 자기 인생의 지향점이 될 무엇을 발견하고, 누구는 허우샤오셴을 영원히 모를 것이라는 사실이 이상하다는 점에는 공히 동의했다. 이후로 내가 왜 영화를 좋아했나, 또 왜 음악을 좋아했나, 처럼 근거도 찾을 수 없는 물음에 사로잡히곤 했다.

　내가 학교에 들어갈 무렵부터 주변에는 영화를 좋아하는 이들을 조롱하는 관행 같은 것이 있었다. 나 역시 여기 동참했다. SNS상에서도

마찬가지로, 아트시네마에 들어서면 쉽게 찾아볼 수 있는 수더분한 외모에 사회성이 현격히 결여된 시네필들을 조롱하는 이가 부지기수였다. 강박적 시네필이라는 명명으로 그들에게서 병리적인 자아를 발견하고는 정상적인 품행을 가르치려는 예절 교육.

지금에 이르러 반추해보면, 영화 보기에서조차 계몽적인 규율을 도입하는 것은, 그들을 다른 의미로 훈육하려는 음모로 보인다. "더 건강해져야 한다."

건강함. 건강함을 추구하는 목소리는 스노비즘, 열광, 예술작품으로 자신의 자아에 구멍을 내서 영혼을 유출하는 행위를 거부하라고 명령한다. 그래서 우리는 자신을 예술을 인생의 취미 중 하나로 적당히 즐기는 소비자로, 혹은 음악보다 음악가 자체에 매료되는 우상 숭배자로 간주한다.

나는 그 반대편에서 음악과 영화에 목매다는 일을 옹호하려고 한다. 아래의 글에서 음악 듣기와 영화 보기라는 폭력적 행위로만, 그 정초적 폭력으로만 우리 자신을 구성할 수 있다는 논제를 펼치고자 한다. 역사와 사회에서 예술작품을 구출하여 자아의 편으로 넘기기 위한 수단으로서 모더니즘을 호출하는 건 바로 그 때문이다.

공식: 우리는 음악을 듣는다. 음악에서 한 음절만을, 그 멜로디만을 기억한다. 어느 순간엔 작가조차 기억하지 못하고 그의 의도도 훼손시킨다. 예술작품을 훼손하는 것, 그것의 본래 맥락과 의도를 훼손하는 것, 작품을 손상시키는 반달리즘과 폭력을 통해서, 우리는 일상생활에 멈춰 있던 반-생산의 자아를 훼손시킬 수 있다. "오직 상처를 낸 창으로만 그 상처를 봉할 수 있다."

우리는 음악을 들을 때, 나로 구성된다. 나머지는 나머지에 불과하다.

스티브 배넌이 레닌을 흉내 내어 "레드넥을 데리고 워싱턴으로 간

다"라고 말했듯, 나는 정초적 폭력으로 자신을 끊임없이 재가공하는 인간들, 강박적으로 음악을 듣는 디거와 영화관의 쥐새끼들과 함께 예술사 안으로 들어가고 있다.

1.1. 이름들

제게 중요한 사람들을 나열해볼게요.
밴 다이크 파크스, 스콧 워커, 루이스 부뉴엘, 모턴 펠드먼,
뤼크 페라리, 토니 콘래드, 데릭 베일리, 세실 테일러,
두샨 마카베예브, 니컬러스 로그, AMM, 마이클 스노.[1]
— 짐 오로크

미국의 인디록음악가 짐 오로크가 언급한, 이 모든 고유명사가 연쇄될 수 있게 만드는 힘은 무엇인가? 보편성이 존재하지 않는다면 이 목록에 놓인 각 예술가가 위치한 시공간은 서로 상이할뿐더러 음악가들의 장르조차 각기 다른 계열에 놓여 있으므로, 이들이 한 문단 안에 연쇄된다는 사실은 예술적 추문을 일으킬 것이다. 예컨대 니컬러스 로그는 1970년대에 활동한 영국의 영화감독이고, 데릭 베일리와 세실 테

1 "BLABBING WITH JIM O'ROURKE (FROM DEAD ANGEL #11)", Korper schwache, http://www.korperschwache.com/dead/archive/interviews/jimorourke_interview.html, 2022년 7월 19일 접속.

플레이리스트, 그것은 나의 즐거움

일러는 미국의 프리재즈 음악가다. AMM은 영국의 실험음악 집단이다. 이들은 장르와 매체는 모두 상이하다.

인간과 바퀴벌레가 같은 공간에 있을지라도 서로 다른 생태적 환경을 요하듯, 음악이 생존하기 위해, 또 세대를 거듭해 역사로 전승되기 위해 필요한 생태는 각 음악의 성격에 따라 완전히 다를 수 있다. 이처럼 하나의 고유명사에서 또 다른 고유명사로 이행하는 일은 고유명사와 고유명사 사이를 갈라놓는 심연을 오가는 것이다. 이를테면 데릭 베일리 옆에 밴 다이크 파크스를 배치한다는 것은 실험음악과 팝음악 사이에 펼쳐진 심연을 아무렇지 않게 뛰어넘는다는 의미다.

이 심연은 단지 음악의 양식, 질감, 장르에만 한정되지 않는다. 정말 무시무시한 심연은 시간과 공간이다. 펠라 쿠티의 아프로비트를 뉴욕에서 발흥한 노웨이브와 일대일 축적으로 비교한다는 것은 서구가 제3세계에 저지른 폭력, 무수한 시체와 죽음을 가볍게 도약함을 의미한다. 시간을 넘는 일은 이보다 더 폭력적인 형태의 이행을 함축한다. 시간은 되돌릴 수 없기 때문이다. 시간은 나치의 V-2 로켓처럼 모든 사물을 폭격해 산산조각 내고, 인간을 운명의 회로로 밀어넣는다.

음악작품이 놓인 역사적 맥락과 음악을 분리해야만 이러한 이행이 가능하다. 역사적 맥락이란 음악의 외부를 가리킨다. 음악을 그것이 거주하던 세계에서 분리해 다른 세계에 존재하던 음악과 충돌시키는 것은 '짐 오로크'라는 음악가의 이름이 아니면 불가능할 것이다. 짐 오로크의 취향과 그의 음악이 고유명사들이 이루는 네트워크를 성립할 수 있게 한다. 그러나 아직은 짐 오로크-기능을 따져 물을 때가 아니다. 먼저 음악을 분리하고 다시 종합하는 청취의 작동 양식이 무엇인지, 그 전모를 파악할 때다.

1.2. 아파르트헤이트

이마누엘 칸트는 고유명사 사이의 틈 속, 깊숙이 파묻힌 시공간을 건널 수 있게 만든 철학자다. 영국의 철학자 닉 랜드는 상이한 시공간에 존재하는 고유명사 간의 도약을 가능케 하는 토대로 칸트를 그려냄으로써, 그를 억압과 착취, 인종 차별을 선동한 철학자로 재조명한다. 단도직입적으로 랜드는 남아프리카공화국에서 발생한 아파르트헤이트의 책임이 칸트에게 있다고 주장한다. 아파르트헤이트, 곧 흑백 인종 분리는 칸트 철학이 근대 철학사에서 수행한 경험을 분리 및 종합하는 과정을 반복한 것에 불과하다. 칸트의 문예비평은 미적인 것을 취미판단이 가름하는 영역으로 한정했다. 가라타니 고진의 설명대로, 칸트 철학에서는 아름다운 것과 추한 것을 평가하는 기준으로 도덕이 개입할 순 없다. 칸트는 경험을 특정한 자율적 영역에 분리하고 또 고립시키기 때문이다. 랜드는 칸트가 경험주의와 합리주의를 분할하는 동시에 양자를 종합하여 형성한 '지식의 교환 양식'에서 제국주의가 건립한 시장 교환 양식을 추론해낸다.

> 친족과 교역은 조직적으로 서로 격리되었는데, 국제화된
> 경제는 외국인 혐오적인(민족주의적인) 친족 관습의 고착화와
> 결합되어 고립되었다. 정치적이고 경제적인 권력은
> 지리적으로 정착된 민족의 영역 내에 집중됐다.

가부장적인 신식민지의 자본 축적으로 서툴게 묘사될 수 있지만, 그럼에도 나는 '억제된 종합'으로 이름 붙일 수 있는 현대성의 조건을 다루고 싶다. (…) 상품을 교역하는 산업사회의 출현을 특징짓는 '계몽'의 모호한 운동은 그 자신의 역설적인 성격에 의해 지적으로 자극받게 된다. (…) 계몽의 역설은 타자성이 관계 내에 단단히 자리하는 한 더 이상 완전한 '타자성'이라 할 수 없음에도, 근본적으로 타자성과의 안정적인 관계를 고정하려는 시도라는 점에 있다.

랜드는 칸트가 낯설고 통제할 수 없는 '타자'를 인식할 '자아' 모델을 창출했다고 말한다. 완전히 낯선 외계 생명체를 외계인의 형태로 변형해 이해할 수 있게끔 하듯, 칸트는 '외부'와 '타자'를 길들이게 한다. 점액질의 외계 생명체는 귀여운 ET로 변신한다. 계몽의 힘을 빌리면 타자는 더 이상 위협적이지도, 역겹지도 않다.

따라서 칸트의 '객체'는 타자에 대한 관계의 보편적인 형식으로, 그것이 우리에게 나타나기 위해서는 필연적으로 타자에게도 동일한 조건이 주어져야 한다. 이 보편적인 형식은 어떤 것이든 경험으로 '제공'되기 위해 필요한 것이다. 이는 객체가 먼저 계몽 정신에 판매될 수 있도록 만드는 '교환 가치'다.[2]

자본은 제1세계와 제3세계를 분리함으로써 제품을 수출할 시장을 창출하고, 생산 과정에 투입할 노동력을 얻는다. 이 같은 종합 과정은 근대성의 두 얼굴인 자본과 학문 모두에서 공통적으로 진행된다. 이는 음악을 원래 위치했던 시공간에서 분리시켜, 소비자가 형성하는 취

향의 계열에 귀속시키는 단초를 마련한다. 음악이라는 분과를 형성하고 음악 분과 내부를 분리해 또 다른 계열을 형성하는 것이다. 이로써 한때 이름 없는 외부로부터 들려오는 웅얼거림 혹은 소음, 소리로 인식되던 음악들은 아프로비트, 스피리추얼 재즈, 즉흥음악이라는 서구 음악의 분과에 편입된다. 즉 보편성과 모더니즘은 각 분과를 형성하고 이를 제 영역에 고립시키면서, 고유명사 사이에 잠복한 역사성의 위험을 돌파하는 것이다. 음악의 외부는 무던히도 손을 뻗어 음악을 사회와 역사의 흐름 속으로 하강시키려 애쓰지만, 모더니즘은 역사가 위태롭게 뻗는 손을 잘라버린다(이를 반-역사주의라고도 부를 수 있을 것이다). 지금의 청취 문화는 역사를 절단 내는 보편의 권능으로만 성립할 수 있다.

　문명을 자처하는 서양인이 제3세계의 음악을 수집하여 서구라는 보편을 제외한 '세계 음악'(월드뮤직)이라고 명명하는 행위는 모더니즘에 의해서 진행된다. 그런 탓에 월드뮤직이라는 역겨운 명명은 비윤리적으로 보일진 모르나 논리적으로 불가능하진 않을 것이다. 자유 무역은 근대 이전이라면 '경이의 방' 안에 수집되어 있어야 할 진귀한 상품들이 교환될 수 있도록 만들었다. 역사가 완전히 소거됐으므로 AMM과 톰 조빙은 한 플레이리스트에 자연스럽게 포함될 수 있으며, 종국에 한 음악이 속했던 과거는 그것이 얼마나 고통스럽고 잔혹했느냐와 무관하게 '이국적인' 풍경에 머무르며 플레이리스트 안으로 조화롭게 융화되고야 만다.

2 Nick land, *Fanged Noumena: Collected Writings 1987-2007*(Falmouth: Urbanomic, 2011), pp 62~69.

플레이리스트, 그것은 나의 즐거움

모더니즘은 음악을 원래의 영역에서 추출하여 다시금 음악이라는 분과 내로 종합하면서, 짐 오로크의 플레이리스트를 정당화하는 데 활용된다. 매체를 탐구하는 자기 비판적 예술 형식은 이질적으로 간주되는 델타블루스나 일본의 실험 음악장인 온쿄 신을 같은 반열에서 비교하게끔 하는 기반을 부여하기 때문이다. 민족지적인 관점으로 보자면 델타블루스는 흑인음악의 계열에 속한다. 또한 핑거 피킹Finger picking이라는 연주법을 통해 기타라는 악기가 발산하는 소리의 물질적 잠재성을 탐구한다는 점에서 모더니즘 고유의 자기비판에 속한다고도 할 수 있을 것이다. 여기서 모더니즘, 즉 형식에 대한 탐구는 단지 한 음악이 작품으로서 존립하는 기반을 제공할 뿐만 아니라, 양자 간의 비교와 통합을 위한 경험의 기반을 제공한다. 오늘 밤에도 한 명의 청취자는 사치코 M과 블라인드 윌리 존슨을 뒤적거리며 머릿속으로 자신의 리스트를 상상 중이다. 음악을 음미하는, 바로 그 청취자의 머릿속이야말로 랜드가 칸트에게 책임을 떠넘긴 아파르트헤이트가 일어나는 장소가 된다.

2. 절단이라는 방법론

고유명사를 자신의 내부로 끌어당기는 보편성만큼 기이한 것은 없을 것이다. 어떤 특수성보다 더 기이한 형질을 가진 보편성은 과거와 미래의 끝단을 우로보로스의 모양으로 잇는 한편 사유의 범위를 지리·철학적으로 대폭 확장한다.

그 같은 보편성의 내부에 격렬한 폭발이 자리하고 있다는 점을 잊어선 안 된다. '리스트 작성'이라는 행위는 잔혹성을 담보로 두고 있으므로, 결코 안온한 상상을 할 수 없다. 역사에 매여 있는 작품을 보편성

으로 끌고 온다는 것은 특수성에 대한 위반을 의미하기 때문이다. 동시에 서로 다른 음악을 같은 반열에 놓고 비교할 수 있다는 가능성은 그 자체로 음악을 특수성이 규정한 규칙으로부터 해방시킨다.

대중음악의 역사 중 이 같은 보편으로의 도약은 짐 오로크라는 절충주의자에게서 제일 뚜렷이 나타난다. 짐 오로크로 대표되는 인디록의 '젠체하기'에 격분하는 누군가가 손사래 치며 부정한다 한들, 짐 오로크는 인디록의 가장 중요한 이름으로 기억될 것이다. 오로크는 지금은 다소 낡게 들리는 포스트록의 주형틀을 고안해낸 인물 중 하나지만, 포스트록에 한정하기에 그의 음악적 성격은 무척 변화무쌍했다. 즉흥 음악부터 아메리칸 프리미티브, 블루스, 라가에 이르기까지 그가 걸어온 음악적 여정은 음악을 장르나 역사 같은 특수성에 매몰시키지 않은 채, 오직 '나 자신'의 보편성으로 향하는 절충주의적 노선을 따른다.

오로크가 보인 절충주의적 노선을 명료히 드러내는 음반은 니컬러스 로그가 만든 동명의 영화에서 제목을 따온 《배드 타이밍^{Bad timing}》이다. 청취자는 이 음반에서 보편성(이렇게 말하는 것만으로는 부족하다), 아니, 보편성이라는 기이한 마술에 홀리고 만다. 피치포크는 한때 짐 오로크와 으르렁거리던 사이였지만, 20년이 지나 그의 음반을 재평가하는 평문에서 짐 오로크의 절충주의적 노선이 어디에서 기인하는지 되물으며 오로크 음악의 보편성을 탐구한다.

피치포크의 창립자 라이언 슈라이버는 짐 오로크의 음반 《유레카^{Eureka}》를 신랄하게 혹평한 바 있다. 그랬던 피치포크가 《배드 타이밍》을 재방문해 리뷰하는 행위는 결국 이 앨범의 성취를 증명한다. 또한 미

플레이리스트, 그것은 나의 즐거움

국(문화)을 지탱하는 토대가 산발적이고 파편적인 점이라는 점을 주지하기 위해서이기도 하다.

《배드 타이밍》의 보편성을 지탱하는 장소란 바로 미국이다. 이 음반은 오로크의 전체 경력을 통틀어, 미국 곁에 가장 긴밀히 놓여 있던 시기에 만들어졌다. 음반에서 짐 오로크는 찰스 아이브스, 밴 다이크 파크스, 존 파이히를 오가며 그들의 음악에 구멍을 뚫고, 그들이 냉전 시대의 스파이인 것처럼 밀고하고 또 내통하게끔 부추긴다. 각각의 음악은 짐 오로크의 음악 안에서 불협화음을 일으키기도, 화해에 이르기도 하지만, 종국에는 유류품遺留品만을 남기고 음악의 유토피아로 실종되고 만다.

피치포크의 에디터 마크 리처드슨은 《배드 타이밍》이 존 파이히의 음악에서 출발하면서도, 점차 파이히의 영향에서 탈선하여 다른 곳을 향한다고 정확히 지적한다. 리처드슨이 인용한 인터뷰에서 오로크는 이렇게 말한다.

> 내 머릿속의 가장 큰 부분은 '아메리카나'(미국적 양식)입니다.
> 하지만 내가 아는 '아메리카나'란 밴 다이크 파크스, 존 파이히,
> 찰스 아이브스의 음악을 듣는 데서 옵니다. '아메리카나'는
> 존재하지 않으며, 나는 그것이 존재하지 않는다는 사실을
> 직시해야 했습니다. '아메리카나'가 아무것도 아니고,
> 그저 구성물에 불과하다는 점을 언급해야 합니다.[3]

오로크는 미국이라는 보편성은 단일한 실체로 존재하지 않고, 특수성들이 벌이는 복마전을 통해 구성된다는 점을 알고 있었다. 나아가 그는 자신의 음악 안에서 미국사의 성립 과정을 보편성의 토픽으로 그

려낸다. 즉 오로크에게 미국이라는 보편성은 복합적으로 얽힌 특수성이 합성된 결과에 다름없다.

미국을 유토피아적으로 상상하는 《배드 타이밍》에서 돈보이는 사운드적 방법론은 (오로크가 제 취향의 전체를 이루는 부분으로 참조하는) 음악에 대한 절단이다. 절단은 중단되지 않는다. 오로크는 밴 다이크 파크스에게서 하모니를, 존 파이히에게서 미국적 영성과 원시성을, 아이브스에게서는 토속성과 전위적 불협화음의 갈등관계를 빌려와 제 음악의 원천으로 삼는다. 바르트가 단언한 대로 취향은 다양한 작품을 비교하는 데만 머물지 않고, 그들의 만남과 충돌을 시뮬레이션한 끝에 발현되는 예술작품을 예지하는 기능까지 지닌다. 그러나 이는 잠재적으로 감춰져 있을 뿐 가시적으로 드러나지 않는다. 자신의 형태를 기대지평 너머에 숨기고 있던 취향이 하나의 작품으로 오롯이 나타날 때, 이는 작품을 비교하는 일을 넘어서 음악의 내핵을 완전히 도려내는 절단으로 이어진다. 작품을 도려내는 칸트 철학의 보편성은 걸작을 위한 발판을 마련한다. 《배드 타이밍》 내부의 존 파이히는 저자라는 통합적 인격을 지닌 존 파이히가 아니라, 밴 다이크 파크스와 연결되며 저자로서의 인격이 찢겨나간 존 파이히다. 짐 오로크는 저자로서의 음악가를 살해하고, 저자라는 현대적 인격의 주검을 러브크래프트적인 상상력으로

3 Mark Richardson, "Albums: Bad Timing", Pitchfork, https://pitchfork.com/reviews/albums/22870-bad-timing/#:~:text=Bad%20Timing%20has%20this%20mercuri al,one%20mode%20to%20the%20next, 2017년 2월 12일, 2022년 7월 19일 접속.

플레이리스트, 그것은 나의 즐거움

되살린다. 어쩌면 오로크는 크툴루의 부름을 듣고 있는지도 모른다. 사라진 음악을, 음악을 통해 부활시킴으로써 말이다.

위와 같은 맥락에서 1990년대와 2000년대를 수놓았던, '샘플링'이라는 대중음악 방법론을 다시 고려해야 할 것이다. 지금까지 등장한 샘플링에 대한 담론은 그저 음악과 음악을 섞는 방식에만 초점을 맞춰왔다. 그러나 중요한 점은 한 음악에서 어떤 부분을, 말단을, 가능성을 절단하느냐다. 샘플링을 혼종 모방이나 포스트모던에 기대어 판단하던 이들은, 샘플링을 착취 수단이나 즐거운 유희의 수단으로만 간주하는 평면적 해석을 고수했다. 하지만 샘플링의 폭력은 그와는 다른 방향으로 해석될 필요가 있다. 이는 음악에 가하는 폭력이 자신에게로 전해진다는, 일종의 동종 요법으로 인식되어야 한다. 샘플링에게 착취당하는 것처럼 보이던 음악은 역설적으로 샘플링의 폭력을 통해 자신의 영혼이 진정 무엇인지 알아차리기 때문이다. 폭력으로 인해서 자신을 끌어당기던 중력의 정체를 더 명료히 인식하는 마술이 일어나는 것이다. 한 작품을 자율적으로 움직이게끔 하는 모더니즘은 작품을 특수성에서 자유롭게 해방시킴으로써, 그 작품을 훼손시킬 가능성을 부여한다. '훼손된 나'와 '훼손된 작품'의 관계는 모더니즘의 폭력에 의해서만 비로소 거울상이 될 수 있다.

오로크의 사이비 삼단 논법

나는 그것을 본다, 그것이 나를 본다.
상처를 낸다, 상처를 받는다.
상처는 당신을 찌른 그 창에 의해서만 치유될 수 있다.

3. 교환과 강탈 사이에서

교환이야말로 모더니즘의 첫 번째 규칙이다. 예컨대 월드비트를 유통하는 음반사 서브라임 프리퀀시스에서 발매한 태국의 대중음악은 모더니즘이 강제한 '작품' 단위 안으로 편재되는데, 이러한 규칙 내에서 이 음악은 내게 감흥을 전달한다. 마치 온스나 킬로그램처럼 무게를 재는 단위가 해당 내용의 규격을 성립시키는 것처럼 말이다. 문제는 모더니즘 체제 내부에서 교환이라며 다뤄지던 행위가 실상 강탈이자 부채일 때 발생한다. 이때의 교환은 음악을 사고의 근원으로 삼는 작가들에게 서구 보편성의 균열을 지시하는 촉매로서 인식된다. 한 작품과 다른 작품의 자리바꿈, 비교, 교환에는 짐승이 도살장으로 질질 끌려가면서 흘린 피와 오물과 닮은 흔적이 남는다. 저 작가들은 보편성의 폭력에 대해 윤리적 성찰을 수행하길 거부하고, 작품과 작품이 교환되는 모더니즘의 장field 내부의 균열을 집요하게 드러내는 데 관심을 가진다. 서구의 눈으로 제3세계의 음악을 편입시키는 일은 곧 '서구'라는 개념에 균열을 도입시키는 것이기도 하다. 이 균열을 응시할 수 있게 만드는 특권적 위치에 바로 '덥'이라는 음악 장르가 자리한다.

더블, 도플갱어, 이중 인화, 그림자가 나를 대신하고, 나와 당신이 맺은 약속은 유예된다. 마크 피셔는 전자음악가 버리얼의 데뷔 앨범을 음향적 혼톨로지hauntology의 정전이라 일컬으며, 그의 음악에서 잃어버린 미래의 지평을 발견한다. 피셔는 버리얼의 주술을 덥이 지닌 권능의 연장선상으로 바라본다. 그는 덥 – 레코딩이 모더니즘을 기저 논리 삼아

플레이리스트, 그것은 나의 즐거움

작동하는 교환 시스템을 오염시킨다는 음악평론가 이언 펜먼의 주장을 빌려온다.

> 버리얼은 소리의 우발적인 물질성을 억제하기보다는
> 소리의 갈라진 틈으로부터 오디오의 유령을 강신시킨다. (…)
> 다시 펜먼에 따르면, 덥은 '자신의 것이 아닌 불법 점유된
> 목소리'를 만들어낸다.[4]

> 덥의 에코 사운드는 단순한 특수 효과가 아니다. 덥은 세계에
> 대한, 주관적인 관점의 효과다. 덥은 라스타[5]의 허깨비적
> 세계관에 대한 음향적 거울상이다. 덥 버전은 공연 실황에
> 대한, 매개되지 않은 재현이다. 이는 기술의 확실성을 깎아내는
> 것이다. 덥은 우리가 듣고 즐길 수 있도록 녹음의 이음매를
> 내부에서 외부로 뒤집었다는 점에서 획기적이었다. (…)
> 미래도 과거도 아닌, 저 두 시간성의 가면을 착용한, 덥은
> 과거이자 미래의 흔적이 된다. 덥은 기억 혹은 미래성이자
> 진정한 감정과 기술적 기생충으로서의 음악이다. 덥의
> 술책학tricknology은 사람들을 실제로 사라지게 하는 마법의 한
> 형태이며, 그들의 맥락, 흔적, 윤곽만 남겨둔다.[6]

펜먼과 피셔는 모두 덥이 이미 사라져버린 유령적 목소리를 강신한다는 점을 강조한다. 덥 레코딩은 사운드스케이프 전체에 울려퍼지며 청각적 공간의 부피감을 지속적으로 확장시킨다. 이렇게 부풀어오른 사운드스케이프에 에코가 끊임없이 메아리치며 청취자와 사운드 사이의 청각적인 거리는 지연된다. 이 같은 사운드스케이프 내에서 절단

된 작품의 조각은 자율성을 얻는다(보통 레코드의 '비‑사이드^{b-side}'로 들어 있는 덥 버전을 상기해보자). 원래 노래에 속했던 구절이 늘어나고 확장되면서 제멋대로 움직이기 시작한다. 후렴구의 목소리는 자율신경만 남아 있는 시체의 사지처럼 이미 사라져버린 주인의 충동에 의해 움직인다. 모더니즘이 관리했던 시간의 체제에는 분열이 일어난다. 연대기적 시간을 '현재' 내부로 끌어들이며 역사의 저개발 지대를 파괴시키던, 모더니즘의 교환 기능에 오류가 생기는 것이다. 오로지 교환 기능이 선재함에 따라 교환 기능에 (당연하지만 또한 역설적이게도) 오류가 발생한다. 바이러스의 전제 조건이 숙주인 것처럼, 오류의 전제 조건은 시스템이다. 서구 제국주의의 폭력이 없다면 덥도 존재할 수 없다. 덥은 모더니즘의 교환 시스템을 통해 전염되는 바이러스다. (Kode 9로도 불리는)스티브 굿맨은 이 같은 이언 펜먼의 관점을 '바이러스학'이라 지칭하며 다음과 같이 말한다.

> 펜먼에게 덥 바이러스는 식민지 이후의 문명 충돌에서 연장된
> 시간대로 작동한다. 이 시간대에선 노예제와 강제 이주의

4 Mark Fisher, "LONDON AFTER THE RAVE", K-punk, http://k-punk.abstract dynamics.org/archives/007666.html, 2006년 4월 14일, 2022년 7월 19일 접속.
5 라스타파리 운동. 1930년대에 시작된 자메이카의 신흥 종교운동으로, 에티오피아 왕국의 황제 하일레 셀라시에 1세를 신성시했다. 자메이카의 레게음악에 큰 영향을 주었다.
6 Ian Penman, "BLACK SECRET TRICKNOLOGY", moon-palace, http://www.moon-palace.de/tricky/wire95.html, 2022년 7월 19일 접속.

유령이 유럽 정신을 괴롭힌다. 식민지는 제국에 음향적이고 바이러스적인 침투를 통한 스텔스 모드로 반격한다.

어떻게 자메이카의 덥처럼 지역적이고 특수한 것이 일반적인 방식으로 접근 가능하고, 인용할 수 있게 되었을까?[7]

굿맨은 (펜먼의 입을 빌려) 자메이카라는 특수한 지역에서 탄생한 덥이 어떻게 대중음악 안에서 보편적으로 활용될 수 있는지 자문한다. 덥을 보편적으로 만든 힘은 무엇일까? 덥은 모더니즘이 수행하는 교환 (혹은 착취. 당신이 뭐라 불러도 좋다) 체계를 균열시킨다. 그러나 이때 덥이 특수성의 일부로서 모더니즘의 보편성을 훼손하는 것은 아니다. 덥은 보편성이 놓여 있는 위상 자체를 오염시킨다.

이런 맥락에서 굿맨은 코도 에슌의 음향적 모험을 따라간다. 덥의 추상화. 개념과 동등한 위상에서 사고하는 음악. 디지털 사운드를 좀먹는 덥의 바이러스는 디트로이트 테크노로 이어져 언더그라운드 댄스음악 내부로 비밀스럽게 잠입한다. 코도 에슌은 인류의 신경 체계 내부로 덥 바이러스가 침투하고 있다고 쓴다. 에슌의 주장대로 덥은 유전적 형질이자 밈으로서, 리듬과 박자를 통해 신경 체계 내부에 자신의 흔적을 깊숙이 박아넣는다. 덥은 인간이 당면한 보편적 현실 혹은 인간이 파묻혀 있는 세계를, 즉 우리의 '음향적 현실을 다시 디자인'한다. 덥이 일으키는 변종과 오염, 감염은 모두 음향적 현실을 재규정하는 추상적 과정으로서 발생한다.

스크래치 리 페리는 홀거 추카이(크라우트록 밴드 캔[Can]의 멤버)가 라디오를 활용하는 방식처럼, 노래 안에서 또 다른

시간대를 연다. 그는 안테나를 통해 신호를 노래로 끌어내리듯 TV를 샘플링한다. 공간은 장소들을 바꾼다. 현실은 그 자체로 뒤집힌다. 유리가 박살 나며 폭발하고, 아이들이 우글거리고, 물이 흘러내리고, 변기가 콸콸거리며, 바스락거리는 바람이 폭발하고, 노래는 바람에 흩어진다. (⋯) 리 페리의 블랙아크 스튜디오는 기술-마법적인 불연속화 방식으로 전환한다. 믹싱 데스크를 작동시키려면 변화하는 공간의 네트워크를 먼저 살펴봐야 한다. 페리는 유령적인 차원을 가로질러서 청각적 건축 속 시간의 미로를 걷는다. '그래서 나는 오랫동안 유령 분대에 합류해 있었고, 유령들은 내가 그들의 대장임을 알아챘다. 나는 유령들의 대장이다.'[8]

보편성에 오염이 생기면 원근법적 균형을 이끌던 아르키메데스의 점이 무너진다. 왼쪽에서 오른쪽으로, 아래에서 위로. 우리의 시선은 갈 곳을 잃어버린다. 영국의 음악가 데이비드 툽은 덥을 통해 불확정성과 불안정성을 동시에 껴안은 '자아의 내성'에 접근한다. 주체의 위치는 오염된 보편성의 회로에서 불확실해지고 불안정성 안으로 휘말린다. 툽은 덥의 꿈dub dream을 꾼다. 툽은 스크래치 리 페리(그는 덥의 왕이자 귀

7 Steve Goodman, *Sonic Warfare: Sound, Affect, and the Ecology of Fear* (Cambridge: MIT Press, 2012), p. 201.
8 Kodwo Eshun, *More Brilliant Than the Sun: Adventures in Sonic Fiction* (London: Quartet Books, 1999), pp. 64~65.

신이고, 광인이자……)의 녹음실이 상상력과 비의로 가득한 비밀 실험실로 바뀐다고 이야기한다. 덥은 우리가 속한 현실 자체를 뒤집고, 덥이 행하는 마술은 우리를 최면에 걸리게 만든다. 그 방법은 에코, 노이즈, 딜레이로써 음향적 리얼리티를 변조시키는 것이다. 툽에 따르면 덥은 음악을 상업적 영역에서 해방시키고, 시간의 지도를 뒤집어 지금 이곳과 복제된 평행 우주를 산출한다. 덥으로 인해 시간성의 이음매가 어긋나며 현실을 지탱하던 시간들이 뒤엉킨다. 폭파된 댐에서 시간이 방출되면서 현실은 점차 내부의 균형을 잃는다. 시간의 급류에 휩쓸린 우리는 우리와 꼭 닮았지만, 더 사악하고 두려운 도플갱어 - 세계로 흘러 들어간다. 내가 듣고 있는 소리는 도대체 어디에서 온 것인가?

취향에 따라서 자신을 산산조각 내는 짐 오로크 - 기능은, 보편성 전체를 오염시키는 덥의 기능과 긴밀히 연결된다. 덥의 기능이 보편성의 회로를 바이러스로 감염시키는 것이라면, 짐 오로크 - 기능은 보편성의 폭력에 의거하여 '나 자신'을 붕괴시키는 데 초점을 맞춘다. 교환 체제에 일어나는 이러한 오류들은 시스템 자체를 뒤바꿀 뿐 아니라, 시스템 내부에 존재하는 '나 자신'의 시점을 뒤흔든다. 동시에 나 자신의 위치가 불확실함에 따라서 일어나는 이중 구속적 상황은 음악을 합성하는 청취자의 역량을 시험대에 오르게 만든다.

4. 강령!

"트라우마는 몸이다."
— 대니얼 바커 박사

춤을 출 때마다 고통을 느낀다. 4번 경추와 11번 흉추에 어제 내가 꿨던 꿈이 각인되어 있기 때문이다. 악몽들이 내 척추를 굽게 했다. 두 개골은 베이스와 드럼으로 인한 외부 압력을 내재화하고 있다. 두개골이 리듬에게 으스러지는 그 순간, 청취자는 '청취'에 의해 온전히 '합성'이라는 영역 안으로 휘말린다. MIT에서 추방된 이후 모스크바를 거쳐 중앙아시아로 숨어든 대니얼 바커 박사는 '훼손된 음악'과 '훼손된 나'가 만나는 그 지점에서 트라우마가 생겨난다고 말한다.

마크 레키의 영화 「피오루치[9]가 나를 하드코어로 만든다Fiorucci made me Hardcore」(이하 「피오루치」)는 훼손된 음악의 파편이 내 몸과 기억에 파고드는 모습을 그려낸다. 이 짧은 영화는 기억과 감정, 꿈을 합성하는 개체군을 정밀히 분석한 인류학 보고서로, 영국에 난립했던 1990년대 레이브 문화를 다룬다. 텅 빈 눈을 하고 리듬에 맞춰 춤추는 한 무리의 젊은이들은 마약과 음악에 푹 절어 있다. 그들은 버밍엄학파의 하위문화 분석에서 표본으로 제시되곤 하는 노동계급 청년인 동시에 냉혹한 파충류나 퇴행한 유인원의 한 종처럼 보일 정도로 '외계적'이다.

음악평론가 사이먼 레이널스는 「피오루치」에 관한 사회정치적 비평을 기각하며 이렇게 단언한다. "우리가 영상에서 마주치는 것은 당신이 마주하는 명백한 현실이며, 그 모든 것에서 발견할 수 있는 부조리, 기이함과 영광이다."[10] 사회적 맥락을 초과하는 이미지가 고함을 지르

9 '피오루치'는 마크 레키가 젊은 시절 유행했던 이탈리아의 패션 브랜드로, 영상에 등장하는 레이버들이 입은 복장이었다.

플레이리스트, 그것은 나의 즐거움

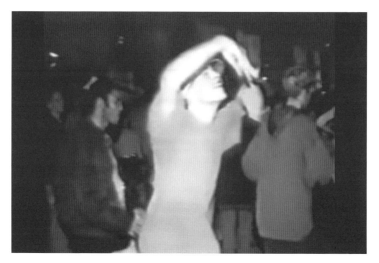

「피오루치가 나를 하드코어로 만든다」의 한 장면

며 우리를 향해 몸을 구른다. 「피오루치」에서 우리가 보는 건 한 무리의 인간이 아니라, 무기질들이 층층이 중첩된 존재, 즉 세계의 일부분으로서 우연히 파생된 도덕적 원자다. 이 도덕적 원자들은 서로 부딪치고, 열화된 이미지와 함께 노스탤지어 안에서 썩어가고 있다.

　레이널스가 지적했듯이 저화질 푸티지들을 짜깁기한 「피오루치」의 이미지에서, 우리는 무언가 경이롭고 낯선 느낌을 받는다. 우리는 신흥 종교에 가입한 초심자들이 겪는 통과의례를 연상케 하는 레이버의 난장판이 열화한 이미지 속에서 되풀이되는 모습을 본다. 마치 청취자가 음악을 합성하는 과정을 실시간으로 보는 것만 같다. 훼손된 음악이 신체 내부에 울려 퍼지며 온몸에 트라우마를 각인시킨다.

　나를 정면으로 응시한 채 춤추는 형상들, 열화한 비디오 이미지 속에서 자동 기계처럼 행동을 반복하는 오토마타들은 철학자 로빈 매케이가 애시드하우스를 일컬어 "베이스 – 생물학 인터페이스를 통해 신경

「블랙 앤드 화이트 트립스 넘버 3」의 한 장면

계를 직접 소유하는" 장르라고 불렀던 것을 떠올리게 한다. 음악은 어느 한순간 인간적 주체의 형상과 역량을 거치지 않고 즉각 신체로 향하는데, 이때 바로 '나'는 음악을 합성하는 역량을 지닌 주체가 아니라 음악에게 합성되는 객체로 나타난다. 선택권을 잃고 음악 속에서 표류하는 '나'는 짐 오로크-기능의 근본적인 지점을 통과하고 있다.

미국의 노이즈록 밴드인 라이트닝 볼트의 공연 실황을 촬영한 벤

10 Simon Reynolds, "THEY BURN SO BRIGHT WHILST YOU CAN ONLY WONDER WHY: WATCHING FIORRUCI MADE ME HARDCORE", Reynoldsretro, http://reynoldsretro.blogspot.com/2012/06/normal-0-false-false-false-en-us-x-none.html, 2012년 6월 14일, 2023년 4월 16일 접속.

플레이리스트, 그것은 나의 즐거움

러셀의 2007년 영화 「블랙 앤드 화이트 트립스 넘버 3BLACK AND WHITE TRYPPS NUMBER THREE」(이하 「블랙」)는 「피오루치」만큼이나 청취자가 하나의 객체로 변해가는 장면을 예리하게 포착한다. 백인들의 희멀건 얼굴이 어둠 속에 둥둥 떠다니고, 라이트닝 볼트의 노이즈가 공간에서 번쩍인다. 러셀은 연주자 반대편에 서 있는 청취자의 얼굴을 촬영한다. 그는 현대의 영웅이라 불리는 음악가 뒤편에서 음악을 묵묵히 듣는 관객을 조명하겠다는 시혜적 태도를 내세우려는 것이 아니다. 「블랙」에서는 「피오루치」와 마찬가지로, 원자로서의 인간들이 비트와 노이즈에 의해 합성되는 청취자의 한 형태가 된다. 그들은 균일한 인격을 소유하고 있지도 않다. 음악을 듣는 청취자로서만 현상하는 원자들, 어둠 안에서 빛나고, 또 금방 그 어둠에게 잡아먹히는 빛.

「피오루치」와 「블랙」은 청취자 자신이 구성했던 자아와 인격이 사실은 허구이며, 그러한 허구를 인식할 수 있는 방법은 음악에 의해 합성되는 도덕적 원자를 발견하는 것임을 보여준다.

청취 역량 자체가 일종의 트라우마라면, (트라우마가 한 인간의 의식 구조에 생채기를 내는 것처럼) 청취자라는 존재는 청취에서 창출되는 효과에 불과하다. 짐 오로크 - 기능은 모더니즘이라는 형식을 통해서 역사적 시공을 뛰어넘어 작품을 도려낸다. 청취자인 나는 짐 오로크 - 기능의 담지자擔持者로서 음악을 절단하고, 그 조각을 훔치는 샘플링 기계가 된다. 나는 조각나기 시작한다. 음악의 파편이 나를 찌른다. 세계의 출혈은 멈출 줄 모른다. 내가 샘플링의 기제가 되도록 만드는 기반인 '모더니즘'은 일종의 회로다. 씨줄과 날줄처럼 엮인 회로를 따라 음악들이 배송된다. 그러나 흥미롭게도 이러한 모더니즘적 기반, 제국주의 폭력에 의한 네트워크는 외려 제국주의의 힘에 대한 반작용으로 등장하는 주변부에게 오염되고 만다. 회로를 돌던 주변부의 음악이 보편성 자

체를 뒤흔드는 일들이 벌어지는 것이다.

철학자 레자 네가레스타니의 아이디어를 빌리자면, 바깥에서 쏟아지는 음악을 감당하는 '나'는 국소적 주체$^{\text{local subject}}$**11**다. 이 주체는 자신의 위치에서 다양체 공간 전부를 확인할 수 없다. 공간에 하나의 시점이 있다고 간주해보자. 국소적 주체는 전체 공간을 바라볼 역량이 없다. 그는 특정한 지점을 볼 뿐이다. 주체는 세계의 일부분만 볼 수밖에 없다.

이란에서 태어나 시스템 공학을 전공하고 들뢰즈 철학을 독학한 기이한 철학자 네가레스타니는 2003년 처음 인터넷에 등장했으며 2012년까지 모습을 공개하지 않았다. 그가 2009년에 낸 마술 책 『사이클로노피디아』는 중동이라는 지역을 외계에서 도래한 음험한 모험가들이 점령한 지옥처럼 그려낸다. 작자 미상의 자료들을 발견한 네가레스타니의 시점에 따라 재구성된 이 마술서는 이론 - 픽션$^{\text{theory-ficiton}}$이라는 장르를 파생시켜 최근까지 영향을 미치고 있다.

그의 철학에서 중요한 문제 중 하나는 개방성이다. 그는 석유 시추 구멍이 잔뜩 뚫린 중동 사막을 전 세계의 자본주의를 이끄는 마술적 공간으로 바라본다. 석유는 자본주의를 가동시키는 피다. 구멍들은 석유 시추를 하는 데 따르는 부수 효과로서, 지구의 내부를 외부로 분출하게끔 한다. 구멍들은 지구 전체의 지형을 바꾼다. 다공성 공간으로서 중동 사막의 하부는 이후 네가레스타니의 철학에서 '트라우마'로 변이된다.

11 호모 사이언스, 「수학과 과학에서의 local」, 호모 사이언스, https://homoscience.kr/3466/, 2022년 7월 19일 접속.

네가레스타니는 구멍, 구멍이 만드는 열림의 상태에 완전히 미쳐 있다.

> 여기서 트라우마는 외부와 관련된 국소적 주체의 중심성
> 혹은 이산離散성을 나타내는 파열이 아니다. 이는 연속적인
> 장에서 더 높은 보편적 질서로 이뤄진, 국소화된 절단
> 그 자체이다. 따라서 이 단계에서 국소적 지평 또는 국소적
> 내면성은 열린 우주로부터 절단되거나 구상된다. 이 과정은
> 어떤 상황에서도 국소적 지평이 보편과 맺은 깊은 관계와
> 분리될 수 없는 방식을 취한다.[12]

네가레스타니는 트라우마가 보편과 주변 자체의 위상적 변환을 '개방'시킨다고 설명한다. 또한 국소적 주체가 보편을 추정하는 방법은 절단과 트라우마에 근거한다고 말한다. 이 복잡한 철학적 말장난은 '원근법'으로 설명할 수 있다.

르네상스 시기에 발명된 원근법은 눈앞에 보이는 3차원의 세계를 2차원인 캔버스에 묘사할 수 있도록 만들었다. 소실점을 기준으로 사물들을 배열하면 마치 세계를 그대로 가져온 듯한 착시 효과가 나타난다. 네가레스타니가 말하는 국소적 주체는 그림을 보는 관람자다. 그는 세계상, 즉 3차원 세계를 구성하기 위해 소실점을 부여한다. 네가레스타니가 말하는 트라우마는 그림의 중앙에 위치해 일사불란한 위계를 만들어 내는 소실점이다. 이 소실점 형태의 트라우마는 자아를 구성하는 필요조건이 된다. 즉 소실점이 지평선이라는, 그림 밖을 짐작하도록 하는 동시에 그림 안팎의 경계로 기능하는 것처럼, 절단이라는 과정을 통해서 우리는 전체 상을 짐작해볼 수 있는 것이다. 건강 상태를 확인하려면 몸의 통증부터 살피듯, 트라우마를 통해 '나'의 자아를 확인할 수 있다.

모더니즘 말단에 있는 주변부부터 모더니즘 내핵에 자리한 제국주의 서구까지, 보편성 자체를 탐구하는 위치에 있는 주체들은 절단과 트라우마를 통해 고정적인 주체의 위치를 뒤틀고, 자신을 확대하며, 주체의 내장을 게워낸다. 보편성을 기반 삼아 망상을 유지하던 이들은 절단과 상처로 인한 트라우마를 겪을 수밖에 없다. 나는 보편을 절단하면서 연속성을 불연속으로, 또 유기체를 무기체로 분할하고, 삶을 죽음으로 추동한다. 보편이 절단되어 파생되는 국소적 조각들은 나를 향하며, 절단이 만든 상처들은 나를 구성하는 정초적 폭력이 된다. 바커의 단언처럼 트라우마는 몸이다. 나는 음악으로 인해 구멍이 난 자아를 느낀다. 음악을 듣는 나는 절단과 상처를 얻으면서 통합적인 인격인 자아로부터 벗어날 수밖에 없다. 나는 자아에서 탈출하고 해방되며, 미래의 나에 관한 루머를 듣게 된다. 그 루머란 다들 알다시피……

하이쿠를 읊어보면,

나는 내가 아니라는 것.
그래도 여전히 나라는 것.
이건 거짓이 아니다.
— 플레이리스트, 잇츠 마이 플레저(Playlist, It's My Pleasure).

12 Reza Negarestani, "Globe of Revolution. An Afterthought on Geophilosophical Realism", *Identities: Journal for Politics, Gender and Culture* Vol. 8, No. 2(Department of Gender Studies, Euro-Balkan Institute, 2011), pp. 25~54.

문화비평

: 비천함, 실패, 나쁜 것에 관한 정직한 성찰

"문화란 말만 들어도 권총에 손이 간다."

― 헤르만 괴링

문화비평

오늘날 우리 사회에서는 문화란 말을 꺼내자마자 총성이 울릴 것이다. 물론 총알을 맞고 쓰러지는 시체가 꿈꾸는 문화와, 방아쇠를 당기는 문화의 파수병이 떠올리는 문화가 다르다는 점은 누구나 알고 있다. 예술을 사회적 텍스트로 분석하는 문화비평은 성인이 된 이래 내가 꾸준히 경멸해 마지않던 장르였다. 사회적 실재와 예술작품의 일대일 대응을 그리는 얼치기 문화비평. 나는 세대론으로 호명된 '80년대생' 진보 논객들이 쓴 글을 보며 성장했지만, 그들이 쓴 문화평론이 형편없을 뿐만 아니라 철저히 무가치하다는 점을 일찍부터 알았다.

이를테면 「다크 나이트」와 신자유주의적 주체? 냉소주의?

하하, 실소를 감출 수 없다.

나 역시 예술작품이 사회적 실재에 따라 규정되며, 때로는 사회적 실재에 종속된다는 점을 모르지 않는다. 그러나 순박한 실재론자들이 간과하는 점은 사회적 실재가 전치나 압축 같은 과정을 거쳐 예술작품으로 변화한다는 사실이다. 때로 사회적 실재는 예술가에 의해 원래 모습을 알아보기 힘들 정도로 파손된다. 설사 이데올로기가 사회적 실재를 예술작품으로 변화시키는 과정을 관장하더라도, 예술작품엔 사회적 실재를 초과하는 비밀이 숨겨져 있다. 그렇기에 소위 '숨은그림찾기 평론'이 작품의 비밀을 해명하는 데 그토록 무력한 것이다. 「다크 나이트」를 신자유주의의 시대정신으로 해석하는 음모론적 비평은, K-팝 뮤직비디오에서 프리메이슨의 상징과 알레고리를 찾는 숨은그림찾기와 다르지 않다. 음모론적 비평은 세부의 총합으로서 전체를 전제하며, 개별세부를 한데 긁어모아 총체적인 의미를 산출하길 즐긴다. 그러나 예술에서 '전체'가 '부분'과 맺는 관계는 음모론적 비평이 전제하듯 결코 일의적이지 않다.[1] 관객이 이미지에 의미를 손쉽게 포개면, 전체와 부분의 관계는 끊임없이 미끄러지기 때문이다.

[1] 레비 브라이언트가 애덤 밀러로부터 인용한 이 대목은 음모론적 비평의 정수를 담아낸다.
"유서 깊은 형태의 상아탑 음모론으로서 형이상학의 바로 그 작업은 이면에서 작동하고 있는 어떤 보이지 않는 손을 드러내는 과업으로 이해된 지 오래되었는데, 요컨대 그 과업은 비조직적이고 수동적인 다중의 움직임을, 그 다중을 어떤 더 기본적인 공통 인자로 일방적으로 환원함으로써 하나의 일관된 전체로 이끌어서 통합하는 것이다. 이런 기본적인 공통 인자에 할당된 이 그림자 구멍은, 신이나 플라톤적 형상, 칸트적 범주 들이 그 역할을 쉽게 수행할 수 있는 것과 꼭 마찬가지로 기호학적 체계나 자본주의, 아원자 입자들도 쉽게 수행할 수 있다. 순수성에 대한 충동(형이

얼굴이 피로 범벅된 한 남자가 죽음에 대한 이야기를 하는
장면은 노동계급이 부르주아에 저항하는 의미를 지닌다.

얼굴이 피로 범벅된 한 남자가 죽음에 대한 이야기를 하는
장면은 끓어오르는 죽음 충동에 관한 이야기다.

이런 식의 해석은 무수히 이어진다. 우리는 텍스트의 개방성과 무
한한 해석에 대해 웅얼거리겠지만, 우리가 떠들어대는 무한한 해석이
음모론적 총체성이라는 그림자 구멍에 기초해 있다면 이는 작품 자체
를 인식론적으로 살해하는 것이나 다름없을 테다.

이처럼 A 요소에서 B 의미를 해석하는 주장은, A 요소가 C 의미는
가질 수 있다는 반박에서 작품 전체의 의미를 재규정해야 하는 딜레마
에 처한다. 모든 것을 집어삼키는 총체성은 강력하지만, 동시에 위와 같
은 이유로 연약할 수밖에 없다.[2] 한 요소가 자리를 바꾸면, 모든 요소는
다시금 자리에서 일어난다. 총체성이 작동하는 그 순간, 우리는 수건돌
리기(혹은 '도둑맞은 편지')를 끊임없이 수행하게 된다. 문화비평의 토대
로 작동하는 그림자 구멍은 사회적 실재가 예술로 출입하는 통로처럼
여겨지는데, 이는 작품이 빠져나올 수 없을 만큼 촘촘한 의미망을 휘감
는다.

단언하자. 사회적 실재는 작품에 뚫려 있는 그림자 구멍으로 쏟아
져내리지 않는다. 예술작품 속으로 진입한 사회적 실재는 자기 생성적
으로 변화한다. 앞서 말한 대로 사회적 실재는 예술작품의 토대지만, 이
는 예술작품의 신비를 설명할 수 없다. 문화비평에 나서는 이들이 포착
해야 할 시퀀스는 사회적 실재가 예술작품으로 전환하는 자기 생성적
과정이다. 내가 스탠리 큐브릭의 영화 「배리 린든」에서 어떠한 감흥을

느낀다면, 이는 영화가 근대 영국의 역사적 배경을 꼼꼼히 묘사했기 때문이 아니라 린든이 펼치는 협잡과 이 영화에서 유난히 더 느리고 장중히 움직이는 큐브릭의 카메라, 우연을 운명으로 해석하게끔 만드는 내러티브의 중력이 맞물리며 모종의 비밀을 형성하기 때문이다. 관객은 「배리 린든」의 내부로 가라앉아 영화를 헤엄친다. 그는 미로처럼 얽혀 있는 비밀들을 오가고 굳게 닫힌 문을 두드린다. 관객은 얽히고설킨 미로 안에서 방황하는데, 미로를 헤매는 순간 관객이 느끼는 당혹스러움과 경이로움이야말로 사회적 실재와 닮아 있다.

칠레의 소설가 로베르토 볼라뇨가 파스칼에게서 제사題詞로 인용한 대목은 관객이 예술작품을 관람함으로써 자신의 단독성을 체험하는 그 순간을 명징하게 설명한다.

상학적 성향 자체에 깊이 배어든 충동)이 존재하고, 게다가 이 순수성은 모든 현상이 환원론의 세정수로 세례를 받도록 요구함으로써 산출된다." 「레비 브라이언트: 오늘의 에세이-음모론」, 지니 옮김, http://blog.daum.net/nanomat/1316, 2019년 12월 7일, 2022년 7월 19일 접속.
그림자 구멍을 전제하는 비평은 장르를 가리지 않는다. 자동차, 농구, 스니커즈, 영화, 미술, 요리…… 총체적이고 완전한 형태를 상상하는 일은 예술작품에 그림자 구멍을 뚫고 만다.
2 세부에서 전체를 환유하곤 하는 하스미 시게히코의 미장센 비평도 여기서 자유로울 수 없다. 물질적인 요소에서 영화적 전체를 유추해내는 하스미 시게히코의 비평은 전체를 가늠할 수 있다는 점에서 매력적이지만, 언제라도 그 음모론적 총체성에 의해 손쉽게 무너질 수 있을 듯하다는 점에서 위태롭다. 이 점은 시게히코가 말하는 '한계 체험'을 물신화한 후 이를 에로티시즘으로 오독하는 한국의 영화비평에서 더 크게 드러난다. 그들은 물신주의자지만, 자신들이 장식 예술에서 벗어나 윤리적인 선택을 감행한다고 착각한다. 그런가? 우리는 웃고 있다.

내 생애의 짧은 기간—단 하루 머물렀던 나그네의 추억—이
그 전후의 영원 속에 흡수되어 있으며, 내가 차지하고 또 내가
보고 있는 이 작은 공간이 내가 알지 못하고 또 나를 알지 못하는
무한하고 무량한 공간 속에 깊이 잠겨 있음을 생각할 때, 나는
내가 저기에 있지 않고 여기에 있다는 것에 두려움과 놀라움을
느낀다. 내가 저기가 아닌 여기에, 그리고 다른 시간이 아닌
지금에 있을 이유가 전혀 없기 때문이다. 누가 나를 여기에
놓았는가? 누구의 명령과 뜻에 따라 이 장소와 이 시간이 나에게
주어졌는가?[3]

바로 '나'가 이 세계에 느끼는 당혹스러움, 즉 나의 단독성에 소름
끼치며 놀라워하는 이 경험은 관객이 영화에서 느끼는 경외심과 닮아
있다. F. W. 무르나우의 「일출」에서 화해에 겨우 성공한 부부가 탄 조각
배는 태풍을 만나 강 한가운데서 흔들리며 그들의 화해를 무색하게 만
든다. 이 장면은 관객에게 역사적이고 사회적인 맥락에 포개지지 않는
독특한 감정을 전해준다. 관객이 느끼는 감흥은 사회에서 외면받아 인
생이 완전히 실패했다고 느끼거나, 사랑하던 이를 우연히 재회해 다시
설렘을 느끼는 것 같은 일상적 감정에서부터, 그저 해가 지고 있을 뿐인
데 왠지 울음이 터질 것 같은 숭고한 기분까지, '나'의 뱃속을 엉망으로
헤집는 복잡다단한 형태로 나타난다. 우리가 작품에서 발견하는 것은
역사적이고 사회적인 맥락이 아니라 이런 기분과 감흥이다. 이 같은 감
흥은 내가 세계와 맺는 관계, 세계에 마주하여 느끼는 감정과 상통한다.
　예술작품에서 내가 방황하는 형국을 그려내는 일은 결국 세계와
내가 맺는 관계를 포착하는 것과 다름없다. 그러므로 비평가는 예술작
품의 운명, 파스칼이 말한 "내 생애의 짧은 기간"의 필연성을 해명하는

일을 목표로 삼는다. 비평은 관객이 겪는 방황을 따라갈 수밖에 없다. 비평은 비밀들이 뒤엉킨 미로를 지시하는 한편 관객의 방황을 비평 텍스트 내에서 구현해야 하는 이중적인(혹은 재귀적인) 의무를 갖고 있다.

마크 피셔를 위해

1. (나를 포함해서)수많은 독학자가 문화이론가로서의 마크 피셔에게 존경심을 바치는 이유가 여기에 있다. 그는 '나'라는 단독자가 느끼는 존재론적 당혹감을 사회적 실재와 연결할 수 있는 비평가다. 마크 피셔는 '혼톨로지'를 그저 대중음악에 관한 사기꾼적인 개념이나 학술적 농담으로 다루지 않는다. 혼톨로지는 바로 사회적 실재가 자기 생성적 과정을 거쳐 예술작품으로 전환하는 시퀀스를 포착하는 개념이다. 그로 인해 우리는 신자유주의 사회 내에서 내가 느끼는 기분(억울함, 분노, 우울, 욕구불만), 시간의 빗장이 뒤틀려 주체의 위치를 정박할 수 없는 탓에 마주하게 되는 기이한 감정을 개념화할 수 있다. 마크 피셔는 대중문화의 작품들에서 맥락과 역사라는 진부한 외피를 벗겨내고, 그것이 '나'라는 존재를 완전히 뒤흔드는 특정한 시퀀스를 포착한다. 이때 우리는 마크 피셔가 제안한 개념적 어휘를 인용하는 대신에, 그가 관객과 작품이 만나는 그 순간을 하나의 개념으로 제시하는 추상적 방법론을 빌려

3 로베르트 볼라뇨, 『안트베르펜』, 김현균 옮김, 열린책들, 2014, 7쪽.

와야 한다.

2. 마크 피셔가 개진한 여러 비평적 논점 중에서도 '펄프모더니즘'은 문화비평을 형식적으로 다시 한번 갱신하고자 하는 시도다. 피셔는 맨체스터 출신인 포스트펑크 밴드 더 폴The Fall에게서 T. S. 엘리엇이나 사뮈엘 베케트 같은 모더니스트 문학가의 흔적을 발견한다. 더 폴은 아방가르드적인 요소를 그저 젠체하는 식으로 인용하는 밴드들과는 다른 관점으로 이해되어야 한다. 피셔는 더 폴이 노동계급의 언어로 모더니즘을 실천한다고 말한다. 더 폴은 모더니즘을 납치한다. 이때 노동계급의 언어는 형식과 내용이라는 이분법에 갇히지 않는다. 그들의 언어는 모더니즘 자체의 형식적 뼈대를 구성하는 질료인데, 질료와 형상은 마주치는 즉시 불화해 갈등 속으로 휘말리거나 긴 싸움 끝에 임시적인 화해를 이룰 뿐이다. 펄프모더니즘은 모더니즘의 형식적 요소를 노동계급의 관습과 기억에게서 끌어낸다. 펄프모더니즘이라는 개념 아래, 문화를 향유하는 대중의 선호가 만든 임의적 규칙과 그들의 어휘가 모더니즘을 우연적으로 출현시키는 요소가 되는 것이다. 그때 우리는 어쩔 수 없이 저자성의 목을 매달 수밖에 없다.

피셔가 꾸는 꿈속에서 예술가의 '자의식'을 통해 제작되는 예술작품들은 무자비한 흰개미 떼에게 갉아먹히고 있다. 펄프모더니즘은 개인적인 작가상을 부식시키면서, 문화의 무의식에 작품을 생산할 수 있는 강력한 권능을 부여한다.

아마추어라서요? 무교회주의자라서요?

모두 알다시피(모르십니까?) 마크 피셔처럼 사회적 실재의 힘을 규명한
문화비평조차 영화나 미술, 음악 같은 분과평론에서 환영받지 못한다.
분과평론에게 문화 연구란 멸칭이며 문화비평은 어중이떠중이나 하는
망상이다. 이런 태도는 단지 학부 간의 경계나 분과 경계가 침해당한다
는 주장으로 이해될 수 없다. 분과평론이 근거하는 정전 체계는 아마추
어리즘이 들어올 틈을 주지 않는다. 아마추어리즘의 징표로 받아들여
지는 우수한 서투름은 어느새 잊히고 만다. 아마추어리즘에 반대하는
분과평론, 특히 대중문화의 분과평론은 '좋은 것'만을 비평의 상석에 놓
기 마련이다. 예컨대 매니 파버가 '칠판 평론가'라고 힐난해 마지않던
수전 손택과 앤드루 세리스. 그들은 지금의 영화평론을 성립시킨 거대
한 이름들이지만, 파버에겐 영화평론이 저지른 죄악을 상징하는 인물
로 받아들여진다. 분과평론은 어떤 영화가 좋고 훌륭하다는 별점 매기
기, 즉 평가에 기초하는데, 이는 영화를 점차 정전·판테온 안으로 귀속
시키고, 영화 사이의 위계를 가르는 시네필 문화를 형성해 영화의 삶을
황폐하게 한다.

　　매니 파버는 세리스와 손택에 대해 다음과 같은 비난을 가한다.

　　대부분의 관객에게 알려지지 않은 가장 슬픈 이야기는 수전
　　손택과 앤드루 세리스, 즉 딱딱하고 부드러운 이상한 듀오,
　　시몬 드 보부아르와 흐물흐물대면서도 지나치게 감상적인

세일즈가 이끄는, 잔인한 '점수 매기기' 비평가들의 출현에 관한 것이다. 이 특별한 상품에는 어떤 인식도 재치 있는 농담이나 쪼그라든 은유로 바꿀 수 있는 능력인 후츠파chutzpah가 포함되어 있다. (⋯) 손택은 본인이 쓴 글 중 제일 식견 있는 분석인 고다르의 「비브르 사 비」에 대한 평문에서 이 영화의 연기, 풍경 또는 영화 이미지의 어떤 다른 측면에 대한 언급은 하지 않는다. 그저 "아름답고 완벽한" 작품이라고 쓸 뿐이다.[4]

매니 파버가 수전 손택과 앤드루 세리스를 힐난하는 원인이 된 점수 매기기와 단정적 수사법은 영화에 위계를 설정한다. 아름답고 좋은 영화? 칠판 평론가가 영화에 내리는 형용사는 비평을 집어삼킨다. 영화 평론이라는 분과평론은 '잔인한 점수 매기기'라는 평가를 통해서 문화의 비천함을, 문화의 밑바닥에 가라앉은 '나쁜 것'을 포기하게 만든다. 분과평론이 포기한 대중문화의 비천함은 예술작품의 무의식, 작품이 꾸는 음란한 꿈을 만드는 데 활용되곤 했다(이에 관한 사례는 차고 넘친다. 케네스 앵거, 존 워터스, 누벨바그, 리오넬 수오카즈⋯⋯). 이 음란한 꿈들은 펄프모더니즘의 근간이자, 흰개미 예술의 근거 조항이 된다. '좋은 것' 아래 가라앉아 있는 '나쁜 것', 미적으로 가망 없는 이 비천한 꿈들은 그 자체로 예술을 움직이는 동인이 된다. 이것들은 질료에만 머무르지 않는다. 비천한 것은 예술이 생산되는 방향 자체를 이끄는 힘이다. 꿈을 잃은 예술. 꿈을 거부한 예술. 비천함을 포기한 예술은 운이 좋다면 의미를 성공적으로 제거한 완고한 형식주의로 흐르지만, 운이 나쁜 대다수는 중산층 – 부르주아의 지적 만족을 위해 봉사하는 지루한 중산층 문화(미들 브로)로 흐른다.

한국의 문화는 비천함을 사유할 역량을 잃어버리고 말았다. 상황

은 악화일로를 걷고 있다. 이제는 '좋은 것'과 '나쁜 것'을 가르는 평가의 기준이 도덕으로 대체됐기 때문이다. 동시대의 평론가들은 도덕적으로 '좋은 것'의 위치에서 '나쁜 것'을 굽어보며 '나쁜 것'을 철저히 거부하도록 장려한다. 나는 시대를 역행해 비천함을 꿈의 질료로 활용하는 문화비평을 복권시키자고 권유한다. 상속권을 박탈당한 입장에서 문화를 새로 서술하자. 사회적 실재, 세계, 시간성, 자본주의, 한국 힙합, 실시간 스트리밍, 밈과 농담, 우리 문화 내부의 비천함을 사고하자. 그렇지만 비천함을 사유하는 방법론은, 비천함의 근원을 탐구하는 시선은 언제나 형식에 있다는 점을 잊어선 안 된다.

다시 말하자면, 문화적 비천함은 문화가 겪은 실패다. 분과평론으로 성립되기 이전의 초기 영화비평은 문화적 실패를 영화라는 상징 형식 안에서 찾아내곤 했다. 로버트 워쇼의 「비극적 영웅으로서의 갱스터」는 현대적 삶의 비참함과 영광을 감내하는 영웅주의에 대해 말한다. 끊임없이 낙관을 강요하는 문화, 비극적 영웅이 자신의 존재를 증명하는 수단으로서의 범죄, 영화라는 비천하고도 야만스러운 장식 예술. 비평은 문화가 자신의 약속을 지키는 것에 완전히 실패할 때 발생하는 비천함을 제 품 안으로 받아들였다.

4 Manny Farber, "NEARER MY AGEE TO THEE", *COMPARATIVE CINEMA*, http://www.ocec.eu/cinemacomparativecinema/index.php/en/21-n-4-manny-farber-english/228-nearer-my-agee-to-thee-1965, 1965년 12월, 2022년 12월 15일 접속.

이 글을 읽는 독자는 질문한다.

당신이 말하는 실패는 무엇인가요?

수천수만의 실패 목록

이를테면 "비평은 위기를 겪은 적도 없다"라는 진술을 생각해보자. 나는 이 진술이 드러내는 비평적 입장의 정반대 편에 서고 싶다. 누군가 부정한다 한들 비평은 항상 위기를 겪는다. 비평은 자신이 다루는 대상이 위기 상황에 놓여 있다는 점을 강조함으로써만 존속할 수 있는 장르다. 작품이 당면한 위기 국면을 과대평가하는 비평적 수사로 당대의 문화를 공격 혹은 방어하는 일은 비평가만이 누릴 수 있는 사악함이다. 이는 작품에 대한 호오, 즉 평가와는 무관하게 이뤄진다. 상업적으로나 비평적으로 성공한 작품일지라도 모종의 실패를 내재하고 있기 때문이다. 이때 실패는 위상학적으로 전체와 부분, 장과 장소에 관한 개념으로 변모한다. 위대한 작품일지라도 그것이 감내하는 작품 내의 모순, 분열은 다양한 형태로 실패를 창출한다.

사례는 아래와 같다.

1) 작가의 의도가 작품을 온전히 장악하지 못할 때.

2) 작품이 해석자의 해석을 초과할 때.

3) 맥락이 작품을 대신할 때.

(이하 생략……)

실패는 시스템 내부의 기능적 오류일 수도 있고, 의도한 목적을 이루지 못하고 미완으로 끝난 하나의 사건일 수도 있다. 비평가는 실패의 형식을 탐구한다. 그러므로 비평에 대한 메타적 진술은 어쩔 수 없이 비평이 예술에 내재된 실패를 적절히 다루지 못하고 있다는 위기의식을 반영하고 있다. 영화의 죽음, 문학의 죽음, 작가의 죽음, 자아의 죽음, 새로움의 죽음, 비평의 죽음…… 무엇인가는 죽어야 한다.

비평가는 자신이 다루는 분과가 '~에 성공할 수 있었다면'이라는 가정(혹은 당위)에서 출발해 그것이 놓친 가능성과 미래를 논한다. 비평가의 눈에 예술 분과가 나아가야 할 미래와 그것이 잠재하는 가능성은 산더미처럼 쌓여 있는 죽음들이다. 뤼미에르가 영화는 미래가 없는 예술이라고 말했을 때, 그의 눈에 영화는 영화 이전에 존재한 각종 예술 형식의 죽음과 실패를 빨아들이는 흡혈귀 저택으로 보였을 것이다.

이를테면 "비평가는 기생충"이라는 진술에 대해 생각해보자. 대중매체에서 비평가는 예술가의 성공을 질시하거나 작품의 해석을 협소하게 만드는 원흉으로, 혹은 작품에 대해 논평을 독점하면서 작품을 살해하는 기생충으로 인식된다. 그는 작품과 작가에 기생한다. 비평을 공부하는 이는 비평가에 대한 부정적 이미지에 반색하면서 "비평가도 생산자"라고 항변할지 모르지만, 그조차 비평가의 생산활동이 작품 내에 존재하는 실패와 작품이 맞닥트린 외부의 실패를 악랄하게 착취함으로써만 가능하다는 점은 부정할 수 없을 것이다. 비평가는 실패의 시제를 조정하면서 작품의 가능성을 착취한다.

기본 시제

1) 과거: 작품은 실패했다. (작품에 대한 평가)

2) 미래: [이런 국면이라면] 작품은 실패할 것이다. (위기)

변형 시제

(이하 생략……)

　　그는 수많은 작품 내에 존재하는 실패, 죽음, 위기를 생산력의 근원으로 삼는다. 비평가는 예술작품에 혁명적 총파업이라는 신화를 기능적으로 삽입시키는 생디칼리스트다. 그는 형식을 분석하여 작품을 조각 내고, 통합된 작품을 분열로 이끈다. 프랑스의 영화감독이자 평론가였던 자크 리베트는 「혁명에 대한 노트」라는 글에서 (니컬러스 레이로 대표되는) 젊은 영화감독들의 영화에 나타나는 폭력을 하나의 덕목으로 취급한다. 리베트는 젊음이라는 세대론적 특권 아래 놓인 영화감독들이 폭력을 활용하는 방법에서 이전 세대와는 다른 무언가를 발견한다. 리베트에게 폭력은 진실로 향하는 방법을 일컫는다. 폭력은 영화형식의 관습을 폭파시키고, 영화 산업의 독재를 종식시키는 수단이다.

　　리베트의 은밀한 조언을 따라 비평가라는 혁명적 생디칼리스트는 전진하려는 예술작품의 활동을 중지시킨다. 그렇게 돌연히 정지한 예술작품은 비평가로 인해 (다소 잔인하고 야만스러운 형태로) 분열되는데, 분열은 우리 영혼을 예술의 내핵으로 데려간다. 여기서 일어나는 성찰은 작품의 도덕적 수준을 평가하는 방법 따위가 아니다. 성찰은 작품에 폭력을 가하는 비평가의 머릿속에서 작동하는 분쇄 기계로, 이때 작품은 성찰 안으로 진입하면서 산산조각이 나고 만다. 성찰의 연료는 시간이다. 시간이 흐르면 영화에 대한 인상은 희미해지고, 시간이 저지르

는 폭력은 작품을 그대로 놔두지 않는다. 성찰은 버로스의 '컷 업$^{cut\ up}$' 이다. 시간은 비평가에게 오독을 감행할 특권을 부여한다. 비평가가 작품에 진입하는 방식을 생각해보자. 비평가는 숏, 시점, 빛의 방향 등 작품을 산산조각 낼 단위를 고안한다. 그러나 진정으로 비평가를 도울 수 있는 가장 효과적인 도구는 시간이다. 비평가는 작품을 작가라는 개인에게서 떼어내 예술사라는 역사 안에 편입시킨다. 작품은 비개인적인 역사 속 시간으로 진입한다. 작품에 항상 뒤늦게 도착하는 비평가는 예술가가 만든 우주를 배반한다. 그는 창작자가 의도한 세계를 산산조각 낼 수 있다. 비평가는 '시차'를 통해 외부에서 도래한다. 비평가에게 성찰은 시간이며, 시간이란 폭력이다.

심지어 비평가는 참을 수 없을 정도로 뻔뻔한 파렴치한이다. 예술가는 논쟁할 수 없지만, 비평가는 논쟁할 수 있기 때문이다. 작품에 대한 논평은 사후적으로 개입되므로 비평가는 마지막에야 대답한다. 이 파렴치한은 작품이 겪는 실패를 문화의 실패로까지 확장하면서 교묘하게 자신의 발언권을 내세운다. 그는 변증법을 잊고 이분법을 선택한다. "끔찍한 작품 = 끔찍한 문화."

역설적으로 실패는 권리이자 관점이 된다. 비평가는 실패에 사로잡힌 예술가들을 보면서 반색을 표한다. 부코스키, 셀린, 발저, 헨리 밀러, 베른하르트, 오한기…… 그들이 겪는 실패는 세속적이자 미학적이고, 존재론적이자 인식론적이다. 그들은 자신의 실패로만 작품을 쓸 수 있다. 그들은 실패를 통해서만 세계를 바라볼 수 있다.

역설적인 얘기지만, 실패자의 시선은 동시에 여행자의 시선이기도 하면서, 궁극적으로 철학자의 시선이라고 할 수 있습니다. (…) 실패한 사람, 그중에서도 어떤 종류의 실패한 사람은 그런 시선을 통해서 모든 걸 볼 수 있습니다.[5]

『후장사실주의 vol.1』에서 오한기가 백민석에게 헛것을 보냐고 질문하는 대목을 읽었을 때, 나는 오한기를 사기꾼으로 간주했다. 그러나 이후에『홍학이 된 사나이』를 읽으며 오한기는 진실로 헛것, 귀신, 환영을 보고 있다고 느꼈다. 그는 덜 된 인간, 더 된 인간, 덜 된 홍학, 더 된 홍학, 홍학이 된 인간, 인간이 된 홍학, 사물의 영혼, 영혼 내에서 죽은 시간들, 모순 전체를 바라본다. 오한기의 눈은 로베르트 발저가 가장 미소한 차원까지 줄어드는 속도를 향유한다.

이를테면 "위기는 기회다"라는 진술에 대해 생각해보자. 무조건적 가속주의자는 현실 정치운동이 완전히 실패할 때 흥분을 느낀다. 부정성을 멸균당한 정치운동이 자본주의의 속도에 완전히 압도당하며 존재 당위와 생명력을 잃는 일은 필연적이다. 그러나 동시에 현실 정치운동의 실패는 주체에게 자본주의의 속도에 적합한 방식으로 소멸할 수 있는 기회를 열어준다. 곧 기회가 가져다주는 주체의 소멸은 가속으로 인한 것이다. 이는 시간 안으로 휩쓸려갈 기회만을 노리는 무조건적 가속주의자에게 무엇보다 흥분되는 일이다. 좌파 운동이 무너지는 틈 속에서, 자본주의가 주체를 소멸시키고 있는 광경을 바라보는 비평가는 정말이지 모든 것을 포기해도 좋다. 그곳에서 그저 사라지는 운명을 받아들이는 관객으로서 비평가는 두 눈을 질끈 감고 있다.

비평가는 무덤에 있는 영화, 사라진 영화감독, 유령을 본 소설가의 친구다. 그보다 더 정화된 표현이 필요하다면 이렇게 말할 수도 있다.

비평가는 민중의 벗이다. 민중은 다수이거나, 부재해 있거나, 소수이거나, 언제나 존재해 있다. "장선우는 민중영화"라는 진술에 대해 생각해 보자. 바디우가 프롤레타리아를 사건의 특정 국면에서 출현하는 규제적 이념으로 바라보는 것과 마찬가지로, 장선우는 민중이 단일한 사회적 실체가 아니고 한국이 처한 정치적 상황에 의해 조립되는 개념이라는 점을 명료히 알고 있었다. 즉 정치의 특정 국면에서 규제적 이념으로서 민중이 나타나는 것이다. 장선우에게 민중은 노동계급과 한국이, 영화라는 매체가 실패해야만 나타날 수 있는 무언가다. 민중은 혁명의 주체가 아니다. 그들은 히스테리 환자이자 SM 중독자, 양아치, 본드 중독자, 비정상성이라는 범주 그 자체다. 장선우는 서울대 중심의 운동권·민중영화사에서 분리되어야 한다. 비평가는 장선우의 실패에 기초해 한국영화사를 둘로 쪼갠다.

비평가는 자신이 겪는 존재론적 실패와 당혹감 전체를 비평의 기저로 삼는다. 비평가는 지극히 평범한 인간이다. 그에게는 예술가들이 누리는 명성도, 부도, 명예도 주어지지 않는다. 특별함과 재치도, 재능도 없다. 단지 실패를 통해 세계를 바라보는 것, 그것이 비평가가 쥐고 있는 유일한 권리 헌장이다.

5 리카르도 피글리아, 『인공호흡』, 엄지영 옮김, 문학동네, 2010, 244쪽.

비평? 라이프 스타일?
우리는 웃고 있다

영화는 영화가 아니다. 영화는 영화이기도 하지만, 이는 사실상 영화를 작동시키는 제도적 실천을 의미한다. 영화를 작동시키는 제도적 실천 가운데서 비평은 영화나 제도의 위기에 대한 징후로서 끊임없이 불려 나오는 손쉬운 샌드백이다. 비평을 향해서 주먹 한번 날리지 않는 이는 없을 텐데, 주먹질이 넘친 나머지 어느 순간부터는 비평의 위기에 관한 담론이 인플레이션에 이르렀다. 1990년대를 소실점으로 삼고 있는 영화평론가들은 전성기를 구사하던 시절 서구의 시네필리아와 한국의 낙후된 상황을 비교하며 위기를 과장하는 경향을 보였다.

여기에 '비평은 이미 끝난 사업이라 위기는 존재하지 않는다'라는 대중 지성의 반박도 있을 것이다. 다만 위기를 전혀 감지하지 못하는 기성 평론가도 위기 상황을 전적으로 부정할 수 없을 테다. 위기 자체가 부재하다고 평가하는 것은 그 '위기'를 직접 경험하고 있는 당사자들에게 있어 음모론자들이 부풀린 위기 상황만큼이나 기이하게 느껴진다. 불황이 장기적으로 지속된다고 해서 그 같은 불황이 '경제 위기'는 아니라고 말하는 경제학자를 가정해보자. 그 앞에서 경제 위기를 실감하는 실업자는 당황스러운 표정을 지을 수밖에 없다. 그들은 실존하는 위기

를 겪는다. 그러니 우리가 겪는 위기는 차등적으로 발생한다고 말해야 옳다. 누군가 위기를 부정하는 사이, 다른 이들은 위기 상황을 정면으로 맞닥트리고 있기 때문이다.

상품으로서의 비평? 비평의 '이동진화'!

나는 문화저널리즘이 질적 하락을 거치는 풍경과 함께 자랐다. 영화에 대한 애정을 외치는 시네필리아들은 영화를 공적인 토론에 부치길 거부했다. 영화는 영화관에 갇혀 있어야 한다고 믿는 이들처럼 보였다. 비평이 제기한 토픽은 어디에서 어디로 확산되고 있을까? 그동안 비평가들이 운반했던 토픽은 저널리즘에서 다루는 '이슈'와는 다르다. 토픽이란 담론을 작동시키는 엔진이다. 비평가는 토픽을 실어나르며 독자와 관객들을 한데 모이게 한다. 예컨대 앤드루 세리스는 '작가주의'라는 토픽을 확산시켜 관객들이 작가라는 단위로서 영화를 생각하도록 만들었다. 오늘날의 비평에서 토픽은 이슈와 혼동되곤 한다. 영화산업 이슈들이 토픽인 양 받아들여지는 것이다. 그러나 이는 독자의 탓이 아니며, 전적으로 비평의 장에서 일어난 실패에 가깝다. 또한 지금 나는 독자를 찾지 못한 채 길을 잃고 있는 비평에 대한 참회록을 늘어놓는 것이 아니다. 그보다는 비평의 역할이 무엇이었는지, 무엇이어야 했는지에 대해 냉혹하게 자문하는 중이다.

비평가로서 나의 고민은 사실상 비평의 전환을 알아차리지 못한

데서 나왔다. 비평의 전환? 수많은 목소리가 2010년대 초반부터 '네이버 별점과 네티즌 댓글'로 인해 비평의 위상이 변했다고 떠들기 시작했다. 짐 호버먼 같은 평론가가 『빌리지 보이스』에서 지면을 잃었다는 소식이 들려오면서 영화 저널리즘의 토양을 굳건히 다졌다고 여겨지던 영미권 역시 한국과 별반 다를 것 없는 상황이라는 위기감이 만연했다. 그 탓에 서울아트시네마에선 영화평론가를 모아 비평의 위기를 진단하는 프로그램을 기획하기도 했다.

그때나 지금이나, 비평의 위기를 진단할 때 꾸준히 소환되는 이름은 이동진이었다. 당시 모두가 비평의 위기를 말하는 글에서 별점과 GV, 각종 주례사로 전환된 비평을 단골 멘트처럼 언급하고 비평했다. 그런 말을 뱉은 이들이 (굳이 입 밖으로 '그'의 이름을 꺼내지 않는다 해도) 은연중에 떠올리는 이름은 이동진임이 틀림없었다.

그러나 이동진은 우리 생각보다 더 대단한 인물이다. 어쩌면 그를 2000년대부터 2010년대까지 비평이 작동하는 생태계를 건축한 설계자로 볼 수도 있을 것이다. 회고해보면 이동진은 한국인의 라이프 스타일에 맞춰 '영화평론'의 형식을 매번 새로이 주조했다. 이동진은 조선일보 기자로 일하던 1990년대, 고도성장과 맞물리며 문화와 여행에 대한 관심이 고조되자 이 둘을 엮어낸 바 있다. 언론 권력이 포털 사이트로 넘어가자 포털과 합작한 사이트를 냈으며, 감독의 제작 후기를 듣는 용도였던 GV를 아트토크라는 상품으로 만들어냈다. 팟캐스트를 진행하며 자신의 취향을 세공해 일종의 경험재로 만들었다. 그는 한국인의 라이프 스타일에 부합하는 평론의 형식을 꾸준히 주조해왔다. 시기마다 영화평론가 이동진의 변신은 영화 소비문화의 변화를 이끌어왔다. 앞서 언급한 요소들은 현재 대한민국의 영화 문화 그 자체라고 할 수 있으니, 결국 이동진이 비평의 미래였던 셈이다. 동시에 이동진은 평론가의

생계 방식도 바꿨다. 오늘날 평론가 중 강의나 아트토크가 아니라 저술로 생계를 유지하는 사람은 존재하지 않는다. 결국 이동진은 상품으로서 비평이 유통되는 생태계를 바꿨다. 여타 평론가들은 이동진이 만든 게임 안에 있는 플레이어에 불과할지도 모른다. 상품으로서 비평이 위기에 처해 있지 않은가라는 물음이 들리면, 답은 언제나 '이동진'이 제시했다.

시장을 자연화하기: 두 가지 독점 모델

상황이 이럼에도 불구하고 평론가들은 대체로 이동진을 부인하려 애쓴다. 그러나 그에 대한 부정은 대부분 실패로 돌아간다. 글과 말로 그를 부정해봤자, 다른 평론가 역시 이동진의 역할을 맡아야 하기 때문이다. 이동진이 주조한 비평-상품은 대중 사이에서 흥미로운 정보나 중산층 라이프 스타일을 위한 교양으로서 자연스럽게 받아들여진다. 그럼에도 비평가나 시네필들이 이를 격렬히 거부하므로, 비평-상품의 내부에는 돌이킬 수 없는 균열이 일어나고 만다.

　찢어진 비평의 내부에선 두 가지 독점 모델이 생겨난다. 하나는 이미 상품화된 비평이고, 또 하나는 이른바 거물 혹은 선생님이라 불리는 기성 평론가들이 지속하고 유지해온 비평이다. 기성 평론가들은 '이동진 모델'을 따르는 한편 영화비평이 가진 힘(주로 영화감독의 발전에 기여하는, 또 어쩌고저쩌고……)을 웅변하는 역설에 놓인다. 그들의 글에

서 비평이 놓인 상황과 비평의 전환은 반영되지 못한다. 메타비평을 수행할 때조차 제도와 비평은 서로 분리된다(이를테면 영화제를 분석하는 비평과 영화적 토픽에 대한 글은 분리된 장으로만 인식된다).

보통 이중화된 모델에서 '선생님적 비평'은 '이동진적 비평'으로 입문하기 위한 초입이 된다.

이 분열을 요약하면,

1. 타임라인
① 거물의 어휘와 문체를 흉내 낸 비평으로 등단하기
② 등단 이후 이동진적 비평으로 생계를 유지하기

2. 제도 공간
① 대중의 선호를 받기 위한 상품으로서의 비평
② 시네필과 업계 내부자를 위한 상품으로서의 비평

시네필 혹은 그 외의 독자 또한 이런 분열 속에서 두리번거린다. 이동진이 맞는 걸까? 정성일이 맞는 걸까? 아니면 짬짜(짬뽕과 짜장)면처럼 둘 다? 어떤 평론가도 이동진이 만든 생태계 자체가 일종의 디폴트가 됐다는 점을 피할 수 없다. 더 나아가, 이동진이 생산한 모델을 존중하는 걸 넘어서 이를 자연화하는 일은 필수적인 것이 되었다. 새로운 시장에 대한 경멸을 넘어서서 이를 분석하고 개선하려면, 먼저 시장을 자연처럼 받아들여야 하기 때문이다. 마르크스가 시장을 탈脫자연화하는 과정을 역전시켜서, 상품으로서의 비평이 순환되고 유통되는 시장을 자연처럼 받아들여보자. 시장이 자연화된 것을 인정한 후 이를 요리조리 뜯어보며 다시 해체하거나 분석하자는 것이다. 시장 바깥에서 시

장을 재귀적으로 분석하자는 주장은 어불성설이다(재귀나 성찰의 뜻을 생각하자). 시장에 먼저 몸을 담가야 한다. 여기서 비평은 출발한다.

상품으로서의 비평 내부에 있는 '찢어진 분열'을 봉합시킬 수 있는 건 명성을 지닌 거물 평론가, 그 자체의 존재뿐이다. 그 밖에 있는 이들은 기성 평론가의 봉합을 옆이나 아래에서 물심양면으로 돕는 비평적 하청업자로 전락한다. 즉 우리는 여태껏 기성 평론가들이 수행한 기능, 그들이 보는 그들과 남들이 보는 그들 사이의 분열을 종식(혹은 가속)시켜야 한다. '선생님적 비평'이라는 독점 모델을 분쇄하고 시장을 재귀적으로 바라본다면, 새로운 시장 창출을 얻을 수 있다. 이를 수행할 만한 새로운 언어와 전략, 문체가 필요한 건 이 때문이다.

0 → 1 혹은 성장의 문화

기성 평론가들이 독점하는 평론 시장은 규모가 작다 하더라도 엄연히 하나의 시장이다. 피터 틸의 책 『제로 투 원』은 현재 한국 영화평론계를 독점하는 언어를 명확하게 분석한다. 요약하면 이렇다. 스타트업이 성공하려면 시장의 질서가 성립시킨 경쟁을 따르기보다는 비교적 소규모 시장이라 해도 이를 독점하는 형태로 출발해야 한다. 틸은 선두 주자를 모방하는 후속 기업들의 모방 경쟁이 시장의 무덤으로 직행하는 지름길이라 말한다.

나는 지금 비평가의 생존 전략과 동시에, 비평가들이 놓인 상황에 대해 말하고 있다. 영화평론을 지배하는 이름들의 영향력은 시장에서 독점 효과를 발휘한다. 그들은 특정한 기능으로써 여타 평론가 및 개념, 영화 목록, 문체에 강력한 영향을 준다. 거물 영화평론가가 손사래 치며 자신의 영향력을 거부한다 한들 그 영향력은 분명 실재한다. 『씨네 21』 의 영화평론란을 훑거나 『필로』를 읽기만 해도 알 수 있을 것이다.

　　문제는 이런 영향력으로 지탱하는 시장이 노후화됐다는 점이다. 이로써 그들의 문화적 상품을 재검토할 수밖에 없는 상황이 왔다. 나는 상품으로서의 비평 내부에 균열이 일어나면 시장은 이중화된다고 이미 언급했다. 한국 노동 시장의 이중 구조처럼, 한 차례 이중화된 시장은 거물 평론가와 그들을 모방하는 후속 평론가로 다시금 이중화된다.

　　이 같은 맥락에서 영화평론가를 한 명의 문화사업가로 바라볼 수 있다. 경제사학자 조엘 모키어의 책 『성장의 문화』는 계몽주의 시대 사상가들의 문화적 아이디어가 산업혁명을 발생시킨 동력이라는 점을 밝히는데, 여기서 모키어는 사상가들을 일종의 문화사업가로 취급한다. 이 두꺼운 책에서 특히 흥미로운 대목은 계몽주의자들이 이룬 '편지 공화국'이 경쟁적 네트워크였다는 부분이다. 그들이 제안한 문화적 이념들이 네트워크 안에서 경쟁을 펼쳤다는 대목을 읽자 지금의 영화평론계가 떠올랐다. 사상가들이 그 게임을 통해 얻으려는 대가는 명예와 평판이었다. 그들은 자신의 탁월함을 인정하는 이들이 구성하는 네트워크를 통해서 본인의 아이디어를 확장시켰다. 영향을 둘러싼 경쟁관계, 탁월한 아이디어로 자신의 평판을 증진하는 것, 이 모든 요소는 계몽주의 시대나 지금이나 다르지 않다. 오히려 지금의 영화평론계가 소수에게 오랫동안 독점되고 있다는 점과 아이디어가 회전하는 속도가 더할

나위 없이 느리다는 점을 보면, 현재의 평론계는 계몽주의 시대의 편지 공화국보다 훨씬 더 퇴행적이며 노후화된 제도 공간이라 할 수 있다.

그렇다면 독점을 분쇄할 방법은 무엇일까? 셔먼의 반독점법Sherman Antitrust Act처럼 특정 인물과 그가 낸 아이디어의 독점을 막는 자치적 법안을 제시해야 할까?

내가 제안하는 대안들은 이러하다.

독점을 분쇄하는 방법은 거물 평론가들의 분열을 파고드는 것이다. 상품으로서의 비평을 디폴트로 놓고 시장을 자연화해서, 그들이 놓친 '대중적'이고 '시장친화적'인 비평의 문체를 개발할 필요성을 생각해 보자. 어떤 평론가는 비평이라면 모름지기 비평적 '토픽'을 제시해야 한다고 주장한다. 그러나 이런 토픽이 전파되는 범위와 속도는 영화평론이라는 장르의 특성상 한계에 부딪힌다. 이것이 기존 비평보다 더 빠르고 널리 토픽을 확장시킬 수 있는 비평적 문체를 개발해야 하는 이유다. 앞선 장인 '문화비평: 비천함, 실패, 나쁜 것에 관한 정직한 성찰'은 그 옛날의 문화비평이 누렸던 영광을 단순히 그리워하자는, 경험하지 않은 과거에 대한 회고가 아니다. 이는 지금 우리 시대에 분과 사이를 물 흐르듯 통과하는 비평적 형식을 발명하자는 제안이다. 이 제안은 유통과 집필 사이에서 커다란 분열을 겪는 평론가들에게 분열을 견딜 강건함을 가져다줄 수 있을 것이다.

또 다른 대안은 지금의 시장 자체를 포기하고, 이와 다른 시장을 창출하는 것이다. 이 대안은 앞선 대안보다 훨씬 더 이상적이고 까다롭

비평? 라이프 스타일? 우리는 웃고 있다

다. 새로운 시장은 '독자 = 필자' 사이에 존재하는 등호를 밀어붙여서 평판이 한곳으로 집중되지 않도록, 독점이 창출되는 즉시 경쟁이 일어나도록 부추긴다. 이를 위해서는 기존 영화평론이 작동하는 시스템보다 더 큰 시장을 만들어야 한다. 이때 우리는 아마추어리즘의 자장 아래 놓일 것이다. 영화평론의 문체와 개념, 윗선의 모든 영향력을 하치장에 내던져야 한다면? 물론 이 시도의 성공은 기적에 가까운 일일 테다. 따라서 이 대안은 모두가 쓰는 비평에서 소실점으로, 즉 새로운 제도를 상상하는 역량을 산출할 때 쓰일 연료처럼 활용되어야 한다.

내가 제안한 두 대안에서 핵심적인 역할을 맡는 건 문체다. 비평은 어떤 정보도 내포하지 않고 작품을 미학적으로 분석해 '토픽'을 제안하는 장르다. 그러므로 비평이 상품이라면 그 설계도는 문체에 있다. 문체는 토픽이 가닿아야 하는 범위, 시간, 전파되는 속도를 견딜 수 있어야 한다. 만약 운반하는 토픽에 비해 문체가 턱없이 연약하다면, 토픽은 산산조각 나는 문체를 뒤로하고 2차선 도로 위에 나뒹굴고 말 것이다. 비평에서 문체는 아이디어를 전파하는 거의 유일한 수단이라 해도 과언이 아니다. 시장에서 비평의 토픽이 전파되려면, 또 미래로 뻗어나가려면, 비평은 문체를 탈것 삼아 위험과 장애물을 극복해나가야만 한다.

호주의 영화평론가 에이드리언 마틴은 저서 『영화의 미스터리들 Mystery of Cinema』에서 프랑스의 영화평론가 레몽 벨루가 세르주 다네의 비평적 역량에 대해 논한 부분을 인용한다. 벨루는 다네가 라디오, 잡지, 행사 같은 각종 저널리즘적 상황에 마주치면서도 자신의 비평적 토픽을 뚝심 있게 밀어붙였다고 말한다. 그는 다네가 저널리즘적 상황이 초래하는 우연성을 망각하지 않고, 오히려 이를 통해서 자신의 토픽을 생성하고 유통할 수 있었다고 덧붙인다.

어쩌면 그동안 우리는 토픽이 유통되는 시장과 우연, 상황을 의도

적으로 망각하고 고귀한 토픽 자체에 대해서만 사유한 것일 수도 있다. 문체는 시장에서 발생하는 변덕스러운 우연에 대응하는 수단이다. 문체는 비평이라는 상품이 유통되는 방향성을 결정하고, 토픽을 저 멀리까지 전달할 수 있다. 그러므로 비평가들은 상품과 시장, 문체의 관계를 방기해서는 안 된다.

모두가 말하듯 비평은 영화로 묘사된 삶이 언어를 통해 매개되는 시퀀스다. 그러나 나는 비평을 상품이라 불렀다. 이 사이에 모종의 진실이 숨겨져 있다.

2022년
: 조각난 시네필리아에 관한 메모

1. 새 시대의 아침

디지털 이미지가 갖는 제일의 특성, 바로 필름이라는 물질적 기반을 부드럽게 투과하는 유연성은 영화 매체를 대하는 논자에게 여전히 해명해야 할 수수께끼로 주어진다. 한편 이 이야기는 아카데미와 비평계 내부에서 반복되고 또 순환되면서 그 논지를 잃었고, 성급히 '포스트시네마'라는 결론에 다다르고 말았다.

영화 담론에 익숙하지 않다면 낯설게 느껴질 '포스트시네마'라는 개념어는 앞으로 이 책에서 자주 등장할 것이다. 포스트시네마란 영화를 둘러싸고 있는 기존의 환경이 점차 다양한 환경으로 분화함을 이르는 포괄적인 용어다. 영화의 변화를 지시하는 다채로운 표현을 포스트시네마라고 묶어 부르는 것이기 때문에, 이 용어는 맥락에 따라 유연하게 이해될 수 있다. 전시장에서 상영되는 영상 설치 작업, 소형화한 카메라로 인해 한결 용이해진 영화 촬영, OTT에서 상영되는 시리즈물, 스마트폰으로 영화를 관람하는 행위, 디지털 상영 환경 등, 이처럼 포스트시네마는 대단히 폭넓은 용례들을 안고 있다. 즉 포스트시네마는 20세

기 시각 문화의 중심에 있던 '영화의 죽음' 담론을 긍정적으로 변용하는 개념이라고 볼 수 있다.

그러나 이 책에서는 포스트시네마의 범위를 이처럼 변화한 환경들을 '매체적 조건으로 반추하는 영화'에 한정하기로 한다. 예컨대 베레나 파라벨·루시엔 카스탱 테일러의 「리바이어던」은 대형 원양 어선 곳곳에 12대의 고프로 카메라를 설치하여 20시간 남짓의 어업 행위를 촬영한 다큐멘터리지만, 이 안에서 우리가 기존에 영화라고 부르던 형식들은 산산조각이 난다. 「리바이어던」은 영화를 영화로 만드는 형식(시점 숏, 바스트 숏 등)의 바깥으로 나아간다. 영화는 마치 인간의 개입 없이 촬영된 다큐멘터리로 보일 정도다. 전 세계 영화제에서 각광받은 리산드로 알론소의 영화 「자유」, 왕빙의 영화 「비터 머니」 등은 인물의 신체, 시간이라는 영화적 매질medium을 부각함으로써 영화가 자신을 옭아매던 '이야기'라는 구속복을 내던진 듯한 착각을 준다.

그럼 포스트시네마는 영화적 영토를 확장시킨 걸까? 내 생각은 다르다. 포스트시네마는 우리가 영화라고 부르는 장르의 역량이 시들어감을 가리키고 있다. 마리아노 이나스는 영화적 양식이 분화되는 시기에 대해 이렇게 말한다.

모두가 '평범한 이야기나 전통적인 이야기에는 관심이
없다'라고 말하곤 했죠. 저는 '스토리텔링'이 골칫거리라고
생각하기 때문에 이런 생각에 동조합니다. 그러나 그들이
시도하는 스토리텔링의 치료법이란……느리다고 말하고

싶지는 않지만, 강렬도^{intensity}가 결여된 무디고 차가운 형태의 영화일 뿐이었죠.[1]

이나스의 말처럼 포스트시네마를 표방하는 영화 작가는 영화적 리얼리티를 응집시킬 수 있는 양식에 짐짓 관심이 없는 척 군다. 나는 현실 그 자체를 조형하고, 환상으로 탈바꿈하는 행위로서 영화 제작의 가능성을 믿는다. 반면 포스트시네마는 영화라는 전통적인 이야기 예술을 물리적이거나 담론적인 '장치'들이 이루는 네트워크로 바라볼 뿐이다. 이 책의 '아프리카TV의 지속 시간', '왕빙은 어떤 문제인가?' 장들은 이에 대한 문제의식에서 출발했다. 나는 이야기, 즉 영화적 리얼리티를 파생시킬 수 있는 역량을 손쉽게 포기하는 포스트시네마를 영화 붕괴의 알리바이를 통해 비판할 것이다.

많은 영화를 여러 번 관람하고 이를 경험의 자양분으로 삼는 관객 유형이라고 풀이되었던 시네필은 동시대에 이르러 대용량 외장하드에 영화 파일을 잔뜩 수집하고 무비 노트북^{mubi notebook}과 시네마스코프^{cinemascope} 같은 해외 매체의 담론들을 미리 접하여 소개하는 이들로 새롭게 이해되기 시작했다. 누군가는 이렇게 말할 수 있다. 이는 기술·문화적 변화들이 초래한 자연스러운 변동이기에 관객은 그저 받아들여야 한다고. 영화를 본다는 것의 윤리는 어제에서 오늘로 이행했다고. 그렇기에 이러한 역사적 변화를 거부한 당신은 퇴행적인 시네필이라고 저주를 퍼붓는 목소리가 사방에서 들려온다. 잠시만이라도 좋으니 나는 이 글을 통해 의고주의와 퇴행이 현재의 새로움과 얼마나 다른지 묻고 싶다. 오래된 영화 보기의 방식과 새로운 영화 보기의 방식은 어떤 차이를 지니는지 우리 스스로를 추궁해보자.

2. 사생활과 지하 경제

비공개 트래커 사이트에 대해 들어본 적 있을까? 트래커란 비트토렌트 프로토콜을 이용할 수 있도록 사용자들을 이어주는 서버를 일컫는다. 비공개 트래커 사이트는 기존 이용자에게 초대장을 받아야 이용할 수 있다. 이러한 사이트들은 개방성이라는 이점을 상실한 대신, 희귀한 자료를 높은 속도로 다운로드할 수 있다는 이점을 가진다. 다만 폐쇄성을 강도 높게 유지하는 탓에 가입 절차도 까다롭고 회원 자격을 유지하기도 어렵다. 물론 이러한 구조 덕택에 경찰과 저작권자의 추적망에서 자유롭기도 하다. 상기한 점들로 인해 비공개 트래커 사이트는 인터넷에 떠도는 자료들을 유포시키는 기점이 되었다.

영화는 온라인상에서 공유하기 딱 좋은 형태다. 극장에선 정해진 영화만 상영된다. DVD는 사실 파일을 보관하기 위한 물질적 수단에 더 가깝다.

영화를 공유하는 비공개 트래커 사이트로는 '카라가라가Karagaraga', (쓰레기 영화들을 배포하는 걸로 유명한) '시네마게돈Cinemageddon' '시네마틱Cinematik' '시크릿 - 시네마Secret-Cinema' '고모곤Gormogon' '아이러브클래식스ILoveClassics' 등이 있다. 이들 비공개 트래커 사이트는 영화 담론을

1 Jordan Cronk, "Teller of Tales: Mariano Llinás on La Flor", Cinemascope, https://cinema-scope.com/cinema-scope-magazine/teller-of-tales-mariano-llinas-on-la-flor/, 2023년 4월 20일 접속.

일구는 역할을 하기도 한다. 카라가라가에서 나루세 미키오의 전작품 자막을 공유한 일은 이미 유명한 사건이 됐다. 비공개 트래커 사이트는 아니지만, 한국에서도 '씨네스트'라는 자막 사이트가 비슷한 역할을 맡고 있다. 이곳에서 활동하는 이들, 예를 들면 '태름이 아버지'(본명 오철용)는 아트하우스 영화들의 자막을 헌신적인 노력으로 제작해왔다. 최근에는 활동이 뜸해진 '태름이 아버지' 대신 '마시네'라는 유저가 더 영웅적이라 할 만한 활동을 전개하고 있다. 그는 작가주의적 관점 아래에서 라브 디아스, 미겔 고메스, 마누엘 드 올리베이라의 자막을 제작했고 최근에는 요시다 기주의 영화 자막을 제작하고 있다. 마시네는 개인임에도 불구하고 한국영상자료원이나 서울아트시네마와 같은 문화 기관, 또는 대형 영화제보다 더 큰 영향력을 한국의 시네필 문화에 행사한다. 자막 제작자 개인이 인터넷의 자막 사이트를 통해서 한 영화감독에 대한 회고전을 진행하는 것이다. 나는 미겔 고메스의 단편 「구원」이 보고 싶어 인터넷 여기저기를 헤매다가 마시네의 자막을 발견했던 때를 기억한다. 어찌나 반갑고 귀하던지!

　나는 공유 경제에 관한 낭만적 환상이 해적 경제의 파생물인 비공개 트래커 사이트를 손쉽게 '무산자無産者의 정치학'으로 환원시킨다는 것을 알고 있다. 그러나 비공개 트래커 사이트라는 단어에서 비공개private가 사적인private에 대응한다는 점을 고려한다면, 이들의 공유가 사적 소유권에 기반하고 있으며 그렇게 낭만적이지 않음을 단번에 간파할 수 있을 것이다. 비공개 트래커 사이트는 오히려 저작권의 감시망을 피해 온갖 영화를 공유하기 위해 더욱 폐쇄적인 공동체를 형성하고 있다.

3. 새로운 시네필 문화와 남성 공동체

'새로운 시네필' 문화는 (당연히 기존의 시네필 문화보다) 조금 더 복잡한 층위를 갖고 있다. 미국의 영화평론가 기리시 샴부는 '새로운 시네필'의 기원 위에 영화를 보관하는 매체의 비물질화가 초래하는 (소비재의 일종이 된 경험과, 브랜드의 이름이 된 작가들을 떠올려보자) 새로운 형태의 소비주의와 너드 문화, 그리고 덕후GEEK 문화를 놓는다. 기리시 샴부의 말을 그대로 인용해보자.

> 나는 여성의 전적인 부재로 하나가 된 덕후geek 은하계의
> 남성적 행성인 프로그래밍과 퀴즈, 시네필 서클에 속한 적이
> 있다. 새로운 시네필리아(내가 경험해본 것에 한정하면)는
> 걸신들린 영화 관람과 성마른 토론, 정전화와 분류라는
> 직설적이고 '젊은 남성적'인 공격성을 특징으로 지니고 있다.
> 여타의 솔직한 '자칭 너드' 그룹과는 다르게, 이들 시네필리아는
> 더욱 상위의 가치를 추구한다는 명목하에 덕후 문화를
> 뛰어넘는다는 장점을 가진다. 새로운 시네필의 스테레오타입은
> 덕후들에 대한 일반적인 정의로부터 파생된다. 지적이고
> 무신론자이며, 좌파적 가치를 학습했고, 해적질을 지지하고,
> 커리어-불가지론적이며, 철학을 사랑하고 사회적 부적응자인,
> 20대 초반의 추레한 오메가 남성(사회적 지위와 능력, 야망이
> 모두 낮은 남성)이다. 나는 현재 밀레니얼 세대라고 불리는

이들에 대한 다양하고 통찰력 있는 논평을 읽었는데, 그중 가장 확실한 부분은 시네필리아가 덕후를 지향하는 세대·문화적 이행의 직접적인 후손이라는 사실이었다.[2]

남성적인 시네필 문화, 덥수룩한 머리, 패딩, 거뭇거뭇한 수염, 사회성이 심각하게 떨어지는 말투. 나에게도 얼추 들어맞는 정의가 아닐 수 없다. 예전에 SNS에서 어떤 미술가가 서울아트시네마의 라운지에 한데 모여 있는 시네필을 비꼬던 글을 본 적이 있다. 익명의 미술가가 늘어놓는 조롱은 불쾌했지만 분명한 사실이었다. 덕후 문화의 일종인 '새로운 시네필리아'는 "걸작"이라는 외침이 울려퍼지는 '위대한 작가'의 판테온에 있고, 이곳은 취향을 기준으로 폐쇄적이고 자기 기만적인 위계 아래에서 작동한다.

4. 영화 관람의 샘플링

1990년대 말부터 2000년대 초까지, 여러 비평가가 영화 매체에 가해진 변화에 대해서 주고받은 서신을 『영화의 변형들Movie Mutations』이라는 한 권의 책으로 엮어냈다. 여기 실린 「로테르담에서의 샘플링Sampling in Rotterdam」이라는 글에서, 미국의 영화평론가 조너선 로즌바움은 새로운 영화 관람의 양식을 자신의 경험으로부터 끌어낸다. 로즌바움은 1998년 로테르담 영화제에 참석하여 40편의 영화를 봤지만, 그중 10편만 영화 전편으로 보았으며, 나머지 30편은 마치 디제이가 샘플링하듯 파편적으로 관람했다고 말한다.

이 글이 쓰인 시기가 1998년이란 걸 염두에 두면, 이 이야기가 그

리 새로운 것이 아님을 알 수 있다. 로즌바움은 비평가, 학생, 영화감독은 모두 비디오로 영화를 보면서도 글을 쓸 때만은 극장에서 많은 관객과 함께 영화를 관람한 듯 이야기한다고 지적한다. 나도 마찬가지다. 나는 시노다 마사히로의 야쿠자 영화「마른 꽃」을 절반만 보았고, HBO 채널의 미니시리즈「데드우드Dedwood」의 시즌 1을 5화까지, 루이 C. K.가 제작하고 연출한 시트콤「호러스와 피트HORACE and PETE's」는 7화까지 봤다. 이 일련의 과정은 내 인내심과 집중력의 문제에서 비롯된 것일 수도 있지만, 당대의 관람 양식을 그대로 보여주는 쪽에 더 가깝지 않을까. 1998년에 로즌바움이 제시한 새로운 영화 관람의 규준에 따라, 당대의 관람 양식이 지닌 몇몇 문제적 태도를 짚어보자.

① 파편적인 영화 관람
② 가역적인 영화 관람

②는 관객이 영화를 비디오, DVD, 파일로 되풀이해서 볼 수 있다는 뜻인데, 더는 영화를 기억할 필요가 없다는 주장으로 해석된다. 스탠리 카벨의 영화이론서『눈에 비치는 세계』의 서문은 기억의 오류로 잘못 서술된 영화의 내용을 수정하는 문장으로 채워져 있다. 비디오가 등장하기 전까지 영화를 다시 보는 방법은 거의 존재하지 않았다. 관객,

2 Girish Shambu, "Book Nook: The New Cinephilia", The Seventh Art, https://theseventhart.info/tag/girish-shambu/, 2015년 1월 21일, 2022년 7월 19일 접속.

학생, 비평가는 '시간이 가면 망각'하는 인간의 신체적 한계로 인하여 영화를 파편적으로 기억했다. 나는 기억 속에서 그 파편이 실물보다 크게 보였을 것이라 추측한다. 이 조건들은 영화평론을 기억술記憶術에 단단히 매어두었을 것이다. 그러나 가역적인 관람, 반복 관람이 언제나 가능해진 상황은 영화평론이 기억이라는 장소를 상실하도록 만들었다.

5. 안녕, 영화관

현재의 영화 관람과 과거의 영화 관람을 응시의 현상학적 체험으로 대별하는 것은 불가능하다. 1920년대 상영 환경을 경험하지 않은 우리 시대의 관객이 과거와 현재를 비교하기란 힘들기 때문이다. 한국의 극장 대부분은 고전영화조차 필름으로 상영하지 않는다. 고전영화도 디지털로 상영되는 오늘날의 영화 관람을 과거의 영화 관람과 비교하는 주장은 설득력을 가지기 힘들다. 다만 특정한 조건 속에서 '새로운 보기'와 '낡은 보기'의 방식이 갈라질 뿐이다. 영화관과 영화관이 아닌 곳, 시네마와 포스트시네마.

가브리엘레 페둘라는 르네상스 이탈리아의 오디토리움이라는 과거의 기원으로부터 표준 영화 상영의 특징을 도출한다. "하나, 오디토리움의 엄격한 분리. 둘, (거의) 완벽한 어둠. 셋, 넷, 관객의 부동성과 침묵. 다섯, 대형 스크린. 여섯, 영화 경험의 공공적 본질." 오늘날의 영화 관람은 이러한 여섯 가지 특징을 완벽히 무시하는 듯 보인다. 철저한 수동성을 강제했던 조건들은 점차 희미해지고 있지만, 어떤 평론가들은 영화 보기의 윤리가 과거나 오늘이나 동일한 것처럼 떠들어댄다. 대형 스크린으로 이미지가 영사되고 완벽한 어둠 속에서 객석에 앉은 관객이 옴짝달

싹하지 못하던 관람 환경은, 이미지를 대면하는 관객에게 카메라 포커스가 잘라낸 현실의 조각에서 윤리를 발견할 수 있으리라는 모종의 믿음을 심어주었다. 하지만 지금은? 영화는 집단적 경험이 아니며, 영화의 한 장면은 원한다면 여러 번 반복 관람할 수 있다. 오늘날의 영화는 이미지의 조각 – 모음에 가까운데도, 영화 보기의 윤리가 어제와 동일할 수 있을까.

6. 거대함의 종말, 옛 시대의 황혼

피터 울런에 따르면, 하워드 호크스의 영화 「베이비 길들이기」의 실제 모델은 영화감독 존 포드와 배우 캐서린 헵번이었다. 호크스는 「베이비 길들이기」의 시나리오 작가가 이 두 명을 모델로 삼아 시나리오를 쓰기를 원했다고 한다. 호크스의 또 다른 영화 「소유와 무소유」에서 로런 버콜이 맡은 역할은 호크스 부인을 모델로 삼았다. 그는 은연중에 자신의 사생활, 타인의 사생활을 강도질해서 영화로 밀수했던 것이다.

우리는 흔히 할리우드 영화들에, 특히 스튜디오 시절의 황금기 영화들에서조차 개인적인 측면이 부재할 것이라고 생각한다. 이는 작가 이론, 혹은 작가주의에 대한 한국적 편견이 생겨나는 이유일 것이다. 하지만 이 감독들은 스튜디오의 개입과 각종 검열에도 불구하고 사적인 이야기나 자신의 감정을 토대로 한 작가적 인격을 탄생시키는 데 성공했다. 이는 카이에 당파의 호크스 – 히치콕주의가 형성되는 데 기여했다.

호크스의 작가적 위치 역시 흥미롭다. 앙리 랑글루아가 호크스의

영화를 상영할 당시 (랑글루아의 아이들인) 누벨바그 영화감독들은 영화의 운동성과 활력에 감복했다. 호크스 영화의 속도·폭력성·비도덕성에 매료된 것이다. 그런데 이들이 그런 방식으로 호크스를 보았던 데는 누벨바그 세대의 형편없는 영어 실력이 한몫했다고 한다. 영어를 잘하지 못하니 영화 속 신체의 움직임과 시각적 리듬, 편집에 집중했던 것이다. 무식이 유용했던 셈이다. 작가 이론은 이처럼 영화에서 볼 수 있는 시각적인 것에 집중함으로써 발아됐다고 할 수 있다. 호크스가 한 명의 '작가'로서 정전이 된 데는 영화 작가의 사적인 모습과 영화 관객의 지극히 개인적이고 당파적인 수용이 맞물려 있었다.

한국에서 범람하는 '영화적인 것'이란 표현은 영화에서만 느낄 수 있는 감각을 뜻한다. 그러나 이 정의가 불분명한 나머지 뜨거운 물에 몸을 담그고 '시원하다'라고 하는 것처럼 들릴 때가 허다했다. 그 같은 표현을 엄밀히 정식화하지 못한 것은 1990년대 영화 문화의 한계였다.

이처럼 부족한 설명에도 불구하고 '영화적인 것'이라는 표현이 무엇을 지칭하는지는 대강, 얼추, 그나마 짐작할 수 있다. 이는 영화를 앞으로 전진시키는 정보가 차단되고 경험이 침입하는 것을 뜻한다. 영화의 내러티브와 스토리텔링이 순간 정지되고 어떤 기이한 순간이 열리는 것이다. 이 순간이 예술영화에만 국한되는 현상은 아니다. 돈 시겔의 영화 「라인업The Lineup」의 마지막 차량 추격 시퀀스에서 고속도로를 달리는 차량의 움직임으로 미로가 형성되는 장면은 이야기의 전개를 중단시키고 오로지 시각적 쾌락으로 장면을 물들이며, 영화로부터 지극히 사적인 경험을 창출해낸다. 나는 그런 사적인 순간이 오로지 영화라는 집단적 비전vision, 즉 영화사와 대중(각각 통시적이고, 공시적인)의 비전을 바탕으로 해서만 탄생할 수 있다고 본다. 영화는 결국 장르에 기반할 수밖에 없다. 모든 소설이 범죄소설인 것처럼.

그와 같은 맥락에서 마리아노 이나스의 「라 플로르」와 「기묘한 이야기들」, 또는 미겔 고메스의 「천일야화」 같은 메가시네마는 하나의 '재건'이라고 할 수 있다. 이 영화들은 끊임없이 소리를 내면서도 실상은 무성 영화의 형식을 취한다. 「라 플로르」는 14시간 30분에 이르고, 「기묘한 이야기들」은 4시간 10분, 「천일야화」는 7시간 30분에 이르는 초장편영화다. 이러한 초장편이 오늘날 툭 튀어나온 기현상은 아니다. 무성 영화의 거장 루이 푀이야드의 초장편영화 「뱀파이어 Les vampires」는 러닝 타임이 386분에 달하는 대작이다. 프랑스의 영화감독인 아벨 강스의 「나폴레옹 Napoleon」이나 할리우드의 영화기법을 정초한 D. W. 그리피스의 「인톨러런스 Intolerance」는 「뱀파이어」만큼은 아닐지라도 압도적인 상영 시간을 자랑한다.

　　오늘날의 저 긴 영화들이 뒤를 돌아보는 몸짓을 영화 미학의 최첨단을 달리려는 실험으로 보아서는 안 된다. 그들은 전적으로 무성영화가 지니던 비전을 동시대로 끌고 오려는 것뿐이다. 그러나 「기묘한 이야기들」과 「천일야화」는 통념상의 무성영화적 형식과는 다르다. 이 영화들은 매우 수다스럽다. 내레이션이 끊임없이 흐르고, 인물들은 시끄럽게 떠든다. 동시대의 초장편영화들이 무성영화의 형식을 취한다는 말은 그들이 소리를 포기한 데서 유래한 게 아니다. 이 말은 영화들이 내러티브를 전개하는 방식이 자막(「천일야화」)과 내레이션(「기묘한 이야기들」)의 해설에 의존하고 있다는 데서 온다.

　　무성영화가 담지했던 집단적 비전은 거대함에서 유래했다. 거대한 스크린, 엄청난 수의 좌석을 가진 거대한 극장, 수많은 관객, 무엇보다 무

성 시대의 영화관은 현재 현실에서 벌어지는 뉴스와 국가의 기억을 담은 복잡한 대서사시를 주제로 이야기를 가공하곤 했다. 오직 영화관에서만 관객 집단이 상정하는 비전과 한 명의 관객으로서의 사적인 경험이 맞물릴 수 있었다. 그러나 오늘날의 영화는 극장과 스크린을 잃고, 관객을 잃고, 거대함을 잃었다. 그러자 작가 이론으로 표지되었던 개인성은 실종되었다. 오늘날 영화에서 작가란 스튜디오 시스템을 우회하는 수단이자 대중 관객의 상상 속으로 침투하는 무의식적 장치로만 존재한다.

이제 영화에 남은 거대함은 이야기뿐이다. 이나스와 고메스는 모두 이야기를 가지고 영화를 재건하려고 한다. 그들은 스토리텔링을 통해 조각난 시네필리아를 다시 깁고 있다. 이나스는 영화의 미래에 대한 앙케트 조사에 영화의 역사를 다룬 한 편의 시로 응답했다.

우리는 잘 해냈다.
우리는 공장에서 당당히 행진하는 노동자들을 묘사했다.
(우리 전에, 그곳은 군대만을 위한 장소였다.)

우리의 천진난만한 사랑의 비전.
우리가 키스를 발명했다고 말해야 한다.
영화가 나오기 전 키스는 어땠는데?
생각해본 적 있어?
(*히틀러)그의 적들은 이미 조국을 감옥이 없는 하나의
조국으로 건설했다.
오직 은신처, 어둠과 빛을 발하는 스크린의 빛만이
바로 조국
그곳은 괴벨스가 그를 잡으려고 했을 때 프리츠 랑이 도망친 곳.[3]

이 시의 화자인 '우리'는 영화 그 자신을 의미한다. 이나스의 말처럼 그동안 영화는 잘해왔다. 확실히 좋은 시절이었다.

7. 노래

포크 가수인 대니얼 존스턴은 〈내 오페라의 유령^{Phantom of My own Opera}〉이라는 곡에서 이렇게 노래했다.

나는 내 오페라의 유령이야.
오, 잘 모르겠어.
자기야, 널 생각해.
나는 내 기억의 그림자 속에 숨어 있어.
(…)
나는 내 오페라의 유령이야.
나는 모든 장면을 연기해.
자기야, 널 생각해.
나는 심지어 관객이기도 하지.

3 Mariano Llinás, "History of Cinema", Sense of Cinema, http://www.sensesofcinema.com/2021/what-will-become-of-cinema-postcards-for-the-future/history-of-cinema/, Trans. Gabriella Munoz, 2021년, 2023년 4월 4일 접속.

2부
내면: 유머와 비극

유머의 보수적 용례
: 하이데거가 아니라 놈 맥도널드의 경우

"9·11이 일어났을 때, 맨해튼 거리에서 나는 뼈와 피를 헤치며 동생을 찾고 있었어."
"세상에……."
"그때 내 동생은 캐나다 북부에 있었지."

2021년에 작고한 캐나다의 전설적인 코미디언 놈 맥도널드는 9·11이나 홀로코스트 같은 역사적 비극을 농담의 소재로 삼곤 했다. 상기한 구절은 그런 농담 중 하나다. 한국 사회에서 이와 비슷한 농담을 입 밖으로 내놓는다면 사회적으로 살아남을 수 없을 것이다. 그러나 맥도널드는 소위 대안 우파도, 역사수정주의자도 아니다. 맥도널드의 농담은 9·11이라는 합의된 국가적 비극 자체를 비웃거나 조롱하기보다는, 9·11이 '국가적 비극'으로 봉헌된 상황이 초래하는 엄숙함을 반추한다. 이는 장례식장에서 절하는 이가 신은 뽀로로 양말을 보고 웃음을 터

트렸다는 농담과 별반 다르지 않다. 그러나 농담에 등장하는 죽음에 관한 묘사(뼈와 피), 그리고 (실제 비극에서 일어났을 법한 사건인) 동생을 찾는다는 발화는 확실히 사람을 불편하게 만든다. 그러한 불편함을 상쇄하는 건 다음 문장인 "내 동생은 캐나다 북부에 있었지"인데, 동생이 캐나다 북부에 있었다는 점 자체는 농담을 듣는 이로 하여금 앞 문장이 사실이 아님을 깨닫게 하는 동시에 맥도널드가 언급한 사실이 허구라는 점을 지적하며 '앞 문장'에서 일어난 비극적 상황을 유머로 전환시킨다.

맥도널드 유머의 특징은 현실적인 비극을 늘어놓은 후, 이를 부정하는 사실을 뒤에 배치하는 점이다. 그는 어떤 것도 부정하지 않고, 어떤 것도 조롱하지 않는다. 그저 비극을 배경으로 놓고, 한 가지 참과 거짓을 동시에 배치할 뿐이다. 하지만 이는 9·11이라는 비극에 일정한 거리를 부여한다. 맥도널드에 따르면, 제리 사인펠드[1]는 매우 사소한 일을 마치 거대하고 무거운 일처럼 다루는 농담의 경향을 만들었다. 맥도널드 자신은 이와 반대로 '매우 거대하고 무거운 사건'을 사소한 일처럼 다룬다. 심각한 역사적 사건이나 비극에 대해서 제멋대로 농담을 던지는 건 그러한 경향 때문일 것이다.

비극을 코미디로 만드는 것은 비난이나 조롱이 아니라, 비극적 현실을 바라보는 '시공간'의 거리를 조정하는 일이다. 영화 「범죄와 비행」에서 (극중 우디 앨런이 찍고 있는 다큐멘터리의 주인공인) 시트콤 프로듀서가 말하듯, 코미디란 비극에 시간을 더한 것에 다름 아니기 때문이다. 비극을 한 번 뒤집는 것, 혹은 비극을 멀리서 관찰하는 것은 코미디의 힘이다.

맥도널드의 유머는 '반-유머' '메타-유머'라고 불리기도 한다. 농담에서 웃긴 부분을 배제하고, 농담의 부재로 인한 폭소를 유발하는 것이 반-유머의 전략이다. 이를테면 보통 농담에서 작동하는 '펀치라

인'(장례식 농담에서 우연히 목격하는 뽀로로 양말)을 제외해 기대감을 부풀리며 '언제 웃기지?' 하는 기대와 '이대로 끝나면 어떡하지?' 하는 불안감을 통해 오히려 웃음을 터트리는 것이다. 한 가지 참과 한 가지 거짓을 동시에 배열하면서 이중 구속적인 상황을 만드는 데에는 분명 반-유머적인 맥락이 담겨 있지만, 맥도널드는 자신의 코미디가 '반-유머'나 '메타-유머'로 간주되는 것을 불편해한다. 반-유머는 보통 '코미디'의 관습을 뒤집는 데 집중되어 있기 때문이다. 우리는 흔히 이를 '메타'라고 부르기도 한다. '메타'는 내가 몸담은 분야를 우회적으로 비웃거나 업계라는 이너 서클inner circle을 한 발자국 떨어져 바라보는 방식을 의미한다. 메타-유머란 결국 제4의 벽을 뚫고 나오는 만화 캐릭터 같은 냉소적 유머를 의미한다. 이는 장르를 구성하는 일련의 요소를 의문에 부치고 이를 조롱하는 것이다.

이런 정의들과 반대로, 맥도널드는 한 인터뷰에서 코미디언은 그저 웃기면 된다고 말한다. 똑똑해 보이려고 애쓰는 농담은 질색이라는 것이다.

저는 포크 가수들이 밥 딜런의 노래가 무엇을 다루는지 모르면서 딜런의 노래를 부를 때를 더 좋아했어요.[2]

1 제리 사인펠드는 NBC의 전설적인 시트콤 시리즈인 「사인펠드」의 주연과 작가, 제작을 맡은 코미디언이다. 「사인펠드」의 캐치프레이즈는 '아무것도 아닌 것에 관한about nothing 시트콤'이었다. 이 시리즈에서는 내내 매우 지엽적이고 사적인 일들만 일어난다.

유머의 보수적 용례

'메타'라고 부르는 위치는 자연스럽게 모든 창작품에 내재되어 있다. 이를테면 스코세이지의 「좋은 친구들」에서 내내 흐르는 보이스오버는 영화 전체를 위쪽에서 조망하는 화자를 이미 채택하고 있다. 이처럼 성찰하는 자세로 '메타적 위치'를 노출시키는 순간은 작품을 바라보는 (합의된) 창작자와 관객 간에 구성되는 '불신의 유예A brief suspension of disbelief'3를 파괴한다. 「스파이더맨」 시리즈를 보는 관객은 쫄쫄이 옷을 입고 날아다니는 히어로가 현실적이라고 생각하지 않는다. 대부분의 관객은 그가 펼치는 환상적인 모험에 빠져든다. 극장에 돈을 내고 들어오는 행위는 허구와 맺은 찰나의 계약이다. 관객은 영화를 보며 "이건 거짓말이네"를 운운하지 않고, 스크린에 비친 대안적인 현실에 몰입한다. '메타'로 시작되는 모든 작법은 제 무덤을 파는 일에 불과하다.

맥도널드는 특히 코미디언이 자신의 고통을 고백하거나 노출하는 농담에 불만을 표한다. 그는 메타를 자칭하면서 화자의 에고만을 부풀리는 코미디언을 타깃으로 삼는데, 암에 걸렸다거나 학대받은 삶을 고백하는 코미디는 예술이 아니라고 생각하기 때문이다. 고통받는 건 그다지 특별한 일이 아니다. 현대인의 99퍼센트 정도는 원인 불명의 고통에 시달린다. 고통은 모두에게 일어나는 일이다. 맥도널드가 보기에 그것은 유머의 소재이지, 유머 그 자체로 제시되어서는 안 된다. 최악은 고통의 고백에서 '자기 연민'이 발현될 때다. "저는 이빨 하나가 빠진 채로 무대에 섭니다"처럼, 자신의 상황을 서술하는 자기 기술은 자기 연민으로 보일 여지가 크다. 즉 나를 진술하고 고백하는 행위는 '커다랗고 아름다운 나'를 앞세우는 서술로 전락할 위험을 안고 있다.

그러나 이러한 위험성에도 불구하고, 모든 것을 드러내는 것이 '예술'이 됐다.

저는 언제나 모든 걸 은닉하는 것이 예술이라고 배웠습니다. 여전히 코미디는 저속한 예술이고, 태어난 지 얼마 안 되어 이제야 형식을 갖추기 시작한 예술이라고 믿어요. 하지만 저는 다른 예술 형식을 볼 수 있었고, 포스트모더니즘이 어떻게 그들을 파괴했는지 볼 수 있었습니다. 그리고 그들은 이제 스탠드업도 파괴하겠다고 위협하고 있어요. 메타 코미디를 쓰는 것은 나르시시즘의 절정입니다. 왜냐하면 사람들은 코미디라는 예술에 관심이 없기 때문이죠. 사람들은 그저 종일 좆같은 일을 치르고 나서, 집에 가서 바보 같은 걸 보고 싶을 뿐이에요. 코미디가 더 큰 의미를 가질 수 없다는 건 아니에요. 가능해요. 하지만 공연을 멈추고 중도에 의미 있어 보이는 말을 하려고 지껄여대면서, 다시 농담으로 돌아갈 순 없어요. 저는 항상 사람들이 "코미디언은 '우리 시대의 철학자'야"라고 말하는 게 정말로 짜증 났어요. 진짜 우리 시대의 철학자들은 따로 있어요.[4]

2 David Marchese, "In Conversation: Norm Macdonald", *Vulture*, https://www.vulture.com/2021/09/norm-macdonald-in-conversation.html, 2021년 9월 14일, 2022년 7월 19일 접속.
3 불신의 유예란 대상이 허구임을 인정하고, 허무맹랑한 사건이 일어나더라도 해당 작품 내에선 용인하는 작가와 독자 사이의 심리적 협약을 일컫는다.
4 David Marchese, 앞의 글.

맥도널드는 우리 시대의 자기 고백적 분위기를 반박한다. 다시 말해, 나를 드러내는 것은 나르시시즘이다. 반면 모든 걸 숨기는 것이야말로 코미디의 기술이다. 코미디는 자아를 노출하는 데서 그치지 않고, 자아를 거짓말로 밀봉한다. 맥도널드는 맨 위의 농담에서처럼 상반된 사실(뉴욕과 캐나다에 동시에 있는 동생)을 언급함으로써 '진짜' 행위를 숨긴다. 그가 '진짜' 현실을 숨김으로써, 우리는 불확정적인 상황에 놓인다. 예컨대 이렇게도 생각할 수 있다. 맥도널드의 동생이 실제로 9·11에 죽었기에, 그가 슬픔을 숨기려 동생이 '캐나다'에 있었다는 거짓말을 한 것이라면? 고통에 시달리는 우리는 어떤 내러티브로 상처를 덮어서 고통을 방어한다. 우리는 말로 현실의 상처를 덮지만, 상처는 사라지지 않는다.

개념은 힘차고 빠르게 움직이는 현실을 손아귀에서 놓친다. 속된 말로 세상은 말이 아니다. 세상은 말보다 크다. 그러나 우리는 내가 경험한 경이와 불안, 공포를 해명하려 세상에 관해 떠들 수밖에 없다. 말과 세상 사이에 무언가 불일치가 일어나며, 세상은 말을 초과하거나 그보다 모자라게 된다. 개념이 세계와 같지 않다는 비동일성은 불협화음과 불일치, 모순을 끊임없이 발생시킨다. 맥도널드는 '언어'가 현실과 부합할 수도 있는 동시에 부합하지 않을 수도 있다는 불확정성을 강조하며 말과 세계 사이의 비동일성을 우회한다.

의문은 꼬리에 꼬리를 물고 이어진다.

9·11이 일어났을 때, 맥도널드의 동생은 캐나다에 있었던 걸까?
9·11이 일어났을 때, 맥도널드의 동생은 쌍둥이 빌딩에 있었던 걸까?
아니면 맥도널드의 동생이 있기나 한 걸까?

이렇듯 맥도널드는 정체성을 드러내는 일이 아니라 숨기는 일에 관심을 가진다.[5] 그는 '데이팅 앱을 운영하지만 섹스를 수치스럽게 생각하는' 가톨릭 교도이기에, 수치심과 죄책감을 잘 아는 것처럼 보인다. 이러한 태도는 정반대에 있는 퀴어이론가들을 떠올리게 한다. 기독교는 수치심, 섹스와 정체성, 쾌락에 둘러싸인 채 퀴어 이론과 마주한다. '나'로 존재한다는 것에 대한 수치심, 가장 내밀한 꿈에 포함된 불안과 고통을 숨기기 위해 혹은 그러한 감정에 기대면서, 우리는 농담을 한다. 수치란 농담하는 사람의 기본적인 태도이므로 '무해한 농담'이란 거의 이율배반과도 같다. 유머는 당신과 내가 수치스럽게 생각하는 사건, 트라우마를 배출하는 행위다. 농담은 천박하고 저속하다. 농담은 수치심을 무심코 흘려버리려는 바보 같은 시도에 불과하다. 무해한 농담이란 자신을 매끄럽게 자랑하는 스타트업 창업자나, 행동의 요점이 당당함 그 자체뿐인 사람, 그들처럼 당당한 사람이 신문 쪼가리에 나오는 상식을 읊어대는 것과 같다. 유머란 자신이 얼마나 대단한지를 고백하는 게 아니라 자신이 겪은 비극과 악수하는 것이기 때문이다. 코미디가 비극에 '모종의 시공간적 거리'를 부여한 것이라면, 비극을 코미디로 전환할 때에도 역시 거리가 필요하며 이때 '비극을 덮는 일종의 커튼'이 거리 역할을 한다.

맥도널드의 교훈은 상식적이지 않고, '메타'적으로 영리하지도 않다. 그의 교훈은 보수적이다. 코미디의 본질은 웃기는 것이다. 그는 세

5 여기에 대해서는 후술할 맥도널드의 '클로짓 게이 농담'을 참고하라.

유머의 보수적 용례

계를 굽어보지 않으며 변화시키지도 않고, 세계 밖으로 탈출하려 하지도 않는다. 그의 태도는 불이 얼마나 뜨거운지 알기 위해 불에 손을 대는 어리석음의 태도다. 맥도널드는 사물을 사물 자체로 바라보는 것의 불가피함과 필연성을 말하는 보수주의자다.

그의 나방 농담을 들어볼까.

나방이 접골사에게 간다. 그는 누군가를 위해 일한다.
뼈 빠지게 일하지만, 직장에서 인정받지 못한다. 나방은 자다
일어나 자신의 품 안에 있는 나이 든 아내를 바라본다. 딸은
추위에 얼어죽었다. 아들 녀석을 사랑하진 않는 것 같다. 그의
눈을 보면 꼭 자신의 나약한 모습을 바라보는 것 같기 때문이다.
겁쟁이만 아니라면, 나방은 자신의 역겨운 면상을 장전된
총으로 날리고 싶다고 말한다.
"비록 저는 나방이지만, 때때로 제가 거미처럼 느껴져요.
영원히 불이 붙은 거미줄에 매달려 있는 거미요, 선생님."
접골사가 말한다.
"그렇군요, 당신은 심리적 문제가 있네요. 정신과 의사를
만나봐야 해요. 그런데 이곳에는 왜 온 거예요?"
나방이 말하길 "불이 켜져 있으니까요".

맥도널드는 의인화한 나방이 존 치버의 단편소설에 나오는 중년 남성처럼 행동하는 이야기를 들려준다. 그러다 마지막 구절에서 이 모든 걸 부정하는, 지금까지 그의 이야기를 경청하는 사람을 허탈하게 만드는 문장을 넣는다. "불이 켜져 있으니까요."

빛이 있는 곳에 나방은 날아든다. 형광등에 눌어붙은 나방은 나방

이다. '나방＝나방'이라는 동어 반복에 존재하는 미묘한 느낌을 음미한다면, 이 농담은 세계를 세계로서 인식하는, 즉 세계의 자명성을 인식하는 법을 가르쳐줄 수 있다. 나방은 여러 성질을 갖고 있다. 농담에서 볼 수 있듯, 나방은 의인화되는 캐릭터로 제시될 수도 있다. 나방은 곤충의 한 종이라는 본질도 갖고 있다. 맥도널드는 농담에서 나방을 단 하나의 성질로 환원하지 않는다. 나방은 이솝 우화라는 구전 문학의 전통에서 등장하는 의인화 기법을 통해 중년 남성으로 캐릭터화되지만, '그'는 여전히 형광등을 보면 본능을 주체하지 못하는 나방이기도 하다.

이는 롤랑 바르트가 제임스 조이스 소설의 에피파니(현현)에 대해 설명하는 대목을 연상시킨다. 바르트는 조이스가 창조한 이 미묘한 각성의 순간을 "한 사물의 본질whatness의 갑작스러운 계시"[6]라고 부른다. 앞서 말했던 나방처럼, 하나의 존재는 다양한 조건 아래 놓인다. 동화 같은 허구 혹은 나방을 채집하는 인간들이 만든 상징, 나방이라는 종적 속성 속에서 나방은 개별적 존재가 된다. 맥도널드의 농담은 나방을 둘러싼 이러저러한 조건과 상황을 단 하나(나방은 곤충이다!와 같은)로 환원시키지 않는다. 세계는 하위에 속하는 세계를 잃지 않고 전체로서 제시된다.

이 같은 보수주의는 추리소설에서는 다분히 무서운 방식으로 드러난다. 추리소설에서 평범한 사물은 '위험'을 내포한 채로 주인공에게 쏟아져 내리기 때문이다. 추리소설의 사물들은 사물인 동시에 위험을

6 롤랑 바르트, 『롤랑 바르트, 마지막 강의』, 변광배 옮김, 민음사, 2015, 182쪽.

유머의 보수적 용례

알리는 신호이자 범죄의 증거로 돌변한다. 이러한 소설에 심오함이 개입되거나 초월적 의미를 지닌 알레고리가 있는 것은 아니다. 그저 범용한 인간들의 나쁜 짓이 사물들을 상당한 위험 속으로 밀어낼 뿐이다. 이는 9·11 농담에서처럼 사물을 존재와 부재 사이, 평범함과 위험함 사이에 놓이게 만들었다. 존 치버는 평범한 사물에 드리운 음란성과 위험성을 아래와 같이 묘사한다.

> 당신은 의사에게 이 도시가 위험한지 묻는다. 의사는 이렇게
> 외친다. "그래요. 이 도시는 위험하죠. 로마는 항상 위험한
> 도시였어요. 인생도 위험하죠. 영원히 살길 바라시는 건가요?"
> 쾅 하는 소리와 함께 전화가 끊긴다.
> (…)
> 외설적인 것은 내 입장에서 볼 때 다음과 같은 것들이다.
> 부엌이나 뒤쪽 계단에서 우연히 목격하게 되는 위로 추켜
> 올라간 페티코트, 베니스의 물 냄새와 유사한 향이 풍기는
> 시트를 덮고 침대에서 보내는 길고 긴 오후.[7]

치버가 사물에서 느끼는 음란함이 추리소설에서는 단번에 시체를 만들 수 있는 위험한 폭력으로 변화한다. 더실 해밋의 소설 『붉은 수확』에서 등장하는 '얼음 깨는 송곳'은 얼음을 깨는 도구인 동시에 살해 도구이기도 한데, 이는 여태까지의 이야기를 완전히 뒤집고 소설을 다른 방향으로 나아가게 한다. 송곳을 활용한 살해는 소설에서 진범을 밝힐 트리거Trigger가 되기 때문이다. 송곳은 모호하고 불확정적인 세계의 경계를 보여주고, 과거와 현재를 중첩시킨다.
　혹은 히치콕의 악명 높은 트릭 '맥거핀'[8]을 떠올려볼 수 있다. 히치

콕의 맥거핀은 내러티브에 필요한 사물이다. 하지만 맥거핀은 서브 텍스트도 아니고, 내러티브 전개를 수행하는 핵심적인 역할을 맡지도 않는다. 맥거핀은 사물로서 그곳에 존재하며, 관객의 눈에 띌 뿐이다. 우리는 맥거핀이 지금 이야기의 전개 방향을 묘하게 지시하는 존재이지만 메인 이야기가 펼쳐지면서 소실될 비-존재라는 점을 알고 있다. 그럼에도 히치콕 영화의 돈 가방은 돈 가방이고, 와인 병에 담긴 우라늄은 우라늄이다. 우리가 와인 병에 담긴 우라늄을 서사를 통해 인지하지 못한다면 와인 병은 와인 병으로 남는다. 하지만 우리가 와인 병 안에 담긴 우라늄을 인식한 순간, 와인 병은 대단히 위태로운 사물로 변한다. 세계의 무한한 가능성을 응축하고 있는 사물들, 때로는 그것이 매우 폭력적이고 위험하게 돌변할 가능성이 있을지라도 우리는 이 같은 사물을 긍정할 수밖에 없다. 세계는 여러 겹의 껍질로 둘러싸여 있다. 세계가 포함하고 있는 무한한 가능성은 어느 한순간에선 도저히 엿볼 수 없는 것이다. 이는 오직 영원의 관점에서만 관찰할 수 있다. 눈 깜빡할 사이에 세계는 홍수에 휩쓸리고, 화염에 전소될 수도 있기 때문이다. 모든 가능성의 패를 따져보면 우리의 세계는 종말과 영원 사이에 놓여 있는 셈이다.

7 존 치버, 『존 치버의 일기』, 박영원 옮김, 문학동네, 2012, 211~214쪽.
8 히치콕의 표현에 따르면 맥거핀은 "스코틀랜드 고지대에 사는 사자"다. 트뤼포는 이렇게 말한다. "하지만 스코틀랜드 고지대에는 사자가 없잖아요." 히치콕은 능청스럽게 "아, 그럼 아무것도 아니겠군요"라고 대답한다. 일련의 문답이 맥거핀이 작동하는 과정을 보여준다. 여기에 관해서는 위키피디아의 '맥거핀' 항목을 참고할 것. https://ko.wikipedia.org/wiki/%EB%A7%A5%EA%B1%B0%ED%95%80, 2023년 5월 11일 접속.

유머의 보수적 용례

마트료시카 인형처럼 비극에 거짓말을 숨기고, 거짓말에 비극을 숨기는 맥도널드의 농담은 우리 눈에 어느 한순간으로밖에 나타나지 않는 세계의 단면, 곧 시간이라는 중력으로 하강한 사물을 해방시킨다. 그의 유머는 은총이다. 그것은 고통받는 나만을 '나 자신'으로 봐달라고 애원하지 않는다.

베유가 말하듯 "'나'를 파괴하는 것만이 우리에게 허락된 유일한 자유 행위다".[9]

맥도널드는 비극을 경험한 '나'의 우선권을 언급하지 않는다. 맥도널드의 농담은 단숨에 사라질 수 있으나, 영원의 관점에서 무한한 가능성을 포함한 세계를 세계로서 드러낸다. 한 번 더 베유를 인용하면 "지상의 모든 나라에서 추방되기 (…) 자기 자신의 뿌리를 뽑아내는 것은 실재를 더 많이 찾으려 애쓰는 것이다."[10]

반복하자. 송곳은 여전히 송곳이고, 사물은 여전히 사물이며, 세계는 여전히 세계라는 동어 반복은 해밋의 소설처럼 상당한 위험과 경악을 껴안고 있다. 현대 소설에서 조이스가 이룬 업적은 현재와 과거, 미래가 어지러이 교차하는 의식의 장으로 내러티브를 확장한 데만 있지 않다. 조이스의 최대 성취는 의식이 시간에 의해 끊임없이 변동하는 사물의 본질에서 반사된 편린을 모았다는 데(에피파니) 있다. 파편들은 전통적인 이야기를 대체했다. 이러한 조이스의 성취를 다시금 전통적인 내러티브 안으로 끌고 온 소설가가 헤밍웨이다.[11]

헤밍웨이의 단편소설 「스위스에 경의를」은 홍상수의 영화처럼 똑같은 장면을 세 번 반복한다. 이 이야기는 몽트뢰, 브베, 테리테라는 스위스 도시의 역내 카페에서 열차 도착을 기다리는 남자에게 일어나는 세 번의 상황을 보여준다. 카페에서 손님은 웨이터와 대화를 나눈다. 각

상황에서 손님은 웨이터에게 지분거리기도 하고, 점잖게 굴기도 한다. 우리는 그들이 사라지고 다시 나타날 때, 즉 인물들이 모습을 감추고 드러낼 때, 흥미로운 어떤 일이 일어나지 않을까 기대한다. 나아가 이들 자체가 사라지지 않을지, 반복 속에서 모습을 완전히 감추게 될 파국이 일어나지 않을지 걱정한다. 헤밍웨이는 이러한 기대를 배반하고 또 다른 손님을 등장시켜서 그들 대화 바깥에 놓인 죽음에 대한 이야기를 나누게 한다. 마지막 에피소드인 '어느 회우의 아들, 테리테에서'는 다른

9 시몬 베유, 『중력과 은총』, 윤진 옮김, 이제이북스, 2008, 48쪽.

10 시몬 베유, 위의 책, 70~71쪽.

11 헤밍웨이가 모더니즘의 계승자라는 점은 그의 유명세 때문에 잊히곤 한다. 헤밍웨이의 에세이 『파리는 날마다 축제』(주순애 옮김, 이숲, 2012)에서는 헤밍웨이가 조이스에게 바치는 존경심과 함께, (단편소설이 사용하는 기법 면에서) 그가 조이스에게 받은 영향이 분명히 드러난다. 아르헨티나의 소설가 리카르도 피글리아는 조이스와 헤밍웨이의 관계를 이렇게 설명한다.

"사람들이 조이스에게서 원하는 효과가 불가해한 것이라면, 바르트는 그 반대편에 명확하고 날카롭고 투명한 언어("글쓰기의 영도"라고 부른다)를 놓는다. 예를 들면 헤밍웨이의 산문. 그러나 바르트는 헤밍웨이가 조이스를 따라서 글쓰기의 영도에서 다시 시작해, 간단한 단어와 구문을 사용했다는 점을 알아차리지 못하는 것처럼 보인다. 베케트 역시 같은 길을 걸었는데, 조이스 이후로는 영어를 포기하는 것이 더 낫다는 점을 알게 되었다. 그러므로 다들 알다시피, 베케트는 프랑스어로 글을 쓰기 시작했다. 프랑스어로는 형편없이 쓸 수 있었기 때문이다. 즉, 문체 없이 쓸 수 있는 것이다. 조이스와 헤밍웨이의 글 모두에는 항상 계시적인 자질이 존재한다. 조이스의 『피네간의 경야』에는 어휘와 단어의 파괴라는 비전이 있었다. 헤밍웨이는 극단적인 뺄셈을 통해 작업했으므로, 그가 쓴 최고의 단편소설에 등장하는 암시들은 명시적이지 않고, 그로 인해 계시적이 된다." -Ricardo Piglia, *The diaries of Emilio Renzi: formative years*, Trans. Robert Croll, (Newyork: Restless Books, 2017), p. 337.

유머의 보수적 용례

에피소드처럼 주인공과 종업원의 대화로 시작된다. 그러나 갑자기 한 노인이 이 상황에 개입해 대화의 방향을 '내셔널 지오그래픽'으로 뒤튼다. 주인공의 아버지는 협회의 회원이었다. 그들은 협회에 가입된 사람들에 대해 차례차례 이야기한다. 노인은 주인공에게 아버지를 소개해 주면 좋겠다고 말하는데, 주인공은 이렇게 답한다.

> 아버지께서도 선생님을 만난다면 기뻐하실 게 분명합니다만, 지난해에 돌아가셨습니다. 총으로 자살을 하셨지요. 아직도 납득이 가지 않는 일입니다만.[12]

헤밍웨이는 이런 반복 속에서 과연 사물과 세계가 지속될 수 있을지, 저 세계가 어떤 위험을 안고 있는지 시험하는 것이다. 헤밍웨이의 이야기가 허구인 이상, 시간을 축으로 삼은 예술인 이상, 반복은 깨져야 한다. 반복이 지속된다면 영원이므로, 그것이 종결되거나, 변화가 일어나 세상을 다른 방향으로 옮겨야만 하기 때문이다. 마침내 무슨 사건이 일어난다. 다만 이는 대화를 나누는 이들이나 현재 상황과는 무관한 사람에게 일어난 변화이고, 소설 속 세계는 변화하지 않는다. 하지만 그 외부의 변화야말로 현실의 운명을 인식하게 하는 가장 강력한 촉매가 된다. 이러한 반복의 핵심은 비극적 사실 그 자체보다는 완고한 지속 또는 세계를 단숨에 끊어내는 단절, 이 강렬한 양극성 속에 세계를 내맡긴 데 있다.

세계는 여전히 세계다. 하지만 그런 세계는 햄버거를 먹는 사이에 사라질 수 있다.

정지돈이 자신의 소설 「주말」의 마지막에 덧붙인 문장 "세계는 슬

프지 않고, 세계는 크다"를 변용하자면, 세계는 크므로 슬프다. 맥도널드의 농담에서 나방이 불이 켜져 있는 곳을 찾는 곤충인 동시에 자신의 나약함을 자책해서 총으로 자신의 머리통을 날리려 하는 중년 남성인 것처럼. 세계는 크고, 동시에 슬프다.

그러나 이렇게도 말할 수 있을 것이다.

아무리 그래도 나방은 나방이다. 인간이 수치심에 고통스러워하는 것처럼 나방은 자신의 본능에 따라 불이 켜져 있는 곳에 날아올 뿐이다. 그 사실은 영원히 변하지 않는다.

12 어니스트 헤밍웨이, 『어니스트 헤밍웨이: 킬리만자로의 눈 외』, 하창수 옮김, 현대문학, 2013, 369쪽.

유머의 보수적 용례

루이 C. K. vs. 강덕구

무언가에 대해 농담하기 끔찍하다고 말하는 것은
어떤 병을 보고 치료하기 끔찍하다고 말하는 것과 같다.
— 루이 C. K.

그것이 내가 보는 것이고 또한 나를 혼란스럽게 만드는 것이다.
사방을 둘러봐도 보이는 것은 어둠뿐.
— 블레즈 파스칼

　글을 시작하기 전에 이탈리아의 소설가 체사레 파베세에 관한 일화 하나를 이야기하고 싶습니다. 이탈리아 최고의 문학상인 스트레가상을 수상한 파베세는 '호텔 로마'에 방 하나를 예약합니다. 전화 몇 통을 겁니다. 여성들에게 저녁 식사를 하자고 제안합니다. 모든 이가 거부합니다. 마지막 여성은 파베세에게 "당신과 놀고 싶지 않아, 당신은 지루한 노인네야"라고 말합니다. 파베세는 저녁 식사에 나가지 않습니다. 두문불출하고 있는 그를 걱정한 웨이터가 벨을 누르지만, 답이 들리지 않습니다. 강제로 들어간 방 안에는 말끔한 차림으로 자살한 파베세가

있었습니다. 침대 옆 탁자 위에 속이 비어 있는 수면제 몇 통과 파베세가 제일 사랑한 작품『레우코와의 대화』한 부가 놓여 있었습니다. 파베세는『레우코와의 대화』첫 장에 "나는 모든 사람을 용서하고 모든 사람에게 용서를 구한다. 됐지? 너무 떠들지 말기를"이라고 썼습니다. 이 글은 파베세의 욕망, 행복을 향한 추구, 비참함, 구원에 대한 열망, 외로움, 자기 파괴, 사랑의 실패, 죽음, 결정적으로는 파베세의 유서에 담긴 저 "너무 떠들지 말기를"을 다룰 예정입니다. 파베세에게는 미안하지만, 또 끔찍하기도 하지만, 우리는 죽음을 가지고 수많은 가십과 루머를 양산합니다. 먼저 사과드립니다. 지금부터는 죽음을 배회하는 시끄러운 말들을 다룰 겁니다.

올해 초, 저는 루이 C. K.의 공식 홈페이지에서 메일링 서비스를 신청했습니다. 루이 C. K.는 자신이 즐겁게 봤던 영화를 추천하는데, 그 내용이 흥미롭습니다. 그는 '헤이스 규약Hays Code' 이전 시대의 영화에 대해 말합니다. 헤이스 규약이란 1930년대부터(1934년부터 적용됩니다) 미국 영화계에 존재한 검열 제도를 일컫습니다. 1922년에 영화감독이자 배우였던 윌리엄 데즈먼드 테일러 살인 사건이 일어나며, 덩달아 할리우드 배우들을 둘러싼 섹스 스캔들이 터진 겁니다. 당연히 보수적인 분위기였던 미국 사회는 가만히 있지 않았습니다. 미국영화제작배급사협회MPPDA(이하 배급협회)는 스캔들을 계기로, 국가가 영화 제작에 개입하는 걸 막고자 자체적인 검열 기준을 만들었습니다. 배급협회 회장의 이름인 윌. H. 헤이스의 이름을 따서 영화에서의 도덕적인 행위와 비

도덕적인 행위를 규정하는 규약을 신설한 거죠. 지금의 눈으로 보면 이런 검열은 당연히 황당하지만, 당시의 관점으로 봐도 이 조약에는 다소 특이한 지점이 있었어요. 성행위나 범죄 행위 자체를 묘사하지 말라는 검열 조항은 이해할 수 있습니다. 현재에도 선정성과 폭력성은 영화 등급을 나누는 기준 중 하나니까요. 그런데 '헤이스 규약'은 도덕성을 검열하겠다고 한 겁니다. 불륜, 이혼, 범죄자를 온정적으로 바라보는 시선도 금지되었습니다.

루이 C. K.가 '규약 이전 시대pre-code era'의 영화를 추천하는 이유는 그가 도덕적 검열이 개입하지 않는 영화를 사랑하기 때문입니다. 그가 보낸 메일에서는 잃어버린 자유의 시대에 대한 노스탤지어가 아른거리죠. 루이 C. K.가 명성을 얻기 시작한 때부터 대중문화에서 '취소'된 작금에 이르기까지, 그는 언제나 정치적 올바름이라는 도덕률을 마뜩잖아 했습니다. 예컨대 HBO에서 제작하고 루이 C. K.가 제작한 「러키 루이Lucky Louie」에서는 비속어가 난무하며 성기 노출 장면도 나옵니다. 이러한 연유들로 루이 C. K.는 캔슬 컬처와 정치적 올바름을 오늘날의 '헤이스 규약'으로 간주하고, 그 이전의 시대를 그리워합니다. 이러한 관점에 대한 가치 평가는 일단 미뤄두고 그가 어떤 영화에 대해 무슨 말을 하고 있는지 먼저 살펴봅시다.

루이 C. K.는 「바운티호의 반란Mutiny On The Bounty」이 '도덕률'이 적용되지 않은 영화인 까닭에 내러티브와 캐릭터 양자에 존재하는 '극단'을 탐험할 수 있었다고 말합니다. 더 중요한 말은 뒤에 나옵니다. 검열이 존재하지 않았을 시절에는 "사람처럼 구는 사람이 나오는 영화를 만들 수 있었다"란 말이지요.[1] 루이 C. K.는 도덕률로 인해 인간의 본성이 통제된 상황에서 영화에 그려지는 인물들은 가짜 인간, 즉 도덕률이 빚은 찰흙 인간이라고 보는 겁니다. 루이 C. K.가 보기에 도덕은 혹은 인간

성은 농담을 위한 조건으로서 가치 있습니다. 인간성은 방과 방 사이에 있는 벽이 아니라, 장대높이뛰기 경기의 가로대 같은 겁니다. 꼭 넘어야 하고, 넘어서야 하는 지점인 셈입니다.

루이 C. K.는 「8시의 저녁 식사^{Dinner at Eight}」를 추천하면서는 더 긴 이야기를 하는데, 여기에 그의 미학의 핵심이 담겨 있습니다. 이 영화는 "곧 무너질 세계의 벼랑 끝(대공황)에 서 있는 사람들에 관한 영화"입니다. '규약 이전'의 영화가 주는 감흥은 위태로운 상황에 놓인 진짜 '인간'에게서 옵니다. 바람을 피우던 남편은 아내에게 발각됩니다. 영화는 부부의 갈등에 '헤이스 규약'의 도덕적 가치 판단을 개입시켜서 불륜의 패륜성을 고발하지 않습니다. 대신에 아내와 남편은 갈등을 계기 삼아 결혼생활에 대한 진정한 대화를 나눕니다. 관객들은 영화를 통해 도덕적 교훈을 얻지는 못합니다. 대신 스크린에 비치는 작은 악마들의 결점을 마주함으로써 인간의 본모습을 발견합니다. '인간의 영혼과 행동'을 '좋고 나쁨'으로 규정했던 헤이스 규약은 오랫동안 할리우드 영화 제작의 자유를 제약하는 조건이 됐습니다. 예술에 적용되는 도덕의 스펙트럼은 더 넓어야 합니다. 단지 선과 악만 있는 도덕적 상황이 지속된다면, 관객이 영화를 보고 '나'의 영혼을 반추할 수 없습니다. 더불어 영혼의 외로움도 결코 덜지 못할 겁니다.

1 Louis C. K., "AN AWFULLY LONG EMAIL FROM LOUIS CK", https://louisck.com/blogs/news/an-awfully-long-email-from-louis-ck, 2020년 7월 9일, 2022년 12월 13일 접속.

루이 C. K. vs. 강덕구

이것이 오늘날의 도덕률에 의문을 표하는 루이 C. K.의 인간주의입니다.

루이 C. K.의 의견에 기대면 정치적 올바름이라는 새로운 도덕률이 '헤이스 규약'의 역할을 하고 있고, 예술의 권능을 상실시켰다고 추론할 수 있습니다. 어떻게 보면 루이 C. K.의 관점은 문명과 야만의 갈등을 반복하는 것에 불과할 수도 있죠. 서양에서 일어난 '문명화 과정'을 떠올려볼까요? 야만스럽고 폭력적인 기사들을 길들이기 위한 문명화는 궁정 의례처럼 연출된 의례를 통해 이뤄졌다고 합니다. 서구의 역사에선 야만을 길들이기 위해 오랜 기간 사회적 게임이 진행됐습니다. 정치적 올바름 역시 사회적 게임의 연장선으로, 해야 할 것과 하지 말아야 할 것을 일상생활에 적용합니다.

이러한 사회적 길들임, 바꿔 말하자면 정치적 올바름이 예술작품이라는 허구를 구속하는 데서 문제가 생겨납니다. 예술은 판단 유예의 장이므로, 사회적 규범의 틀은 뒤로 물러납니다. 예술이란 가치를 새롭게 창조하는 경기장입니다. 이러한 이유로 정치적 올바름은 세간에서 말하듯 지루할 뿐 아니라, 인간의 영혼을 반영하기도 어렵습니다. 도덕률은 인간 영혼의 구속복이기 때문입니다.

그렇다면 루이 C. K.가 바라는 인간의 영혼은 어떤 모습일까요? 근래 루이 C. K.는 한 팟캐스트에서 미국의 영화감독 폴 토머스 앤더슨에 대한 미학적 의견을 피력했습니다. 먼저 루이 C. K.의 해설이 매우 뛰어난 영화비평이라는 점을 언급하고 싶습니다. 이 팟캐스트의 제목은「조와 라넌이 영화를 말하다Joe and Raanan Talk Movies」로, 여기서 루이 C. K.는 폴 토머스 앤더슨(이하 앤더슨)의 작품 중「데어 윌 비 블러드」「팬텀 스레드」「부기 나이트」「마스터」를 다룹니다. 앤더슨의 영화적 내러티브

는 흔히 혼란스럽다고 알려져 있습니다. 이전 세대의 영화감독 로버트 올트먼의 영화와 닮아 있는 그의 영화에서 내러티브의 층위는 무척 복잡다단합니다. 그러한 다중 내러티브는 '서사시적' 뉘앙스를 띠는데, 갈라지는 이야기들을 껴안고 있는 이야기 형식은 프랑코 모레티가 말한 근대의 서사시라고도 볼 수 있을 겁니다. 다중 내러티브에는 필연적으로 (자본주의와 동형 구조적인) 어떤 총체성의 열망이 따릅니다. 올트먼의 영화「내슈빌」을 보아도 그렇습니다. 이 영화에는 분명 내슈빌로 대표되는, 미국이라는 국가의 오장육부를 담아내려는 총체성의 열망이 있습니다.

올트먼을 따라 '다중 내러티브'라는 형식을 취하는 앤더슨의 영화를 이해하기 힘든 이유가 비단 분기하는 내러티브에만 있는 것은 아닙니다. 앤더슨이 만든 이야기 곳곳에는 구멍이 뚫려 있습니다. 예컨대「팬텀 스레드」에서 남편인 레이놀즈를 독초로 죽이려는 알마를 이해하기란 어렵습니다. 물론 힘든 결혼생활로 인해 알마는 정신적 고통을 겪을 겁니다. 그렇다고 아내가 남편을 독초에 중독시켜 육체적 고통에 사로잡히게 하는 동시에, 무력해진 그를 치료하는 데서 만족감을 느끼는 광경이 쉬이 이해되는 것은 아닙니다.

앤더슨은 한 인터뷰에서「팬텀 스레드」시나리오를 쓰게 된 계기를 언급합니다. 앤더슨 자신이 감기에 걸렸을 적, 아내인 마야 루돌프의 병간호를 받았는데, 루돌프가 그를 간호할 때 꼭 앤더슨이 계속 아프길 바란 것처럼 느껴졌다고 합니다. "정말 아내가 나를 독살하고 있는 것 같다는 생각이 들기 시작했어요." 상대방을 돌보는 사랑에는 아이러니

루이 C. K. vs. 강덕구

하게도 기이한 폭력성이 담겨 있습니다. 사랑은 가학과 피학이 결착하는 지점이니 말이죠.

　루이 C. K.는 「데어 윌 비 블러드」를 앤더슨의 정신적 기관ᵒʳᵍᵃⁿ으로 바라봅니다. 내장의 움직임이나 시신경의 이동에 필연적인 이유를 부여할 수 있나요? 신의 뜻이 아니라면 인간은 왜 살아 있고, 심장은 왜 뛰는 것이죠? 마찬가지로 「데어 윌 비 블러드」를 정신적 기관의 일종으로 보면, 내러티브의 선명도는 딱히 중요한 것이 아닙니다. 내러티브란 이미지를 환류하게 만드는 혈액이니까요. 루이 C. K.에 따르면 앤더슨은 비틀스의 명반 《리볼버ᴿᵉᵛᵒˡᵛᵉʳ》를 「매그놀리아」 제작의 영감으로 삼았답니다. 하지만 루이 C. K.의 말과는 달리 앤더슨이 「매그놀리아」 시나리오 집필 중에 영감의 원천으로 삼은 노래는 비틀스의 〈인생 속의 하루ᴬ ᵈᵃʸ ⁱⁿ ᵗʰᵉ ˡⁱᶠᵉ〉입니다. 루이 C. K.는 앤더슨에 관한 자신의 비평이 《리볼버》라는 앨범 제목과 잘 어울린 까닭에 이 점을 혼동한 듯 보입니다. 앤더슨은 디제이처럼 이미지를 질감에 따라 섞고 순환시킵니다. 리볼버처럼 빙빙 회전하는 이미지들, 뱀의 꼬리를 뱀의 입속에 넣는 우로보로스적 농담. '인생 속의 하루'라는 노래는 「매그놀리아」의 주제의식에 제대로 부합합니다. 그러나 형식상으로는 루이의 말처럼 《리볼버》가 더 어울리는데 앤더슨 영화의 내러티브가 리볼버 권총의 회전하는 약실처럼 (직선적이기보다는) 환류하고 있기 때문이죠.

　앤더슨 영화의 인물들을 도저히 이해할 수 없는 이유도 마찬가지입니다. 환류하는 이미지 속에서 인물들은 갈 길을 잃습니다. 팟캐스트를 진행하는 코미디언 라낸도 이 점을 지적합니다. 그는 「마스터」를 퀴어영화로 해석합니다. 호아킨 피닉스와 필립 시모어 호프먼이 서로에게 집착하는 이유를 도저히 모르겠다는 겁니다. 루이 C. K.는 이들 간의 관계를 섹슈얼하고 관능적으로 해석하는 데 반대하지 않습니다. 대신

인간 본성에 내재되어 있는 사도마조히즘을 거론합니다. 호아킨 피닉스와 필립 시모어 호프먼의 관계는 「팬텀 스레드」의 알마와 레이놀즈의 관계처럼, 서로 사랑하면서 벌이는 사도마조히즘의 모든 행동 양식과 원리를 응축하고 있다는 겁니다. 그들은 연인일 수도 있지만, 부자 간일 수도 있고, 스승과 제자일 수도 있습니다. 루이 C. K.가 보기에 앤더슨은 사회적 관계의 하부에 존재하는, 또 이들을 포괄하는 중력과 운명의 궤적을 정밀히 그려내는 예술가입니다.

「데어 윌 비 블러드」는 구멍 속에 있는 남자로부터 시작합니다. 석유를 시추하는 저 깊은 구멍은 마치 지옥 같습니다. 지옥 안에 있는 악마는 '대니얼' 플레인뷰 역할을 맡은 '대니얼' 데이 루이스고요. 이 인간은 통제 불능의 의지들로 이뤄진 기계입니다. 남자는 오직 욕망하거나 욕망 때문에 끊임없이 주변인들을 의심할 뿐이므로, 도저히 인간이라고 볼 수 없습니다. 루이의 말처럼 "그는 짐승입니다". 발자크 소설들의 인물처럼 그에게는 충동만이 삶을 이끌어가는 기제가 됩니다. 그는 섹스도 원하지 않으며, 투자를 통해 미래를 지배할 열망만을 가진 짐승입니다. "그는 오랫동안 그냥 시추 구멍 안에 있어요. 백만장자인데도요." 그는 땅을 사들이고 재산을 늘리려는 무한한 확장의 욕망을 가졌는데, 그 욕망은 대니얼의 부패한 영혼으로부터 유래합니다. 이 부패한 영혼은 자본가의 습관과 동의어입니다. 자본가는 이유도 모른 채 자본을 무한히 증식시키려 모든 것을 내던집니다. 루이 C. K.의 말마따나 자본가가 저 깊은 시추 구멍 속에 가라앉은 이유는 그가 축적한 모든 재산의 무게로 인한 것입니다. 도식화하면 앤더슨의 영화는 생리학적입니다.

루이 C. K. vs. 강덕구

앤더슨의 영화는 역사와 사회를 동식물이 번식하는 자연처럼 간주하기 때문입니다. 먹고, 뱉고, 싸고, 때리고, 죽이고, 죽임을 당하고, 지배하고, 지배당하고. 앤더슨 영화에서 배경으로 제시되는 사회란 의식이 아니라 충동들이 부딪치는 정글이라고 해도 과언이 아닙니다.

2013년 초연한 스탠드업 코미디 스페셜 「오 하나님Oh My God」에서 루이 C. K.는 인간을 예외적인 자의식을 가지고 있는 동물로 묘사합니다. 그러나 우리는 그 사실을 자각하지 못하죠. 루이 C. K.는 인간이 먹이 사슬에서 벗어난 게 얼마나 대단한 축복인지에 대해 농담합니다. 출근길 지하철 플랫폼에서 치타에게 쫓기지 않는 게 얼마나 다행인지 인간은 모릅니다. 인간은 동물이지만, 축복받은 동물입니다. 또 다른 아이러니는 인간이 행운을 거머쥔 예외적인 동물임을 알기 위해서는 인간이 동물이라는 점을 먼저 자각해야 한다는 겁니다. 이는 루이 C. K.의 농담 방법론 중 하나입니다. 그는 우리가 'A'로 사는 게 얼마나 대단하고, 행운인지를 '자각'하라고 권합니다. 나는 백인인 게 얼마나 다행인지 모르겠어. 백인으로 사는 건 정말……최고야. 누가 뭐라고 해도 상처받을 일이 없어. 백인이 들어간 자리에 인간을, 20대를, 중년을, 남성을 넣고 그것이 얼마나 행복한지, 혹은 얼마나 비참한지를 서술하면 루이 농담의 기본이 완성됩니다. 루이 C. K.의 자각은 매우 동시대적인 계몽이라고 할 수 있습니다. 인간은 너무나 많은 특권을 누리고 있다는 환경주의적 주장을 상기해보세요. 더 나아가 루이 C. K.는 우리가 자연과 사랑, 인권을 말하지만 본질은 잔인하고 이기적인 존재라고 생각합니다.

루이 C. K.는 스톤맨 더글러스고교 총기 난사 사건에 대한 농담으로 논란에 휘말린 적이 있습니다.[2] 그는 스탠드업 코미디 무대에서 총기 난사 사건 생존자들이 브렛 캐버노 대법관 의회 청문회에 참석했던 일을 냉소적으로 조롱했습니다. 총기 사고가 일어난 학교에 다녔다는

사실만으로 생존자들의 발언을 들어줄 이유는 없다고 잘라 말한 겁니다. 학생이라면 학생답게 지내고, 정치적 활동을 통해 뭐라도 된 듯이 발언권을 내세우지 말라는 거죠. 특히 생존자들을 보고 "뚱뚱한 애들이나 밀치고 나다니다가 이제 와서 말을 들어달라는 거야?"라고 말한 대목에선 많은 이가 분노했습니다. 이는 흔히 기성세대들이 세상의 진리랍시고 뱉는 불쾌한 농담과 다를 바 없어서 문제적이었습니다. 루이 C. K.는 오바마 지지자이고, 도널드 트럼프를 히틀러에 비유할 만큼 경멸하는 자유주의자지만, 본질적으로 나이 먹은 노인네의 보수적 관점을 농담으로 활용하는 희극 작가입니다. 기성세대의 보수적 어법을 '기믹 gimmick'으로 삼는 루이 C. K.의 농담 방법론은 정치적 올바름이 새로운 규범이 된 시대의 대중적 반감에 직면했습니다. 아울러 루이 C. K.의 농담이 다소 어설프고 위악적이었다는 점도 반감에 한몫했을 겁니다.

루이 C. K에 따르자면 "그들은 살아남았습니다. 총기 난사 사건에서 생존한 것은 행운입니다". 루이 C. K는 지옥에서 살아남은 자라면, 그저 삶이라는 축복을 즐기라고 말하고 있습니다. 이는 사실 루이 C. K.에겐 오래된 농담의 레퍼런스입니다. 루이 C. K는 거의 모든 농담에서 우리가 특권을 누리는 대가로 잔인한 폭력을 행사하는 존재임을 깨달아야 한다고 주장합니다. 우리가 누리는 모든 문명과 특권에는 야만스러

2 Doug Criss, "Comedian Louis C.K. mocks Parkland shooting survivors in leaked audio", *CNN*, https://edition.cnn.com/2018/12/31/entertainment/louis-ck-parkland-audio-trnd/index.html, 2018년 12월 31일, 2022년 7월 19일 접속.

루이 C. K. vs. 강덕구

운 폭력이 자리하고 있습니다. 「오 하나님」의 말미에서 루이는 우리가 당연하다고 합의한 사실 이면에 어떤 진실이 존재한다는 농담을 거듭하죠. 해외 파병 중에 부상당한 군인은 '당연히' 존중받아야 합니다. 하지만 아마도, 남의 나라에 들어가서 다른 군인들에게 총을 겨눈 군인이 부상당하거나 죽는 건 당연할지도 모릅니다. 더 뼈아픈 사실이 이어집니다. 길긴 하지만 이 농담을 그대로 인용해보겠습니다.

> 물론, 물론 노예제는 역사상 최악의 제도입니다. (…) 역사에 등장했던 때마다 미국 대륙의 흑인들이나 이집트의 유대인들 등 수많은 사람이 노예로 부려졌다는 사실은 정말로 끔찍하죠. 근데 어쩌면 눈이 휘둥그레지는 모든 인간 문화유산들은 노예 없이는 불가능했을지도요.
> "이런 피라미드는 어떻게 만들었을까?"
> "인간들의 죽음과 고통이 완성될 때까지 던진 거지."
> "어떻게 대륙을 횡단하는 철도를 그렇게 빨리 완성한 거야?"
> "우리가 중국인들을 굴속에 밀어넣고 폭파한 다음 신경도 안 쓴 덕분이지."
> 그런 정신에서 위대한 인간의 위대한 유산들이 나온 거예요. 서로를 엿 먹이겠다는 정신 말이에요. 지금도 우리는 묻죠. 어떻게 이런 위대한 제품을 만들었을까? 이런 걸 만드는 공장에서 사람들이 견디다 못해 떨어지면서 만든 거죠. 여러분한텐 선택권이 있어요. 양초를 쓰고 말을 타면서 서로에게 좀 더 상냥해지든가, 아니면 바다 건너 사람들을 고통에 빠트리고 화장실에서 똥 싸며 악플을 달든가요.

이러한 자각은 도덕적 훈계로 이어지진 않습니다. 그렇다면 '자기 인식 혹은 자각'은 어디로 이어질까요? 이는 루이의 위대한 걸작 「호러스와 피트」에서 밝혀집니다. 이 드라마에서 '자각'은 우리를 틀어쥐고 놓지 않는 운명에 대한 우주적 성찰로 확장됩니다.

2016년 루이 C. K.의 홈페이지에 공개된 웹드라마 시리즈 「호러스와 피트」는 루이 C. K.의 작품세계 가운데서도 기묘한 위치를 차지하고 있습니다. 일단 이 시리즈는 어떤 방송 채널로도 송출되지 않은 탓에 전작인 「루이」와는 달리 많은 관심을 받지 못했습니다. 「호러스와 피트」 공개 당시부터 루이 C. K에 관한 폭로들이 이어지기도 했고요. 이후 루이 C. K.의 경력이 끝나다시피 하면서 이 시리즈는 많은 이에게 잊혔습니다. 하지만 누가 뭐래도, 설령 루이 C. K.가 사라지거나 죽을지라도, 「호러스와 피트」가 루이 C. K.의 최고 걸작이자, 2010년대를 가로지르는 기념비적 예술작품이라는 점을 부정할 순 없을 겁니다.

스페인의 영화평론가 카를로스 로실리아는 루이 C. K. 유머의 핵심을 '포스트유머'라는 개념으로 분석합니다. 루이 C. K.가 제작한 시트콤 「루이Louie」를 보셨나요? 그러면 알 겁니다. 이 드라마에는 '깔깔 웃을 수 있는 재미'가 부족합니다. 오히려 「루이」는 유머를 가동하는 조건들을 집요하게 탐구하는 작품에 가깝습니다. 「루이」는 희극의 고전적인 양식을 재귀적으로 성찰하면서 이러한 양식 안팎을 두리번거립니다. 관객은 웃어야 하는 상황이 유예되거나, 폭소를 터트리기에는 무언가 상황이 악화되고 있음을 직면하면서 불안을 느낍니다. 웃음은 저 바깥에 존재할 뿐입니다. 「루이」는 모든 에피소드를 루이의 스탠드업으로

출발시킵니다(「사인펠드」 시리즈의 패러디이긴 하지만). 이 스탠드업은 줄거리와 느슨한 연관을 가지거나 줄거리에 관한 상징적 효과를 지니고 있을 뿐입니다. 스탠드업은 고전적인 유머의 양식을 갖지만, 드라마는 그렇지 않습니다. 드라마의 내러티브 자체는 비참하고 고통스러운 루이의 삶을 다룹니다. 스크린의 안과 밖, 영화적 공간을 가르는 위상적인 차이에서 오는 효과가 무엇인지 보이실 겁니다.

이는 놈 맥도널드가 「코넌 쇼」에서 한 악명 높은 '클로짓 게이closet gay' 농담을 연상시킵니다. 맥도널드는 "아무도 알지 못하는 당신 인생의 비밀이 있냐"는 질문에 자신이 "벽장 속 깊이 숨어 있는 게이"라고 말합니다. 클로짓 게이란 벽장 속에 갇혀 있는 동성애자를 의미합니다. 동성애자지만 공공 영역에서 한사코 자신이 동성애자라는 걸 부정하는 이들을 일컫는 표현입니다. 코넌은 맥도널드에게 "뭐라고요? 게이라고요?"라고 묻습니다. 맥도널드는 표정을 일그러뜨리면서 "난 게이가 아니야"라고 말합니다. 이는 공적 발화의 장에서 한사코 '게이'임을 부정하는 '클로짓 게이'의 정의를 활용한 농담입니다. 이처럼 불가지론적인 상황, A이지만 A가 아닌 상황, 이러한 딜레마, 지연된 폭소의 순간은 메타적 인지를 통해 불편한 웃음을 유발합니다.

클로짓 게이 농담이 반영하는 시간성과 불가지론적인 상황은 「호러스와 피트」와도 연관이 있습니다. 맥도널드의 유머가 드러내는 딜레마적 순간은 술집을 운영하는 한 가문의 '비극'을 다루는 「호러스와 피트」에서 영화적 시공간으로 나뉘어 분배됩니다. 불가지론적 상황에 갇힌 웃음이 외부의 자기 인식(너무 불편한데, 불편해서 웃겨!)을 통해 유머 감각으로 전환되는 것과 마찬가지로, 「호러스와 피트」는 밀봉된 드라마의 바깥을 이야기 내부에 개입시킵니다. 루이 C. K는 전작인 「루이」와 달리 밀봉된 형태의 고전적 실내극인 「호러스와 피트」를 동시대 영상작

품에서 일어난 내러티브 실험들과 접붙입니다. 유머를 가동하는 조건들로 구성된 비극, 고전적이되 동시대적인 시대착오의 감각. 누구도 웃길 수 없는 우울한 시트콤.

주인공 호러스는 「루이」의 '루이'가 그렇듯, 이혼한 중년 남성입니다. 피트는 조현병 환자로 공포와 광기에 찌들어 있고, 누나는 암에 걸렸습니다. 로실리아의 말대로 그들은 주변머리 없는 사람의 팔꿈치처럼 주변을 완전한 '난장판'으로 만듭니다. 「루이」가 스탠드업으로 시작됐던 것과 마찬가지로, 「호러스와 피트」는 술집에 배석한 술주정뱅이들의 토론으로 시작되곤 합니다. 로실리아는 이들을 그리스 비극의 합창단에 비유합니다. 그리스 비극의 합창단은 극이 진행되는 중간중간, 지금까지 전개된 이야기를 정리하거나, 관객 입장에서 이야기를 해석합니다. 그러나 여기에서는 합창단 역할을 수행하는 술주정뱅이들이 점차 중요한 위상을 가지면서 극이 '전환'됩니다. 합창단 개개인의 이야기들이 내러티브 전체의 중력에 침투하며 '내러티브 영화'의 전형을 파괴합니다. 주인공은 주인공이길 멈추고, 토론을 중재하는 매개자거나, 합창단을 바라보는 관찰자(아예 외朲화면에서 호러스의 목소리만 들리기도 합니다)가 되기도 합니다.

반면에 극의 중요한 순간들은 화면 내에 등장하지 않습니다. 피트 삼촌은 극의 중반부 급작스레 자살합니다. 극 말미에 이르면 주인공 중 한 명인 피트가 실종됩니다. 사라진 인물들의 이야기는 생략되어 있고 전모를 알 수 없습니다. 어떠한 죽음의 징조도 보이지 않던 피트 삼촌의 죽음은 (자살 장면은 생략된 채) 인물들 간의 대화로 간략히 언급될 뿐입

니다. 안정제를 구할 수 없게 되자 약 없이 지내보려던 피트는 여자 친구와 함께 술집을 떠나 여행을 합니다. 하지만 결국 정신병은 다시 발병하고, 광기와 폭력에 다다른 피트를 떠난 여자 친구가 술집으로 돌아와 피트의 이야기를 전달합니다.

이런 순간들은 '시트콤'이라는 장르가 구성하는 예술적 우주를 명확히 겨냥하고 있습니다. 시트콤은 하나의 설정에서 갈라져 나오는 배다른 자매 형제 우주들로 이뤄집니다. 시트콤의 주인공이 보통 여러 명인 건 다 아실 겁니다. 에피소드마다 주인공이 달라지기도 하고, 한 에피소드 내에서 메인 스토리와 서브 스토리가 균등히 배분된 채 진행되기도 합니다. 그런 탓에 시트콤적 세계란 결코 균일하지 않고, 정합적이지도 않습니다. 크기와 모양이 다른 퍼즐 조각들이 모여 '하나'의 퍼즐판을 이루는 거죠. 인물들의 이야기는 교차하기도 합니다. 한 인물이 급작스레 사라지고, 뜬금없이 나타날 때도 있습니다(「사인펠드」의 등장인물 크레이머가 시즌 3에서 캘리포니아로 갔던 걸 떠올려보죠).

「호러스와 피트」에서는 피트와 피트 삼촌이 급작스레 사라져도 이야기를 진행하는 데 문제가 없습니다. 루이 C. K.는 이러한 시트콤의 특성을 활용해서 생략과 부재를 드러냅니다. 영화에서 주인공이 죽는다면 이야기는 끝납니다. 제임스 본드가 죽으면 007 시리즈는 끝나겠지요. 이와 달리 시트콤에서는 누군가 사라져도 세계는 생존합니다. 인물이 사라지면 세계를 이루던 하나의 우주가 사라질 뿐입니다. 루이 C. K.는 시트콤이라는 형식을 통해, 한 세계가 상실되었음을(인물이 죽어 부재함) 전면화하면서도, 사라짐과 부재, 단절을 특권화하지 않습니다. 부재와 존재, 가시적인 것과 비가시적인 것은 「호러스와 피트」에서 나란히 놓입니다.

「호러스와 피트」의 3화는 (인물의)'부재'와 (사건의)'이후'를 전면화

하는 대표적인 에피소드입니다. 루이 C. K는 호러스의 전 부인이 자신이 저지른 불륜을 고백하는 장면만으로 에피소드 전체를 끌고 갑니다. 호러스는 전 부인의 이야기를 듣는 청취자입니다. 부인은 이혼 이후 새로운 남성을 만나 결혼하지만, 남편의 부친에게 성적 호감을 느끼고 결국 시아버지와 성관계를 가집니다. 부인은 이 관계에서 성적 흥분과 동시에 그로 인한 죄책감을 느낍니다. 부인은 시아버지와의 관계를 끊을 수 없고, 새로운 남편과의 관계도 끊을 수 없는 딜레마에 처해 있습니다. 이 장면이 주는 강렬함은 진부하다고 할 수 있는 포르노그래피의 바깥, 즉 포르노그래피 이후의 상황을 고백하는 데 있습니다. 근친상간이나 부적절한 금기의 관계를 그리는 포르노그래피는 우리가 터부시했던 상황을 이미지로 제시하여 관음증을 충족시키죠. 하지만 「호러스와 피트」는 포르노그래피적인 욕망을 경험하고, 거기서 느끼는 죄책감을 고백합니다. 욕정에만 탐닉하는 포르노그래피의 주인공이 자신의 내면을 밝히는 것과 같은 효과를 가지는 겁니다. 이를 통해 이미지 바깥에 있어 포착되지 못했던 삶의 모습이 드러납니다. 가짜 이미지를 벗겨내니 진짜 삶이 나옵니다. 그러나 삶과 이미지는 일도양단되어 서로 적대시하지만은 않습니다. 이들의 관계란 서로 등을 기댄 채로 각자 칼을 쥐고 있는, 즉 서로가 서로에게 기생하는 적대적 공범관계라고 할 수 있습니다.

　　호러스는 무얼 하냐고요? 그저 듣거나 몇 마디 덧붙일 뿐입니다. 호러스 역시 전 부인에게 하는 자신의 조언이 여느 조언이 그렇듯 쓸모없으리라는 걸 알고 있기 때문입니다. 그러나 전 부인이 호러스에게 조언을 구한 이유는, 호러스가 전 부인의 동생과 부적절한 성관계를 맺은

전력이 있어서입니다. 부인이 고백하는 내내 내^레화면에 부재하거나 잠시 모습을 드러낼 뿐이었던 호러스의 비밀이 그제야 밝혀집니다. 호러스는 전 부인을 배신했던 자신의 경험담을 털어놓습니다. 그런 관계는 멈출 수 없습니다. 모두가 알 때까지 부적절한 관계를 지속합니다. 끝낼 수 없습니다. 부적절한 관계를 모두가 알게 되고 당사자들이 완전히 망하고 fucked up 나서야 관계를 끝낼 수 있습니다. 한때 부부였던 이들의 비밀 장부는 부재와 현존이 서로를 교환하는 가운데 명료하고 밝은 이미지에 가려져 있던, 어둡고 고통스러운 삶을 향한 문을 엽니다. 루이가 분석했던 앤더슨의 인물들처럼 그들 역시 오로지 충동에 휘말려 인생을 망치고 마는 짐승이자 자동 기계입니다. 문제는 앤더슨의 인물들보다 「호러스와 피트」의 인물들이 훨씬 더 고통스러워한다는 거죠. 이 에피소드에서 루이 C. K.는 자신이 미국인 모럴리스트의 계보에 있다는 점을 증명합니다.³

외화면은 항상 부재로밖에 표현할 수 없다는 영화 매체의 한계를 의식하며, 이를 창작의 벡터로 삼았던 영화감독들은 허다합니다. 「파괴하라, 그녀는 말한다」와 「인디아 송」의 마르그리트 뒤라스가 대표적입니다. 외화면을 탐구하는 구조적인 영화들은 외화면이 공간이 아니라 시간의 일종이라는 점을 밝혀냈습니다. 뒤라스에게 눈으로 보는 이미지와 귀로 들리는 보이스 오버의 간격은 '공간'이 아니라 '시간'에 있었습니다. 간격 속에는 이미지와 사운드가 유관하다는 점이 밝혀지거나, 아니면 그 관계가 영원히 밝혀지지 않을 거라는 양자택일이 존재합니다. 외화면의 시간은 '조만간'과 '영원히' 사이에 걸려 있다고 할 수 있죠. 하지만 형식적인 접근만으로는 실체적 시간의 흐름이 영화로 흘러오지 않습니다. 도래하지 않는 고도를 기다리듯, 뒤라스가 이미지와 사운드 간의 괴리를 넓혀가며 무한한 기다림만을 전경화하는 건 그 때문

입니다. 하지만 영원을 시간이라고 할 수 있을까요?

'조만간' 외화면에 있는 무엇의 정체가 밝혀지려면, 내러티브가 운반하는 비밀이 드러나야 합니다. 그래야만 「호러스와 피트」 내의 실종과 사라짐, 부재는 이해될 수 있습니다. 부재란 비밀과 연관된 모종의

3 미국인 모럴리스트의 계보에 속한 대표적인 영화감독은 존 휴스턴입니다. 그는 미국 문학의 위대한 모럴리스트 플래너리 오코너의 소설을 영화화하기도 했죠. 존 휴스턴의 「팻 시티Fat City」는 미국인의 모럴을 주제로 한 영화입니다. 「팻 시티」를 보는 내내 관객은 우리 내면 깊숙이 하강하라는 목소리에 시달리게 됩니다. 「팻 시티」의 주인공(털리)은 인생의 기회를 모두 날려먹은 복서로 밑바닥 인생low-life의 전형입니다. 그럼에도 영화는 스포츠 스타를 꿈꾸는 하층민의 삶을 전경화하기보다 잘못된 선택으로 인해 손가락 사이로 빠져나가는 시간의 움직임을 포착하는 데 집중합니다. 휴스턴은 볼품없던 이가 기회를 잡고 성공하지만 이윽고 어리석은 행동으로 몰락한다는, 드라마틱한 낙차를 서사에 끌어들이지 않습니다. 인물들은 끊임없이 실패하거나 혹은 자그마한 성공을 거두지만, 그 성공조차 견디지 못해 다시 익숙한 실패로 돌아갈 뿐입니다.

그러한 운명론, 어느 순간 인생을 완전히 나뉘게 만드는 냉정한 시간의 움직임이 가시화되는 건 털리의 텅 빈 눈동자를 통해서입니다. 털리의 눈동자는 그 무엇도 바라보지 않거나(리버스 숏이 부재하거나), 무의미한 대상만을 바라봅니다. 어니와 우연히(「팻 시티」에서 필연이란 없습니다. 우연만이 필연적일 뿐이죠) 재회하고, 훈련에 임하여 복귀전을 치른 털리의 눈을 생각해봅니다. 경기 막간에 부상을 치료하는 털리는 으레 스포츠 영화라면 취해야 할 투지를 완전히 내다 버린 채 저 멀리를 응시하고 있습니다. 리버스 숏(상대)을 잃은 눈동자는 권투 경기가 벌어지고 있는 '지금'을, 실패를 반복하는 시간인 '언제나'에 접속시킵니다. 털리는 누구도 쳐다보지 않습니다. 그는 시간을 응시합니다. 털리가 텅 빈 눈동자로 링 바깥을 응시하는 그 순간 지금 벌어지는 경기는 정지하며, 털리는 자신이 실패할 것임을, 운명이 그를 자신에게로 귀속시킬 것임을 자각하게 됩니다. 이 순간부터 털리는 자율적인 의지를 가진 행위자가 아니라 운명을 운반하는 오토마타로 변합니다. 시선으로서나 캐릭터로서나, 털리의 주관성은 철저히 외부와 거역할 수 없는 운명에 종속되어 있습니다. 리버스 숏이 부재한 눈동자들이 가리키는 지점은 바로 여기에 있습니다.

루이 C. K. vs. 강덕구

사건들이 파생시킨 결과이기 때문이죠. 피트가 본인의 자식이라는 점을 말한 피트 삼촌은 자살합니다. 외화면에서 조연의 이야기를 듣던 주인공의 비밀이 밝혀집니다. 조연은 주인공으로 변하고, 주인공은 사라지며, 합창단 일원은 독주자가 됩니다. 부재를 전경화하며, 인물들의 비밀에 부재를 결속시키고, 이를 통해 영화 전반을 장악하는 냉혹한 운명을 형식화하는 「호러스와 피트」는 외화면에 걸려 있는 추상적 시간을 인물들의 삶으로 전환시킵니다.

이처럼 비밀은 내러티브를 이끄는 중력이며, 시간을 가리고 있던 은폐막을 들추는 수단입니다. 리카르도 피글리아는 단편소설의 핵심을 예리하게 도려내는 글에서 이렇게 말합니다.

> 체호프는 그의 노트 중 하나에 다음과 같은 일화를 썼다 :
> '몬테카를로에 있는 한 남자가 카지노에 가서 백만 달러를 벌고
> 집으로 돌아온 후, 자살한다.' 단편소설의 고전적인 형태는 그
> 미래, 아직 쓰이지 않은 이야기의 중심부에 응축되어 있다.
> 예측 가능하고 관습적인 것과 달리, 그 음모는 역설로 나타난다.
> 그 일화는 도박과 자살의 이야기를 결부시킨다. 그 결렬이
> 이야기의 이중적 성격을 정의하는 열쇠이다. 첫 번째 테제 :
> 단편소설은 항상 두 가지 이야기를 들려준다.[4]

피글리아의 말처럼 "단편소설의 고전적인 형태"란 그 미래, 아직 진술되지 않은 이야기의 내핵에 있습니다. 기대는 모든 스토리텔링의 전략입니다. 어떤 사건이 일어나고, 이후에 정확히 무슨 일이 일어날지는 아무도 모릅니다. 우리가 아직은 알 수 없는, '누군가'의 '어떤' 비밀은 이야기의 형식이 필연적으로 포함할 수밖에 없는 요소입니다. 단편

소설은 표층과 심층에서 서로 다른 이야기를 전개합니다. 이들은 적대적인 논리와 인과성을 갖고 있어, 언뜻 전혀 어울리지 않는 듯 보이지만 실상 표층의 이야기는 '비밀'이라는 심층 이야기를 위해 인위적으로 구성되어 있습니다.

형제인 줄 알았던 피트가 사실은 호러스의 사촌이었음,
누나 실비아가 암에 걸려 '호러스와 피트' 술집을 팔아넘기려고
싸우고 있음, 호러스가 아내의 동생과 부적절한 관계를 맺어
가족을 박살 냄.

이것들은 표층의 이야기입니다. 심층에는 피트 삼촌의 자살 원인, 피트가 호러스를 살해한 원인이 숨어 있습니다. 문제는 이 비밀들이 절대로 밝혀지지 않는다는 것입니다. 이것들은 비밀로서 자기 규정되는 비밀입니다. 비밀은 정체불명이라서 비밀이라는, 동어 반복적인 본질을 갖고 있습니다. 극 중 어떤 이들도 비밀을 알 수 없습니다. 다만 이 비밀들은 인간성의 중핵에 내재하고 있으므로, 태초부터 벌거벗은 진실이라고도 할 수 있습니다. 비밀이 유래한 우울과 광기는 인간만의 질병이기 때문이죠. 내밀하지만 공공연한 비밀들은 결코 현세를 초월하는 저 위의 진리가 아니며, 오로지 삶이라는 표층 위에서만 존재하는 진실입니다.[5]

4 Ricardo Piglia, "THESES ON THE SHORT STORY", *New Left Review*, https://newleftreview.org/issues/ii70/articles/ricardo-piglia-theses-on-the-short-story, 2011년 8월 1일, 2022년 7월 19일 접속.

루이 C. K. vs. 강덕구

루이 C. K.가 생각하기에 이러한 비밀은 가족을 통해서 전승되고 상속됩니다. 피는 못 속인다는 말처럼 피트 삼촌에서 피트로 이어지는 우울과 광기. 지구상에 존재하는 모든 질병은 유전병입니다. 인간 자체가 일종의 질병이자 우리가 인간이라는 사실이 추문일 수도 있습니다. 『인간 짐승』에서 에밀 졸라는 이렇게 말합니다.

그 가족은 화목하지 못했으며 균열을 머금고 있었다.
때때로 그들은 이 유전적인 균열을 분명하게 느꼈다.
그것은 좋지 않은 건강 때문이 아니었다. 단지 위기에 대한
수치심과 두려움이 한때 그들을 마르게 했을 뿐이다.
차라리 그것은 모든 것을 흐트러뜨리는 일종의 거대한
연기 속에서 그의 영혼을 흔들어놓았던 틈, 구멍과도 같은,
평형의 갑작스러운 전락이었다.[6]

들뢰즈는 부모에게서 아이로 계승되는 유전을 인간의 운명에 대입합니다. 부모에게서 우리로 전달되는 충동과 본능의 흔적은 유전되는 것이지만, 들뢰즈는 정확히 말하면 유전을 이끄는 '균열'이라는 요소가 유전을 일으킨다고 봅니다. 원래 인간에게는 '균열'이 있다는 것이고, 그 틈으로 광기와 폭력 같은 유전적 성질이 틈입한다는 거죠. 즉 균열은 자신을 메울 대상을 찾습니다. 성벽은 페티시를, 알코올 중독은 술에 대한 집착을 대상으로 삼아 자신을 메우려 합니다. 하지만 무엇보다 균열은 균열을 재생산합니다. 성인군자조차 이상한 욕망을 갖고 있습니다(사람들도 이 지점을 완벽히 알고 있죠. 한때 한국에서 유행했던 공자 인육설을 아시나요? 공자님이 인육을 즐겼다는 겁니다. 이건 분명 거짓말이지만, 성인군자에게 내밀한 충동이 자리하고 있다는 점을 보고 싶어하는 대

중의 무의식을 적나라하게 드러냈습니다). 들뢰즈가 졸라에게서 발견하여 인용한 균열이란 어쩌면 우리 인간보다 더 거대할지도 모릅니다. 그 때문에 루이 C. K.가 「호러스와 피트」에서 그 복잡다단한 가족사를 소재로 삼는 것인지도 모르죠. 정말로 냉혹히 말하자면, 아버지의 아버지의 아버지(어머니의 아버지나 아버지의 어머니의 어머니로도 치환할 수 있습니다)는 나에게 탈모라는 유전 형질을 물려주려고 태어났는지도 모릅니다. 즉 인간이란 종족 보존을 위한, 유전 형질을 끊임없이 가계도 밑으로 하강시키기 위한 생존 기계라고 단언해볼 수 있습니다. 저는 일전에 내가 여기서 아이를 낳지 못한다면 전승되던 가계도가 끊기리라는 의식을 품은 적이 있습니다. 불현듯 공포가 밀려왔습니다. 세계에 내가 기여할 수 있는 바는 나의 균열과 결함을 아래 세대로 전달하는 일뿐입니다. 제가 느꼈던 공포는 그러한 균열이야말로 진정한 숙주이며, 우리 인간은 그저 이에 기생하고 있을 뿐이라는 자의식에서 유래했습니다.

이런 식으로도 말할 수 있겠습니다.

탈모는 탈모인보다 크다.

5 Ricardo Piglia, 앞의 글. "단편소설은 숨겨진 무언가를 인위적으로 나타내기 위해 만들어졌다. 이는 우리에게 삶의 불투명한 표면 아래, 비밀스러운 진실을 볼 수 있게 하는 독특한 경험에 대해 끊임없이 갱신되는 '탐구'로 재생산된다. '우리가 미지를 발견할 수 있게 하는 즉각적인 비전은 먼 곳의 테라 인코그니타(미지의 영역)에 있는 것이 아니다. 오히려 그것은 비전이 나타나는 즉각성, 그 안에 있다'라고 랭보는 말했다. 이러한 신성모독적인 계시가 단편소설의 형식이 되었다."
6 질 들뢰즈, 『의미의 논리』, 이정우 옮김, 한길사, 1999, 500쪽.

루이 C. K. vs. 강덕구

이 서술은 앞서 말한 루이 C. K.의 농담에서 발생하는 '자각'을 떠올리게 합니다. 내가 백인·남자·인간이라서 얼마나 다행인지 모르겠어, 와 같은 유머 말입니다. 미국의 작가인 데이비드 포스터 월리스 역시 카프카의 소설에서 유머 감각을 찾아내는 글을 통해 비슷한 말을 합니다. 카프카의 유머를 미국인들이 알아차리기란 힘듭니다. 미국식 유머와는 달리, 카프카의 유머는 미묘하지 않고, '반 미묘'하기 때문입니다. 카프카스러움은 결국 친숙하고 익숙한 현실을 낯설고 기괴하게 만든다는 뜻이잖아요. 월리스는 이와 같은 지점에 카프카의 유머가 자리한다고 말합니다. 다시 말하자면, 자명하고 또 명백한 사실에서 낯설고 징그러운 느낌을 발견하라는 겁니다. 태양을 맨눈으로 뚫어지게 바라보세요. 그 순간 태양은 아름다움이나 따뜻함과 거리가 먼 고통으로 돌변합니다.

가령 「변신」을 읽으면서 우리가 누군가를 "징그럽고"
"역겹다"고 말할 때, 혹은 그에게는 "똥 싸는 일"이 일이
되었다고 말할 때 그 말이 정말로 표현하는 것이 무엇인지
생각해보라고 권합니다. 혹은 「유형지에서」를 다시 읽되 "혀로
채찍질한다"거나 "찢어발길 듯이 나무란다"거나 금언풍으로
"중년이면 얼굴에 성품이 드러난다"는 표현을 유념해보라고
권합니다. 「어느 단식 광대」를 읽을 때 "관심에 굶주렸다"거나
"사랑에 굶주렸다"는 표현에 집중해보라고, 혹은
'자기 부정'이라는 용어에 담긴 이중적 의미에 집중해보라고,
아니면 '거식증'의 어원이 얄궂게도 그리스어로 '갈망'을
뜻하는 단어라는 사실처럼 별 뜻 없어 보이는 사소한 사실들에
집중해보라고 권합니다.[7]

월리스는 카프카의 농담이 가진 힘이란 지금 이곳의 진실을 뚫어지게 쳐다보아서 진실을 낯설게 만드는 집요함에 있다고 말하는 겁니다. 루이 C. K.가 인간이 먹이 사슬에서 벗어난 존재라는 지당한 사실에 감탄하듯이 말이죠. 루이 C. K.의 유머는 휴머니즘을 다짜고짜 부정하는 사탄 숭배자의 유머가 아닙니다. 루이 C. K.는 이 세상에는 아무 의미도 없어, 인간은 멍청해, 허무하다, 와 같은 말을 반복하는 불평꾼도 아닙니다.

그렇다면? 로실리아는 「호러스와 피트」에서 루이 C. K.가 포스트모더니즘의 유희성과 아이러니함과는 다른 방식으로 세계와 대면하고 있다고 말합니다. 대문자 역사를 죽이고 난 뒤의 포스트모더니즘적 세계는 자기 참조적으로 완결된 세상, 로실리아의 근사한 표현대로라면 "잃어버린 낙원을 환기시키는 자기 만족적 우주"입니다(역사의 종말을 누가 얘기하지 않았던가요?). 반면 「호러스와 피트」의 세계는 원죄를 가지고 태어난 우리가 수억 번 반복해서 방황할 수밖에 없는 지옥입니다. 그러니 살아가는 것은 영원히 실수를 반복하는 것이고, "미국의 역사란 에덴동산에서 추방된 패배자들과 뿌리 없는 이들의 연속"일 뿐입니다. 로실리아가 보기에 루이 C. K.는 이 자명한 사실을, 동시대의 실험적인 내러티브 영화 영역의 바깥에서 누구보다 더 생생한 방식으로 구현하고 있습니다.

7 데이비드 포스터 월리스, 『재밌다고들 하지만 나는 두 번 다시 하지 않을 일』, 김명남 엮고 옮김, 바다출판사, 2018, 178쪽.

루이 C. K. vs. 강덕구

'비참한 남자' 장르의 선조 격이라 할 만한 파스칼의 저 유명한 '내기 이론'을 볼까요? 파스칼은 무척 빼어난 유머 작가이기도 합니다. 체스터턴을 포함한 위대한 변증가들은 시치미 뚝 떼고 웃긴 농담을 내뱉는 코미디언과 별반 다르지 않았습니다. '파스칼의 내기'는 신의 유무를 두고 내기를 한다면 신이 존재한다는 쪽에 거는 것이 이득이라는 골자의 변증법입니다. 파스칼은 먼저 신이 무한한 자비이며, 인간은 유한한 단위라는 전제 조건을 겁니다. 내가 죽었다고 해봅시다. 신이 존재할 경우, 신을 믿고 있었다면 천국에 가서 영원한 행복을 얻을 것이지만 믿지 않았다면 지옥에 떨어질 겁니다. 신이 부재할 경우, 신을 믿거나 믿지 않아도 아무 일도 일어나지 않을 겁니다. 그러니 신을 믿는 것이 우리에게 더 이익이라는 말입니다. 저는 '파스칼의 내기'가 매우 웃깁니다. 파스칼의 '내기'를 읽다 보면 인간이 마치 재킷 안쪽에 '신이 존재한다'라는 구겨진 보험 증서를 넣고 다니는 존재처럼 여겨져요. 이 글은 신을 믿는 것이 어떤 의미가 있냐고 묻는 무신론자들을 조롱하고 타박하기 위해 쓰인 듯 보입니다. '그래, 합리주의자인 당신 말처럼 신이 없다고 쳐보자. 우리가 쥐고 있는 유일한 내기 패는 '신'뿐이지 않은가?' 파스칼은 이렇게 말하고 있습니다.

감정이 없으면 사람들은 비참하지 않다: 무너진 집은
비참하지 않다. 비참할 수 있는 것은 인간밖에 없다.
나는 (나의 비참을) 아는 사람이다.[8]

내 생애의 짧은 기간 ― 단 하루 머물렀던 나그네의 추억 ― 이
그 전후의 영원 속에 흡수되어 있으며, 내가 차지하고 있고 또
내가 보고 있는 이 작은 공간이 내가 알지 못하고 또 나를 알지

못하는 무한하고 무량한 공간 속에 깊이 잠겨 있음을 생각할 때, 나는 내가 저기에 있지 않고 여기에 있다는 것에 두려움과 놀라움을 느낀다. 내가 저기가 아닌 여기에, 그리고 다른 시간이 아닌 지금에 있을 이유가 전혀 없기 때문이다. 누가 나를 여기에 놓았는가? 누구의 명령과 뜻에 따라 이 장소와 이 시간이 나에게 주어졌는가?[9]

신이 없다면 무한한 공간을 배회하는 우리 인간의 비참은 신 없는 황량한 세계를 떠도는 유한한 인간의 비참으로만 남겨질 겁니다. 루이 C. K.는 파스칼의 공포를 깨달았습니다. 그는 되묻습니다. 인간이 인간인 것은 얼마나 비참한지요. 「호러스와 피트」의 미학은 파스칼이 느꼈던 무한에 대한 공포를 마주 보는 일에 안간힘을 쓴다는 데 있습니다. 돌이킬 수 없으니 쳐다보지 마라. 그러나 호기심과 어리석음으로 인해 우리는 세계의 비밀을 마주하고는 공포에 질려버립니다.

루이 C. K.는 영화 바깥의 장르인 시트콤을 통해 '부재'를 재조직화합니다. 사랑하던 이가 별안간 자살하고 광기에 휩싸여 사라집니다. 이러한 부재는 결국 인간성이라는 비밀로 우리를 이끕니다. 표층의 껍질이 벗겨지고 심층으로 가는 문이 열리는 순간, 우리는 우리가 자동 기계

8 블레즈 파스칼, 『팡세』, 현미애 옮김, 을유문화사, 2013, 233쪽.
9 블레즈 파스칼의 『팡세』의 재인용으로, 로베르토 볼라뇨의 『안트베르펜』(김현균 옮김, 열린책들, 2014년, 7쪽)에서 인용했다.

루이 C. K. vs. 강덕구

처럼 서로를 괴롭히고 괴롭힘 당하도록 프로그램되어 있다는 점과 그로 인해 무한히 고통스러워한다는 점을 알게 됩니다. 루이 C. K에 따르면 인간성은 인간종이라는 짐승의 마음에 (내밀하지만 또 공공연하게) 난 상처일 뿐입니다. 폴 사이먼이 부른「호러스와 피트」주제가에는 이런 가사가 있습니다. "가끔 나는 우리가 왜 우리 스스로를 갈기갈기 찢을까 하고 궁금해하지." 이러한 자기 인식, 즉 내가 나임이, 동시에 나는 내가 아님이 밝혀지는 그 순간, 비밀이 비밀로서 규정되는 임박한 이 순간에, 인간성이라는 벌어진 상처를 통해서 하나님의 영광이 진입하게 됩니다.

자살하기 전날 밤, 피트 삼촌은 피트를 마주하고 자신이 생각하는 사랑("잘 들어, 사랑은 이런 거야")이 무엇인지 말한 후, 가게 문으로 걸어갑니다. 외로움과 비참함을 숨길 수 없는 늙은 남자가 말하는 사랑은 매우 단순합니다. 사랑은 연인의 얼굴을 바라보고 그와 포옹하는 겁니다. 오랜 시간이 지나도 사랑은 영원히 반복되는 단독적인 계기이자 사건입니다. 인류의 역사에서 살인과 사랑만큼 오래된 행위들이 있을까요. 구시대 유물처럼 사랑을 노래하는 노인은 그 시대착오적 감각으로 인해 오늘날 찾아보기 힘든 영웅적 인물처럼 보입니다. 노인의 뒷모습이 보이고, 불은 꺼집니다. 피트 삼촌은 문을 열고 밖으로 걸어 나갑니다. 카운터 쪽에 피트가 있는 것이 분명한데도, 카메라는 피트를 보여주지 않습니다. 마감 시간의 술집에는 탁자와 의자만 우두커니 있을 뿐입니다. 문 너머에서 피트 삼촌의 그림자가 스쳐 지나갑니다. 그림자가 사라지자 술집의 문이 보입니다.

잠깐의 침묵.
이 장면의 침묵에 지금까지 말한 모든 것이 담겨 있다고 생각합니다.

방 안에 있는 남자(악마)

: 영혼, 성격, 내면

루이스 부뉴엘은 전통적인 영화 형식에 복수한다.

해피엔딩에 복수한다.

영화 자금 투자에 복수한다. 스타 시스템에 복수한다.

　　―폴 슈레이더

방 안에 있는 남자

루이스 부뉴엘은 자서전에서 에로틱한 환상이 자신을 끊임없이 괴롭혔다고 말한다. 관능적인 이미지가 머릿속을 가득 메운다고 말이다. 노년이 되어서야 관능에 대한 충동이 멈췄고, 덕분에 비로소 진정한 자유를 얻었다고. 노년의 초현실주의자는 함부로 욕망을 찬양하지 않는다. 청년 시절 부뉴엘은 곤충학을 공부했다. 부뉴엘의 서재 상석에는 언제나

사드 후작의 전집과 『파브르 곤충기』가 놓여 있었다. 부뉴엘에게 인간이란 충동들의 집합, 다시 말해 집합적인 충동들을 강렬하게 소망하지만 운명에 의해 소원 성취가 불가능해지는 경로에 불과했다. 관능적인 이미지에 시달리는 그는 어둡고 조용한 바를 찾는다. 그는 자서전의 한 장을 할애해서 어두운 바에 홀로 앉아 있는 것이 시나리오 창작의 비결이라고 이야기한다.

부뉴엘이 가진 음주 습관을 찬양하거나 낭만화할 필요는 없다. 그건 그의 삶이다. 그러나 이 이야기는 나로 하여금 그의 마음을 들뜨게 하는 환상들과 반대편에 있는 고요한 침묵 사이에 펼쳐진 거리가 무엇으로 이루어졌는지를 생각하게 만든다. 부뉴엘은 자신이 꾼 꿈을 시나리오에 집어넣는 것으로 잘 알려져 있다. 부뉴엘의 영화에는 현실에 침투하는 꿈의 힘 그리고 현실이 꿈에 침투하는 과정 모두가 담겨 있다. 그의 영화에서 현실은 얇은 막이며, 위아래로 꿈과 충동이 접해 있다.

꿈과 충동, 현실의 삼각관계를 묘사하는 제일 좋은 방법은 방 안에 사람을 가두는 것이다. '방'에 앉아 있거나 틀어박힌 악마는 텔레비전을 보고 있다. 그는 브라운관에서 송출되는 폭력적이고 음란한 이미지에 중독됐다. 텔레비전은 영화사에서 중요한 변곡점을 제공한다. 텔레비전은 후술할 시네마스코프의 등장이나 시각 문화에서 영화가 차지했던 위상의 변동을 만들어냈다. 그러나 그에 비해 텔레비전이 영화 매체가 취하는 내러티브의 영역을 확장했다는 사실은 잊었다. 영화관이 군중을 하나의 의식으로 묶었다면, 텔레비전은 군중이 한군데 모이지 않더라도, 즉 분리된 채로도 서로의 의식에 접속할 수 있게끔 만들었다. 이로 인해 텔레비전은 SNS나 인터넷에 앞서 고독의 의미를 새로이 정립했다. 「앙스트Angst」의 살인마, 「택시 드라이버」의 로버트 드니로는 모두 고독한 인간으로, 자신을 브라운관에 나오는 꿈같은 이미지에 대입한

다. 점점 그들은 브라운관으로 빨려들어가고, 어느새 나는 꿈의 주인공이 된다.

꿈속을 헤매는 나는 무의식 속 깊이 숨겨두었던 한낮의 악마에게 시달린다. 누군가를 죽이고 싶고, 누군가와 섹스하고 싶다. 한밤의 꿈에서 일어나는 사건 사고는 한낮에 이루지 못했던 소원이다. 한낮의 소원들은 비단 의식적이지만은 않고, 다분히 충동적이다. 내가 어떤 욕망을 마음에 담을 때 이는 꿈에서 자동적으로 벌어진다. 내게 일어나는 감정은 마치 근육에서 일어나는 떨림과도 같다. 꿈은 반복 강박이다. 우리는 짐승이 먹이를 보고 침을 흘리듯 꿈을 꾼다. 근육이 떨림을 반복하듯 트라우마는 꿈에서 반복적으로 출현한다. 방 안에 앉은 남자는 악마를 보고 있다.

내가 방 안에서 본 남자의 정체는 무엇일까? 그는 이반 카라마조프가 방에서 본 악마다. 이반은 악마를 보고 광기에 사로잡힌다. 오늘날의 악마란 바로 이미지다. 아니, 악마란 이미지로 변신한 세계 전체다. 우리는 2022년 초에 일어난 러시아·우크라이나 전쟁을 통해 우리가 알던 세계 질서가 뒤틀리고 있다는 사실을 확인했다. 러시아 군인들은 참혹한 전쟁 현장을 사진으로 찍어 SNS에 올리고, 러시아와 우크라이나는 같은 전투에서 각자 자신들이 이겼다고 주장한다. 비선형적 세계는 세계 질서가 이미지로 변하는 일련의 과정을 보여준다. 진실이라는 개념이 희미해지고 있다.

러·우 전쟁을 예상하기라도 한 듯한 소설 한 편이 있다. 나탄 두보츠키가 쓴 「하늘 없이Without Sky」라는 소설은 제목처럼 하늘이 사라진 곳

방 안에 있는 남자(악마)

에서 일어나는 전쟁을 묘사하고 있다. 두보츠키는 그것을 '비선형적 전쟁'이라고 부른다.

우리가 알고 있는 인과관계가 뒤집힌다. 두보츠키가 만든 세계에선 한 국가에 속한 도시, 세대, 성별, 계층이 다른 국가를 지지할 수도 있다. 이익관계가 눈앞에 보인다면, 비록 전쟁 중이라 할지라도 다른 연합을 구성할 수 있다. 더 나아가 두보츠키는 전쟁의 목표는 승리가 아니라고 단언한다.

> 과거의 지휘관들은 승리를 위해 분투했다. 이제 그들은
> 옛날처럼 어리석게 행동하지 않는다. 물론 어떤 사람들은
> 여전히 과거의 관습에 집착하며, 그러한 유형의 저 옛날
> 슬로건들을 기록보관소에서 발굴하려 노력했다: 승리는
> 우리의 것이 될 것이다. 어떤 곳에서는 승리가 효과적이겠지만,
> 기본적으로 전쟁은 과정이다. 더 정확히 말하자면, 그 과정의
> 한 부분으로 이해되었다.[1]

나탄 두보츠키라는 필명으로 이 소설을 쓴 블라디슬라프 수르코프는 '러시아의 관리민주주의 체계'를 설계한 흑막으로 불린다. 관리민주주의란 강력한 경영 관리자가 민주주의 체제를 계속해서 안정적으로 운영하는 시스템을 의미한다. 관리민주주의는 민주주의를 형식으로 취하고, 필요에 따라 선택할 뿐이다. 수르코프는 시민 포럼과 인권 NGO에 자금을 대는 한편, NGO를 비판하는 민족주의 운동을 지지하는 기행을 벌인다. 소설가 겸 극우 정치인 리모노프는 수르코프를 보고 "러시아를 포스트모더니즘 극장으로 변화시켰다"고 극찬한 바 있다. 말도 안 되는 일들이 말도 안 되는 방식으로 일어난다. 식순으로 따지자면 러시

아의 정치 체제는 아침에는 독재 정권, 점심에는 민주주의, 저녁에는 과두정이다. 수르코프는 단순히 민주주의나 서구적 개념을 거부하는 것이 아니라, 이에 관한 논리적 개념을 모순으로 만드는 데까지 나아간다.

BBC의 다큐멘터리 제작자 애덤 커티스는 수르코프를 '러시아 체제를 민영화한' 꼭두각시 조종자이며, 민주화 이후의 러시아를 관통하는 '영웅'이라고 말했다. 수르코프에게는 전위 예술계에서 연극감독으로 활동한 이력이 있다. 늘 그렇듯 총명한 이들은 다른 일을 하더라도 결국 자신의 천직을 찾게 된다. 클럽의 보디가드를 하다 우연히 책임자의 눈에 든 수르코프는 피아르PR 담당으로 전직했다. 이때부터 수르코프의 인생은 성공가도로 이어진다. 옐친 행정부에 관료로 입성하게 된 수르코프는 자신의 역량을 발휘하기 시작했다. 그는 뇌물 전달, 과대 포장, 거짓말 등을 통해 러시아 정치 캠페인의 새로운 장을 열었다. 어떻게 보면 이는 다분히 미국적이며 민주주의적인 현상이라고도 할 수 있다. 트럼프의 선거 전략가인 로저 스톤도 선거에서 상대 후보에 대한 흑색선전을 TV 광고로 내보낸 전력이 있기 때문이다. 둘 사이의 차이점이 있다면, 수르코프는 단지 선거뿐 아니라, 민주주의 체제 전반을 구성하는 사실관계를 무너뜨린다는 데 있다.

수르코프의 지적 배경은 1990년대 러시아에 불었던 포스트모더니즘 열풍에 있다. 1990년대 러시아에는 프랑스 철학과 NLP(Neuro

1 Natan Dubovitsky, "Without Sky", *Bewildering Stories*, http://www.bewilderingstories.com/issue582/without_sky.html, 2014년, 2022년 7월 19일 접속.

방 안에 있는 남자(악마)

Linguistic Programing의 약어로, 자기계발을 첨가한 정신분석 치료의 일종이다) 에릭슨 최면 치료 담론이 물밀듯이 들어왔다. 이 같은 담론은 현실에 대한 의심을 꾸준히 제기하고 '대안적' 현실을 믿도록 만들었다. 한국의 국회의장 격인 러시아의 국가두마 의장, 세르게이 이마노프가 포스트모더니즘 학자로 추앙받는 데리다와 라캉의 이름을 공식 석상에서 거론한 적이 있을 정도다. 포스트모던한 러시아에서는 냉소주의보다 더 심한 현상이 일어난다. 이제 어떤 앎은 완전히 무의미하며, 행동을 위한 거치대로 변화할 뿐이다. 믿음은 고장 나면 언제나 갈아 끼울 수 있는 자동차 범퍼에 불과하다.

역사학자 티머시 스나이더는 러시아가 행하는 마술적 기만을 폭로했다. 푸틴은 2014년 크림반도 침략 전쟁 때, 국경 안으로 러시아 군대가 진격한 지 이미 사흘이 지났음에도 우크라이나 침입을 전면적으로 부정한 바 있다. 러시아는 현실세계를 왜곡한다. 우크라이나-러시아 국경으로 물밀듯이 진입하는 러시아 군인들은 러시아 군복과 군장을 사용하지 않았다. 러시아 군대임이 분명하지만 러시아 정부가 부정하는 통에, 밀려오는 군인들을 '외계인'이라고 부르는 웃지 못할 상황이 이어졌다. 러시아는 우크라이나 국경 근처의 군사 기지를 대규모로 폭격했다. 폭격으로 인해 민간인을 포함한 79명이 사망했다. 그러나 러시아는 폭격 자체를 부정했고, 폭격 사실을 부정할 수 없을 때는 사망자가 민간인이라는 점을 부정했다.

흔히 역사수정주의라고 불리는 다양한 사례는 사건이 발발할 당시와 현재 사이에 벌어진 역사적 시간의 간격과 관련이 있다. 시간이 어느 정도 흘러서 사건을 증언할 증인들이 사라지면, 역사수정주의적 주장이 등장한다. 반면 러시아는 그러한 시간의 간격을 손쉽게 무시하면서 사건 발생을 완강히 부정한다. 증인이 있으면 '방사능 홍차'로 증인

을 없애버린다. 증거가 있으면 조작하거나 증거에 관한 맥락을 오염시킨다. 러시아의 민주주의는 정치적 개념의 논리적 기반과 더불어 물질적 기반을 부식시키는 데 주력한다. 러시아가 우크라이나에서 일어난 '폭격' 자체를 부정하진 않지만, '러시아'가 폭격의 주체라는 걸 완강히 부정하듯, 관리민주주의는 민주주의를 부정하지 않되 부정한다.

　이와 같은 논리적 모순은 서구와 러시아 사이에 놓인 러시아 민주주의의 이중 구속적인 상황을 노골적으로 보여주지만, 러시아의 집권층은 변증법을 추종하는 레닌의 후예답게 모순을 두려워하지 않을뿐더러 서구 민주주의의 실질적 곤경을 공공연히 노출한다. 대의민주주의가 인민의 의지를 순수하게 재현하는 체제가 아니라는 점은 모두가 아는 사실이다. '누가 누군가를 대표할 것인가?'라는 문제는 대의민주주의 내부에서는 오랫동안 앓던 이였다. 일례로, 인민의 의지를 반영하려는 정치적 수단인 '선거 제도'에서부터 귀족제의 요소가 가미되어 있다. 신분제 폐지와는 무관하게, 누가 이 체제를 이끌 리더로서 적합한지는 필연적으로 어떠한 탁월성을 전제하기 때문이다. 케네디는 닉슨보다 '미디어'에서 더 매력적일 수밖에 없다. 젊음과 외모의 측면에서 그러한데, 이는 닉슨이 아무리 노력해도 가질 수 없는 요소다. 이 점은 미디어에 기반한, 대의민주주의 자체에 깃든 과두정적 요소를 드러낸다. 러시아의 관리민주주의는 민주주의에 대한 어떠한 죄책감도 없이, 평등한 정치 체제를 안정적으로 유지하려고 과두정적 요소를 채택하는 민주주의의 역설을 연극 무대처럼 활용한다.

　『모방 시대의 종말』의 저자인 이반 크라스테프와 스티븐 홈스는

방 안에 있는 남자(악마)

러시아의 관리민주주의를 서방에 대한 노골적인 책략으로 간주하기까지 한다. 소비에트 붕괴 이후, 러시아는 여타 국가와 마찬가지로 민주주의를 받아들였다. 미국이 구舊소련권은 물론, 제3세계에 민주주의 체제를 수출했기 때문이다. 그러나 미국과 그 외 세계의 관계는 결국 모방관계에 이르게 되었다. 서구는 제3세계나 사회주의 국가들이 받아들여야 할 모델이다. 서구 모델을 받아들이지 못하는 국가란 후진국이거나 악의 축이다. 이는 국제 정치뿐 아니라 국내 정치 안에서도 '이데아'로 설정된 서구와의 공간적 격차를 만든다. 서구에 가까운 이들과 서구에서 먼 이들은 정치적 갈등관계에 놓인다. 원한에 가득 찬 현지의 패배자들은 대중의 분노를 대규모로 동원하는 일에 성공하고, 민주주의가 가장 끔찍해하는 방식으로 민주주의를 재설계한다.

흥미로운 점은 이러한 민주주의 후발국들의 민주주의가 극우 포퓰리즘으로써 서구에 침투하는 방식이다. 러시아는 관리민주주의로 변용된 민주주의 체제를 역으로 서구에 밀수시킨다. 홈스와 크라스테프는 2016년 미 대선에서 러시아가 개입해야 할 이유가 하등 없었음에도 '미국 민주주의' 그 자체의 훼손을 위해 대선에 개입했다고 말한다. 미국이 제3세계, 과거에 식민지였던 국가의 선거에 개입하고, 내전을 일으켰던 방식 그대로, 러시아가 서구 민주주의에 개입한 것이다.

수르코프가 설계한 러시아는 현실-가상의 관계, 서구-주변의 관계를 해체하고, 산산조각 난 요소들을 멋대로 배합하는 세계다. 이곳에서는 목적과 수단, 효과와 원인이 뒤바뀐다. 이와 같은 일들이 벌어지는 세계를 묘사하는 「하늘 없이」에서 수르코프는 우리가 진실을 영원히 찾지 못할 것이라고 속삭이고 있다. 러시아에서, 우리의 시대에서, 저 가치는 이 목적을 위해 변용될 수 있다.

이 그림자와 거미줄에서는 거짓된 복잡성 속에 있는

세상의 모든 악당이 숨고 또 증식된다. 그들은 사탄의 집이다.

그들은 거기서 폭탄과 돈을 만들고, 이렇게 말한다.

"여기에 정직한 이들을 위한 돈이 있다. 사랑을 옹호하기 위한

폭탄이 있다."[2]

여기서 뉴할리우드를 다시금 꺼내드는 이유는 당시의 영화들이
두보츠키가 말하는, 악당들이 숨고 또 증식되는 '사탄의 집'을 정확히 설
명해서다. 뉴할리우드 영화들은 영화적 형식을 위태로운 수준까지 실
험하면서, 이미지로 뒤덮이며 진실을 잃은 현실을 모방한다. 뉴할리우
드가 미학적으로 참조했던 모던시네마는 "조우의 예술, 즉 파편적이고
순간적이며 단속적이고 실패로 귀결되고 마는 조우들의 예술"[3]이다.
모던시네마에선 통일되고 단일한 이야기보다 단속적인 형태의 분열된
이야기를 선호한다. 미학적 형식마저 침묵, 결핍, 정지 같은 '부정성'의
미학을 강조한다. 이제 영화에서는 서사보다 인물을 둘러싼 시청각적
배경이 더 두드러졌다. 이탈리아의 영화감독인 미켈란젤로 안토니오니
의 「일식」 후반부는 서사의 전개를 포기하고, 사물의 이미지, 사물들이
내는 소리를 실험적으로 배치한다. 그곳에서 인물은 관객과 다를 바 없
이 영화적 세계를 관찰할 뿐이다. 고전 할리우드 영화에서는 기본적으

2 Natan Dubovitsky, 앞의 글.
3 질 들뢰즈, 『시네마 2: 시간-이미지』, 이정하 옮김, 시각과언어, 2005, 11쪽.

방 안에 있는 남자(악마)

로 인물과 세계의 관계가 일관적이었다. 카우보이는 이유가 있을 때 싸웠다. 모던시네마의 인물들은 제2차 세계대전 후의 도시 풍경을 하릴없이 돌아다니거나, 근원도 모르는 감정으로 눈물을 터트린다. 기본적인 행동 원리에 오류가 일어났다.

모던시네마는 진실인 척하는 태도도 놓아버린다. 고전영화는 아무리 허무맹랑해도 영화관에서만큼은 이 이야기가 진짜라는 듯 굴었다. 고전영화의 인물은 '행동의 인간'으로, 행동을 위한 정보를 분석하는 과정을 거친다. 관객은 영화의 주인공 시점에 동일시되어 영화에서 일어나는 사건에 몰입한다. 반면, 모던시네마에서는 주인공이 관객의 시점으로 파고들어간다. 주인공들은 영화관에 앉아 있는 관객과 마찬가지로 이야기 바깥에 있다. 인물이 후경으로 가고 배경의 사물이 전경에 등장한다. 인물의 인지능력이 포괄하지 못하는 영화적 사물들로 인해, 모던시네마 안에서 진실은 희미해지고 거짓의 역량이 증대한다. 주인공조차 진실을 확신하지 못하기 때문이다. 주인공은 사물 일부만을 알고 있을 뿐이다. 결국 파편적인 인지는 이야기의 중심을 앗아가 영화를 거짓말로 이뤄진 세계로 만든다. 비록 모던시네마의 미학적 비전과는 다른 길이었지만, 구로사와 아키라 역시 「라쇼몽」 같은 영화를 통해 진실이란 부분적인 사실로 얽힌 미로라는 점을 보여줬다.

잉마르 베리만의 영화 「페르소나」에서 리브 울만은 병실 TV로 분신자살을 감행하는 티베트의 승려를 바라본다. 68혁명, 베트남 전쟁, 텔레비전과 매스 미디어, 워터게이트. 뉴할리우드 영화는 역사에 뚫린 구멍과 그곳으로 보이는 새까만 심연을 들여다보려고 안간힘을 썼다. 방 안에 있는 나는 러시아·우크라이나 전쟁의 참상을 목도하고 있지만, 그 모든 것은 이미지다. 어쩌면 어느 것도 진실이 아닐 수 있다는 느낌이 내 몸을 관통한다. 내가 좋아하는 스트리머나 유튜버, 아이돌이 사실 5

년 전에 죽고, 그들을 닮은 이들이 그림자 무사처럼 대신하고 있을 수도 있다는 생각이 문득 든다. 시공간이 엇갈리면서 자아가 행동하는 원칙은 뒤죽박죽이 된다. 제2차 세계대전과 한국전쟁이 일어난 지 20년이 지나서, 미국인들은 자국 군인이 참전하는 베트남 전쟁을 반대했다. 히피들은 세계 패권을 쥔 미국이 범죄자 국가라고 비난했다. 케네디와 닉슨의 대선 토론은 텔레비전으로 미국 전역에 생중계됐다. 이미지 정치가 본격화됐다. 후에 대통령으로 당선된 닉슨은 민주당사에 도청을 감행한다. 닉슨은 편집증 환자였다. 더는 세계를 통제할 수 있는 단일한 이야기(진보하는 문명)가 존재하지 않는다. 가치들이 전도되고, 규범이 파괴된다. SNS에서 일어난 참상의 이미지를 보면서 욕지거리를 뱉는 한국인 남성은 달에 착륙하는 아폴로 13호를 바라보면서 환호성을 지르는 미국인과 평행세계에 있는지도 모른다. 실제 세계(시간조차)를 이미지가 전면적으로 대체하는 동시대의 마술적 세계를 정확히 바라보려면, 그 기원인 뉴할리우드 시대로 돌아가야 한다.

올드할리우드 vs. 뉴할리우드

뉴할리우드를 다루기에 앞서 나는 영화라는 예술이 자신의 미학을 발전시킨 과정을 훑어보려 한다. 영화라는 예술은 전통적이고 고전적인 규범과 양식을 되풀이했다. 영화사 초기에 성립된 양식(숏 - 역숏, 클로즈업, 시점 숏, 몽타주, 오버랩)은 지금까지도 영화 형식의 전부를 의미한

방 안에 있는 남자(악마)

다. 영화 예술은 여느 예술과는 다른 방향을 선택했다. 개입을 최소화하는, 즉 카메라 기계라는 영화 창작의 도구를 존중하는 미학으로 향한 것이다. 카메라 기계는 리얼리티를 미학적 질료로 삼는다. 그러므로 영화 예술은 카메라라는 자동 장치의 비인격성을 존중하는 미적 형식을 채택한다. 이는 인물을 구성하고, 내러티브를 짜는 데도 지대한 영향을 준다. 이러한 태도에 입각한 정통적인 시네필들은 장식 예술 같은 영화를 맹렬히 비난해왔다.

임: 스탠리 큐브릭에 대해서는 어떻게 생각하나. 큐브릭은 유난히 한국에서 존경받는 감독 중 하나다. 젊은 친구들이 큐브릭에 대한 찬사를 늘어놓을 때 솔직히 짜증 난다.

코스타: 큐브릭에 대해 얘기하겠다고? 퇴장할 시간이군. (웃음) (…) 아무래도 나를 화나게 하려는 것 아닌가. 큐브릭이 기교의 거장이라니. 나라면 카메라 뒤에서 요술을 부린다고 해서 거장이라고 하진 않겠다. 새로운 광대 하나가 나타났다고 하지. 난 큐브릭에게 거장이란 표현을 쓰는 것에 절대 동의할 수 없다. 그를 좋아한다면 상관없지만, 그는 분명 거장이 아니다. 기술적으로 보아도 타티가 훨씬 뛰어나고, 존 포드는 그에 비교할 수도 없는 수준이다. 그들은 그들 자신의 시점에서 세상을 보여주지만, 큐브릭은 마치 자신이 수백 개의 시선을 갖고 있는 것처럼 꾸민다. 그들은 적어도 이렇게 찍는 게 더 멋지기 때문에 숏을 바꾸진 않는다. 큐브릭의 방식은 분명 사람들을 속이는 것이다. 숏에서 속이기 시작하면 그건 영화가 아니다.

(…) 그런 게 그의 아주 의심스러운 점이다. 내게, 큐브릭의 영화를 본 것, 특히 「시계태엽 오렌지」를 본 것은 아주 나쁜 경험이었다. 후진 디스코텍에 가서, 아주 사악한 사람들과 엉망진창인 밤을 보내는 것과 같은. 그의 영화에는 공간도 없다. 에리히 폰 스트로하임이나 무르나우는 거리를 찍으려고 했다. 어떤 이들은 그들이 카메라를 움직일 수 없었다고 하지만, 그건 그들이 세상을 보는 방식이다. 여배우의 얼굴이 이쪽에서 찍으면 더 나아 보이기 때문에 시선을 옮겨가진 않았다.[4]

올드할리우드 고전영화의 미학적 방식을 전범으로 삼는 시네필 커뮤니티는 금욕적인 스토아주의를 선택하곤 한다. 로빈 우드의 하워드 호크스 해석이 그러한데, 여기에 다다르면 고전영화의 주인공이 행하는 공동체를 위한 윤리적 선택은 곧 스토아주의와 맞닿아 있다. 인물은 다변하지 않아야 한다. 이들은 '적은 것이 많은 것이다'라는 미니멀리즘적 원칙주의자처럼 장식을 경멸한다. 대담에서 페드로 코스타와 임재철, 포턴이 큐브릭이나 스코세이지를 혐오하는 것도 위의 맥락에서다. 시네필들은 스코세이지·슈레이더 듀오가 인물의 심리적 내면을 탐구하는 관점이나 큐브릭의 포괄적 장식주의에 공공연히 경멸을 표한다. 시네필들은 영화사에서 일어난 예술적 실험은 장식의 힘을 빌리지

4 「페드로 코스타, 리처드 포튼, 임재철, 세 시네필의 난담」, 황혜림 정리, 『씨네21』, http://www.cine21.com/news/view/?mag_id=6211, 2001년 12월 21일, 2022년 7월 19일 접속.

방 안에 있는 남자(악마)

않고도 사물이 가진 성격을 변경시키는 데 있다고 본다. 히치콕의 영화에서 실내 공간에 놓인 낯익은 사물들이 정념을 내뿜으며 전혀 다른 삶으로 옮겨가는 것이 대표적인 사례다. 과장하자면 영화는 다른 삶을 살게끔 만드는 실험과 동의어라고도 할 수 있다. 영화는 가상의 공간을 삶으로 바꾸는, 또한 삶이 다시금 가상의 공간이 되는 과정이다.

또 하나의 예증은 존 포드다. 페드로 코스타는 포드의 영화에서 '실내' 공간이 사용되는 방식은 '실외' 공간이 사용되는 것과 동등하다고 말한 바 있다. 코스타의 말은 알쏭달쏭하게 들린다. 어떻게 거대한 모뉴먼트 밸리를 그리는 방식이 음식이 끓고 조리되는 부엌을 찍는 방식과 같다는 걸까? 이 발언에는 영화적 사물을 만드는 방식을 바라보는 관점이 담겨 있다. 스트로브·위예가 존 포드를 브레히트에 비견하는 이유는 양자 모두 기존의 '관습'을 대단히 '낯선 방식'으로 배치해서다. 포드가 새로운 영화적 형식을 창안해서가 아니다. 포드 영화의 인물들이 서 있는 방식, 혹은 일본의 영화평론가 하스미 시게히코의 말마따나 '돌을 던지는' 방식을 떠올려봐야 한다.

포드의 찬양자 하스미는 유독 포드 영화의 '포즈'에, 예컨대 밥을 먹고 계단을 오르는 몸짓에 집착한다. 포즈는 외부와 내부가 맞닥트리는 접점이 된다. 예컨대 돌을 던지는 일상적 행위는 포드 영화에서 일련의 패턴으로서, 이는 일상적 행위를 굉장히 낯설어 보이게 만든다. 존 웨인이 실외에서 돌을 던지는 행위, 혹은 부엌에 앉아 있는 여인들(「일곱 여인들」)은 모두 동등한 효과를 낳는다. 영화 속 인물은 프레임에 갇힌다. 인물이 프레임을 움직이려면 어떤 행위를 해야 한다. 큰 움직임이 필요한 건 아니다. 작은 움직임이면 족하다. 포드의 영화에서 제스처는 세계를 움직이는 축이 된다. 그러한 맥락에서 포드의 실내극과 실외극은 동등한 반열에 있다고 말할 수 있다. 사소하고 단순한 행동만으로도

확실하고 안전한 리얼리티에 생채기가 난다.

생채기는 내러티브상에서 벌어지는 이야기의 곡절이 만드는 효과지만, 내러티브와 괴리되는 일상적 행위가 낯설게 보이면서 일어나는 현상이기도 하다. 빵을 집어든 손을 어떤 각도로 찍고, 이야기의 어느 위치에 배열하느냐에 따라 상이한 정서적 파동을 만들어낼 수 있다. 코스타의 단언은 인물이 프레임 내에서 어떤 배경과 맞물리는가가 영화를 조종操縱하는 기술이라는 말로 이해되어야 한다. 영화는 기본적으로 사물을 이미지의 프레임 안에 가둔다. 영화에 등장하는 인물들은 갇혀 있다. 그가 밖으로 뛰쳐나갈 때도 마찬가지다. 프레임에 갇힌 인물은 사물이 된다. 사물들을 배치하고, 거기 삶을 부여하는 것은 영화가 지닌 주술적 힘이다. 영화적 마술을 뛰어나게 수행한 영화감독들은 대부분 1930년대에 전성기를 맞이했다. 당연히 나도 포드의 영화를 보는 순간, 좋은 수프를 먹거나 끝내주는 소고기 한 점을 먹는 듯한 만족감을 얻는다. 그러나 동시에 훌륭한 예술작품이 나왔다고 해서 모든 게 끝난 건 아니라는 생각도 든다. 예컨대 한 사회가 당면한 외부를 맞닥뜨리고 발작하는 광경이 모든 위대한 예술작품에 담겨 있다고 말할 수 있을까?

한국영화사 최고의 애니메이션으로 손꼽히는 「아기공룡 둘리: 얼음별 대모험」(이하 「둘리」)은 예술-사회의 짝패를 성찰한다. 극에 나오는 우주 괴물 가시고기는 무엇이든지 집어삼킨다. 하지만 신체 내부에는 소화 기관이 부재하므로 언제나 굶주림에 시달린다. 우리는 괴물이 상대를 집어삼키고 내뱉는 모든 과정을 지켜본다. 둘리 일행은 입속에

방 안에 있는 남자(악마)

들어가서 그대로 나온다. 가시고기의 정반대편에 우주핵충이 있다. 당시 애니메이션을 본 어린이들이라면 우주핵충에게서 언캐니Uncanny함을 느꼈을 텐데, 이는 아마 핵충의 등에서 나오는 애벌레와 막무가내로 집어삼켜 뼈를 뱉어내는 무시무시한 소화력 때문이었을 것이다. 정신분석가라면 우주핵충에게서 기괴한 성도착적 의미를 끄집어낼 수 있을 정도다.

가시고기와 우주핵충은 예술작품이 소화과정의 일부, 즉 과정Process이라는 걸 상기시킨다. 사회적 이슈와 의제는 예술이라는 소화과정에서 산산조각이 나 형체도 알아보기 힘들 만큼 분해될 수도 있고, 형태 그대로 예술작품에서 출현할 수도 있다. 「둘리」라는 대단히 기묘한 작품은 이러한 테제를 어떤 한국 영화보다 더 명시적으로 보여주고 있다. 둘리나 도우너, 또치는 모두 유기된 고아에 가깝다. 그들은 대안 가족을 꾸린다. 가부장 고길동은 늘 화나 있지만 별다른 문제를 일으키지 않는다. 그럼에도 고길동과 둘리가 꾸린 대안 가족의 관계는 폭력적이다. 둘 다 '직간접적으로' 폭력을 사용하기 때문이다. 옆집에는 맛 좋은 라면을 찬양하는 로큰롤(혹은 부기우기)을 부르는 흑인 '마이콜'이 거주하고 있다. 「둘리」에는 단 하나로 규정지을 수 없는 복잡다단한 사회적 맥락이 얽혀 있다.[5]

잠시 딴 길로 새긴 했지만, 지금의 논점은 '영화사'의 정전이 그 자체만으로 사회를 소화시키는 과정과 일치하지는 않는다는 점이다. 특히 할리우드 고전영화라는 지배적 형식이 붕괴하면서, 영화는 그 자신의 자율성을 고집하기보다는, 사회라는 폭발적인 에너지를 담는 그릇으로 변했다. 대체로 고전영화를 지지하는 평론가들은 대문자 영화가 변모하는 모습을 부정적으로 바라보았다.

하스미 시게히코는 1950년대에 고전영화 형식이 붕괴했다고 상

정한다. 이 시기를 보는 두 가지 양태는 첫째, 고전영화를 원형으로 삼고서 영화라는 중심 매체가 붕괴했다는 가설과 둘째, 고전영화에서 현대영화로 '진화'했다는 가설로 나뉜다. 일반 영화 관객에게는 후자가 통설인 반면, 대부분의 평론가나 연구자는 전자의 관점을 취한다. 관점이야 어떻건, 영화가 한 시기에서 다른 시기로 이행했다는 점에는 거의 모든 이가 동의하고 있다.

미국의 영화평론가 크리스 후지와라는 2012년 전주국제영화제에서 '파열: 고전영화의 붕괴'라는 프로그램을 꾸린 적이 있다. 그는 1930년대 영화가 '주류'로 올라섰다가 제2차 세계대전 전후부터 시각 문화에서 주도적인 위치를 상실했노라고 말한다. 그는 고전영화가 파열된 이유를 외부에서 찾지 않고, 그것이 자체적인 한계에 봉착했다는 데서 찾는다. 앞서 말했던 것처럼 보수적인 시네필 커뮤니티가 지지하는 고전들은 광의의 영화 장치가 지닌 매체적 특성을 간파했다. 이를테면 영화는 인물의 독백(내레이션)이 제한적이므로 내면을 표현하지 못하는 표면의 예술이다. 인물은 이미지로 재현될 뿐이다. 카메라 워크의 이동에 한계가 있다. 영화는 영화관의 어둠이 없다면 존재할 수 없는 예술이다. 한데 모여 스크린을 같이 볼 수밖에 없는 공동체의 예술이다. 하

5 그 같은 특성으로 인해 둘리는 최규석의 만화 『공룡 둘리에 대한 슬픈 오마주』 같은 사회주의 리얼리즘이나, 엉덩국의 만화 「애기공룡 둘리」 같은 그로테스크한 블랙 유머로 패러디될 수 있었다. 둘리를 배배 꼬아서 이런 패러디물이 나왔다기보다는, 둘리 자체가 이미 사회적 충돌의 에너지로 대단히 충만한 작품이라 그처럼 다양한 패러디가 가능했던 것이다.

스미 시게히코는 영화의 이러한 한계, 불가능성과 부정성으로부터 더할 나위 없는 풍요로움을 찾아낸 비평가다. 이는 찍으면 찍히는 영화 매체의 입출력 알고리즘과 러닝타임의 한계 때문에 '전형적' 캐릭터를 활용할 수밖에 없는 맥 세넷의 초기 영화에 매료됐던 초현실주의와도 공명한다. 하스미가 채택하는 비평적 방법론은 영화란 결여로서의 예술이고, 그 어둠과 부정성을 관객의 눈으로 도저히 따라갈 수 없다는 데서 유래한다. 후지와라에 따르면 이러한 한계는 어느 순간부터 영화를 추동시키는 게 아니라 제약시켰다. 영화감독들은 다른 선택지를 탐색하기 시작했고, 사회 내부에서 끓어넘치는 에너지를 영화로 가져오려고 시도했다.

할리우드 고전영화란 1914년도부터 1960년도까지의 지배적 시각 양식을 일컫는다. 할리우드 고전영화는 제2차 세계대전 이후부터 분열했다. 도시의 밤거리를 돌아다니는 탐정이 범죄자를 추적하는 '필름누아르' 영화는 영화의 한계에 대한 집단적인 항의였다. 분열된 정체성에 대한 불안, 어둠을 그 자체로 재귀적으로 성찰하는 조명 사용, 인간의 어두운 내면을 탐구하는 시선은 고전영화의 한계를 뚫고 나간다. 뉴할리우드에 속한 영화감독들은 반규범적인 영웅들을 하나의 장르에 가두는 데 멈추지 않고, 그들을 공동체와 대결하게 만들었다. 여기서 영화의 역사는 다른 장으로 넘어간다.

뉴할리우드: 붕괴 과정

드디어 우리의 지각을 변화시키고 만, 방 안의 악마에 대해서 이야기할 대목에 도착했다. 미국 영화의 마지막 전성기로 간주되는 뉴할리우드

는 프란시스 포드 코폴라, 마틴 스코세이지, 브라이언 드 팔마 같은 거장들을 산파했다. 그들은 소위 영화광Movie-brat 세대에 속한다. 스코세이지의 「비열한 거리」는 프리츠 랑의 「빅 히트The Big Heat」를 오마주하고 (스코세이지는 영화 말미에 저격당한 하비 케이틀이 차에서 빠져나오는 장면과 살해를 사주한 두목이 텔레비전으로 「빅 히트」를 보는 장면을 병치한다), 드 팔마는 히치콕의 형식을 따른다. 뉴할리우드 영화감독들에게 고전영화로 고개를 돌리는 노스탤지어적 감수성은 중요한 것이었다. 그럼에도 불구하고 뉴할리우드를 단순히 고전영화의 작가주의를 계승한 이들로만 간주할 수 없는데, 이 일군의 영화감독들이 영화를 '진지한 것serious thing'으로 만들어냈기 때문이다.

뉴할리우드 시기 영화는 역사의 구멍을 탐색하는, 그리하여 역사가 꿈틀거리는 경련을 탐구하는 도구가 되었다. 1960년대 서구에서는 문화적 히스테리가 대대적으로 일어났다. 비트 세대와 히피 세대는 모두 자유민주주의의 수호자 '미국'의 존재에 의문을 표했다. 미국 경제의 성장세는 1969년의 아폴로 프로그램과 함께 서서히 쇠퇴 일로를 걸었다.

제2차 세계대전에서 승리하면서 미국은 자유주의와 민주주의의 당위성을 얻었다. 당위성은 미국의 아름다운 전성기를 뒷받침했다. 이러한 전성기는 1960년대의 끝자락부터 저물기 시작한다. 전후부터 케네디 암살 직전까지 미국은 세계사의 보편성이었다. 텔레비전으로 대표되는 매스 미디어의 발전은 민주주의 앞에 대중이라는 힌트를 달았다. 미국의 소설가 돈 드릴로가 말했듯, "미래는 군중의 것이다".

미국은 단순히 한 국가의 이름이 아니다. 미국은 제2차 세계대전

방 안에 있는 남자(악마)

이후의 세계 질서를 뜻하며, 대중민주주의를 상징하고, 대형 마트와 대량 소비의 거대함을 의미한다. 그러나 케네디 암살과 베트남 전쟁 같은 사건은 (헤겔의 표현처럼) "세계의 정신" 미국을 음흉한 음모와 책략을 일삼는 악당으로 둔갑시켰다. 미국은 제3세계를 착취하는 더러운 손이고, 민중의 정신을 세뇌시키는 바이러스다. 전후에 절반의 세계가 합의한 "세계 정신"에 균열이 생기기 시작했다. 역사에 생긴 틈은 점점 커지는 중이며 곧장 거대한 심연으로 빠져들고 있다.

폴 발레리는 제1차 세계대전이 몰고 온 유럽 정신의 붕괴를 "정신의 위기"로 명명했다.

세계는, 진보의 이름에 치명적인 정확성의 경향을 부여하는
세계는 삶의 혜택에 죽음의 장점을 결합시키려 한다.
일종의 혼란이 아직 우리를 지배하고 있지만 시간이 좀 지나면
모든 것이 명확해질 것이다. 우리는 마침내 동물의 사회라는
기적이 도래하는 것을 보게 될 것인데 그건 완벽하고 결정적인
개미집과 같은 것이다.[6]

(발레리의 조롱에 비견할 만한 신랄한 어투로) 오슨 웰스는 텔레비전에 대응하기 위해 시네마스코프가 등장한 1950년대가 또 다른 "세계정신"이 위기에 도달한 시기라고 설파한다.

이 괴물(프랑켄슈타인이 저지른 가장 큰 실수)이 캘리포니아
남부의 실험실에서 머리를 높이 들고 나왔을 때, 어떤 반응이
나왔을까? 전 세계 영화인들은 삼지창을 들고 돌격하는 대신
이 괴물을 꼭 껴안기 위해 몸을 던졌다. 형태는 너무나도

정상적이고, 사이즈는 편집증적이길 포기했다. 저 대중적인 프로세스(*방식)에서는 이미지가 흐려지고, 카메라의 움직임이 엄격히 제한되며, 좋은 몽타주는 불가능해진다. 좁고 기다란 액자처럼 생긴 모습으로 행동을 감싸는 프레임은 인간의 형태에 적합하지 않은 탓에 발목 위와 엉덩이 아래 어딘가를 자른다.[7]

영화적 형식은 우리가 세계를 인식하는 방식이었다. 웰스의 말처럼 스크린 크기의 변화만으로 영화의 편집, 몽타주가 변화한다. 1953년에 시네마스코프가 처음 출시되고 비스타비전이나 시네라마 등의 스크린과 영사 방법이 도입되면서 영화는 변형되었고, 꿈의 형식도 달라졌다. 우리가 흑백으로 꿈꾸는 방식, 컬러로 꿈꾸는 방식. 새로운 기술은 우리가 꿈꾸는 방식도 바꾼다. 오슨 웰스의 단언은 모던시네마와 뉴할리우드가 표방한 미학이 예술사에서 일어난 선택만은 아닌 이유를 말해준다. 스크린의 양쪽을 넓힌 것은 거대한 사이즈로 이미지를 보고서 쾌락을 얻고 싶은 대중의 무의식 때문이었다. 거대한 이미지는 순전히 감각적인 즐거움을 유발하기도 하지만, 더 많은 사람을 한 공간에 모아놓게도 한다. 영화관은 수용소가 된다. 웰스가 시네마스코프에 맹렬히 야유를 보내는 까닭은 광활한 스크린의 크기가 인간의 체격을 척도로

6 폴 발레리, 『정신의 위기: 폴 발레리 비평선─문명비평』, 임재철 옮김, 이모션북스, 2021, 81쪽.
7 Orson Welles, "Ribbon of Dreams", *Sabizan*, https://www.sabzian.be/article/ribbon-of-dreams, 2015년 5월 6일, 2022년 7월 19일 접속.

방 안에 있는 남자(악마)

한 휴먼 스케일을 아득히 초과해서다. 우리가 한때 영화라고 부르는 어떤 것은 분명히 갖가지 압력에 처하게 됐다.

동시에 영화 매체의 문법은 한정적이므로, 영화는 변형에 두려움을 쉽게 느낀다. 영화는 자그마한 변동에도 커다란 지진을 느끼는데 그것이 벌레스크나 연극처럼 전통적인 예술 형태를 지닌 예술이기 때문이다. 영화 시나리오는 중편소설 정도의 분량(120쪽)이다. 영화 형식은 1914년에 정초된 할리우드 문법에서 크게 벗어나지 않는다. 많은 제약을 가졌고 그것을 해결하려면 대중과의 합의를 깨야 한다는 점에서, 영화는 변화를 꺼리는 보수적인 매체라고 말할 수 있다. 그토록 변하지 않으려 하던 영화가 뉴할리우드 시기에 변했다는 것은 무슨 의미일까? 올드할리우드와 뉴할리우드 간에 존재하는 차이점은 (영화적 형식도 형식이지만) 내러티브, 이야기에 있다. 즉 뉴할리우드의 내러티브가 갖는 '불확실성'과 '행동 동기의 부재'라고 할 수 있다. 뉴할리우드의 이야기는 수십 갈래로 나뉜 개방성에 이르고, 인물들은 정상적 규범을 외면한 채로 정서의 양극단을 오간다. 관객은 인물들이 황당하고 어리석은 행동을 하는 이유를 이해하지 못한다. 뉴할리우드의 인물에게서는 행동 동기를 찾을 수 없다. 그들은 미친 듯이 날뛸 뿐이다.

「택시 드라이버」의 드니로는 크누트 함순의 장편소설 『굶주림』이나 셀린의 『밤 끝으로의 여행』에 나오는 인물과 닮아 있다. 그들 모두에게는 확실한 목표가 존재하지 않는다. 뉴할리우드 영화에서는 인물들의 충동과 광기, 기이함이 먼저 존재하고 내러티브가 그들의 행동에 맞춰 진행된다. 이를 더 명확히 이해하기 위한 힌트는 제임스 조이스가 대니얼 디포의 『로빈슨 크루소』를 위해 쓴 글에 있다.

무인도에 버려진 로빈슨 크루소는 칼과 파이프를 주머니에
넣고서 건축가, 목수, 칼갈이, 천문학자, 제빵사, 조선업자, 도공,

농부, 재단사, 우산 제조업자, 성직자가 된다. 금요일(불운한 날인 금요일에 도착한 신뢰할 만한 야만인)이 인종을 상징하므로, 그는 영국 식민주의자의 진정한 원형이다. 모든 앵글로·색슨 정신은 크루소에게 있다. 남자다운 독립성, 무의식적인 잔인성, 고집, 느리지만 효율적인 지능, 성적 무관심, 실용적이고 균형 잡힌 종교성, 타산적인 과묵함. 이 간단하고 감동적인 책을 이후의 역사에 비추어 다시 읽는 이라면 그 예언의 마법에 빠지지 않을 수 없다.[8]

'로빈슨 크루소'라는 비유는 1970년대에 볼 수 있었던 심리적인 복합성이 어떻게 가능했는지를 살펴보게 하는 단초다. 앞서 말한 것처럼 영화가 내면을 포착하기 힘든 보수적이고 단순한 형태의 예술이라면, 1970년대에는 어떤 이유에서 영화의 변화를 요구했던 걸까? 또 그 변화는 어떤 방식으로 가능했을까?

로빈슨 크루소는 식민주의자의 모든 행동 양식을 뒤집어쓴다. 그는 섬이라는 작은 식민지를 운영하는 경영자다. 암초에 걸려 부서진 배의 선원이다. 여행자는 외부로 나아가서 자신의 정체성을 변화시킨다. 고향을 떠나 여행지를 누비고 되돌아오는 여행자는 당연히 전과 같은 인물이다. 허나 '로빈슨 크루소'는 환경에 접하는 개인의 반응을 바라보

8 James Joyce, "James Joyce: Quotations (2): Extracts from the Works [II]", Ricorso, http://www.ricorso.net/rx/az-data/authors/j/Joyce_JA/quots/quots2.htm#DDefoe, 2022년 7월 19일 접속.

방 안에 있는 남자(악마)

는 실험이다. 그는 밖으로 나가고, 다시 무인도라는 내부에 갇힌다. 수인囚人의 메타포와 여행의 메타포가 접하는 가운데, 정체성은 견고히 유지될 수 없다. 공간이 움직이지 않는다면 우리는 이행과 이동의 궤적을 알 수 없다. 시간은 멈춰 있고 인물은 그 속에서 썩어가는 듯 보인다. 공간을 이동할 때 우리는 그들이 살아 있음을 느낄 수 있다. 누군가가 어딘가에 갇혀 있다면 그는 단지 생각으로 가득 찬 관념이 된다. 움직인다면 그는 자신을 거듭 변신시킨다. 답안지가 무엇이 됐건 정체성은 위협받는다. 제임스 조이스는 『로빈슨 크루소』에서, 정지된 시간 속에서 요동치는 정체성으로부터 변화무쌍한 의식의 흐름을 발견했다. 그것은 뉴할리우드가 영화의 등장인물과 캐릭터에 요구하는 변화였다. 뉴할리우드는 미친 남자와 미친 여자가 움직이는 모습을 보여주고, 그들의 행위를 경유해서 변화하는 사회를 응시한다.

전후 유럽 영화에 따라: 안토니오니, 베리만

예술 형식은 시공간의 재정립을 통해 사회적 발언을 한다. 폴 슈레이더는 한때 영화가 문화였다고 말했다.

> 이 세상에서 일어나고 있는 많은 일이 사람들을 경악하게 했다. 여성의 권리, 동성애 권리, 성적 해방, 마약 해방, 반전운동. 이 모든 것이 서로 겹쳐져 있었고 사람들은 예술, 특히 영화에 눈을 돌리는 중이었다. (…) 일주일에 한 편씩, 사람들의 마음을 흔드는 주제를 다룬 영화들이 개봉되었다. 사람들이 영화를 진지하게 받아들일 때, 진지한 영화를 만드는 일은 매우 쉽다.

그러나 그들이 심각하게 받아들이지 않을 때, 이는 매우, 매우 어렵다. 오늘날에는 영화를 심각하게 받아들이지 않는 관객이 있다. 그들을 위한 진지한 영화를 만들기란 어려운 일이다.[9]

영화 형식은 그 자체로 사회적 이슈에 관한 발언이었다. 「디어헌터」「지옥의 묵시록」은 베트남 전쟁에 대한 발언이었고, 「광란자Cruising」은 동성애 정체성과 공포에 대한 탐구였으며, 일레인 메이의 「새로운 잎A New Leaf」은 고정된 성역할에 대한 실험이었다. 뉴할리우드를 이끈 건 영화사적인 필요가 아니었다. 앞서 말한 영화들은 새로 도래한 세계 질서와 지정학적인 환경의 변화, 영화 미학의 한계를 모두 고려하여 출현했다.

사회적 분위기를 스크린에 투영하는 뉴할리우드 영화 미학은 전후 유럽 영화에서 강력한 영향을 받았다. 안토니오니는 일상을 모험으로 만듦으로써 영화를 개인의 심리를 측정하는 기계로 만드는 데 성공했다. 뉴할리우드의 영화감독들은 일상이 모험이 되는, 즉 생략과 서스펜스로 일상의 불안이 전면화되는 안토니오니의 영화를 사회적 불확실성에 맞닥뜨린 현대인의 마음에 대입한다.

또 다른 모던시네마의 거장 잉마르 베리만은 인간 내면으로 하강하라고 명령한다. 프랑스의 영화감독 올리비에 아사야스는 잉마르 베

9 "BAFTA Screenwriters' Lecture Series: Paul Schrader", BAFTA, https://www.bafta.org/media-centre/transcripts/bafta-screenwriters-lecture-series-paul-schrader, 2018년 2월 26일, 2022년 7월 19일 접속.

방 안에 있는 남자(악마)

리만에 대한 흥미로운 통찰을 제시하는데, 그는 동시대 영화가 인간의 내면을 탐구한 베리만 영화의 거대한 유산을 방기하고 있다고 말한다. 아사야스의 단언은 베리만의 영화 중 가장 정치적인 「수치」와 정확히 부합한다. 「수치」는 전쟁에 대한 영화이자, 인간 욕망이 벌이는 투쟁에 관한 영화이기 때문이다. 영화는 가상의 전쟁으로 시작한다. 오케스트라 지휘자와 단원이었던 부부는 농작물을 재배하며 지낸다. 전쟁이 격화되면서 부부가 살던 섬은 격전지가 된다. 적군의 협박에 못 이겨 부부는 적군의 선전 영상에 활용되고, 이로 인해 스파이가 아니냐는 추궁을 받는다. 부부는 수치스러운 상황을 맞이한다. 아내는 권력을 쥔 시장과 만나고 남편은 아내를 불신하며 점차 폭력적으로 변해간다. 평화 시에 자연스레 통용되는 규범은 전쟁 시에 무너져 내리는데, 이 파괴 과정은 남녀의 애정관계 내부에서 발현되는 잔혹함 그리고 고통과 맞물리기 시작한다. 영화가 진행되면 될수록 국가 대 국가 사이에서 벌어지는 전쟁은 남편과 아내 사이의 전쟁으로, 나아가 나와 세계 사이의 투쟁으로 변화한다. 베리만의 세계는 악으로 가득 차 있다. 악이란 우리는 신을 사랑하지만 신은 우리를 경멸한다는 운명에서 비롯된다. 베리만의 계승자 아르노 데스플레생의 영화 「킹스 앤 퀸」에서 모리스 가렐은 딸에게 남기는 비디오 편지를 통해 "딸아, 나는 너를 증오한다. 한 번도 너를 사랑한 적이 없단다"라고 일갈한다.

　베리만은 『마법의 등』에서 딸을 증오하는 「킹스 앤 퀸」의 아버지처럼 자신의 동생을 목 졸라 살해하고 싶다고 쓴다. 그는 끊임없이 모두를, 가족을, 남자를, 여자를 혐오한다. 베리만이 보기에 우리 인간은 병들어 있고, 신은 우리를 경멸한다. 나는 나를 확신하지 못하고 의심한다. 「수치」는 신을 폭력과 전쟁으로 치환해 우리 내면의 인간성을 바라보게 한다. 나는 텅 비어간다. 아니, 나는 애초에 텅 비었는지도 모른다.

가족이라는 것, 인류라는 것, 종교라는 것, 사랑이라는 것, 이 모든 것이 절대성 앞에서 녹아내릴지도 모른다. 베리만은 인간성을 지배와 폭력, 죽음으로 세세히 분리한다. 이때 인간성은 마치 건강이 위태로운 환자의 똥처럼 분석할 가치가 있는 추한 분비물이 된다. 정치는 제도나 체계에서 비롯되지 않고, 오로지 우리 본능에서 비롯된다. 정치는 우리 이성의 실현이 아니라, 폭력으로의 퇴행이다. 우리 인간은 중학생 아이처럼 원초적으로 잔인할 뿐이다. 인간은 그 사실을 애써 잊는다. 원시 시대에 인류는 전쟁에서 상대 진영의 30퍼센트를 살해했다. 현생 인류는 전쟁 시 2퍼센트를 살해하는 데 그친다. 「수치」는 잔혹하고 역겨운 우리 자신의 얼굴을 보게 만든다. 베리만의 정치성은 뉴할리우드의 인물들이 스스로의 비도덕성을 탐구하는 회의의 시선으로, 또 고통스러운 자기성찰로 이어진다. 베리만이 탐구한 인간 영혼의 핵심은 '인간은 동물이 아니다'에 있지 않고, 인간이 동물보다 더 동물적인 종이라는 데 있다. 뉴할리우드는 베리만이 탐구한 영혼의 지도를 따라간다.

영혼이라고?[10] 현실이 아닌 것이 현실이 되고, 현실이 현실이 아닌

10 오늘날 뇌과학 같은 첨단 과학은 영혼과 정신을 '뇌'와 동일시하면서 욕망과 충동을 그저 섹스로, 즉 종족 보존의 생식으로 환원시키고 있다. 진화심리학은 섹스를 환경 '적합도'를 늘리기 위한 자연 선택의 부수 효과로 보며, 성적 환상의 메커니즘 자체를 이기적인 '생존 기계'들이 투쟁을 벌이는 장으로 해석한다. 섹스에는 내 모습을 바라보는 '자아상'이나 원하는 상대의 모습을 투영한 '타자'에의 환상이 개입된다. 그럼 '도착적인 성행위'는 종족 번식과 무슨 상관이 있을까? 뇌과학자는 뇌세포와 신경전달물질의 하모니에 대해 떠든다. 수많은 과학자가 영혼을 인과, 즉 작용과 반작용 관계로 설명하는 경향을 따른다. 과학에선 A-A'-B의 과정이 연쇄적으로 일어나 이러저러한 병인이 되었다고 추론한다. 그런 방식으로 행위가 일어나게 하

방 안에 있는 남자(악마)

것이 되는 주술이야말로 우리가 꿈이라 부르는 것이다. 이 변증법은 우리 예술이 인간 영혼의 내면을 탐구할 수 있게 만든다. 그것은 모던시네마라는 명칭에 걸맞지 않게도, 19세기의 문학과 더 닮아 있다.

영화라는 매체는 이야기에 기반하는 성격상 현대성을 일정 부분 누락할 수밖에 없으며, 이 점은 영화를 현대 아방가르드의 반대편에 놓는 요인이 됐다. 모던시네마는 행동과 의식이 결부되는 정신적 풍경을 보여준다. 위대한 모더니즘 소설에서 의식이 의식을 재귀적으로 성찰하는 것과는 다른 방식이다. 모던시네마는 불확실성, 딜레마, 지연, 공허와 같은 미학적 부정성을 인물의 심리 및 의식과 결합시키고, 이는 인물이 행동하는 계기가 된다. 내러티브 영화의 모든 요소는 인물의 행위에 초점을 맞출 수밖에 없다. 결국 관객은 행동하는 인물이라는 표면을 통해 인물과 동기화되기 때문이다. 우리는 필연이 우연을 지배하는 과정을 고전영화의 원칙으로, 우연을 우연으로서 유발하는 과정을 모던시네마로 볼 수 있다.

안토니오니는 모던시네마가 영화사에 갖고 오는 '단절'을 생생히 드러낸다.

안토니오니는 위대한 의심의 예술가다. 안토니오니에게 그의 작품을 보는 이들을 방해하는 불확실성에 관해 질문한다면, 그는 고대의 자연철학자이자 시인 루크레티우스를 인용함으로써 대답할 것이다. (…) 아무것도 확실하지 않은 세상에서는 아무것도 나타나지 않는다. 유일하게 확실한 것은 모든 것을 불확실하게 만드는 비밀스러운 폭력의 존재다.[11]

안토니오니에게 진실이란 표면의 뒤와 너머가 아니라 표면 자체, 변화무쌍한 이미지, 그것의 모호함, 이미지라는 물질적 영역에서 찾을 수 있는 것이다. 페레즈는 안토니오니가 드라마 작가라기보다는 화가에 가깝다고 표현하는데, "아무것도 일어나지 않는 그 장소"라는 말라르메의 시구에서 안토니오니의 영화적 핵심 요소를 발견할 수 있다.

는 동기들이 무엇인지, 그 작용의 일차적 원인은 설명할 수 있을 것이다. 과학은 우리가 배고파하거나 단맛을 좋아하는 이유를 충분히 생물학적으로 규명할 수 있다. 그러나 진화생물학은 인류에 속한 개별 구성원에게 음식에 대한 호불호나 취향 그 자체가 형성되는 까닭을 설명할 순 없다. 사회학에서도 마찬가지다. 문화자본이라는 개념만으로는 취향 형성을 천편일률적으로 설명하지 못한다. 학자들은 부분의 총합이 전체가 아니라는 점을 망각한다. 카라마조프의 병리적 인격을 진화생물학이나 심리학으로 설명하는 것보다 더 바보 같은 짓은 없을 것이다. 카라마조프들이 과잉된 동물성(이기적이고 혐오스러울 정도로 충동적인)으로 행하는 미친 짓거리들은 생존 기계의 이기적 본능에 따른 행동인 걸까? 근본적인 원칙으로 세상을 설명하는 일은 세계에 '필연'을 부여한다. 이를 뒷받침하는 사례로, 비틀스의 출현이라는 현대 인류 최대의 미스터리가 있다. 항구 도시 리버풀, 노동계급 가정에서 태어난 네 명이 전 세계 역사에서 가장 위대한 밴드를 만들었다. 네 명 중 세 명은 매우 뛰어난 작사·작곡 실력과, 사운드에 관한 현대적인 비전을 갖고 있었다. 도시경제학자라면 산업 도시 리버풀이 다양한 인종을 포함하고 있는 자유로운 도시였기에 비틀스가 출현했다는 가설을 세울 수도 있을 것이다. 하지만 리버풀이라는 대도시에 사는 100만 명에 가까운 인구 중 비슷한 또래 네 명이 동시에 그런 재능을 갖는 건 확률적으로 봐도 희귀할 테다. 거의 불가능하다고 봐도 무방하다. 비틀스의 출현은 사회학적으로나 예술사적으로 해명하기 어려운 사건이다. 나는 부분의 합 = 총합을 선택하지 않는다. 정상·규범과의 조화가 아니라, 이율배반과 모순, 역설이 흥미롭기 때문이다. 그곳에 모두가 알고 있지만 누구도 알지 못하는 비밀이 숨어 있다. 영혼은 항상 우리의 사회적 삶을 초과한다.

11 Gilberto Perez, *Material Ghost*(Baltimore: Johns Hopkins University Press, 2000), p. 369.

방 안에 있는 남자(악마)

안토니오니의 영화에서 장소의 회화적 이미지는 정지해 있거나 단순히 묘사되는 무엇이 아니다. 이미지는 (「일식」의 오프닝 장면에서처럼) 각성이나 임박함 또는 잠재적인 발생이 매 순간 공명하는 행동의 감각을 통해 생기를 갖게 된다. (…) 사물들을 그려내고, 이를 숏으로 잘라내는 일은 지연과 중단, 서스펜스와 생략, 의도적으로 신중한 속도, 서두르지 않는 주의 집중의 당김음을 두는 운동이라는 면에서 안토니오니의 고유한 리듬 자체이다.¹²

안토니오니의 영화는 '불확실성'에 초점을 맞춘다. 즉 안토니오니의 미학은 부정성에, 의심에, 불안에, 서스펜스와 생략에 있다. 뉴할리우드의 미적 전략은 불확실성을 불안정한 사회를 바라보는 렌즈로 삼는다. 뉴할리우드는 과묵한 스토아주의적인 영웅의 내면을 의문시한다. 화해에 의심의 눈초리를 보낸다. 공동체의 관계는 조정된다. 공동체를 지키는 존재들은 영웅이 아니라 악당이 되고, 공동체에서 탈출하려는 인물들이 영웅이 된다. 가치와 규범은 뉴할리우드 영화에서 흔들리고 전도된다.

아서 펜의 거짓말

역사에 생긴 구멍을 바라보는 눈은 영화를 향해 지긋이 윙크하고 있다. 길 스콧 헤론은 "혁명은 텔레비전에 방송되지 않는다"고 노래했지만, 문화적 히스테리의 순간이야말로 텔레비전으로 중계되기 가장 좋은 소재임이 분명하다. 케네디 대통령 암살의 순간, 맬컴 엑스와 마틴 루서

킹의 죽음, 촛불집회, 민주화 항쟁, 아내 살인 혐의를 받는 O. J. 심슨의 재판 현장…… 우리는 끝도 없이 펼쳐진 역사의 구멍을 언급할 수 있다. 텔레비전 앞에서 시청자들은 전율한다. 드릴로는 문화적 히스테리가 모든 것을 끌어당기며 그로써 합의된 역사가 왜곡되는 정신적 풍경이 바로 텔레비전에서 파생되었노라고 말한다.

> "텔레비전 매체가 미국 가정의 원동력임을 이해하게 되었어요.
> 밀폐되고, 시간을 초월하고, 자기 완결적이고, 자기 지시적인
> 매체지요. 그건 마치 바로 우리 집 거실에서 탄생하고 있는
> 하나의 신화 같고, 꿈결 같고, 전의식前意識적인 방식으로 우리가
> 알고 있는 무엇 같기도 해요. 잭, 난 거기 푹 빠져 있어요."
> 그는 여전히 은밀하게 미소 지으며 나를 쳐다보았다.
> "텔레비전 보는 법을 배우셔야 할 겁니다. 그 정보에 자신을
> 개방해야 한다는 것이죠. 텔레비전은 엄청난 양의 심리적
> 정보를 제공합니다. 세계 탄생에 관한 고대의 기억을 열어주고,
> 화상을 형성하는 직직대는 작은 점들의 그물망인 그리드 속으로
> 우리를 맞이해주지요. 거기엔 빛이 있고 소리가 있어요.
> 난 학생들에게 묻습니다. '이 이상 뭘 더 원하나?'라고요."[13]

12 Gilberto Perez, 앞의 책, p. 370.
13 돈 드릴로, 『화이트 노이즈』, 강미숙 옮김, 창작과비평, 2005, 92쪽.

방 안에 있는 남자(악마)

"밀폐되고, 시간을 초월하고, 자기 완결적이고, 자기 지시적인 매체"인 텔레비전이 등장함으로써 '리얼리티'를 최대한 보전하는 형태로 구성되던 올드할리우드의 서사가 요동쳤다. 텔레비전은 영화 창작자의 혁신을 추동시켰다. 로버트 올트먼, 아서 펜, 윌리엄 프리드킨 모두가 텔레비전 프로듀서 출신인 만큼, 그들의 영화에 텔레비전의 영향이 담겨 있다고 해도 틀린 말은 아닐 것이다.

「우리에게 내일은 없다」로 뉴할리우드의 서막을 연 아서 펜의 거의 모든 영화에는 주인공을 관찰하고, 그에 대해 논평하는 내레이터 캐릭터가 등장한다. 예컨대 펜의 데뷔작 「왼손잡이 건맨The Left Handed Gun」에 나오는 작가는 빌리 더 키드가 스타덤에 오르는 모습을 내내 관찰하고 있다. 그는 윌리엄 보니라는 한 사내가 빌리 더 키드로 재탄생하는 과정을 목격하는 위치에 있는 셈이다. 극 말미에 작가는 궁지에 몰려 미디어에서의 위풍당당한 모습과는 달리 처절하게 절망하고 있는 빌리 더 키드(윌리엄 보니)를 보고, "당신은 빌리 더 키드가 아니야. 당신은 책에 나오는 그 사람이 아니야……"라고 중얼거린다. 「체이스The Chase」에는 동네를 하릴없이 돌아다니는 부동산 중개업자가 나온다. 이 노인은 마을에서 일어나는 일거수일투족을 관찰하고, 소문을 전달하는 위치에 있다. 「우리에게 내일은 없다」에서는 그들에 대해 보도하는 언론이, 「작은 거인Little Big Man」에선 회상하는 120세 노인이 이야기를 이끈다. 이처럼 부속적인 내레이터는 펜 영화의 이야기에 이중적인 효과를 불러일으킨다.

내레이터 캐릭터가 만드는 효과 중 하나는 거짓말과 소문으로 왜곡됐던 정체성에 관한 진실을 알리는 것이다. 이는 한 인물과 그가 대항하는 공동체 간의 갈등을 규정짓는다. 인물은 도덕적으로 악하고, 공동체는 선량하다고 여겨진다. 하지만 모종의 사건이 인물과 공동체의 성

격을 뒤바꾼다. 마지막에 공동체가 악하고 인물은 선량하다는 사실이 밝혀진다. 공동체의 사악한 행위를 옹호하는 데 사용되는 법과 규범의 본성을 마주한 내레이터는 법을 개탄하거나 비웃을 뿐인데, 저 냉소적인 내레이터는 펜이 생각하는 미디어다. 펜의 영화가 정치적이라면, 그것은 개인과 공동체의 관계를 다루는 방식 때문일 것이다. 좀더 근본적이라고 할 수 있는 또 다른 효과는 영화에 등장하는 사물, 이미지로 재현되는 사물이 본질적으로 전체의 '일부분'이라는 점에서 비롯된다. 「왼손잡이 건맨」에서 빌리 더 키드는 보스가 준 성경을 읽는데, 그 성경 구절은 (베리만 영화의 제목이기도 한) "거울을 통해 어렴풋이"다. 이 구절은 펜이 생각하는 영화적 리얼리티의 성격을 규정한다. 영화에 나오는 모든 사물은 부분적일뿐더러 불완전하다.

펜의 또 다른 영화 「체이스」에서 말런 브랜도가 연기한 보안관 칼더는 마을 사람들의 린치로 안와골절이 온다. 그의 눈에 마을 사람들의 모습은 뿌옇고 흐리게 보인다. 펜은 누구도 사물을 옳게 바라볼 수 없다고 주장한다. 재현된 이미지에서 진실을 찾기란 불가능하다. 어떤 이야기꾼도 진실을 온전히 전달할 순 없다. 펜의 영화를 포함한 뉴할리우드의 영화들이 냉소주의적으로 느껴진다면, 그들이 진실을 바라보는 태도 때문일 것이다.

이것은 악명 높은 소설가인 루이페르디낭 셀린의 장편소설, 『밤 끝으로의 여행』의 교훈을 상기시킨다. 밤. 모든 가치가 붕괴한 폐허를 바라보는 비열한 인물. 이곳에서는 진실을 찾는 이가 범인이다. 개인을 묶는 가치 혹은 그들을 통제하는 규범이 사라진 세상에서 다시금 집단

방 안에 있는 남자(악마)

적 신념을 주입하려는 행위는 인류에게 새로운 정체성을 부과한다. 0 에서 1. 이는 문명의 발전이 인류를 타락시킨다는 루소적 진술에 근접해 있다. (마셜 버먼의 단언처럼) "모든 것을 녹아내리게 하는" 현대 문명은 전통사회의 가치와 공동체의 규범을 파괴시켰다. 가령 앤서니 버지스의 장편소설 『시계태엽 오렌지』는 타락 그 자체보다, 타락을 교정하는 행위가 더 사악하다는 사실을 적나라하게 보여준다. 『시계태엽 오렌지』의 어른들은 모든 것이 녹아내린 곳에서 마치 전통적인 가치가 살아 있는 양, 알렉스를 도덕률의 포로로 만든다.

그럼에도 부코스키 같은 작가는 그러한 더럽고 추잡한 장소를 목격하고 이를 견디는 일 자체를 수행하며, 이러한 진정성은 '진실'을 대체한다. 뉴할리우드의 영웅들은 이미지, 저 묘사된 진실이 실은 가짜이며 트롱프뢰유의 커튼임을 깨닫는다. 흔히 말하는 뉴할리우드의 정치적인 효과는 부차적인 것이다. 선차적인 것은 묘사된 진실들로 층층이 쌓인 거울의 방에서 누구도 진실을 발견할 수 없다는 점이다. 공동체로부터 배척당한 주인공은 그가 속해 있던 공동체의 거짓말을 마주하게 된다. 이러한 거짓말은 우리가 바라보는 이미지의 진실성을 규정짓는데, 진실함이란 우리가 마주한 거짓말을 진심으로 믿고 수행하는 데서 유래한다. 구약성서에서 사탄은 하와에게 선악과를 주며, 그것을 먹으면 하느님과 같아질 것이라는 '거짓말'을 한다. 거짓말은 인류가 타락하는 시작점이었다. 구약성서로부터 내려온 내러티브의 도식은 간명하다.

순수 → 타락

이 과정에 거짓말이 개입해 있다. 셀린의 후계자인 뉴할리우드 영화 작가들은 거짓말이 개입되면서 순수를 타락시키는 과정을 탁월하

게 그린다. 펜의 네오누아르 걸작 「나이트 무브^{Night Moves}」에선 순수에서 타락으로의 이행이라는 임무가 분열적인 양상으로 이뤄진다. 여기서 펜은 내레이터의 기능을 주인공에게 부여한다. 사립 탐정인 주인공은 행위자보다는 사건의 관찰자에 더 가깝다. 그는 사건에 참여하지 못하며, 타락으로의 여정에 휩쓸릴 뿐이다. 탐정 이야기라는, 부분들을 수집하는 이야기에서 진 해크먼은 내레이터와 주인공 역할을 동시에 맡는다. 그는 진실을 발견하지만 그 대가로 죽게 된다. 영화는 진실을 깎아내리고 이를 느슨하게 상하와 좌우로, 각각 둘로 나눈다. 해크먼의 개인적 이야기(부인의 불륜, 자신을 버린 아버지에 관한), 그가 받은 임무(사라진 아이를 찾는 것, 그리고 가족에 담겨 있는 비밀 등등)는 인구 밀도가 엄청난 도시의 뒷골목처럼 얽혀 있다. 내레이터는 물론 관객 또한 미로에 갇힌 것처럼 영화에서 탈출하지 못한다. 이 복잡한 영화의 내러티브를 글로 요약하기란 불가능하니 결말만 말하자면, 이 영화에선 모두가 모두의 가해자이며 피해자다. 거대하게 부풀어오르는 거짓말은 모두의 관계를 얽히고설키게 만들며, 모두가 영화에 나오는 추악한 범죄에 연루되어 있다고 주장한다.

「나이트 무브」의 각본가 앨런 샤프는 뉴할리우드 영화를 만드는 세대에게 충격을 준 영화로 로버트 로젠의 당구 영화 「허슬러^{The Hustler}」를 꼽는다. 샤프에 따르면 「허슬러」는 영화사적 사건이었다. 이후, 스코세이지는 「허슬러」의 속편 「컬러 오브 머니」를 연출했다. 「허슬러」의 영향력을 선뜻 살피기란 쉽지 않지만, 이 영화의 실존주의적 몸부림은 분명히 후대의 뉴할리우드 영화에 지대한 영향을 끼쳤다. 특히 인물의 병

리적 심리에 대한 관찰에 주목할 필요가 있다. 폴 뉴먼은 승승장구하는 뛰어난 당구 내기꾼으로 등장한다. 그는 미시시피 뚱보라는 또 다른 당구선수와 대결을 펼친다. 대결 초반에 이기며 자만심에 사로잡힌 뉴먼은 미시시피 뚱보에게 완전한 패배 선언을 요구하다가, 방심한 나머지 결국 패배한다. 미시시피 뚱보를 후원하는 도박사는 뉴먼이 패배한 이유에 대해서 "너는 캐릭터가 없어"라고 말한다.

캐릭터가 없다고? 캐릭터? 스포츠에선 신체적인 부딪침도 중요하지만, (특히 일대일 경기에서) 심리전의 중요성은 이루 말할 수 없다. 권투의 스타일이 인파이팅에서 아웃파이팅으로 변해간 과정은 심리전의 중요성을 보여준다. 아웃파이팅은 인파이팅보다 훨씬 더 정교한 심리전을 가능케 했기 때문에 주류가 됐다. 스포츠에는 규칙이 필요하고, 규칙은 승리의 방법을 정한다. 아웃파이팅은 케이오KO를 노리기보다는 규칙을 활용하도록 촉구한다. 씨름 선수였던 시절 강호동은 샅바를 잡고 몸만 부벼도 이 사람이 어디로 갈지 짐작된다고 말한 바 있다. 즉 캐릭터는 몸으로 발현되며, 무엇보다 승부를 위한 또 다른 '인격'이다. 뚱보는 그런 뉴먼의 오만함을 활용해 승리를 거머쥐었다. 뉴먼이 승리하려는 찰나, 뚱보는 승부를 잠시 멈추더니 화장실에서 시간을 끌고 몸단장을 하며 뉴먼이 방심하도록 만든다. 여유를 위장하는 것은 뚱보의 '캐릭터'다. 반면 뉴먼의 캐릭터는 그가 사랑하던 여성이 자살하면서 생겨난다. 뉴먼이 결코 가면을 벗지 못한다는 데서 유래하는 절망은 그를 승부로 끌어당기며 자신을 혐오하는 (지극히 구약성서적인) '인간의 형상'을 만들어낸다.

뉴먼은 뚱보에게 패한 이후 한 여성을 만나 사랑에 빠진다. 세라(파이프 로리 역)라는 이름의 그녀는 다리를 저는 장애인으로, 역 술집에서 항상 술을 마신다. 그녀는 절룩거림을 숨기려고 일부러 만취한다. 뚱

보의 후원자인 도박사가 뉴먼에게 찾아오면서 그들의 사랑은 파국에 이른다. 도박사는 악마다. 뉴먼은 악마에게 홀리는 남자고, 세라는 뉴먼의 양심과 진정성을 대변한다. 그녀는 승부에서 패배하더라도 진실하기를 촉구한다. 그녀는 가면, 도박사가 말하는 '캐릭터'를 벗으라고 말한다. 그러므로 우리는 승부에 몰입하는 폴 뉴먼보다, 소아마비로 인해 다리를 저는 배우 지망생인 세라에게 주목해야 한다. 그녀야말로 뉴할리우드 영웅의 프로토타입이기 때문이다. 그녀는 승부를 위해 '사기'를 치는 도박사를 향해 당신들은 '가면'을 쓴 거짓말쟁이라고 말한다. 그녀는 자살하기 직전 거울 속 자신을 바라보며 립스틱으로 진실을 적는다. 가면을 쓴 세라와 폴 뉴먼, 도박사의 삶은 구원받을 수 없다.

"PERVERTED" "TWISTED" and "CRIPPLED"
"비정성적인" "뒤틀려 있는" 그리고 "불구의"

결정적으로 '진정성'은 언제나 비극에서 유래한다. 관객을 슬프게 하려면 어떻게 해야 할까? 사랑과 꿈이 이뤄져서는 안 된다. 비극이란 불능이다. 비극 속에서 가능성은 잠재적인 사태에 머물러야 한다. 그것이야말로 뉴할리우드가 패배에 집착한 이유일 것이다. 패배는 나를 숨기는 거짓말을, 그 캐릭터와 가면을 벗을 수 있게 만드니까.

펜은 본심을 숨기고 자신의 정체성을 가공하는 얼굴을 주도면밀하게 관찰한 적이 있다. 펜은 1960년에 (전설적인)닉슨과 케네디의 텔레비전 토론에서 케네디 캠프의 텔레비전 분야 고문으로 활동했다. 이후

방 안에 있는 남자(악마)

그는 한 인터뷰에서 '클로즈업'의 위력을 알 수 있었다고 말했다. 그들의 얼굴을 클로즈업으로 묘사함으로써 근사한 케네디의 외양과 닉슨의 어색한 표정이 대비될 수 있었고, 승리자는 케네디가 되었다는 것이다. 클로즈업의 위력은 얼굴이라는 표면을 부숴버리고 일순간의 진실을 요청한다. 닉슨이 머뭇거리는 순간, 케네디는 자신의 매력을 뽐내고 있다.[14] 클로즈업된 얼굴은 거짓말과 진실 양면을 모두 보여주는 장치다.

텔레비전에서 출발해 영화에 도착한 아서 펜은 거짓말을 다루는 가장 위대한 영화감독 중 한 명이다. 펜이 남긴 교훈은 어느 순간 미디어와 정치, 어쩌면 세계 전부가 돌이킬 수 없는 거짓말에 물들었다는 것이다. 즉 그의 교훈을 듣는 관객조차 타고난 거짓말쟁이이고 이야기꾼이다. 펜에 따르면 우리는 서로 사랑할 때조차 서로를 속일 뿐이다.

성격이라는 문제: 「마인드헌터」

정리하자면 뉴할리우드의 미학적 원칙은 성격을 탐구하는 정신병리학이며, 사악한 본성을 숨기려 애쓰는 이들의 거짓말을 탐구하는 추적극이다. 데이비드 핀처가 제작한 시리즈 「마인드헌터」는 뉴할리우드의 미학을 OTT 시대의 드라마 형식으로 회고한다. 「마인드헌터」의 배경인 1960년대 미국은 세간에서 일컫는 것처럼 반문화와 히피의 시대로 마약과 명상, 동양 철학으로 인간 내면의 지형을 그리려는 아이디어로 들끓었다. 이러한 생각은 자아를 상층의 사회적 자아와 하부의 진정한 내면으로 분리했다. 자아의 이층 구조 안에서 내면의 욕망은 사회적 관계망에 간섭받는다. 사회적 자아가 내가 품은 욕망을 억누르고 왜곡시키기 때문이다. 상부의 사회적 자아야말로 진정한 내면을 망치고 있다. 범

죄란 사회적 관계망에 의해 내면의 욕망이 왜곡되어 발현한 결과물이다.

시리즈의 주인공 홀든 포드는 시드니 루멧의 「뜨거운 오후Dog Day Afternoon」를 보고 범죄자와 사회의 관계를 고민하여 프로파일링의 단초를 마련한다. 이후 FBI는 범죄자가 한 명의 괴물도, 사회적 희생자도 아니라는 점을 탐구한다. 그들은 '범죄자란 무엇인가?' '범죄는 왜 일어나는가?'라고 묻는다. 이러한 질문들은 체사레 롬브로소 같은 범죄인류학의 시초부터 골상학에 이르기까지 유구한 학문의 일종에 속한다. 범죄학은 인간의 본성에 대해 질문을 던지는 연구였다. 「마인드헌터」는 이러한 본성에 대한 탐구를 자아에 대해 질문을 던지는 사이키델릭의 역사 위에 포개놓는다.

14 테리 즈위고프의 다큐멘터리 「크럼Crumb」에선 언더그라운드 만화가 로버트 크럼과 그 형제들을 다룬다. 이 다큐멘터리의 훌륭한 점은 크럼보다 그의 문제적 형제들을 다룰 때 나타난다. 크럼의 만화는 독특한 성벽과 냉소적인 뇌까림으로 유명하지만, 조현병을 앓는 크럼의 형제들은 그보다 더 고통스럽다. 형제 중 한 명은 성범죄자고, 또 다른 형은 사회생활 자체가 불가능하다. 카메라가 그들의 얼굴을 다룰 때 둘의 얼굴에는 어떤 감정도 보이지 않는다. 그 표면은 그냥 망가진 것 같다. 다큐멘터리의 말미엔 크럼의 형, 찰스 크럼이 촬영 후 유명을 달리했다는 이야기가 나온다. 영화는 비극이 예정된 이들의 현재에 어떤 동정도 표하지 않는다.
「LA 스토리: 섹스, 범죄, 그리고 전자발찌Louis Theroux: Among The Sex Offenders」에서 BBC의 다큐멘터리스트 루이 서룩스는 아동성범죄자들이 머무는 쉼터를 취재한다. 서룩스는 범죄자들의 얼굴을 보여주는 것을 주저하지 않는다. 이 영화에서 가장 인상적인 대목은 취재진을 인도한 쉼터 관리인이 등장하는 장면이다. 선량한 얼굴로 취재진을 인도하고 범죄자들을 관리하던 남자가 아동성범죄자로 밝혀진다. 그의 얼굴은 무너진다. 우리의 판단은 파괴되고, 우리는 수치심에 물들며, 역겨운 남자의 초상화를 목도한다. 이 남자의 거짓말에서 우리는 직관적으로 어떠한 진실을 발견한다.

방 안에 있는 남자(악마)

하버드대학 약학과 교수 티머시 리어리가 멕시코 원주민이 의식을 위해 복용하는 약초에서 힌트를 얻어 영적인 길을 여는 LSD를 발명하고, 히피들이 우드스톡을 열어 사랑과 평화를 외치며, 비틀스가 인도에서 시타르를 배워오는 히피 시대에 자아 너머의, 자아의 지하의, 분열된 자아의 내러티브는 우리가 뒤집어쓴 사회적 자아보다 더 충만한 내적 자아가 있다고 역설했다. (베리만의 외침처럼) LSD와 음악은 자아의 깊숙한 내부로 하강하려는 수단이었다. 내가 '나'라는 밀실에 갇혀 있는 건 아닐까? 이는 정치적 서사를 상상하는 데도 영향을 미쳐, 현실 정치 하부에 그것을 움직이는 진정한 힘이 존재한다는 편집증적인 음모론 서사를 촉발했다.

자아를 탐구하는 시대의 낙관주의는 헬스엔젤스가 롤링스톤스 콘서트에서 벌인 난도질과 맨슨패밀리의 샤런 테이트 학살로 끝났다고 알려져 있다. 그러나 1970년대에 사이키델릭은 사라진 것이 아니었다. 여전히 살아남아 새로운 방식으로 탐구되었을 뿐이다. 1960년대에 다뤘던 자아의 안팎은 1970년대에 뒤바뀌었다. 정치적 음모를 탐문하기 위해 정보의 편린을 편집증으로 뒤섞던 영혼은 사이버네틱스 안에서 기계들의 집합으로, 혹은 통계적인 숫자로 가시화된다. 이러한 변화는 자아에 대한 비관론으로 향한다. 자아의 하부는 더 이상 개개인이 탐구할 수 있는 공간으로 제시되지 않는다. 이제 영혼을 탐구하는 방법은 과학의 일부로서, 연구 기관의 방법론 아래에 위치하게 된다.

여기서 다소 모호하게 들릴 영혼이라는 표현은 광범위한 범주로 사용된다. 1960년대 이후로 사회이론은 자본주의가 내면의 자아나 욕망을 억누르거나 손상시켰다고 말했다. 다소 신비주의적인 어감이 있긴 하나, 여기서는 육체와 사회적 자아처럼 '나'를 둘러싼 외면의 감옥에서 탈출하려는 모든 시도를 영혼이라 부르기로 한다. 내면 깊숙이 가

라앉은 무의식, 나를 바라볼 수 있는 진정한 거울, 다시 말해 자아의 해방과 관련된 물질적이고 담론적인 방식 전부를 영혼이라고 부른다. 내가 아닌 나를 만나는 순간, 나를 감금해놓은 사회적 환경에서의 탈출. 영혼은 육체라는 감옥에서 빠져나오려 한다. 탈옥하려면 감옥의 구조를 정확히 알아야 한다. 영혼은 감옥에 갇혀 있다. 영혼을 가시화하려면 물질적으로 구축된(혹은 담론적인) 감옥의 문을 열어야 한다.

　「마인드헌터」는 영혼의 역사적 이행기를 다루는 데서 그치지 않고 역사적 이행기에 벌어졌던 영혼의 가시화를 영화적 토픽으로 활용한다. 이 점이 중요하다. 현대영화는 초월적 대상을 묘사하는 방법으로 비내러티브 장치를 활용한다. 현대영화에서 '데드타임'(죽은 시간)은 내러티브와 연관되지 않는 시간의 흐름을 포착한다. 브레송 영화의 생략적인 구성은 영화의 시간에 구멍을 낸다. 이야기에 생략을 도입함으로써 내러티브의 시간적 구성에 구멍을 낸다. 브레송은 사물에 관한 완결적이고 전체적인 상을 거부함으로써(「소매치기」의 '손') 영화의 이미지 구성에 분열을 일으킨다. 브레송 영화에 난 구멍은 우리가 합의한 근본적인 '이야기'를 의문에 부친다. 느린 흐름을 강조하는 슬로시네마는 영화적 시간과 물리적 시간의 긴장을 부추기며 둘 사이의 갈등을 극도로 밀어붙인다. 우리는 인간이 경험하는 시간과 순수한 시간 양자 간의 갈등을 목도한다. 데드타임과 슬로시네마는 '시간'이라는 인간적 조건에서 벗어나는 영화적 운동으로서, 이들 모두는 초월적 대상 혹은 영혼을 가시화하기 위한 양식이다.

　「마인드헌터」는 유럽 영화나 일본 영화의 황홀한 미적 양식을 통해,

방 안에 있는 남자(악마)

즉 신비화로 이어질 가능성이 농후한 예술 형식을 통해서 영혼을 가시화하려 들지 않는다. 이미 1970년대에 영혼을 가시화할 수 있는 수단이 창조되었기 때문이다. 경찰·대학·관료제가 작동시키는 가시화의 수단들은 영혼이 영혼을 촉발하는 환경에서 성장한다는 점을 드러낸다.「마인드헌터」에 따르면 그 환경이란 가학을 일삼는 가족사, 가난, 낮은 지능, 충동과 성적 환상의 복합체. 그렇기에 프로파일러들이 연쇄살인마의 특징과 범죄 방법을 영혼이 남기는 흔적으로서 취급하는 것일 수 있다.「마인드헌터」에서 포드의 파트너인 빌 텐치는 연쇄살인마들이 범죄에 시그니처를 부여해 개성을 창조한다고 말한다. 텐치는 범죄자가 내면 깊숙한 곳에서 형성되는 성격을 외부의 흔적으로 표출한다는 점을 지적한다. 사회 내부에 숨겨진 범죄라는 비밀을 탐문하는 일은 자아 내부의 비밀을 탐문하는 일과 위상 동형이 된다.「마인드헌터」는 기존의 영화가 근사하게 그려왔던, 영혼의 초상화를 착색하는 역할을 포기한다.「마인드헌터」의 주인공들은 더 거대한 목적, 바로 의도와 결과 그리고 충동과 성욕을 하나의 '프로필'로 체계화하려는 관료 집단이기 때문이다.[15]

　　스튜디오를 벗어난 뉴할리우드가 객관적 현실을 차갑게 묘사하는 자연주의를 채택했다면, 이는 미학적 아름다움을 그리기 위해서가 아니라 오로지 인물들의 불안정성을 포착하기 위해서일 것이다. 뉴할리우드 영화의 인물들은 의미를 고정하지 못한다. 대인관계의 갈등, 서스펜스, 음모, 감정적 좌절이 초래하는 자기 소외, 그리고 그 공격성의 극성에 앞서서, 이 영화들은 어떻게든 절망이나 무력감을 실패의 질병으로 스타일화한다. 이처럼 불확실한 이야기는 뉴할리우드에 속한 세대가 경험한 공포와 경악, 혹은 실패의 답안으로서 제안된다.「마인드헌터」는 뉴할리우드 영화들이 문화적 히스테리에 반응하는 사람들을 연구하는 사회적 도구였다는 점을 다시 한번 상기시킨다.

유토피아 이후: 「엄마와 창녀」 혹은 「택시 드라이버」

1970년대를 관통하는 최고의 걸작 두 편, 「엄마와 창녀」와 「택시 드라이버」는 서구가 경험한 '실패'와 '패배'에 관한 거울상 이미지다. 이야기를 면밀하게 들여다보자. 전자에서 알렉상드르(장 피오르 레오 역)는 자유분방한 연애를 하고, 후자의 트래비스(로버트 드 니로 역)는 사회부적응자다. (이 두 인물은 현대 영화의 상징적인 캐릭터로서, 이들을 호명할 땐 실제 배우의 이름이 아닌 캐릭터 이름을 사용하려고 한다.) 전자는 보헤미안적 지식인이고, 후자는 베트남전 참전 용사다. 전자는 어떤 사회적 규범에도 동기 부여가 되지 않았고, 후자는 가부장제 질서와 국가가 세운 규범에 과잉 동기화됐다. 둘 다 유토피아를 꿈꿨던 이들을 뒤이은 세대다. 하지만 패배 때문에 산산조각 난 내면으로 세상을 바라보는 이들이라고 해서 모두 같은 감각만을 느끼는 건 아니다. 알렉상드르는 뿌리를 잃은 채 부유하고, 트래비스는 결국 여성을 지켜야 한다는 가부장적 규

15 「마인드헌터」 반대편에서는 영혼의 프로필을 극단적으로 생략하는 경우가 존재한다. 도덕적 역사가 부재하는 인물들을 보며 관객들은 불안을 느낀다. 이를 매우 극단적으로 끌고 나간 사례가 데이비드 크로넨버그의 영화 「폭력의 역사」다. 평범한 가부장이 마피아 킬러라는 점이 밝혀진다. 하지만 그의 뒤에는 역사가 없다. 크로넨버그는 과거의 궤적을 철저히 지워버린 후 따뜻한 가부장의 얼굴과 폭력적인 살인마의 얼굴을 병치한다. 도덕적 역사를 거의 지운 뒤에 그 동기 없는 폭력의 행위를 조명하는 것이다. 가족이 그에게서 느끼는 불안은 관객에게로 전이된다. 다시 말해 동기의 영도라고도 말할 수 있다. 「폭력의 역사」의 미장센은 차가운 현실주의로 귀결되었는데, 이는 크로넨버그가 영화에서 자아를 탐구하는 데 따르는 멜랑콜리도 완전히 탈각시켰기 때문이다.

방 안에 있는 남자(악마)

범에 과잉 몰입한다. 여기에는 방 안에 있는 이들이 가진 서로 다른 감각이 존재한다. 그들이 공동체를 잃은 이유는 '이미지' 때문이다. 텔레비전은 '분리'를 수행한다. 현대인은 루소나 노자처럼 자연 속에서 은거하지 않는다. 현대인은 방 안에 숨어든 은자가 되었다. 우리가 표준화된 삶이라고 말하는 결혼, 임노동에서 제외된 당대의 하위 인간(셀린의 표현)들은 소파에 앉아 텔레비전에 빠져드는 시청자다. 알렉상드르와 트래비스는 모두 미디어에 중독되어 있으며, 둘 다 텔레비전에서 진실한 삶을 발견하려고 한다.

미국의 영화평론가 로빈 우드와 조너선 로즌바움은 인종차별주의와 여성 차별의 시선을 근거로 「택시 드라이버」를 공격했다. 우드는 「택시 드라이버」의 비일관성을 지적하고, 로즌바움은 「택시 드라이버」의 이야기가 비인간적 살인 기계를 옹호한다고 비난한다. 나는 그들의 지적이 다소간 부당하다고 생각한다. 「택시 드라이버」는 당대의 시대적 분위기는 물론, 그 사고방식을 정확히 그려내고 있기 때문이다. 「택시 드라이버」의 남성은 인종주의와 남성우월주의를 정당화하는 기제를 갖고 있지 않다. 그는 단지 옛날 옛적의 정상 규범이 가능하다고 믿는 정신병자일 뿐이다.

1970년대에 만연했던 편집증은 세계를 축소하려는 시도라고 설명될 수 있다. 편집증 환자는 내가 이해할 수 없는 세계란 없다고 생각한다. 「택시 드라이버」의 주인공은 커다란 세계를 택시 운전석 크기로 줄여나가기 시작한다. 그처럼 세계를 축소하면 주위를 이해할 필요가 없으므로, 타인의 부도덕한 측면을 쉬이 발견할 수 있다. 모든 것이 자신이 이해할 수 있는 퍼즐이 된다. 그러면 문제를 해결해야 하는 도식이 간단히 제공된다. JFK 암살, 워터게이트 사건, 1972년 로마클럽의 '성장의 한계' 콘퍼런스[16]에서 예증된 서구의 몰락은 편집증을 더욱 강화

시킨다. 백인 남성들은 내가 아는 세계가 무력해진다는 데 불안감을 느끼고 있다. 내가 이 세상을 이해하는 방식이 어디선가 잘못된 게 아닌가 싶은 불길한 감각이 스멀스멀 올라온다. 국가 폭력에 자신을 대입하는 트래비스의 편집증은 「택시 드라이버」에 감도는 정서다.

「택시 드라이버」는 마치 "우리는 잘못된 곳으로 가고 있다"라고 말하는 듯 느껴진다.

우리는 택시를 타고 유토피아에 갈 수 있을까?

유토피아는 우리를 (그곳이 잘못된 곳이라 할지라도) 다른 곳으로 이끄는 꿈이다. 「엄마와 창녀」를 연출한 장 외스타슈는 유토피아 이후의 삶, 생생한 악몽을 경험하는 인간들의 삶을 다룬다. 영화가 꿈이라면, 그것이 꿈을 그리는 테크놀로지라면, 꿈이 지나간 뒤의 장면을 묘사할 수도 있지 않을까? 모험이 있다면 모험 이후의 삶도 있지 않을까?

프랑스의 농촌 페사크에서 태어난 장 외스타슈는 모리스 피알라, 뤼크 물레, 마르그리트 뒤라스와 함께 포스트 누벨바그 감독으로서 분류된다. 그들 모두는 거창한 홍보 브랜드로 활용되던 누벨바그가 지나고 난 뒤에 영화를 만들기 시작했고, 1960년대를 거창하게 장식했던 누

16 로마클럽은 1970년 3월에 창립한 민간 단체로, 세계 25개국의 과학자, 경제학자, 교육자, 경영자 등으로 구성되어 있다. 1972년 '성장의 한계' 보고서에서 인구 증가·공업 산출·식량 생산·환경 오염·자원 고갈이라는 다섯 가지 요소에 관한 분석을 통해 경제성장이 정체될 것이라는 전망을 내놓았다.

방 안에 있는 남자(악마)

벨바그 세대에 비하면 충분히 주목받지 못했다. 외스타슈는 꿈이 소멸된 후의 인물들이 어떤 공간에서 어떤 이야기들을 주조하는지 면밀히 관찰하는 데 대단한 재능이 있었다. 그는 현실을 일대일 축적으로 묘사했다. 외스타슈는 누벨바그에 속한 그 누구도 성취하지 못했던 야심을 끝까지 밀어붙였다.

누벨바그는 현실의 감각을 완전히 재현하기를 소망했던 네오리얼리즘의 미학을 꿈꿨다. 누벨바그의 꿈은 자신의 유년 시절을, 당시의 고향 벽과 가로등의 질감을 그대로 묘사하고 싶어 했던(「나의 작은 연인들 Mes Petites Amoureuses」) 외스타슈의 손에 의해 완수되었다. 평론가 폴린 케일에 따르면 「엄마와 창녀」의 촬영 기간은 3주에 불과했지만, 편집에는 3개월이 걸렸다. 외스타슈는 이 영화가 편집된 것으로 보이지 않기를, 현실의 일종처럼 받아들여지길 바랐다고 한다.

그만큼이나 현실에 밀착하길 바랐던 이 영화의 특징 중 하나는 추잡한 대사다. 섹스에 관한 대사는 근래 어느 영화와 비교해봐도 대단히 자극적이다. 프랑수아 르브룅이 연기한 베로니카가 남성의 성기('자지')를 잡고 잠들면 좋다거나, 알렉상드르에게 너는 섹스를 잘해서 좋다고 말하는 현실적인 대사는 모두 외스타슈의 삶과 결부되어 있다. 외스타슈는 카페에서 연인과 나눈 실제 대화를 녹음해서 대본을 썼고, 그가 쓴 모든 대사를 직접 친구들 앞에서 소리 내어 읽으면서 대사의 뉘앙스를 점검했다. 「엄마와 창녀」의 자전적인 면모는 외스타슈와 그의 연인의 삶에 비극을 드리운다. 극에 등장하는 연상의 연인 '마리'의 모델인 카트린 가르니에는 영화에 등장한 자신의 모습에 충격을 받아 자살한다. 외스타슈 역시 8년 뒤 자동차 사고를 당하고 다리를 쓸 수 없다는 의사의 말에 충격을 받아 스스로 목숨을 끊는다. 프랑수아 르브룅은 10년 동안 외스타슈의 연인이었다. 폴란드 출신의 간호사로 나오는 베로니카라는

캐릭터 또한 외스타슈와 만났던 마린카 마투셰프스키를 모델로 삼았다. 외스타슈는 자신의 삶 전체를 자서전적으로 영화에 투영했던 것이다.

저 위태로운 삶을 영화로 그리는 것은 오늘날에 당연히 역겹게 느껴진다. 하지만 「엄마와 창녀」에는 역겨움을 정당화하는 절차가 없다. 뤼크 물레에 따르면, 외스타슈의 영화는 셀린의 『밤 끝으로의 여행』을 관통하며 우파 아나키즘을 직접적으로 계승한다. 『밤 끝으로의 여행』의 주인공은 셀린이다. 소설 도입부에서 셀린은 친구와 애국심에 대해 논쟁하다가, 친구의 설득으로 군대에 합류한다. 그는 가까스로 전장에서 살아남아, 아프리카와 미국 등지를 여행한다. 셀린의 삶 전반부를 다루는 이 소설은 모든 규범과 가치를 철저히 부정한다. 이를테면 셀린에게 진보적인 정치 신념은 입맛이나 영화 취향과 다를 바 없는 사적인 것이다. 그가 긍정하는 건 생물학적이자 형이상학적 과정인 삶과 죽음. 삶과 죽음밖에 없다. 즉 셀린이 추구하는 진실성은 동물로서 우리 자신을, 즉 인간의 얼굴을 바라보는 일이다.

「엄마와 창녀」에서 제일 흥미로운 이미지 중 하나는 SS친위대에 매혹된 알렉상드르의 친구다. 친구는 SS친위대 화보를 구매해서 알렉상드르에게 자랑한다. 그것은 제2차 세계대전에 참전했던 아버지 세대를 조롱하는 위악적 유머다. 외스타슈는 당시에 합의된 진보적인 감수성을 공격하는 우파적 도발도 서슴지 않는다. 극 중에서 알렉상드르는 엘리오 페트리의 좌파 정치 영화인 「노동자 계급 천국으로 가다La Classe Operaia Va In Paradiso」를 보러 가자는 제안에, 그 영화는 토크쇼보다도 진실하지 않다고 역설한다. 즉 진실성, 타인이 주입한 이데올로기가 아니라,

내가 보고 들은 것만을 신뢰해야 한다.

　진보적 가치에 의문을 던지는 외스타슈는 뿌리와 중력에 대한 은밀한 애호를 드러낸다. 외스타슈는 프랑스 남부 지역의 노동계급 가정에서 자랐다(올리비에 아사야스는 외스타슈를 누벨바그 세대의 "시골 사촌" 정도 된다고 말한 바 있다). 노동계급 출신인 외스타슈는 68혁명을 겪었고, 세대 전체의 실패를 직면했다. 미국 영화를 추종했던 누벨바그 세대와는 달리 외스타슈는 로베르 브레송이나 마르셀 파뇰 같은 '프랑스' 영화의 거장을 숭배한다. 알렉상드르가 전전 시기를 주름잡았던 독일 가수 '마를레네 디트리히'의 노래를 반복적으로 틀고, 아침에 진행되는 가톨릭 라디오 방송을 집착하는 모습은 돌이킬 수 없는 과거를 상기하는 태도다. 외스타슈는 원점이나 영년, 뿌리, 기원에 매달렸다. 이는 외스타슈가 마주친 가족과 친구들의 본모습을 스크린에 전부 투영하겠다는 욕망과 다름없다.

　제가 '반동적'일지도 모르지만, 저는 그 반동이 '혁명적'이라고 믿어요. 그래서 해결해야 할 오해가 있습니다. 저는 뤼미에르의 영화를 TV로 가져온 기술에 반대해왔어요. 왜냐하면 제가 '최초의 영화'에서 TV 뉴스 보도로, 그리고 현재의 영화적 기교로 이어진 과정(극장에서보다 TV에서 훨씬 더 많은 영화를 보기 때문에 TV에 대해 말하는 거예요)이 회화가 겪어봐서 알고 있는 퇴보에서 비롯된다는 점을 발견했기 때문이죠. 역사의 특정 단계에서는 '인상파' 같은 내부 혁명이 필요합니다. 즉, 한 걸음 전진하는 것이 아니라 출발 지점으로 되돌아가는 게 필요한 겁니다.
　기본적으로 저는 영화가 길을 잃었다고 생각합니다. 단지 영화의

역량이라는 것이 무엇이었는지에 대한 징후만 남아 있다는 느낌을 받습니다. 이런 정신으로 카메라맨의 일을 더 쉽게 만드는 일을 항상 거부해왔어요. 그래서 숏을 트래킹하기 위한 레일이나 돌리(카메라를 얹을 수 있는 기구로 보통 삼각대에 바퀴를 달아놓은 제품이 흔하다 ─ 옮긴이)를 가져본 적이 없어요. 사용하기 쉬운 자이로헤드(목을 자유자재로 움직일 수 있는 삼각대 ─ 옮긴이) 삼각대가 아니라 움직이지 않는 단단한 삼각대를 항상 가지고 있었습니다. 저는 카메라가 고정되어 있기를, 설령 카메라를 움직이고자 하는 세상 최고의 욕망이 존재한다 하더라도, 카메라를 움직일 수 없기를 바랐습니다. 이는, 그때는 잘 몰랐지만, 제가 배운 가장 중요한 것 중 하나입니다. (⋯) 저는 편집의 '예술적' 부분을 부정해요. 아울러 영화에서, 예술에서 나올 수 있는 모든 양식도 부정합니다. 제가 원하는 것은 그저 영화가 순수하고 단순한 현실의 기록이 되는 겁니다. 어떤 주관적인 개입도 없고, 주관성에 섞이지 않고⋯⋯.[17]

외스타슈는 할머니를 촬영한 「0번Numero Zero」을 스트로브를 비롯한 몇몇 지인에게만 공개했는데, 영화 상영에서조차 폐쇄적인 순수성을 고수했다. 외스타슈는 「0번」에 대해 '최초의 영화를 만들고 싶었다'

17 Ted Fendt, "Interview with Jean Eustache", Mubi Notebook, https://mubi. com/notebook/posts/interview-with-jean-eustache, 2012년 9월 24일, 2022년 1월 22일 접속.

방 안에 있는 남자(악마)

고 말한 바 있다. 그의 소원은 텔레비전에서, 영화에서, 비디오에서조차 최초가 될 영화를 만드는 것이었다. 외스타슈는 앞서 존재하는 영화사의 궤적이 없었던 것처럼 영화를 찍으려고 했다. 그는 영화사의 원점으로, 다르게 말하면 영화사의 외부로 나가고자 했다. 외스타슈의 '혁명적이고 싶은 동시에 반동적이고 싶다'는 발언을 상기하자. 형식과 질서가 부재한 지점을 미친 듯이 찾아 나섰던 외스타슈는 「엄마와 창녀」에서 나의 진실한 모습, 진실하되 추잡한 삶을 보여주고자 한다.

알렉상드르는 혁명도 죽음도 두렵지 않지만, 발밑의 땅, 지진으로 세차게 흔들리는 땅 위에 서 있는 것이 두렵다고 말한다. 전통과 규범이 부식된 세계에 사는 알렉상드르에게 방종에 가까운 섹스, 무위도식하는 삶은 도덕적 진실성을 추구하는 조건으로서 제시된다. 외스타슈는 결코 보헤미안적 삶을, 혹은 위악적 유머나 우파적 망상, 방종을 찬양하지 않는다. 단지 그것은 외스타슈가 만진 벽과 마찬가지로 생생한 현실이다. 외스타슈는 꾸미지 않은 삶, 번드르르한 거짓이 없는 진실한 자신의 삶을 바라보려고 시도한다. 모두가 말하듯, 유토피아는 아름다운 꿈인 동시에 끔찍한 악몽이다. 외스타슈의 영화는 악몽 이후에 일어나는 진짜 현실이다. 현실의 감각을 빠짐없이 드러내는 일은 하나의 문화적 발언이 된다.

이를 대변하는 것은 「엄마와 창녀」에서 베로니카의 마지막 대사다. 그녀는 눈물을 흘리며 "성적 방종이 아니라 사랑 있는 섹스를 해야 한다"라는 말로 끝나는 길고 긴 독백을 한다. 사진에 찍히면 영혼이 사라진다는 과거의 믿음처럼, 외스타슈는 현실을 강하게 추구할수록 무언가를 잃는 것만 같다고 느낀다. 아무것도 없는 것, 그런 삶을 영화로 만드는 일은 우리의 민낯을 보게 만들며, 뿌리를 잃은 채로 세상을 표류하는 데 따른 죄책감을 불러일으킨다. 뉴할리우드가 역사의 구멍이 초

래하는 불안과 슬픔, 멜랑콜리와 같은 부정적 정념, 분열적인 정체성을 그려냈다면, 외스타슈는 가치와 규범이 무너진 뒤의 허무를 그려낸다. 외스타슈의 영화는 핵전쟁 이후의 폐허에서 하루하루 생존하는 인간의 두려움으로 가득 차 있다. 그의 영화는 모든 양식을 내던진 채 헐벗고 있다. 헐벗은 영화, 현실보다 더 현실 같은 영화는 우리의 생각과 감정, 우리 자신을 한없이 투명하게 비추는 거울이 된다.

셀린은 이렇게 썼다.

우리가 존재하며 감내해야 할 가장 큰 피곤은 아마 단순하고 솔직하게 자신으로 남아 있지 않기 위해, 즉 추잡하고 잔혹하며 모순투성이인 존재로 남아 있지 않기 위해 20년 동안, 40년 동안, 혹은 그 이상을 참하게 살려는 노력에 바치는 수고에 지나지 않을 것이다. 그 피곤은 또한 우리에게 이미 부여된 그 절룩거리는 하등 인간$^{Sous-homme}$을 하나의 보편적 이상형으로, 하나의 초인으로 아침부터 저녁까지 위장해서 내보여야 한다는 그 악몽 같은 의무에서 비롯되기도 한다.[18]

우리는 초인인 척하는 하등 인간이다. 감정은 복합적이고, 충동은 우발적일 따름이다. 셀린은 나와 너는 치졸하고, 비겁하며, 역겹다고 말한다. 요컨대 나는 나의 본성에서, 당신은 당신의 본성에서 도망갈 수

18 루이훼르디낭 셀린느,『밤 끝으로의 여행』, 이형식 옮김, 최측의농간, 2020, 600쪽.

방 안에 있는 남자(악마)

없다. 그러므로 우리는 각자의 진실을 찾아 나서야 한다. 뉴할리우드의 영웅들이, 알렉상드르와 트래비스가 거짓말을 헤친 끝에 발견한 진실은 '우리는 영원한 거짓 속에서' 산다는 것이다. 꿈속의 꿈, 거울 이미지로 가득한 방, 그것이 우리 삶의 진실한 조건이라고 말이다.

나는 잉마르 베리만, 미켈란젤로 안토니오니, 자크 타티 영화의 등장인물들에 대한 성찰을 통해 (좋든 나쁘든 간에) 현대인에게 동기를 부여하거나 결정짓는 요소가 무엇인지 찾아냈다. 영화의 의미가 여러 방식으로 논쟁의 대상이 된 오늘날에도 이는 마찬가지일 것이라고 믿는다. 영화는 마음의 어떤 작동과 마찬가지로, 행동하는 무의식이다. (…) 정신분석학이 영화를 정의할 때의 또 다른 특징은, 영화 전체를 (심지어 가장 관습적이고 단순한 형식조차) 집단 무의식으로 간주할 수 있다는 점이다. 그런 맥락에서 나는 영화를 넓은 의미로 '카를 융'적인 것이라고 부르고 싶다. 이미지의 세계, 환상적인 것, 상상의 세계, 종종 가장 실망스럽거나 진부한 방법으로 우리를 어디로 이끈다 해도 이는 우리 사회의 꿈이다. 영화는 때때로 우리에게 세상의 상태를 다른 어떤 예술보다 더 잘 알려준다.[19]

아사야스의 글에서처럼 영화의 가장 흥미로운 점은 그것이 거대한 거짓말이자 꿈의 일종이고, 혼란스러운 시청각적 무질서이며, 병리적 인격들이 모험을 벌이는 무대라는 것이다. 20세기의 교양인들은 언뜻 비이성적이고 야만스러워 보이는 보드빌^{vaudevile}과 벌레스크 burlesque**20**를 진지한 표정으로 분석했다. 작가주의 영화의 정전에 속하

는 더글러스 서크의 멜로드라마나 제리 루이스 코미디의 지성은 결코 CGV아트하우스에서 상영되는 '예술영화'의 허세적 포즈를 취하지 않는다. 위대한 영화들은 아름다운 꿈결처럼 보이는 영화가 실은 추잡한 욕망을 반영한 한낱 오락거리라는 점을 완벽히 인식하는 데서 출발한다. 그들은 추잡한 욕망들이 번들거리는 아수라장에서 빠져 나오려고 애써봤자 더러운 현실로 복귀할 수밖에 없다는 점을 잘 알고 있다. 이를 인식하는 영화에는 미묘한 지성이 담겨 있다. 옛 시절의 관객은 야만스러움과 지성이 한데 공존하는 영화를 경험할 수 있었을 것이다.

지젝의 표현을 빌리자면 유토피아란 길거리와 대중교통에서 만나는 미치광이들이 떠드는 행위가 자연스럽게 받아들여지는 곳이다. 정신분석은 문화가 광기를 비롯한 인류 무의식의 배출구라는 데 입각해서 예술을 분석한다. 예술은 문명화 과정의 일부로, 일상에서 결코 출현해선 안 되는 야만성을 아웃소싱하는 상상력의 영역이다. 언제까지나 영화가 말초적 쾌락이기만 한 것은 아니다. 영화는 우리가 경험하는 환멸에 대한 보상으로, 우리가 꿈꾸는 유토피아를 향하는 모험이다. 그곳엔 거짓과 가짜가 판을 치지만, 우리는 천국에 가기 위해선 '지옥'을 통과해야 할 수밖에 없다는 점을 잘 알고 있다.

19 Olivier Assayas, "State of Cinema 2020: Cinema in the Present Tense", *Sabizan*, https://www.sabzian.be/text/state-of-cinema-2020, 2020년 1월 26일, 2022년 5월 3일 접속.

20 보드빌은 16세기 프랑스에서 시작해 19세기 말 미국에서 대성공한 버라이어티쇼 장르이며, 벌레스크는 추후 뮤지컬 코미디로 발전하는 음악극으로 비속한 언어가 사용되기도 했다.

방 안에 있는 남자(악마)

공식: 거짓 × 거짓 = 진실

맨 위에서 했던 질문을 상기해보자. 여러분도 우리 시대에 뉴할리우드 영화의 교훈이 필요한 까닭이 무엇일지 자문해보길 바란다. 수르코프(나탄 두보츠키)는 우리 시대를 다음과 같이 요약했다.

의식은 평평하고 단순해졌다. 우리 마을의 높은 하늘 대신 내가 보는 것은 무엇인가? 아무것도 없다. 무엇처럼 보이는가? 그것은 무엇을 닮았나? 무엇도 아닌 것처럼 보이고, 아무것도 닮지 않았다. 의사소통이 불가능하거나 표현이 불가능한 것도 아니다. 그저 아무것도 없는 것이다.[21]

이미지. 거짓에 둘러싸인 무. 68혁명 세대와 히피 세대가 경험한 폭력, 과거와 미래, 현재라는 시간성이 뒤엉킨 시대. 우리 시대의 영화는 우리를 둘러싼 세계 전체, 역사의 상처가 만든 트라우마, 트라우마가 형성한 내면, 다시 말해 우리의 진실을 탐구하는 수단으로 돌아와야만 한다.

그래서 무엇보다 사랑에 빠진 기분
: 동시대 영화의 형식에 대한 고찰

영화를 사랑한다는 것은 무슨 의미일까? 영화와 따뜻하고 안락한 관계를 맺으면 그만인 걸까? 스크린에서 눈을 떼지 못하고 영화에 매혹된 관객은 금세 영화와 사랑에 빠진다. 그러나 머릿속에서 영화 장면을 되감을 때마다, 어떻게든 영화에 대한 지식을 회수하려고 할 때마다, 관객이 품은 영화에 대한 사랑은 부식된다. 영화는 물건이 아니므로 소유할 수 없다. 시간이 흐르면 영화를 보았던 기억은 파괴된다. 그럼에도 관객은 영화를 소유하고자 하는 충동을 포기할 수 없다.

사랑의 역설은 상대방을 알면 알수록 사랑의 신비가 사라진다는 것이다. 이는 시네필이 끊임없이 겪는 곤궁이며 그가 가진 멜랑콜리다. 그들의 멜랑콜리는 '나'가 완전히 소멸되어야 끝난다. 만약 당신이 한 명의 관객이라면, 이전의 '나'를 소멸시킬 때까지, 다시 말해 주체를 향

21 Natan Dubovitsky, 앞의 글.

그래서 무엇보다 사랑에 빠진 기분

해 세계의 문이 쾅 닫히는 순간까지 멜랑콜리를 벗어날 수 없다. 이 글은 시네필리아에 본질적으로 내재되어 있는 멜랑콜리에 대해, 무엇보다 영화와 관객이 맺은 처량한 관계를 영화 내의 미적 체험으로 제시하는 영화들에 대해 다룬다.

사랑은 무엇인가? 이렇게 답해보자. 나와 당신, 우리, 익명의 다수가 겪는 것이다.

영국의 철학자 닉 랜드는 아래와 같이 답한다.

사랑의 근원이 재앙에 대한 갈증이라는 사실은, 사랑이라는 그 변덕스러운 과정 내내 나타난다. 잔인하게도 사랑은 가장 근본적으로는 상대방에게 짝사랑을 받고 싶은 갈망에 따라 움직인다. 사랑은 모든 종류의 혐오스러운 자기 비하, 어색함, 그리고 어리석음을 키운다. (…) 혼수상태에 빠져 건강과 돈을 낭비하고, 노동력을 빈곤의 지점까지 무너뜨리고, 모든 생각을 상대가 표하는 무관심의 깊은 구렁을 궁리하는 데 쏟아붓는다. 그러한 궤적의 끝에는 파멸적인 빈곤, 광기, 자살이 있다.[1]

우습겠지만, 위의 글에서 표명되는 사랑의 잔혹성을 영화와 관객이 나누는 관계로 해명할 수 있다고 믿는다. 우리는 스크린 앞에 앉아 있는 관객의 망상을 통해 사랑의 단독성과 치명성을 해명할 수 있다. 영화를 보는 순간, 시간은 돌이킬 수 없다. 사랑하는 이의 세계는 격렬히 부딪히고 만다.

추억 하나

나는 자동차가 수풀 사이로 처박혀 헤드라이트를 번쩍이는 「남국재견」의 마지막 장면을 보며 다른 생각을 하고 있었다. 옆에 앉은 데이트 상대와 저녁 식사로 어떤 음식을 먹을지 고민하고 있었던 것이다. 영화를 보는 내내 딴생각에 시달리며, 영화 자체에 몰입하지도, 그렇다고 어둠 속에 숨은 상대방의 얼굴을 보지도 못한 채로, 즉 세계를 고를 수 있는 선택권을 잃은 채 영화와 현실의 문턱에 자리했다. 비로소 영화관을 나와서 세계의 문턱에 옴짝달싹 못 했던 나의 기분을 전환할 수 있을 것이라고 믿었던 그 순간, 휴대폰에 2015년 파리 테러 뉴스가 속보로 떠오르며 우리 사이를 가로막았다. '우리 영혼의 절반은 파시스트들이 제조한 걸까?' '쾅' '헤드라이트' '몇백 명의 죽음'. 엉겁결에 나는 문턱과 문턱을 넘나들었고, 거기에 발을 헛디뎌 넘어지고 말았다. 나의 기분은 썩 좋지 않았는데 이는 현실에서 일어난 사고를 보며 느끼는 씁쓸함 따위가 아니라, 내가 어떤 세계에도 속하지 못하며 속한다 한들 이 세계는 나의 집이 아니라는 비극적 인식에 가까운 감정이었다.

지난 10년간, 나는 종종 이러한 기분을 느껴왔다. 미겔 고메스의 「타부」와 「천일야화」는 같은 자리를 빙빙 도는 것 같은 기분을 느끼게 만든 영화로, 내가 세계를 방황하는 그 기분을 영화 속으로 끌어들였다.

1 Nick Land, *The Thirst for Annihilation: Georges Bataille and Virulent Nihilism*(Milton Park: Routledge, 1992), p.134.

그래서 무엇보다 사랑에 빠진 기분

이 영화들은 동시대 영화의 실험적 형식을 비교적 성공적으로 흡수한 결과로도 볼 수 있다. 하지만 나는 이 영화를 그 형식을 창조한 이들보다 형식의 근원을 더 면밀하게 탐구한 성취로 보고 있다. 히치콕으로 시작해 아피차퐁 위라세타쿤과 홍상수 같은 선구자들은 물론, 하마구치 류스케 같은 영화감독까지도 영화를 반쪽으로 나눔으로써 세계(들)와 그것들의 간격을 대차 대조하는 미적 형식을 창출했지만, 많은 평자는 이를 그저 비평적 수사로 활용했을 뿐이다. 영화의 모든 요소를 영화사라는 저울에 달기 위한 형식적 요소로만 다룬 것이다. 동시대의 영화비평은 단지 평가를 위한 척도만을 제공했다.

　나는 이 영화들이 영혼으로 달려드는 순간을 포착하고 싶었다. 동시대 영화의 둘로 잘린 형식이야말로, 내가 느낀 세계의 문턱에서의 방황을 작품 내적으로 지시하기 위해 고안된 것일지도 모른다. 영화와 사랑에 빠진 관객은 영화와 현실 간의 '관계 맺음'으로 향하는 입구에 들어서지만 이내 출구를 찾지 못하고 길을 잃는다. 그 순간, 자신의 감정 속에서 방황하는 관객은 자신이 결코 빠져나오지 못할 세계의 미로를 헤매고 있음을 깨닫는다. 세계의 문턱에 헛디뎌 넘어지는 부적응자misfits의 기분을 위하여 세계는 언제나, 지금의 세계보다 더 많이 존재해야 하는 것이다. 영화 스크린과 옆 좌석의 데이트 상대, 영화 관람의 여운과 현실에서 일어난 테러 사건, 내가 끊임없이 다양한 종류의 '세계' 사이를 맴돌면서 현기증을 느꼈던 것처럼, 동시대 영화는 더 많은 세계를 창조해 관객이 환상 속에서 길을 잃게 만든다.

'언젠가 세상은 영화가 될 것이다' vs. '영화지상주의는 나쁩니다'

만약 내가 눈앞에서 이런 논제를 가지고 싸우는 광경을 봤다면, 논쟁에 참여한 이들 모두에게 틀렸노라고 말했을 것이다. 영화는 현실과 동등한 위격의 세계다. 영화가 "현실을 모방한다면 열등한 예술인 것이죠"라고 말하는 플라톤적 세계관에서 파생됐을지라도. 영화는 현실의 열등한 단면이 아니라, 촬영된 현실을 초과하는 비밀을 지닌 세계다. 이는 영화와 현실이 그저 서로 다른 비밀을 소유하고 있다는 단언과는 다르게 이해되어야 한다. 각각의 세계가 소유한 비밀들은 그들 세계를 움직이는 힘의 정체를 고백하고 있다. 모든 세계는 다른 방향으로, 다른 힘으로 인해 움직인다. 예술작품은 하나의 세계다. 이러한 세계에서 중력 법칙은 때때로 무시되고 과학은 파괴된다. 예술이 형성하는 마술적 세계는 현실과는 전혀 다른 법칙으로 움직이고, 이 법칙을 정초한 것은 바로 예술작품의 비밀이다.

이를테면 현실에서 우리가 왼쪽 눈을 깜빡이는 이유는 생물학적인 원리로 규명되어야 할 테지만, 브뤼노 뒤몽의 영화 「릴 퀸퀸」에서 퀸퀸이 눈을 깜빡일 때는 감독의 연출 지도와 작품의 형식적 의도, 퀸퀸을 맡은 배우의 생리학적 반응까지 모두 고려해야 한다. 세계와 또 다른 세계를 구획하는 일은 세계가 담고 있는 내밀한 비밀에 달려 있다. 영화를 하나의 세계로 성립시키기 위해선 그것의 비밀을 탐구하는 수밖에 없으며, 하나의 세계에 빠진다는 것은 세계의 비밀을 규정하는 힘에 의해 사로잡힘을 의미한다. 이때 영화사라는 놀이공원에 입장할 입장권이었

그래서 무엇보다 사랑에 빠진 기분

던 영화 형식은 불현듯 세계의 미스터리를 해명할 수 있는 계시가 된다.

만일 누군가 「타부」에 등장하는 모든 뒷모습을 바라볼 때, 그것을 현실의 열등한 판본이라고 느낄 수 있을지 궁금하다. 미겔 고메스의 「타부」는 하나의 세계가 지닌 비밀과 또 다른 세계의 그것을 대조하며 세계의 비밀을 찾아내려고 시도한다. 「타부」는 세 편의 에피소드로 분리되어 있다. 그것은 연극에서 말하는 '막' 개념과는 다르다. 각각의 에피소드는 거의 완벽히 나뉘어 있고, 그들을 잇는 건 얇디얇은 기억, 그 저주 같은 역량에 불과하기 때문이다. 여기서 나는 장면 묘사라는 영화 비평의 특권을 포기하고 핵심으로 곧장 들어가보려고 한다. 고메스가 영화 형식을 왜 가르는지, 영화를 왜 분열시켜야 하는지에 대해 강박적으로 집착할 참이다.

왜 「타부」는 둘로 나뉘는 걸까? 물론 앞의 질문을 기각하는 입장에 서는 것도 가능하다. 내가 이 영화에 관한 편견에서 벗어나, 「타부」를 균일한 연속체로 간주할 수 있기 때문이다. 「타부」의 중심 스토리는 주인공이 사는 아파트의 이웃으로부터 출발한다. 중년 여성이 옆집에 사는 노년 여성의 과거를 알게 된다. 그들의 이야기를 포르투갈 식민 시기와 아프리카, 악어가 관통한다. 스토리는 느슨히 분리되어 있지만, 위에서 언급하는 요소들이 에피소드를 잇는 모티프로 제시된다. 이 두 입장 모두를 공히 수용한다 하더라도, 분명한 점은 「타부」의 얼개가 a, b, c(원래 「타부」의 구성은 '프롤로그' '실낙원' '낙원'으로 이뤄져 있다. 나는 형식적 접근이라는 측면에서 이 에피소드들을 알파벳 a, b, c로 나눠 부르고자 한다.) 라는 세계 군群을 토대로 한다는 것이다. 서구 식민주의에 관한 기이한 우화인 a, 현재 포르투갈에서 벌어지는 이야기인 b, 그것의 시계열적인 과거로서 식민지에서 일어나는 사건인 c. 「타부」는 개별 세계를 이행할 때마다 과감한 형식적 전환을 통해 간신히 세계의 문턱을 넘어간다.

「타부」는 에피소드별로 다른 형식적 주안점을 둔다. 에피소드 b에선 35밀리미터 필름을, 에피소드 c에선 16밀리미터 필름을 사용한다. 에피소드 a와 c는 대사를 과감히 제거해 마치 무성영화의 기법을 따라 하는 듯 보인다. 에피소드 b는 유성영화로 동시대 영화의 문법을 따른다. 이는 마치 자그마한 배 한 척이 군도의 섬들을 항해하는 모습처럼 보인다. 항해사는 배가 좌초되지 않도록 안전 규정을 지켜야 할 의무도 지니고 있다. 이는 영화 내내 줄거리가 파괴되는 것을 방지할 목적으로 울려퍼지는 모티프의 역할이기도 하다.

규칙은 집합과 원소의 관계를 규정하는 준거다. 규칙에 들어맞는 한, 해당 원소는 집합에 포함되며 일의적인 성격을 지닌다. 상이한 형식을 지닌 「타부」의 군도들은 그것들을 통제할 규칙에 의해 하나의 세계로 인식된다. 아울러 군도들은 또 각자의 구별된 세계를 지니고 있다. 이처럼 우리가 세계를 구별하는 방법 중 하나는 하나의 세계가 제시하는 규칙을 면밀하게 살펴보는 것이며, 세계와 세계 간의 문턱을 형성하는 방법은 규칙 간의 이질성을 강조하는 것이다. 즉 미니어처 - 세계의 창조자로서의 영화감독이 세계를 형성하려면 특정한 규칙 속에서 원소 - 사물들을 배치해야 한다. 고메스 영화의 방법론은 '시네마스코프'와 진행한 인터뷰에서 이미 구체적으로 설명된 바 있다.

그래요, 제 영화에 나오는 규칙들이 좀 우스꽝스러울 수도 있지만, 영화 밖 세계의 대부분의 규칙도 마찬가지로 우스꽝스럽다고 생각합니다. 우리는 평등합니다, 저와

그래서 무엇보다 사랑에 빠진 기분

세상은요. 그러나 이 경우, 저는 이『오즈의 마법사』의 세계를 숲속에, 그리고 일곱 난쟁이와 같은 친구들로 구현하고 싶었습니다. 그들은 규칙에 사로잡혀 있죠.

(…) 중요한 것은 규칙이 아니라 규칙을 믿는 사람들입니다. 사람들은 특정한 규칙을 믿는 때가 있습니다. 그러면서도 그들이 그 규칙을 믿지 않고 또 다른 규칙을 믿는 순간이 또 있습니다.

(…) 사춘기는 무인지대 같습니다. 유년기는 무언가를 믿을 때입니다. 그리고 청소년기에는 어른들이 때때로 좆같고, 어른들이 거짓말을 아주 많이 한다는 것을 이해하게 됩니다.[2]

고메스의 말처럼 그의 영화는 규칙에 따라 움직이지만, 그 규칙은 장르영화에서와 달리 명시적이진 않다. 범죄영화에는 범죄가 있으며, 범인이 있고, 탐정이 있다. 고메스 영화에서 규칙은 쉬이 드러나지 않는다. 관객은 그 규칙을 명확히 파악하지 못한 채로, 규칙을 믿는 이들의 행동을 통해 오직 규칙을 추론할 수 있을 뿐이다. 고전영화의 미장센을 취한「타부」보다 훨씬 더 형식적으로 유연한 고메스의 다른 영화인「우리들의 사랑스런 8월」이나「자신에 적합한 얼굴」「천일야화」를 보자.「우리들의 사랑스런 8월」에는 포르투갈의 벽촌에서 이뤄지는 지역 축제처럼 규칙을 움트게 만드는 지역적 장소가 있다. 영화는 벽촌의 지역 축제를 찍는 다큐멘터리 팀의 이야기를 다룬 전반부와, 벽촌에서 마주쳤던 다큐멘터리 인물들이 별안간 특정한 허구의 이야기로 빨려들어가는 후반부로 나뉜다. 이들을 잇는 건 오로지 지역적 공간뿐이다. 꼭「우리들의 사랑스런 8월」을 예로 들지 않더라도, 그의 전 작품은 상이한 규칙들을 근간으로 삼는다.「천일야화」와「자신에 적합한 얼굴」은 각각 천일야

화와 백설공주라는 설화에 기반한 내러티브를 갖고 있다. 「자신에 적합한 얼굴」에선 스스로를 백설공주 이야기의 난쟁이라고 믿는 이들의 기이한 행동들이 돌출된다. 그들은 난쟁이 역할을 수행하면서 유희한다. 반면 「타부」는 고전영화라는 표준(16밀리미터, 35밀리미터)을 따르면서 고전영화 내부에 자리한 특정한 기억들을 일종의 규칙으로 삼는다.

16밀리미터 필름은 1923년에 집에서 영화를 찍을 수 있는 가정용 필름으로 개발됐다. 그 전까지 존재한 35밀리미터 필름은 가정용이 되기엔 너무 컸다. 16밀리미터 필름은 원래의 생산 의도처럼 사적인 용도로 활용되진 못했다(대신 35밀리미터 필름보다 가격이 저렴해 저예산 영화 제작을 위해 자주 사용됐다). 나는 고메스의 의도가 16밀리미터 필름 발명이 지녔던 목적을 향해 있다고 추측해본다. 즉 아우로라의 기억을 반추하는 「타부」의 후반부(에피소드 c)가 16밀리미터를 선택한 이유는 이 필름이 갖고 있는 사적이고 친밀한 느낌을 전달하려는 데 있을 것이다. 「타부」에서 규칙은 천일야화나 백설공주 같은 '이야기'도, 명시적인 '구문'이나 '명령'도 아니다. 「타부」의 규칙은 시제와 관련되어 있다.

이 점에서 「타부」는 동시대에 제작되는 실험적인 내러티브 영화와는 다른 방향으로 나아간다. 홍상수와 아피차퐁, 키아로스타미, 하마구치 류스케가 '현재'라는 시제에 기대는 반면, 고메스는 세계에 '어제'라

2 Mark Peranson, "The Rules of the Game: A Conversation with Miguel Gomes", *Cinemascope Mazaine*, https://cinema-scope.com/cinema-scope-magazine/interviews-the-rules-of-the-game-a-conversation-with-miguel-gomes/, 2022년 7월 29일 접속.

는 시제를 도입한다. 보통의 영화들이 플래시백 같은 내러티브 장치를 통해 과거를 회상하는 것과 달리, 「타부」는 내러티브를 단절시켜 공백을 주입함으로써 그들에게 시제를 부여한다. b의 아우로라는 c의 아우로라지만, b와 c 사이에 놓인 공백은 그들을 같은 인물로 성립시킬 수 없다. 그들은 아우로라와 사랑에 빠진 벤추라의 회상을 통해 간신히 연결될 뿐이기 때문이다. b의 아우로라는 식민지 아프리카에서 벤추라와 사랑에 빠진 기억을 회상하는 치매 노인이다. c의 아우로라는 아프리카 생활에 권태를 느끼고 있다가 미남 벤추라와 사랑에 빠진 아름다운 여성이다. 이는 분명 홍상수가 하나의 형상-인물에 화해 불가의 정체성들을 담아놓는 방식을 연상시키지만, 홍상수 영화의 유령들은 현재라는 동일한 평면에 위치한다는 점에서 「타부」와 구별된다.

반면 「타부」의 내핵은 과거에, 과거시제에, 기억에, 내레이션의 회상에 의해 구성된다. 이는 「타부」가 시간성에 내기를 건 일종의 도박이 되도록 만든다. 새까만 밤 속, 모든 것이 아주 느린 속도로 무너지는 꿈에서 깨어난 이는 계속해서 터져나오는 웃음을 막아보지만, 바보인 양 도저히 웃음을 틀어막을 수 없다. 고메스는 우리가 터트리는 고통스러운 웃음의 정체를 알고 있다. 「타부」를 둘로 가르는 상흔은 플래시백처럼 내러티브 안에 안전히 통합되지 않은 탓에 훨씬 더 고통스러운 체험을 수반한다.

영화라는 매체는 이미지에 관한 계통 발생적인 기억을 저장한다. 8밀리미터나 16밀리미터로 찍은 홈비디오와 독립영화들이 35밀리미터나 70밀리미터와 같은 상업영화들과 동시에 영화사에 편입된다. 필름들은 영화사라는 아카이브에서 베르그송이 말한 잠재성처럼 각자 다른 기억들로 잠겨 있다. 즉 크기가 상이한 필름은 서로 다른 스케일의 세계를 품고 있다. 16밀리미터 필름은 개인적인 기억을 의미하고, 35밀

리미터는 공적인 역사를 의미한다. 서로 다른 필름이 구현하는 두 세계를 넘나드는 일은 사적인 기억과 공적인 기억을 가로지르는 것이다.

「타부」의 시간여행에 치명성을 불러오는 수단 중 하나는 필름의 물질성이다. 「타부」의 1부와 2부는 각각 16밀리미터와 35밀리미터로 촬영됐는데, 고메스는 이를 통해 각 세계의 물질적 현존성을 영화의 표층에 각인시킨다. 고메스는 각 세계(b, c)에 기억이 지닌 무게와 준하는 물질적인 성질을 부여하는 것이다. 고메스는 단지 b와 c의 영화적 형식을 대별하는 것에서 멈추지 않고 영화의 물질적 기반을 분리하는 데까지 나아간다. 16밀리미터와 35밀리미터는 b와 c의 세계를 구성하는 입자로, 그들 사이의 필름 그레인 차이는 서로 다른 세계에 속한 기억의 무게를 증명할 뿐만 아니라 친밀하고 사적인 기억과 대중에게 공개된 공적인 기억의 차이를 역설한다.

이 지점에서 고메스는 상이한 시간의 평면을 하나로 묶는 홍상수가 간과한 지점, 즉 서로 다른 세계의 문턱을 넘나든다는 것이 얼마나 고통스럽고 치명적인 일인지를 해명하고, 비가역적으로 전진하는 시간을 되돌린다는 일이 의미하는 바를 되짚고 있다. 「타부」를 보는 우리는 아우로라와 벤추라가 공유하는 기억을, 그들의 현재와 과거를 횡단한다. 둘로 나뉜 세계의 물질적인 무게를 짊어진 우리는 기진맥진한 채 어디에도 안착하지 못한다. 우리는 한 세계에도, 그렇다고 또 다른 세계에도 동일시하는 일에 실패한 채로, 표준적인 영화의 (동일시)시점과는 점점 멀어진다. 팔 한 짝은 바로 저기(과거)에, 몸통은 바로 여기(지금)에 분리되어 있다. 그러나 영화에선 온몸이 흩어져도 여전히 나는 나 자신

그래서 무엇보다 사랑에 빠진 기분

이다. 바스트숏으로, 또 클로즈업으로 신체는 분리되지만, 우리는 여전히 잘린 신체를 기준으로 나를 구성한다.

「타부」의 둘로 나뉜 형식 그리고 형식이 뒷받침하는 다른 시간으로 인해 관객은 인물과의 동일시에 실패한다. 관객의 동일성은 시간에 의해 찢어지면서, 그는 마크 피셔가 "기이하고 으스스하다"라고 일컫는 기분으로 빠져든다. 다만 피셔가 『기이한 것과 으스스한 것』에서 드는 조금쯤 기이한 사례들과는 달리, 고메스는 그저 영화를 둘로 가르는 것만으로도 세계의 내부와 외부 간 문턱을 오간다. 그로 인해 고메스의 영화를 보는 관객은 피셔가 "아무것도 없어야 하는 때에 어째서 무언가 있는가?"라고 질문한 기분을 관통하게 된다. 관객은 하나의 세계가 다른 세계와 맺은 관계를 우연히 응시한다. 그는 자신이 외부 세계에 의해 움직이는 자동인형이라는 점을 간신히 깨닫지만, 운명에서 벗어날 어떤 행위도 할 수 없다. 지금의 세계에서 관객은 어디에도 안착하지 못한 채로 세계와 세계의 문턱을 배회한다. 그는 영원히 집에 돌아가지 못하고, 방황하는 네덜란드인처럼 자신이 도착한 모든 세계에서 낯선 기분을 느낄 뿐이다.

이런 기분을 사랑이라고 말해야 하나?

아직은 조금 더 많은 말이 필요하겠지만, 어쩌면 내 마음을 흔들어놓고 나를 물들여놓는 이 기분에 동시대 영화 형식의 모든 비밀이 담겨 있다고, 과격하게 주장할 수 있다. 「타부」의 세계들은 「천일야화」에서 40분에 한 번꼴로 찢어지고 손상되며, 영화가 끝날 때는 다수의 세계로 분열하고 만다. 내 팔과 내 눈, 내 코를 쥐고 있던 시점들이 좌우로, 상하로

찢어지는 바람에 나는 도저히 서 있을 수 없다. 나는 사랑에 빠진 시체다. 시신은 사랑하는 연인도 더 이상 알아볼 수 없을 정도로 훼손된다.

세계, 뜨거운 숲, 사춘기: 분열은 운명이다

나는 「천일야화」의 모든 장면을 기술한 후 이에 대한 어휘집을 만들어 품을 수 있을 정도로 이 영화를 사랑한다. 그럼에도 그동안 이 영화를 다루는 일을 꺼려왔는데, 「천일야화」의 형식이 처치 곤란할 정도로 복잡한 동기화를 통해 작동했기 때문이다. 루돌프 아른하임이 쓴 기이한 책 『엔트로피와 예술』을 읽고 나서야, 비로소 「천일야화」의 분열에 대해 생각해볼 수 있었다.

고메스가 2016년에 내놓은 「천일야화」는 3부 8시간으로 이뤄진 대작이다. 설화집 『천일야화』(아라비안 나이트)의 구성을 따른 영화는 다종다양한 에피소드를 포함하고 있는데, 둘 사이를 잇는 건 이 영화가 천일야화라는 점을 기술하는 자막뿐이다. 즉 「천일야화」는 파편적이고 분열적인 형식을 갖고 있다. 아른하임은 구상미술에서 추상미술로의 이행을 우주론적으로 해명하면서, 이를 엔트로피의 경향에 따른 것이라 설명한다. 엔트로피가 축적됨으로써 우주가 무질서로 점점 빠져드는 것처럼 예술사의 경향 역시 엔트로피 증가로 인해 점차 무질서와 추상의 영역으로 들어간다는 말이다.

광인 아른하임의 시대착오적인 주장을 반복해서, 영화를 하나의

그래서 무엇보다 사랑에 빠진 기분

개체로 생각해보자. 영화라는 생물체가 양의 엔트로피를 띠며, 그로 인해 영화 형식의 안정성이 서서히 붕괴한다고 가정하자. 그렇다면 하나의 세계가 점차 복수의 세계로 나뉘는 동시대 영화의 실험적 형식이야말로, 통합적 내러티브를 보이는 영화보다 시간이 가하는 흐름에 오히려 더 잘 부합한다고 볼 수 있을 것이다. 즉 나의 제안은 세계와 세계 간 문턱을 오가는 관객이 영화와의 동일시에 실패해 거주할 장소를 잃는 것이 영화의 자연스러운 운명이라고 설정해보자는 것이다.

「천일야화」는 조각난 영화로, 3편으로 구성되어 있고 러닝타임만 해도 총 6시간이 되는 메가시네마다. 영화 한 편을 다양한 장으로 구성한 만큼 에피소드와 에피소드가 단속적인 형태를 지니고 있다. 지리학적으로 유럽이라 할 만한 공간이 중심이 되지만, 원작 『천일야화』의 배경이 되는 시공간도 등장한다. 이는 고메스 본인이 '그래픽 노블'이라고 표현한 대로 영화 - 책에 부합하는 형식이라 할 수 있다. 하지만 나는 「천일야화」를 한 장 한 장 넘기는 책의 형태로 보기보다는, 「타부」를 해석하는 방편을 그대로 연장해서, 세계와 세계가 군도처럼 흩어진 세계(들)의 집합으로 간주하고 싶다.

이는 내가 이미 「타부」에서 지적했듯, 「천일야화」의 에피소드 간에 심연처럼 존재하는 공백 때문이다. 이때 「천일야화」의 세계는 통합적이고 일관적인 세계라기보다는 세계를 기초 지을 자기 토대적 근거가 없는, 즉 비일관적으로 구성된 세계의 형태를 띠고 있다. 한 에피소드가 다른 에피소드와 맺는 관계는 언뜻 구체적으로 보이지 않는다. 「천일야화」의 에피소드 간 관계는 항상 공백으로만, 곧 일관적이지 않은 관계로 엮여 있다. 이때 고메스는 내러티브의 분열, 그 사이의 공백을 토대로 동시대의 영화적 형식에 대해 고찰한다.

'사춘기'야말로 고메스가 인터뷰에서 설명한 것처럼 관객인 '내'

가 한 세계에서 다른 세계로 넘어가는 때 출현하는 공백이며 무인지대다. 관객은 이 공백을 이행해야 하는데 이를 위해선 관습적인 장치가 필요하다. 영화적 형식 내부에서 돌출하는 공백은 '사춘기'라는 관습적 장치를 토대로 내러티브 내에서 구현될 수 있다. 사춘기라는 시기, 혹은 사춘기의 본질적 성격이라 할 수 있는 '이행과 전이' 모티프들은 고메스 영화에 언제나 스며 있었다. 사춘기에 아이는 어른이 되는 길목에 선다. 「우리들의 사랑스런 8월」의 후반부를 장식하는 사춘기에 접어든 소녀의 이야기, 「구원Redemption」에서 첫사랑을 회상하는 베를루스코니와 앙겔라 메르켈, 「천일야화」에서 사랑에 빠진 어른들의 규칙을 수행하는 아이들의 모습. 고메스 영화에서는 규칙으로 작동하는 세계를 이행하는 방식으로써('전염' 혹은 '연행') 혹은 규칙을 수행함으로써 원래의 원소-사물이 변이된다. 덕분에 관객은 고메스 영화 속 사물이나 요소들이 제자리에 있지 않고, 이상한 곳에 놓여 있다고, 즉 어딘가 어색한 모습으로 존재한다고 느끼게 된다. 예컨대 수탉이 말을 한다거나 황소 탈이 진짜 황소처럼 행동한다거나 아이들이 사랑에 빠진 어른처럼 사랑을 하는. 그 기이한 연극은 고메스 영화의 감수성을 장악한 지배적 요소다. 「천일야화」에선 규칙과 규칙이, 하나의 세계와 다른 세계가 더 자유롭게 몸을 뒤섞는다. 사춘기의 나는 유년의 규칙과 성년의 규칙을 모두 몸에 담았다. 그 바람에 세상은 엉망으로 뭉쳐진 추상화가 됐다. 사춘기의 나는 야만인의 세계에 적응하는 로마인이다. 야만과 로마의 규칙들이 뒤섞이고, 엉켜가는 그 순간. 「타부」에서 필름과 형식에 기반한 시간성이 관객의 동일시를 붕괴시킨다면, 「천일야화」는 비-관계라고까지

그래서 무엇보다 사랑에 빠진 기분

말할 수 있는 분열적인 파편들이 관객의 주체성을 사춘기처럼 '이행'적인 상태에 놓는다. 「천일야화」에서 관객은 규칙을 배우고 세계에 적응하는 데 규칙을 적용한다.

뜨거운 숲

임난林暖

린난(임난林暖 의 중국어 음차)하는 짓들이 서글프구나
얼마나 남부끄러운지 다 타버려라
주춧돌에서 지붕까지
걱정은 나중이고
중국 시인
어현기魚玄機가 이렇게 썼지
'세상 모든 일이 우여곡절이 있으니
즐겁다 슬프고 기쁘다 괴롭구나'

세계 사이의 문턱을 건너갈 때 느껴지는 이질성과, 규칙이 다른 규칙으로 이행되는 과정을 제일 잘 느낄 수 있는 「천일야화」의 에피소드는 '뜨거운 숲'이다. '뜨거운 숲'은 픽션이 성립하는 근본적인 과정을 온몸으로 재현한다. 카메라는 한 남자를 찍는다. 영화는 그가 경찰이고 낚시를 좋아한다는 사실을 흘린다. 우리는 그저 그를 보고 있을 뿐인데, 위에 적은 내레이션이 돌연히 흘러나온다. 세계는 즉시 이행된다. '뜨거운 숲', 한자로는 임난林暖. 중국인 여성의 목소리가 들리고 화면은 경찰들과 시위대가 대치하는 장면으로 전환한다. 이 중국인 여성은 「천일야화」 2부의 황소 재판에 나왔던 인물로, 은연중에 하나의 세계는 또 다른

세계로 밀반입된다. 여전히 관객은 그때와 지금의 목소리를 동일하게 인식하고 있을까.

경찰과 시위대가 격렬히 부딪치는 장면에서 관객은 고메스가 낚시를 좋아하는 경찰을 매개로써 포르투갈 내의 정치 현실을 유비한다고 생각할 수도 있다. 그러나 고메스는 환유나 은유 차원에서 이미지에 의미를 끌어들이는 것이 아니다. 그는 이미지와 '이름'이 격렬히 부딪치게 만들 뿐이다. 고메스는 낚시를 좋아하는 경찰을 슬쩍 이미지에 얹어 놓고는, 경찰들과 대치하고 있는 시위대의 이미지 위로 내레이션을 덧입힌다. 고메스는 「천일야화」에서 이 같은 영화적 테크닉을 교묘히 활용한다. 「천일야화」 2부에서 연쇄살인마로 등장하는 노인은 3부에서 되새를 기르는 노인으로도 등장한다. 영화 마지막 장면에서 아이들의 아름다운 목소리가 배경으로 깔리는 가운데 바로 그 노인이 걸어가는 모습을 보면서 우리는 정말이지 반으로 찢어지지만, 동시에 절대로 분리될 수 없는 존재로서의 자신을 느낀다.

이미지와 언어가 충돌하는 '뜨거운 숲'은 상황주의자들의 영화 「변증법은 벽돌을 깰 수 있는가?」가 쿵푸 영화에 급진 정치적 내용의 내레이션을 얹어놓았던 방식을 떠올리게 한다(김웅용부터 존 토레스, 미겔 고메스는 모두 상황주의자의 교훈을 영화로 끌어들인다). '뜨거운 숲'에서 봤듯 이미지와 언어 사이에는 엄청난 간극이 존재한다. 이를테면 알파벳 A를 A로 소리 내어 읽는 것에 어떤 필연성이 존재할까? 신의 뜻 말고는 아무것도 없을 것이다. 이때 형상은 언어의 무한한 힘에 물들어간다. 그로 인해 형상은 이름을 가두는 본체가 되지만, 형상의 놀라운 점은 언제

어디까지나 무한히 이름을 담아낼 수 있다는 것이다. 누군가의 사진을 걸어놓고 새로운 고유명사를 끝없이 늘어놓아도 말이 된다. 가령 어떤 남자의 사진을 두고 김수진, 이주진, 강덕구 등으로 불러도 누구도 어색해하지 않을 테다. 언어와 이미지가 맺는 관계를 정하는 건 '은총' 말고 존재하지 않는다. 고정 지시어의 힘은 사물 혹은 이미지가 기동하는 논리를 초과해 그들을 지배하는 데 있다. 고정 지시어가 가진 힘의 미스터리를 견디지 못했던 솔 크립키는 고정 지시어가 작동하는 근거를 공동체에 의거해 보증함으로써 그 힘을 신비에 의탁하고 만다. 누군가는 이러한 선택을 맹렬히 비난하겠지만, 나 역시 이 모든 비난을 외면한 채 언어의 힘이 지닌 신비를 인정할 수밖에 없다. 언어가 대상을 지시하는 방법에 특정한 근거란 없기 때문이다. 부모가 이름을 붙였으므로, 강덕구는 강덕구다.

'뜨거운 숲'의 주요 인물인 중국인 린난은 거듭 고백한다. 경찰을 만나 사랑에 빠졌지만, 그는 사라진다. 린난은 백작 부인을 만나고 그녀의 하인이 된다. 백작 부인은 불타고 있는 자신의 저택에서 (수박이라는 이름의)개를 구출하다 불타 죽고 만다. '뜨거운 숲'은 린난이 내뱉는 내레이션과 관련된 어떤 이미지도 내보이지 않은 채로 우리가 현재 마주하는 이미지에 대한 감각을 천천히 흔들어놓는다.

린난이 털어놓는 이야기는 기이한 힘으로 우리를 사로잡는다. 관객은 혼돈에 빠진다. 혹시 이 이미지와 내레이션이 어떤 관련이 있는 게 아닐까? 관객이 아무리 생각해봐도 이미지와 내레이션은 그 어떤 관계도 맺고 있지 않다. 동시에 이미 이미지와 내레이션은 관계를 맺고 있는데, 그건 의미가 이들을 맺고 있어서가 아니라, 단지 내레이션이 이미지 위로 깔린 덕분이다. 이미지와 이름은 철저히 분리되어 있고 그 거리는 무한하다. 무한히 펼쳐진 거리에도 불구하고 (그 거리 덕분에) 화해 불가

로 보이는 이미지와 언어가 동거에 성공하는 것이다. '뜨거운 숲'이 이토록 매혹적인 이유는 세계(들) 간의 분리와 접속을, 이미지와 언어의 관계라는 근본적인 층위에서 과격하게 사고하도록 만들어서다. 즉 「천일야화」의 교훈은 비非관계에 있다. 이를 통해 우리는 세계 전체의 관계가 비일관적이고 분열적이며, 어떻게 보면 관계를 지탱하는 것은 없다는 인식에 다다르게 된다.

추정컨대, 린난이 들려주는 기이한 이야기는 허구적인 세계다. 마찬가지로 추정컨대, 고메스가 촬영한 포르투갈 시위 장면 푸티지는 현실적인 세계다. 그 둘은 분리되어 있긴 하지만, 린난의 이야기는 포르투갈 시위 장면에 기생하고 있다. 하나의 세계는 목소리, 또 다른 세계는 이미지다. 관객은 무한한 거리를 사이에 둔 두 세계가 일시적으로 결합하는 신비한 순간을 마주하고선 그 감흥에서 헤어나지 못한다. 고메스는 「천일야화」에서 세계의 내외부, 세계 간의 거리, 그것의 분리와 접속 같은 요소를 격렬히 부딪치게끔 한다. 고메스는 동시대 영화의 분열적 경향을, 단지 예술적 성취만을 얻으려고 하지 않는다. 그는 사랑의 조건을 탐색한다. 우주론적 경향에 의해 세계는 점차 잘게 흩어지고 이를 붙잡으려는 나의 시도는 무화된다. 하지만 이 시도로 인해 분해되고 뒤엉키는 나의 존재는 더 이상 하나가 아니다. 나는 여럿이다. 그 여러 조각은 흩어지고, 또 다른 이의 조각과 마주친다. 나는 단순히 당신과 만날 뿐인데, 우리는 우리를 둘러싼 환경에 맞서 일시적이고, 임시변통적인 연합을 구성한다. 고메스의 작품은 관객을 문턱에 놓인 존재로 만든다. 고메스는 우리를 35밀리미터 필름과 16밀리미터 필름 사이에, 과거와

그래서 무엇보다 사랑에 빠진 기분

현재의 에피소드 사이에 놓는다. 고메스의 전략은 거대 서사가 불가능해진 동시대에서 허구를 복원하는 데 초점을 맞추고 있다. 고메스는 시작과 결말이 정해져 있는 일직선적인 구조를 취하는 대신에, 우연적으로 배열된 에피소드형 구성을 택한다. 모두가 만족할 만한 직선적인 서사의 부재는 고메스에게 창작의 조건이 된다. 고메스는 관객을 한데 모을 서사를 만드는 일을 포기한다. 대신에 관객인 '나'를 더 많은 존재로 쪼개고 분리시킨다.

이는 레자 네가레스타니가 말했듯, 사랑의 전제 조건이자, 사랑의 결과가 된다.

연인들은 흔히 문명에서 멀리 떨어진 곳에 틀어박혀 은둔한다는 환상을 품거나 실제로 병에 걸려서 강제 격리된다. 그들은 외진 마을 또는 봉쇄된 오두막이나 성에 갇힌 채 열정적으로 사랑을 나누고 어떤 대가를 치르더라도 살아남으려고 애쓴다. 그러나 생존을 통해 사랑을 보전하려는 노력은 그들의 죽음을 앞당길 뿐이며 그 과정에서 생존은 불가능성을 긍정하려는 행위로 나타난다. (…) 사랑과 연관된 개방성은 그 자체로 외부 세계에 대한 더 강력한 폐쇄성과 동전의 양면을 이룬다. 두 연인 간에 처음으로 개방성이 성립하는 순간은 그들이 외부 세계에 등을 돌리고 둘만의 폐쇄적 관계를 형성하는 때다. 모든 형태의 사랑('필리아')은 개방성을 폐쇄성과 얽어매고 궁극적으로 폐쇄성을 외부적인 것의 철저한 외재성과 연결시킨다. 그 심연에서 능동적으로 방출되는 것은 오로지 불가능성, 폐쇄 상태를 유지하지 못하고 외부적인 것을 감당하지 못하는 불가능성뿐이다.[3]

네가레스타니의 글은 고메스에서 키아로스타미로 들어가는 입구로서, 이 글 전체에서 후렴처럼 반복해 울려 퍼지고 있다.

연인·둘·자동차·이름·사랑·세계·내부·외부·실내극·영화·관객

0.

창문이 깨지자 화들짝 놀란 노인은 쓰러진다. 아바스 키아로스타미의 영화 「사랑에 빠진 것처럼」은 외부에서 날아오는 돌이 창문을 깨트리며 내부로 침입하는 장면으로 끝난다. 일종의 실내극인 이 영화는 외부와 내부를 매개하는 모든 수단을 활용해서 내외부 간의 위상적 차이를 사랑에 빠진 이들의 경험으로 치환한다. 이 영화의 줄거리는 매우 간략하다. 성매매 여성이 저명한 번역가 노인의 집을 방문한다. 노인이 여성을 데려다주는 길에 그들은 여성을 쫓는 예전 애인을 만난다. 애인 앞에서 노인은 여성의 할아버지인 것처럼 행동한다. 이 줄거리는 하나의 세계가 다른 세계로 이행하는 문턱을 요약해서 보여준다. 내부는 외부를 향해 열린다. 아키코가 시골에서 올라온 할머니를 창밖으로 바라보며 죄책감을 느낄 때, 노교수가 아키코에 득달같이 달려드는 노리아키를 창밖으로 바라보며 당혹스러움과 공포를 느낄 때, 내부는 외부를 향해 개

3 레자 네가레스타니, 『사이클로노피디아: 작자미상의 자료들을 엮음』, 윤원화 옮김, 미디어버스, 2021, 323쪽.

그래서 무엇보다 사랑에 빠진 기분

방된다. 반면 아키코가 방문한 노교수의 집은 아키코와 노교수를 가둔다. 마치 마트료시카 인형처럼 집에서 방으로, 방에서 침대로, 그들은 더 작고 폐쇄된 세계로 몸을 감춘다.

「사랑에 빠진 것처럼」의 오프닝 시퀀스는 내부가 외부를, 외부가 내부를 바라보는 시선을 교차시키며 세계의 위상이 불확실함을 드러낸다. 물론 그때 키아로스타미 특유의 고정 숏은 경이로울 정도로 물질적인 감각을 드러낸다. 성매매를 알선하는 히로시의 잔상이 창문에 비치며 건물 내부의 인물들 위로 앉아 있는 모습은, 내부와 외부가 포개진 위상적 세계를 생생한 이미지로서 재현해낸다. 이는 노교수의 침실에 놓인 텔레비전에 옷을 벗고 있는 아키코가 비치는 장면과도 상통한다. 투명한 매개체는 내외부의 경계를 반성적으로 되짚는다. 연인은 초점이 나간 이미지로 흐릿하게 보이지만, 결코 부재하지 않는다. 흐릿하게 보이는 연인은 내 곁에 존재한다.

극이 진행되면 될수록 경계를 중심으로 분리되어 있던 내부와 외부는 접점을 이루기 시작한다. 극 중반에 노교수가 담뱃불을 빌리러 오는 노리아키를 차에 태우면서 내외부의 위상은 더욱 복잡하게 얽혀, 하나의 세계와 다른 세계가 동거하게 된다. 그러한 동거는 자동차라는 폐쇄된 공간에 있는 이들 간의 긴장을 증폭시킨다. 이 폐쇄된 공간 안에 접속해 있는 여타의 세계를 마주하며, 우리는 노교수와 아키코가 할아버지와 손녀 행세를 계속하는 한 세계가 붕괴할 것임을 예지하게 된다. 한 세계는 다른 세계를 위해 파괴되어야 한다. 그러나 세계가 파괴되기 전 그 막간의 시간에, 세계는 다른 몸을 껴안고 있다. 사랑은 이처럼 내외부의 경계를 뒤집고 세계를 뒤엉키게 한다. 우리는 사랑을 통해 세계의 위상적 장을 전환하려고 시도한다. 사랑은 때때로 나를 다른 사람으로 만든다. 다른 사람이 된다는 것은 다른 삶을 산다는 말이다.

1.1.

사랑이란 하나의 세계가 다른 세계를 모사해 다른 세계를 속이는 기만이며 책략일까?

키아로스타미는 사랑에 빠진 것처럼 행동하는 것과 실질적으로 사랑에 빠지는 일의 경계는 모호하고 불투명하다고 주장한다. 그의 영화에서 사랑이라는 믿음을 수행하면, 믿음은 현실로 실현된다. 그러나 현실을 만들어내는 믿음이 단단히 고정된 템플릿 같은 것은 아니다. 사랑에 대한 믿음은 언제라도 붕괴할 수 있다. 연인들은 거짓말로 서로에 대한 불신을 유예하며, 거짓말로 사랑을 존속시킨다.
그러므로 사랑은 논리적이고 일관적인 논리를 통해 생겨나는 게 아니라고 말할 수 있다. 그렇다고 사랑이 마냥 비일관적인 분열적 논리에 기대는 건 아니다. 사랑은 현실적인 층위를 한번 뒤트는 거짓말에 가깝다. 사랑에 관한 진술은 참·거짓과는 무관하다. 사랑은 거짓도 참도 아니다. 그것은 거짓과 참의 틈에 자라나는 원생생물로서, 이것이 키아로스타미가 (빌 에번스의 아름다운 곡에서 제목을 따온)「사랑에 빠진 것처럼」에서 보여주는 바다. 사랑에 빠진 것처럼 행동한다면 정말로 사랑에 빠질까?
노교수가 노리아키에게 "내가 아키코의 할아버지라면, 당신의 할아버지도 될 수 있다네"라고 말하는 데서 그 공식을 도출할 수 있다.

그래서 무엇보다 사랑에 빠진 기분

공식 : 내가 ~이 될 수 있다면(가정법).

당신과 사랑에 빠진 것처럼 행동한다면, 우리는 사랑하게 된다.

▽

세계는 다른 세계로 위장하고,

곧 자신이 다른 세계라고 착각하게 된다.

1.2.

이 추잡한 노교수는 아키코라는 성매매 여성에게 무엇을 원하는 걸까? 리처드 포턴은 시네마스코프에 쓴 글에서 노교수가 성매매 여성을 정신적으로 유린하려는 mindfuck 목적을 가졌다고 말한다. 포턴은 마지막 장면에 집중하며 이 영화를 다소 교훈극적으로 바라본다(노교수에 가하는 형벌). 이 시선에는 포턴이 늙은 남자-젊은 여성이라는 구도에서 파생되는 거부감을 상쇄하려는 의도가 담겨 있다. 포턴의 말대로 이 영화는 어쩌면 여성을 착취하는 남성, 그리고 그에 대한 반작용으로서 그녀를 구원하려는 남성조차 성매매에 가담한 추잡한 인간이라는 점을 교훈으로 드러내는 영화인지도 모른다.

그러나 나는 「사랑에 빠진 것처럼」에 등장하는 모든 인물을 일종의 원자로 바라본다. 정체성, 삶, 국가, 즉 존재론적 의상을 벗고 입는 도덕적 원자들. 키아로스타미는 규범에 대해서, 문화적 재현에 대해서 생각조차 하지 않는다. 그는 구조적으로 부딪치는 원자를 창출해 시간과 형상, 실패와 성공에 대한 무대를 형성할 뿐이다. 영화 내의 인물과 내러티브의 관계를 설명하기 위해 흄이 『인간의 이해력에 관한 탐구』에서 인과관계를 설명하려 꺼내든 당구공 사례를 인용하고 싶다.

예를 들어 첫 번째 어떤 당구공을 내가 보고 있는데, 그 당구공은 두 번째 다른 당구공을 향해 똑바로 굴러가고 있다고 치자. 그리고 그 둘의 접촉이나 충격의 결과로 두 번째 당구공이 움직이는 것이 내게 우연히 목격되었다고 하자. 그때 나는 백 가지 다른 사건들이 그 원인으로부터 따라 나올 수 있다고 생각하면 안 되는 것일까?**4**

우리는 당구공들이 부딪치는 장면을 보고 수만 가지 추론을 반복하며 그중에서 가장 타당해 보이는 추론을 임의로 취사선택한다. 특정한 사건이 있고, 특정한 인물들이 있다. 그들은 부딪친다. 사회와 역사가 그 사건의 유일한 인과관계인 것은 아니다. 그들이 부딪치는 궤적, 그 운명과 힘을 해명할 수 있는 수많은 경로가 존재하며, 비평이란 이 같은 경로 중 하나를 선택하는 것일 뿐이다. 이러한 경로를 선택하는 비평가가 수행해야 할 모럴이 존재할 따름이지, 영화라는 세계에 적용되어야 할 당위는 존재하지 않는다. 세계는 그저 존재하고 우리는 세계를 눈에 담으려고 노력할 뿐이다.

4 데이비드 흄, 『인간의 이해력에 관한 탐구』, 김혜숙 옮김, 지식을만드는지식, 2012, 45쪽.

그래서 무엇보다 사랑에 빠진 기분

2.1.

광장 한복판, 여성과 남성이 격렬하게 싸운다. 누가 말릴 새도 없이. 오래된 연인이 그러는 것처럼. 「사랑을 카피하다」에 등장하는 커플은 '연기'를 하는 걸까? 초반부에 작가와 독자로 만난 것처럼 보이던 그들은 자동차를 타는 시점에선 이혼한 부부가 된다. 관객은 그들이 서로 호감을 가진 채 데이트하던 작가와 독자인지 이혼한 부부인지 판단하기 어려운 상황이 되고, 이는 판단 유예(혹은 이중 구속)의 장으로 이들을 밀고 간다. 이들은 형상은 같되 사실 전혀 다른 인간들일까? 그들은 철학에서 말하는 '인식론적 좀비'들일까? 분석철학에선 사고 실험을 위해서 기이한 생명체를 만든다. 분석철학자는 '늪 인간'이라는 사고 실험을 제안한다. 나와 꼭 빼닮았을 뿐 아니라 사고능력도 존재하는 생명체가 늪에서 튀어나온다면, 그 둘을 구별할 방법은 존재할까. 영화는 늪 인간 혹은 인식론적 좀비들을 끊임없이 생산한다.

한 인물(쥘리에트 비노슈 역)의 형상 – 이름이 두 개의 성격을 가지고 있다. 동일한 인물들이 같은 시공에 놓여 있다 하더라도, 이들은 완전히 판이한 인물이 된다. 내러티브는 이들을 분열시키려 한다. 시간은 똑같은 이름과 똑같은 신체의 인물 속에 있는 전혀 다른 정체성을 나눈다. 형상 – 이름은 시간이 강제하고, 내러티브가 유인한 끝에 산산조각 나는 '인격'을 묶어놓는 장치다. 시간은 형상 – 이름이 찢어지도록 안간힘을 쓰고, 형상 – 이름은 지속되는 시간의 힘에 팽팽히 당겨지지만 아슬아슬하게 존속한다. 형상을 존속하게 해주는 것, 시간에 의해 형상이 사라지지 않게 만들어주는 것은 사랑이다. 사랑은 양극에서 서로 팽창하며 폭발하기 일보 직전인 인격들을 화해시킨다. 「사랑을 카피하다」에서 초반부 작가와 독자가 서로에게 품는 호감, 후반부에서 이혼한 부부

가 서로에게 품는 격렬한 애증. 즉 사랑은 형식을 중개하는 모듈이자, 분열된 네 개의 인격을 잇는 마법적 힘이다.

3.1.

홍상수는 말년의 키아로스타미가 그랬던 것처럼 근작에 이를수록 사랑에 대해 고민하고 있다. 「지금은맞고그때는틀리다」나 「당신자신과 당신의 것」에서 사랑은 시간이 가하는 압력을 정지시키고, 인격들의 분열을 화해시키며, 당신이 누구든 '내가 사랑하는 이는 바로 당신'이라는 확신을 준다. 홍상수 영화 속의 여성은 영화의 시간을 조절하는 모듈이라는 점을 지적한 드니의 말은 「당신자신과 당신의 것」에서 더 타당하게 다가온다. 드니가 펼친 홍상수론을 과감히 밀어붙여보자면, 홍상수의 최근 영화들은 '나는 서로 다른 시간을 안고 있는 '당신들'을 통해 나로서 존속할 수 있습니다'라는 문장으로 읽히기도 한다.

그러나 사랑이 형상을 유지시키는 순간은 말 그대로 순간에 불과하다. 별안간 사랑은 끝나버릴 수 있다. 「당신자신과 당신의 것」의 마지막 장면, 김주혁과 이유영이 포옹하는 그 순간은 두 명의 이유영을 동시에 만난다. 첫 번째 이유영은 극 중 '소민정'으로, 김주혁이 사귀는 여성이다. 김주혁은 그녀에 관한 소문의 진위를 밝히고자 소민정에게 찾아간다. 그러나 김주혁은 그녀를 찾지 못한다. 대신에 김주혁은 소민정과 똑같이 생긴 두 번째 이유영을 만난다. 김주혁은 그녀가 소민정인지 확

그래서 무엇보다 사랑에 빠진 기분

신하지 못하지만, 그녀와 사랑에 빠진다. 관객 역시 소민정이 김주혁과 게임을 벌이는 건지, 아니면 두 번째 이유영이 소민정과 똑 닮은 사람인지 확신할 수 없다. 마침내 김주혁은 눈앞의 그녀가 소민정인지, 또한 소민정에 관한 소문이 진짜인지 묻지 않게 된다. 그는 두 명의 이유영과 사랑에 빠졌을 뿐이다. 김주혁은 동시에 두 명의 이유영을 만나고 있다. 프레임 너머에서 그들의 포옹이 끝나고 이유영이 집 밖으로 나갔을 때, 관객은 언제든지 두 명의 이유영이 사라질 수 있으리라는 점을 알고 있다. 김주혁은 이번엔 어쩌면 두 명의 이유영을 동시에 찾아 나서야 할 수도 있다. 사랑의 힘이 언제까지 존속할지 불확실하므로, 사랑이 지탱하는 현실은 불안을 함축한다.

이러한 불안을 사유하려면 질투라는 감정을 다룰 필요가 있다. 들뢰즈의 말처럼 "질투하는 남자는 사랑하는 여자 속에 갇혀 있는 가능세계들을 펼쳐본다". 정확히 말하자면 질투하는 남자들은 가능세계를 강박적으로 탐구한 끝에, 여성을 하나의 가능 세계에 고정하려 시도한다. 노리아키가 아키코를 의심하고, 김주혁이 이유영을 의심할 때, 남성들은 연인을 의심하면서 여성을 하나의 정체성으로 고정하려고 시도한다. 남성적 시선은 여성의 가능세계를 고정하려 애쓰고, (드니의 말처럼) 여성의 시간은 기능적 모듈로서 남성 형상의 정체성을 다양화시킬 수 있게 만든다. 때로 우리는 동시대 영화의 전략에 회의를 품을 수 있을 것이다. 그러나 나는 흄의 당구주의자다. 당구주의자에게 모든 것은 빛과 어둠, 그림자와 형상으로 구성된 원자일 뿐이다.

2.2.

「사랑을 카피하다」의 마지막 장면, 두 주인공이 관계를 끝낼 수 있을 만큼 격렬한 언쟁을 벌인 후에 잠시 서 있자, 창밖에서 종소리가 난다. 종소리는 마치 장면을 두드리는 것같이 들린다. 이 장면은 사랑의 힘이 끝날 수도 있다는 불안을 안겨준다. 사랑이 끝나면 앞에 놓인 현실에 균열이 일어나며, 이로 인해 현실세계가 사라져버릴 것이라는 불안이 우리를 휘감는다. 우리는 이전의 세계로 돌아갈 수 없을 것이다.

말년의 키아로스타미가 사랑을 다뤘던 것은 바로 세계가 부지불식간에 사라질 수 있다는 불안을 보여주기 위해서가 아니었을까? 이 불안은 「사랑에 빠진 것처럼」에서 현실이 된다.

종소리는 더 큰 소리, 즉 창문이 깨지는 소리로 변한다.

쾅 하고 넘어지는 노인, 새하얀 색의 커튼이 휘날린다.

우리는 다시 0으로 올라가 같은 이야기를 반복한다, 영사기는 다시 처음으로 돌아간다. 스크린은 시간이 처음부터 없었던 것처럼 영원토록 빛나고 있다.

그래서 무엇보다 사랑에 빠진 기분

팝음악에서 말년의 양식이란 무엇인가?

: 사라진, 실종된, 은둔한, 그리고 다시 돌아오는 음악

음악을 마음 편히 듣기 힘들 때가 있다. 대부분은 집중력 문제 때문이지만 개인사에 별안간 사건들이 일어나 음악이 귀에 잘 들어오지 않는 때도 있다. 근래에는 여러모로 복잡한 상념에 빠져 있어 음악이 제대로 귀에 들어오지 않았다. 레드벨벳, 에스파, 샤이니 같은 아이돌 음악을 BGM처럼 틀어놓을 뿐이었다. 출퇴근길에나 음악을 들었다. 불안을 잠재우는 용도로만 음악을 사용하다가 리 헤이즐우드의 음악을 듣고는 말할 수 없는 독특한 감흥을 느꼈다. 헤이즐우드의 음악을 접한 건 동시대 영화 가운데 음악을 제일 잘 활용한 영화 중 하나인 미겔 고메스의 「천일야화」 2부 중, 방랑자 노인 에피소드를 통해서였다. 노인은 도주하는 범죄자다. 노인은 사막에서 여인들과 밤을 보내기도 하고 정처 없이 걷기도 한다. 그는 눈이 깊고, 머리가 벗겨졌다. 도망가는 노인, 그를 잡으려는 경찰, 아름다운 여인들, 그리고 리 헤이즐우드의 〈총의 아들Son of a gun〉이 들린다. 이 노래는 실크처럼 부드러운 크루너[1]의 일종이지만, 또 짙은 컨트리 색을 갖고 있는 노래다. 노래는 내 내면 깊숙이 감흥을 던지고 갔다. 이런 말을 하면 또 누군가가 깊이나 진정성을 언급한다고 한마디 할 수 있겠지만, 사실이 그렇다. 감동받는 건 매우 중요한 일이

다. 신문 기사를 읽으며 세계의 더러움에 환호하는 일들은 흔하지만, 감동받는 일은 별로 없다. 생일날 받은 선물이나 케이크도 감동을 주기에는 조금은 부족하다. 무엇인가 나의 마음을 뒤흔들 사건이 생겨야 한다. 내게 헤이즐우드의 노래는 하나의 사건이었다.

나는 헤이즐우드의 노래가 표방하는 특정한 남성성, 죽을 만큼 우울하지는 않지만 대체로 고독하거나 상처받은 영웅적 주체의 형상에 매료됐다. 20세기 대중문화에서 뻗어 나온 예술 장르를 사랑하는 이들은 이와 같은 노스탤지어에 시달리곤 한다. 내가 접한 적도 없고 내 삶과도 무관하지만, 꺼림직한 고독과 회의감을 우물우물 씹어대는 존 러카레이의 주인공들이나 「에디 코일의 친구들The Friends Of Eddie Coyle」에서 나오는 늙고 비참한 로버트 미첨을 사랑한다. 20세기 중반부는 남성 영웅이 표하는 병리적 인격이 매력으로 보였던 시기였다. 나는 종종 내가 지닌 '골동품 취향'에 대해서 생각해보곤 한다. 그것은 1930년대의 대중문화, 멜로드라마, 서부극에서 유래된 주체성이다. 명민함과 어리석음이 각각 반쯤 섞인 이 주체성에는 영웅적인 뉘앙스가 존재한다. 즉 영웅이 되려면 바보여야 한다. 자신의 운명을 지각하지만, 행동은 멈출 수 없다. 톨스토이가 말했듯 행동하는 인간은 필연적으로 비극을 안고 있기 때문이다.

테리 즈위고프의 다큐멘터리 「크럼」은 이러한 주체성의 안과 밖을 뒤집는다. 영화는 라스 폰 트리에의 골든 하트 3부작(「브레이킹 더 웨이

1 크루너crooner는 부드럽게 부르는 남성 가수의 창법을 의미하며, 프랭크 시나트라의 창법이 대표적이다.

브」「백치들」「어둠 속의 댄서」를 일컫는다) 주인공들이나, 도스토옙스키의 소설 『백치』의 주인공처럼 너무나도 선량하지만 주변의 누구도 주인공의 선량함을 곧이곧대로 받아들이지 않는 상황을 뒤집고 있다. 크럼은 하찮고, 더러운 인간이지만, 그같은 더러움을 예술로 승화시키는 재능으로 사람들에게 사랑받는다. 여기에서 '백치스러움'은 진정성을 위한 전제가 된다.

이 다큐멘터리는 병리적인 내용을 담은 만화와 그 만화만큼 병리적인 인격으로 유명한 만화가인 로버트 크럼을 다룬다. 그는 여성의 구두를 보고 성적 흥분을 느낀다. 크럼의 형제들은 모두 일상생활이 불가능한 금치산자다. 그들은 현실을 외면하고 환상을 추구하며, 꿈속에 살고 있다. 다큐멘터리 속 크럼은 길거리에서 제작진과 대화를 나누다가 힙합이 나오는 붐 박스를 든 흑인을 보고 욕지거리를 내뱉는다. 그가 보기에 붐 박스를 들고 다니는 흑인들이 현대적이고 동시대적이기 때문이다. 크럼은 그들, 현대성의 반대편에 있다. 그는 현대성을 증오하고, 동시대 미국을 철저히 조롱한다. 크럼이 초창기 블루스를 매우 사랑하는 디거라는 점은 흥미롭다. 크럼에게 초기 블루스는 미국의 본모습, 미국이 표상하는 진정한 유토피아다. 크럼이 흑인에 대해 이중적으로 반응하는 이유가 여기에 있다. 꿈과 유토피아를 상정하는 이들은 문화의 타락에 눈치 빠르게 반응한다. 크럼의 만화에는 '문화의 타락'을 정확히 비판하는 정신병리학적 관찰이 있는데, 이는 초기 블루스 영웅과 대비되는 자기 자신의 추악함을 냉혹히 풍자하는 시선이기도 하다. 크럼의 관점에는 현대성에 대한 반감이 도사리고 있다. 시네필이나 음악광에게는 그 자신의 문화적 기원이라고 할 수 있는 유토피아가 하나씩 존재한다. 잃어버린 과거에 대한 노스탤지어 중독이 심해지면, 그들은 위대한 만신전이나 '스타' 영화감독 또는 배우로 이뤄진 신화적 우주에 머무

르고 만다. 이는 시네필리아나 힙스터리즘에 내재해 있는 덫이기도 하다. 멋진 세상과 근사한 작품을 상상하면 상상할수록, 존재한 적도 없으나 사라져버린 유토피아를 회고할수록, 나는 현실에서 멀어진다.

리 헤이즐우드 같은 이는 그런 노스탤지어를 불러일으키는 촉매다. 하지만 그는 대중문화의 신화적 우주에만 머물 수 없는 문화적 형상이다. 그는 대중문화의 신화적 공간에서 추방됐다. 그가 신화적 존재로서 커리어를 일구지 않고, 중도에 음악을 그만뒀기 때문이다. 정확히 말해서 헤이즐우드가 음악을 그만둔 건 아니다. 스웨덴으로 이주해서 할리우드 생활에서 빠져나온 것이라 해야 정확하다. 대개 죽을 때까지 자신의 커리어를 이어가는 신화적 음악가들과는 달리, 헤이즐우드는 1970년대에 스웨덴으로 이주한 후 10년간 현지에서 영화와 음악 제작에 참여했다. 그는 미국이라는 대중문화의 핵심으로부터 멀어지는 길을 택했다. 다시 미국으로 돌아온 그는 1970년대 후반부터 1980년대까지 오랫동안 침묵을 지켰다. 삶에서 일어나는 또 한 번의 죽음, 실종과 은둔의 시간, 자신의 사회적 삶에서 떠나 고독을 자처하는 예술가. 음악가라는 직업을 그만두고, 음악이라는 예술적 행위를 멈추고 사라지는 이들은 신화적 우주에 작은 틈새를 벌린다. 이러한 삶의 기술은 그들이 만든 음악과 그들의 음악사적 위치에 묘한 뒤틀림을 일으킨다. 리 헤이즐우드는 '중도에 사라짐'을 선택했고 그로 인해 대중음악의 역사에서 잊힌 인물이 되었으나, 그러한 사라짐 덕분에 팝음악사에 균열을 낼 수 있었다.

오랜 시간이 지나, '월 오브 사운드Wall of Sound' 기법의 선조가 실은 헤이즐우드라는 설이 정립되기 시작했다. 소년 시절 필 스펙터[2]가 헤이

팝음악에서 말년의 양식이란 무엇인가?

즐우드의 스튜디오에 찾아갔다는 사실이 알려지면서부터였다.

월 오브 사운드는 팝음악을 공연 현장에서 스튜디오로 이동시킴으로써, 레코딩 기법은 물론 팝음악사의 줄기를 뒤바꿨다. 월 오브 사운드란 관현악기 음향을 밀집시키고 반향 효과를 통해 얻은 과밀한 사운드를 의미한다. 중첩되고 풍부한 사운드를 내기 위해서 피아노 파트를 녹음할 때 어쿠스틱 피아노와 전자 피아노를 같이 연주하는 식이다. 이렇게 만든 과밀한 사운드는 동물적으로 지껄여대는 로큰롤과 블루스를 풍부한 음향의 스튜디오 뮤직으로 만들어내는 일에 성공했다. 스펙터는 월 오브 사운드가 "로큰롤에 대한 바그너주의적 접근"이라고 자랑스레 말했다. 스튜디오 녹음으로 소리의 층을 겹겹이 쌓는 사운드가 바그너주의의 계보 속에 있다면, 그것은 바그너가 4관 편성[3]의 오케스트레이션으로 오페라 사운드를 확장시켜 소리를 훨씬 더 풍부하고 다채롭게 만들었기 때문일 테다.

바그너주의, 스튜디오 음악, 최대주의[4]에 이르는 역사적 공간을 누가 만들어냈는지에 대한 논쟁은 월 오브 사운드의 미적 특성은 물론이고, 그것이 형성하는 감수성에 대한 관점도 바꿀 수 있다. 월 오브 사운드의 시작점을 스펙터로 놓는다면 그 감수성은 비치보이스의 낙관주의나 비틀스의 앨범 《페퍼 상사와 론리 하츠 클럽 Sgt. Pepper's Lonely Hearts Club Band》에서 나타난 사이키델리아로 받아들여질 것이다. 그러나 헤이즐우드가 저 기법의 선조로 자리 잡는다면, 월 오브 사운드를 감싸고 있던 스펙터의 낙관주의는 헤이즐우드가 표방하는 카우보이의 쓸쓸한 고독으로 대체될 테다. 뒤늦게 발견된 역사 유물이 역사의 방향을 규정하는 것처럼 헤이즐우드의 등장은 그가 사라진 사이 존재한 음악의 역사를 다른 방향으로 이끌 수 있는 잠재력이 된다.

헤이즐우드의 영향력은 후세로 갈수록 점점 커졌다. 호주의 야만

인 닉 케이브가 헤이즐우드를 발견했을 때, 월 오브 사운드는 단순히 기술적 완성도를 지칭하는 단어가 아니었다. 이제 그건 감정의 표현에 관한 역사로 변모했다. 영향을 받은 이들은 크루너와 바로크팝baroque pop의 남성성이 만들어내는 '비참한 남자'의 형상으로 나아갔다. 레너드 코언으로 시작해, 스콧 워커, 닉 케이브, 틴더스틱스, 디바인 코미디. 스완스의 마이클 지라…… 우리는 리 헤이즐우드의 발견으로 뒤집힌 역사를 거쳐, 근사한 고독으로 시작해 점차 우울증으로 나아가는 남성 팝의 연대기를 쓸 수 있게 된다.

그러나 우리는 재발굴된 음악이 만드는 더욱 강력한 균열은 바로 삶에서 일어난다고 말할 수 있다. 사라진 음악가는 일종의 절필을 감행한다. 그들은 모든 행위를 무기한 중지하고 사라진다. 그렇다고 해서 그들이 부정의 제스처, 무를 유지하려는 제스처, '바틀비적' 제스처를 취하는 것만은 아니다. 그러한 허무주의를 지향하기에는 그들의 세속적

2 비틀스와 비치보이스의 프로듀서로 '월 오브 사운드' 기법을 정초시켰다. 여성을 살해한 혐의로 기소된 후 징역 19년을 선고받았고, 2021년 1월 감옥에서 사망했다.
3 오케스트라 편성은 목관 악기를 중심으로 이뤄진다. 2관 편성은 모든 목관 파트, 금관 파트의 악기가 두 개씩임을 의미한다. 현악기는 목관 악기의 두 배 이상 편성되므로 4관으로 늘어나면 훨씬 더 다채롭고 풍부한 사운드를 낼 수 있다.
4 최소주의(미니멀리즘)에 반대되는 최대주의(맥시멀리즘)은 단어만큼이나 복잡한 함의를 지녔다. 음악 잡지 『와이어Wire』지에선 한 차례 최대주의의 역사를 개괄한 적 있다. '최대주의'에는 각종 음악적 양식이 조밀하다는 장르적 의미부터 소리의 볼륨 크기를 의미하는 음향적 의미, 소리의 질감을 두껍게 만들었다는 사운드적 의미 등이 혼재되어 있다. 월 오브 사운드는 소리의 질감 면에서 최대주의 기법의 시작점으로 간주된다.

팝음악에서 말년의 양식이란 무엇인가?

삶에 음악 작업으로 인한 짙은 어둠이 드리우고, 삶을 파괴하는 일들이 일어나기 때문이다. 앨범 제작은 돈이 들어가는 번잡한 잡무의 세계다. 누군가 당신이 좋아하고 사랑하는 것을 가지고 당신을 괴롭힌다고 생각해보자. 당신의 무능을 탓하고 당신의 삶을 비난한다. 당신을 지지했던 이들이 등을 돌린다. 글쓰기는 오롯이 혼자만의 작업이다. 그런 고독 속에서 절필을 감행한다는 건 부정의 제스처로 인지될 수 있겠지만, 여러 사람이 들러붙어 만든 앨범이 실패하고 어둠으로 들어간다는 건 사실 세속적 실패 그 이상이나 이하도 아니다. 그러므로 소설이나 회화에서와는 달리, 팝음악에서 발견되는 말년의 양식은 결국 삶에서 발견되는 실패와 직결된다.

당신은 실패한 삶을 산다…… 와 같은.
나는 실패한다, 그리고 무수한 삶을 산다.

근래 실패한 음악가의 비극적 삶에 관한 다큐멘터리들이 잇따라 나오고 있다. 주디 실에 대해서는 「잃어버린 천사Lost Angel: The Genius of Judee Sill」가 제작됐다. 비운의 포크 가수 캐런 돌턴에 관한 (동명의 앨범 제목에서 빌려온) 다큐멘터리 「나 자신의 시간Karen Dalton: In My Own Time」이 공개됐다. 그들과 궤는 다르지만, 레오 카락스의 영화 「아네트」의 음악을 맡아 이름이 환기되고 있는 밴드 스파크스에 관한 다큐멘터리도 제작되어 한국에서 상영되었다. 물론 이들의 발견은 한참 전의 일이므로, 이런 다큐멘터리 제작이 새삼스러운 건 아니다. 특히 주디 실의 재발견은 희귀한 음반을 구매하는 투자자가 곧 인디록 밴드를 꾸렸던 시기의 전성기와도 맞물려 있다. 보통 이런 뮤지션들은 일본에서 발매된 CD를 통해 컬트화되고 재발견됐다. 이 음악들이 디거 사이에서 호응

을 얻으면, 인디록음악가가 제 취향으로 인수해간다. 주디 실은 이런 시나리오를 보여준 대표적인 사례였다.

실은 여느 음악가와 다르면서도 비슷한, 가슴 쓰린 비극을 갖고 있다. 우리는 실 개인의 비극과 고통의 이야기를 통해 그녀가 겪은 '파국'의 정체를 되물을 수 있다. 실은 밴드 터틀스의 노래 〈레이디 오^{Lady O}〉의 작곡가로도 알려져 있다. (조니 미첼과 톰 웨이츠, 이글스 등이 속해 있던)어사일럼 레코드의 사장 데이비드 게펀이 그녀를 발굴했다. 그녀는 몇몇 그룹에게 곡을 줬으나, 크게 성공하진 않았다. 여기까지만 보면 흔하디흔한 실패담이다. 그러나 그녀에게는 매우 독특한 삶의 일부분이 있다. 그녀는 열여덟 살에 가출해 무장 강도인 남자와 만난다. 그들은 「우리에게 내일은 없다」의 주인공들처럼 사랑에 빠진다. 실은 결국 경찰에 붙잡히고, 교정의 일부로서 교도소에서 찬송가 작곡을 배운다. 그때 처음으로 그녀는 자신의 재능을 발견한다. 출소 후, 실은 밥 해리스라는 피아노 연주자를 만나 결혼하고 헤로인에 빠지게 된다. 이 부분이 무엇보다 비극적이다. 헤로인 중독은 많은 부분 그녀의 삶을 파괴하는 데 일조했다. 마약을 구하려고 범죄를 저지르다가 교도소에 다시 수감된 실은, 오빠의 죽음을 경험하며 음악가를 꿈꾼다. 하나님이 주신 사명. 그때부터 그녀는 터틀스의 노래를 작곡하고, 게펀의 눈에 들기 시작한다. 그녀는 노래 〈예수님은 십자가를 만든 이^{Jesus Was a Cross Maker}〉로 데뷔한다. 이어 발매한 앨범 《하트 푸드^{Heart Food}》는 음반사의 기대를 저버리며 차트 진입에 실패한다. 이것은 불행의 시작에 불과했다. 폭행과 사고로 인해 실의 몸은 더욱 불편해졌고, 그럴수록 실은 마약에 빠져

팝음악에서 말년의 양식이란 무엇인가?

들었다. 여러 실패로 지지부진했던 그녀는 1979년 자살로 생을 끝마친다(마약 과다 복용이 원인이라는 설도 있다). 1974년부터 준비했던 《드림스 컴 트루Dreams Come True》 앨범은 그녀 사후 30년이 지난 뒤인 2005년에 발매된다.

　이것이 실의 인생, 즉 삶＝파국의 기본적인 프로필이다. 그녀 인생은 짧았지만 복잡했고 불행과 혼돈이 뒤섞여 있었는데, 실은 그런 상황에서 기독교와 영성에 집착했다. 이 기구한 삶이 재발굴된 건 무명의 가수로 잊힌 그녀의 음악이 다시 발견되면서부터다. 짐 오로크가 믹싱과 프로듀싱을 책임진 사후 앨범 《드림스 컴 트루》는 많은 음악가에게 영향을 주었다. 빌 캘러핸과 플리트 폭시스가 대표적이었다. 그들은 실의 음악을 통하여 맑은 영혼이 비극적 삶으로 인해 '신'과 접촉하는 장면을 목격했다. 그녀의 프로그포크frog folk 혹은 바로크팝은 밴 다이크 파크스나 바슈티 버니언의 재발견과 비견되는 일처럼 여겨졌다.

　주디 실, 바슈티 바니언, 밴 다이크 파크스의 음악이 후대에 어떤 방식으로 영향을 주었는지 알기 위해선 2000년대 인디록 신과 프릭포크freak folk 신에서 일어난 사운드 실험들을 고찰해야 한다. 사라지고 잊힌 가수의 재발견은 헤이즐우드 때와 마찬가지로 음악사의 독특한 틈새를 만드는 일이기도 했다. 주디 실 재발견에 기여한 프로듀서는 '다락방 안의 빛Light in the attic' 음반사의 프로듀서 팻 토머스였다. 그는 주디 실만큼 불운한 잭슨 C. 프랭크의 재발매 판과 리 헤이즐우드 음반 재발매 판의 프로듀서이기도 했다. 팻 토머스는 무덤 속으로 매장된 음악들을 부활시키는 영매였다. 이처럼 팝음악에서 모종의 부활들은 1990년대와 2000년대에 이르는 시기에 동시적이고도 산발적으로 일어났다.

　잔혹하고 악독하게 말하자면, 실의 재발견, 특히 주디 실 음악들이 부활한 계기는 역설적으로 그녀 삶의 기구함이다. 더 나아가, 음악은 실

을 구원한 계기였지만 그녀의 삶을 파국으로 이끈 계기이기도 했다. 실의 음악은 청아한 목소리와 단출한 어쿠스틱 구성, 브라이언 윌슨 팝의 밝은 멜로디와 찬송가의 가사를 가진 불순한 혼합물이다. 피치포크는 미처 완성되지 못한 비치보이스의 《스마일Smile》 앨범을 일컬어 예수님께 바치는 10대 교향곡이라고 묘사한다. 비치보이스의 음악은 티 없이 밝은 낙관주의에 기대고 있지만, 그 안에선 사춘기를 앞둔 불안이 맴돈다. 이것은 곧 예수님에 대한 열렬한 사랑을 고백하는 한편 마음속에 해소되지 못한 불안이 가득한 광신도의 모습일 것이다. 실의 음악은 그보다 훨씬 더 기독교적인 영성에 집착하고 있다. 비치보이스의 교향악은 실에 이르며 단출한 교회음악으로 변화한다. 하지만 실의 목소리에는 여전히 10대만이 누릴 수 있는 달콤함이 배어 있다. 실 음악의 특징은 경쾌하고 깨끗한 소리로 만든 불순함이다. 그녀는 팝이라는 음악 양식에서 사용되는 경쾌하고 낙관적인 감수성, 찬송가 특유의 맑음을 한데 모은다. 이는 대문자 '팝POP'을 메타적으로 고찰하려는 일군의 인디록음악가들에게 매력적으로 다가왔을 것이다.

팝음악의 역사에서 실의 존재는 잊혔다. 하지만 그 망각으로 인해 팝음악사에서 발견되지 못한 영역이 있다는 점이 밝혀졌다. 메인스트림의 팝음악은 로큰롤에서 비틀스로, 비틀스에서 펑크, 소울과 디스코로, 다시 힙합과 알앤비로 이어지는 흐름을 갖는다. 반면에 주디 실은 캘리포니아 해안가의 서프음악의 햇빛에서 문득 느껴지는 알지 못할 불안감을 찬송가의 영성과 연결한다. 팝음악의 역사에 실이 만든 틈으로 새로운 빛이 비친다. 프로그포크, 바로크팝, 혹은 뭐라고 부르든 그

팝음악에서 말년의 양식이란 무엇인가?

녀는 헤로인과 마약 중독의 사이키델릭을 포크와 팝에 이식하는 데 성공했다. 밴드 그레이트풀 데드로 대표되는 히피 시대의 록과는 달리, 기타 사운드의 혁신이 없어도(개라지록 밴드 서틴 플로어 엘리베이터의 사이키델릭에 담겨 있는, 시끄럽고 울렁대는 퍼즈 페달을 생각해보라), 실의 음악은 그보다 훨씬 더 사이키델릭한 만화경을 보여준다. 이들 음악에는 어딘가 괴상한 데가 있다. 매끄럽고 부드러울 때조차 기이한 감흥(헤이즐우드의 우울함, 실의 사이키델릭)을 주기 때문이다.

1966년은 팝음악의 결정적인 해 중 하나다. 일렉트릭 기타의 사운드를 채택하며 포크 순수주의와 결별한 밥 딜런의 노래 〈구르는 돌처럼 Like a Rolling Stone〉을 시작으로, 심리적 만화경을 음악에 밀수해오려는 비틀스나 비치보이스의 음향 실험들이 이어졌기 때문이다. 비틀스의 폴 매카트니는 코넬리어스 카듀가 속한 현대 음악 그룹인 AMM의 공연에서 영감을 얻기도 했고, 인도에서 라가 음계를 배우기도 했다. 12현 기타를 사용하여 소리의 혼돈을 갖고 오려는 록 그룹(버즈)이 있었고, 즉흥음악과 민속음악이 내는 소리를 탐험하려는 시도(존 파이히)도 이어졌다. 1960년대 후반은 록음악의 진화를 이끄는 음향 실험의 시대였다. 디스토션distortion[5]된 기타 사운드, 각 악기의 속도, 보컬의 높낮이 등 지금 사운드 녹음에 활용되는 많은 기법이 이미 활용됐다. 비틀스의 앨범 《리볼버》에서는 ADT 기법[6]이나, 베이스에 마이크를 대서 음량을 증폭하는 기법, 테이프 루프 등이 활용되었다. 이를 건축계나 디자인계에서 활용되는 역사적 용어로 말하자면, '히피 모더니즘'이라고 부를 수 있다. 사이키델리아, 의식의 혁명은 필연적으로 기술적 혁신을 동반한다. 이러한 기술적 혁신은 기존의 규범을 벗어난 새로운 자아들로 이뤄진 공동체를 상상하는 데 큰 도움이 됐다.

반면 바흐와 브라이언 윌슨을 사랑했던 주디 실은 '소박주의'를 내

세운다. 영국의 밴드 XTC의 앤디 파트리지가 세상에서 가장 훌륭한 곡이라 말했던 〈키스The Kiss〉는 피아노를 주선율로 삼은 단출한 구성의 노래다. 헨리 루이가 녹음한 실의 목소리는 실의 다른 곡보다 부피감이 강조된다. 이처럼 소박한 노래. 노래를 듣다 보면 비치보이스의 말년이 잘 드러난 앨범인 《서프스 업Surf's up》이나 데니스 윌슨의 《당신을 생각해Thoughts of You》의 울적함이 떠오르고 만다. 강박적인 밝음이 온몸을 가득 채우던 이들이 급속도로 울적해지는 시점의 음악. 비치보이스의 커리어 전체는 조울증적이라고도 할 수 있다. 그런 탓에 비치보이스의 밝음은 깊은 우울로의 기분 전환을 내포하고 있는 것만 같다. 비치보이스에게서 교훈을 얻은 실의 음악은 항상 희망찬 어조로 노래한다. 그녀는 온몸으로 고통스러워하지 않고도 세상의 슬픔을 드러내는데, 이는 히피 세대의 사이키델리아와도 쾌락을 추구하는 편집증적 최대주의와도 무관하다. 구체적으로 말하자면 핑크 플로이드의 치밀하고 지적인 최대주의, 개러지록의 프로토펑크스러운 난폭함, 1960년대의 포크 리바이벌folk revival, 월 오브 사운드의 바그너주의, 조니 미첼과 레너드 코언의 서정성…… 실의 음악은 당대의 어떠한 음악적 범주에도 부합하지 않는다. 실은 동시대의 음악 바깥을 서성이고 있다. 그녀는 헤이즐우드와 마찬가지로 팝음악 역사에서 추방됐다.

5 디스토션은 신호가 증폭하면서 왜곡되는 현상을 뜻한다. 주로 시끄러운 음악에서 활용된다. 너바나 같은 그런지록 밴드들은 디스토션을 자주 활용했다.
6 같은 보컬 트랙을 두 개로 만들어, 이들이 조금씩 지연되게 만들어 겹침으로써 보컬 트랙에 왜곡된 효과를 불러일으키는 기법을 뜻한다.

이러한 시대착오, 비시의성으로 인해 주디 실의 음악은 동시대에 큰 성공을 거두지 못했다. 에드워드 사이드가 말년의 양식을 위한 조건으로 제시하는 '비시의성'은 베토벤에겐 현재의 바깥으로 나갈 수 있던 '필연성'을 제공했다. 말년의 베토벤이 만든 음악은 시계열상으로 그 자신이 수립시킨 미학적 체계를 파괴할 뿐만 아니라, 동시대에 존재하는 여타 음악과도 다른 궤도에 올라 있다. 말년적인 것 혹은 말년의 양식이란 지금 흐르는 시간에서 예술가를 이탈시키는 축복이다. 하지만 실에게 말년의 양식은 저주였다. 사라진 음악가는 자발적인 망명자이기 이전에 동시대로부터 강제 추방된 난민이기 때문이다. 정점을 지난 위대한 예술가가 자발적으로 망명을 선택한 것과는 달리 경력이랄 것도 없는, 앨범 한두 개만 내는 데 그친 음악가는 존재 자체로 말년을 표현한다. 그의 삶은 파국적 국면에 서 있다.

　20세기 후반에 실을 재발굴한 짐 오로크나 밴드 윌코, 빌 캘러핸이 그녀의 소박주의를 음악의 기원으로 삼았던 이유는 그 음악이 당대에선 가능성을 완전히 상실하고 현재의 바깥으로 밀려났다는 데 있다. 인디록 음악가들은 실의 음악이 펼쳐내지 못했던 잠재성에 주목한다. 2000년대 인디록은 겉으로 보기엔 과거를 불러내는 레트로 경향을 띠었다. 대중음악에서 미래주의적 상상력이 고갈되고 있다는 사이먼 레이널스의『레트로 마니아』논제는 여전히 유효하다고 생각하지만, 인디록의 '존재하지 않았던 기원으로 돌아가자'라는 주장은 과거의 유행을 탐사하자는 레트로와 다른 길을 걸었다. 그들은 밴 다이크 파크스의 메타팝, 실의 가스펠 사이키델리아, 바슈티 버니언의 (민속과 팝의 절충주의에서 일어난)음악과 음악 간의 화학 반응을 더 유심히 바라보았다. 벌거벗은 통통한 중년 남성을 펠라티오해주는 토끼가 그려진 커버와 피치포크와의 갈등으로 유명한 짐 오로크의《유레카^{Eureka}》그리고《사

소함^{Insignificance}》은 위의 음악을 총망라한 세기 초의 메타팝 앨범이다.

비치보이스를 조력한 프로듀서 밴 다이크 파크스는 팝을 체계와 단위를 지닌 과학으로 보았다. 비틀스의《리볼버》, 비치 보이스의《펫 사운즈^{Pet Sounds}》. 이 위대한 음반들은 마술의 권능이 개입된 초자연적 현상이다. 이렇게 대규모로 성공하며 역사를 뒤바꾼 음반에는 하나님 의 마술이 개입되었다고밖에 생각할 수 없다. 다만 이러한 마술적 힘의 배후에는 밴 다이크 파크스의 과학이 있었다.[7] 파크스의 앨범《송 사이 클^{Song Cycle}》에는 마술을 만들어낸 과학의 총체가 담겨 있다. 그는 스펙 터가 만든 팝의 최대주의를 거의 끝까지 밀고 나갔다. 장르들을 표현하 는 사운드 요소들이 거의 뒤엉켜서 곤죽이 되고, 이를 엮어내는 건 디즈 니 음악을 닮은 장난스러운 난장판이다. 파크스가 엮어내는 소리들은 서로 매우 미약한 연관성을 갖고 있다. 장르를 규정짓는 소리를 누더기 처럼 해체한 후 자기 지시적으로 노출하는 밴 다이크 파크스의 실험은 짐 오로크에게 큰 영향을 주었다.

실험음악의 애호가였던 오로크는 토터스 같은 포스트록 밴드의 프로듀서이기도 했다. 그는 록의 전면부와 후면부를 해체하는 음악, 기 존의 록 형식(곡 길이부터 8분을 넘어가는)을 해체하는 자의식적 실험에 일조했던 인물이다. 그는 밴 다이크 파크스에게 영감을 받은 뒤 팝의 과 학을 더 조화롭게 융화시켰다. 불화로 이어진 팝의 장식적 효과를 가로

7 필 스펙터를 비롯해서 영화『뻐꾸기 둥지 위로 날아간 새』의 음악을 맡은 것으로 유명한 잭 니체도 옆에 서 있다.

　　　　　팝음악에서 말년의 양식이란 무엇인가?

지르는 오로크에게 실의 존재는 더욱 중요했다. 위에서 언급한, '불화하는 음악적 요소들이 투명하고 청량한 어조로 통합되는 것'을 주디 실만큼 잘 수행하는 음악가는 존재하지 않았기 때문이다. 해체되고 너덜거리는 팝의 모더니즘이 영혼으로 나아가기 위해서 실은 꼭 필요한 기원 중 하나였다. 짐 오로크, 그리즐리 베어, 윌코, 플리트 폭시스 등등은 음반을 수집하고 음악의 기원을 추적하면서 록 사운드를 혁신하기 위해 과거를 헤매고 있었다. 어찌 보면 인디록은 너무나 일찍, 그리고 너무나도 오래 뒤를 돌아다보았는지도 모른다. 지금 서서히 사양길로 들어서는 인디록은 미래보다 과거를 재구성하는 데 심혈을 기울인 대가를 치르는 게 아닐까. 하지만 그 덕에 어떤 음악들은 새로운 삶을 찾아냈고, 팝음악의 역사에는 이전에는 볼 수 없었던 수많은 단절이 일어났다. 바슈티 버니언의 맑디맑은 멜로디는 록음악에 내재해 있는 우락부락한 남성성을 상당 부분 중화시켰다. 밴 다이크 파크스를 참조함으로써 1980년대에서 1990년대까지 대안으로 존재했던 그런지와 펑크의 앙상한 사운드는 한층 풍부해질 수 있었다. 이 시기에 일어난 인디록의 사운드 실험은 2000년대 이후에 결코 일어날 수 없었던 종류의 문화·역사적 성찰을 동반했다. 사라지고 잊힌 과거를 미래 시제로 부활시키는 구원이었다.

에드워드 사이드가 말하는 "말년의 양식"은 실상 음악가가 일관된 커리어를 갖추고 있을 때 발견되는 현상이다. 비단 그것이 말 그대로 음악가의 말년이 아닌 커리어 중반부에 일어났다 하더라도 그게 '비시의적'이라면 말년의 양식이라고 일컬을 수 있다. 반면 앨범을 단 하나만 낸 음악가에게 이런 현상이 찾아온다면? 이때 말년의 양식에 함축된 파국과 분열은 시대 전체와 맞서는 독특한 '시대착오'와 연관된다. 사이드가 규정하는 자발적 망명, 즉 자신이 꾸려왔던 전체 생애와 결별하는

파국적 선택은 여기서 삶 그 자체에 적용된다. 그들의 음악은 삶을 둘로 쪼개놓은 분열의 흔적이다. 롤랑 바르트가 마지막 강의에서 말하던 삶의 중간, 이 뒤로는 절대 돌아갈 수 없다는 '중간'이다. 즉 실이 선택한 말년의 양식은 삶에서 일어난 파국을 지시한다. 그것은 실을 무대에서 뛰쳐나온 '비극적 인간'으로 만들었다.

루카치는 비극적 인간에 대해 "비극의 죽어가는 영웅들은 죽기 오래전에 이미 죽어 있었다"[8]라는 아리송한 말을 남겼다. 이는 비극의 모든 주인공이 죽음과 자기 파괴를 노정하고 있다는 잔혹한 진술로 들린다. 루카치는 비극에서 한 인물이 성장하고 움직이는 도식은 파괴를 향해 있다고 생각한다. 즉 죽음이란 "비극적인 사건 하나하나와 뗄 수 없이 결합되어 있는 언제나 내재적인 현실"[9]인데, 비극은 저 삶과 죽음의 경계를 구획 짓고, 주인공을 죽음으로 밀어 넣는 운명의 힘을 창출한다. 실 음악에서 드러난 비시의성은 결국 루카치가 말하는 비극적 현실을 주조한다. 시대에 맞지 않는 음악을 만든 주인공은 결국 그 음악이 가져오는 비극적 현실에 의해 사라지거나 은둔하게 된다. 팝음악에서 말년의 양식이란 '사라짐'에 이르는 도정인 '비극'을 의미한다.

실이 낸 두 개의 앨범은 분명 대중음악사에 기록될 만한 작품이지만, 음악이 가진 뛰어남만으로 부활에 성공한 것은 아니었다. 앨범 자체가 일종의 삶이라는 점, 삶을 할퀸 상처라는 점이야말로 실의 음악을 부

8 게오르그 루카치, 『영혼과 형식』, 홍성광 옮김, 연암서가, 2021, 345쪽.
9 게오르그 루카치, 위의 책.

활시킨 계기다. 이러한 전기적 사실이 동형 구조처럼 음악에 반영되어 있다는 점이 그들의 작품을 말년의 양식으로 만들어낸다.

삶이 음악에 고스란히 투영됐다는 사실은 음악 청취의 방법을 바꿔놓는다. 우리는 노래를 들으며 파괴된 음악가의 삶을 떠올린다. 사라진 음악가들에게서는 파괴된 삶이 예술의 기예로 변모하는 역설이 일어나는데, 인생을 둘로 갈라놓은 '중간'의 예술은 파괴된 삶을 재규정한다.

"음악으로 인해 그들이 다시 살아났어!"와 "음악이 그들 삶을 조진 거야!" 사이. 이 양극단을 오가는 탁월한 음악가 중 하나는 스킵 스펜스다. 그는 주디 실의 음악적 이종사촌쯤 될 것이다. 스펜스는 사이키델릭 록 밴드 제퍼슨 에어플레인과 모비 그레이프에 속해 있었다. 제퍼슨 에어플레인에선 드러머로 활동했고 모비 그레이프에선 노래를 불렀다. 스펜스는 LSD에 심하게 중독된 나머지 자신을 적그리스도로 생각했고, 새벽녘 도끼를 들고 건물을 배회했다. 정신병원에 6개월간 갇혀 있기도 했다. 약에서 깨고 나선 곡을 녹음하기 위해 잠옷만 입은 채로 오토바이를 타고 스튜디오로 갔다. 그렇게 녹음한 《OAR》은 주디 실의 음반들처럼 쥐도 새도 모르게 사라지고 말았다. 스펜스의 삶도 파괴되었다. 그는 오랫동안 노숙자로 지내다 53세라는 비교적 이른 나이에 사망한다.

《OAR》은 스펜스 자신의 광기와 결부된 도시 전설로 인해 입소문을 타게 된다. 앨범은 레드 제플린의 보컬 로버트 플랜트나 인디록 밴드 플레이밍 립스의 샤우트 아웃을 받은 끝에 20년 만인 1988년에 재발매된다. 하나님을 찬양하는 주디 실의 목소리와 달리, 이 앨범은 오로지 약 기운에 의지한 허무맹랑함과 연관되어 있다. 신이 없는 황량한 곳. 섹스와 마약만이 존재하는 세계. 이런 세계를 만든 소리는 스펜스의 중얼거리는 바리톤 목소리, 약에 취해 있는 블루스, 오버더빙overdubbing된 사운드로 이뤄진다. 《OAR》의 대미를 장식하는 소리는 〈그레이/아프로

Grey/afro〉로, 이 노래는 (포스트록을 미리 예상이라도 한 듯) 9분 가까이 이어지는 대곡이다. 스펜스가 작은 목소리로 들릴락말락 노래하는 가운데, 오버더빙된 드럼과 베이스가 전면에 나선다. 스펜스의 목소리는 왜곡되거나 메아리를 일으키며 퍼져 나간다. 소리들은 점점 뭉개지고, 추상적으로 일그러지면서 황량한 사운드스케이프를 형성한다. 주디 실의 투명하고 아름다운 소리가 스펜스의 황량하고 허무맹랑한 소리와 만난다. 주디 실과 스펜스가 원했던 삶이 무엇이건 간에 파국을 맞닥트린 모두는 구원 불가능한 세계에서 느끼는 고통을 절절히 묘사하고 있다. 그들이 묘사하는 고통은 사라짐·돌아옴이라는 루틴 속에서 계속 울려 퍼진다. 이 루틴이 없다면 소리들은 어떤 의미도 가지지 못할 것이다.

사라진 음악들은 팝음악의 역사에서 풀지 못한 난제처럼 다뤄졌고, 몇십 년이 지나서야 그 미스터리가 풀렸다. 물론 그러한 음악은 당시에는 누구도 풀지 않으려 했던 난제였다. 모두 답을 내기를 포기했다. 청취자들은 문제를 푸는 일에 소득도 의미도 없다고 생각했다. 문제를 해결하는 데 대단한 지성이 필요하진 않다. 문제를 푸는 건 결국 역사를 밀고 나가는 시간의 힘이기 때문이다. 이미 죽고 사라진 음악가들은 재발견되어 다시금 정전의 계열로 진입한다.

나는 여기서 묘한 안도감과 더불어 슬픔을 느낀다. 안도감은 죽은 자들이 위대함으로 되돌아오는 기적에서 비롯되었다. 슬픔은 너무 늦게 발견된 이들이 죽은 자들이라는 점에서 유래한다. 불행으로 가득한 망자들의 삶은 음악이라는 형식 안에서 매일매일 반복되고 있다. 고통에 몸서리치는 망자의 목소리는 음악 속에서 영원히 살아남아 있을 것이다.

팝음악에서 말년의 양식이란 무엇인가?

3부
우리: 한국과 한국인

전통은 아무리 더러운 전통이라도 좋다

: 250의 《뽕》에 관해

뽕!

동백꽃 무늬 벽지가 사방팔방을 감싼 작은 방에 앉아 있다. 일어나 탁자 위에 놓여 있는 조그마한 영사기를 틀어본다. 필름이 돌아가는 소리가 들리면서 김기영의 영화 「살인 나비를 쫓는 여자」가 나온다.

이게 아닌데?

필름 롤을 바꿔 낀다. 이제야 내가 원했던 몇 개의 장면이 스크린 에 흐른다.

일본 최대의 공연장 부도칸에서 단독 콘서트를 여는 이박사.

후지 록 페스티벌에서 욱일기를 이빨로 찢는 노브레인의 불대가리 이성우.

게임 「화이트데이」에서 나오는 황병기의 〈미궁〉을 듣고 불현듯

놀라서 인터넷에 미궁을 검색한 뒤, 그에 관한 괴소문을 접하고 깜짝 놀라 죽지 않고 싶다며 기도하는 강덕구.
리처드 아이오아디의 영화「더블: 달콤한 악몽」에서 흐르는 김정미의 노래.

250의 《뽕》을 오랫동안 기다렸다. 250과 그가 속해 있는 바나뮤직은 2018년도부터 《뽕》의 제작기를 담은 다큐멘터리인「뽕을 찾아서」를 잊을 만하면 한 편씩 공개했고, 나는 이 앨범을 기다리느라 애가 탔다. 마침내 공개된 《뽕》은 한국적인 것을 장르나 민속적 전통이 아닌, 한국사의 우여곡절에서 발현된 '뽕끼'라는 감수성으로 구현하고 있었다. 이처럼 이 앨범은 그동안 한국 전통음악(국악)을 현대화해오던 몇몇 음악가와 다른 곳에 있다.

예컨대 나는 잠비나이, 박지하, 씽씽, 이날치 등의 음악이 과연 전통을 성공적으로 재구축했는지 의혹을 품고 있었다. 그들의 음악은 형식(록이나 뉴에이지, 디스코나 펑크funk 같은 서구 대중음악 형식)과 내용(한국적 사운드) 사이의 균열을 메우지 못한 채로 타자화에 복무하기 때문이다.

해외에서 받은 주목으로 인해 한국에 역수출되고 있는 박지하의 음악은 국악으로 탐구할 수 있는 영역을 내버린 채로 안전한 템플릿에 자신을 매어둔다. 그의 음악은 피리, 생황, 양금 같은 국악 악기의 사운드를 유지하되, 형식 면에서는 요한 요한손 같은 뉴에이지와 몸을 섞은 미니멀리즘에 전적으로 기반하고 있다. 박지하가 수행하는 소리의 탐구가 서정성을 띤 라운드뮤직의 일종에 그친다면 결국 우리는 박지하를 재료와 사운드의 안정적인 조화를 추구하느라 사운드적 실험을 방기하는, 그저 그런 음악가 중 하나로 받아들일 수밖에 없을 것이다. 지

금 그녀는 지극히 한국적인 표상이자 서구에서 받아들이기 쉬운 서정적인 스테레오타입으로서의 국악을 재생산할 뿐이다. 박지하의 음악에서 발견되는 문제는 잠비나이, 씽씽, 이날치에서 변형되어 나타난다.

잠비나이는 국악을 사운드적 배경으로 놓되 형식으로는 서구의 사이키델릭 록을 선택한다. 그나마 이들 중 앞서 나간 씽씽과 이날치는 모두 국악(경기민요라고 하자)을 펑크와 디스코 같은 관능적인 흑인음악으로 재해석하면서 퀴어화^{queering}한다. 퀴어화란 이성애 규범에 의해 쓰인 역사를 퀴어의 관점에서 다시 읽는 방식으로, 퀴어화의 수행은 이성애 규범에 의한 예술을 재창조하는 데 기여한다. 예컨대 디스코는 강력한 이성애 규범으로 작동하던 흑인음악을 퀴어화하며 노래 안에 남성 간의 섹스를 내포함으로써 이성애 규범을 돌파했다.

씽씽과 이날치가 경기민요를 디스코로 번안하는 이유는 전통을 수행하는 전형적인 성역할을, 혹은 성역할의 기저에 흐르는 정체성의 불안을 가시화하기 위해서다. 노래는 민요의 감각에 젖어 있지만, 연주는 펑크의 스테레오타입 사운드를 채택한다. 여기서 씽씽은 민요가 줄 수 있는 낯섦을 펑크와 디스코로 감쇄하고 있다. 그러나 펑키한 소리들은 씽씽이 국악을 괴상하게 만드는 데 전혀 기여하지 못했다. 그들의 음악에는 한국이라는 단일한 정체성의 기저에 흐르는 불안을 노출하는 역량이 전적으로 부재하고 있다. 같은 이유로 인해 이날치의 음악은 그저 신나고 특이한 (현대화한) 경기민요로 '대한민국' 관광을 홍보하는 광고에 삽입될 수 있었다. 그들이 선택하는 사운드는 서구인에게, 혹은 서구화를 거친 한국인의 귀에 음악을 안착시키는 장치에 불과했던 것

전통은 아무리 더러운 전통이라도 좋다

이다. 여전히 여기서 우리는 한국적인 것(민속적인 것)이 기존의 형식에 스며들기를 바라는 보수주의적 제스처를 볼 수 있다.

　아울러 상기한 음악가들이 한국적인 것을 표상하는 방식은 전적으로 국악이라는 장르에 국한되어 있다. 한국적인 것을 단일한 어휘로 간주하려면 수많은 재발견과 분열, 파생이 마주해야 한다는 사실을 이들의 음악은 방기했다. 한국 음악은 더 이상 국악이 아니다. 2000년대로 거슬러 올라가보자. 2022년에 을유문화사에서『한국 팝의 고고학 1980』과『한국 팝의 고고학 1990』을 마침내 출간하면서 한국 팝의 역사를 정리하는 작업은 얼추 종막에 이르렀다. 문화 연구가 제시한 내러티브의 흐름도는 엔카, 미8군, 포크 열풍, 세시봉, 방송국 백 밴드, 대학가, 대마초 사태, '조선펑크' '마스터플랜' 레이블과 그들의 공간 '푸른 굴 양식장'(한국 힙합과 인디음악의 동거), 1990년대 한국 가요의 표절 논란, 빌보드 차트에 오르는 K-팝으로 이어진다. 이러한 내러티브는 학술장에서 언론으로 환류하며 대중에게도 별 거부감 없이 승인될 수 있었다.

　한국 팝에 남은 미지의 영역이 전부 베일을 벗은 것은 아니다. 비교적 근래에 발견된 전자음악가 연석원은 DJ소울스케이프가 '산울림 스페이스 사운드 디스코'를 소개하면서 함께 알려졌지만, 실상 그가 제대로 알려지기까지는 10년 이상이 걸렸다. 재작년 즈음 미국에서 일본 앰비언트 붐이 불면서부터 연석원은 비로소 한국에서 알려지기 시작했다. 더 대중적인 경우인〈샴푸의 요정〉은 시티팝 붐과 더불어 재조명받았다. 김현철도 이 흐름에 편승하면서 보사노바와 퓨전재즈가 아닌 시티팝으로 이름을 알렸다. 이동기, 김희갑, 장현의 음악은 아직 재조명받지 못한 한국 팝음악의 금광이다. 그들은 스탠더드재즈와 팝, 포크를 서구 당대와 견주어도 손색이 없는 음악으로 편곡해냈다.

수집가는 한국 팝음악의 역사에서 잊힌 영역을 조명한다. 역사적 발굴이 끊임없이 진행된다. 문화 연구가 구성한 한국 팝음악사의 내러티브는 2000년대 이후에 담론과 창작, 재발견이 복잡하게 꼬이는 상황에 부딪혀 마모되고 있다.[1]

담론이 형성되는 속도와 창작물이 발견되는 속도가 정확히 맞아떨어진 때는 2000년대 말이었다. 이만희의 영화 「쇠사슬을 끊어라」[2]를 시작으로 만주 웨스턴을 재조명하는 연구 흐름이 이어졌고, 이는 김지운의 영화 「좋은 놈, 나쁜 놈, 이상한 놈」에서 상업적인 형태로 구현되었다. 이만희의 「휴일」 필름이 발견되자 일군의 영화평론가들은 그를 한국 최초의 모던시네마 영화감독의 위치에 놓았다. 이만희가 1966년 만들었으나 소실된 「만추」를 김태용이 2010년 리메이크한다. 예능 텔레비전 프로그램 「놀러와」에 세시봉이 출연해 큰 인기를 끌고 그들의 이야기는 영화로까지 만들어진다. 아마도 '장기하와 얼굴들'은 담론이 창

1 『한국 팝의 고고학 1960』과 『한국 팝의 고고학 1970』이 출간된 이후로 『한겨레』나 음악 전문 웹진 '가슴네트워크' 같은 곳에서 100대 명반을 뽑곤 하지만, 여전히 록키즘과 '의식적인' 음악, 대학가요제 출신에 대한 편중이 심하다. 과연 밴드 마그마의 《마그마Magma》가 100대 명반에 올라야 할까?

2 내가 이만희의 「쇠사슬을 끊어라」, 「검은 머리」, 임권택의 「황야의 독수리」, 신상옥의 「소금」, 김수용의 「구봉서의 벼락부자」, 이두용의 「최후의 증인」 등의 영화를 본 때가 2011년이었다. 그때부터 한국 영화 연구는 일제강점기로 돌아가서 초기 영화 연구 흐름으로 옮겨갔다. 톰 거닝의 원시 영화 연구와 일제 문화사 연구의 접점이 그때라서 그런 걸까? 이후부터 한국 영화 발굴이 조금씩 늦어지는 것 같다. 홍콩을 비롯한 다국적 네트워크 속에 편입된 한국 영화라는 관점도 있지만, 미학적으로 한국영화사를 재규정하는 시도는 찾아볼 수 없다.

전통은 아무리 더러운 전통이라도 좋다

작을 이끈 가장 모범적인 사례로 볼 수 있을 것이다.『한국 팝의 고고학』시리즈가 조명한 음악을『한겨레』나 웹진 '가슴네트워크'가 100대 명반으로 수입하고, 소위 말하는 한국 팝 부흥기인 1980년대에 태어난 한국 록음악가들은 이를 음악으로 재발명했다. 그중에서도 장기하와 얼굴들은 토킹 헤즈가 아프로비트로 대표되는 제3세계 음악을 잔인하게 착취했듯이 한국 음악의 과거를 약탈적으로 착취했다. 그는 한국 팝음악을 우스운 레트로로 번안하면서 사운드적으로는 복각할 뿐이었다. 장기하의 골동품적 취향은 그저 포즈에 불과했다. 그는 송골매나 산울림이 아니라 데이비드 번의 댄스와 리듬을 참조했다. 장기하는 월드뮤직을 착취하는 데이비드 번의 태도까지도 한국적으로 번안했다. 장기하의 손에서 한국 팝음악은 다소 우스워졌지만, 지금까지 수많은 목소리가 합심해 한국적인 것을 대중문화 안에서 정초했다는 건 분명하다.

그래?

이제 의문이 들 것이다. 그러면《뽕》이 뭐가 새로운데?

버내큘러 문법: 장르 말고 한국적인 것

《뽕》은 새롭지 않다. 단지 한국적 정서로서 '뽕'을 다루는 데 성공했을 뿐이다. 이 성공이 새롭다. '한국적 정서'를 자의식적으로 성찰하는 동시에 정면으로 마주한 사례는 대중음악에서 보기 드물다. (긍정적인 의미에서)현대판 각설이 타령이라고 할 수 있는 2000년에 출시된 어어부 밴드의 3집 앨범은 그러한 '뽕끼'를 전면에 노출하려는 시도였다. 이는 까다로운 임무다. '한국적'임을 자의식적으로 실험하면서, 그 소재인 한국적 정서도 동시에 느끼게 만들어야 한다. 강렬한 한국적 정서(혹은 한

국 남성의 비애)가 담겨 있다고 해도 좋을 임창정 노래가 지적이긴 힘든 법인데, 이는 바깥을 바라보지 않고 자아의 내부에 몰입하기 때문이다.

《뽕》에 앞서 포괄적 정서로서 한국적인 것의 지향점을 은밀히 드러낸 음악은 가수 조월의 노래 〈어느새〉다. 조월의 노래는 포스트록이나 슬로코어 형식을 차용하지만, 스스로는 언제나 가요였던 듯이 군다. 〈어느새〉는 한국 가요 바깥에 존재하는 한국 노래다. 이 노래 속 포스트록과 슬로코어 같은 장치들이 가요에서와는 달리 유별난 것으로 다뤄지기보다는, 한국적 가요의 감수성을 더욱 강조하는 데 활용되기 때문이다. 이는 라스 폰 트리에가 최루성 멜로드라마 「브레이킹 더 웨이브」 창작에 대해 한 말을 상기시킨다.

진부함을 끝까지 밀고 가면 어떻게 변하는지 보고 싶었습니다.

진부함은 바둑알이나 발견된 오브제, 이사하면서 버린 가구가 된다. 누군가 옮기거나 주워 가야 한다. 〈어느새〉는 전연 메타를 언급하지도 않으면서도 한국 가요의 감수성을 전면화한다. 《뽕》은 〈어느새〉의 실험을 앨범 전체로 밀고 나간 경우라 할 수 있다. 《뽕》에서 진부함이란 머리와 가슴 모두를 울리는 감수성을 끄집어내는 '꽈배기 톤'(신시사이저 모델인 롤랜드 SH-2000에서 나오는 소리를 일컫는다)이다. 전자 오르간에서 나오는 비비 꼬이고 흥분한 사람이 내는 신음인 양 떨린다. 이 음색은 뽕짝을 상징하는 소리다. 뽕짝 세션의 기본 구성은 반주를 맡는 일렉톤(일본의 야마하에서 개발한 전자 오르간)과 리드 연주를 맡는 롤랜드

　　　　　전통은 아무리 더러운 전통이라도 좋다

SH-2000으로 이뤄지는데, 250은 경음악의 꽈배기 톤을 적재적소에 변용해서 앨범 전체에 배치한다. 앨범의 최절정 구간은 노래 〈사랑 이야기〉의 후반부에서 꽈배기 톤이 고조되면서 갈라지는 대목이다. 이 곡에서 꽈배기 톤이 내는 소리는 상처받은 짐승이 울부짖는 소리로 들린다.

국내에서 아소토유니온과 펑카브릿&브슷다 같은 흑인음악 밴드의 오르간 연주자로 활동한 림지훈은 2012년 돌연 소울 뽕짝을 표방한 앨범《오르간, 오르가슴Organ, Orgasm》을 발표한다. 이 앨범의 커버는 낙후된 지역의 이발소나 소줏집 벽면에 붙어있는 도색잡지의 한 페이지를 연상케 한다. 림지훈은 그러한 느낌을 조성하기 위해 일본의 성인비디오 배우인 호조 마키의 세미누드를 앨범 커버로 활용했다. 250과 림지훈의 음악은 모두 민중미술가 민정기의 그림「포옹」과 닮아 있다. 민정기는 1981년 당시에 유행하는 키치 그림(이발소 벽에서 흔히 볼 수 있는 그림으로, 미술 작가 박찬경은 이를 '이발소 그림'으로 명명했다)에서 빌려온 스타일로 묘한 울림을 준다. 포옹하고 있는 두 남녀 뒤로 보이는 정자와 절벽, 소나무는 한국적 풍경의 일부로서 남녀를 다시 포옹한다. 그리움이라는 애틋한 정서가 파도처럼 밀려온다. 하지만 림지훈의 음악은 한국적인 것을 복각하는 지점에서 서성이고 있다. 이를 레트로로 패러디할 것인가? 존중하며 음악 형식으로 번안할 것인가? 림지훈은 후자를 따르려고 하지만, 그가 취한 노골적인 레트로 사운드는 영화「써니」나 드라마「응답하라」시리즈 밖으로 나가지 못한다.《오르간, 오르가슴》은 3S시대에 대한 노스탤지어를 불러일으킨 뒤 주저앉고 만다. 250은 림지훈이 망설이는 영역으로 즉각 달려간다. 그것은 뽕끼를 한국적 감수성으로 번안하는 사업이다.

250이 의식하는 한국적 정서 '뽕'의 버내큘러 문법이 뽕짝 뮤지션 이박사의 버내큘러 문법 활용에 기대어 있다고 해도 틀린 말은 아닐 것

이다. 버내큘러란 '특이한 지역의 언어나 물건, 지역민의 관례 등을 지 칭하는 용어'로 이해할 수 있다. 이 단어가 조금 모호하게 느껴진다면 고무 다라이와 꽃무늬 벽지를 떠올려보라. 저개발 국가의 촌스러운 미 감은 버내큘러 용법에 포함된다. 흔히 '뽕짝 메들리'라고 불리는 트로트 메들리는 한국 팝음악에 내재되어 있는 버내큘러의 극한을 추구한다. 뽕짝은 일본의 엔카에서 유래한 트로트를 빠른 BPM$^{beat\ per\ minute}$으로 변주하는데, 이는 자신의 곡이나 유행가를 리믹스(짬뽕)한 것이다. '한' 과 같은 슬픔의 정서를 표방하는 트로트를 막춤에 맞는 비트 위주의 노 래로 변주한 것이기도 하다. 《뽕》에서 250은 〈사랑 이야기〉의 보컬로 이박사를 썼고, 〈뱅버스〉도 이박사의 고속도로 뽕짝 느낌을 물씬 풍기 고 있다. 뽕짝 메들리의 상징적 존재인 나운도에게 연주와 노래를 맡긴 〈춤을 추어요〉에는 뽕짝 장르 전반에 대한 헌사가 담겨 있다.

　일본의 전설적인 테크노 그룹인 덴키 그루브, 그리고 아트 유닛인 메이와덴키와 협업한 이박사의 뽕짝 테크노는 한국 팝음악사에서 유례 없는 존재였다. 한국에선 휴게소 뽕짝으로, 즉 천박하고 웃긴 음악으로 다뤄지던 이박사는 그의 재능을 알아본 일본 음악가들에 의해 '모던'으 로 음악을 전진시켰다. 휴게소 뽕짝을 극단으로 밀고 나가 테크노와 결 합시킨 이박사의 음악은 뽕을 현대화하는 데 성공했다. 이박사는 버내 큘러를 극단적이고 '빠꾸 없이' 다룸으로써 현대적인 것에 도달한다는 점에서, 상업영화를 자르고 다른 이미지와 붙여 기이한 느낌의 파운드 푸티지(1932년의 「로즈 호바트$^{Rose\ Hobart}$」)를 만들었던 실험영화 감독 조 지프 코넬을 떠오르게 한다. 코넬은 당시 자신이 좋아하던 배우인 로즈

　　　　　　　전통은 아무리 더러운 전통이라도 좋다

호바트가 출연한 영화들에서 그녀가 등장하는 장면만을 잘라 이어 붙인다. 이 영화는 현재 파운드 푸티지 장르의 선조처럼 여겨지지만 실상은 팬 비디오에 불과했다. 하지만 이 영화에서 배우는 축일 뿐이다. 로즈 호바트가 등장하는 장면들은 전적으로 코넬의 선호에 따라 편집되어 기묘한 효과를 낸다. 비전문적인 대중문화 애호가가 의도치 않게도 서로 연관이 없는 영상의 충돌을 이끈 것이다. 그는 버내큘러한 영상만으로 전위 예술가들이 실험영화에서 낼 수 있을 법한 감각을 일구어냈다. 류이치 사카모토가 속한 전자음악 그룹 옐로 매직 오케스트라^{YMO}가 이미 신시사이저 사용과 뽕끼의 결합으로 이박사가 탐색한 영역에 도전한 바 있었지만, 그것은 이박사처럼 과감한 접근법은 아니었다. 그들은 크라프트베르크나 앰비언트 뮤지션들의 경로와 더 부합한다. 이박사는 버내큘러한 음악 문법을 과잉적으로 수행함으로써 일본의 전자음악가들에게 충격을 주었다. 이박사의 음악은 어떤 형식적 안정화도 없이, 버내큘러 문법만으로 리듬과 속도를 추상화했기 때문이다.

뽕짝의 문법을 차용함에도 불구하고, 250은 뽕짝 장르를 실험하는 데는 관심이 없다. 더 큰 임무가 있기 때문이다. 그는 카바레 경음악의 전자 오르간, 뽕짝, 성인 가요, 일반 가요까지 한국적 흥취로서 다루며 뽕을 전자음악적으로 해석하려고 한다. 성공적이었는가? 나는 250이 국악의 현대화처럼 하나의 장르에 매여 있거나, 그로 인해 스스로 오리엔탈리스트가 되는 함정에 빠지거나, (국내의 힙합 뮤지션 기린처럼)가요를 레트로한 방식으로 반복하는 데 만족하지 않았다고 생각한다. 대신에 그는 전자 오르간, 색소폰, 경음악 전개, 한국형 록발라드의 청승맞은 기타 솔로를 곡 안에서 효과적으로 배치했다. 그의 음악은 나이지리아 전자음악가 윌리엄 오니에보나 가나의 댄스 음악 프로듀서 아타 칵이 전통을 상대하는 방식에 더 가깝다. 이들의 음악적 성취는 전자음악

이 악기 세션에 자유롭다는 점을 이용해, 전통적이라고 여겨지는 악기나 장르적 컨벤션을 덜어내고 버내큘러한 문법 자체에 집중한 데서 비롯됐다.

《뽕》은 대중가요에서 한국적인 것을 느끼게 하는 버내큘러 문법을 모아 일련의 패턴을 만든다. 이 패턴은 1980년대 민중가요가 전통을 재발명하는 방식과 유사하다. 그것은 비단 음악에만 한정되지 않았다. 86세대의 예술가들은 사물놀이, 굿, 불화佛畵에서 한국의 전통을 발견했다. 한편 이러한 발견은 역설적으로 한국의 국가 정체성을 재건하려고 애썼던 박정희와 신군부 정권에서도 공히 일어났다. 국가는 충정로에 이순신 동상을 세우고,「똘이장군」애니메이션을 제작했다. 86세대에 '박정희 키드'라는 멸칭이 붙은 이유는 86세대와 박정희가 모두 민족주의를 상상력의 원천으로 삼았다는 데 있을 것이다. 그러나 나는 《뽕》이 전통을 발굴하거나 모방하는 데 그치지 않는다고 여긴다.

이는 《뽕》이 그리는 한국적인 것의 지도가 민중가요가 그리는 한국보다는 미국의 포크 리바이벌이 그리는 '옛날 옛적의 저 기이한' 미국과 닮아 있기 때문이다. 1960년대 포크 리바이벌은 전적으로 음악인류학자 해리 스미스 때문에 생긴 것이라 해도 과언이 아니다. 자신의 아버지가 연금술사 알레스터 크롤리라고 말했던 이 희대의 사기꾼(해리 스미스가 포함된 저 위대한 사기꾼 리스트에는 섹스 피스톨스의 매니저 맬컴 매클래런, 클럽 하시엔다의 창립자 토니 윌슨, 희대의 거짓말 예술가인 요제프 보이스가 있다)은 미국의 전통음악을 수집했다. 동시에 그는 아방가르드 실험영화 창작자이자, 미국의 인디언 음악을 수집하던 아마추어 인류

　　　전통은 아무리 더러운 전통이라도 좋다

학자였다. 스미스의 《미국 포크 음악 전집anthology of american folk music》은 1920~1930년대의 미국 민속 음악들을 그러모은 결과였다.

그러나 스미스가 만든 선집은 그저 음악을 모으는 수집벽의 산물에서 멈추지 않았다. 먼저 선곡한 음악의 배치부터 의외인데, 미국의 역사가 짧다 한들 가까운 과거의 음악을 미국 전통을 바라보는 촉매로 놓기에는 무리가 있기 때문이다. 그러나 스미스는 미국이라는 국가가 기존 구세계의 국가들처럼 완전한 뿌리를 갖지 못했다는 점을 잘 알고 있었다. 미국의 전통은 부재했다. 그러므로 (존재하지 않았던 과거를 그리워하는) 1920년대의 노래를 선곡한 스미스는 과거를 낯선 나라로, 즉 유토피아로 제시하려는 의도를 품고 있었다. 스미스의 선집에서 미국은 이국에서 들려오는 메아리들로 가득한 반향실이다.

앨범은 세 개의 장으로 나뉘어 있다. 하나는 발라드(그린), 또 하나는 소셜(레드), 그리고 마지막은 송스(블루)로, 스미스가 자의적인 판단으로 나눠놓은 구성이다. 그는 앨범을 시계열적으로 구성할 마음이 전혀 없었다. 스미스는 앨범을 수집하는 동시에 큐레이션했는데, 큐레이션의 원칙은 아버지 크롤리의 연금술을 따른 것이었다.

연금술이란 화학이다. 물론 여기서 말하는 연금술은 과학이 아닌 마술로서의 화학으로, 스미스는 음악을 포함한 예술에 접근할 때 연금술의 방법을 따랐다. 그는 석면으로부터 황금을 파생시키는 마술로써 이례적인 것들을 한데 모아 통합적인 비전으로 일궈냈다. 지극히 버내큘러한 것들을 모아 인류학적 시선으로 배치해 마술적인 효과를 얻어낸 셈이다. 실제 스미스가 만든 실험영화는 약물 경험을 그래픽적으로 표현한 추상영화였다. 그는 사운드를 편취해서 해체하고, '패턴'을 이루도록 콜라주한다. 앤솔러지(전집)는 바로 이러한 콜라주를 통해 이질적인 것들의 충돌을 만들어낸다. 이러한 연금술은 유럽과 아프리카, 아시

아가 용광로에서 들끓는 '미국'을, 이 거대한 아메리카 대륙에서 아직 발견되지 않은 미스터리를 간접적으로 보여준다. 스미스는 음악을 큐레이팅하면서 진정한 미국, '옛날 옛적의 기이한 미국'으로 진입하는 경로의 일종을 그리는 것이다.

스미스의 방법론은 250이 '뽕'이라는 한국적 정서를 매핑하는 방식을 선취했다. 이는 250이 '뽕'을 하나의 장르로만 바라보지 않은 이유로, 《뽕》과 림지훈의 '뽕'이 갈리는 지점이다. 림지훈은 오르간 연주자로서 '뽕끼'를 오르간 사운드가 중심에 있는 밴드의 경음악에서 풍겨져 나오는 느낌으로 가정한다. 그는 《특수전자올갠 경음악》(오아시스 레코드에서 발간한 성인가요·트로트 앨범)과 심성락(한국의 아코디언 연주자이며 부산 TBS 경음악단 멤버로 활동했다)을 그대로 2012년에 가져온 듯, 역사적 시간을 복각하는 데 집중한다. 《뽕》이 《오르간, 오르가슴》과 다른 지점은 앨범의 후반부에서 나타난다. 250은 이 앨범에 신중현의 노래 〈나는 너를 사랑해〉를 리메이크한 동명의 곡을 수록한다. 신중현은 상여 종소리와 손바닥 드럼으로 이 곡을 단출하게 구성하고, "해랑사를 너는 나"처럼 가사 전부를 뒤집어서 그 위에 자신의 목소리를 얹었다. 250의 리메이크에선 신중현의 노래가 군부 독재나 당대와 맞서며 온 불안은 휘발된다. 대신에 오늘날과 어긋난 것 같은 시대착오적인 감각이 250이 느끼는 불안을 구성해낸다. 250은 니컬러스 로그의 영화 제목 「지구에 떨어진 사나이」처럼 동시대에 떨어진 과거의 인간 또는 과거에 떨어진 동시대인이 된다.

250은 앨범의 후반부 즈음에서 아슬아슬한 줄타기를 시작하며 전

전통은 아무리 더러운 전통이라도 좋다

반부에 지나간 노래들의 감흥을 함께 묶어내는 감수성을 조성한다. 이곳에서 뽕짝은 장르가 아닌 뽕끼로, 상실에 대한 감각으로 변한다. 앞서 말했듯 뽕짝 특유의 꽈배기 톤을 활용하며 처연한 정서를 만들던 250은 〈로얄 블루〉에서 이정식 같은 색소폰 연주자를 기용해 (케니 지로 대표되는) 1990년대를 휘저은 재즈 열풍을 반추하는데, 이는 해외 맥주와 타르콥스키, 케니 지, 레너드 코언이 엉망으로 뒤섞여 있던 이 시기 전반의 감상주의를 들려준다. 이로 인해《뽕》은 사카린이 잔뜩 담긴 멜로드라마가 된다. 〈휘날레〉에는 시엠CM 전문 가수로 유명한 오승원이 노래로 참여했는데, 이 노래는 1980년대 애니메이션 주제곡, 시엠송, J-팝의 컨벤션을 훔쳐 왔던 하수빈과 강수지의 팝이 지향하던 깨끗하고 맑은 느낌을 의도적으로 차용한다. 250은 1980년대 민중가요와 그 후속 세대들이 상업성으로 비난하고 역사에서 의도적으로 방기하던 음악‘들’을 다시 역사 안으로 편입시킨다.

데이비드 린치가 미국 남부의 소도시 풍경이 불러일으키는 정서를 장식적으로 사용하던 것처럼, 250은 빨간 불이 번쩍이는 지방 도시 뒷골목의 정서로 앨범을 감싼다. 이들의 정서적(이고 청각적인) 풍경을 아우르는 장치는 ‘고속도로’다. 오래전, 고속버스를 타고 목적지를 가는 도중에 지나치면서 마주친 도로변 풍경을 미스터리처럼 느낀 적 있다. 도로변에 떨어진 쓰레기들은 신비에 휩싸인 사물이었다. 누군가가 여기에 이 쓰레기들을 버린 이유는 무엇일지 한참을 생각했다.《뽕》의 음악은 고속도로변에 가만히 서 있는 진부하고 별 볼 일 없는 사물들이 주는 정서를 전달한다.《뽕》의 사카린과 노스탤지어, 멜로드라마는 스미스와 린치가 지향하던 버내큘러(여러 번 거듭해도 번역하기 까다로운 이 용어를 ‘향토적’ 혹은 ‘토속적’으로 이해해도 좋을 것이다) 초현실주의의 영역으로 발을 디디고 있다.

그러나 《뽕》이 향토적 감수성 혹은 토속적 감수성을 경유해 팝음악 내부의 균열과 불화를 일으켜서 '한국적인 것'을 바라볼 새로운 관점을 제공했냐는 질문에는 대답을 망설일 것 같다. 250이 앞서 언급한 음악가들과 달리 장르를 우회해 감수성을 가시화한 것은 사실이지만, 한국적인 것을 안착시킬 수 있는 전자음악의 형식을 버리지 않은 것 역시도 사실이기 때문이다. 「뽕을 찾아서」에서 250은 오늘날의 음악가가 뽕짝의 한국적 뒷맛을 그대로 포용하기란 불가능하다는 지점을 포착한다. 특히 〈주세요〉에서 댐핑damping이 살아 있어 베이스 뮤직처럼 들리기도 하는 후렴구는 박지나 씽씽이 전통을 안정화하기 위해 활용하는 형식을 연상시킨다. 이런 부분은 〈바라보고〉나 〈뱅버스〉 같은 곡이 전자음악의 전형적인 트랙 구성을 벗어나지 않는 데서도 엿볼 수 있다. 《뽕》이 한국 대중음악에서 여태까지 볼 수 없었던 시도인 것은 맞는다. 그러나 《뽕》은 형식과 내용 사이에서 일어나는 불화를 통해 한국적 전통을 모더니즘의 파격적 시도로 전환시키는 데까지는 이르지 못하고 있다. 아니, 여기선 250이 망설였다고 보는 것이 타당하다.

아프로비트신도 《뽕》이 겪은 곤혹을 먼저 경험한 바 있다. 전자음악 그룹 KLF의 프로듀서 토니 소프는 아프로비트 기반의 댄스 음악을 모은 앨범 《아프로소니크 Vol. 1Afrosonique Vol. 1》을 큐레이션했는데, 여기에 담긴 음악들 역시 아프로비트를 전자음악의 장르적 컨벤션에 안정적으로 자리 잡게 하는 것 이상으로는 나아가지 못했다. 그것은 월드

전통은 아무리 더러운 전통이라도 좋다

비트에서 받은 영감을 재현하려는 서구의 전자음악가 모두에게서 나타나는 현상이다. 민족적인 것이라는 괴물을 가둬둘 마술 램프가 있다면, 그것을 모더니즘(현대성)이라고 불러도 좋을 것이다.

외려 '뽕'을 가시화하는 시도는 한국적인 것에서 애써 탈피하려는 작품에서 튀어나왔다. 이만희의 「휴일」이나 「검은 머리」가 그렇다. 이만희의 영화들은 아무리 현대적으로 보이려고 애써도 무언가 한국적 뒷맛을 남기고 있다. 이창동의 「버닝」은 하루키의 소설을 원작으로 하며 분명 모던시네마의 전통을 의식하는 영화이지만, 그 안에서 그리는 파주와 남산의 풍경은 각각 한국적인 시골과 도시의 풍경에서 벗어나지 않는다. 반대로 우리가 흔히 "한국적"이라고 말하는 홍상수의 지리멸렬한 풍경이나 임권택의 전통 애호는 오히려 한국적인 것과 거리가 멀다. 홍상수 영화는 우리에게 낯익은 것들을 이상한 곳에 놓는다. 홍상수 특유의 한국어 사용은 한국어를 괴상하게 만든다.

이는 미국의 비평가 루이스 추데 소케이가 '사탄 박사의 반향실echo chamber'이라고 부르던 것을 떠올리게 한다. 흑인음악은 디아스포라 상태에 처한 아프리카인처럼 여기저기 흩어진 채로 판이한 발전 양상을 겪다가 다시 '흑인' '아프리카'라는 상상된 공동체로 합류한다. 이 현상은 비단 흑인음악 장르에서만 일어난 것이 아니라, 팝음악 전체를 다양한 목소리가 메아리치는 터널로 변화시켰다. 추데 소케이는 흑인음악이 그루브하고 육체적이라는 편견에 맞서, 이를 지적이고 체계적인 시스템으로 보았다. 자메이카의 밴드들은 '사운드 시스템'이라고 불린다. 흑인음악은 유닛과 체계를 만들었고, 에코플렉스echoplex3나 드럼머신drum machine4을 누구보다 일찍 발견했다. 여기서 흑인 – 인종은 저 상상된 공동체의 리듬을 추상적인 사운드의 미학으로 전용轉用한다. 덥과 레게 그리고 힙합은 음악 제작을 위한 환경에 기반해서 음악을 만드

는데, 스튜디오 실험은 실상 흑인음악에서 훨씬 더 과격하게 일어났다. 흑인음악은 신체적인 것을 지성적인 것으로, 댄스플로어의 축제를 스튜디오의 유령으로 바꾸어놓는다. 흑인음악이 사운드에 가하는 지성적 실험은 스미스가 민속 예술에서 드러나는 패턴을 모더니즘의 추상성으로 옮긴 과정을 상기시킨다.

모더니즘의 매체 실험이 민족주의의 정서나 감수성을 재료로 삼은 사례는 대단히 많다. 초현실주의자들은 아프리카의 민속품들을 수집했다. 저주받은 영화감독 장선우는 마당극을 영화적 형식의 근원으로 삼았다. 실험 음악가인 헨리 플린트는 민속음악에서 바이올린의 질감이 활용되는 것을 유심히 관찰해서 아방가르드 음악으로 전용했다. 과거는 음악에 정신적 힘의 뉘앙스를 덧붙인다. 세상의 모든 팝음악은 중심이 주변을 재편하고, 주변과 중심의 위상이 뒤바뀌는 방식으로 움직여왔다. 이 진보적이고 모던한 음악 형식들이 민속적이고 인종적인 양식을 정신적 힘으로 간주하고 영성으로 활용해왔던 것이다. 현대성으로 달려가기 위해선 시간의 흐름을 전복시킬 수밖에 없다. 현재는 언제나 과거와 미래 사이에서 파악된다. 모더니즘은 다가올 미래를 예측

3 에코플렉스란 테이프로 만든, 에코를 증폭시키는 장치를 의미한다. 사이키델릭 음악이나, 레게 음악의 하위장르인 덥에서 흔히 들을 수 있는 딜레이와 에코를 만드는 데 탁월하다.
4 드럼머신은 드럼 사운드를 내장해 실연 없이도 드럼 연주를 구현할 수 있도록 만든 장치다. 롤랜드 사가 특히 유명하며 롤랜드808의 드럼 사운드는 남부 힙합의 상징처럼 자리 잡았다.

전통은 아무리 더러운 전통이라도 좋다

하기 위해 잊힌 역사의 기원을 활용했다.

　반면,《뽕》은 현대성으로 가는 열차에 탑승하지 않는다. 오히려
《뽕》의 감상주의와 친밀한 쪽은 트로피칼리아(보사노바)다. 식민지와
제3세계주의가 모더니즘으로의 입구가 되는 모습이 트로피칼리아에
담겨 있다. 보사노바의 거장 벨로주는 자신들의 트로피칼리아 운동은
브라질 민족주의가 아니었다고 말한다. 오히려 트로피칼리아는 서구의
모든 양식을 남김없이 먹어 치우는 왕성한 '식욕'의 식인주의였다. 보사
노바를 들으며 느끼게 되는 몹시 과격한 현대성은 식인주의의 '무드'에
서 비롯된다. 소리는 역사와 결별하지 않는다. 대신 역사의 출입구를 뚫
고 식민지의 역사를 다른 방식으로 상상해낸다. 좌파 비평가들은 보사
노바를 '음악'도 '노래'도 아닌 문화적 폭력이라 규정했다. 하지만 보사
노바는 그러한 폭력에 기반해 미국 문화를 유연한 태도로 흡수할 수 있
었다. 벨로주는 외부의 다양한 스타일을 흡수한 덕에 오히려 브라질 문
화의 형체가 만들어진 것이라고 단언한다. 이와 더불어, 트로피칼리아
의 미덕은 천박하고 엉망인 대중문화적 요소 역시 집어삼키는 데 있었
다.[5] 다시 말해, 국가 정체성을 성립시키는 시선은 오로지 다른 외부(보
사노바의 경우 로큰롤, 재즈, 구체시, 페르난두 페소아)에서 비롯되는 것이
다. 전통주의는 동시대의 배다른 쌍생아가 된다.

　벨로주와 트로피칼리아 운동의 실험처럼《뽕》은 한국적인 것이
다른 외부를 흡수하며 정립되는 역사를 보여준다. 동시에 그것은 한국
적 정서와 한국적 감정의 역사다.《뽕》은 보사노바처럼 모던한 음악으
로 진화하지 못한 뽕짝, 진부한 1990년대의 감상주의, 1980년대 애니
메이션과 청순가련 팝 스타의 음악에 담긴 낙관주의라는 저 다종다양
한 '한국'을 끝없이 메아리치게 만든다. 나는 이 대목에서 영화평론가
김소영이 이만희의 영화를 분석하며 든 '무드'라는 표현에 대해 고민하

고 싶다. 김소영은 이만희의 전체 필모그래피에 리얼리즘, 활극, 문예영화적 모더니즘 등 하나로 묶을 수 없는 다양한 성격이 있음을 간파하고 '무드'라는 용어로 이만희의 작품세계를 관통해냈다. '무드'는 사건에 따라 규정되는 기분처럼 외부 상황들에 의해 조성된다.

> 멜랑콜리와 무기력이 있는가 하면, 시네필적 현현에 다름 아닌 흥분, 신대륙 발견(장르)과 횡단의 활력, 심리적 도착성과 유토피안적 아나키즘의 공존이 있는 이만희의 14년에 걸친 50여 편의 영화는 그야말로 '무디moody'하다.[6]

이는 《뽕》에 그대로 적용할 수 있는 표현이다. 《뽕》은 폭발하는 미국 음악의 양식에 반응하는 장치로 '무드'를 활용했던 보사노바와 같

5 벨로주는 다음과 같이 말한다. "이는 우리가 트로피칼리아 운동이 탐색하는 경향을 확인해주었기 때문입니다. (…) 가령 문화적으로 혐오스러운 대상을 가져오고 싶습니다. 그것을 에워싼 후에 다른 곳으로 탈구시키는 거죠. 그리고 나서 당신은 왜 그 특정한 대상을 선택했는지 깨닫기 시작하고, 그 대상을 이해하기 시작합니다. 대상의 아름다움, 그리고 대상과 인간의 관계에 존재하는 비극을 깨닫고, 마침내 그 대상을 창조한 인간의 비극을 사랑하게 됩니다. 그리고 거기에 정말로 사랑스러운 무언가가 있다면, 그것을 존중하기 시작합니다. 하지만 그 전에, 당신이 대상에 대해 중립적인 지점에 도달하는 순간이 있습니다. 그 물체에 대해 무비판적으로 있는 순간이요." Caetano Veloso and Christopher Dunn, "The Tropicalista Rebellion", *Transition* No.70(Indiana University Press, 1996), p. 132.
6 김소영, 「감독 이만희를 다시 보자 [3]」, 『씨네21』, http://www.cine21.com/news/view/?mag_id=38509&fbclid=IwAR0-zo8OBpNhtaq5RkVvqTyHUrsBlf FEOYZwt0R8a-rwg9q5F0ZIgLYly2M, 2006년 5월 12일, 2022년 7월 19일 접속.

전통은 아무리 더러운 전통이라도 좋다

다. 보사노바는 1960년대에 등장했을 때 미국은 물론이고 브라질 내에
서도 논란이 되었다. 보사노바에는 팝음악에서 들을 수 있는 '노래'가
없었기 때문이다. 보사노바 가수들은 전부 시 낭송을 하듯 가사를 읊조
렸다. 보사노바는 현대화한 재즈의 화성이나 사이키델리아의 지름길로
들어가는 로큰롤, 스튜디오팝의 바로크주의와도 또 다른 미니멀한 사
운드를 고수했다. 목소리와 단출한 사운드가 맞물리고 또 멀어지면서
펼쳐지는 보사노바의 청각적 풍경은 멜랑콜리한 감정 상태를 드러내는
데 더할 나위 없이 적절했다. 보사노바는 대중의 입맛을 전혀 배반하지
않으면서 그들의 정서를 요동시킬 수 있었다.

　《뽕》은 보사노바와 같이 모더니즘을 통해 민족적 정서를 전개하
지 못하고 모더니즘 앞에서 좌절했다. 그러나 이는 《뽕》의 한계라기보
다는, 국내 팝음악에 자의식적인 매체 실험이 드물었다는 측면에서 결
국 한국 팝음악의 한계라고 말할 수 있다. 한국 문화에선 현대성을 추구
하는 가운데 불가피하게 남아 있는 한국적 정서가 더 두드러졌다는 역
설만이 일어났다. 한국 팝음악이 맞닥뜨린 한계는 결국 250이 소리에
집중하기보다는 정서를 만들어내는 쪽으로 움직이게 했다. 그러나 이
러한 한계는 예상치 못한 결과를 낳았다.

　그것은 《뽕》이 한국적인 것의 무드를, 환언하면 '시각적이고 정서
적인' 풍경을 그리도록 만들었다는 것이다. 《뽕》이 보여주는 풍경이란
'고속도로'다. 불후의 저널리스트 조갑제는 '조갑제닷컴'에서 「히로뽕
지하제국 탐험(제1부): 코리언 커넥션」이라는 기사를 통해 히로뽕(메스
암페타민)의 밀수 루트를 탐사했다. 히로뽕은 홍콩에서 밀수되기도 했
지만, 한국에서 제조되기도 했다. 밀조 및 밀매한 히로뽕을 한밤중 고속
도로로 운반하는 범죄자들의 모습이야말로 어쩌면 250이 《뽕》의 소리
로 더듬어본 풍경일지도 모른다. 저 고속도로는 한국의 역사를 실어 나

르고 있다. 고속도로 위를 빠르게 달리는 트럭은 뽕짝 메들리를 신나게 틀어두었다. 뽕쟁이[7] 운전기사는 휴게소 주차장에 트럭을 세워두고는 팔에 히로뽕 주사를 놓고 차창 밖으로 환각을 보고 있다. 마침 그가 듣는 노래는 임창정의 〈소주 한잔〉이다. 온몸이 이레즈미로 가득한, 백승우의 사진에 나올 법한 조폭은 느끼한 색소폰 연주를 반주로 깔고서 사랑하는 여자와 부루스를 추고 있다. 이 모든, 한국적인 것, 감정과 정념, 정서는 '흥남 철수' 때의 미군 군함에서 파고다극장의 기형도와 PC방, 팝콘TV로 번져 나간다. 《뽕》은 '민중'이라는 선량한 얼굴의 가면을 썼던 보통 사람의 욕망과 범죄자의 때늦은 후회, 사회 부적응의 대가로 산에 틀어박혀 은둔하고 있는 자연인의 멜랑콜리를 '뽕'의 정서로 묶어낸다. 그러한 감정의 풍경은 우리에게 무얼 요구하고 있을까?

딱 하나.

250은 우리가 어떤 방식으로도 환원될 수 없는 한국인, 웃고, 울고, 화내고, 사랑하고, 사악하며, 혁명적이고, 어리석은, 반동적인, 또 아름다운, 한국인이 되기를 요구하는 것이다.

7 이상훈, 「히로뽕 투약 택시 운전사 2명 영장」, 『한국경제신문』, https://www.hankyung.com/society/article/2002012493248, 2006년 4월 2일, 2022년 7월 19일 접속.

전통은 아무리 더러운 전통이라도 좋다

「버닝」은 문화의 폭발이다

이창동을 위해서

벌거벗은 남자가 길가에 세워둔 트럭으로 천천히 걸어온다. 트럭에 앉은 남자는 요동치는 감정을 내보이지 않고 핸들을 돌린다. 「버닝」의 마지막 장면이 준 감흥은 오랫동안 나를 휘감았다. 「버닝」에 대한 퉁명스러운 반응, 영화적인 영화가 아닌 문예적인 영화라며 「버닝」의 영화 형식을 비하하는 목소리, 혹은 늙은 거장이 젊음을 영화 소재로 갈취했다는 목소리는 충분히 예상할 수 있었지만, 모두 반쪽짜리 반론에 불과했다. 「버닝」은 그러한 비난을 예상한 것처럼 형식과 소재의 혁신에 무관심한 영화였기 때문이다. 「버닝」은 예술이라는 번잡한 형식에 매이기보다는 작품이 넌지시 가리키는 아이디어로 맹렬히 달려가는 영화다. 그 아이디어란, 혹은 이념이란 한국이 영화적 장소로서 성립할 수 있냐는 단순명료한 질문에 대한 응답을 의미한다.

　　한국인이라면 응당 한국을 영화적 장소로서 제시하는 게 당연하다고 생각할 성싶지만 어쩌면 한국은 단 한 번도 영화적 장소로서 제시된 적이 없는 무주공산에 가까울지도 모른다. 그건 김현이 이르는 "한

국적 양식화"가 한국 영화에는 존재하지 않았다는 말일 수도 있고, 장선우가 제안한 "열린 영화"의 문이 열리지 못하고 끝끝내 닫히고 말았다는 비관일 수도 있다. 그러나 분명 한국영화사는 영화적 장소로서의 한국을 창조하려는 시도와 동의어다. 그 행렬은 길고도 장대하다. 그들의 행렬은 거대한 가계도를 이루며 한국영화를 역사로서 성립시킨다.

이만희, 임권택, 박광수, 장선우, 봉준호가 모두 한국을 거대 내러티브이자 영화 형식의 시작점으로 품고 있다는 점은 이를 방증한다. 봉준호는 '삑사리'라고 할 수 있는 영화적 컨벤션으로 한국 영화 고유의 특질을 잡아냈다. 이는 장선우가 한국 영화를 비중심적이고 우발적인 성격을 지닌 영화 형식으로 바라보는 것과 마찬가지 방식이다. 비중심과 오류의 미학. 선구자들의 장대한 행렬의 맨 끝에 이창동이 서 있다. 언제 어디서나 한국인인 이창동은 장선우나 박광수처럼 중도에 영화를 포기하지 않았고, 봉준호나 박찬욱처럼 할리우드 영화 제작자로서 세계 영화의 내부에 포함되기를 거부했으며, 홍상수처럼 영화 구조에 집착하는 유난을 떨지도 않는다. 이창동은 그저 한국을 영화적 장소로 창조하려 했던 모든 시도가 드리우는 영향의 그림자를 받아들일 뿐이다.

해럴드 블룸은 선구자들의 영향과 격투하는 후배 예술가를 예술사의 중심 형상에 놓았다. 걸작은 부모의 흔적을 지우는 데 성공한 자식의 의지와도 같다. 영향을 수용하는 예술가는 영향에 잡아먹힐 수 있다는 암묵적인 불안을 품고 있다. 그러므로 이창동은 하루키와 모더니즘이라는 수정률을 통해 선구자들의 그림자와 그들이 남긴 유령을 자신의 영화적 세계로 번역해낸다. 이창동은 운동권 문학의 영향을 받아들

이면서 이에 저항하고, 장선우의 모더니즘을 받아들이면서 그와 경쟁한다. 환언하자면 「버닝」은 이창동과 한국영화사의 무덤에 처박혀 있는 유령들의 공동 창작물이라고 할 수 있다.

　이 글의 목적은 간단명료하다. 「버닝」은 어떻게 한국을 만들어내는가? 이창동은 영화적 장소로서의 한국을 어떻게 창조하는가? 한국영화사와 문학사가 모두 한국을 예술적 테마파크로 건설하려는 욕망을 의미한다면, 누구보다 이러한 욕망을 충실히 이행하는 자는 바로 이창동이다. 「버닝」은 한국 문학과 한국 영화의 원귀들이 서로 경쟁하는 전장이다. 그곳에서 이창동은 한국의 문화사에 널린 주검들을 수습하는 장의사를 자처한다.

일인칭의 문제

모든 시각 매체에서 인물은 무언가를 본다. 모든 내러티브에서 인물은 생각한다. 종수는 본다. 그리고 생각한다. 종수의 의식은 종잡을 수 없어 그가 터트리는 분노가 이해되지는 않지만, 분명히 종수는 메타포와 한국에 있는 수많은 개츠비에 대해 생각하고 있다.

　이창동의 영화세계에서 종수는 이례적인 인물이다. 이창동은 「박하사탕」을 만든 이후부터 생물학적 연령이 어린 인물을 주인공으로 다루지 않았다. 그건 그의 관심이 인간의 보편적 운명과 죄의식이 맺는 관계라는 대주제로 옮겨 갔기 때문이다. 이처럼 종교적인 주제에 천착하던 이창동은 「버닝」에서 젊은 남성인 종수를 등장시키면서 다시금 한국의 지상으로 귀환한다.

　이때 종수는 이창동의 영화에 출연하는 인물들이 아니라, 오히

려 그의 소설에서 등장하는 인물과 닮아 있다. 이창동의 소설집 『녹천에 똥이 많다』는 '운동권 후일담'이라는 소설 장르에 속하는데, 등장인물 대다수는 젊은 축이다. 특히 소설집의 주제 의식을 압축한 단편 「하늘등」에는 운동권 학생이면서 다방에서 일하는 신혜라는 인물이 등장한다. 「하늘등」의 시점은 흥미롭게도 일인칭과 삼인칭을 오가며 신혜의 내면을 그리는 한편, 신혜 자신을 객관적인 위치에서 바라본다. 시대 분위기에 상응하듯 부채의식과 죄의식을 품고 사는 인물의 내면은 번뇌와 고통으로 가득하다. 이창동은 인물의 내면을 풍경에 동화시킨다. 일인칭의 시선을 렌즈 삼아 추하고 질척거리는 한국의 풍경을 보여주는 것이다. 일례로, "남루하고 작은 집들은 한결같이 흡사 검은 파스텔로 문질러놓은 것 같은 칙칙한 어둠의 빛깔 속"[1]처럼 탄광촌을 묘사하는 대목은 신혜의 눈이 인식하는 한국을 시각적으로 묘사한다.

이창동 소설의 인물들은 오롯이 존재하는 소설적 창작물이라기보다는 (이른바) 운동권 후일담 소설에서 반복되는 전형으로 봐야 한다. 문학에서 리얼리즘은 현실의 비극을 관찰하는 인물의 시선을 추궁하며, 그 내면의 전모를 드러내는 미적 형식이다. 한국 소설사를 관통하는 서사 형식으로서 리얼리즘은 '민중적 내용'과 '민족적 형식'이 조응한 결과물이 되어 한국의 현실을 발명하는 데 성공했고, 이는 상징 형식으로 진화하여 한 세대의 무의식을 장기간 지배해왔다. 부당한 세계와 대면하며 자신을 갱신시키는 리얼리즘 소설에서 일인칭 시점은 무엇보다

[1] 이창동, 『녹천에는 똥이 많다』, 문학과지성사, 2002.

「버닝」은 문화의 폭발이다

도 특권적인 요소다.

　이창동은 운동권 청년이라는 특정 범주의 주체에게 인식론적 특권을 부여하는 일인칭 시점을 「버닝」에 끌어들인다. 이창동은 종수에게 심리적 변화가 일어나는 장면마다 그의 시점으로 바라보는 풍경 숏을 삽입한다. 종수와 혜미의 섹스 후 창밖으로 파노라마처럼 펼쳐지는 서울의 풍경은 목표하는 바가 명확하다. 서울의 풍경은 종수의 심리를 유비하고, 이 같은 심리 상태는 한국인의 심리를 환유한다. 3항의 유비관계가 종수의 불안을 시대적 불안으로 환유하는 것이다.

　당신은 「버닝」의 비유법이 단순하다고 생각하는가?
　아니다.

　이창동에게 인물은 언제나 한국이 처한 상황과 시대적 악몽을 환유하기 위한 빌미가 되어왔다. 「초록물고기」의 막동이는 1990년대 무력한 한국인의 표상이고, 「박하사탕」의 김영호는 1980년대를 가로지르는 죄의식의 산물이다. 이창동은 시대의식을 인물로 육화하려 애쓴다. 이것은 정확히 「버닝」 안에서 종수의 눈으로 직결된다. 종수가 바라보는 속물적인 인간들은 그 자체로 냉소를 불러일으키는 세부 요소인 동시에, 동시대 한국인에 대해 던지는 이창동의 논평이다.

　그러므로 「버닝」은 다른 인물의 관점을 용납하지 않는다. 일인칭 시점은 제한되어 있으므로 추론을 파생시키고, 추론은 의혹을 만든다. 종수는 이야기의 모든 것을 담지擔持한 화자가 된다. 「버닝」의 내러티브를 움직이는 동력은 종수의 시점이 놓치는 지점으로부터 비롯된다. 이로 인해 「버닝」의 구조적 트릭은 강화된다. 어디서 걸려왔는지 알 수 없는 전화벨이 울리고 종수는 잠에서 깨어 전화를 받는다. 종수는 전화를

받지만 상대방은 전화를 끊어버린다. 후에 이 전화의 정체가 어머니로 밝혀지긴 하지만, 혜미가 실종되면서 전화의 발신자가 누구인지는 다시금 미궁에 빠진다. 「버닝」을 끌고 가는 요소는 혜미의 실종과 우물의 정체 같은 미스터리다. 종수의 시선에 한정된 일인칭 시점은 미스터리를 낳을 수밖에 없다. 「버닝」이라는 영화의 정념을 형성하는 요인은 사전에서 "어떤 사물이나 현상이 복잡하고 이상하게 얽혀 그 내막을 쉽게 알 수 없는 것"이라고 정의된, '수수께끼'다. 내막을 알 수 없으므로 종수는 불안하다. 불안의 정체를 찾다 실패한 그는 종국에는 자신이 느끼는 불안에 분노로 대응한다.

한국이라는 질병

앞서 일인칭 시점이 영화 구조에 관한 모호한 입장을 제시하며 「버닝」을 메타 게임으로 만든다고 말했다. 세상의 질서에 관한 의혹은 종수의 마음에 그림자를 드리운다. 종수 아버지는 마음에 드리운 그림자의 뿌리를 보여주는 일면이다. 종수 아버지는 자신의 성정을 못 이겨 집으로 찾아온 공무원을 폭행한다. 그는 끈질기게 파주의 소 농장을 운영하면서 제고집과 성정으로 서서히 스스로를 갉아먹는다. 아버지 친구는 그런 종수 아버지를 "또라이"라고 부르며, 종수 아버지와 종수의 모습을 대조한다.

불안은 「버닝」을 휘감는 정서다. 「버닝」에 나오는 인물들은 모두 정서적인 불안에 시달린다. 종수뿐 아니라 종수의 눈에 비친 혜미와 벤

모두 이해하기 힘든 행동을 한다. 「버닝」의 맥거핀이라 할 수 있는 혜미는 말 그대로 신비로운 인물이다. 그녀가 보이는 정서 불안은 그녀를 아프리카로 이끌고, 말도 없이 이 세상에서 완전히 사라지도록 부추긴다. 벤은 「버닝」의 정서를 집약하는 범죄인 방화를 저지른다. 그들이 벌이는 행동의 공통점은 동기의 부재다. 「버닝」의 인물들이 벌이는 행동에는 모두 동기가 결여되어 있다. 그것이 바로 많은 관객이 「버닝」의 내러티브에 불만을 갖게 만드는 요인이다. 그러나 동기를 결여한 인물의 행동은 「버닝」이 한국적 내러티브를 탐구한 선구자들의 영향을 승계했다는 결정적인 증거 중 하나다.

남정현의 소설 『분지』(똥의 땅)는 「버닝」이 신경 쓰는 중요한 참조 대상이다. 1964년 반공법으로 인해 필화 사건을 일으킨 『분지』는 현재 거의 언급되지 않는 작품이다. 『분지』는 홍길동의 10대손인 홍만수가 미군에게 성폭행당한 모친의 영전 앞에서 독백하는 내용을 담고 있다. 소설은 홍만수의 일인칭 시점으로 진행되며, 그의 모친이 미군에게 당한 성폭력과 누이가 받고 있는 성적 학대를 술회하는 것을 골자로 삼는다. 남정현에겐 한국이라는 나쁜 땅은 일본의 식민지였고, 현재는 미군이 점령한 신식민지이며, 지속되는 악과 지리멸렬의 원천이다. 홍만수가 저지르는 범죄엔 동기가 없다. 홍만수는 개인적 원한이나 욕구가 아니라, 한국을 점령하고 있는 미군에 대한 역사적 반발의식 때문에 범죄를 저지른다.

이창동은 남정현의 낡고 끔찍한 비유를 기각하지 않는다. 오늘날 한국을 나쁜 장소로 만드는 결정적인 요소들은 또 다른 형태로 움트고 있다. 분명 남정현이 그토록 저주하던 나쁜 땅에서 독재 정권은 사라졌다. 이창동은 자신이 바라는 세상이 왔음에도, 여전히 한국을 죄악의 장소이자 나쁜 땅으로 보고 있다. 그는 한 인터뷰에서 "세상은 더 좋아지

지만 정작 자신에겐 미래가 없는, 그런 처지의 젊은이들에겐 세계 자체가 미스터리"일 것이라고 말하며, 젊은이들의 시점에서 미스터리로 파악되는 세계의 '미래 없음'에 대해 논한다. 한국은 모든 이에게 미스터리다. 이창동이 말하듯 한국이라는 땅 위에서 종수는 세계를 더듬더듬 짚어보는데, 그의 눈에 세계는 불가지한 대상으로 보일 뿐이다. 한국 땅에서 원근법은 효용을 잃고 모든 대상은 무너진다.

『분지』에서 남정현은 이창동이 젊은이들을 선동할 것을 예상하기라도 하듯 이렇게 썼다. "(…)저렇게 풍부한 빌딩의 밀림 속에서도 저와 같은 비천한 백성이 마음 놓고 출입할 수 있는 단 한 짝의 문과, 기진한 몸을 풀기 위하여 잠시 휴식할 수 있는 단 한 평의 면적이 마련되어 있지 않다면 당신은 어떻게 하시겠습니까."[2] 이 구절은 「버닝」에서 벤의 집에 방문한 종수가 혜미에게 "세상엔 개츠비가 너무 많아"라고 이야기했던 장면을 떠올리게 한다. 홍만수의 독백은 한국인의 병증, 가난, 광기를 탐구하고, 이 병의 원인이 바로 대한민국임을 드러낸다.

한국은 질병이다. 한국이라는 질병을 앓는 사람은 한국인이다. 가난한 자들이 쉴 수 있는 단 한 평의 면적도 주어지지 않는 한국은 그들이 세계에 정상적으로 반응하지 못하도록 한다. 한국인들은 한국에 대한 방어 기제로 퇴행적 반응을 내보인다. 다시 말해 한국은 종수와 종수 아버지가 보이는 분노, 혜미의 정서 불안정, 벤의 방화벽이라는 퇴행적 습관과 정신적 불안을 초래하는 기저 원인 그 자체다.

[2] 남정현, 『분지, 황구의 비명 외』, 동아출판사, 1995, 185쪽.

316 / 317 　　　　　　　　　　　　　　　　「버닝」은 문화의 폭발이다

의식의 물화, 영화적 공간

이창동은 의인법을 활용하여 영화적 공간에 인격을 부여한다. 인물들로부터 방어 기제를 창출하는, 한국이라는 영화적 공간은 이창동의 영화적 우주를 장악하는 이미지다. 어쩌면 그가 만드는 모든 영화의 진정한 악당은 영화적 공간일지도 모른다. 「버닝」에서 서울은 사람들을 끌어당기고, 심지어는 집어삼키는 공간이다. 아프리카에 다녀온 혜미가 벤을 데려와 종수에게 소개한 것도, 그런 혜미가 종수의 폭언을 듣고 사라진 것도, 전부 서울에서 벌어진 일이다. 프랑코 모레티의 말처럼 현대적 서사가 작동하는 원리는 괴물이나 광인의 존재가 아니라 도시의 일상적 삶에 있다. 도시와 만나면서, 이야기는 주인공이 사악한 마법사와 조우하지 않더라도 흥미로워질 수 있다. 「버닝」에서도 종수와 벤이 만나는 곳은 서울이고, 혜미의 실종 이후에 벤의 행동 일거수일투족을 감시하며 미행하는 곳 역시 서울이다. 도시는 범죄가 일어나는 장소일 뿐 아니라 종수의 의혹을 불거지게 하는 역할을 한다.

「버닝」에서 종수가 실종된 혜미를 찾으려고 서울과 서울 근교를 돌아다니는 장면은 피카레스크식 구성에서 펼쳐지는 모험을 연상시킨다. 종수는 혜미의 자취를 추적하며 혜미가 거주했던 집의 주인, 그녀가 다녔던 마임 학원, 그녀의 내레이터 동료를 찾아가 혜미에 대해 수소문한다. 종수의 탐방은 서울을 의인화하는 서사적 장치다. 여수에서 만난 혜미의 내레이터 동료는 종수와 함께 담배를 태우며 한국에서 여자로 사는 일의 어려움을 토로한다. 마임 학원에 간 종수는 학원생들의 마임이 끝날 때까지 기다렸다 혜미의 행방을 물어본다. 이 같은 장면들은 대도시 서울의 상징 체계에 부가적으로 딸려 있는 '전형'으로서의 인물들을 보여준다. 내레이터, 학원, 집주인, 혜미의 어머니는 의인화된 대도

시에서 나눠진 여러 부분이다.

　이창동의 생기론生氣論은 그의 영화적 우주에서 핵심적 위치를 차지한다. 특히나 이창동이 아파트에 드러내는 애증은 그가 아파트를 살아 움직이는 대상으로 여기고 있음을 은연중에 노출한다. 이창동의 초창기 단편소설 「소지」(귀신의 땅)에서 아파트는 용공 수사로 인해 사망한 귀신이 찾아오는 장소로, 분단의 비극과 원한이 응축되어 있다. 「초록물고기」에서 막동이가 일산 신도시의 공사 현장에서 살해당한 후 시간이 흐르고 배태곤과 미애가 등장할 때, 아파트 단지는 후경에 자리하고 있다. 「오아시스」에서 공주 오빠네 부부가 그녀 명의를 훔쳐 사는 곳 역시 아파트다. 이창동의 영화에서 아파트라는 영화적 공간은 인물과 동등한 의미를 획득한다.

　영화적 공간은 단순히 배경에 그치지 않고 인물을 자신에 종속시킨다. 종수가 결코 자율성을 지닌 개인이 아니라 한국인의 환유에 불과하듯, 그의 내면 역시 「버닝」의 풍경에 종속되고 만다. 의식은 풍경에 동화한다. 혜미를 상상하며 자위하는 종수의 얼굴에 넓은 유리창을 통과한 햇빛이 비친다. 방 안으로 들어온 햇빛은 종수의 정념을 환유하는 이미지다. 통유리창이 넓게 아우르는 남산 풍경은 여기가 바로 서울임을 고래고래 외치는 것처럼 보인다. 유독 영화적 공간과 그것이 파생시키는 의미 체계에 집착하는 이창동은 파주의 풍경에 정념을 종속시킨다. '공간＝개인의 내면＝한국인의 정념'이라는 삼위일체. 마일스 데이비스의 재즈음악이 울려 퍼지는 중 혜미가 추는 춤은 파주의 저녁노을로 퍼져든다. 밤과 낮이 서로를 꽉 움켜쥔 탓에 나타나는 매직아워는 종수의

　　　　　　　「버닝」은 문화의 폭발이다

감정을 세공하기 시작한다.

어둠이 몰려오는 순간, 벤은 종수에게 떨을 피운 경험과 비닐하우스 방화에 대해 고백하기 시작한다. 벤의 고백은 가톨릭적인 고해성사라기보다는 종수를 심리적으로 유혹하는 시시덕거림에 가깝다. 벤은 자신의 존재감을 종수에게 아로새기려 한다. 그리고 뼛속까지 울리는 베이스를 언급하는 벤을 마주한 종수는 괴이한 감정에 사로잡힌다(공포도 분노도 경악도 아닌, 엉망으로 덩어리진 감정). 종수는 벤을 질시하거나 경멸하는 것이 아니다. 종수가 알 수 없는 공포와 경이에 사로잡히자, 벤과 종수의 근처를 배회하던 어둠은, 그들을 차츰 자신의 품으로 껴안는다. 「버닝」의 자연광은 인물을 돋보이게 하지 않는다. 빛은 영화적 공간의 일부로서 인물을 자신의 내부로 끌어들인다. 파주는 종수의 내면이 움직이는 방향과 세기를 측정하고 나타내는 지표로, 종수의 심리적 상태는 곧 영화의 무드를 결정한다.

「버닝」에서 이창동은 한국이라는 영화적 공간이 지닌 중력을 최대한 활용한다. 대도시 서울은 인간 악당만큼이나 피카레스크식 구성에 잘 부합한다. 종수의 내면과 동화한 파주의 풍경은 인물의 심리를 조종하고, 내면에 커다란 생채기를 낸다. 이창동이 형성한 영화적 공간은 종수의 일인칭 시점과 맞물린다. 인물의 시점이 공간에 종속되고, 영화 전체는 종수의 내면과 동일시되기 때문이다. 「버닝」은 종수의 마음 그 자체로, 영화 전체는 한 명의 등장인물로 의인화되어 있다. 영화가 종수의 내면을 계속해서 추궁하는 과정에서 관객은 종수가 재현하는 한국인의 자아를 바라본다.

수정률

그러나 이창동은 선구자들의 그림자, 영향들의 홍수에 침식되기를 거부한다. 그는 운동권 후일담 소설의 인물 구도와 『분지』에서 홍만수가 한국을 바라보는 관점을 채택하지만, 이를 수정하고 변형해야 할 의무도 동시에 지닌다. 그는 수정률을 제안한다.

젊은 남성이 또 다른 젊은이를 살해하는 마지막 장면은 「버닝」의 하이라이트다. 이 장면에서 관객들은 대체로 깜짝 놀란다. 종수의 감정선이 불분명하게 전달되는 데다가 벤의 살해를 촉발하는 극적 사건 역시 눈에 보이지 않기 때문이다. 이창동은 그간의 영화와는 달리 이 사건을 종교적인 운명관으로 끌어올리지 않는다. 극 안에서 살해 동기가 존재하지 않는 것은 (기독교의 신이 아니라) 한국에 그 원인이 있기 때문이다. 그러나 「버닝」에선 운동권 소설과 남정현 소설의 인물들이 지니고 있던 군부 독재 시절의 운동권을 움직이는 역사철학은 휘발되어 있어, 동기가 사라지고 행동만 남은 구조만이 존재한다. 「버닝」의 선구자들이 유효했던 시대가 끝나자, 동시대 한국만이 감정의 원인으로 제기된다.

하루키의 소설을 원작으로 빌려온 효과는 여기서 발휘된다. 의뭉스럽고 내면이 지워진 마리오네트 같은 인물인 벤은 하루키 소설의 전형이다. 비닐하우스를 태우는 방화광은 하루키가 즐기는 오컬트적 소재이다. 이창동의 영화적 우주에 도입된 하루키라는 변수는 1980년대 리얼리즘으로부터 영화를 밀어낸다. 이창동은 1980년대 리얼리즘 문학과 본인의 문학에서 '전형'을 빌려왔지만, 동시에 그는 선구자의 영향

으로부터 탈출하기를 원하고 있다.

보자. 홍만수가 저지른 범죄에는 동기는 없었지만, '식민지 한국'이라는 역사철학적 자의식이 존재했다. 그러나 벤은 역사철학은 물론 자의식조차 없는 마리오네트다. 『분지』에서 행동이 동기를 잃고 퇴행적으로 변하는 과정은 「버닝」에서 극도로 강화된다. 벤에겐 쾌락만이 인생의 목적이다. 비닐하우스 방화에는 '뼛속까지 울리는 베이스' 외에는 어떤 목적도 작용하지 않는다. 마찬가지로 종수가 벤을 죽인 데에도 뚜렷한 목적이 없다. 종수는 그를 감정적으로 배척하지 않았으며, 혜미의 실종에 벤의 책임이 있다는 사실도 드러나지 않았다. 종수 역시 '뼛속까지 울리는 베이스'를 따라갔던 것일까? 이창동은 내면이 텅 빈 인물로써 오컬트적 효과를 부각하는 하루키 변수를 도입하여 자신을 둘러싼 영향을 물리치려 한다. 그는 남정현을, 과거에 자리한 '소설가' 이창동을 축귀하려 애쓴다. 과거의 귀신들이 물러난 틈을 타 그 자리를 차지한 내면 없는 인간들은 역사가 사라진 후에도 여전히 끔찍한 장소인 한국을 배회하고 있다.

이처럼 하루키의 소설을 각색한 덕분에 기존의 이창동 영화에서 볼 수 없던 일이 「버닝」에서는 일어난다. 또 하나의 변수로서 오시마 나기사의 「돌아온 술주정뱅이」나 뉴아메리칸시네마와 같은 모던시네마가 출현하는 것이다. 하루키 소설의 오컬트적 요소와 모던시네마가 뒤엉켜 「버닝」이 참조하는 체계를 이룬다. 세계 경제가 불황으로 접어들 때 등장한 모던시네마는 고전영화에서 한 발자국 떨어져 있다. 모던시네마는 고전적 미장센과 매끈한 서사 구조를 버리고 사회적 불안을 과감히 껴안는다. 사회적 불안을 끌어안은 영화는 형식에 변화를 준다. 영화는 정합적인 내러티브를 취하는 대신에 비가시적인 공포, 심리적 불안, 편집증적 망상, 냉소적인 태도와 같은 심리적 기제를 이미지로 육화

해낸다. 그 탓에 영화는 더욱 비정합적이고 분열적으로 변한다. 「버닝」은 이러한 영화들처럼 영화적 무드로 움직이면서 관객이 가진 심리적인 불안을 추동한다.

모던시네마라는 변수는 이창동식 디테일과 만나며 더욱 기괴한 효과를 자아낸다. 종수가 구식 포터를 몰고 벤이 탄 포르셰를 추격하는 장면을 떠올려보자. 이 추격전에서 종수는 벤을 따라잡는다. 벤이 있는 곳은 규모가 큰 호숫가다. 종수는 천천히 벤을 따라 포르셰 근처로 이동한다. 이창동은 이 장면을 부감으로 촬영해 인물 사이의 거리와 분위기가 생생히 나타나도록 한다. 벤에게 들킬 것이 자명한 거리에서 접근하는 종수의 모습은 황당하기까지 하다. 종수는 왜 벤이 타는 포르셰 뒤쪽까지 숨어든 것일까? 현실이라면 둘은 마주칠 게 분명하다. 이 순간에 이창동은 숏을 자른다. 「버닝」의 편집점은 이처럼 너무 빠르거나 너무 늦다. 그들 만남의 결과도 불투명한데 이창동은 호수 장면에서 종수와 벤이 만났는지, 그들 사이에 무슨 일이 있었는지를 결코 밝히지 않는다.

내러티브의 줄기 역시 혼잡하기는 마찬가지다. 메인 플롯과 서브 플롯의 간극은 불명확하다. 처음에 메인 플롯으로 제시됐던 혜미와 종수의 관계는 벤이 등장하며 그 지위를 박탈당한다. 혜미의 실종 이후 영화는 절반으로 나뉜다. 혜미는 고양이를 통해 그 흔적만 제시될 뿐, 이후엔 주인공의 지위를 상실한다. 영화 형식의 비대칭성은 「버닝」이 지닌 불안정성을 전면적으로 드러낸다. 단 하나의 시점이 강제되는 탓에, 관객은 「버닝」의 모든 것을 종수의 내면으로 간주한다. 인물들의 시점이 교차하면서 극적 재미를 끌어내는 고전영화는 달리 「버닝」은 일인칭

「버닝」은 문화의 폭발이다

시점에 갇혀 세계를 바라본다. 또 다른 인물의 시점에 의해 해방되지 못한 채로 일인칭 시점 속에 감금당한 관객들은 폐소공포증을 호소할 뿐이다. 이창동은 운동권 소설의 일인칭 시점을 모던시네마의 형식에 걸맞은 형태로 변화시킨다. 이렇듯 모던시네마는 하루키적 세계관과 더불어 이창동의 영화적 우주를 뒤흔드는 요소다.

이창동의 옛 우주는 리얼리즘과 휴머니즘이 뒤섞인 멜로드라마의 세계였다. 이창동은 사디스틱한 상황으로 인물을 모는 데 능숙했다. 인물은 모종의 이유로 심적 고통을 겪고, 그러한 고통은 내러티브를 움직이는 동인이 된다. 그러나 「버닝」에서 이창동은 모던시네마와 하루키라는 변수를 통해 자신의 영화적 세계로 인해 형성된 그림자까지 방어하는 데 성공한다.

이창동은 「버닝」의 모던시네마적 형식을 성립시키기 위해서 그의 가장 강력한 경쟁자인 장선우로부터 영화적 형식을 빌려온다. 이창동과 장선우가 서로의 영화를 보고 논평한 『씨네21』의 칼럼에서, 이창동은 장선우의 「거짓말」에 대해 "「거짓말」처럼 내놓고 판타지 대신에 허무를 선물해주는 영화는 정말 못 본 것 같다"고 술회한다. 그는 「거짓말」의 "단조로움은 의도된 형식"이라고 분석한다. 이창동의 「거짓말」에 대한 언급은 「버닝」에도 그대로 적용할 수 있다. 영화의 결말은 판타지를 허락하지 않으며, 형식은 모더니즘에 관한 스테레오타입을 반영하듯 단조롭고 지루하다. 인물의 감정을 뒤흔들며 도덕적 딜레마를 다루던 이창동은 이제 한국이라는 '나쁜 땅'이 파생하는 미스터리를 탐구한다. 이 탐구의 형식은 단조롭고 따분하나, 한편으로 폭력적이고 과감하다.

장선우가 김지하로부터 '열린 영화'라는 개념을 빌려 무속적인 미학을 선보일 때 여기에는 현대의 영화 모델을 '한국적'이라는 민족적 색채로 해석하려는 의도가 숨어 있다. 장선우는 한국인이 서구에서 발흥

한 모더니즘을 개념적으로 추체험할 수 없음을 깨달았다. 모더니즘의 성찰적 형식을 한국에 도입하기 위해선 한국적 어휘가 필요하기 때문이다. 민족예술이 각 분야에서 주창한 '마당' '열린' '걸개'와 같은 개념은 모더니즘에 저항하는 민족적 형식이 아니라, 모더니즘의 미적 개념을 한국에 이해시키기 위한 거치대로서의 개념으로 봐야 한다. 장선우의 영화「꽃잎」은 민족 미학과 모더니즘 간에 펼쳐진 협상의 결과다. 모더니즘과 민족주의의 협상은 '열린 영화'처럼 한국적 미학으로 개념화되는 장선우의 후기작에서 더 극명하게 나타난다.「나쁜 영화」와「거짓말」이라는 문제작은 고전영화의 내러티브와 미장센을 극복하려 애쓰는 모던시네마로 받아들여지지만, 사실 이들은 민족주의와 모더니즘의 교섭이 형성한 미적 규칙을 수행하는 작품에 더 가깝다. 즉 이창동이 수용한 모더니즘은, 사회를 뱃속에 숨긴 장선우의 모더니즘이다. 고도로 형식화된 모더니즘은 결국 민족주의와 협상한 결과이며 이는 한국의 얼굴을 드러내기 위한 수단으로 활용된다. 즉 장선우의 모더니즘은 한국적이다. 다시 말해 장선우의 모더니즘은 한국인의 사회적 고통을 통해서만 성립할 수 있는 미적 형식이다.

　이창동은 장선우가 선택한 모더니즘의 정체를 일찍이 알고 있었다. 앞서 언급한『씨네21』칼럼에서 이창동은「거짓말」의 단조로운 형식에 대해 "장 감독의 허무,「거짓말」의 허무는, 내 속에 깊이 들어앉은 것이기 때문에, 할 말이 없어진다"라고 토로한다. 형식은 장선우의 허무와 이창동의 침묵, 즉 혁명에 열정을 바친 한 세대가 경험했던 사회적 통증을 껴안고 있다. 수십 년의 시간이 지나「거짓말」의 허무는「버닝」

　　　　　　　「버닝」은 문화의 폭발이다

내부로 깊이 침투한다. 루카치 죄르지의 말처럼 예술 형식의 비밀은 그 것이 (자율적인 것이 아니라) 진정으로 사회적이라는 데 있다. 이창동은 민족주의와 모더니즘적 미적 형식이 결합되어 있는 장선우의 모더니즘을 본인의 영화적 장 안으로 끌고 들어왔다. 이창동의 옛 우주는 장선우의 교묘한 협상과 함께 새로운 우주로 증축된다. 이창동이 건설한 새로운 우주에서 하루키 소설의 내면 없는 인물들과 장선우의 양아치들은 벤과 종수의 형상으로 변신한다.

이창동에게 한국은 구체적인 장소가 아니라, 다층적인 요소들이 구조적으로 교착한 상황을 의미한다. 상황은 나쁘게 돌아간다. 인물들의 불안정한 감정이 생기론적 공간으로 의인화되고 이는 영화 형식 자체를 뒤흔드는 계기가 된다. 그렇게 뒤틀린 영화적 형식은 한국이라는 나쁜 땅이 구현하는 심리적 지옥을 지시한다. 이창동에게 한국이 그저 공간, 역사, 지명과 같은 구체적 실체가 아닌 것처럼 「버닝」 역시 한 편의 영화가 아니다. 「버닝」은 각축하는 영향의 그림자들로 인해 시시각각 역동적으로 변신하는 문화적 전장이다. 「버닝」은 문화가 폭발하는 시퀀스다. '한국'을 창조하려 시도한 무수한 선구자들의 그림자가 어른거리고, 영향의 그림자를 변형하려는 이창동의 수정률들이 부딪치는 실험실에 가깝다. 이창동은 선구자들의 영향을 도굴하고 이를 몰래 자신의 영화적 우주로 반입한다. 그 속에서 이창동은 한국이라는 지리멸렬한 땅과 우리의 질병을 정면으로 마주하면서, 마침내 '한국'을 영화적 장소로 제시하는 데 성공한 도굴꾼이자 찬탈자로 거듭난다.

아프리카TV의 지속 시간
: 리얼의 무대화

영화는 디지털 매체로 이행하면서 필름이라는 물질적 기반을 잃어버렸다. 포스트시네마 시대의 영화는 잃어버린 물질성을 대체하기 위해서 공장 현장에 있는 노동자의 신체나 보행자의 느린 움직임을 스크린에 담아낸다. 지속duration은 포스트시네마 시대의 영화 작가들이 물성을 환기하는 과정에서 가장 중요하게 다루는 요소인데, 천천히 움직이는 몸과 부단히 노동하는 손은 극영화의 러닝타임을 두 배 이상 초과하는 장시간의 지속 안에서만 그 물성을 드러내기 때문이다. 이 논리에 따르면, 지속이야말로 포스트시네마 시대의 주요한 미학적 전략이라고 할 수 있다. 게다가 오랜 시간 인물과 풍경을 화면에 담아내는 태도는 대상과 관찰자의 관계에서 응당 취해야 할 참여관찰의 윤리를 보장해주는 것처럼 둔갑되기 일쑤였다.

그렇지만 지속은 포스트시네마 시대의 작가 영화만이 창출할 수 있는 시간성이 아니다. (1인 미디어 SNS인)'아프리카TV'로 대표되는 실

시간 스트리밍 서비스 역시 지속을 리얼리티 스펙터클을 강화하는 요소로써 활용하고 있다. 이를테면 많은 BJ는 24시간 동안 방송을 생중계로 진행하고 이를 유튜브에 업로드한다. 아프리카TV만 예로 들면, 대부분의 방송은 원테이크one-take로 촬영된다. 실내 방송일 때는 BJ의 상반신을 찍은 바스트 숏, 야외 방송일 때는 이동하는 BJ의 신체 일부를 어지러이 오가는 핸드헬드가 미장센이 된다. 아프리카TV는 남성 하위문화를 시각장에 구현하는 한편, 포스트시네마 시대 작가 영화의 미학적 전략인 지속을 한국사회의 지배적인 시각 양식으로 번안한다. 예술영화와 아프리카 TV가 '우연히' 공통점을 공유한다는 사실은 시간성에 새로운 양태가 들어섰음을 의미한다. 또한 지속이라는 시간성을 활용한 시각 양식이 (아프리카TV는 남성 하위문화로, 예술영화는 윤리적 제스처로)정반대의 결론에 이른다는 점은 우리가 시간을 바라보는 관점에 영향을 미친다. 왜 양쪽 모두 지속을 미적 양식으로 사용했음에도 서로 다른 결론에 이른 것일까?

섣부르게 보일 수 있지만, 나는 포스트시네마라는 예술영화의 한 경향과 아프리카TV라는 실시간 스트리밍 프로그램이 모두 '지속'을 가장해서 '현재성'에 초점을 맞춘다는 결론을 내려본다. 포스트시네마는 시간이 물질화된 개입이라는 통찰을 던졌다. 장시간의 지속은 우리와 스크린 속 존재 간에 친밀감을 부여한다. 윤리를 보증하는 듯한 시간의 힘은 실시간 인터넷 방송에서와는 전혀 다른 의미로 활용된다. 아프리카TV나 트위치는 오로지 시간의 현재성을 강조하는데, 이는 시청자를 현재적 시간 안으로 묶어버리기 위해서다. 시간의 감옥에서 시청자들이 이루는 공동체는 남성 하위문화를 형성한다. 이때 현재성이 보장하는 윤리는 각종 이슈에 따라 이합집산을 형성하는 SNS의 도덕률과 유사하다.

리얼리티 스펙터클의 형식들

아프리카TV가 지속을 이용하는 방식을 분석하기 전에 리얼리티 스펙터클의 형식들을 살펴볼 필요가 있다. 1990년대라는 짧은 기간 동안 매우 적은 수의 작품만 생산해내긴 했지만, 영화사에 나름의 족적을 남겼던 '도그마 선언'은 영화를 리얼리티 스펙터클의 장에 극단적으로 밀어넣은 사례일 것이다. 도그마 선언의 10개 조항은 '하지 마라'라는 금제와 '해야만 한다'라는 의무로 이뤄져 있다. 도그마 선언을 주도한 이들은 영화 매체로부터 인위적인 환상을 조작하는 영화적 컨벤션을 분리하려는 것처럼 보인다. 촬영은 스튜디오나 세트가 아닌 실제 로케이션에서 이뤄져야 하고 사운드는 동시 녹음이어야 하며, 카메라는 손에 쥐어야 하고 자연 조명 아래의 실제 행위가 담겨야 하며 장르를 끌어와서는 안 된다. 이렇듯 도그마 선언의 조항을 나열하다 보면 이 선언의 목표란 그저 리얼리티를 물신화하는 것임을 알 수 있다. 하지만 지금 보는 「셀레브레이션」과 「백치」는, 도그마 선언이 애초에 세웠던 목표가 무색할 만큼 1990년대에 대한 노스탤지어를 풍기는 홈비디오 미학의 인디무비로만 보인다. 도그마 선언이 주창했던 리얼리티는 DV카메라로 촬영해 아카데미 35밀리미터 필름으로 변환되어 1.33:1 화면비율의 스크린에 구현된다. 도그마 선언이 리얼리티라고 주장한 것은 실상 저예산 아마추어 촬영 장비로 촬영한 이미지에 불과하다. 이는 리얼리티라는 미명하에 이미지를 아마추어 장비에 아웃소싱한 것이다.

영화사에선 하나의 운동으로 일렁거렸던, 진정성을 담지한 아마추

어 장비의 시각 양식은 이미 포르노 업계를 집어삼키고 있다. 「극장판 전화방 캐논볼2013 The Sex Cannon Ball Run 2013, The Movie」이라는 극영화 연출로 2014년 영화 예술 베스트 리스트에도 포함되기도 했던, 영화감독이자 포르노 연출자인 컴퍼니마쓰오는 영상 내내 일인칭 시점을 고수하는 하메도리 ハメ撮り 기법을 고안한 것으로 널리 알려져 있다. 컴퍼니마쓰오의 영상들은 대부분 포르노 배우와 단둘이 여행을 가는 콘셉트로, 촬영 스태프와 여타 장비 없이 디지털카메라 하나만으로 포르노 배우와의 정사를 촬영한다. 포르노 촬영의 특성상, 도그마 선언이 추구하는 금제와 의무는 컴퍼니마쓰오에게도 제작 환경의 기준이 된다. DV카메라의 조악한 화질은 아마추어적 진정성을 보증함으로써 공간적 리얼리즘을 획득하고, 핸드헬드 일인칭 숏인 하메도리는 (그 숏이 비록 부분적이더라도) 섹스라는 사적인 기억을 환기하면서 리얼리티를 주조해낸다. 이 '리얼'은 일상생활과 개인의 내면에 있는 진정성, 혹은 파국적인 실제 사건 사고를 찍는 카메라와의 거리에 달려 있다고 해도 과언이 아니다. 카메라는 삶에 밀착해야 한다. 극영화의 컨벤션을 모사하여 제작된 VR과 교통사고를 포착한 블랙박스 혹은 범죄 현장의 CCTV 가운데 어떤 영상이 더 리얼한가, 라는 질문을 던졌을 때, 그 답은 마지막 선택지에 손을 들어주는 것일 테다. 범죄 사건이 벌어졌을 때 인간의 시선으로는 누락될 수밖에 없었던 세부는 사진이나 영상으로 그 모습을 드러내며, 그것이 당시의 사건을 객관적으로 증명할 수 있다고 판단되었을 때 증거로 채택된다. 용산참사를 다룬 김일란과 홍지유의 다큐멘터리 「두 개의 문」에서는 컬러TV의 현장 영상과 경찰의 채증 영상 가운데 어떤 영상이 참사 현장을 증언할 수 있는지가 법정 공방의 주요 쟁점이 된다. 벤야민이 언급한 대로 광학적 무의식이 포착하려는 (광학적)리얼리티가 존재한다면, 당대의 관점에서 그것은 실상 시청각적 증거로 제시되는 경찰의

채증 영상이나 사고 현장의 증거 영상이라고 말할 수 있을 것이다.

올리비에 라자크의 책『텔레비전과 동물원』은 당대 리얼리티 스펙터클의 기원을 제국주의 시대에 생겨난 (인간)동물원에서 찾고, 이를 리얼리티 TV와 비교한다. 독일의 모험가 카를 하겐베크는 '인간 동물원'이라는 미명으로 세계 각지에서 (백인의 눈에 낯선)이방인들을 데려와 전시했다. 피부색에 따라 인간을 분류하는 인종人種이란 개념은 과학적으로 입증된 사실이 아니다. '인종' 개념은 제국주의가 이방인들을 구분 지으려고 구성한 식민주의의 유산이다. 라자크는 하겐베크의 전시회에서 스칸디나비아 북부에 사는 소수 민족 라플란드인의 생활이 있는 그대로 전시됐음에 주목한다. 인간 동물원의 목표는 전시되는 인종주의의 스펙터클을 현실처럼 제시하는 것이다. 그러한 현실은 라플란드인의 일상생활인 동시에 백인들이 그들에게 투사한 판타지와 동의어다. 문명인이 미개인을 인종 유형에 따라 분류하고 이를 표본으로 제시하는 방법은 현실을 선입견의 테두리에 맞춰 왜곡함으로써 전시장과 (인간)동물원 같은 리얼리티 스펙터클로 만드는 것이다. 라자크는 이렇게 썼다.

> 스펙터클은 실재라는 환상을 창출해내는 인위적 무대 장치를 필요로 한다. 관람객이 야생 표본들을 보고 있다고 믿게 하기 위해서 가능한 한 원래의 환경을 재현해내야 한다.[1]

1 올리비에 라작,『텔레비전과 동물원: 리얼리티TV는 동물원인가』, 백선희 옮김, 마음산책, 2007, 67쪽.

제국주의 시대에 전시장과 동물원으로 나타난 리얼리티 스펙터클은 당대에 들어서며 '진짜' 일상생활이 된다. 리얼리티 TV는 개인이 사는 주거지와 텔레비전 스튜디오라는 무대를 뒤섞는데, 여기에서 일상생활이 역할극이 되고 연극이 삶이 되는 상호 교환이 이뤄진다. 카메라가 돌아가면 무명인은 배우가 되고 배우는 개인으로서의 모습을 가감없이 보여준다. 리얼리티 TV에 출연하는 무명인은 프로그램이 제시하는 지침(불쌍한 사람처럼 굴어라, 비열하라)를 충실히 수행함으로써 스펙터클에 제 몸을 맞춘다. 이와 같은 리얼리티 스펙터클엔 무엇보다 무명인의 자발적인 참여가 필요하다. 무명인의 참여는 텔레비전을 말 그대로 구경거리의 세계로 만든다. 무명인은 자신을 리얼리티 스펙터클의 일부로 노출하는 대가로 유명세를 얻는다. 무명인은 스타로 도약하나 스타의 일반적인 영광만큼은 누리지 못하는데, 시청자들은 그들을 모욕하는 데서 더 큰 즐거움을 느끼기 때문이다.

오늘날의 리얼리티 스펙터클은 리얼리티 TV에서는 물론, 웹캠이나 유튜브, 아프리카TV 같은 인터넷 플랫폼에 만연하다. 라자크가 리얼리티 TV에 대해 지적한 내용처럼 아프리카TV에서 무명인은 (존재한다고 하면!) 시청자들의 집단 무의식이 협의한 스펙터클에 맞춰 연기한다. 아프리카TV는 리얼리티 TV보다 더 과격한 방식으로 인물과 배우의 거리를 좁혀 나간다. 이는 전적으로 아프리카TV가 제작사가 아니라 플랫폼이라는 점에, 즉 무명인이 직접 프로그램을 제작하고 출연하며 이를 유통할 수도 있다는 점에 기반하고 있다. 여기엔 리얼리티 스펙터클을 성립시키는 완전한 자발성이 있다. 덧붙여 아프리카TV는 리얼리티 스펙터클을 구성하는 시각적 장치를 망라한다. 예를 들면 초창기 아프리카TV는 촛불 시위 중계를 통해 대중적 인기를 얻었고, 난장이 된 시위 현장은 리얼리티 스펙터클이 됐다. 시간이 지나면서 야외에 머물

렀던 아프리카TV는 점차 주거지 - 스튜디오의 연속체를 세트장처럼 활용했다. 대부분의 BJ가 웹캠을 사용한 덕분에 인물의 상반신을 정면으로 촬영한 숏은 아프리카TV를 상징하는 미장센이 됐다.

실내와 야외 방송으로 구분되는 아프리카TV에서 정면 바스트 숏과 핸드헬드 일인칭 숏은 주요한 시각적 양식이 된다. 또한 아프리카TV나 여타 실시간 스트리밍 서비스에서 제작된 영상은 유튜브를 거쳐 페이스북으로 유통되는 과정에서 도그마 선언의 한 작품에 견줄 수도 있을 만큼의 저화질로 열화한다.

각종 기행으로 컬트적인 인기를 얻고 있는 BJ 신태일은 이와 같은 영상 유통 과정의 표본이다. 전구를 씹어 먹거나 선인장을 삼키는 익스트림·하드코어한 자해 행위가 담긴 신태일의 영상은 팝콘TV에서 유튜브, 다시 페이스북으로 플랫폼을 옮겨간다. 고화질의 유튜브나 팝콘TV가 아니라 페이스북에 올라온 신태일의 저화질 영상이 환기하는 리얼리티는, 도그마 선언이 열악한 화질의 DV카메라를 리얼리즘이라고 착각했던 것을 떠올리게 한다. 그러나 신태일의 영상보다 실시간 스트리밍 서비스의 리얼리티 스펙터클을 더 잘 설명할 수 있는 영상은 인터넷 방송인 커맨더지코의 「[커맨더지코] 거란족의 조선침공 #산성을 가다」(이하 「산성을 가다」)이다. 커맨더지코의 이 영상은 극적인 사건이 전혀 없는 나무꾼의 하루 일상을 그려낸 리산드로 알론소의 영화 「자유」에 비견할 만하다. 「자유」는 영화적 컨벤션을 의도적으로 뺄셈한 영화다. 예를 들면 강렬한 테크노음악으로 오프닝 크레디트를 장식하지만, 오프닝 시퀀스부터는 오로지 디제시스digesis 사운드(내화면의 소리)에

만 의존한다. 일상을 보내는 나무꾼의 신체를 관찰하는 것이 내용의 전부인 것처럼 보였던 「자유」에 별안간 나무꾼 시점 숏이 등장하면서부터 이상한 긴장이 생겨난다. 나무꾼을 바라보는 카메라의 시점과 풍경을 관찰하는 인물의 시점이 교란되면서 기묘한 서스펜스, 즉 일종의 서사적 효과가 발생한 것이다.

커맨더지코의 「산성을 가다」는 커맨더지코가 자택에서 출발하여 남한산성 등산을 마치는 과정까지를 담아내고 있다. 이 영상은 편집되지 않았다. 나무꾼을 끈질기게 따라다니는 「자유」는 분명히 여러 구도에서 촬영됐을 테고 리산드로 알론소는 많은 푸티지 중 더 영화적으로 보이는 이미지를 골라냈을 것이다. 그러나 커맨더지코는 애초에 그런 선택권을 지니지 못했다. 커맨더지코는 이 영상을 세 시간 동안 생중계로 방송했고, 어떤 편집도 하지도 않은 채 3부로 나누어 유튜브에 업로드했다. 이 영상에서 커맨더지코는 스스로 카메라를 들고 남한산성을 오가며 본인을 촬영하기도 하고 자신을 알아보는 고등학생들과 추격전을 펼치기도 한다. 「산성을 가다」 1부에서 커맨더지코는 카센터에 들러 본인의 자동차를 수리하고 남한산성으로 가서 행궁을 둘러본 다음 등산에 나선다. 커맨더지코는 카센터에서 차 수리를 기다리며 카메라를 바닥에 고정한다. 비스듬히 고정된 카메라는 앙각으로 멀리 보이는 복합 상가 건물을 화면에 담는다. 어떠한 미적인 아름다움도, 기능도 존재하지 않는 숏이 보인다. 지루하며 서사적 기능도 없는 이미지에 틈입하는 요소라고는 화면의 윗부분을 오가는 커맨더지코의 손뿐이다.

「산성을 가다」와 비교할 수 있는 현대영화의 목록에 아바스 키아로스타미의 디지털 영화들도 올릴 수 있을 것이다. 가령 「파이브Five」는 바닷가의 풍경을 담고 있는 10분가량의 숏 다섯 개가 묶여 있는 영화다. 풍경을 응시하는 단 하나의 시점은 지속을 이끈다. 관광객들이 바

닷가의 테라스를 배회하는 풍경을 담은 「파이브」의 두 번째 숏에서 서사적 긴장을 부여하는 건 관광객들의 움직임인데, 이 숏이 가진 기능은 「산성을 가다」의 앙각 숏의 그것과 크게 다르지 않다. 움직이지 않는 (사진적 이미지의) 숏의 지속은 '영화는 현실의 지표index'라는 오래된 명제를 따른다. 그런가 하면 빅토르 에리세와 함께 만든 「서신교환 1」에서는 비를 맞는 자동차 전면 유리를 자동차 내부 시점으로 오랜 시간 지켜본다. 나는 3년 전 서울아트시네마에서 상영하던 「서신교환 1」을 보다가 바로 이 장면에서 잠에 빠지고 말았다. 물론 키아로스타미는 극장에서 잠에 빠지는 일이 영화 관람을 방해하지 않는다고 말했지만 말이다. 장시간의 지속은 지금 흐르는 현재를 육체적으로 감지할 수 있게 만든다. 작가 영화의 미학적 프로그램의 전략과 아프리카TV에서 제작 환경과 편의를 위해 부여된 제약은 각자 목표하는 바가 다르더라도, 공통으로 지속의 흐름을 이용한다는 점에서 같다.

가구 영화furniture film와 생중계 채팅

'리얼'이 사진적 이미지를 여러 겹으로 쌓은 영화에서 자연스럽게 파생되는 것은 아니다. 리얼은 현실을 인위적으로 무대화한 끝에 나오는 효과이고, 지속은 리얼의 무대화를 위한 인위적인 무대 장치다. 아방가르드 영화의 미학적 전략으로서 지속을 다룬 저스틴 리머스의 책『움직이지 않는 영화Motion(less) Pictures』의 2장인 「가구 영화」에서는 지속이 유발

아프리카TV의 지속 시간

하는 영화적 체험을 앤디 워홀의 작품에 기대어 설명한다. 흔히 앤디 워홀의 영화들은 움직이지 않는 이미지를 장시간 상영함으로써 보는 이가 신체적 고통을 겪게 한다고 이해된다. 리머스는 앤디 워홀에 대한 세간의 평가에 의문을 표하며 앤디 워홀의 영화를 일종의 화이트 노이즈로 배경에 지속되는 에릭 사티의 '가구 음악'에 비견한다.[2] 가구 음악은 환경을 배회하는 노이즈의 일부로서 청중이 음악 청취 이외의 다른 행위, 즉 그들이 대화하고 그림을 관람하며 식사하는 와중에 지속되는 음악이다.

　리머스는 앤디 워홀의 「엠파이어Empire」를 직접 관람했던 관객들의 평을 인용한다. "사람들은 상영 중에도 떠들었어요. 햄버거를 먹으러 떠났다가 돌아오기도 하고, 친구를 만나러 가서 옛 시절에 관한 대화를 나누기도 했어요."[3] 이는 「엠파이어」의 러닝타임이 단지 극적인 전개를 추동하는 서사에 귀속되지 않으며 영화 관람 이외의 행위(웃고, 떠들고, 극단적으로는 극장에서 나가기까지 하는)를 이끌면서 관객의 다양한 시간을 추동한다는 것을 의미한다. 즉 「엠파이어」를 관람할 때는 영화의 전체 부분을 남김없이 보려는 욕망은 포기해야 한다. 앤디 워홀은 정신 분산적 관람 양태를 긍정할 뿐만 아니라 이를 영화 관람 행위의 기본값으로 취급할 것을 제안한다. 리머스에 따르면 앤디 워홀과 폴 모리세이의 영화 「첼시 걸즈Chelsea Girls」는 분할 화면으로 동시에 다른 이야기를 진행한다는 점, 워홀의 설치작품 「사중주 설치Quartet Installation」는 "관람자가 한 스크린에서 다른 스크린으로 넘어갈 수 있게 했을 뿐만 아니라 '끝나지 않은' 워홀 영화의 지속과 반복이 TV 프로그램의 끝없음Interminablity과 공명"[4]한다는 점에서 텔레비전 채널 서핑과 밀접하게 연관되어 있다.

　실시간 스트리밍 서비스는 앤디 워홀이 꿈꿨던 영화에 이상적인

형태로 부합한다. 위홀의 「잠Sleep」이나 「엠파이어」는 장시간의 지속에 누적된 리얼리티를 가시화하는 한편, 영화 보기를 비롯해 관람객들의 다양한 행위를 가능케 하면서 열린 시간성을 제공한다. 아프리카TV의 많은 BJ는 24시간 방송을 미션으로 내세우곤 한다. BJ 텐쿵은 7시간 동안 아무 말도 하지 않고 웹캠만 바라보는 기이한 형식의 방송을 한 적이 있고 유명 BJ가 아닌 일반 BJ는 본인의 일상을 촬영하는 방송을 한다. 「엠파이어」는 장시간의 영화 관람이라는 수동적 행위를 전제로 관객들에게 다양한 행위의 가능성을 열어놓는다. 리머스가 분석한 대로, 이는 텔레비전 채널 서핑과 유사하게 보이는 한편 현재의 시점에서는 아프리카TV를 선취한 듯 느껴지기도 한다. 「엠파이어」가 최소한의 수동성으로 관객의 영화 관람 시간을 제약했던 것처럼, 인터넷 방송 플랫폼인 아프리카TV 역시 아프리카TV 플랫폼을 이용해야 한다는 최소한의 수동성만을 강제하기 때문이다. 또한 아프리카TV는 단순히 영상을 상영하는 데 그치지 않고 실시간으로 영상에 관한 논평을 펼쳐놓을 수 있는 채팅창 바BAR를 통해 시청자들의 수다를 유도한다. 생중계 포맷으로 진행되며 시청자가 실시간으로 양방향 의사소통에 참여하는 인터넷 방송은 채팅과 밀접한 관련을 맺는다. 아프리카TV의 존재론을 선구적으로 예비하고 있는 바쟁의 글이 있다.

2 Justin Remes, *Motion(less) Pictures: The Cinema of Stasis*(New york: Columbia University Press 2015), p. 3.
3 Justin Remes, 위의 책, p. 40.
4 Justin Remes, 위의 책, pp. 43~44.

아프리카TV의 지속 시간

텔레비전은 사진에 의해 시작된 재현의 과학적 기술로부터 나오는 **의사현존**Pseudo-présences에다가 당연히 새로운 한 변종을 첨가해 주고 있다. **생방송**의 경우에는 배우는 자그마한 스크린상에 시간적으로도 공간적으로도 실제로 현존하고 있다. 그러나 배우와 관객 간의 상호관계가 하나의 방향에서는 끊어져 있다. 관객은 보여지는 일 없이 보고 있는 것이다. 되돌아간다는 것이 없는 것이다. **텔레비전화**化된 연극은 그렇기 때문에 동시에 연극과 같이하는 부분도 있고, 또 영화와 같이하는 부분도 있다. 관객에 대해서의 배우의 현존이라는 점에서 연극에 흡사하고 배우에 대해서의 관객의 비현존이라는 점에서 영화에 흡사하다. 그럼에도 불구하고, 이 비현존은 진정한 부재不在인 것은 아니다. 왜냐하면, 텔레비전의 배우는 전자카메라에 의해 실질적으로 대표되는 수백만의 눈과 귀를 의식하는 까닭이다. 이 추상적인 현존은, 특히 배우가 그의 대사를 잘못 외어 실수할 때 가장 잘 눈에 띈다. 연극에서는 고통을 가져오는 이 같은 우발 사건이 텔레비전에서는 견디기 어려운 것이 된다. 왜냐하면 배우를 위해 아무 일도 해줄 수 없는 관객이 배우의 부자연스러운 고독을 자각하기 때문이다. 무대에선 이와 같은 경우에는 일종의 공모관계가 관중과의 사이에 창출되어 괴로워하고 있는 배우를 관객이 도와주게도 되는 것이다. 이런 종류의 되돌려놓는 상호관계가 텔레비전의 경우에는 불가능한 것이다.[5]

바쟁은 텔레비전 이미지가 사진에 의해 시작된 재현의 의사현존의 이종을 제공한다고 말한다. 그는 텔레비전 이미지를 연극과 영화 사이의 의사현존으로 보는 것이다. 50년 전의 이야기이긴 하지만, 텔레비

전 생중계에 대한 바쟁의 진술은 마치 인터넷 실시간 방송을 예비하는 것처럼 보인다. 바쟁은 생중계 텔레비전에서 이뤄지는 상호적 관계는 관객의 입장에선 불가능하다고 말한다. 이는 브라운관에서 배우가 대사를 실수하는 장면을 볼 때 시청자가 느끼는 불편함에서 더욱 분명해진다. 하지만 인터넷 방송엔 채팅창이 있다. 방송과 관련된 많은 평자가 인터넷 방송의 양방향 의사소통을 21세기의 새로운 의사소통 방식으로 간주한다.

나는 인터넷 방송을 신문방송학의 관점에서 보고 싶진 않다. 인터넷 방송의 채팅창은 바쟁의 관점에서 볼 때 의사현존(의사 리얼)에 박진감을 부여하는 의사관계의 형식이다. 텔레비전에서 가능하지 않았던 상호적 관계는 인터넷 방송의 채팅창이란 의사소통 형식을 통해 가능해진다.

아프리카TV의 채팅창은 현재 상황에 대한 해설뿐만 아니라 아프리카TV에 관한 은어(인터넷 방송 갤러리에서 주로 사용되는)와 일베 은어(여성혐오와 호남 혐오)로 도배되곤 한다. 인터넷 방송의 상호적 관계는 외부에서 생각하는 것만큼 상호적이진 않다. 시청자는 모니터 안의 BJ를 조롱하지만 BJ는 단일한 주체로 시청자들을 대할 수 없기 때문이다. 시청자는 마치 동물원에 갇힌 동물을 바라보는 어린아이처럼 보인다. 처음엔 동정을 표하다가 시간이 지나면 지날수록 가학적으로 변한다. 이때 채팅창의 시청자는 윤리적인 판단을 하는 대신에 상황에 대한

5 앙드레 바쟁, 『영화란 무엇인가?』, 박상규 옮김, 사문난적, 2013, 219~220쪽

술어를 내뱉음으로써 별풍선을 받은 BJ의 (주로 자해가 되곤 하는) 리액션을 부추기고, 더 공격적인 말을 뱉도록 유도한다. 아프리카TV의 채팅창은 BJ의 행동을 해설하는 동시에 그의 행동을 명령한다. 시나리오의 지문 같은 해설과 명령은 더욱 '리얼'한 행동을 요구하며, 장시간의 지속 동안 무수한 지문이 채팅창을 오르내린다. 현대영화의 서사는 가장 미세한 층위의 이야기임에도 불구하고, 분명 하나의 이야기다. 이에 반해 아프리카TV의 채팅창은 여러 사건을 만들어내도록 유도하지만 이는 단일한 서사가 아니며 수많은 입이 내뱉는 수다의 집합일 뿐이다. 이야기는 성립되지 못하고 조그만 수다의 블록들만 존재한다. 아프리카TV의 이야기는 BJ의 발화와 몸짓, 시청자의 리액션이 서로 교환되면서 발생하는 어떤 상태에 가까우며 이 상태를 초래하는 것은 리얼리티 스펙터클의 지속이다. 이제 인터넷 방송의 채팅창은 "하층계급이나 모험을 좇는 소수의 젊은이가 자주 드나들던 몇몇 작고 더러운 영화관"[6]의 지위를 차지하게 됐다. 인터넷 방송의 생중계 포맷과 극단적인 행위, 저화질 이미지, 그리고 지속이 '리얼'을 조건화한다. 즉 '리얼'을 무대화하기 위한 제도적 공간이 마련되고, 이는 앞서 말했던 한국사회의 남성 하위문화와 결속된 형태로 나타난다.

반복하면, 현대영화에서 미적 장치로 사용되는 길고 긴 지속은 '리얼'함을 환기한다. 많은 이가 지속에서 윤리적 가치를 찾지만 리얼을 강조하는 영상의 어떠한 문법은 비윤리적이라는, 역설적 상황이 눈에 띈다. 이러한 역설은 다큐멘터리적인 시선으로 지속을 강조하는 포스트시네마가 실은 현재성을 강조한다는 데서 초래된다. 포스트시네마는 지속보다는 끝없음Interminablity에 기반한다. 지속은 스크린의 인물들이 관객들과 함께 시간을 보내는 중이라는 착각을 준다. 지속과 끝없음의 공통점은 모두 '현실'의 시간을 모방한다는 데 있다. 계량화되지도 않고

나뉘지도 않는 시간. 둘의 차이점은 전자는 언젠가는 끝나지만 후자는 영원을 강조한다는 것이다. 지속은 겹겹이 시간이 쌓이는 현상이다. 즉 우리가 지속을 인식하려면, 서사가 필요하다.

반면, 포스트시네마는 마치 지속을 택하는 것처럼 인물들을 한데로 모으는 내러티브(이야기란 진정한 의미의 유토피아다)를 포기함으로써 '끝없음'으로 이어진다. 시간과 시간을 흐르는 이야기를 갖지 못하는 이상 지속은 의미를 고정하지 못한다. 이야기의 순환이 없는 한, 시간은 영원처럼 느껴지기 십상이다. 인간동물원에서 사람은 철창에 갇혀 있다. 리얼리티 프로그램에서 무명인은 시청자의 눈 속에 갇혀 있다. 포스트시네마와 아프리카TV에서 인물은 끝없이 흐르는 시간 속에 갇혀 있다. 실시간 채팅창을 보고 그에 따라 움직이는 아프리카TV 속 인물들은 포스트시네마에서 정처 없이 어딘가를 헤매는 인물을 따라가는 카메라와 닮았다. 그들은 지속 안에서 친밀감, 의미와 역사를 쌓지 못하고 끝없음 속에서 해체될 뿐이다. 인물들을 이어주고 그들에게 의미를 부여하는 이야기가 없는 한 그들의 판단과 결정도 부재할 것이며, 당연히 윤리는 존재할 수 없을 것이다. 결국 우리가 보는 것은 끝없음 속에서 점차 흩어지는 이미지로서의 인간이다.

6 에르빈 파노프스키, 「영화에서 양식과 매체」, 『사유 속의 영화』, 이윤영 엮고 옮김, 문학과 지성사, 2011, 74쪽.

홍상수에 관한
별 볼 일 없는 생각

혹여 홍상수를 깎아내리고 싶은 사람이 있다면 생각을 고쳐먹는 게 좋겠다. 홍상수는 우리 시대에 손에 꼽을 만한 영화감독이 맞는다. 그러나 홍상수를 긍정하는 평자조차 어처구니없는 글을 쓸 때가 허다하다. 홍상수가 받는 오해의 태반은 본인이 자초한 것이다. 근 몇 년간 도인처럼 행세한 모습은 반감을 사기에 충분했다. 홍상수는 언제나 진심을 믿는다고 말한다. 나는 김민희와의 스캔들이 일어난 이후 홍상수를 헌신짝처럼 내던지는 영화잡지와 평론가, 관객을 보고는 황당함을 느꼈다. 이후 그의 영화가 여성 친화적으로 변했다는 지적도 쉽게 수긍하긴 힘들었다. 물론 홍상수의 후기작(「지금은맞고그때는틀리다」 이후의 영화들)에는 그가 기존에 가졌던 부조리적인 감각이 상실되어 있다. 홍상수의 영화는 맑고 투명해지고 있다. 시공간을 휘어지게 만들던 부조리적인 감각이 제거된 이후 그의 영화에는 '세계'에 한꺼풀 왜곡을 더하는 불투명성이 거의 사라진 것만 같다.

흔히 홍상수 영화는 '지식인 남성'의 지질한 연애담을 다룬다는 통념이 있다. 그걸 부정할 순 없다. 홍상수 영화의 주인공은 자신의 추레

함, 혹은 스웨덴의 작가 아우구스트 스트린드베리가 단언한 "인간이 되기 쉽지 않다"라는 테제를 정면으로 응시한다. 그의 영화「생활의 발견」초입부에서 선배는 김상경한테 말한다. "인간은 되기 힘들어도, 괴물은 되지 말자." 인간이 되기에는 얼마간 모자란 인물들이 벌이는 연애극이 홍상수 영화의 틀이라는 점을 모르는 이는 아무도 없다. 그럼에도 홍상수에 대한 오해는 교정될 필요가 있다. 그러한 추잡한 인간의 모습을 영화적 형식 안에 기동시키는 방법론이 실은 홍상수 영화의 미학이라는 점은 더 알려져야 한다. 남성은 여성에게 구애하고, 여성은 그를 떠난다. 남성은 여성을 찾아 헤맨다. 클레어 드니는 이와 같은 홍상수의 연애담이 시간을 주조하는 데 어떻게 기여하는지 명료하게 설명한다.

> 남자 주인공들은 질투심이 많고 비겁하다. 그들은 서로를
> 맞서게 만드는 은폐된 경쟁에 사로잡혀 있다. 그러나 홍상수
> 영화 그 자체처럼, 그들은 그들의 도덕적(그리고 대부분
> 예술적인) 진실에 대한 영웅적인 탐구를 추구한다.
> 여자들은 진정한 영웅이고 용감한 사람들이다.
> 훼손(패배?)당했지만 여자들은 이야기의 과거와 현재를 나누는
> 시간의 지배자이자, 남자들이 잃어버린 모든 시간의 지배자로
> 남아 있다. 나는 종종「돼지가 우물에 빠진 날」의 마지막 장면을
> 생각한다. 자살과 투신 둘 다. 이 영화를 본 이후로 이 장면은
> 계속 나를 괴롭혀왔다. 이 장면이 우리를 영화의 구성으로,
> 모든 등장인물을 하나로 묶는 고통의 매듭으로 즉시 돌아가게끔

강요하기 때문이다.[1]

홍상수 영화에서 캐릭터는 대단히 중요한데, 이는 홍상수가 자신의 전범으로 삼는 부뉴엘 영화의 기괴한 인물들, 성적 충동에 사로잡힌 기괴한 캐릭터와는 상반된다. 홍상수는 자신은 부뉴엘처럼 기괴한 캐릭터를 만들지 못한다고 토로한다. 대신 홍상수는 캐릭터를 기능적으로 사용하고, 이들의 평면성을 활용한다. 홍상수는 평면적인 캐릭터를 배열하면서 영화 속 시간의 구조를 쌓는다. 홍상수의 구조에서 '캐릭터'는 관객의 눈에 보이는 감정선으로 주조되지 않는다. 일상적이고 상투적인 행동(뻔한 사랑 고백)을 하는 캐릭터는 시간의 구조를 위한 단위를 제공한다. 시간을 뒤트는 홍상수의 구조는 시계열에 낯선 감각을 도입한다. 이 과정은 드니의 단언처럼 이성애 규범의 남녀관계에 도입되면서 홍상수 영화만의 구조를 만들어낸다.

홍상수 영화의 지질한 남성은 항상 다른 남성과 경쟁하며 자신의 추레한 욕망을 드러낸다. 그런 남성이 자신의 도덕적 진실을 발견하는 대목은 여성이 자신을 떠나고 나서부터다. 「생활의 발견」에서 추상미를 찾던 김상경이 결국 그녀를 발견하지 못하고 비를 맞으며 담배를 쥐어 들 때, 「여자는 남자의 미래다」에서 유지태가 여관에서 나와 택시를 잡을 때, 우리는 그들이 찾는 여성이 사라졌음을 알고 있다. 그리고 그들은 불현듯 자신이 시간의 연옥에 갇혀 있다는 사실을 깨닫는다. 반대로 홍상수 영화의 여성들은 지혜로운데, 이 지혜는 흔히 상업영화에서 볼 수 있는 모성적 신비와는 거리가 멀다. 그녀들은 '시간의 지배자'로서 남성들의 성찰을 강요하는 모호한 정체의 '신'이 된다. 이는 홍상수 영화에 등장하는 일상적이고 범속한 캐릭터가 시간의 구조 안에서 심층적으로 맡는 역할이다.

홍상수 영화가 표층으로 취하는 건 에릭 로메르의 연애담이다. 특히 홍상수는 로메르가 지속적인 주제로 삼는 '유혹'이라는 게임을 즐겼다. 그러나 초현실주의자 홍상수에게 더욱 중요한 건 '구조' 안에서 시공간을 나누는 캐릭터의 기능이다. 신화라는 허구적 매개 없이도, 홍상수는 진실을 찾는 데 성공한다.

홍상수가 창안한 영화적 형식은 내러티브에 관한 실험이다. 내러티브란 가능성을 소진하는 게임이다. 이야기를 시작할 때는 무수한 선택지가 있지만, 인물이 등장하고 사물이 그려지면서 이야기의 각도는 점점 좁혀진다. 이를테면 유년기에 우리는 다양하고 포괄적인 선택지를 맞이하지만, 시간이 지날수록 우리의 손가락 사이로 가능성은 흘러내리고, 종국에는 황폐해진 삶과 대면한다. 그러므로 우리가 한 영화의 내러티브가 경제적이라고 말했을 때, 이는 가능한 선택지들을 가장 완벽한 형태로 소진했다는 것을 뜻한다. 아즈마 히로키는 『게임적 리얼리즘의 탄생』에서 이 같은 내러티브의 성격을 노벨게임의 사례로 잘 분석했다. 가령 시나리오의 특정 지점에서 A 선택지를 고르면, B 선택지를 선택할 경우 나타날 엔딩을 볼 수 없다. 하나의 선택지를 고르면 또 다른 선택지는 배제된다. 이야기는 그런 식으로 움직인다. 이야기는 결코 돌아가지 않는다.

그러나 홍상수는 내러티브를 효율적이고 경제적인 방식으로 소진

1 Claire Denis, "Hong Sang-soo's Holy Victory", *Sabizan*, https://www.sabzian.be/article/hong-sang-soo%E2%80%99s-holy-victory, 2018년 1월 24일, 2022년 7월 19일 접속

홍상수에 관한 별 볼 일 없는 생각

하지 않는다. 그는 이야기 A와 이야기 B를 포개놓는다. 선택지에서 그는 진행을 유예한다. 앞서 언급한 그의 영화,「당신자신과 당신의 것」에서 김주혁은 실종된 연인 이유영 1(극중 소민정)을 찾다가, 새로운 이유영 2를 만난다. 이유영 1과 똑 닮은 이유영 2는 이유영 1이 자신을 감추고 연기하는 사람일 수도 있고, 이유영 1과 정말 똑 닮은 도플갱어일 수도 있다. 그러나 영화는 이에 대해 명확히 밝히지 않는다. 이유영 1과 김주혁이 그랬듯, 김주혁과 이유영 2는 사랑에 빠진다. 이는 동시에 전반부에 여러 남자를 만나고 다니던 이유영 1과 김주혁이 화해하는 이야기로도 이해될 수도 있다. 이야기 A와 이야기 B는 분명 전체 내러티브안에서 만나지만, 선택지를 써가며 앞으로 나아가는 방식은 아니다.

아즈마 히로키가『존재론적, 우편적』에서 데리다를 인용하는 대목을 살펴보자.

(he war라는 이 문장은) 그것이 동시에 하나 이상의 언어로, 적어도 영어와 독일어로 언표되어 있다는 **적어도 그 사실에서** 그런 퍼포먼스에서 번역 불가능한 것이 **되어버릴 것이다.** 설령 어떤 무한한 번역행위가 이 문장의 의미론적 축적에 도달한다고 하더라도 그 번역은 여전히 하나의 언어로 번역되어 있을 것이고, 그 때문에 he war의 다양성multiplicité을 잃어버릴 것이다. (…)
'war'는 영어와 독일어에 동시에 속한다. 데리다는 이런 이중 구속을 문제 삼는다.[2]

홍상수가「당신 자신과 당신의 것」에서 이유영 1과 이유영 2를 통해 내러티브에 혼란을 주는 방식은 'he war'를 연상시킨다. 이유영 1의

콘텍스트context로 내러티브가 소진된다기에는 이유영 2의 콘텍스트가 해소되지 않고 있다. 이유영 1로 영화 줄거리를 환원하는 일은, 이유영 2가 지닌 가능성을 검토하기도 전에 폐기하는 것이나 다름없다. 반대의 경우도 마찬가지다. 그러므로 홍상수의 영화는 이중 구속의 상태로, 이야기를 소진하지 않은 채로 남아 있다. 이는 신카이 마코토 감독의 「너의 이름은」 같은 메가히트작에서도 볼 수 있는 내러티브 실험이다.

[남자 주인공의 몸(여자의 정신) × 여자 주인공의 몸(남자의 정신)]

서로 몸이 뒤바뀐 인물들은 서로 다른 시공에 산다. 각자의 몸 안에는 다른 세계가 담겨 있다. 그들은 시간을 오가면서 사랑에 빠진다. 흥미롭게도 그들의 관계는 남자 - 여자(뒤바뀐 몸), 여자 - 남자(뒤바뀐 자아), 나와 너(뒤바뀐 몸), 너와 나(뒤바뀐 자아)처럼 상이한 짝패를 모두 포함한다. 남자가 여자의 몸에 갇히는 상황은 논리적으로 그 역도 성립시킨다. 이는 자아의 관점에서 보면 육체의 교환이라고 할 수 있고, 육체의 관점에선 자아의 교환이라고 볼 수 있다. 「너의 이름은」은 남녀 젠더를 뒤바꾸고, 자아와 육체를 교환한다. 각자의 몸이 각자의 세계를 만든다. 각자의 세계는 각자의 자아다. 「너의 이름은」은 세카이계セカイ系 연애담인 동시에 내면과 육체의 관계를 탐구한다.

2 아즈마 히로키, 『존재론적, 우편적: 자크 데리다에 관하여』, 조영일 옮김, 도서출판b, 2015, 16~17쪽.

이 같은 이중 구속을 통해 세계가 현재에 머무는 상황은, 영화의 등장인물에게 연옥처럼 느껴질 것이다. 「너의 이름은」에서처럼 세계 구원의 미션이 제시되지 않는 이상, 시간은 멈춰 있고 등장인물들은 움츠러든 시간 안을 방황한다. 등장인물은 선택지와 또 다른 선택지 사이를 영원히 헤맨다. 「북촌방향」의 결말이 괴기스럽게 느껴진 것은 바로 이 이유에서다. 유준상은 선택이 없는 세계 속, 시간의 연옥 안에 유폐되어 있다. 클레어 드니의 말대로 홍상수의 영화에서 여성은 '시제'다. 남성이 만나는 여성 1은 '과거'를 가리키고, 여성 2는 '현재'를 지시한다. 홍상수에게서 여성 혐오적인 대목을 발견할 수 있다면, 그것은 영화 속 연애담에서의 발견일 테다. 그렇지만 홍상수는 지질하고 진부한 연애담에 영화를 귀속시키지 않는다. 홍상수는 인터뷰에서 자신은, 또 자신의 영화는 상투적인 것과 싸우는 것이라 여러 번 이야기한 바 있다. 상투적인 것이라……?

마틴 에이미스는 이렇게 말한다.

이상화하자면, 모든 글은 상투적인 것에 반대하는 운동이다. 펜의 상투성만이 아니라 마음의 상투성과 감정의 상투성도 여기 해당한다. 내가 비난할 때, 나는 보통 진부한 말을 지적한다. 내가 칭찬할 때, 나는 대개 신선함, 에너지 그리고 목소리의 반향反響이라는, 상투적인 것과는 상반된 성질을 기린다.[3]

홍상수도 마틴 에이미스처럼 상투성과 싸워나간다. 그러나 에이미스와 달리 홍상수는 상투성을 증오하지 않는다. 그는 상투성을 껴안고, 그것을 새로운 위치에 배열하여 창조적인 결과를 얻는다.

이쯤 되자, 홍상수가 모더니즘의 위대한 계승자라는 데 생각이 미친다. 홍상수의 영화는 제임스 조이스가 자신의 소설『피네간의 경야』에 대해 친구들에게 했던 이야기를 떠올리게 한다.

"난 이 이야기를 전통적인 방식으로 쉽게 쓸 수도 있었다. 모든 소설가는 레시피를 알고 있다. 비평가들이 이해할 수 있는 단순하고 연대기적인 방식을 따르는 것은 그리 어렵지 않다. 하지만 결국, 나는 새로운 방식으로 이야기를 하려고 노력하고 있다. 오직 나만이 하나의 미학적 목적을 가지고, 이 수많은 이야기의 평면을 만들려고 노력하고 있다. 로런스 스턴을 읽은 적이 있는가?"[4]

그는 상투적인 이야기를, 지저분하고 추레한 에피소드들을 단 하나의 평면으로, 시간이 나뉘지 않는 영원한 현재에 배열한다. 홍상수의 연금술은 진부함과 상투적인 것을 움직이고 뒤틀어 낯선 물체로 바꾸어낸다. 영화에 문외한인 이에게 홍상수의 연금술을 설명하는 방법은 낯선 것의 '전치와 이행'에 있다. 대개 '표현의 경제성'과 '자국의 독창성'은 예술가를 평가하는 척도로 제시된다. 얼마나 효율적으로 표현했는가, 그 과정에서 독창성은 얼마나 발휘할 수 있었는가, 같은 질문들은 예술사에서 예술가의 위치를 보장하는 요소다. 홍상수는 크리스토

3 Martin Amis, *The War Against Cliche: Essays and Reviews 1971-2000*(New York: Vintage books, 2002), p. 12.
4 Ricardo Piglia, *The diaries of Emilio Renzi: the happy years*, p. 287에서 재인용.

퍼 놀런이 수천억을 들여 만든 특수 효과를 오로지 플롯만으로 해결한다. 홍상수가 부리는 요술은 시간의 구조를 통해 진부한 욕망과 추레한 일상을 시간과 투쟁하는 데 필요한 질료로써 제시하는 것이다. 이는 'he war'의 방식이다. 홍상수는 영화 매체의 형식을 간파하고는, 이중 구속을 영화 형식으로 구현해낸다.

　군대에 있을 때, 나는 이동도서관에서 로베르토 볼라뇨의『먼 별』을 읽고는 감동한 적이 있다.『먼 별』은 일인칭 시점의 주인공이 전투기 조종사(하늘에 이상한 글씨를 쓰고 실종된)의 정체를 좇는 소설이다. 조종사는 시 창작 교실에 다니는 시인 지망생으로 밝혀진다(물론 명시적이진 않다). 그는 전투기 조종사이면서 시 창작 지망생이다. 이 둘의 인과성은 소설 안에서 드러나지 않는다. 소설을 읽으며 나는 홍상수를 생각했다. 볼라뇨의 소설에는 홍상수 영화에서 느낄 수 없는 어떤 정서적인 힘이 존재한다.『먼 별』은 어느 홍상수 영화보다도 내게 더 감동적이었다.

　다만 홍상수는 '인격 동일성'의 테제를 볼라뇨보다 더욱 쉽게 활용한다. 그는 상투성에 의존한다. 영화의 범속함에 의존한다. 표면에 기댄다. 볼라뇨는 200쪽가량 칠레의 역사와 문학사, 야망과 퇴락을 오가며 조종사와 시인 지망생 간의 관계를 암시한다. 반면에 홍상수는 주공아파트의 복도, 우산, 극장의 문처럼 사소한 사물로 이중 구속과 인격 동일성의 복잡한 상관관계를 우리에게 보여준다.「극장전」에서 이기우가 등장하는 전반부는 극 중의 영화로, 우리는 김상경이 극장 문을 열고 나오기 전까지 그 사실을 알 수 없다. 엄지원은 전반부에도 등장하고 후반부에도 등장한다. 전반부의 엄지원은 영화에 등장하는 인물 A고, 후반부의 엄지원은 인물 A를 연기한 배우다. 양자 간 이중 구속은 철저히 김상경이 밀고 나온 문으로부터 유래한다. 그 문이 없다면, 양자 간의 동일성과 차이는 이중 구속 상태로 진입하지 않았을 것이다.

영화는 속임수다. 간단히 말해 영화는 즉각적인 눈속임이고, 관객을 속이는 영화감독과 눈속임에 넘어가고 마는 관객 사이의 브리지 게임이다. 홍상수는 어느 누구보다 사람을 잘 속이는 영화감독이다. 「여자는 남자의 미래다」에서 김상경이 운동장에서 깜빡 잠들었다 깼을 때, 김상경의 수업을 듣던 학생이 그에게 찾아오는 장면은 홍상수의 영화세계에서 꿈이 갖는 기능을 잘 설명한다. 이후에 전개되는 이야기는 꿈 - 현실 상태에 이중 구속되어 있다. 홍상수의 모든 작품에서 꿈은 이 같은 기능을 수행한다. 꿈은 시간 축을 뒤집고, 세계 사이의 관계를 반전시킨다.

꿈, 극장, 이자벨 위페르가 빼든 우산, 카메라, 목도리…….

홍상수는 한때 자신의 영화는 '회화적'이거나 스틸 사진 같은 구도는 취하지 않는다고 말한 바 있다. 하지만 「오! 수정」에서 이은주가 빙판 위에 쭈그려 앉은 장면과 「생활의 발견」 마지막 장면에서 담배를 피우는 김상경의 모습을 상기한다면, 홍상수의 발언은 과장된 제스처에 가깝다. 영화적 구도^{composition}는 영화 예술에서 결코 사라질 수 있는 것이 아니다. 정보를 전달하려는 이미지는 특정한 구도를 취해야 하기 때문이다. 영화적 관습은 비단 플롯에만 있는 것이 아니라 이미지에도 적용된다. 홍상수는 한국에서 제일 뛰어난 촬영감독(김형구, 박홍열)과 작업했고, 그의 영화는 한국적인 공간을 지극히 새로운 풍경으로 만들었다. 그러므로 그의 발언은 자신이 장식적으로 꾸며진 영화적 화면을 만드는 일을 거부한다는 것으로 해석되어야 한다. 위대한 화가는 언제나 귀

통이부터 그린다는 말처럼, 그는 상투적인 화면의 세부를 강조한다. 「여자가 남자의 미래다」에서 성현아의 집에 놀러 간 유지태는 베란다에서 바깥을 내다본다. 유지태의 시점에서 갑작스레 찹쌀떡을 파는 남성의 뒷모습이 보인다. 이 장면은 영화 내러티브와도 연관이 없고 상징적인 기능도 수행하지 않는다. 전경에 있는 나뭇가지 너머로 멀찍이 보이는 찹쌀떡 아저씨의 뒷모습은 매우 조그맣다.

「생활의 발견」에는 홍상수 자신이 거부한다는 그래픽적 화면이 다채롭게 등장한다. 룸살롱에서 나온 김상경이 담배를 피우는 모습이나 위에서 언급한 마지막 장면, 추상미 집을 서성거리며 목격한 흰 수건이 매듭지어져 묶여 있는 나뭇가지. 하지만 그중에서 제일 인상적인 장면은 석탑 앞에 서 있는 김상경의 모습이다.

김상경은 석탑을 바라보고 있다. 김상경의 키를 훌쩍 넘는 석탑은 화면 중앙에 서 있다. 가로수들이 석탑을 감싸고 있으며 그 밑으로는 석조 화단과 꽃들이 보인다. 석탑 오른편에는 '제일은행' 간판이 걸린 건물이 우뚝 솟아 있고, 그 앞에는 둥근 전구를 매단 가로등이 서 있다. 노

란색과 푸른색이 반복되는 주차 금지 표지물은 프레임 하단부에서 잘
렸다. 이 화면은 홍상수 영화에서 도외시된다고 여겨지는 감각들로 충
만하다. 그의 영화에 대한 평문은 대체로 플롯과 구조를 강조한다. 그럼
에도 드니가 말하듯 홍상수 영화에서는 '물질은 이렇게 나타난다: 등장
인물들은 마치 세잔의 그림처럼 화려하고 이국적인 방향 상실의 경제
에서 잔혹히도, 나타난다'[5] 때때로 영화감독들은 영화평론가들이 바라
보지 못하는 측면을 짚어낸다. 한국의 영화평론가들에게 홍상수가 창
조한 이미지는 부차적으로 받아들여지지만, 홍상수의 화면은 그가 활
용하는 플롯의 구조만큼이나 감각적인 것들을 풍부히 포함하고 있다.
바로 이 지점에서 나는 '프레임' 개념을 파괴하고 싶다고 말한 (홍상수

5 Claire Denis, 앞의 글.

홍상수에 관한 별 볼 일 없는 생각

의 반대편에 뻔뻔하게 앉아 있는)라스 폰 트리에를 떠올렸다. 폰 트리에는 「백치들」에서부터 핸드헬드 카메라를 통해서 고정된 프레임을 붕괴시킨 미장센을 채택했다. 폰 트리에의 카메라는 이리저리 움직이는 인물을 따라 끊임없이 이동한다. 인물의 얼굴을 바라보는 시점을 잡을 때도 '바스트 숏' '클로즈업' '롱' 같은 고정된 비율과 사이즈를 거부한다. 폰 트리에 영화에서 정념은 이 얼굴들로부터, 멀리 있을 때 아름다운 얼굴이 가까이서 보면 일그러지고 깨지는 데서부터 솟아오른다.

　반면 홍상수는 카메라를 잘 움직이지 않는다. 홍상수 영화에서 '패닝'이나 '줌 인'은 간간이 등장할 뿐이다. 패닝이나 줌 인을 해석하는 방식은 영화 형식에만 기대고 있을 뿐, 이미지 자체의 층위는 전제되지 않는다. 홍상수 영화의 패닝은 외화면을 확장함으로써 바깥의 죽음을, 혹은 허구 바깥의 실재를 환기한다는 식으로 말해지며 특권화되곤 했다. 하지만 줌 인과 패닝이 죽음을 은근히 암시하고, 실재를 지시한다는 해석은 과도하게 느껴진다. 오히려 홍상수 영화에서 패닝과 줌 인 같은 카메라 문법이 제공하는 효과는 세잔이 자연을 보는 관점에서 비롯되는 효과와 닮아 있다. 홍상수 영화의 패닝과 줌 인, 줌 아웃은 고정된 프레임에 동적인 변화를 준다. 데이비드 호크니는 세잔이 "두 눈으로 그린다"고 말했다. 세잔은 미묘하게 어긋난 초점을 그림 내부에 삽입하는데, 그로 인해 인물이나 풍경의 윤곽은 살짝 둥글어진다. 호크니에 따르면 세잔 그림의 위대함은 "한 화면 안에 여러 사람을 정직하게 담아보려는 시도를 거의 처음으로" 시도한 데 있다. 홍상수 영화의 화면 안에선 서로 다른 존재 양식으로 묘사되는 요소들이 동거한다. 이는 저 뒤의 사물까지 그려내는 웰스의 딥 포커스나, 생동감을 얻은 사물들이 떠들고 있는 자크 타티의 민주주의적 화면과는 다르다. 홍상수의 화면은 깊이가 부재하며 평면적이기 때문이다. 그러나 홍상수의 구조가 분열된 시간

의 축을 같은 평면에 펼쳐 놓듯, 홍상수의 화면에는 어긋난 두 눈의 시점이 담겨 있다. 앞서 말한 줌 인의 효과는 보이지 않는 외화면을 지시하는 형식적 실험일 수도 있지만, 영화적 관습으로 제시되는 프레임의 진부함을 깨는 방법일 수도 있다. 폰 트리에가 아름다운 얼굴을 추하게 찍음으로써, 즉 카메라를 마구 휘두름으로써 프레임 워크의 규칙을 비웃는다면, 홍상수는 하잘것없고 추레한 사물의 디테일을 눈부시게 조합해낸다. 이는 홍상수가 사물에는 정념이 깃들게 하는 방법이기도 하다.

다시 한번, 드니는 홍상수 영화의 풍경에 대해 이렇게 말한다.

밤이면 택시 뒤편에서, 싱글 침대의 구겨진 시트에서, 어떤
제약도 없이 저 모든 영역을 덮어버릴 수 있는 도시에서, 우리는
호텔 방, 식당, 술집을 본다. 프레임의 가장자리에 웅크린
자연이 있다. 절에 가는 것은 관광객들 사이에 완전히 파묻히는
길을 오르는 것을 의미하고, 호수에서 보트를 타는 일은 거대한
하늘로 솟아오른 사과나무처럼 보이면서도 온 공간을 가득
채우는, 노 젓는 배에 갇혀 있음을 뜻한다. 풀밭, 비탈길, 뜰이
내려다보이는 봉분, 꽃들이 처량하다.[6]

유물론적 방식에 의거해 세계의 균형을 흔드는 데 걸리는 시간은 한 시간 삼십 분.

[6] Claire Denis, 앞의 글.

홍상수에 관한 별 볼 일 없는 생각

우리가 삶의 불안정성과 우연, 필연의 관계를 배우는 데 걸리는 시간은 두 시간.

홍상수는 영화라는 허구적 세계를 통해 인과론, 인격 동일성과 같은 고전적인 철학 논제를 다루는 것일지도 모른다. 혹은 홍상수는 우리가 사는 세계에서 이탈한 '어떤 세계'의 조각을 그리는 사진가일지도 모른다. 결국 홍상수의 영화는 우리의 삶과 우리가 사는 세계에 관한 것이다. 이 말에 홍상수도 동의할 것이다. 아마도.

정성일-기능에 관해서
혹은 우리가 앓고 있는 질병은 오래된 것이다

이 글은 비평 플랫폼 『마테리알』 https://ma-te-ri-al.online/에서 진행한 공개서한 기획 '질식자의 편지'(나는 이 기획의 일원으로 참여했다)에 대한 정성일 평론가의 회신을 읽고 쓴 글이다. 공개서한에 대한 정성일의 회신 전문은 웹페이지에서 내려간 상태다. 본 글을 통해 정성일이 보낸 회신 일부분을 확인할 수 있다.

코로나가 시작됐던 2020년, 나는 『마테리알』의 기획 '질식자의 편지'에 참여했다. '질식자의 편지'는 정체해가는 영화 문화에 질문들을 던지고, 논쟁을 촉발하려는 목적으로 진행됐다. 나는 정성일 영화평론가에게 회신을 부탁했다. 그는 기성 평론가 중 유일하게 회신을 준 이였다. 아래의 글은 정성일 평론가의 회신에 대한 반론이다.

*

2011년도 무렵이었나? 학교에 입학하자마자 나는 힐난과 비아냥으로 정성일의 이름을 처음 접했다. 한 학년 위의 선배는 오리엔테이션에 1학년으로 위장해 일종의 깜짝쇼를 펼쳤다. 그는 2학년이면서 1학년인 척 장난을 쳤다. 여하간 1학년으로 위장한 선배는 정성일이라는 이름만 나와도 "큭큭" 웃었는데, 그 당시에는 웃음의 이유에 대해 알지 못했다.

시간이 흐르면서 선배의 웃음에서 풍긴 냉소가 무슨 의미인지에 대해 알 수 있었다. 학교에 만연한 냉소주의적인 문화는 정성일이 영화에 바치는 사랑을 일종의 조롱거리로 생각했다. 나 또한 이처럼 유독한 냉소주의에서 자유로울 수 없었다. 비단 그를 조롱하지 않더라도, 정성일이라는 고유명사와 싸우는 일은 통과 의례처럼 여겨졌다. 나도 (노골적이진 않지만 랩 가사에 은밀하게 적개심을 숨겨놓는)스니크 디스^{sneak diss}처럼 그의 문장을 발췌하거나, 영화에 헌신적인 그의 태도를 풍자하곤 했다. 회고해보면 이런 문화는 타당하지도, 그다지 건강하지 않다(병리적인 정도까진 아니고……). 그럼에도 그들의 냉소주의에는 일말의 진실이 존재했다. 이 냉소주의가 영화관을 강박적으로 들락날락하는 이들의 광신에 반하는 태도로서 출현했기 때문이다. 냉소주의자는 이렇게 말한다. 시네필들은 누군가를 배제하고, 서열화하고, 위계화한다. 냉소주의자는 이런 행위 자체가 질렸다고 고백한다. 그는 그 분노로 시네필들을 조롱하면서 영화 보는 일은 멍청한 일이라고까지 강변한다. 냉정과 열정 사이. 뭐라 해도 이 두 태도 모두 히스테릭한 건 마찬가지다.

어느 시네필은 정성일에 대한 비판에 씩씩거리며 분을 삭이지 못한다. 정성일에 대한 비판이 부당한 행위인가? 나는 그렇게 생각하지 않는다. 정성일은 단순히 한 명의 개인이 아니기 때문이다. 그는 하나의 기능으로 작동했다. '정성일'이라는 고유명사는 시네필이라는 행위자

의 관람 양식에 영향을 끼치는 동시에 제도를 환류하는 시네필들의 소비 행위를 조절한다. 그렇기에 그를 비판하는 건 영화 문화의 현재를 비판하는 일이 된다. 물론 내가 그를 비판하는 것도 한편으로는 그가 지닌 위상을 과대 해석(과대 대표)하는 것일 수 있다. 그러나 분명 지금 쇠락하는 한국의 시네필 문화에서 정성일이 지닌 위상은 개인 이상의 것임이 확실하다. 정성일은 (그의 표현대로) 이론과 불장난을 벌인 시기에조차 대중들에게 영화평론가를 대표하는 이름처럼 받아들여졌다. 동시에 그는 영화 저널리즘을 상징했다. 그는 『키노』를 창간했고, 『씨네21』의 저 유명한 '전영객잔'(김소영, 허문영, 정성일 트로이카!)의 필자였다. 그는 영화에 관련된 지면을 독점한 고유명사였다.

결정적으로 그는 영화 문화에 특정한 형태의 주체성을 퍼트린 장본인이다. 즉, 정성일은 영화를 사랑하는 방법이 그 영화의 작가와 자신을 동일시하는 것이라는 주술을 걸었다. 영화 관람을 신앙으로 만든 정성일의 주술이 가진 문제는 근래 들어 속속들이 드러나고 있다. 사례 하나. 『뉴스톱』이라는 매체는 정성일이 자주 인용하는 트뤼포의 명언 "영화와 사랑에 빠지는 세 단계가 있다. 첫 번째는 같은 영화를 두 번 보는 것이고 두 번째는 영화에 대한 글을 쓰는 것이며 마지막 세 번째는 직접 영화를 만드는 것이다"가 잘못 인용되었다는 점을 지적했다. 팩트 체크로 밝혀진 잘못된 인용은 정성일이 형성시킨 시네필-주체가 지닌 문제의 일면에 불과하다. 정성일은 이 같은 발언이 사실인지 여부와는 상관없이 시네필리아의 만신전萬神殿에 작가를 올려놓았다. 그는 관객과 작가의 교감을 '신내림'으로 간주하는 시네필-주체를 위한 주형틀을 만

들어냈다. 이로써 영화와 관객, 양편은 모두 작가라는 고유명사에 종속되며 영화를 위한 사제가 되어버렸다.

개인? 언제나 개인이라고?

정성일이 보낸 회신에서처럼 '질식자의 편지'를 보낸 이들이 특정한 개인을 재판대에 세우는 건 불가능할 것이다. 나는 적어도 마오주의자는 아니다. 다만 이 대목에서 그가 답변을 우회하며 '질식자의 편지'를 지극히 개인적인 편지로 취급했다고 생각한다. 정성일에게 편지를 보낼 때 나는 그가 자신을 개인으로서의 정성일이 아니라 기능으로서의 '정성일'로 생각하길 바랐다. 특히 그가 리스트에 관한 대답을 하는 부분이 나를 당황하게 했는데, 그가 여태껏 말하던 '취향'의 정치학을 지극히 속류화된 판본으로 제시하며 공개서한의 비판을 방어했기 때문이다. (그가 답변에서 언급했던) 에드워드 양의 영화를 여러 번 보는 일이나, 에드워드 양의 영화가 다시 상영되는 일에 대해서는 누구도 반감을 품지 않을뿐더러 그 영화가 고전의 반열에 오르는 일에도 대체로 찬성할 것이다. 요 근래 나온 한국 독립영화가 대만 뉴웨이브에 큰 영향을 받았다는 의견이 존재한다. 대만 뉴웨이브는 한국 독립영화의 보이지 않는 무의식이며, 진정한 한국 영화의 고전이 되었다는 것이다. 하지만 우리는 어떤 영화가 고전에 올랐는지에 의문을 표한 것이 아니다. 고전으로 불리우는 영화들이 시네필리아의 취향과 소비로 인해 고정적인 형태로 주형됐다는 점을 주장하는 것이다(정성일은 이 점을 모르지 않는 듯하다. 지젝의 표현처럼 '그럼에도 불구하고' 이 모든 질문을 개인적으로 받아들인다).

정성일은 2014년 여름호 『문학과 사회』에 발표한 「21세기 신사숙녀 '反' 매너 가이드 2.1 버전: 영화편」에서 이렇게 묻는다.

"취향의 경쟁 없이 자기의 취향을 주장할 수 있을까?"

하나의 제도로 성립된 시네필리아가 아버지의 '법'으로 기능하고 있다. 위 글에서 정성일은 상업영화에서 관객이 하나의 수數로 수량화된다는 점을 경계하고 있다. 그는 자본이 제공하는 멀티플렉스 환경 속에서 관객이 안락함과 평온함을 느끼며 실험실의 쥐처럼 마취된다고 말하는 듯 보인다(나는 그가 말하는 일반 관객의 몰취향에 대해 완전히 반대로 생각하는 포퓰리스트이므로, '관객이 극장을 통해 도피한다고 하더라도 그게 그렇게 비난받을 일인가?'라고 따지고 싶다). 어쨌든 그의 말을 곧이곧대로 받아들인다 해도, 정말로 극장의 안락한 환경 안에서 자족하는 이들은 일반 관객이 아닌 시네필에 가까울 테다. 시네필은 자본과 상영 환경이 아닌 '제도'에 마취된다. 영화 문화와 제도라는 무덤 안에서 그들은 썩지 않는 미라처럼 방부 처리된다.

영화제＋평론가＋예술영화관＋그 외 등등…….

일반 관객은 몰취향, 수, 대중이 되는 일을 피하지 않는다. 그들은 어떤 기대도 없이 극장에 입장한다. 그들은 스스로를 계몽되고 각성한 주체라고 생각하지 않는다. 오히려 그들은 자기 자신을 극장의 어둠에

정성일-기능에 관해서 혹은 우리가 앓고 있는 질병은 오래된 것이다

스스럼없이 내맡긴다. 오직 고전을 보는 데만 혈안이 되어 있는, 이미 결과가 정해진 미적 판단을 내릴 수 있다고 착각하는 시네필은 오히려 일반 관객보다도 훨씬 더 안온하고 지루한 상상력을 지닌 이들이다. 그들은 고정된 취향과 합의된 역사에 갇혀 있다.

정성일의 말처럼 에드워드 양의 영화를 두세 번 보는 건 개인의 자유다. 문제는 에드워드 양의 영화가 상영되는 제도에 있다. 에드워드 양의 영화들은 작금의 상영 환경과 맞물리며 어떤 취향을 형성한다. 이렇게 제도에 의해 산출된 취향이야말로 『마테리알』의 공개서한이 문제 제기한 영화 문화의 현재라 할 수 있다. 이는 시네필이 마땅히 떠나야 할 여행을 부동의 정지 상태로 이끌고, 그들이 역사의 '정식 판본'에 집착하게끔 만든다. 시네필이 자신이 아닌 타자로서 자신을 구성하는 취향의 인간이라면, 취향이 지닌 동역학으로 자아를 터트리고 분열시키는 것이야말로 시네필리아의 역할이다. 생각해보라. 지금의 시네필리아는 어떤가? 정성일은 2014년도에 자신이 주장했던 바를 스스로 뒤집고 있다. 공개서한에 대한 그의 회신은 (고전을 본다는 미명하에) 안온한 취향을 가진 시네필이 셈으로 환원되는 일반 관객보다도 더 나쁜 취향의 인간이라는 점을 드러내고 있다. 정성일 - 기능은 권위로서 작동하며 시네필의 상상력을 협소하게 만드는 데 일조한다.

회신에서 정성일은 공개서한을 작성한 이들이 질문을 통해서 현재의 영화 문화를 기소한다고 이해하고 있다. 그는 이렇게 반문한다.

아직도 교수대에 가지 않은 현재의 영화 문화를 향하여 경찰권 발동을 재촉하는 청원의 글이 아닌가.

논쟁이란 재판관 없는 재판정에서 이뤄지는 '기소와 변론'이라는

점을 그가 모르진 않을 것이다. 공개서한의 질문들이 현재의 영화 문화를 설계한 이들에게 책임을 묻는 공소장이라는 정성일의 말은 틀리지 않다. 나는 묻고 싶다. 그들은 각종 국가 지원금으로 간신히 지탱되는 시네필 문화를 바랐을까? 시네필 공동체는 선생님 비평이라는 '아버지'의 법으로 인해, 또 그들의 취향으로 인해, 정성일이 말했던 '취향의 경쟁'을 위한 불화와 논쟁조차 불가능하게 만들고 있다. 오늘날의 영화 문화는 결코 그들이 상상했던 모습이 아닐 것이다. 우리는 이 문화가 왜 이렇게 흘러왔는지, 왜 논쟁은 불가능해졌는지 따져 묻는 것은 물론 토론의 장에서 토론하는 것조차 기피하고 있다. 영화 문화에 관한 모든 것은 개인적이지 않다. 취향은 개인적이지 않다. 고전에 대한 애호도 개인적이지 않다. 그것이야말로 정성일이 그토록 경계해 마지않았던 냉소주의에 가장 가까운 형태이다.

선생님 비평

정성일은 회신에서 선생님 비평에 대해 이렇게 말한다.

> 우리들이, 여러 자리에 있는 우리들이, 지금 교실에 앉아 있는
> 것은 아닙니다. 배움을 구할 때 우리들은 각자의 자리에서
> 각자에게 답을 얻고 싶은 질문을 품고 각자의 스승에게 다가갈
> 것입니다.

정성일-기능에 관해서 혹은 우리가 앓고 있는 질병은 오래된 것이다

이 글을 읽는 이들이, 그리고 나와 내가 속한 '콜리그'가 선생님에게 따져 묻는 반항아의 태도를 짐짓 취하고 있는 걸까? 글쎄. 질문을 제기한 우리가 반항아의 태도로써 지대를 취하는 것처럼 보입니까? 아니요……그건 헛된 영광입니다. 공개서한에서 말하고 싶은 바는 간단하다. 영화관을 교실로 만드는 행위가 시네필리아를 목 조르고 있다. 정보 제공자로서의 평론가들이 전달하는 취향과 정보를 그저 수용해 자신의 취향을 세공하는 시네필은 자립할 기회를 잃은 채, 선생님의 영민한 학생으로 남아 있다. 선생님의 글을 통해 세계를 보고, 선생님의 취향을 통해 영화 취향을 성립시킨다. 이로 인해 영화관에는 어떤 위계가 발생한다. 누가 어떤 영화를 어떻게 봤지? 그의 말대로 영화를 봐야 하나? 그의 리스트에 시네필리아의 알갱이가 담겨 있지 않을까? 이런 자문, 즉 자신의 내면을 선생님이라는 파놉티콘으로 감시하는 행위는 '나'를 권위에 의존하게 만든다. 그리고 선생님의 수사법으로 수많은 학생을 만든 건 다름 아닌 (의도가 아니었다 해도) 정성일이다. 공개서한은 선생님과 선생님의 언어를 추종하는 교실에 평등의 언어를 도입하려는 시도였다. 모두 영화의 평등은 말하지만, 미적 판단의 평등은 말하지 않는다. 영화에 대한 상상력조차도 권위에 압착된다면, 시네필리아라는 개념을 유지할 이유도 없을 것이다.

당연히 정성일 자신이 정성일 - 기능이 작동하는 바에 대해 논하기란 대단히 힘들 것이다. 그러나 그도 하나의 고유명사가 영화 문화에 강한 영향력을 발휘하는 모습을 성찰했어야 했다. 지금의 회신은 개인으로 도피하는 우회 기동처럼 보일 뿐이다.

나는 위의 글에서 정성일의 회신에 반박하며 정성일 - 기능에 대해 논했다. 그러나 나는 그를 비난하고 싶지 않다. 그가 이 문화에 바친 헌신을 모욕하고 싶지도 않다. 어떤 이들은 분명 우리 시대의 소중한 자

산이다. 다만, 지금 그들이 영화에 바쳤던 헌신이 그들의 의도와는 달리 변질된 부분이 존재하기 때문에, 나는 이들과 대화에 나서려고 한 것이다. 현재를 점검하려면 시네필리아가 흘러온 궤적을 추적해야 한다. 점점 노후화되는 문화에 모두가 느끼는 불만이 존재하는데, 아무도 질문하고 싸우려 들지 않는다.

정성일은 편지를 주었다. 기성 평론가들이 공개서한을 묵살할 때 그는 회신을 썼다. 나는 이것만으로 그에게 감사하다. 나는 정성일의 회신을 읽고 그에 대해 반박하면서 비로소 냉소주의와 광신의 줄다리기 사이에서 빠져나온 것 같은 기분을 느꼈다. 비로소 정성일 - 기능과 대화하고, 그를 온전히 평가할 수 있게 됐다. 이제부터 더 많은 말이, 더 많은 토론이 이어져야 한다.

추신

불타는 다리를 바라보는 것, 그 광경은 내가 오랫동안 상상했던 장면이다.

정성일-기능에 관해서 혹은 우리가 앓고 있는 질병은 오래된 것이다

4부

추문: 도발과 공격

「살인마 잭의 집」에 관한
12편의 메모

혹은 라스 폰 트리에의 미적 페다고지에 관해

0) 명성

「살인마 잭의 집」에 더할 나위 없는 흥취를 더해준 데이비드 보위의 〈명성Fame〉은 제임스 브라운의 〈핫Hot〉과 유사하다는 의혹을 받았다. 두 곡 모두에서 흐르는 베이스 리듬이 비슷하기 때문에 데이비드 보위가 제임스 브라운을 훔쳐왔다고 생각하기 쉬우나, 전해지는 바는 정반대다. 〈명성〉의 공동 작곡자인 카를로스 알로마는 제임스 브라운 밴드의 세션으로 참여했을 당시, 제임스 브라운이 〈명성〉의 간주 부분을 듣고 이를 훔쳐왔다고 진술했다. 이는 알로마의 일방적 진술에 불과하므로, 진실은 하늘나라에 있는 제임스 브라운과 데이비드 보위만이 알 것이다. 조너선 로즌바움은 라스 폰 트리에가 예술가라기보다 "자기 피아

르의 전문가"라고 힐난하며 그의 인정 욕구를 비꼬았는데, 폰 트리에가 명성 추구에 현혹된 우울증 환자라는 점을 상기하면 〈명성〉의 선곡은 「살인마 잭의 집」에 조금 더 도발적인 아우라를 부여한다.

1) 쪼그라든 서구

「살인마 잭의 집」이 전하는 핵심 강령은 바로, 쪼그라든 서구다. 폰 트리에의 전 작품은 몰락하는 서구의 지도를 그린다. 폰 트리에가 고집하는 지도 제작의 방법은 고전작품을 영화 안으로 밀수하고 이를 재해석하는 것이다. 이를테면 「백치들」은 도스토옙스키를, 「님포매니악」은 프루스트의 『잃어버린 시간을 찾아서』(한 인터뷰에서 폰 트리에는 프루스트의 모더니즘 걸작에 대해 "이 책은 온통 섹스로 가득 차 있어요. 이것을 영화로 번안하려 합니다"라고 말했다)를, 「멜랑콜리아」는 독일 낭만주의 회화를, 「메데이아」는 카를 드레이어와 잉마르 베리만을, 등등.

「살인마 잭의 집」은 단 하나의 고전에 얽매이기보다는 그와 같은 고전작품을 생산하는 서구를 비평 대상으로 삼고 있다. 폰 트리에의 품에 안긴 서구는 우리가 익히 알고 있는 자유세계의 서구가 아닌, 위대한 예술의 발상지로서의 서구다. 여기서 그는 기독교, 인권, 민주주의, 프랑스 대혁명과 같은 인류 문명의 '보편적 약속'을 발명한 옛날 옛적의 서구를 지도상에서 지우고(지도에서 표현될 수도 없는 광범위한 '보편') 유라시아의 서쪽, 지역적으로 쪼그라든 서구를 지도에 기입한다. 죽음과 데카당티슴. 부패가 약속이 물러나고 난 뒤의 빈 곳을 채운다. 서구 문명의 보편은 기독교에서 출발한다. 그들은 어떤 약속을 가져왔다. 인류 진보와 구원의 약속을 건네줬다. 인류 문명이 가속될 것이라 약속했다. 그러나 오늘날 그 약속은 허무맹랑할 뿐 아니라, 인류에 재앙을 가

져온 허튼 꿈으로 여겨진다. 닉 랜드의 표현대로 유럽은 "경화증에 걸린, 점점 더 주변화되는 지역이자 '아시아의 인종적 쓰레기통'"[1]이다. 서구는 움츠러들고 있다. 폰 트리에는 우울에 몸서리친다.

2) 약속

새로운 지도를 제작하기 위해선 기존에 존재하던 약속을 깨트려야 한다. 「살인마 잭의 집」의 악명은 살인 장면의 잔인성보다는 그 살해 대상으로 인해 (휘발성이 강한) 논란을 일으켰다. 잭은 세 번째 살인 사건의 희생양으로 아동을 선택한다. 아울러 아동의 시체를 전시품처럼 전시하고 박제하는 기이한 폭력성을 보여준다. 대부분 관객이 충격을 받는 대목은 바로 이 '세 번째 살인 사건'이다. 인권이 우리와 맺은 약속은 아동과 여성과 같은 약자를 보호하자는 것인데 폰 트리에는 악랄하게도 이 전지구적 약속을 원래 없었던 것인 양 파기한다. 이는 관습적으로 용인되는 정치적 올바름[PC]부터 아동에 대한 범죄를 가중 처벌하는 현대의 법률에까지 이르는 보편적 약속을 총체적으로 거부함을 의미한다. 트럼프 행정부가 오바마가 도입한 미성년 입국자 추방 유예 제도 Deferred Action for Childhood Arrivals(이하 DACA)를 폐지했을 때, 미국의 리버럴들이 격노한 이유 역시 DACA가 미성년을 대상으로 한 정책이라는 데 있었음을 상기해보자.

1 앤디 베켓, 「오늘의 에세이: 앤디 ─ 베켓 ─ 가속주의」, 김승진 옮김, '사물의 풍경' 블로그, https://nanomat.tistory.com/ 1230, 2017년 10월 12일, 2023년 4월 16일 접속.

폰 트리에는 진리 혹은 보편적 가치가 권력의 상호 투쟁으로 균형을 맞추고 있는 것에 불과하며, 진리의 외양을 한 꺼풀 벗기면 고귀하고 우아한 아름다움이 아니라 추악한 투쟁이 드러난다는 점을 지적한다. 사실 이러한 니체적 세계관은 니체의 탄생만큼이나 오래된 것이다. 이는 오랜 시간 대중문화에도 장구하게 영향력을 끼쳐왔으므로 폰 트리에의 '약속 취소'가 생경한 장면은 아닐 테다. 그러나 대중문화는 그 힘과 권력의 네트워크를 묘사하기 위해 조직 내부의 미시적 관계에서 발생하는 상호 투쟁을 묘사하고, 거기서 멈추곤 한다. 예컨대 신의 뜻을 떠받드는 종교인들이 사실은 뇌물을 받으려고 흉계를 꾸민다는 식의 이야기는 차고 넘친다(「대부 3」?「다우트」?).

폰 트리에는 권력관계의 동역학을 보여주지 않는 대신 약속을 깨트리는 상황을 사고 실험처럼 제시한다. 미하엘 하네케는 그런 의미에서 폰 트리에와 '약속에 대한 생각'을 공유하는 인물이다. 그는 때때로 서구사회의 자유주의적 약속 기저에 있는 심리적 불안을 건드린다. 그는 서구인들이 맺은 약속의 한계를 실험한다. 그의 영화는 끓는 물에 개구리를 담근 후 온도를 서서히 올리는 과정과 비슷하다. 30도일 때 껍질이 벗겨진다, 40도일 때 온몸이 달아오른다, 60도일 때 눈알이 튀어나온다, 100도일 때…… 하네케의 사고 실험은 서구사회의 약속을 단계적으로 해지하는 청약 시스템과 비슷하다. 그런 탓에 하네케의 영화는 예술가의 자의식이 부재한 사회 교과 수업 같고, 영화 예술이라기보다는 대학교 학부 미디어 수업의 보조 재료에 더욱 어울린다.

반면 폰 트리에는 점진적으로 약속을 깨지 않는다. 그는 약속이 없던 것처럼 군다. 그처럼 생장한 서구는 잘못된 것입니다, 약속은 불필요한 것이고, 야비한 자유주의자들의 협잡으로 만들어진 것이죠. 폰 트리에에겐 사악한 역사철학이 전제 조건이자 토대로 성립되어 있으므로

그는 하네케의 조악한 사고 실험과는 다른 길을 걷는다. 그는 자유주의의 담론이 형성한 인간의 권리 자체를 부정하고, 약속이 애당초 맺어지지 않은 세계를 보여준다.

3) 자연권 이전의 권리

「살인마 잭의 집」의 오프닝 시퀀스에서 잭은 자신이 살해를 저지른 것이 아니라, 자동차 타이어를 교체할 때 사용하는 유압식 장비인 '잭'이 죄를 지었다고 토로한다. 곧이어 물건이 살해를 저질렀으니 자신과 공범이라는 뻔뻔한 주장을 펼친다. 이는 동음이의어를 이용한 말장난으로 중세 서구의 미신적 법률 체계를 의도한 것처럼 보인다. 비인간의 법적 권리와 책임을 그린 영화로는 미겔 고메스의 「천일야화」 1부의 닭 재판 장면을 참고할 수 있다. 비인간에 도덕적 권리와 역량이 있으므로 그에게도 법적 책임을 물을 수 있다는 미신적 사고는 18세기까지 서구에 남아 있었다. 중세 영국에선 살인자와 더불어 그의 살해 도구도 범죄의 책임을 짊어졌다. 인간의 자연권 이전의 자연권으로, 비인간과 인간의 공모는 기독교 이전의 서구에선 관습의 일종이었다.

　홉스와 로크가 가설적으로 설정한 '자연' 상태의 원시인은 개인으로 출발해서 사회를 구성하고 국가와 계약을 맺는 단계를 밟는다. 폰 트리에는 이 발전 단계를 뒤집어 인간과 인간이 맺은 계약 자체를 파기하자고 종용한다. 여기에는 피해자와 가해자의 관계를 뒤집고, 피해자와 살해 도구를 죽음의 공모자로 격상시키는 괴이한 법적 논리가 숨어 있다.

4) 이교적 전통 1

폰 트리에는 서구의 역사적 시간을 거꾸로 뒤집어 전근대로 흐르게 놔 둔다. 자유주의의 온화한 목소리로 보편을 자임하는 서구를 암살하고, 지역적으로 축소한 서구를 가게무샤로서 불러온다. 이 때문에 폰 트리에의 시점은 서구를 민족지적으로 바라보는 인종학의 변형처럼 보인다.

서구의 다신론적 기원이 가져오는 풍부한 아름다움에 주목하라!

폰 트리에는 유대-기독교적 전통을 거부한 후 서구의 고전주의를 새로운 종교로 제시한다. 그는 원시 부족의 풍습을 참여관찰 방식으로 연구하는 인류학자처럼 서구인을 '야만인'으로 보고, 그들의 예술을 하나의 풍습으로 삼아 살해＝예술로 등치하는 방식(나아가 대량 학살까지도)을 서구의 미신적 풍습으로 놓는다. 아도르노와 호르크하이머는 홀로코스트가 서구 계몽주의(와 관료제)의 빛에서 유래했다고 지적했지만, 폰 트리에는 반대로 대량 학살을 보편적 서구의 특권 대신 야만적 풍습으로 연결시킨다.

폰 트리에의 태도를 환언하자면 이렇다. 서구는 폭력을 저지른다＝야만인도 폭력을 저지른다. 서구와 그 주변부 간의 위계를 무너트리면 양자의 폭력도 동등한 위치에 놓인다. 서구 문명의 빛이 어둠으로 가라앉는다면, 더 이상 서구는 인류 역사의 '예외'가 아니게 된다. 서구의 폭력은 문명 진보에 부수적으로 따르는 피해가 아니다. 서구의 폭력은 그들이 야만인들로 부르던 이들보다도 더 광범위하고 거대한 피해를 낳았을 뿐인 폭력으로 인식된다. 계몽의 주창자라는 서구의 특권적 위치를 부정하는 일은 역설적으로 (폭력의 범위와 크기에만 차이가 존재할 뿐) 서구와 주변을 동등하게 만든다. 이것은 서구가 저지른 죄와 역사적 현실을 부정하는 새로운 방식의 역사수정주의다. 서구는 진보를 약

속한 기독교에 의거하지 않는다. 그들은 진보를 거스르는 이교도로 변한다.

5) 장식

아돌프 로스는 『장식과 범죄』에서 이렇게 말한다.

> 파푸아인은 적을 도살해서 먹어치운다. 하지만 현대인이 누군가를 도살하고 먹어치운다면 그는 범죄자 혹은 퇴폐한 인간이다. 파푸아인은 피부에, 보트에, 노에 문신을 하며, 한마디로 그의 손에 닿은 모든 것에 문신을 한다. 그는 범죄자가 아니다. 문신을 한 현대인은 범죄자이거나 퇴폐한 인간이다.[2]

이 신랄한 비유는 딱 하나만 이야기한다. 당대성을 성취하지 못한 예술은 장식이며, 장식은 범죄다.

이어 로스는 "인류는 앞으로 장식이라는 노예 제도 속에서 계속 허덕여야 한다"[3]고 장식의 낙후성을 고발한다. 장식은 현대에 부합하지 않는다. 현대 예술은 양식이 아니다.

그렇다면 라스 폰 트리에에게도 이런 판결을 내릴 수 있다.

2 아돌프 로스, 『장식과 범죄』, 이미선 엮고 옮김, 민음사, 2021, 102쪽.
3 위의 책, 103쪽.

당신은 장식예술가다. 당신에게 사형 선고를 내립니다. 2분 뒤에 교수형 예정입니다.

마지막으로 예술의 법정 위에서 변론할 수 있으니, 하고 싶은 말이 있다면 발언하시오.

"부당합니다!"

폰 트리에는 그런 당대성이 유럽연합 성립 이후 완전히 붕괴했다고 주장한다.

"야만은 새로운 법이 됐습니다. 미신은 언제고 다시 돌아옵니다. 쥐의 왕이 민족주의자들을 이끌고 돌아왔듯 말이죠."

6) 목소리

밧줄이 서서히 폰 트리에의 두꺼운 모가지를 조이기 시작한다. 혓바닥이 늘어지고 눈알의 핏줄은 터지고 있다. 애처로운 신음을 내며 죽어가는, 돼지 같은 인간인 그를 위해 누군가는 변론해야 한다.

폰 트리에가 장식예술가라는 혐의를 받은 건 하루 이틀 일이 아니다. 폰 트리에가 시각 효과를 번지르르하게 가공한다는 건 누구나 알고 있다. 그의 영화에 등장하는 인물이 입체적인 시공을 부여받지 못한 종이처럼 얇디얇다는 고발은 새로운 영화가 개봉할 때마다 튀어나왔다. 고발자들은 그의 시각 효과와 미장센이 이야기와 인물의 생동감을 먹어치운다고 비판한다.

이러한 비난을 부정할 수 있는 관객은 몇 없을 것이다. 옳은 말이기 때문이다. 「살인마 잭의 집」은 총 다섯 가지 살인 사건을 모티프로 삼고 있고, 그 안에서 또다시 세부적인 모티프들로 나뉜다(빨간 밴 앞에서 하얀 종이를 들고 있는 맷 딜런). 폰 트리에의 영화를 비난하던 평론가들

의 주장처럼, 「살인마 잭의 집」엔 인과적이고 상관적인 내러티브가 없다. 다섯 가지 살인 사건조차 서로 연관관계를 가지고 있지 않다. 영화에서 잭은 총 61명 혹은 그 이상을 죽였다고 고백한다. 그 수많은 살인 사건 중에 왜 굳이 이 다섯 가지 살인 사건을 보여줘야 했을까?

폰 트리에는 살인 사건 간의 연관을 명시적으로 밝히지 않은 채 자신의 장황한 철학을 지껄일 뿐이다. 「살인마 잭의 집」은 기존의 영화들이 따르는 교양소설의 공식, '성장→성숙'의 공식을 따르지 않는다. 살인마는 소년이 청년이 되고, 청년이 장년이 되는 것처럼 성장하지 않는다. 그가 살해를 저지르는 방식조차도 임기응변적이고 제멋대로다. 잭은 등장했을 때부터 완결된 인간이다. 그의 배경 설명("어머니가 기술자가 되라고 했죠…… 기술자가 되어야 성공할 수 있다면서요……")은 간략하다. 「살인마 잭의 집」은 시공간 자체를 드러내기를 거부하고, 영화가 진행되는 장소를 일종의 연극 무대(「도그빌」과 마찬가지로)처럼 보여준다. 전사前史는 없다. 기원도 없다. 이 영화는 얄팍한 인간의 그림자가 벌이는 연극이다. 흥미로운 점은 폰 트리에가 '잭'을 살인마의 전형인 사이코패스로 치장한다는 점이다. 사이코패스의 전형적 특징을 가지고 있는 잭은 독자적이고 개성적인 인물이라기보다는 살인마에 대한 스테레오타입으로 이뤄진 알레고리가 된다.

인물이 얄팍한 것처럼 이 영화의 내러티브 구조 또한 평평하다. 각 살인 사건은 내러티브의 기승전결로 승화되지 못하고 서로 분리되어 있다. 각 살인 사건은 칸막이가 쳐진 방에 있듯, 다른 살인 사건을 엿듣거나 노크는 할 수 있어도 그것에 개입하고 침입할 수는 없다. 다시 말

해「살인마 잭의 집」에는 계서제階序制 시스템이 전무하다. 주절이 있고 종속절이 있는 것처럼, 메인 테마가 있고 서브 테마가 있는 것처럼, 내러티브의 진행 방식에 존재하는 위계가 상승과 하강을 만드는 체계가 이 영화에는 없다.「살인마 잭의 집」은 상하좌우로 굽이치며 흐르는 역동적인 내러티브가 없는, 정적인 요소 단위의 결합이다.「살인마 잭의 집」의 구조는 사후 경직을 떠올리게 한다. 영화는 마비와 발작을 오간다. 이미지는 과격하고 폭력적이지만 내러티브는 이야기를 진전시키지 않고 토막 난 삽화에 머문다.

폰 트리에의 대화 전개는 냉소주의자의 논법을 연상시킨다. B가 A에게 말을 건다. 그는 A가 무슨 말을 하는지, 어떤 행동을 하는지 다 알고 있다는 듯 말한다. A는 B의 예측을 피하려 하지만, 결국에는 B의 예측대로 행동하고 만다.「살인마 잭의 집」은 관객이 느껴야 할 서스펜스를 등장인물의 내레이션으로 미리 대행함으로써 내러티브의 긴장 자체를 소멸시킨다. 연쇄살인범은 차에 동승한 여성에게 '연쇄살인범'이 할 만한 행동의 흐름을 하나씩 일러줌으로써, 연쇄살인범이 주인공인 극영화의 전개에서 자연스럽게 일탈한다. 이처럼 내러티브는 마비된 삽화들로 쪼개지고, 삽화들은 간혹 발작을 일으킨다. 그게 전부다.

마비와 발작을 멈추고 이러한 삽화들을 통합시키는 것이 바로 내레이션, 목소리다. 폰 트리에가 큐브릭의「배리 린든」의 목소리를 논하는 대목을 들어보자.

큐브릭의「배리 린든」을 보는 건 매우 좋은 수프를 먹을 때와 같은 기쁨을 줍니다. 그 영화는 매우 양식적입니다. 영화를 볼 때면 갑자기 어떤 감정이 밀려듭니다(가령 아이가 말에서 떨어질 때). 그렇지만 많은 감정은 아녜요. 오래된 명화와 같은 풍부한

분위기와 환상적인 촬영이 있는 거죠.

그에게 컴퓨터가 없어서 다행입니다. 당시 그에게 컴퓨터가
있었다 해도 그는 신경 쓰지 않았을 겁니다. 큐브릭이 3주 동안
산안개 같은 것을 기다려왔다는 걸 아시잖아요. 안개는 배리
린든이라는 인물을 압도하는데, 안개가 그 장면을 단숨에
감정적으로 변모시키기 때문입니다. 배리 린든이라는 캐릭터는
그다지 감상적이지 않습니다. 사실 반대입니다.
그는 기회주의자죠.
(…) 제 영화 「만덜레이」와 「도그빌」의 내레이션은 「배리
린든」에서 영감을 받았습니다. 내레이션을 진행하는
아이러니한 목소리, 챕터로 나눈 영화 형식, 모든 챕터에 따르는
감정 역시 마찬가지입니다. 「도그빌」과 「만덜레이」, 나아가
「브레이킹 더 웨이브」에서도 내레이션을 사용했습니다.
모두 큐브릭에서 빌려온 겁니다.[4]

사실 폰 트리에는 (「유로파」에서부터) 전 작품에서 내레이션을 사
용했다. 폰 트리에 영화는 보통 극 안에 있는 인물의 회고나 개입보다는
극 바깥의 목소리를 내레이션으로 이용한다. 극 바깥에서 삽화의 묶음

4 Geoffrey Macnab, "The movie that mattered to me", *Independent*, https://
www.independent.co.uk/arts-entertainment/films/features/the-movie-
that-mattered-to-me-1828427.html, 2009년 2월 27일, 2022년 7월 19일 접속.

「살인마 잭의 집」에 관한 12편의 메모

을 해설하는 목소리는 인물의 얄팍함을 비웃고 조롱하는 역할도 떠맡는다. 목소리는 삽화를 해설하고 통합한다. 폰 트리에는 이야기의 계서제를 포기하고 목소리에 특권적 역할을 맡긴 후 분리를 통합한다. 특히 그의 모든 영화 결말이 초월적 힘에 의탁하는 모습을 본다면, 이런 추측은 더욱 정당해진다. 극 바깥의 목소리는 결국 이야기를 초월적 힘에 의거해 한 단계 도약시키며 종지부를 맺게 한다. 「브레이킹 더 웨이브」의 천국, 「도그빌」의 대량 학살, 「안티크라이스트」의 광기, 「살인마 잭의 집」의 지옥, 「멜랑콜리아」의 행성 충돌…….

목소리의 특권적 위치는 내러티브를 약화시키고, 인물의 가능성을 소진시킨다. 폰 트리에의 영화에는 목소리밖에 없다. 인물은 목소리를 육화시킨 것에 불과하다. 즉 하나의 목소리가 독백한다. 인물들은 독백하는 목소리가 갈라진 것이다. 그들은 똑같은 목소리로 같은 주제를 이야기한다. 그러므로 영화의 모든 요소는 목소리의 변장이자 목소리를 위한 장식이며, 예술의 생동감은 부패하고 만다.

폰 트리에는 장식예술가다. 판결은 났다. 목매달아야 한다. 변론은 소용없다.

7) 퇴행

그럼에도 폰 트리에는 독특한 반박을 전개한다. 어차피 영화 예술은 하나의 퇴행 아닌지요? 그의 장식은 영화를 주술이자 원시 종교로 만드는 수단이다. 폰 트리에는 그가 취한 양식의 혼성 모방이 영화라는 퇴행적 습속에 부합한다고 주장한다.

장 루이 보드리는 영화관에 들어온 관객은 유아로 퇴행한다고 말한다. 어두컴컴한 극장에서 관객은 자신의 환상이 스크린에 비치는 모

습을 보며 나르시시즘에 빠진다. 영화관에 드리운 인공적 어둠과 그것이 형성하는 인공적 환상은 관객의 공적 자아를 퇴행시켜 그를 유아로 만든다.

폰 트리에는 "영화관에서 잠을 자는 것은 좋은 겁니다. 반복 강박에서 통제를 이완시켜주기 때문이죠"라며 영화관이 주는 안락함을 강조했다. 「살인마 잭의 집」은 이완과 안락함과는 거리가 멀다. 그러나 「살인마 잭의 집」의 내러티브 모델이 '하나의 목소리가 관객에게 최면을 거는 방식'임을 생각하면, 마찬가지로 퇴행적이다. 병원 침대에 누워 어둠만을 응시하는 환자처럼 관객은 환각 상태에 빠져든다. 목소리는 분유한다. 나뉘고 갈라지는데, 이는 후루이 요시키치가 그리는 이미지와도 유사하다.

> 그의 감각도 자연히 안으로 갇혀 밖으로 퍼져나갈 힘을 잃어버리고 있었던 것인지, 순간적으로 그는 그러한 목소리가 나오는 곳을 종잡을 수 없었다. 주인이 없는 침실에 수많은 목소리만이 짙게 들어차 있었다.[5]

폰 트리에가 보여주는 강렬하고 매혹적인 이미지는 관객이 두 눈을 감고 상상하는 장면을 시각화한 것이다. 어둠과 환상은 서로를 부추

5 후루이 요시끼찌, 『요오꼬·아내와의 칩거』, 정병호 옮김, 창작과비평, 2013, 221~222쪽.

기며 목소리가 들려주는 신화에 가닿는다. 관객은 영화관이라는 거대한 무덤에 앉아 폰 트리에의 웅장한 독백을 듣는다. 그는 베르길리우스와 잭이 나누는 대화, 죽음과 죽음 이후의 부패, 폐허, 자연에 관한 신화적 이미지를 머릿속에 그린다.

기념비와 무덤. 어둠으로 가득한 오디토리엄에서 신화는 관객에게 최면을 걸고, 폰 트리에는 움츠러든 서구의 신화에 속해 있음을 자랑한다. 어리석은 그를 위한, 백치를 위한 공간으로서의 영화관.

8) 총체 예술

폰 트리에는 진보적인 예술로 치장되었던 지난 세기 영화의 잠재력을 의심하는 제스처를 취한다. 대신에 그는 영화를 바그너적인 총체 예술의 일부로 간주한다. 「살인마 잭의 집」에는 시각 예술의 다양한 양식이 총체적으로 혼합되어 있는데, 이것이 노골적으로 드러나는 장면이 바로 에필로그다. 영화는 여기서 「리바이어던」과 같은 포스트시네마의 화면 구성을 빌려오고, 들라크루아의 그림 「단테의 배」를 픽처레스크식으로 재연한 합성 이미지, 네거티브 필름, 광고의 목가적 이미지를 뒤섞어버린다. 동시에 귀를 울리는 소음과 글렌 굴드의 바흐 연주, 데이비드 보위의 〈명성〉이 울려 퍼진다.

폰 트리에는 영화에 삽입된 푸티지와 직접 촬영한 영상을 (서로 이질적인 질감임에도) 대단히 리드미컬하게 편집하여 모든 양식의 역량을 드러낼 수 있도록 만들지만, 이런 브리콜라주는 '정치' '폐허' '죽음' 혹은 '서구'라는 기호 자체를 범람하게 한다. 게티이미지에서 발견한 회화를 그대로 삽입하고 글렌 굴드 영상을 '발견된 오브제'로 기입하는 폰 트리에에게는, 초현실주의자와는 달리 영화 매체에 우연성을 부여하려

는 의도가 없다. 그는 영화가 담을 수 있는 기호의 총량을 마음먹고 시험하는 것처럼 보인다.

폰 트리에는 「살인마 잭의 집」에서 그 모든 기호를 통제하는 데 실패한다. 그러니 폰 트리에가 내놓는 기호를 의미론적으로 해석하지 말기를. 그는 고전의 해석자를 자임하지만 기호를 통제하기를 포기한다. 상황은 통제 불능의 상태로 이어진다. 그의 영화에서 관람자가 번번이 해석에 실패하는 건 이 때문이다.

9) 이교적 전통 2: 라스 폰 트리에의 미적 페다고지

삽화로 가득한 내러티브는 이야기의 진전을 꿈꿀 수도 없다. 폰 트리에는 이야기와 기호의 통제를 포기하는 대신에 교육학, 즉 페다고지 Pedagogy를 선택한다. 그의 미적 교육은 어둠을 마주하게 한다.

닉 랜드의 말처럼 "진보적 계몽이 빛을 발견하는 곳에서 어두운 계몽은 식욕을 발견한다"[6] 무제한적인 요구로 번져나가는 민주주의와 정치적 올바름을 끊임없는 식욕을 지닌 기생충으로 묘사하는 닉 랜드의 문제적 발언은 폰 트리에의 귀족주의와 통하는 면이 있다(닉 랜드는 가속을 원하고, 폰 트리에는 영점과 침묵을 원한다).

물론 폰 트리에는 서구사회의 문제점을 구체적으로 지적하지 않

6 Nick Land, "The Dark Enlightenment", *The Dark Englightenment*, https://www.thedarkenlightenment.com/the-dark-enlightenment-by-nick-land/, 2013년 1월 20일, 2022년 6월 3일 접속.

는다.「살인마 잭의 집」에서 현실 정치를 우회적으로라도 언급하는 예외적인 대목은 네 번째 살인 사건으로, 여성혐오에 대하여 남성이 피해자라고 역설하는 장면이다. 이는 아무리 봐도 폰 트리에의 유머에 가깝다. 진정 폰 트리에가 제기하고 싶었던 문제는 에필로그의 지옥이다.

이교도적 서구는 시공간적 좌표를 압축한다. 시공간적 좌표를 축소하는 테크닉으로서의 영화는 관객을 독특한 정치적 열정에 사로잡히게 한다. 그의 영화는 끝없이 과거를 돌이키게 만든다.

그 과거란 모두 알다시피…….

10) 극작술: 불쌍한 인간, 죽는다

라스 폰 트리에의 모든 서사는 이렇다:

불쌍한 인간, 죽는다.

폰 트리에의 위악적 제스처는 차치하고, 나는 그가 매우 뛰어난 극작가라는 점에 모두 동의해야 한다고 생각한다. 폰 트리에의「도그빌」은 『서푼짜리 오페라』에 나오는 해적 제니의 노래를 모티프로 삼았다. 브레히트의 초창기 희곡인 『바알』과 『서푼짜리 오페라』는 다음의 주제를 실험하고 있다.

클라이맥스와 안티 클라이맥스, 어느 지점에서 관객의 시점을 어디로 어떻게 줌 아웃·줌 인하는가?

베르톨트 브레히트는 구태의연한 멜로드라마의 전형성을 따라가는 『서푼짜리 오페라』를 마지막 장면만을 통해서 다른 영역에 이르게끔 만든다. 경찰에게 쫓기는 폭력배 매키는 결국 붙잡혀 교수대에 오른다.

여기서 브레히트는 전통적인 극을 거부한다. 그는 매키를 급작스럽게 사면시키고, 종신연금까지 부여한다. 여기에는 어떤 인과성도 존재하지 않는다. 그는 전통적인 이야기의 전개를 철저히 지키다, 마지막 장면에서 '모두 행복하게 살았답니다'라는 식의 뜬금없는 결말로 마무리하며 냉소적으로 빈정거린다. 그는 이야기라는 형식 그 자체를 '낯설게 하기' 기법을 통해 부정한다. 사람들이 비극적 결말을 보며 비통한 쾌감을 느껴야 하는 순간 그는 이야기를 우회하는 전략을 취한다.

「도그빌」은 브레히트가 초기작에서 펼친 그 테크닉을 완벽히 체현한다. 존 허트의 내레이션은 도그빌 주민들의 미덕과 악덕을 교차시키며 투명하게 보여준다. 인물들의 미덕과 악덕은 그들이 원한 바가 아니다. 사회의 규율이 미덕을 형성하고, 인간의 본능이 악덕을 만든다. 폰 트리에의 냉소주의는 인물들의 자유 의지를 꽁꽁 봉쇄하는 운명의 힘을 마음껏 휘두를 수 있는 예술가의 권력에서 비롯된다. 그는 초월적 시선에서 허구 속 인물들을 내려다본다. 그가 만든 세계에서 인물은 도덕과 이상을 세계에 적용하지 못한다. 그것은 사회가 주입한 정상 규범에 불과하기에, 폰 트리에가 신으로 군림하는 허구의 세계에 들어설 수 없다. 「님포매니악」에서 말하듯 '사랑이야말로 인간을 억압한다'. 폰 트리에는 자신의 작품 속에서 인간사의 규칙에 어깃장을 놓는다. 폰 트리에의 영화에서 클라이맥스가 맨 마지막 부분에 등장하는 이유도 마찬가지다. 폰 트리에는 신의 자리에서 인물을 뒤흔드는 운명을 직조하는 것을 즐긴다.

그는 시점을 거의 하늘 저편으로 당긴다. 관객의 눈이 인물을 잡고

흔드는 예술가의 손에 닿을 정도로 말이다. 「멜랑콜리아」의 지구 멸망, 「도그빌」의 학살, 「살인마 잭의 집」의 신곡의 지옥, 「브레이킹 더 웨이브」의 종, 「백치들」의 백치 짓spazzing, 「님포매니악」의 살인…… 폰 트리에는 「루이지애나 채널」과의 인터뷰에서 "시작은 언제나 좋다. 흰 캔버스에 아무거나 찍어도 최고로 느껴진다. 하지만 마무리 짓는 건 너무 어렵다. 어떻게 해도 마지막이 좋을 수 없다"고 말했다.

그의 극작술은 마무리를 어려워하는 성격과 연관이 있을까? 진실이야 어떻든, 이는 폰 트리에의 영화에 '비극성'을 부여한다. 서사적 해결은 봉쇄된 채로 인물을 끝까지 괴롭히는 내러티브는 종막에 주인공을 거의 완벽히 파괴한다. 이는 삶의 모형이다. 그러나 폰 트리에가 추구하는 진정한 감정에 신의 운명 따위는 존재하지 않는다. 그는 신 없는 세상의 비극을 기꺼이 선택한다. 그가 비극의 가치를 철저히 하락시킨 싸구려 센티멘털리즘은 신 없는 세상, 즉 필연적 운명이 제거된 세상의 비극이라고 할 수 있다. 그는 「브레이킹 더 웨이브」가 인간의 감정을 진부한 사물로 만드는 센티멘털리즘을 끝까지 밀어붙이는 실험이라고 주장한다. 폰 트리에에게 스토리텔링이란 결말의 쾌감을 주는 것이 아니다. 때문에 센티멘털리즘, 혹은 멜로드라마는 인물의 자율성을 봉쇄함으로써 관객에게 가혹한 처벌을 내린다. 비극적 상황에 갇혀 있는 인물을 탈출시키고자 하는 관객의 욕망은 멜로드라마에서 용납되지 않는다. 폰 트리에는 관객이 이야기에 소망하는 지점을 완벽히 알고 있고, 그들의 소망을 농락하는 것을 즐긴다. 때문에, 그는 여태까지의 이야기 전개를 마무리 지을 생각이 없다. 그저 이야기 전체를 무너트릴 뿐이다. 폰 트리에의 후기작들은 전형적인 내러티브를 파괴하고 그곳에서 탈출하는 것을 목표로 삼는데, 그의 이야기란 '일탈'과 '여담' 그리고 '옆길로 빠지기'로, 관객을 속이며 전형들을 가지고 논다.

제가 플롯의 일탈이라고 부르는 게 있습니다. 제가 소설에서 빌려오려고 시도한 지점입니다.『부덴브로크 가의 사람들』의 어느 시점에서 토마스 만은 이제 이야기에 커다란 변화가 있을 텐데, 아직은 묘사하지는 않을 것이라고 쓰고 있습니다. 긴 접선tangent이 이어지고, 만이 때가 되었다고 생각할 때 변화가 도래합니다. 길을 잃을 가능성이 있다 하더라도 관객의 허락을 받아, 이 가능성을 작품 곳곳에서 이끌어갈 수 있다는 이야기꾼의 아이디어가 마음에 듭니다.[7]

이처럼 폰 트리에의 극작술은 관객과의 의사소통을 피하고 그들을 기만하는 데 치중되어 있다. 실제 세상과 영화를 더더욱 닮게 만들기 위해서다. 우연만이 가득한 세상에서 이야기란 필연이 아니라 수많은 규칙과 그것이 가져온 제약의 조합일 뿐이다. 그는 자신의 주장을 뒷받침하기 위해 위대한 서구 예술의 사례들을 들고 온다. 그는 프루스트와 토마스 만이 가진 동성애 정체성이 작품 창작을 위한 장애물을 마련해주었다고 말하며, 타르콥스키 영화가 진정 흥미로웠을 때는 그가 소련의 정치적 탄압을 받았을 때라고 주장한다. 그는 인생을 포기하고 예술을 위한 수난을 선택하는 인물들이 최후의 승리자라는 듯 지껄이고 있

7 Dennis Christiansen, "Lars von Trier's library of pleasurable things", University Post, https://uniavisen.dk/en/lars-von-triers-library-of-pleasurable-things/, 2022년 2월 17일 접속.

다. 예술가는 신이 된다. 그가 「킹덤」의 엔딩 크레디트에 손수 등장해 말하듯 "예술가는 신에 비할 바가 아니지만, 예술가는 신을 모방"한다.

흥분을 가라앉히자.

위대한 예술가를 조롱하는 저 발언들은 폰 트리에의 세계관을 정밀히 보여주는 돋보기일지도 모른다. 그에게 장애물은 많으면 많을수록 좋은 것이기 때문이다. 장애물은 '나'의 투쟁을 부추기는 상황을 초래한다. '나'는 예술작품을 완벽히 통제하기 위해서 역사와 상황, 관객과 싸워야 한다. 폰 트리에의 극작술은 이러한 생각에 부합하도록, 그가 세운 규칙과 그것을 파괴하는 (안티)클라이맥스로 구성되어 있다. 그는 관객의 지성을 신뢰하지 않는다. 끊임없이 그들을 조롱하고 관객의 눈물샘, 공포, 두려움, 역겨움, 그 외 모든 감정을 끝까지 밀어붙인다. 폰 트리에의 영화를 보는 관객은 실험용 쥐가 된다. 하지만 폰 트리에는 이처럼 극단적이고 인공적인 상황이 진실한 감정을 이끌어낼 수 있는 도구라고 여긴다. 마지막, 대재앙, 절멸은 폰 트리에에게 있어 내러티브 실험에 불과하다.

다시 말해, 폰 트리에가 만든 세상 속에서 불쌍한 인간은 죽는다. 인간은 세계에서 탈출할 수 없다.

11) 결론: 파시스트의 예술

「살인마 잭의 집」은 파시스트의 예술이다. 오래전부터 폰 트리에는 자신이 나치 미학에 매혹되어왔다고 말했다. 영화학교 학생이었던 폰 트리에는 나치가 성적인 상징으로 나오는 영화 「나이트 포터」에 완전히 매료되어 나치 제복을 입고 다녔다고 말했다. 또한, "히틀러는 슈퍼스

타"였다고 말한 데이비드 보위가 자신의 영웅이라고도 말했다. 그의 꿈 꿈이는 아무도 모르지만, 그가 나치 미학을 선호했다는 사실은 분명히 알 수 있다. 이 사실을 부정하고 「살인마 잭의 집」을 옹호할 수 있을까?

그러나 우리는 이렇게 이야기할 수도 있다. 파시스트의 예술을 지지하는 것이 곧 파시즘을 선택하는 것은 아니다. 나는 100퍼센트 자유주의자임에도 이 영화를 즐겁게 보았다. 영화가 내세운 생각은 영화관을 떠나서도 곰곰이 생각해볼 만한 여지가 있다. 이를테면 서구의 약속에 담긴 폭력에서 그들을 특권적 존재로 만드는 약속만 제거한다면 이들을 더 온전히 바라볼 수 있지 않을까? 물론 피와 흙을 추종하는 파시스트의 모든 특성이 이 영화에 담겨 있다. 그럼에도 인간의 광기와 본성, 욕망처럼 보편적 어휘로만 이 영화를 옹호하기는 불가능하다. 이는 라스 폰 트리에가 불러일으키는 기호의 범람에 휩쓸려가는 길이기 때문이다. 폰 트리에는 오로지 새끼손가락을 들고 있는 서구를 비난할 뿐이다. 그러한 폰 트리에의 냉소를 다시 보편적인 서구의 언어로 옹호한다? 이는 폰 트리에의 뜻을 왜곡하는 일이다.

우리는 이 사악한 영화를 미학적 전범으로도 반면교사로도 얼마든지 옹호할 수 있다. 민족주의 - 낭만주의 복합체가 어떤 길을 갔는지 지켜보라. 영화라는 상징 형식이 최면, 열광, 도취를 만들어내는 데 얼마나 효과적이었는지를 상기해보라. 한국에서 파시즘이라는 개념에는 어떤 실정성과 구속력도 없다. 서구 특유의 개념인 파시즘과 그것의 예술적 상상력을 지켜보는 것은 겁낼 필요가 없는 일이다. 이 영화가 개봉했다는 사실은 그 자체로 우리가 자유주의의 관용에 빚을 지고 있다는 점

　「살인마 잭의 집」에 관한 12편의 메모

을 증명한다. 그런 맥락에서 「살인마 잭의 집」의 유일한 단점은 이 영화가 한국에서 상영되었다는 점이다. 「살인마 잭의 집」은 불손하지 않다.

인생은 무의미하고 사악하다. 적어도 나는 라스 폰 트리에의 우주론에서 많은 것을 배웠다. 고통과 우울을 사도마조히즘으로 견디는 법을 배울 수 있다면, 그것만으로 됐다.

맞지? 그럼 된 것 아닌가?

세르주 다네의
「'카포'의 트래블링」에 대하여

한공주가 성폭행을 당하던 과거의 현장을 재현한 두 장면에서
시작해야 할 것이다. 남학생들이 있는 거실을 비추던 카메라가
천천히 돌아가면 오른쪽 구석에서 폭행이 벌어지고 있다.
이수진 감독은 이 장면에 대해 "문제의 광경을 보여주기 위해
팬을 했던 게 아니라 공간 전체를 보여주기 위한 방법이었다.
다가가기도 컷으로 나누기도 어려우면서 거리감이 필요한
장면이었고 오해의 소지도 많아서 고민 끝에 벽에 달린
선풍기의 시점으로 카메라를 움직인 것"(950호)이라고
설명했다. (…) 이후 영화가 과거의 사건 현장을 재현할 때
선풍기는 그 자리에 있다. 다시 말해 영화에서 선풍기는 단순히
집 안에 존재하는 물건 중 하나가 아니며, 이수진 감독의
답에서도 그 점을 짐작할 수 있다. 선풍기의 시점. 나는 이수진
감독이 고민 끝에 선택했다고 밝힌 그 시점이 이 장면에서

지나쳐서는 안 될 핵심이라고 생각한다. 시점에 대한 어떤 미세한 구분이 그의 대답에 있는 것 같다.[1]

카메라 무브먼트 자체가 문제라는 말은 아니다. 애초에 카메라의 운동성은 비서사적이고 언어가 담지 못하는 순간들까지 포착하는 힘이 있다. 카메라의 아름다움은 거기서부터 출발한다. 다만 그래서 신중하게 사용되어야 한다. 무엇을 찍느냐만큼 중요한 것이 어떻게 찍느냐, 언제 카메라를 움직일 것인가에 달렸다. 왜냐하면 카메라의 움직임은 그 자체로 자의적인 것, 일종의 장식이기 때문이다. 고다르의 표현을 빌리자면 "트래블링은 도덕의 문제다". 단지 트래블링뿐 아니라 트래킹, 클로즈업, 줌, 모든 카메라 기술이 마찬가지다. 카메라가 움직일 때 세계도 함께 움직인다는 걸 알아야 한다. 적어도 서사적 기획이나 감독의 비전과 일치해야 한다.[2]

위에서 언급한 글들이 빈약한 논리를 보충하는 근거는 세르주 다네의 「'카포'의 트래블링」, 딱 단 하나뿐이다. 프랑스의 영화평론가 세르주 다네는 1960년에 발표된 자크 리베트의 글 「천함에 대하여」를 소재로 1992년 「'카포'의 트래블링」(「카포Kapo」는 부정적인 비평을 받고 영화사에 살아남은 유례없는 영화가 되었다!)이라는 글을 쓴다. 이 글은 영화에서 무엇이 윤리가 될 수 있는지를 논하고 있다. 한국에서 리베트의 글은 드문드문 소개되다가, 2011년 「'카포'의 트래블링」과 「천함에 대하여」가 수록된 『사유 속의 영화』가 출간되면서 본격적으로 알려졌다. 하지만 저 두 글의 맥락은 한 번도 논의된 적 없다. 그저 인용되었을 뿐이다. 두 글은 "트래블링은 모럴의 문제다"라는 고다르의 단언과 더불어,

한국영화의 윤리를 논할 때 빠짐없이 등장했다. 그러나 카메라 움직임을 윤리적 결단으로 간주하는 평론에는 아무런 논리가 없었다. 그들은 그저 다네와 고다르, 리베트 같은 위대한 이름의 권위를 차용했을 뿐이다. 나는 위에 인용한 글들을 '보는 것'의 문제를 윤리로 환원한 한국 영화평론의 문제적 사례로 바라본다.

세르주 다네가 쓴 평문은 하나의 경전으로, 영화를 공부하는 이라면 다들 한 번씩은 들어봤을 비평문일 테다. 그러나 다네의 글보다는 다네가 인용하는 리베트의 글이 사람들에게 더 영감을 주는 듯하다. 나는 리베트가 말한 「카포」의 트래블링traveling의 천박함이 타당한 개념이 아닐뿐더러, 이런 식의 윤리비평이 안 그래도 척박한 한국 영화비평을 더욱 메마르게 한다고 생각하기 때문에 이 글을 쓴다.

짧게 요약하자면 리베트의 주장은 이러하다. 홀로코스트를 다룬 질로 폰테코르보의 영화 「카포」에서 한 여성은 수용소에서 빠져나오고자 철조망을 잡으려다가 미끄러진다. 리베트는 이 장면을 카메라 기법인 트래블링으로 촬영되었으므로 천하다고 주장한다. 그런데 나는 세르주 다네와 자크 리베트와는 다른 생각을 갖고 있다. 나는 그들을 정면으로 반박하고 싶다.

1 남다은, 「[신 전영객잔] 윤리와 폭력과 연민의 이상한 동거」, 『씨네21』, http://www.cine21.com/news/view/?mag_id=76987, 2014년 5월 29일, 2022년 7월 19일 접속.

2 송경원, 「[송경원의 영화비평] 서사를 잃고 헛돌다」, 『씨네21』, http://www.cine21.com/news/view/?mag_id=82914, 2016년 1월 28일, 2022년 7월 19일 접속.

1.

무엇보다 먼저 「카포」의 트래블링이 천박하다는 근거가 불충분하다. 여기엔 '왜?'가 부재한다. '천함'이라는 단어는 리베트가 느끼는 기분을 표현하는 걸까, 아니면 그렇게 찍어서는 안 된다는 의지의 표현일까? 천박함은 리베트의 느낌인가? 아니면 명령인가? 왜 이렇게 찍으면 안 되는가?

리베트도 저 논리의 약점을 간파하고 있다. 트래블링 숏에 무언가 의미심장한 윤리적이고 미학적 선택이 있다는 듯 호도하는 한국의 영화평론가들과는 달리, 리베트는 애초에 이 선택이 개인적인 악센트나 뉘앙스에 가깝다고 말한다. 리베트가 「카포」에서의 트래블링을 논박하는 것은 폰테코르보 개인이 만든 영화적 스펙터클에 대한 비난으로, '영화적 공리'가 아니다. 리베트는 형식주의를 도덕적 태도로 변환하는 뤼크 물레의 "도덕은 트래블링의 문제다"가 '테러리스트'적으로 남용되고 있음을 이미 주지했다.

> 우리는 좌파든 우파든 대개는 아주 멍청한 방식으로 뤼크
> 물레의 문장 하나를 수도 없이 인용했다. "도덕은 트래블링의
> 문제다."(혹은 이 말에 대한 고다르의 버전은 "트래블링은 도덕의
> 문제다".) 여기서 형식주의의 극치를 보고한 사람도 있었지만,
> 장 폴랑의 표현을 빌려서 이 문장의 '테러리스트적' 남용을
> 비판할 수도 있을 것이다.[3]

그럼에도 리베트는 구태여 폰테코르보의 「카포」에 경멸을 표한다. 리베트가 발설하는 '천함'(나는 이 글에서 천함과 천박함을 의도적으로 혼

용할 생각이다. 이 숏을 판단하는 리베트의 감각은 '나는 이 숏을 계속 볼 수 없다는 감각'에 기초해 있기 때문이다. 이는 천함이라는 표현에 윤리적 가치 판단은 물론이고, 기호적 가치 판단이 포함되어 있다는 점을 의미하기도 한다)이라는 표현 안에는 기호와 명령이 혼재되어 있다. 이것은 역겨우니, 하지 말아야 한다. 나는 이 표현이 대단히 기묘하다고 느꼈다. 민트초코 아이스크림을 먹고 입맛에 맞지 않아 분개하는 사람의 마음은 이해가 가지만, 만약 그가 민트초코 아이스크림이 판매되지 말아야 한다고 말한다면 대부분은 고개를 갸우뚱할 것이다. 리베트의 글은 미적 판단을 의무론에 해당하는 지점까지 밀고 나간다는 점에서 미스터리를 산파한다. 이 점을 이해하려면 리베트가 영화에서 형식주의적 접근을 거부했다는 점을 오히려 강조해야 한다. 앞서 언급한 한국 영화평론가들의 글은 리베트가 자신의 논리를 뒷받침하는 근거를 거꾸로 이해하고 있다. 리베트는 「카포」의 형식주의를 비난했다. 혹자는 리베트의 "영화를 찍는다는 것은 어떤 것을 보여줌과 동시에 바로 이 동일한 활동을 통해 어떤 것을 어떤 관점으로 보여주는 것이다"[4]라는 구절을 근거로 들며, 저위의 글들이 옳다고 말할 수 있다.

　리베트에 따르면 '어떤 것'과 '어떤 관점'은 문장의 핵심이다. 어떤 것과 어떤 관점이 관계 맺는 방식은 형식주의적인 관계와는 다르다. 그것은 인간학적인 조건을 의미한다. 영화는 인간사 현상을 바라보는 인

3　자크 리베트, 「천함에 대하여」, 『사유 속의 영화』

4　자크 리베트, 위의 책, 363쪽.

세르주 다네의 「「카포」의 트래블링」에 대하여

간의 시선을 의태한다. 인간사는 보편적인 원리에 의거해서 일어나는 현상이 아니다. 인간사는 우연으로 일어나는 특수한 현상에 가깝다. 폼페이 멸망, 제2차 세계대전 등 인류의 비극은 어떤 섭리에 따라서 발생하지 않았다. 하지만 「카포」는 수용소 철조망을 붙잡은 여성의 모습을 인류 보편의 원리로 해명하는 자세를 취하며, 영화적 스펙터클을 통해 관객들을 설득하려고 한다. 리베트가 보는 「카포」의 문제는 곧 인간사의 조건과 부득불 연결되어 있다. 리베트가 말하고자 하는 것은 「카포」가 홀로코스트라는 인간사의 비극이 일어나고 진행되는 과정을 통합적인 하나의 원칙에 의거하는 실수를 저질렀다는 점이다. 「카포」가 제시하는 원칙은, 선량한 인간이 악마적 인간에 의해 학살당한다는 것이다.

2.

리베트가 이 장면을 천박하다고 했을 때, 이는 전적으로 역사(인간사)적 맥락과 결부되어 있다. 비극에 필연성을 부과하지 말라. 홀로코스트는 전후 유럽의 시민 종교로 합의되면서 유럽인의 죄책감을 유발하는 종교적 사건으로 격상된다. 유대인 지식인들은 아우슈비츠 체험을 고백했고, 이것이 유럽사회로 공유되면서 추후 유럽의 공론장을 지탱한 중요한 감수성이 되었다. 다네 역시 리베트의 글에서 뿜어져 나오는 "거부감은 시대의 분위기였다"[5]라고 회고한다. 흥미로운 점은 리베트와 다네 모두 레니 리펜슈탈을 언급하지 않았다는 점이다. 리펜슈탈의 「의지의 승리Triumph des Willens」는 뉘른베르크 전당 대회를 촬영한 다큐멘터리다. 드론이 발명되기 이전 헬리콥터를 타고 찍은 나치의 전당 대회는 황홀할 정도의 시각적 스펙터클을 제공한다.

　　그러나 리베트는 리펜슈탈의 스펙터클보다는 좌파 영화감독인 질

로 폰테코르보의 「카포」를 비난한다. 리베트의 「천함에 대하여」에서 한국 독자들이 망각하는 지점은 이 영화가 유대인 수난극이라는 점이다. 우리가 질문해야 할 지점은 왜 리베트가 리펜슈탈의 스펙터클이 아닌 폰테코르보의 스펙터클을 선택했는지다. 구약에서 고모라를 쳐다보면 소금 기둥이 된다는 여호와의 명령처럼, 리베트는 이미지를, 곧 우상을 숭배하지 말 것을 강력히 요청한다. 즉 여기서 우상은 홀로코스트라는 종교적 수난을 선정적으로 (나아가 성적으로) 묘사하는 이미지를 의미한다.

　　다네와 리베트 모두 유대인 공동체가 겪는 역사적 수난을 묘사할 때 종교적 차원의 윤리를 기입한다. 여기서 강조해야 하는 인물은 리베트보다 세르주 다네다. 다네는 「카포」에 경멸을 표하는 리베트보다 더 극단적이다. 다네는 「카포」 이후로 제2차 세계대전의 비극과 관련된 어떤 영화도 보지 않았다고 말한다. 다네는 인간의 시선으로 불가해한 비극을 인간이 이해할 수 있는 방식으로 재현하는 일을 금지하자는 데 동의한다. 동시에 다네는 홀로코스트라는 전쟁 범죄가 실제 존재했다는 증거를 제시하는 데 영화(정확히 말해 '이미지')가 필요하다고 말한다. 영화가 역사적 비극을 증명하는 방식은 아름다움을 표방하지 않는 알랭 레네의 영화 「밤과 안개Nuit Et Brouillard」에서 드러난다. 「밤과 안개」는 홀로코스트를 재현하지 않고, 시체나 수용소처럼 그것이 남긴 흔적들

5　세르주 다네, 「'카포'의 트래블링」, 앞의 책, 329쪽.

을 추적한다.

 홀로코스트는 수많은 유대인을 '존재'에서 '비 - 존재'(죽음)로 이끌었다. 죽은 이는 발언할 수 없고, 생존자의 눈에 담긴 죽음도 홀로코스트라는 거대 사건의 부분에 불과하다. 이것을 총체적으로 그릴 수 없다는 점을 레네는 명료히 인식했다. 그러므로 다네가 보기에 이미지는 홀로코스트를 증언하지만 그 방식은 오로지 '부재'와 '흔적'을 비추는 것으로만 가능하다. 다네는 이미지가 포화 상태에 이르는 현대에 이미지가 지시성을 상실하고 있음을, 즉 현실과 이미지가 맺은 관계가 파손되고 있음을 걱정했다. 「카포」의 트래블링」은 윤리에 대한 글이 아니라 이미지의 위기에 대한 글이다. 나는 리베트와 다네 모두가 표하는 인간사적 성찰을 존중하지만, 둘의 주장은 그들이 관통한 역사적 시공간에 편향된 특수한 사례일 뿐이라고 말하고 싶다. 나는 1992년생 한국인 남성이다. 나는 이미지의 전면화가 이미 가속화됐을 뿐만 아니라, 이미지 자체에 이미 관능적이고 병리적인 시선이 담겨 있다고 생각한다. 그러니 미안하지만, 이 순간만큼은 그들은 종교적이며 나는 세속적이다.

3.

그러므로 「카포」의 트래블링」은 인간사적 맥락으로 봤을 때만 성립하는 평문이다. 많은 이가 이를 간과하고, 이 글을 맥락에서 탈취한 후, 마치 공리인 양 영화에 적용한다. 우리는 「카포」의 트래블링」이라는 평문이 역사적 맥락을 뛰어넘어 보편적으로 적용되는 원칙이라고 간주할수 없다. 트래블링이나 줌 인 같은 카메라의 움직임이나 시점 숏이 어떤 사건을 시각적 스펙터클로 묘사하는 것을 비난하는 것은, (리베트가 말했듯) 형식주의적 접근을 '테러리스트'적으로 남용하는 일에 가깝다. 인

간사와 역사적으로 성립된 인간성에 대한 성찰 양자가 부재한다면, 윤리와 미학을 섞는 비평문은 성립하기 힘들다. 미학이라는 학문과 비평이라는 장르가 여타 분야보다 주장의 근거를 정초하기 어렵다는 점을 감안해도 그렇다. 미학과 윤리라는 서로 양립하기 어려운 두 분야의 논리를 접합하려면, 그에 따른 성찰도 동반해야 한다. 그러나 「'카포'의 트래블링」을 모든 영화에 일반적으로 적용하고자 하는 이들은 재현의 윤리를 말하고 싶어 한다.

이제부터 재현의 윤리를 주장하는 사람을 편의상 '카포'라고 부르자. 카포들은 역사적 사건이나 소수자를 이렇게 묘사하지 말아야 한다고 주장한다. 또, 특수한 정치적 올바름에 따라 세계를 묘사해야 한다고도 주장한다. 그들은 다네나 리베트의 교훈을 완전히 뒤집어 교정된 이미지를 산파해야 한다고 말한다. 한국의 영화평론가들은 이에 불을 당겼고, 끔찍한 앙상블 연주가 공론장을 메우고 있다.

4.

윤리학은 규범에 관한 학문이다. 윤리의 대상은 '행동'이다. 예를 하나 들어보자. A와 B는 말다툼을 벌인다. B의 모욕에 A는 격분했고 A는 B를 칼로 수십 차례 찔러 사망에 이르게 한다. 그때 우리는 A의 행동에 대해 평가할 수 있다. 한 영화가 있다. 그 영화에서 위와 같은 사례가 벌어지고, 스크린 앞에서 관객이 보고 있다. 영화는 허구라는 창을 통해 이 사례를 보여주고 관객은 이 행위가 나쁜지 좋은지 평가할 수 있다.

그러나 카포는 왜인지 몰라도 이 장면이 잘못됐다고 말한다. 올바르지 않게 묘사되었다는 것이다. 이 장면에서 카메라가 빠르게 줌 인하면서 A의 매력적인 콧날을 미끄러지며 번뜩이는 칼날을 훑었으므로, '비윤리적'이라고 말한다. 그러나 알다시피 윤리는 행동의 의도와 그로 인한 결과에 관련되어 있다. 앞서 묘사한 사례에서는 원인과 결과를 찾을 수 있다. A가 B를 찔렀고, B는 죽었다. B를 찌른 A의 그 행동이 B의 죽음을 불러왔음을 영화에서 볼 수 있다.

반면 영화 제작이라는 행위는 '장면이라는 결과'를 만든다. 이 장면 자체가 비윤리적이라고 말하려면, 그것이 불러일으킨 결과에 대해서 생각해보아야 한다. 우리는 이 장면을 비윤리적이라고 말할 수 있을까. 영화 제작의 결과는 장면뿐이다. 이로 인해 세계에 또 다른 문제들이 파생되지 않는다.

5.

A가 길을 걸어간다. 아니, 별안간 맑은 하늘에서 벼락이 떨어진다. A는 벼락에 감전되어 즉사하고 만다. 이 벼락을 어떻게 해야 할까? 우리는 벼락을 처벌할 수 있을까?

나는 세상에 존재하는 것이 괴롭다. 고통스럽기도 하고, 또 울적하기도 하다. 내 생각에 그 원인은 이 세계 전체다. 나는 세계가 잘못되었다고 생각한다. 세계를 처벌하고 싶다. 그러나 나는 세계를 처벌할 수 없다. 세계에 매질하고 싶어 땅을 마음껏 밟아보지만 세계를 벌주기란 불가능하다. 여기서 세계를 다루는 존재론적이고 철학적인 논변도 잠시 접어두자. 단지 직관적으로 세계와 나의 관계를 반추해보자. 여기서 세계란 인간들이 모여 구성한 사회가 아니다. 세계를 내가 존재하는 이

현실 전체를 아우르고, '나'의 존재가 서 있는 시공간 전체라고 정의해 보자. 세계에는 존재론적 속성들이 있다. 강덕구가 한국인이다, 머리가 빠지고 있다, 나이가 들어가고 있다, 와 같은 특성을 갖고 있는 것처럼 말이다. 이러한 속성들은 규범의 대상이 아니다. 세계의 이러한 속성들이 행위가 아니기 때문이다. 내가 탈모인이라 해도 나의 행위는 정당하고 올바를 수 있다. 즉 존재를 당위적으로 평가할 수는 없다.

영화 제작은 '묘사된 현실'이라는 자그마한 세계를 창조하는 행위다. 영화와 미술, 문학은 전부 세계와 닮은 무언가다. 이 세계와 존재론적 속성을 공유하지만 세계 자체는 아니다. 이렇게 창조된 '자그마한 세계'는 그 안에 내러티브와 시각적 묘사라는 미적 장치들, 그리고 다양한 행동을 포함한다. 영화 안에서 일어나는 살인을 비난하는 건 가능하지만 영화 자체를 비난할 수는 없다. 세계 내에서 온갖 전쟁과 비도덕적 행위들이 벌어진다고 세계 자체를 비난할 수 없는 것과 마찬가지로 말이다. 세계는 우리를 감싸는 환경일 뿐이다. 세계가 부당하면 세계를 바꾸라는 주장은 멋들어지지만, 우리를 둘러싼 세계라는 개념 자체를 바꿀 순 없다. 우리는 기업을 비난할 수 있다. 자본주의라는 경제 체제를 비난할 수 있고, 전쟁을 일으킨 정치인을 비판할 수 있지만, 그들 모두를 포함하는 상위 개념으로서 '세계 – 신'은 비난할 수 없다. 그것은 하늘을 비판하는 꼴이다.

그러나 카포들은 세계를 비난하려고 애쓴다.

"이렇게 묘사된 세계는 잘못된 세계예요!"

세르주 다네의 「'카포'의 트래블링」에 대하여

6.

카포는 다양한 직업을 갖고 있다. 개중에는 영화평론가도 있는데, 이 카포는 영화 관람을 포기하고, 그것이 마치 윤리적 행위인 듯한 포즈를 취한다.

8년 전에 원고 청탁이 온 영화(「안티크라이스트」) 관람을 전과 마찬가지로 거절한 일을 설명하기 위해, 고작 6개월 전에 『가디언』지에 실린 노골적으로 불쾌하고 비논리적이며, 철저히 트리에적인 그(라스 폰 트리에)의 인터뷰를 인용한다. 이는 그의 최근 프로젝트(제목을 언급함으로써 그의 광고 캠페인을 돕지 않을 것이다)와 관련된 것으로, 연쇄살인범의 관점(마찬가지로 언급하지 않을 것이다)을 취하는 연쇄살인범에 관한 장편영화다. 그는 "최근 호모 트럼푸스, 쥐의 왕이 등장함으로써 슬프게 증명된, 인생이란 사악하고 무의미하다는 생각을 축하하자"라고 말한다. 이 발언은 라스 폰 트리에를 요약해서 보여준다.

그는 우리가 도널드 트럼프를 대통령으로 만드는 데 아무런 역할도 하지 않았거나, 그를 제거할 정치적 방법도 없다는 철학적 가설을 "축하"함으로써 도널드 트럼프에 대한 우리의 증오심마저 더럽히기를 바라는 우울증 환자다. 우리는 자동적으로 트럼프와의 연결 고리를 끊고 수동적인 관객으로 남도록 초대된다. 트럼프는 단순히 자연적 사실이며, 우리가 그에 대해 무얼 말하거나 혹은 무엇을 하든 상관없이 우주가 천부적으로 무의미하고 사악하다는 명백한 증거다. 윌리엄 스티론의 『소피의 선택』을 옹호하는 소수의 유대인 중 한

사람으로서 나는 가족이 겪은 조울증의 역학을 강력하게 이해하고 있다. 그러므로 나는 라스 폰 트리에가 심각한 우울증 환자라는 사실을 공격하는 것이 아니라, 그 우울증 때문에 벌어진 행동을 비판하는 것이다.[6]

— 조너선 로즌바움

나는 이 글을 머릿속에 오래도록 집어넣고 있었다. 어떤 평론가들은 "나는 이 영화를 지지하지 않겠다" 혹은 "지지하겠다"라고 말한다. 그리고 그러한 의지 표명은 의미심장한 함축을 담고 있는 것으로 여겨진다. 그들에 따르면 A 영화나 A 소설을, B 소설을 지지하겠다는 주장 기저에는 특정한 윤리적 판단이 깔려 있다. A 영화를 거부함으로써 A 영화가 (명시적으로건 암묵적으로건) 지시하는 정치적 입장을 거부하겠다는 것이다.

그러나 우리가 예술작품을 창조하는 행위를 비판할 수 있게끔 만드는 조건은 두 가지다.

ⓐ 예술작품이 인과적인 관계로 부당한 결과를 산출한다.

ⓑ 예술작품이 산출하는 결과는 오로지 예술가의 의도에 따라 벌어진 일이다.

6 Jonathan Rosenbaum, "'Sad!': Why I Won't Watch Antichrist", JONATHAN ROSENBAUM, https://jona thanrosenbaum.net/2021/11/51771/, 2021년 11월 3일, 2022년 2월 17일 접속.

세르주 다네의 「'카포'의 트래블링」에 대하여

ⓐ가 조건이 되려면 '인과성'을 완전히 증명하지 않으면 안 된다. 예컨대 망치로 누군가를 때리는 행위는 그 자체로 신체적 피해를 일으킨다. 그러나 예술작품을 만드는 일 자체로는 누군가를 직접적으로 가해할 수 없다. ⓑ가 조건이 되려면 예술가의 의도와 그 결과의 관계를 논리적으로 증명해야 한다. A 작품을 만든 예술가는 A라는 의도를 가졌다. 그러나 관객은 A 작품의 의도를 B로 해석했고, 그로 인해 직접적인 피해를 만들었다. 그렇다면 책임은 누구에게 있는가? 예술가의 의도와 그 결과를 명확히 증명하지 못했다면, 그의 행위를 도덕적으로 비난할 수 없다.

ⓐ와 ⓑ 양쪽 조건을 완전히 증명할 경우, 예술가의 창작 행위는 '도덕'의 층위에 오를 수 있는 행위가 된다.

현 상황은 위와 같다. 그러나 누군가는 작품을 충분히 도덕적으로 비판할 수 있음에도 불구하고, 예술작품을 관람하거나 비평하는 일을 자발적으로 포기하겠다고 말한다. 아무것도 안 한다는 것, 즉 보이콧이 도덕적 비판의 일종이라는 것처럼 말이다. 그렇다면 '행동하지 않음'이라는 부작위를, '행동함'이라는 작위와 동등한 반열에 놓을 수 있냐는 질문이 가능하다. 부작위를 작위로 간주한다면, 이를테면 나는 행동하지 않지만 동시에 모든 행동을 하는 셈이 된다. 나는 아무것도 안 했다. 아프리카 난민에 돈을 기부하지 않음으로 그들을 굶어 죽게 만들었다. 러시아·우크라이나 전쟁을 막지 못했다. 세계 경제의 침몰을 방관하고 있었다. 즉, 행동하지 않는 나는 전 세계에서 벌어지는 모든 일에 책임이 있다는 식의 기이한 논리가 만들어진다.

앞선 글에서 로즌바움은 의미심장하게 이야기하고 있지만, 그의 말에는 아무런 가치도 없다. 그는 보이콧을 하는 소비자일 뿐이다. 영화가 산출하는 도덕적 인과관계를 증명하지 않는다면, 영화를 보지 않겠

다는 표현과 비평을 포기하겠다는 단언은, 아이스크림을 먹지 않고 후기도 남기지 않으면서 그에 대한 지지 여부는 밝히겠다는 의미가 된다. 이는 윤리적 발화가 아니라 그저 취미 선택의 문제다. 그는 공적인 지면을 빌려 (먹지는 않았으나) 아이스크림을 지지하겠다, 혹은 지지하지 않겠다, 고 말하고 있는 셈이다. 적어도 영화가 갖고 있는 윤리적이고 정치적인 기제들을 폭로하라. 기제가 어떤 행위를 만든다는 것을 애써 증명하도록 노력해야 한다. 그것이 영화평론가-시민의 직업윤리다.

트럼프의 이름을 만날 때마다 클린트 이스트우드를 떠올리게 된다. 그는 알려진 대로 보수파이며 오래된 공화당 지지자다. 나는 그의 자경주의적인 영화를 깊이 좋아하며 그의 정치적 선택도 존중한다. 하지만 이번에는 조바심이 난다. 그는 이미 지난해 "트럼프나 벤 카슨이 오바마보다 낫다"고 발언한 바 있다. 만일 그가 트럼프를 공식 지지하고 트럼프가 당선된다면, 이스트우드에 대한 오래된 애정을 이제 접어야 할지도 모르겠다.[7]

허문영은 트럼프가 당선된다면, 이스트우드에 대한 애정을 철회하겠다고 말했다. 처음에는 이해가 가지 않았다. 이후 나는 이 칼럼을

7 허문영, 「[크리틱] 미렐레스와 이스트우드」, 『한겨레』, https://www.hani.co.kr/arti/opinion/column/752528.html, 2016년 7월 15일, 2022년 7월 1일 접속.

세르주 다네의 「'카포'의 트래블링」에 대하여

윤리적 행위를 빙자한 자기 피아르라고 생각했다. 그는 이 지면에서 본인을 윤리적 소비자로 추락시키는 행위를 하고 있다. 위의 증명이 없다면 영화를 보지 않겠다, 지지를 철회하겠다, 애정을 접어야겠다, 따위의 발화는 모두 아이스크림에 대한 취향 판단으로 수렴되고 만다. 그건 영화를 그저 상품으로 간주하는 일이다. 어떤 이유가 됐건 이 제품을 만든 회사가 부도덕하므로, 나는 이 제품 전부를 거부하겠어. 당신이 소비자 운동을 한다고? 오케이. 그것이 윤리적 행위인지 자문해보았나? 저 발화가 의미를 가지려면 이스트우드 영화의 세계관(이스트우드의 트럼프 지지)과 그로 인해 산출되는 결과 사이에 모두 직접적인 인과성을 만들어내야만 한다. 그게 없다면 이스트우드는 그저 시민으로서 자신의 정치적 입장을 표명한 것이고, 그의 영화와 정치적 입장은 유의미한 관계를 이루지 않는 것이다.

7.

세계의 속성은 규범의 대상이 아니다. 우리는 세계의 특정한 존재론적 특성을 규범이 아닌 아름다움에 맞춰 평가한다. 세계의 붉음은 때로 아름답다, 또는 역하다. 잉마르 베리만의 영화는 아름답다. 드니 빌뇌브의 영화는 역겹다. 당신은 아름답다. 당신은 추하다. 그러나 이러한 속성을 가지고 누군가를 벌줄 수 없는 노릇이다(그러나 빌뇌브의 영화에는 벌을 내리고 싶다). 그럼에도 카포들은 세계의 존재론적 속성을 윤리적 규범으로 환원하고 만다.

그러면 다시 영화 제작 행위로 돌아가서 생각하자. 영화 제작은 장면을 만든다. 장면은 세계를 닮은 무엇이다. 이것을 윤리적 규범으로 평가하기 위해선 우상 숭배 금지라는 유대-기독교적 관념 틀이 필요하다.

가령 특정한 역사적 사건을 그리는 영화 제작 행위를 금지하는 것이다. 그러지 않고서는 카포에겐 논리적 근거가 없다. 카포에겐 울부짖음과 공감, 상상력만 있다. 존재론이 윤리를 대체하는 세계가 카포의 세계다.

8.

예술학교에서 귀가 아프도록 배우지만 가르치는 사람도 잘 모르는 발터 벤야민의 예술의 정치화(공산주의), 정치의 예술화(파시즘)는 이런 맥락에서 다시 생각해볼 필요가 있다. 세계를 도덕화하는 것, 도덕을 세계화하는 것은 각각 공산주의와 파시즘의 사고다. 세계의 자연적 속성을 규범적 속성으로 대체하려 하는 것이 공산주의다. 그들은 세계와 사회를 혼동한다. 규범적 속성(약속)을 자연적 속성(특히 심미적인 특성)으로 대체하려 하는 것은 파시즘이다. 그렇다면 카포들, 즉 「카포」의 트래블링」이라는 평문을 역사적 맥락에서 무작정 분리해 세계의 존재론적 속성과 규범적 속성을 뒤섞어버리는 이들이야말로 전체주의의 꿈을 꾸고 있는 건 아닐까?

　　오늘, 한국에서 재현의 윤리를 주장하는 이들이 사는 세계는 어떤 곳일까?
　　그들은 무슨 꿈을 꿀까? 그들은 무슨 색을 좋아할까?
　　나는 그들에게 세계를 용인하라고 권유해본다.

　　　　세르주 다네의 「「카포」의 트래블링」에 대하여

왕빙은 어떤 문제인가?

1. 중국인 예술가와 중국인 방

우선 방 안에 영어만 할 줄 아는 사람이 들어간다. 그 방에 필담을 할 수 있는 도구와, 미리 만들어놓은 중국어 질문과 질문에 대한 대답 목록을 준비해둔다. 이 방 안으로 중국인 심사관이 중국어로 질문을 써서 안으로 넣으면 방 안의 사람은 그것을 준비된 대응표에 따라 답변을 중국어로 써서 밖의 심사관에게 준다.[1]

존 설이 제안한 '중국인 방'이라는 사고 실험이다. 중국어를 전혀 이해하지 못하는 사람은 그저 대응표에 따라 중국어 질문에 대답한다. 그렇다면 이 사람은 '이해'를 하고 있는 것일까? 혹은 그저 입력하는 것에 불과할까? 이 흥미로운 사고 실험을 현대영화에 적용하고 싶다는 생각이 든 건 왕빙 때문이었다.

왕빙은 2000년대 중반부터 세계 영화제에서 엄청난 박수 세례를 받아온 영화감독이다. 2003년에 발표된 왕빙의 「철서구」는 러닝타임이 551분에 이르는 대작이다. 국내에선 영화평론가 정성일과 허문영이 왕

빙을 발견해 국내에 소개했다. 그는 다큐멘터리를 찍는다. 일체의 영화적 형식도 거부한 채 현장에 밀착해 중국 인민의 삶을 낱낱이 보여준다. 왕빙이 취한 이 투명성은 그를 세계 영화로 끌어올린 미학적 아이디어이지만, 동시에 영화 형식의 기반을 갉아먹는 흰개미이기도 하다. 즉 왕빙은 영화이론에선 파르마콘^{pharmakon}의 일종이다.

왕빙의 영화는 세계 영화제의 극찬에 걸맞은 작품이 아니었다. 내가 왕빙의 영화가 형편없다고 생각한 배경에는 그것이 영화라는 매체를 오용한다는 혐오감이 깔려 있다. 내가 표하는 경멸감을 조금 더 생산적으로 이용할 수 없을까 생각했고 곧 아이디어가 떠올랐다.

존 설을 따르자.

왕빙은 (중국인이지만) '중국인 방' 안에 갇혀 있다. 방의 자그마한 창문으로 석유 시추 현장이 보인다. 그에게 지시문이 떨어진다. '카메라를 창문 방향으로 세워두라.' 그는 영화 문법도, 영화에 관한 기초 지식도, 심미안에도 무지한, 즉 영화에 무관심한 남자다. 그는 카메라의 배터리가 다 닳을 때까지 촬영한 후 영상을 제출한다. 질문은 다음과 같다.

1) 영화적 문법도, 의도도, 서사도 없는 이 영상을 영화라 부를 수 있을까? 어떤 평론가는 그의 영상이 영화일 뿐 아니라 영화사에 길이 남을 걸작이라 말한다.

1 여기에 관해서는 위키피디아의 '중국어 방' 항목을 참고할 것. https://ko.wiki pedia.org/wiki/%EC%A4%91%EA%B5%AD%EC%96%B4_%EB%B0%A9, 2022년 7월 19일 접속.

왕빙은 어떤 문제인가?

2) 만약 이것이 '영화'라 하더라도, 이 영화를 만든 왕빙은 예술가인가? 어떤 평론가는 당연히 그가 예술가라 말한다. 과연 어떤 비밀과 미스터리 덕에 왕빙은 영화인들과 영화 제도에서 추앙받는 걸까? 그걸 보지 못한 나는 빌어먹을 바보인가(수사 의문문).

대답은 이러하다.

1.1) 이를 알기 위해 왕빙의 영화를 내용과 형식으로 나눠 숏 바이 숏으로 기술한다.

예시) 내용 / 형식

중국 산업 도시의 한 게토, 남자는 계단으로 올라간다. / 핸드헬드 숏으로 남자의 뒤를 찍는다.
뜨거운 화염을 바라보는 남자. / 카메라는 남자의 시선을 인칭 숏(P.O.V $^{\text{point of view}}$)으로 보여준다.
(…)

영화 전체에 관한 '기술'을 끝낸 후 이 문장들을 데이터화한다. 데이터를 모아 영화 전체의 스타일과 메시지를 추론한다. 이 작업은 무의미할 것이다. 왕빙 영화에서 스타일과 구조는 희미하기 때문이다. 예술적 의도를 성립시키기 힘들 정도의 무질서가 평론가를 향한다. 여기서 파생되는 질문은 이것이다. 영화적 형식(장식)이 없는 작품에서 예술적 독특함을 찾아내려는 비평 언어가 '강한' 서술을 할 수 있을까? '강한' 서술이란 영화의 형식을 면밀히 조사하는 형태의 기술이다. 영화에선

'시점' '편집' '동선' 등을 의미할 것이고, 문학으로 따지면 '시점'과 '문체'일 것이다. 형식과 구조가 무르면 비평 언어도 물러지고, 영화비평이라는 분과는 존속하기 힘들어진다.

1.2) 영화는 표상과 실재(리얼리티)의 접촉면이 넓은 예술작품이다. 영화에서 표상은 실재를 통제하지만, 왕빙 영화에서 실재의 압력은 표상의 통제력을 무너트린다. 표상과 실재가 98퍼센트 일치한다면 이를 예술이라 부를 수 있을까? 이건 뒤샹의 소변기와 다르다. 뒤샹은 인간이 설계하고 제작한 레디메이드 상품을 예술작품의 반열로 격상시켰지만 왕빙은 현실의 일부분에 서명해서 판매할 뿐이다. 바쟁의 리얼리즘도 다시 한번 생각하게 된다. '자동기술법(오토마티즘)이 실재를 포착한다.'

우리는 이렇게 반문할 수 있다.

"영화가 태어났을 때, 그것이 세계의 진실을 포착하기 위한 발명품으로 고안되었다는 점은 모두 알고 있습니다. 그러나 영화를 발명한 이들의 의도와는 달리 영화는 아름다움을 만들어내는 도구가 되었죠. 리얼리즘은 머나먼 과거에 영화를 발명했던 이의 의도를 지금의 영화가 수행하는 역할에 반영하는 것처럼 보입니다. 그것이 영화가 맡은 미학의 근본적 태도로 기능할 수 있을까요? 저는 아니라고 생각합니다."

중요한 건 결국 실재의 조작, 표상, 상징 형식이지 실재 그 자체는 아니다. 왕빙은 미장센 비평이 영화를 분석하는 기본적인 틀 자체를 파괴한다. 왕빙의 영화는 단순히 비난의 대상이 아니라, 미장센 비평이 성립될 수 있는지 밀어붙이는 스트레스 테스트다. 스트레스 테스트란 금

융 용어로서, 경제가 직면할 수 있는 최악의 시나리오를 가정해 자본이 그 상황을 버틸 수 있을지 실험하는 것이다. 스트레스 테스트는 위기 시나리오로 가정된 상황 아래 금융 기관의 각종 지표를 확인한다. 왕빙의 영화는 대문자 영화cinema의 한계를 밀고 나가는 하나의 시나리오다. 아래의 질문들은 왕빙의 영화가 초래하는 위기 상황(영화 이후의 상황)에도 비평이 강한 서술을 할 수 있는지, 그 요소들을 점검한다. 영화의 형식과 미장센, 작가의 개성과 그로 인한 소유권, 외화면의 특권.

2.1) 왕빙은 어떤 예술가인가? 그에게서 어떤 프로그램, 알고리즘, 태도를 발견할 수 있는지 질문해야 한다. 한국의 영화평론가들은 이러한 질문을 방기하고는 즉시 영화적 상찬을 늘어놓았다. 극단적으로 말해보자면, 그의 작품과 아프리카BJ의 스트리밍 녹화물은 80퍼센트 이상 형식적으로 동일하다. 이 두 명은 모두 예술가인가?

나는 왕빙의 영화가 영화가 아니라고 주장하지만(그럼 영화는 무엇인가? 바쟁을 한번 읽어보아라) 어쨌든 그의 영화는 영화라 받아들여진다. 역산이 필요하다. 제도, 담론, 그의 영화가 하나의 시스템을 이룬다. 그럼 왕빙은 예술가인가? 예술가(라는 시스템)의 일부인가? 다음 질문으로 넘어가보자.

2. 선구자들의 원죄

아피차퐁의 영화 제목처럼 왕빙의 영화는 '낯선 물체'다. 어떤 논자는 대상이 낯설다고 그 낯섦을 신비화한다. 거기에 거짓 수사들을 붙인다. 나는 그들과 다른 방식을 선택하기로 한다.

1) V. F. 퍼킨스의『영화는 영화다』는 영화이론의 난점을 잘 서술한 책이다. 1장 '선구자들의 원죄'와 2장 '소수의견'은(현대미학사에서 펴낸 책의 차례에는 '개척자들의 원죄'와 '부차적 논의'로 번역되어 있다) 영화이론의 두 가지 경향을 설명한다.

첫 번째 경향은 예술가의 창조성을 강조하는 영화이론이다. 퍼킨스는 이러한 이론이 융성한 이유를 영화의 비천한 지위에서 찾는다. 영화는 대중적 오락이므로 예술의 지위를 갈망했다. 여타 예술과 동일한 반열에 오르려는 영화는 여타 예술 영역의 정의를 자신에 적용해야 했다. 음악적, 미술적, 문학적, 따위의 수사가 유행처럼 번진 것도 이 때문이다. 그러나 여타 장르의 범주를 모방하기보다는 영화라는 예술 장르에 걸맞은 (이를테면 회화는 평면, 문학은 문체와 같은)특성이 필요했다. 여기에 동의하는 영화이론가들은 영화 고유의 특징을 영화 이미지라는 재료를 매만지는 예술가의 솜씨에서 찾는다.

영화라는 운동 속의 패턴, 빛의 아름다운 율동 등 현재 영화비평계에서도 흔히 읽을 수 있는 수사들은 영화가 예술로 성립된 초기 때부터 성했다. 영화이론가는 영화 이미지 자체를 신비화하거나 몽타주와 같은 편집 기법에 특권을 부여했다. 루돌프 아른하임은 전자를 택했고 프세볼로트 푸돕킨은 후자를 택했다. 아른하임이 제안한 '영화 이미지'는 영화가 현실이라는 전체 '상'의 부분만을 그려낸다고 보았다. 그에 따르면 이러한 제약은 영화 고유의 특질이다. 푸돕킨의 '몽타주'는 일종의 구문론이다. 그는 영화이미지를 단어, 몽타주라는 편집 기법을 문법이라 보았다. 여기에 따르면 의미는 단어가 아닌 문법에서 파생한다. 푸돕

왕빙은 어떤 문제인가?

킨은 몽타주에 특권을 부여했다.

두 번째 경향은 영화적 리얼리티에 방점을 두는 영화이론이다. 앙드레 바쟁과 지그프리트 크라카우어가 여기에 속한다. 그들은 영화가 포착하는 현실의 단면이 영화 예술의 고유한 특징이라고 보았다. 즉, 다큐멘터리적 이미지는 영화의 가장 강력한 무기다. 여타 예술은 모두 인간 존재에 의존했으나, 영화는 인간의 부재에서 유래했다. 위의 명제는 영화적 현실에 관한 유행가 후렴구처럼 반복되어왔다.

여타 예술이 의존했던 인간 대신에, 영화가 유래한 비인간적 매체인 카메라의 시선은 현실을 재생산한다. 그러나 문제는 여기서 발생한다. 현실을 재생산하는 (나아가, 현실과 구별되지 않는) 영화의 존립 이유는 무엇일까? 현실이 이미 선재하는데 말이다. 바쟁과 크라카우어의 해결책은 인간이 편견과 이데올로기, 관습에 찌들어 보는 세계를 카메라의 시선은 객관적으로 본다는 점을 강조하는 것이었다. 영화감독은 창조적 예술가 역할을 거부하고, 카메라에 자신의 창조성을 의탁해야만 했다.

영화이론의 다수의견과 소수의견은 이제는 수만 번 반복되어 지겨울 정도의 이야기가 됐다. 그러나 이 구분은 때로 중요하게 느껴진다. 퍼킨스는 첫 번째 경향이 '(영화적) 재료와 배치'를 명료히 구분하지만, 그런 구분은 명확하지 않을 뿐 아니라, 실제 영화에 적용되기 어렵다고 비판한다. 또한 영화적 물질(이미지)에 우선성을 두는 두 번째 경향은 엄격하게 영화의 고유성을 강조한 나머지, 실제 영화의 스타일을 분석할 때는 무용지물이 되었다.

앞서 본 것처럼 퍼킨스는 형식과 내용, 재료와 배치의 구분을 용납하지 않으며 이들 가운데 어느 하나에 우선성을 부여하는 것을 극도로 꺼리는 실용주의자다. 대신에 그는 그 사이에 이론적 오솔길을 낸다. 영화 형식은 허구적 세계를 관객이 믿을 수 있는 '신빙성'을 제공해야 한

다. 영화감독은 있음 직한 일을 보여줌으로써 관객이 영화라는 허구에 갇히도록 만든다. 퍼킨스는 창작자는 자신의 존재감을 과시하는 대신에 현실이라는 재료에 일관성 있는 형식을 부여해야 한다고 말한다. 카메라는 이야기를 운반하는 캐릭터의 태도와 심리 상태에 반영될 수 있도록 일관성 있게 움직인다. 이 같은 유기성은 영화를 특정한 요소 하나(편집, 카메라, 화면의 장식적 구성)로 환원하지 않고 복합적인 체계를 지는 예술로 규정하는 방법이다.

2) 에이드리언 마틴의 책 『미장센과 영화 스타일Mise en Scène and Film Style』은 미장센이라는 영화적 개념의 성립 과정과 실용성을 잘 설명한 책이다. 마틴은 미장센 비평의 '선구자' 제라르 르그랑과 퍼킨스의 입을 빌어 미장센을 이렇게 설명한다.

> 내러티브 영화에서 영화적 효과를 디자인하는 일을 영화적
> 세계에 영화 장치를 배치함으로써 이를 믿게 하는 수단을
> 가져오는 것이라는, 퍼킨스의 주장에 동의한다.[2]

> 영화의 내러티브적 성질은 그것의 인공성과 직접 충돌하지
> 않는다.[3]

2 Adrian Martin, *Mise en Scène and Film Style: From Classical Hollywood to New Media Art*(Basingstoke: Palgrave Macmillan, 2014), p. 9.
3 Adrian Martin, 위의 책, p.10.

왕빙은 어떤 문제인가?

르그랑은 미장센이 내러티브(이야기)를 운반할 시각적 은유라고 본다. 미장센의 내러티브적 성질과 현실에의 사진적 재생산은 충돌하지 않고 서로 어울린다. 그의 말처럼 영화 속 사물의 배치만으로 관객은 스토리를 이해할 수 있다. 르그랑에게 영화는 텍스트다. 언어(규칙)가 없는 텍스트, 혹은 시각적 텍스트다.

르그랑은 카메라가 실제 촬영하는 장면에서 진행되는 리프레이밍reframing에 주요한 스타일적 역할을 부여한다. 그에게 리프레이밍은 또 다른 시각적 구성이나 요소와 비교할 수 있는 가능성을 만들어내고, 영화적 요소 간의 연결을 접합하는 행위다.[4]

마틴에 따르면 미장센은 구문론 없는 단어들의 집합이다. 그것은 영화라는 시공간적 연속체에 시청각적 신호로 배치되어 있다. 이를테면 어떤 영화 장면은 '돈가방' '돈가방을 잡는 여인' '그녀가 위치한 방' '사운드트랙'이 시간적(1분 30초)으로 펼쳐지는 신호 - 더미다.

르그랑에게 미장센은 다양한 '역능'을 가지고 있으며, 관객들을 설득시키는 활동이다. 미장센은 '메커니즘의 네트워크'와 시청각-수신의 통합을 통해서만 나타날 수 있다.[5]

즉, 르그랑이 말하는 미장센은 리얼리티를 재료로 삼는 영화 매체의 특성과 이미지를 조형하는 형식 사이에 벌어진 간극을 메우기 위한 임시방편이다.

3) 왕빙의 영화는 전통적인 미장센 비평(작가론)의 관점으로는 설명하기 곤혹스럽다. 그의 영화는 실재와 들러붙었다고 할 정도로 그 거리가 가깝다. 매체 자체의 특질을 선호하는 관점으로 보면 왕빙의 「비터 머니」는 영화다. 그러나 영화 매체의 관점은 퍼킨스의 말처럼 너무나 엄격하고, 이론적인 구분 틀이다. 카메라의 비인간적 시선은 인간의 편견을 초과한다. 그러나 우리는 "그것이 영화의 우월성을 보증하나?" 라고 되물을 수 있다. 그러한 태도는 지극히 20세기에 특정되는 골동품의 관점으로, 실재에 관한 20세기적 편견을 그대로 보여줄 뿐이다.

카메라가 포착하는 광학적 현실 vs. 인간의 시선으로 본 현실

비인간적 시선은 영화 매체가 지니는 예술적 잠재성을 의미한다. 카메라에 전적으로 시선을 맡기면 영화 매체의 가능성을 펼칠 수 있고, 그것은 좋다(?). 혹은 그것은 혁명적이다(?). 이 가치 판단의 문제는 심각하다. 비인간적 시선은 그 자체만으로는 아무것도 가리키지 않기 때문이다. 왕빙의 「비터 머니」가 영화 매체의 잠재성을 완전히 펼쳤다 하더라도, 그 사실이 그 영화의 아름다움과 유의미함을 증명하지는 않는다.

그런 점에서 나는 바쟁의 리얼리즘 이론에 반감을 갖고 있다. 나는 카메라가 포착하는 광학적 이미지란 그저 재료에 불과하다고, 아른하

4 Adrian Martin, 앞의 책, p.10.
5 Adrian Martin, 앞의 책, p.12.

임적 관점의 부분적 환영에 가깝다고 본다. 체스를 예로 들어보자. 체스의 기물이 돌이든 쇠든 나무든 게임은 규칙대로 진행된다. 물론 기물이 매끄럽고 아름다우면 좋겠지만 기물이 무엇이든 게임은 진행될 뿐이다. 나는 바쟁이 기물에 너무 많은 의미를 부여했다고 생각한다.

왕빙의 미장센은 어떻게 설명될 수 있을까? 왕빙의 영화는 분명 시청각적 신호로 받아들여지고, 서술될 수 있을 것이다. 그러나 그러한 시청각적 기호들이 집합적으로 모여 형성된 텍스트에는 구문이 없다. 문장, 구, 절이 없다. 오로지 시청각적 신호들이 시공간 연속체에 배치된 방식뿐이다. 이 방식은 어떤 문제를 낳는가? 문장과 구, 절은 의미를 전달한다. 명제는 의미를 전달한다. 문제는 영화라는, 구문론 없는 단어 묶음이 의미를 만들 수는 있어도 발화자의 의도를 정확히 반영하지 못한다는 점이다. '~는 ~을 ~다'라는 (주어, 목적어, 술어 등을 지닌)문장 형식이 부재하기 때문이다. 고전영화의 미장센이 정합적인 형태로 발전한 것은 이런 이유에서다. 미장센은 가상의 시공간이 체계적으로 구성된 방식을 통해 의미를 전달한다. 우리는 언어가 아니라 이미지로 구성된 세계가 정보들을 전달한다는 점을 알고 있다. 20세기, 즉 영화의 세기에 우리는 정보들이 배열되고, 또 전달되는 일련의 질서를 구축해온 것이다.

그러나 왕빙의「비터 머니」처럼 시청각적 기호가 배열된 방식이 의도를 알 수 없을 만큼 난잡하고 투명한 방식으로 사물과 풍경을 가리키는 데 집중된다면, 의미는 어떻게 파생될 수 있나? 나는 그것이 불가능하다고 본다. 왕빙의「비터 머니」에는 시청각적 기호가 배열되어 있으나, 그 집중도와 밀도가 낮은 탓에 어떤 의도도 반영하지 못한다. 퍼킨스가 제안한 '유기성'의 원칙은 극영화에 한정되긴 하지만 우리는 다큐멘터리 장르가 단지 대상이 '존재함'을 드러내는 데 그치지 않는다는 점도 잘 알고 있다. 다큐멘터리는 극영화보다 관객에게 믿음을 주는 데

유리하다. 그들이 실재임을 미리 전제하고 있기 때문이다. 그러나 왕빙의 다큐멘터리에선 '실재'는 어떤 형식보다도 강력한 영화적 계수計數다. 이는 포르노에서 스토리텔링이나 형식보다도, 실제 성교 행위 그 자체에 방점이 찍힌 것과 마찬가지다.

퍼킨스는 안토니오니의「붉은 사막」에서 붉은색이 허구적 세계를 신뢰시키기 위한 장치로 사용되지 않는다는 점에 주목한다.「붉은 사막」의 붉은색은 감독의 창의력을 부각하는 장식이다. 퍼킨스가 안토니오니에게 가한 지적은 왕빙의 영화를 다루는 데도 두고두고 음미할 만하다. 왕빙의 카메라가 포착하는 인물들은 안토니오니의 붉은색과는 정반대 기능을 수행한다. 인물은 의미를 부여받지 못하는 존재로, 사물의 일종으로 다뤄질 뿐이다. 왕빙의 영화는 사물들로 가득한 무질서로서 의미의 네트워크에서 완전히 탈출한다. 비평가는 거북이와 달리기 시합에 나선 아킬레우스처럼, 왕빙이라는 거북이를 결코 따라잡을 수 없다.

4) 지금까지 이 글에서 두 가지 이야기를 했다. 왕빙의「비터 머니」는 실재에 너무나 가까이 붙어 있다. 표상이 존재하지만 희미하다. 왕빙은 시청각적 기호들을 배치했지만, 기호들을 가로지르는 모티프는 명확하지 않으며, 구문론이 없는 영화 매체의 특성상 발화자의 의도는 더욱 혼란스러워진다. 왕빙의 영화는 '낯선 물체'이며, 영화이론의 개념들을 반성하게 하고 영화비평의 언어를 돌아보게 만든다. 스트레스 테스트 결과는 어떻게 나왔을까? 왕빙이라는 위기 상황에 부딪힌 영화비평의 언어는 견딜 수 있을까? 왕빙의 영화에서 고유한 형식적 특성과 예

술적 개입을 찾을 수 있을까?

그의 「비터 머니」는 영화로 불리는 시청각적 이미지의 형식적 특성을 결여하고 있음에도 영화로 받들어진다. 왕빙의 영화를 영화라 부를 수 있다면 우리는 모든 영상을 영화라 부를 수 있을 것이다. 그러므로 왕빙의 영화는 오직 외부 효과, '현실의 외부 맥락'을 거쳐서만 설명될 수 있다. 그러나 외부 효과는 영화에 영향을 줄 뿐, 영화 자체를 결정 짓는다고 볼 수 없다. 예술비평은 작품의 자율성에 대해 논해야 한다. 타율성은 부차적인 문제다. 왕빙에 대한 논의는 그래서 무의미하다. 영화 자체의 스타일에 대한 형식적 접근은 뒤로 물리고 타율성을 먼저 다루기 때문이다.

3. 소유권을 주장하기

어떤 이는 문화 미학으로서의 샘플링은 긍정하지만, 이를 가능하게 하는 조건에 대해선 침묵한다. 예술가의 소유권은 왜 도둑질할 수 있는가? 소유권은 어떻게 형성되는 건가?

나는 영화를 공부했으므로 예술가가 주장하는 소유권을 '작가의 서명'과 동의어로 인식한다. 영화 제작에 개입하는 이들은 다양하지만, 경제적인 소유권을 주장할 수 있는 건 제작사이고, 크레디트에 제일 먼저 오르는 이름은 영화감독이다. 이때 소유권은 두 층위로 갈린다. 그러나 후자(영화감독)의 소유권은 제작에 개입하는 다종다양한 요소를 중재하는 기능을 맡음으로써 제공되는 보상일 뿐이다. 이 보상은 지적 재산권이라기보다는 예술가로서의 명성을 계약서상에서 인정받는 수준에 가깝다.

소유권에 관한 가상 시나리오(강덕구 저)

A 감독(연출)은 B 촬영감독과 영화를 찍었다. 그러나 A 감독은 영화 촬영에 있어 미약한 수준의 영향력만 발휘했고, 영화 연출은 B 촬영감독이 도맡아 했다. B 촬영감독은 시놉시스를 장면으로 구현하는 데서 자신만의 공식을 세웠다. 그의 공식은 메모에 상세히 적혀 있다. 그럼에도 불구하고 제작사는 이 사실을 묵인했다. B 촬영감독은 A 감독과 중도에 갈등을 빚어 해직됐다. 영화는 결국에 완성됐고 상당한 성공을 거둔다. A 감독은 이후 B 촬영감독의 연출 공식을 완전히 베껴서 여러 작품을 완성시켜, 작가 A로 인정받는 데 이른다. B 촬영감독은 영화감독으로 데뷔하지 못한 채 A의 성공을 바라본다. 결국 B 촬영감독은 A 감독을 고소하는데…….

관습적으로 인정받는 영화 크레디트의 표준 모델이 존재한다. 영화감독은 마치 지휘자처럼 영화 현장을 장악하고, 자신의 미학을 영화에 반영하는 사람이라고 여겨진다. 이는 예술가의 명성을 인정받을 수 있는 '인지권'(혹은 얼누리[6])을 개간하는 것이라 볼 수 있다. 자신의 미학을 인정받을 수 있도록 특정 영역을 개간하는 것이다. 즉 '예술가 = 농

6 철학자 피에르 테일라르 드 샤르댕의 표현으로 '정신계'를 의미한다. 인간들의 정신이 집합적으로 모여 상위 차원의 세계를 이루고 있다. 에릭 레이먼드 같은 이들은 그것을 일종의 토지처럼 간주한다. 누군가 새로운 땅을 개척하고, 빌려주는 것이다.

왕빙은 어떤 문제인가?

부' 모델이다. 이와 비슷한 모델은 오픈소스 문화에 존재하는데, 에릭 레이먼드는 오픈소스 문화가 '명성 게임'이라는 인정 투쟁을 통해 존속함을 밝히고 있다.

파레 리도는 해커들이 순수한 관념의 영역에서 활동하는 것은 아니라는 정확한 지적을 한다. 그는 해커들이 소유하고 있는 것은 (개발이나 서비스 등의) 육체노동이 내포돼 있는 프로그래밍 프로젝트이며, 여기에 명성이나 신용 등이 결부돼 있다고 주장한다. 따라서 해커 프로젝트가 걸쳐 있는 공간은 순수한 얼누리가 아닌 얼누리를 탐사하는 이원적 형태의 프로그램 프로젝트 공간이라는 것이다. (천체물리학자들의 양해를 빌면, 이러한 이원적 공간을 어원적으로) '얼누리ergosphere' 또는 '작업권sphere of work'이라 부르면 합당할 것이다.[7]

영화 제작에서 생산물에 대한 소유권은 다양하게 쪼개져 있다. 소유권은 분할되어 있고, 개간에 참여한 모든 농부가 계약에 묶여 있다. 여기서 영화감독-작가란 소규모 법인으로서 여타의 창작자를 모두 포함하는데, 이는 앤드류 세리스가 말하는 '구조로서의 작가'를 순전히 소유권의 측면에서 바라본 것이다. 세리스는 영화감독이 '한 명의 작가'로 인정받으려면, 좋은 영화를 만들기보다 작가로서의 '개성'을 가져야 한다고 말한 바 있다. 작가에게서는 일관된 지향점과 미학적 프로그램이 엿보여야 한다. 그렇다면 영화감독은 작가로서 영화를 소유할 수 있다. 이는 분명 경제적 권리의 측면은 아니다. 톰 웨이츠는 그가 어사일럼사에 있던 시절 만든 음악이 한동안 회사에 귀속됐던 고초를 겪었다. 프린스 역시 소속사와의 분쟁으로 인해 '프린스'라는 활동명을 사용할 수 없

었다. 그렇다면 이들의 음악은 진정 누구의 소유인가? 저자의 죽음이 부상하는 상황은 소유권을 저작인격권이나 저작재산권처럼 복잡한 법적 권리의 그물망으로 만든다.

특정 영역을 점유할 때 시간은 연대기적으로 흐른다. 아버지의 영향을 불안해하는 아들의 모습은 소유권의 표준적 모델이다. 우리는 표절 논란에서 '독창성'과 '원본성'에 대한 논의를 숱하게 볼 수 있다. 미학적 영향력을 평가할 때면 누가 먼저 도착했는지를 기준으로 삼는다. 히치콕이 먼저 도착했는가? 그렇다면 드 팔머는 후순위다. 핵심은 시간에 따라 소유권이 정해진다는 데 있다. 바야르는 이러한 논리를 뒤집고 독창성이라는 신화를 공격하면서 소유권의 시제를 완전히 뒤집었다. 즉 소유권의 핵심은 시간에 있다. 누가 독창적인지 판단하려면 누가 먼저 도착했는지부터 확인해야만 한다.

소유권은 분명히 존재한다. 소유권은 '의미를 일궈내는 형식'을 통해 창작자의 개성을 인준받는 시스템을 의미하기 때문이다. 그때, 형식은 예술가의 개입을 증명하는 증거가 된다. 통시적이고 공시적으로 소유권을 분할하고 순서를 뒤집는다고 해서 소유권이 사라지는 것은 아니다. 경제의 층위와 명성의 층위를 분리해야 하고, 이중 후자에서도 작품과 작가의 층위를 분리해서 보아야 하겠지만, 먼저 도착한 이는 반드시 존재하기 때문이다. 「철서구」와 「비터 머니」 「광기가 우리를 갈라놓을 때까지」는 미학적 층위에서 왕빙의 영화라고 할 수 있을까? 왜? 가

7 에릭 레이먼드, 『성당과 시장: 우연한 혁명으로 일어난 리눅스와 오픈소스에 대한 생각』, 최준호·송창훈·이기동·정직한·윤종민 옮김, 한빛미디어, 2013, 75쪽.

왕빙은 어떤 문제인가?

령 증거라고 하는 것들이 이곳저곳에 흩어져 있다면, 즉 증거들이 일관된 논리를 만들지 못한다면 무슨 소용이 있겠는가? 증거들은 일관된 논리 아래서 꿰어져야만 한다. 왕빙이 시각적 패턴과 '개성'을 형성하지 못한다면, 우리는 그를 영화계 바깥에서 출현한 '순수한 야만인'으로밖에 평가할 수밖에 없다. 왕빙을 옹호하기 위해 그의 영화에 담긴 진정성을 옹호하는 일은 왕빙에 대한 가장 악독한 모욕이 된다.

4. 다시 한번, 왕빙에 대한 증오

만약 내가 누군가에게 작품의 층위에서 소유권을 주장하려면 의도와 신호, 구문론을 포함한 시각적 증거를 가지고 설득해야 한다. 그러나 왕빙은 왕빙의 영화를 왕빙의 것으로 주장하는 시각적 증거를 방기하는 독특한 존재다. 그의 작품에서 두드러지는 건 개입과 조작이 아닌 방임과 방기다. 그는 프레임을 짜고 연출하며 의미를 창출하기보다는 카메라를 들고 그저 사람을 찍는다. 그런 전략 자체는 유의미한 증거로 기능하지 못한다. 나는 J. P. 스니아데키의 「아이언 미니스트리The Iron Ministry」와 「철서구」의 미학을 구분할 입증 책임을 왕빙 찬양자들에게 요구한다. 내게 왕빙은 서구 영화제와 담론이 '실재를 자동으로 보존하는 매체로서의 영화'라는 표준 서사와 동북아에 대한 푸어poor포르노를 뒤섞어 창작한 존재로 보인다. 내게 왕빙은 실존 인물이 아니라, 하나의 담론적 장치에 불과하다. 환언하자면 그는 포스트시네마 담론과 중국 영화 담론을 지지하기 위해 필요한 '린치핀linchpin'일 뿐이다. 작가로서 그의 존재감은 희미하고, 그가 지닌 소유권은 불분명하다.

그는 '방기'와 '방임', '비인간'적이라는 수사를 기계적으로 수행한

다. 한국의 시네필들이 좋아하는 하스미 시게히코에 따르면 영화 관람의 체험을 글로 기록하는 것은 생생하고 강렬한 감각을 내러티브로 환원하는 것이다. 강렬한 영화적 체험은 휘발되고, 남는 건 형식이다. 결국 평론가가 다룰 수 있는 대상은 형식이며, 소설가 마틴 에이미스는 스타일(형식)이야말로 물질적(재료)이라고 말한 바 있다. 형식은 소유권이다. 우리는 그것을 이렇게 번안해서 말할 수도 있다. 소유권은 영혼이다.

형식은 언제나 운명으로서만 나타난다.
— 루카치 죄르지

영혼을 믿는다는 아피차퐁 위라세타쿤의 말을 이해할 순간이 왔다. 왕빙의 영화에서 왕빙의 지분은 얼마나 될까? 왕빙의 자기 자본 이익률ROE은 얼마인가? 즉, 왕빙에게 영혼은 있는가? 왕빙의 자본은 완전히 잠식되어 있는 상황이다. 자본 잠식은 붕괴를 초래한다. 영화적 형식이 부재하는 왕빙의 영화는 영화가 맞닥뜨린 대단히 현대적인 현상이다. 영화 제작과 비평의 민주화는 양쪽에서 영화를 바라볼 수 있는 관점을 붕괴시켰다. 왕빙은 영화가 붕괴된 데 따르는 병리적 증상이다.

5. 주전자를 허구화하기

왕빙은 다큐멘터리 작가다. 그의 영화에서 두드러지는 건 배우와 실제

인물의 동일성이다. 배우는 실재와 가상을 연결하는 교역 지대의 특권을 독점하다시피 한 존재다. 모더니즘이 등장한 이후에도 '실재의 모방의 모방'이라는 플라톤적 모델을 고수할 수밖에 없던 영화에게, 실재는 성가신 배경인 동시에 매체의 준거이기도 했다. 그 탓에 많은 비평가는 영화 바깥인 외화면에 많은 의미를 부여했다. 저 바깥에 상상할 수 없을 정도로 풍요로운 외부가 있고 영화는 바깥의 조각일 뿐이라는 식의 사고방식은 때로 정도가 지나쳐 화면 내부까지 먹어치우고 만다.

배우는 영화 예술에서 실재와 가상을 매개하는 존재다. 봉준호의 영화 「살인의 추억」에서 송강호는 모두가 알다시피 배우 송강호이자 주인공 캐릭터 박두만이다. 그의 신체는 실재와 가상을 연결한다. 2003년의 송강호는 동시에 1986년의 박두만이며, 이 같은 간극은 사실 송강호가 뒤집어쓴 존재론적 의상이 여러 벌임을 암시한다. 송강호는 박두만이자 송강호이지만, 또 박두만이 아니기도 하며, 「기생충」에서 연기하는 송강호와 다른 사람이기도 하다. 다층적인 존재론적 의상들이 영화를 허구 안에 잡아놓는다. 덕분에 외화면은 내화면과 수평선상에서 다뤄질 수 있다. 송강호와 박두만의 간극은 「살인의 추억」에서 허구와 실재를 중개할 수 있는 가능성의 조건인 셈이다.

그러나 「살인의 추억」에서 송강호와 전미선이 대화를 나누는 방에 놓인 주전자는 배우와 같은 지위를 확보하지 못한다. 이 놋쇠 주전자는 1986년, 화성 연쇄살인사건을 수사하기 직전 형사가 동거하던 연인의 집에서 사용되는 가재도구다. 동시에 놋쇠 주전자는 2003년 「살인의 추억」 제작부에서 조연출이 소품부에게 1986년에 사용됐을 법한 소품을 가져오라고 했을 때 철물점에서 값싸게 구매한 소품이다. 주전자에서는 2003년도와 1986년도 사이의 간극을 포착할 수 없는데, 이는 1986년도의 허구가 주전자를 명명하기에 역부족이기 때문이다. 주전

자는(인간 송강호가 박두만이 될 수 있듯) 캐릭터가 아니다. 주전자는 주전자다(기능적인 측면에서도 주전자는 아무런 역할도 수행하지 못한다. 히치콕의 맥거핀으로도 활용되지 못한다). 주전자에겐 이름이 없다. 이 순간에 외화면 - 실재는 허구를 가르고 주전자로 침입한다. 영화비평의 언어는 의미의 망 밖으로 달아나는 주전자에게 패배할 수밖에 없다. 왕빙의 다큐멘터리 속 인물은 현실과 가상을 매개하는 배우가 아니라, 영화적 현실로 지시되는 '주전자'에 가깝다. 그들은 말하고, 밥 먹고, 사랑하는 주전자다. 나는 평자들이 왕빙의 풍경을 논하는 방식이 철저히 실재에 근거한다고 본다. 픽션 영화의 잉여로서 남아 있는 주전자야말로 현대영화가 탐구하지 못하는 허구와 실재의 관계를 보여준다.

주전자는 현대영화에서 방기하는 허구적 가능성을 의미한다. 왕빙 다큐멘터리의 인물들은 그 인물 '자체'라는 동일성을 띠기도 하지만, 또 다른 세계를 보여주는 인물로 각색되어야 한다. 허구와 실재의 간극이 대단히 가까울 때조차 둘은 분리되어 있어야만 한다.

주전자는 상징계의 봉합이 실패하는 바람에 틈입되는 무시무시한 얼룩이 아니다. 「살인의 추억」의 주전자는 인물들의 시점이나 스토리의 균형을 붕괴시키는 표지로 작동하지 않는다. 주전자는 배경으로 물러나 있다. 그것은 축 늘어진 채로 언어를 거부할 뿐이다. 주전자는 하스미 시게히코가 말하는 표층이다. 언어는 그 존재의 표층을 훑을 수밖에 없고, 이 패배는 영화 관람의 조건을 이룬다. 그러나 이런 패배주의는 저 외부, 유폐된 외부의 풍요로움(생성)을 상정하고 만다. '실재를 다루기엔 턱없이 무리입니다……' 같은 패배주의가 영화이론의 가장 중요

한 언어 중 하나가 되는 것이다. 그래서 영화비평은 영화를 실재의 일부분이 결합된 비 - 전체로 다루고, 영화를 관람하는 주체는 패배자가 된다. 결국 이런 관점은 영화 재현의 윤리를 위한 전제 조건이 된다.

"저기요, 여기 현실이 있고, 영화는 현실을 모방한 거라고요."

주전자는 이러한 현실 기반의 영화 예술이 미학적으로 맞닥트린 장애물이다. 예컨대 배우라는 존재는 인간이 등장해 이야기 꾸러미를 푸는 '영화 예술'이라는 장르를 보증한다. 하지만 주전자만 나오는 영화는 영화를 영화 예술로 보증할 수 있을까? 왕빙은 저 단단하고 강인한 세계를 모사하면서 윤리적 의무를 짊어진다. 그때 영화는 윤리적 딜레마 안으로 휩쓸려 들어가는데, 이때 영화가 묘사하는 (미적인) 세계는 규범적 사실의 총합이 된다. 왕빙의 영화는 현실의 비극을 증명하는 증거 자료가 되는 것이다.

주전자가 초래하는 딜레마를 방지하려면 저울에 '허구의 실재성'과 '실재의 허구성'을 올려놓고 둘의 질량을 동일하게 만들 수 있는, 즉 영화의 외화면과 내화면을 평면 안으로 접을 수 있는 방법이 필요하다. 영화이론이 수행해야 할 임무는 주전자를 플라스마 혹은 크툴루의 시체로 변조하는 연금술만큼 어려울 테다. 그러나 연금술보다 중요한 건 질문을 던지는 일일 것이다.

오늘날, 영화를 영화로 만드는 것은 무엇인가?
왕빙은 대체 어떤 문제인가?

정전은 오늘부터 내일까지
우리를 괴롭힌다

오늘날 어떤 장르에서든 간에 정전은 죽은 개 취급을 당하고 있다. 나 역시 정전을 끊임없이 저주하고 조롱하는 축에 속했지만, 근래 생각이 달라졌다. 정전은 죽인다고 죽일 수 있는 상대가 아니기 때문이다. 정전을 완전히 살해했다 해도, 정전은 다른 방식으로 재생산된다. 정전의 무덤에서 환호하고 쾌재를 부르는 이들조차 또 다른 정전 체계를 생산한다. 그들이 외치는 환호는 정전 시스템을 살해했다는 데서 온 것이 아니라 또 다른 우상의 자리를 차지했다는 환희에서 비롯된 것이다. 각자 다른 명분을 가진 다양한 억견이 정전 시스템을 폭격하고 있다. 한 편에선 정전 시스템이 정치적으로 올바르지 못하다고 주장한다. 이에 따르면 정전 시스템은 백인 남성 전문가의 관점에서 구축되었으므로, 소수자성을 반영하지도 이를 대표하지도 못한다. 탈식민주의나 젠더 연구처럼 소수자성을 핵심으로 바라보는 학계는 정전을 맹렬히 공격하거나, 이를 해체해야 한다고까지 과감하게 말한다.

그들의 주장은 다음과 같다.

먼저 ()를 이미지로 그려낸 재현에 대한 문제 제기가 이뤄진다. 소수자를 '올바르지 않게 재현한' 정전은 취소하거나 삭제해야 한다. 「바람과 함께 사라지다」를 HBO에서 삭제한 이름을 상기해보자. 서부극의 남성성을 대표하는 존 웨인의 동상을 마치 소련 붕괴 이후의 레닌 동상처럼 파괴하자는 목소리도 들린다.

다음으론 백인 남성이 설립한 정전 체계 자체가 그들의 이익에 맞도록 편향적이고 주관적으로 구성됐다는 의견이 있다.

이 두 가지 사항은 정전에 대한 공격을 구성하는 주요 원칙이다. 이 같은 원칙은 정전 체계가 '마땅히 ~해야 한다'는 당위를 끌어안고 있다. 이들이 바라는 사회적 상과 그들이 촉구하는 사회적 율법에 이미지나 정전 체계 자체가 부합해야 한다. 나는 이런 생각이 틀렸다고 일축하고 싶지는 않다. 그러나 이들이 타당하고 여기는 당위를 근거로 내세울 때면 의심을 감출 수 없다. 나는 어떻게 해서 당위가 근거가 될 수 있는지 모르겠다. 세계는 부당하므로 올바른 세계로 나아가야 하며, 영화 또한 여태까지의 부당한 세계를 재현했으므로 올바른 예술로 나아가야 한다는 이들의 원칙은 순환 논리에 갇혀 있다. 그들이 제시한 당위적 세계관에서 영화는 세계에 완벽히 종속됐다. 그들은 정전 체계가 마치 시민사회처럼 계몽되어야 한다고 본다. 그러나 그처럼 계몽된 정전 체계는 시스템 내부에서 작동하는 힘과 권력에 있어서는 앞선 정전 체계와 다르지 않다. 정전 체계의 근본적 원리가 변하지 않으면, 부당한 세계는 여전히 굳건할 것이다. 나는 계몽주의자들이 정전 체계 전체를 계몽하려 한다면 바로 이 힘과 권력의 네트워크에 가닿아야 한다고 말하고 싶다.

나는 정전 체계의 대안을 원하는 이들조차도 정전 체계의 성립 자

체를 부정하지 않는다는 점에 흥미를 느낀다. 그들은 하나의 권위를 해체하지만 또 다른 권위를 구성하려고 한다. 이를테면 존 포드를 영화사에서 축귀한다고 해서 정전 체계라는 우상은 사라지지 않는다. 더 나아가 정전 체계라는 우상이 작동하는 방식은 프랑크 모레티가 말한 대로 도살장이 작동하는 방식만큼이나 폭력적이다. 모레티의 설명에 따르면 출판되는 책은 전체 중 99.5퍼센트가 도륙되고, 단 0.5퍼센트만이 정전의 이름으로 살아남아 역사에 기록된다.

모레티는 아래와 같이 설명한다.

'역학적'이고 '연속적'으로 발전하는 수요. 이것은 '주어진 소비자가 특정한 영화를 택할 가능성은 그 전에 같은 영화를 선택한 영화 관객들의 수에 비례한다는 것'을 의미한다. 이는 '증가하는 수입'에 대한 소비자들의 반응 곡선이다. 그리고 거기에서 '과거의 성공은 미래의 성공에 지렛대를 제공해 주고', 결국 '겨우 20퍼센트의 영화가 흥행 수익의 80퍼센트를 벌어들이게 된다'. (De Vany and W. David Walls,「Bose-Einstein Dynamics and Adaptive Contracting in the Motion Picture Industry」, pp. 1501~1505). 20퍼센트와 80퍼센트. 얼마나 흥미로운 과정인가. 출발점은 완전히 폴리스 중심적이다(어떤 종류의 숨겨진 앞잡이도 없는, 독립적인 영화 관객들). 그러나 그 결과는 비정상적으로 중앙집권적이다. 그리고 문학 시장의 중앙집권화는 정확하게 영화에서와 동일하다. 결과적으로,

정전은 오늘부터 내일까지 우리를 괴롭힌다

이것이 정전이 형성되는 방식이다. 극소수의 책들이 매우 거대한 공간을 차지하는 것. 그리고 그게 바로 정전이다.[1]

정전은 전적으로 독자, 특히 작품을 선호하는 독자의 수가 압도적으로 많을 때 성립된다. 모레티는 단순히 전문가들이 새로운 정전을 도입한다 해도 여전히 대다수의 책은 아래로 전승되지 못한 채 하치장으로 직행할 거라 말한다. 정전 체계는 중앙집권적인 방식으로 운영되는 도살장이다. 독자들이 특정한 선호를 나타내고, 그것이 시장의 검증 절차로 도입되면, 역사에서 극히 소수의 작품만이 살아남도록 되어 있다. 정전 시스템의 기준이 사회적으로 올바른 움직임에 기여하는 방향으로 새롭게 교정된다 하더라도 이 기준이 살해하는 작품의 수는 기존의 기준이 살해하는 작품의 수와 별반 다르지 않을 것이다.

소수는 살아남고 다수는 죽는 정전 시스템은 필연적으로 권위를 생산할 수밖에 없다. 이러한 시스템은 소수에게 권력을 독점시키기 때문이다. 근래 바쿠닌의 글 「권위란 무엇인가?」를 읽으면서 우리 사회에서 권위가 수행하는 역할을 정전 체계가 예술계라는 장에서 그대로 수행하고 있다고 생각했다. 바쿠닌은 권위야말로 물리적·사회적으로 인간을 종속시키는 자연법이라고 말한다. 그에 따르면 권위는 '권위'라는 동어 반복 속에서 효과를 발휘한다. 누구도 권위를 의심하지 않고, 권위가 권위자에 의해 구성됐다는 사실 앞에 그저 머리를 조아릴 것이다.

과학원에서 제정된 법에 복종할 사회란, (사람들이) 이러한 법제의 합리적 rational 성격 자체를 이해했기 때문이 아니라(그렇다면 학술원의 존재는 무의미해질 것이다), 이해 없이도 공경의 대상이 되는 과학이란 이름을 이 법이

부여받았기 때문이다. 이러한 사회는 인간의 것이 아닌
짐승들의 것이 되리라.[2]

물론 바쿠닌은 권위 자체를 거부하지 않는다. 수많은 권위의 교차
참조를 통해 자신이 선택할 자유를 얻는다는 것, 이 순간 바쿠닌은 '나 자
신'의 역량에 대해 말한다. 나는 바쿠닌과 모레티라는 권위자를 동시 참
조하며, 정전 체계라는 권위를 어떻게 변화시켜야 할지 고민하고 있다.
　정전 체계는 단순히 예술사에 한정된 제도가 아니다. 정전 체계를
권위를 공고화하고 강화하는 시스템으로 이해한다면, 이는 중앙집권적
권력과 권위와 개인이 어떤 관계를 맺어야 하는지 그리고 권위에 종속
되는 개인이 어떻게 자유를 쟁취할 수 있는지에 대한 케이스 스터디가
될 것이다. 나는 또 다른 우상을 창조하는 대신 우상들이 사방으로 찢길
수 있는 장을 원한다.
　내가 알기로 이런 장을 창출하는 연구는 두 가지가 있다. 그중 하
나는 앞서 언급한 프랑코 모레티가 수행한 원거리 독해다. 모레티의 원
거리 독해는 근거리 독해로만 성립하는 정전 체계가 아니라, 데이터로
끝없이 펼쳐진 계통수와 그래프로써 문학을 읽는 관점을 전환시켰다.

1 프랑코 모레티, 「[번역]프랑코 모레티의 〈문학의 도살장〉」, 양윤선 옮김, '비평고
원' 다음카페, https://cafe.daum.net/9876/ExZ/84?q=D__-pOH43jX7o0, 2002
년 2월 4일, 2022년 7월 19일 접속.
2 미하일 바쿠닌, 「권위란 무엇인가What is Authority?」(1871), 이여로 옮김,
https://blog.naver.com/freely465/222056020379, 2020년 8월 10일, 2022년 7월
19일 접속.

그는 일국적이고 기념적인(즉 고전주의적인) 종래의 고전 분류 체계를, 광막하게 흩어진 변이들을 특정 범주로 환원하지 않은 채 이해할 수 있는 분류 체계로 전환시킨 것이다. 이 같은 모레티의 시도에 대해 그가 정전 체계를 '퀴어화'했다고도 할 수 있을 것이다. 그는 정전 체계를 처음부터 끝까지 들쑤시고, 분쇄한다.

보다 영화적인 대안은 크리스천 마클리에게 있다. 그의 작품 중, 24시간이라는 시간적 범주에 맞게 영화 이미지가 무작위적으로 배치되는 「시계」를 보자. 여기에선 물리적인 시간을 나타내는, 시계라는 장치가 지시하는 시간이 영화사를 위한 분류 체계가 된다. 나는 크리스천 마클리의 「시계」를 포스트시네마 혹은 블랙박스와 화이트큐브의 중층으로 보지 않고, 영화사에 대한 새로운 분류 체계를 제안한 영화사 저술로 본다. 비인간화된 알고리즘으로 국가·젠더·장르를 빠져나온 범주를 사고하는 메타 영화사. 「시계」의 관객인 나는 정전 = 역사로 해석하는 일을 멈추고 정전≠역사의 장으로 진입할 기회를 얻는다.

정전 체계에 우회로는 존재할 수 없다. 우리는 정전이 작동하는 그 체계 전체를 오염시키고 불태울 기회만을 노려야 한다. 우리는 모든 것이 불타는 꿈, '전부 아니면 무'의 양자택일 선택지만 파고들고 있다. 기존의 정전 그 자체를 거부하고, 조롱하는 것만으로는 부족하다. 정전 체계를 분권화하고, 정전이 생산하는 권위를 분산시킬 묘수는 어디에 있을까? 우리는 인간의 역사를 거부해야 하는가?

물질을 불태우고,
타오르는 물질에서

사운드를 녹음하는 이탈리아식 방법을 좋아합니다.
영화학교에 다닐 때, 저는 제 영화의 사운드가 살짝 싱크가
맞지 않는 이탈리아 스타일all'italiana로 불리기를 원했어요.
영화의 모든 앰비언스는 양식화되어야 했습니다. 두 사람이
차에 타고 있다면, 차에서 들리는 소음은 자연스럽게 들리지
않고 더빙되고 납작해져 윙윙거리는 소음처럼 들릴 거에요.
로셀리니의 「이탈리아 여행」처럼 말이죠. 제가 매우 좋아하는
영화입니다. 한동안 그 영화에 완전히 사로잡혀 있었습니다.[1]

라스 폰 트리에가 로셀리니의 「이탈리아 여행」을 좋아한다니, 처
음에는 믿을 수 없었다. 영화사적 편견에 따르면, 라스 폰 트리에의 선

1 Stig Björkman, "Trier on von Trier", *New England Review* Vol.26,
No.1(Middlebury: Middlebury College Publications), 2005, p. 69.

물질을 불태우고, 타오르는 물질에서

호에는 화해 불가능한 미적 경향들이 충돌하는 지점이 있다. 보통 폰 트리에는 이미지 본질의 밑바닥에 인공성(왜냐하면 폰 트리에는 이미지를 통제할 규칙을 세우고, 또 부수는 것을 즐기므로)이 있다고 믿는 쪽으로 간주된다. 반면 로셀리니는 현실이라는 실재의 단단한 물질성을 존중하는 네오리얼리즘 유파를 대표한다는 게 통설이기 때문이다.

폰 트리에는 「이탈리아 여행」 초반부, 잉그리드 버그먼이 차를 운전하는 장면에서 창 바깥이 자아내는 소음(그는 '양식화된 소음'이라고 일컫는다)에 완전히 매료됐다고 말한다. 나는 그의 말을 듣고 다시 「이탈리아 여행」 초반부를 보고 나서야, 폰 트리에의 말에 정당성이 존재한다고 느꼈다. 「이탈리아 여행」의 자동차 창문 바깥에선 소음과 신호 사이에 놓인 모종의 사운드가 들린다.

이때 로셀리니의 물질성이 의자나 돌의 단단함을 지시한다고 이해되어선 안 된다. 그것은 일상적인 경험의 안과 밖을 까뒤집는, 낯섦에 물드는 물질성에 가깝다. 유년 시절 내 방에선 껌껌한 거실에 놓인 스탠드가 보이곤 했는데, 문을 열어놓으면 내 등을 바라보는 이 스탠드가 매번 신경 쓰였다. 스탠드는 마치 움직이거나 어떤 말을 하는 것처럼 느껴졌고, 나는 자꾸만 고개를 돌려 스탠드를 바라보았다. 낯섦에 사물이 물드는 것이다. 어떤 소리는 다른 소리보다 크게, 어떤 것은 다른 것보다 크게 느껴진다. 그 순간 사물의 물질성은 여태까지의 존재의 윤곽과는 전혀 다른 차원으로, 기이하고 으스스한 유물론적 망상으로 빠져든다. 스탠드의 물성은 누구나 생각하듯 단단하지만, 이때의 물성은 단순히 "아, 스탠드가 참 튼튼하구나"라는 느낌에서 파생되는 물성이 아니다. 오히려 여기서의 물질성은 애니미즘의 일종으로, 때로는 바늘에 찔린 저주 인형처럼 사물이 가진 힘 혹은 역능과 닮아 있다. 영화의 물질성이란 무언가를 지시하고 발화하면서 살아 있는 대상처럼 움직이는

사물들이 가진 존재감을 일컫는다. 「이탈리아 여행」의 양식화된 사운드는 (지젝이 인용하기 좋아하는, 「밀회」의 열차 대기실에서 끊임없이 떠드는 수다쟁이 친구처럼) 커플이 차 안에서 나누는 대화에 끼어들면서, 이제부터 일어날 미래를 예측하게 한다.

불타오르는 무언가: 「롱 그레이 라인」과 「카지노」

톰 앤더슨은 왕빙의 「세 자매」를 다루는 글에서, 영화는 숏에서 타오르는 무언가를 발견하지 못하면 어떤 흥미도 갖지 않을 것이라는 스트로브의 말을 인용한다. 모든 숏에는 불이 붙어야 한다. 이는 정화의 불꽃처럼 사물을 불태운 후에 새롭게 태어나게 한다. 숏 안에서 사물을 불태우는 의식에 필요한 것은 일종의 간극과 단절이다. 영화는 사물을 세계에서 분리시키거나 고립시키기도 하지만, 또 다른 곳으로 연결시키기도 한다. 분리되고 고립된 사물은 다른 요소들과 맞붙으며, 새롭게 태어난 사물에는 정념이 들러붙는다.

영화라는 매체는 그 특성상 당연히 (회화에서 사용되는 의미에서) 구상적具象的이지만, 구체적 사물과 인물을 가지고서 추상화를 연상케 하는 두터운 물질성을 보여주기도 한다. 사물과 인물의 드라마는 서서히 열어지며 종국엔 자취를 감추고, 그것의 윤곽과 부피, 면적이 뿜어내는 강렬한 물질성이 우리 눈에 들어온다. 물론 영화에서 물질의 윤곽과 부피는 자신을 재귀적으로 지시하는 데 그치지 않고 정념을 발생시킨다.

물질을 불태우고, 타오르는 물질에서

존 포드의 영화 「롱 그레이 라인」^{The Long Gray Line}은 이러한 방법론이 가진 아름다움을 우리의 직관에 대고 호소한다. 사관학교라는 영화 배경에는 군중이 빈번히 등장한다. 훈련하는 군인들이 횡으로 종으로 엄격한 지시에 맞춰 움직이는 모습은 매스^{mass}(즉 '양'의 부피)를 강조한다. 군인 개개인 대신에 뭉퉁한 군집이 지닌 부피감이 눈에 띈다. 주인공 타이론 파워는 사관학교 내부에서도 공간과 묘한 구도를 이룬다. 그는 공간을 집어삼키기도 하고, 어떨 땐 공간에서 완전히 소외되는 것처럼 보인다.

「롱 그레이 라인」의 체육관 장면에서는 물질이 서서히 인물의 정념에 물드는 현상이 일어난다. 타이론 파워는 모린 오하라에게 첫눈에 반한다. 바삐 문을 열고 들어오던 타이론 파워는 대화 도중 복싱 글러브를 떨어트리고, 생애 첫 직장에 출근해 긴장한 모린 오하라는 앞만 쳐다본다. 침묵의 순간은 선임 교관이 파워에게 복싱 글러브가 떨어졌다고 고함칠 때 깨진다. 그때 타이론 파워는 글러브 하나를 더 떨어트린다. 잠시 정적이 흐르다 모린 오하라가 떨어진 글러브를 힘껏 발로 차고, 그녀가 쓴 모자는 흘러내린다. 일련의 숏은 사랑에 빠진 남자를 보여주는 한편, 드라마를 한 뼘 넘어선 추상적인 움직임을 보여준다. 이 장면은 연정과 사랑을 글러브라는 물질의 움직임으로 구현한다.

길고 긴 영화가 종막으로 접어들 때, 전쟁 승리 소식을 들은 사관학도생들이 공중화장실을 해체해서 불태우는 장면은 포드 영화의 물질성을 보여준다. 이 장면에서 스토리가 갖는 위상과 이미지가 갖는 위상이 반전된다. 승리를 만끽하는 사관학도생들의 방화는 이야기 바깥으로 비껴나며 장면 그 자체로 성립한다. 불타는 공중화장실은 종전의 기쁨을 알리는 신호이자 미래에 벌어질 비극의 전조로서, 또 그 자체로 무언가를 말하는 물질로서 존재한다. 즉 불타는 화장실 덕분에 인물들의 환희가 관객에게 전달될 수 있는 것이다.

포드가 화장실을 불태우면서 전쟁의 종막을 보여줬다면, 스코세이지는 미국의 승리와 패배를 빛나고 떠들썩한 이미지로 다룬다. 스코세이지의 「카지노」는 「좋은 친구들」과 비교되지만 그 활기는 부재하며, 더 신경증적인 에너지와 불안으로 가득 차 있다. 유대인 도박꾼으로 등장하는 드니로의 편집증과 이탈리안 갱스터 조 페시의 폭발하는 분노는 어떤 사건을 유발할지 모른다. 영화를 보는 우리도 시종일관 불안할 수밖에 없다. 이 인간들은 도대체 중간을 모른다. 변덕은 죽 쑤듯 일어나고, 전부 서로가 배신할까 전전긍긍한다.

스코세이지는 보이스오버가 재즈 보컬처럼 리드미컬하게 밀려오는 영화 「쥴 앤 짐」의 오프닝을 두 시간으로 확장한 것이 「좋은 친구들」이라고 말한 바 있다. 하지만 스코세이지의 단언은 절반만 진실이다. 스코세이지는 「쥴 앤 짐」의 비극을 분명 염두에 두고 있기 때문이다. 「쥴 앤 짐」의 변덕스러운 삼각관계, 지배욕으로 부글거리는 여성과 그녀를 사랑하는 나약한 남성, 둘의 사랑에 휘말리는 플레이보이의 관계는 수시로 방향을 뒤바꾸면서 그들을 파국으로 밀어넣는다. 「쥴 앤 짐」의 비극은 「카지노」의 삼각관계, 「뉴욕, 뉴욕」에서 벌어지는 남녀 간의 전쟁으로 변주된다.

스코세이지의 영화에서 이러한 무법 투쟁과 전쟁이 일어나는 광경은 빛나는 이미지로 표현된다. 「카지노」와 「뉴욕, 뉴욕」에서 모든 숏은 쉐보레나 포드의 크롬처럼 반짝인다. 드니로가 연주하는 색소폰은 보석처럼 번쩍이고, 심지어 갱스터 보스가 대화하면서 휘두르는 손조차 번쩍거린다. 모든 이미지는 도금된 것처럼 빛나는데, 이는 「택시 드

물질을 불태우고, 타오르는 물질에서

라이버」 초반 장면에서 차창에 비치는 네온사인을 연상시킨다. 스코세이지 영화의 이미지는 댄 그레이엄의 형광등과 같은 발광체인데, 이것은 1970년대를 관통한 뉴할리우드의 자연주의 스타일을 빚어낸 고든 윌리스의 빛과는 전연 다른 것이다. 「택시 드라이버」나 「비열한 거리」의 밤은 어둠이라기보다는 색채, 즉 검정이다. 즉 스코세이지는 케네스 앵거의 단편영화 「스콜피오 라이징 Scorpio Rising」에서 유래된 이미지, 미국이라는 이미지를 재활용하고 있다. 스코세이지의 빛은 광원을 반사하지 않는다. 스스로 빛나야 한다. 스코세이지는 「카지노」의 한 장면에서 (타락한 인간들이 순수해지는 길은 죽음밖에 없다는 듯) 마치 천사의 머리 위에서 빛나는 후광처럼, 강렬한 조명을 인위적으로 뒤에 놓는다. 스코세이지 영화의 남성들이 성공하고 실패하는 그 모든 과정에서는 형광등처럼 번쩍거리는 이미지와 정상 규범에서 탈출하고자 하는 남성 형상이 연금술적으로 결합한다. 성공을 향한 미치광이 같은 욕망과 사랑받지 못할 것에 대한 두려움으로 자신을 파괴하는 이들은 화려한 빛으로 스스로 감추지만, 그 빛은 이윽고 그들을 폭발시키고 만다.

규칙, 감정, 방어

포드와 스코세이지가 보여주었듯, 영화라는 예술은 물질이 감정을 형성하는 과정에 관한 실험이라고 할 수 있다. 영화의 본질은 리얼리티를 재현하면서 허구를 현전시키는 이중적 과정이다. 영화적 리얼리티는 영화 제작이라는 인공적 과정에 의해 창출된다. 라스 폰 트리에는 1995년 토마스 빈테베르와 함께 도그마 선언을 발표한다. 도그마 선언은 총 열 가지 조항을 내세운다. 도그마는 리얼리즘, 즉 현실과 허구를 철저히 동

기화시키기를 요구했다. 그들은 "카메라는 반드시 핸드헬드여야 한다" "사운드는 오로지 현장음만 쓸 것" " 장르영화는 허용되지 않는다"[2]처럼 순수한 현실에 들러붙은 허구만 가능하도록 했다.

가장 흥미로운 조항은 일곱 번째 조항이다. "시간과 공간을 뛰어넘는 것은 금지된다. 말하자면, 영화는 '현재, 이곳'에서 이루어져야 한다." 이 조항은 오로지 현재에 기반한 순수한 현실을 만들겠다는 데 치중한다. 이러한 리얼리즘 선언은 무엇을 의미할까? 사실 아무것도 의미하지 않는다. 도그마 95가 비난받은 이유는 도그마가 내세운 예술적 프로그램이 '규칙'을 위한 '규칙' 이상을 의미하지 않아서다. 예컨대 아방가르드 영화는 예술이 현실을 조형하는 것을, 즉 예술적이고 정치적인 이상에 맞게 현실을 변형시키는 것을 목표했다. 그러나 도그마는 어떤 것도 목표하지 않는다.

도그마가 말하는 '순결 서약'의 목표는 사실 간단하다. 카메라로 리얼리티를 최대한 증류해내고, 이를 통한 순수한 현실로 감정을 형성하는 것이다. 폰 트리에가 부과한 형식적 제약은 영화라는 허구를 현실 그 자체로 치환하려 한다. 즉, 복잡다단한 한계 조항들의 목적은 '리얼리즘'을 극단화하는 데 있다. 이는 2000년대 디지털 실험 이후로 동시대의 내러티브 영화에 등장한 영화적 고고학과는 다르다. 페드로 코스타, 아오야마 신지, 제임스 베닝 등 영화적 리얼리티의 물질성을 집요히

2 여기에 관해서는 위키피디아의 'Dogme 95' 항목을 참고할 것, https://en.wikipedia.org/wiki/Dogme_95, 2022년 7월 19일 접속.

물질을 불태우고, 타오르는 물질에서

응시하는 이들과 도그마는 서로 다른 길을 걷는다. 전자는 영화적 고고학 유파로 뤼미에르부터 이어져오는 다큐멘터리적 시선, 현실을 해부하는 광학적 시선에 집착한다.

반면, 폰 트리에가 '도그마 #2'인 「백치들」에서 원하는 바는 하나다. 감정. 도그마는 영화 매체가 리얼리티를 인공적으로 산출해낸다는 전제를 가정하고, 그러한 이미지 제작 프로세스를 전면에 노출하는 프로그램에 기반하고 있다. 실제로 폰 트리에는 사기꾼이었다. 그는 도그마 선언 증서를 단돈 1000달러에 판매했다. 돈을 내면 예술운동의 일원이 될 수 있었던 것이다. 도그마 선언 자체도 허술하긴 매한가지였다. 폰 트리에는 자신의 예술적 프로그램을 구상해 도그마의 기획에 나선 게 아니었다. 한 인터뷰에서 그는 1995년에 그저 새로운 영화운동을 만들고 싶었기에 빈테베르를 불러서 도그마 선언문을 썼다고 말한다. 도그마는 예술적 사기에 불과할 수도 있다.

그럼에도 도그마는 분명히 이미지를 인공적으로 산출하는 절차와 관련된 지점을 설파한다. 영화평론가 허문영은 폰 트리에의 미학을 '이미지의 인공 지옥'[3]이라고 정리한다. 도그마는 인위적인 규칙에서 영화적 리얼리티가 파생된다고 주장한다. 그렇게 증류된 리얼리티는 순수한 감정을 끌어낸다. 오히려 영화적 고고학의 반대편에 있는 「백치들」이 순수한 감정을 전달할 수 있다고도 말할 수 있다. 과장일까? 어떻게 가능한가?

도스토옙스키는 『카라마조프가의 형제들』에서 진실은 추악함과 고귀함이라는 두 심연을 언제나 같이 바라보는 데 있다고 단언한다. 폰 트리에는 영화 형식과 극작술 모두에서 추악함과 고귀함의 낙차를 설정한다. 「백치들」은 지적 장애인을 흉내 내며 '백치적' 행위를 행하는 한 공동체가 산산조각 나는 과정을 다룬다. 백치를 흉내 내는 나체주의

자들은 내면이 텅 빈 인간을 꿈꾸지만 결코 그렇게 되지 못한다. 그들은 지적 장애인의 흉내 이상을 꿈꾸며 가족들에게까지 백치가 된 자신의 모습을 보여주려고 하지만, 방관자였던 카렌을 제외하면 모두가 실패한다. 이 어리석고 멍청한 행위는 역설적으로 그 멍청함으로 인해, 즉 자아를 맹렬히 할퀼 수 있는 바보짓을 통해 가족과 사회 그리고 자아와 결별하는 영웅적 행위가 된다. 그것이 불가능함에도 인물은 순수한 진실을 선택하려고 한다. 픽션 없는 리얼리티가 없듯, 허구 없는 진실이 부재하듯, 우리는 순결을 서약한 도그마 선언이 우습고 불가능하다는 점을 미리부터 간파하고 있었다.

어쩌면 헐벗은 영화적 리얼리티를 마주할 수 없음에 대한 폰 트리에의 불안이 도그마 선언의 강력한 규율을 만든 것일지도 모른다. 실상 폰 트리에의 영화는 두 가지 미학적 프로그램을 가동한다. 예르겐 레트와 공동 연출한 다큐멘터리 「다섯 개의 장애물Five Obstructions」에서 폰 트리에는 자신이 존경하는 선배이자 덴마크의 영화감독 레트에게 도그마 선언과 같은 규칙을 장애물 형식으로 부과한다. 그럼으로써 레트를 지속적으로 시험에 들게 하고 고통에 빠지게 한다. 규칙은 레트를 내리치는 망치다. 폰 트리에는 규칙으로 레트를 고문하지만, 결국 규칙은 레트가 앞으로 나갈 수 있도록 돕는다. 폰 트리에의 미학적 원칙은 규칙이 강제하는 효과의 집합과 연동된다. 즉 폰 트리에게 벌거벗은 현실이란

3 허문영, 「[신 전영객잔] 비웃음에 관하여」, 『씨네21』, http://www.cine21.com/news/view/?mag_id=77614, 2014년 8월 14일, 2022년 7월 19일 접속.

물질을 불태우고, 타오르는 물질에서

없다. 그는 '인공적인' 미학 장치로 현실을 길어 올린다. 그는 '오직 인공적 원칙에 따른 영화적 현실'과 '그럼에도 순수한 현실'이라는 두 가지 테제를 오간다.

이러한 망설임은 폰 트리에가 심각한 불안증 환자이자 겁쟁이라는 데서 비롯된다. 폰 트리에가 쓴 「백치들」 촬영 일지에는 너무 완벽한 장면을 찍고 나서 불현듯 암에 걸릴 것 같은 느낌을 받았다는 이야기가 나온다. 너무 완벽한 장면이 나왔으니 그 대가를 치러야 하리라는 예술가의 저주를 두려워하는 것이다. 그는 세계의 모든 것을 두려워하는 공포증자다. 그는 삶과 가족, 비행을 두려워한다. 그는 미국에 관한 영화를 세 편이나 찍었음에도, 미국에 단 한 번도 방문한 적 없다. 폰 트리에의 공포를 잘 보여주는 일화로는 데이비드 린치가 덴마크에 왔을 때의 일이 있다. 린치의 영화에 대단한 영향을 받은 트리에는 린치의 방문을 기다린다. 그러나 데이비드 린치가 자신의 사무실에 방문했을 때 불현듯 두려움이 몰려와 비서의 탁자 밑에 숨는다. 그는 불안과 두려움 때문에 있는 그대로의 현실을 쳐다보기 힘들어한다. 폰 트리에가 이탈리아 영화에서 지글거리는 앰비언스 소음을 좋아했던 것은, 현실 그대로를 표방하는 이탈리아의 네오리얼리즘 영화가 인공적으로 조형된 '거짓'임을 상기시켜주었기 때문일 것이다.

폰 트리에가 불안을 감추는 방법은 어리숙한 농담이고, 그러한 농담은 폰 트리에 영화 제작의 동인이다. 폰 트리에는 다큐멘터리 「베리만 통과하기Trespassing Bergman」에서 인터뷰를 하던 중에 베리만 자서전 위에 엉덩이가 훤히 노출된 일본의 망가 피규어를 놓는다. 그는 잉마르 베리만이 자위하는 모습을 상상하며 혼자 웃음을 터트린다. 그러다 자신의 의붓아버지와 베리만을 겹치며 깊은 생각에 빠진다. 그는 본심을 숨기기 위해 농담을 어설프게 반복하는 남자아이처럼 말한다. 그는 베

리만을 존경하면서도, 베리만에게 애정을 돌려받지 못한 데 분통을 터트린다. 아버지와 닮은 베리만의 본모습(폰 트리에 자신에게 어떤 관심도 없는 아버지의 모습)을 보는 것이 두려운 탓에 그는 음탕한 베리만의 자위를 상상함으로써 마음을 안정시킨다. 폰 트리에에게 현실은 참을 수 없는 것이다. 그는 오직 규칙에서 불거지는 어떠한 효과를 통해서만 현실을 마주한다. 그는 영화 제작이라는 자가 치료법을 통해 현실을 응시하는 선택을 하려고 시도한다. 폰 트리에에게 영화는 현실과 싸우는 거짓 사물이자, 끔찍한 현실을 잠재우려는 스트레이트 펀치다.

폰 트리에의 미학은 규칙을 형성하고 파괴하는 데서 온다. 그는 간단한 도발적 아이디어를, 자신이 부과한 엄격한 규칙에 근거해 눈에 보이는 실체로 가공한다. 폰 트리에에 따르면 이것은 투쟁이다. 유대인 혈통(의붓아버지의 혈통)의 그는 자신의 작업 방식에서 유대적인 것을 발견한다. 디아스포라에 처한 유대인은 언제 어디에서나 외부인으로, 자신을 내부에 기입해야만 했다. 폰 트리에는 자신이 영화 현장에서, 더 나아가 예술 창작 그 자체에서 외부자였다고 말한다. 작가는 작품의 외부에 존재한다. 그는 무질서한 혼돈에 질서를 부여하려고 투쟁한다. 그는 싸움은 고되어야 한다고 생각한다. 손쉽다면 싸움이 아니다. 예술이란 장애물을 우회하지 않고 정면으로 해결하는 루틴을 짜는 것이다.

폰 트리에가 생각하는 최악의 장애물은 도널드 덕이다. 도널드 덕은 메인스트림 영화처럼 말하고 행동하는 디즈니 캐릭터다. 폰 트리에는 기존에 존재하는 영화의 어법을 붕괴시키고, 그곳에 새로운 규칙을 부과하려 한다. 폰 트리에가 도널드 덕과 투쟁하는 장면을 보면 그가 정

물질을 불태우고, 타오르는 물질에서

직성을 획득하는 방법이 무엇인지 알 수 있을 것이다. 폰 트리에가 그렇게 획득한 정직성은 물질을 불태운다. 종국에는 불타는 물질, 증류된 현실로부터 우리는 순수한 감정을 느낀다.

물질로부터, 다시 말하면 불타고 있는 물질로부터 영화는 연역된다. 물질이 전제 조건이며 이후에 영화는 물질을 따른다. 라스 폰 트리에라는 사악한 사기꾼도 로셀리니의 「이탈리아 여행」에서 위의 교훈을 숙지한다. 이 순간 영화사는 잠시 멈춘다. 그러자 정교하고 들쭉날쭉한 소음들이 귀에 들린다. 지금, 나는 불타고 있는 무언가를 듣는 중이다.

말런 브랜도의 손, 존 웨인의 손
: 영화라는 가치 체계

영화에서 의미의 그물망을 덧씌우는 행위는 일반적으로 일어난다. 영화를 보고 난 후 탑승한 극장 엘리베이터에서 흘러나오는 웅성거림을 듣다 보면, 영화에서 어떤 의미를 추출하려는 행위의 정체를 자연스레 알게 된다. 제각기 영화의 결말을 전체 맥락에 비추어 가늠하며 영화를 해석한다. 영화는 문화라는 가치 체계의 일부지만 서사를 통해 흘러가는 시청각적 이미지로서 보는 사람의 쾌락을 자극하기도 하는 탓에, 교훈과 쾌락이라는 이중적 감상을 유발한다. 때로 우리는 영화가 교훈과 지적 감상을 유발하는 것을 알고 있지만, 이러한 교훈을 초과하는 쾌락(혹은 재미)에 휘말리는 통에 퉁명스럽게 "영화는 재밌으면 됐지"라며 해석의 문을 닫곤 한다. 그러나 분명 영화라는 시각 예술에서 의미를 도출해 사회적인 맥락에 가닿게 하는 욕구가, 향유자는 물론이고, 영화 제작자에게도 일반적인 욕구처럼 보인다. 문화는 사회에서 출현하고 정립된 가치 뭉치를 체계적으로 정립한 하나의 장이므로, 여기에 속한 예

말런 브랜도의 손, 존 웨인의 손

술도 '의미의 욕구'에서 자유로울 수 없다.

내가 처음으로 극장에 가서 보았던 영화는 심형래의 「용가리」다. 1999년에 개봉된 이 영화를 여덟 살 때 어머니와 함께 보았다. 어두컴컴한 극장에서 어머니가 싸온 복숭아를 먹으며 본 「용가리」는 정말로 재밌었다. 특히 용가리의 눈에 비친 전투기 폭발 장면은 시각적 쾌락으로 기억에 남았다. 동시에 이 영화는 전형적인 괴수물로서, 대중 서사에서 애용되는 서사인 '악한 인간 대 선한 자연'이라는 가치의 도식을 내게 알려주었다. 「용가리」에서처럼 쾌락과 의미는 공존한다. 하지만 시간은 시각적 쾌락을 약화시킨다. 쾌락은 의미보다 강렬하지만 이내 휘발되므로 종국에는 의미가 쾌락에 승리한다. 우리는 영화를 문화 안으로 인수하고, 영화 관람에 가치라는 명세서를 요청한다.

가치 체계로서의 영화?

로버트 워쇼의 「비극적 영웅으로서의 갱스터The Gangsters As Tragic Hero」는 문화 안으로 영화가 접혀 들어가는 모습을 포착한 비평적 사례 중 하나다. 워쇼는 돈을 갈취하고 자산을 부풀리는 갱스터 영화의 인물들이 결국 비극적 결말을 맞이하는 모습에서 아메리칸드림의 후경을 발견한다. 필름누아르 연구는 전후 서구세계에서 남성 주인공이 겪는 실존적 위기를 사회상 전체로 확대한다. 그러나 굳이 멀리 가지 않아도, 한국에서도 영화가 지닌 가치 체계를 해명하는 비평을 찾아볼 수 있다.

허문영의 글 「한국 영화의 '소년성'에 대한 단상」은 한국 영화의 르네상스기에 등장하는 남성 주인공들이 공동체와 적대하거나 길항하지 않고, 공동체에 투항하다시피 하는 자포자기의 죽음을 선택한다고 분

석한다. 이 평문은 특정 시기의 한국 대중영화에서 나타난 에토스를 매우 모범적으로 응축해놓았다. 허문영은 분단국가나 부패한 개발도상국으로 인식되는 한국을 남성 멜랑콜리아와 연동한다. 그는 남성 주인공들이 윤리적 선택에 가까운 자살을 선택하는 지점에서 한국이라는 공동체의 윤곽을 더듬어본다.

그러므로 허문영은 환상의 복식조로 불리는 정성일의 반대편에 있다고 보아도 좋다. 허문영과 달리 정성일에게 있어 한국은 역사적인 대상이라기보다는 '국가' 같은 개념으로 추상화되어 제시되기 때문이다. 여기서 국가는 김기덕의 영화 「해안선」의 강상병을, '양아치'에서 '해병대'까지를 동어 반복적으로 완성하는 실재의 법을 의미한다. 나는 사실 정성일의 평문에서 한국이 구체적 얼굴로 나타나는 경우를 본 적이 없다. 그에게 한국은 '법'의 힘을 보여주는 추상적이고 규정적인 개념이자 한국 영화의 결핍을 형성하는 조건일 뿐이지, 역사적인 대상으로서 출현하지 않기 때문이다. 정성일에게는 한국 영화를 분석하는 데 필요한 역사가적 감각이 거의 완전히 부재한다고 말할 수 있다.

반면 허문영에게서는, 그의 평문이 물질을 대하는 감각적인 언어를 사용할 때조차 무언가 한국적인 남성성에 기대고 있다는 느낌을 지울 수 없다. 그의 책, 『세속적 영화, 세속적 비평』의 서문에 나타나는 서부극론은 '풍경은 상처를 경유해서만 해석되고 인지된다'는 김훈의 책 『풍경과 상처』의 주제 의식을 영화적으로 변주한 것이다.

서부라는 랜드스케이프는 서부극의 서사를 초과한다. 그런데

말런 브랜도의 손, 존 웨인의 손

서부의 랜드스케이프야말로 서부극의 서사를 작동케 하는 서부극의 내적 요소다. 자신을 내부적으로 초과함으로써 성립되는 장르가 서부극이며 이 역설적 성격에 서부극의 위대성이 있다. 서부의 랜드스케이프는 하나의 사실적 이미지가 아니며 서부극이라는 형식을 성립시키는 초월적 장소다.[1]

허문영은 모뉴먼트밸리를 서부극 서사를 성립시키는 초월적 장소로 규정한다. 이는 인간에 앞서는 원초적 자연처럼 풍경이 등장인물에 선재한다는 말처럼 들린다. 허문영은 등장인물들을 운반하는 이야기보다도 풍경의 절대성을 강조한다. 그가 스크린에 나타나는 이미지를 보는 관점은 자연을 바라보는 김훈의 것과 흡사하다. 김훈은 상처를 경유하여 풍경을 발견하는데, 풍경을 바라보는 시선은 곧 여체를 바라보는 남성의 시선으로 전용된다. 허문영은 영화 「봉신방」에서 '옥황상제의 아들이라는 그 아이'의 허벅지에 매혹된 경험을 영화 관람의 원경험으로 제시한다. 그는 스크린에 비치는 뽀얗고 매끈한 허벅지에서 시선을 떼지 못하고, 극장을 나와서도 영화 관람의 후폭풍을 겪는다. 그들은 쾌락을 향유하는 남성적 주체로서 '자연'과 '이미지'로서의 여성적 대상을 향유한다. 이때 그들은 쾌락을 즐기는 데 죄책감을 느끼는 동시에 그 죄책감을 즉시 윤리로 고양한다.

이런 이유에서 나는 한국 영화비평에서 활용되는 윤리 개념을 한동안 기피하고 때로는 비판했다. 영화비평의 윤리 개념에서 도덕적 죄책감의 냄새가 풍겼고, 그러한 죄책감이란 결국 기성세대 남성의 특권적 위치에서 기인한 것이었기 때문이다. 결국 영화 담론장에서 말하는 '윤리'란 86세대의 남성이 영화를 가치 체계로 편입시키며 만든 개념이라고 단언할 수 있다. 그럼 누가 다가와서 내게 시비를 걸 테다. "그럼 네

가 생각하는 가치 체계는 뭔데? 말할 수 있어?"

나는 그의 시비에도 의연히 대처할 작정이다. 내가 말하는 영화의
가치 체계란 '손'이라고. 인간의 두 손이 영화의 가치 체계라고 말이다.

말런 브랜도의 손, 존 웨인의 손

안개 낀 부두에서 한 남자가 다른 남자 옆에서 걷고 있다. 그는 걷고 있
지만은 않다. 걷고 있는 모든 사람이 그렇듯, 그는 또 다른 행동을 한다.
가죽 장갑을 계속 만지는 것이다. 말런 브랜도는 우물거리거나 의문을
표한다. 「워터프론트On The Waterfront」에서 말런 브랜도가 선보인 연기가
영화 연기의 새로운 영역을 열었다고들 한다. 하지만 그가 보인 연기가
영화 매체에서 대단히 새로운 것은 아니다. 홀로 있는 방에서 스탠드가
나를 응시하듯이, 영화는 사물에 정신적 힘이 물들게 해 그것을 자율적
인 존재처럼 만든다. 이는 연기자에게도 통용된다. 「워터프론트」의 감
독 엘리아 카잔은 메소드 기법을 대중화시킨 액터스 스튜디오의 배우
들을 기용했다. 카잔 영화에서 흥미로운 점은 배우들이 현실에 가깝게
연기하는 방법인데, 이는 손동작에서 파생된다. 말런 브랜도는 영화 내
내 불안을 감추지 못하며, 손을 가만두지 않는다. 개가 입질하듯이 브란
도는 무엇을 만져야만 하는 강박증을 표출한다. 그는 자신과 사회 사이

1 허문영, 『세속적 영화, 세속적 비평: 허문영 영화 평론집』, 도서출판강, 2010, 20쪽.

말런 브랜도의 손, 존 웨인의 손

에 존재하는 불화를 온몸으로 흡수하는 듯 보인다. 카잔의 영화를 '식물성 영화'라고 부르는 이유는 사회적 불안을 등장인물의 온몸에 침투시켜 손동작과 같은 히스테리 증세로 표출해서다. 카잔은 미국 영화의 거인 중 한 명이지만, 공산주의자를 마녀사냥하는 매카시즘 광풍이 불었을 당시 공산주의자 동료들을 밀고했다. 리버럴을 표방한 카잔은 실상 정부의 하수인 노릇을 하던 배신자였다. 아마 카잔은 생애 내내 불안을 안고 살았을 것이다.

그의 또 다른 영화 「분노의 강Wild River」은 루스벨트 정부에서 시행하는 댐 건설 때문에 살던 섬에서 내쫓기는 미국 남부 대가족의 모습을 그린다. 가족을 이끄는 노파의 첫 등장은 불안을 천천히 머금는 식물성 연기의 전범을 보여준다. 정부 요원이 섬을 방문하자 고요한 정적이 깨진다. 노파는 안락의자에 앉아 햇빛을 쬐고 있는데, 햇빛을 전연 피하지 않고 두 눈을 손으로 가릴 뿐이다. 그녀는 검지와 중지를 살짝 펴서 손바닥 사이로 정부 요원을 뚫어지게 바라본다. 카잔은 이처럼 세부적인 연기 연출만으로 남부와 북부, 야만과 자연의 갈등을 생생히 드러낸다. 카잔의 연기 연출은 기존에 존재했던 가치 도식에 스미는 불안과 그로 인한 체계의 균열을 의도한다.

브란도의 손 반대편에는 존 웨인의 손이 있다. 포드 영화의 페르소나인 웨인은 영화에서 기성 시스템의 아웃사이더로서 불평불만을 중얼거리지만, 결정적인 때 공동체를 보호하는, 전형적인 미국 백인 남성 역할을 맡는다. 그러나 포드는 이 모든 것을 단순히 스토리텔링으로만 보여주지 않는다. 포드는 공동체를 위해 투쟁할 만한 가치가 있음을 제스처로 보여준다. 하스미 시게히코는 자신의 글 「존 포드와 던진다는 것」에서 포드 영화에서 웨인의 손동작이 영화 내 변화를 이끄는 동인이라고 설명한다. 서부극의 만가挽歌이자 포드의 걸작 「수색자」는 웨인의 손

동작이 모두 모인 손동작의 박람회라고 해도 과언이 아니다 「수색자」의 오프닝 숏은 영화사상 가장 위대한 장면으로 일컬어진다. 문 뒤에서 웨인을 반기는 여성을 역광으로 찍는 포드는 그녀의 손에 집중한다. 그녀가 손을 흔들자 카메라는 여성이 서 있는 문 쪽으로 다가선다. 포드는 손으로 영화의 시작을 알리고, 손으로 영화의 변화를 지시한다. 인디언에게 웨인의 가족이 학살당하고, 오로지 웨인의 조카만이 살아남아 인디언들에게 끌려간다. 웨인과 헌터는 조카를 찾으러 텍사스 전역을 몇 년 동안 수색한다. 그러다 마침내 뉴멕시코에 있는 한 선술집에서 조카에 관한 정보를 얻는다.

웨인은 허겁지겁 밥을 먹는 헌터에게 드디어 조카의 위치를 알아냈다는 이야기를 손동작으로 전달한다. 그는 별일 아니라는 듯 퉁명스럽게 조카를 찾았다고 이야기하는 동시에 한 손으로 술 한잔을 마신다. 술이 형편없었는지 웨인은 술잔을 화덕에 던져버린다. 화덕은 불길에 휩싸이고 자그마한 폭발을 일으킨다. 이 순간은 그들이 조카를 그토록 찾아 헤맸던 시절 전부를 간명히 표현한다. 포드는 웨인의 손동작과 그 뒤를 잇는 화덕의 폭발을 통해 공동체를 파괴한 이방인들에 대한 적대감, 또 조카가 인디언에 동화됐을지도 모른다는 불안을 동시에 드러낸다.

웨인의 손과 브랜도의 손은 공동체를 마주하는 상이한 가치 체계를 보여준 영화적 사물이다. 웨인의 손은 투쟁의 근거가 되는 공동체가 과연 지킬 만한 가치가 있는지 되물으면서도, 지키기 위한 행동은 개시되어야 함을 의미한다. 브랜도의 손은 나보다 거대한 공동체, 그 공동체

말런 브랜도의 손, 존 웨인의 손

의 파멸적 힘 앞에서 굴종해야 할지 혹은 자유를 선택해야 할지 번뇌하는 자유 의지와 그 불안을 묘사한다. 둘의 손이 표방하듯 가치 체계로서의 영화는 관객이 따를 수 있는 역할 모델을 제공했다. 서부극의 주인공은 외부의 타자에 맞서 공동체의 경계를 구획하고, 이러한 경계를 바탕으로 공동체를 방어했다. 관객은 공동체에 속했던 주인공이 공동체에서 추방되고, 공동체의 문제를 해결하면서 공동체를 새롭게 갱신시키는 일련의 과정을 가치 체계의 전범으로 받아들인다. 체사레 파베세가 미국 소설이 술 마시는 방법을 새로이 개척했다고 말한 것처럼, 이 영화들은 우리가 어떻게 손을 움직여야 하며 또 손의 움직임으로 어떤 의미를 획득할 수 있는지를 알려주었다.

영화라는 가치 체계는 하나의 현실, 하나의 사회, 하나의 공동체가 지향하는 가치 체계를 전연 다른 형태로 변이시킨다. 영화를 찍는 카메라는 자신이 포착하고 대면하는 세계를 "특정한 풍미, 미학적 속성, 감정적인 톤, 곡선, 표면, 내부, 숨겨진 장소, 구조, 기하학, 어두운 통로, 빛나는 모퉁이, 빛나는 모퉁이, 아우라, 힘이 작용하는 장"[2]이라는 실체로 만든다. 영화적 세계에는 표준적 가치 체계를 뒤집거나 전유하는 관계성이 도사리고 있다. 포드는 사회로부터 전달된 전형을 서사적으로 변이하지 않고 그대로 활용하곤 했다. 포드는 감정을 요동시키는 서사를 줄기 삼아 영화를 만들지 않는다. 대신 그는 '손'처럼 감정의 형태를 구현하는, 물질화된 감각을 보여준다. 포드는 관습에서 탈피하지 않고 관습적인 것을 배치함으로써 얻을 수 있는 효과를 노린다.

들뢰즈는 세르주 다네에게 가치 체계로서 영화의 역할을 논하는 편지 한 통을 보냈다. 들뢰즈와 다네에게 영화가 수행하는 기능은 '영화적 페다고지', 바로 영화적 교육학을 의미한다. 들뢰즈가 말하는 영화 이미지의 첫 번째 기능은, '우리가 보는 이미지 뒤에 무엇이 있는가?'[3]

라는 질문이다. 이는 영화 매체의 고유성을 발견하는 일련의 움직임이었다. 이미지 뒤에, 즉 문 뒤에 무엇인가가 존재한다는 감각이 이미지의 첫 번째 기능이다. 이미지는 또 다른 이미지로 이어지는 문을 열어젖힌다. 영화란 이미지의 연쇄이고, 그들을 분류하는 체계다. 우리가 그리피스에게서 배운 것은 현실을 광학적으로 재현하는 사진의 연속이 영화라는 예술로 변하는 방법이었다. 교차 편집과 클로즈업, 그들을 잇는 이야기는 곧 이미지에서 다른 이미지로의 탐색을 이끄는 이미지의 첫 번째 기능이었다.

이미지의 두 번째 기능이란 '이미지 표면에서 무엇을 볼 수 있는지'에 관한 것이었다. 이제는 편집과 몽타주, 세계를 형성하는 이미지의 공리는 기각된다. 제2차 세계대전은 행동이 연쇄되는 신경 체계를 파괴해 영화를 PTSD의 상태로 밀어 넣었다. 이후, 영화는 스크린에서 보이는 이미지에서 무엇이 보이고 들리는지 탐구했다. 전후 유럽에서 나온 영화들은 카메라가 찍은 세계의 단면에, 단 하나의 숏에도 우리가 외면할 수 없는 진실이 있다고 여겼다. 그 진실이란 현실은 이미 파괴되었다는 점이다. 현실은 유기적이고 전체적인 관점으로 파악할 수 있는 대상이 아니다.

2 갈렌 스트로슨, 『불면의 이유: 자아를 찾는 아홉 가지 철학적 사유』, 전방욱 옮김, 이상북스, 2020, 19쪽.
3 Gilles Deleuze, "Letter to Serge Daney: Optimism, Pessimism, and Travel", Diagonal Thoughts, https://www.diagonalthoughts.com/?p=1525, 2012년 6월 8일, 2022년 5월 21일 접속.

말런 브랜도의 손, 존 웨인의 손

들뢰즈는 제2차 세계대전이 영화를 완전히 바꾸었다고 말한다. 이탈리아의 네오리얼리즘 유파로 대표되는 전후 영화에서 이미지는 다른 이미지와 전연 상관이 없다. 들뢰즈에 따르면, 우리가 전쟁 전의 영화에서 볼 수 있던 몽타주는 부동하는 현실을 이리저리 잘라내어 조합했다. 반면, 네오리얼리즘의 영화는 지속되는 시간의 흐름을 강조하는 숏(플랑세캉스)으로 현실을 포착한다. 로셀리니의 영화에 포착된 현실의 단면은 지극히 유동적이고, 불확정적이다. 이미지들이 이루는 관계는 '우연'적으로 변한다. 여기서 말하는 우연이란 이야기가 이미지들을 엮는 필연적인 원칙, 즉 내러티브의 부재를 의미한다. 고다르의 「경멸Le mépris」은 그러한 이미지 간의 불연속성을 활력으로 삼는다. 인물들은 그저 방을 돌아다니고 별장에서 시간을 죽이며 쓰잘머리 없는 농담을 뱉는다. 여기에는 어떤 필연성도 존재하지 않는다. 이미지의 두 번째 기능은 우리가 보는 이미지가 담아낸 현실의 진상을, 주관과 뒤섞인 객관을 응시하도록 만든다.

마지막 기능은 이미지를 이미지로 인지하는 역량과 관련된다. 이는 이미지로 둘러싸인 무한한 이미지의 방에서 현실을 인식할 수 있는 방법에 관한 물음이다. 가상과 현실이 구별되지 않는 시대가 도래한 지 오래다. "이라크 전쟁은 존재하지 않았다"라는 보드리야르의 단언은 실재를 가리키는 이미지의 지시성이 파괴됐다는 점을 잘 지적한다. 텔레비전으로 이라크 전쟁을 실시간으로 관람하는 시청자들에게 이라크 전쟁은 「탑건」과 별반 다르지 않다. 영화를 만들고 보는 이들이 겪는 불안은, 브랜도의 손과 웨인의 손에 담겨 있는 복잡하고 풍부한 감정이 가상성이 전면화된 오늘날에는 전혀 불가능할 것이라는 예상에서 비롯된다.

관객은 "스크린에 비치는 배우의 손? 어차피 거짓말이잖아"라고 말할 수 있다. 거짓말들이 층층이 뒤엉켜 거짓말이 또 다른 거짓말을 지

시하는 가운데, 이미지가 갖는 힘이란 별반 대단하지 않은 것처럼 보이기 때문이다. 그럼에도 우리는 가치 체계로서의 영화가 가치 체계를 변질시키는 그 방법과 긴밀히 연관되어 있음을 알고 있다. 웨인의 손은 하나의 이미지로만 인식되지 않는다. 그것은 서부극의 이야기를 보여주고, 위협을 처한 공동체를 재건하는 방법을 지시한다. 브랜도의 손은 사회 바깥을 맴도는 불안하고 무력한 개인이 점차 자유 의지를 가진 영웅으로 변모하는 모습을 보여준다. 영화는 현실에서 일어나지 않는 환상과 현실 바깥에 존재하는 유토피아를 지시한다. 오랜 시간, 영화는 물질을 불태움으로써 의미의 불길을 만들었다. 새로운 미디어가 도래하면 즉각 사라질 것처럼 보이는, 때문에 너무나도 연약해 보이곤 했던, 영화가 가치 체계로서 지속될 수 있게끔 만든 힘은 영화가 물질을 불태우는 방법에 있다고 나는 믿고 있다. 영화의 영광이 끝난 뒤에도 그것은 여전할 것이라고.

말런 브랜도의 손, 존 웨인의 손

에필로그

: 완전한 무정부 사태를 회고하며

내가 이정상을 처음 본 건 허름한 노래방에서였다. 그는 김연우의 〈이별택시〉 중 한 대목 "어디로 가야 하죠, 아저씨"를 열창하고 있었다. 연인과 이별한 뒤 택시 뒷좌석에 앉은 남성이 택시 운전사에게 애처로운 감상벽을 드러내는 노래를. 그날로부터 10년이 지났고, 나는 그때의 그보다도 더 나이 들었지만, 시계 반대 방향으로 회전하는 미러볼 조명에 비친 우리의 모습이 환각처럼 생생하게 느껴진다.

나는 한 달에 두 번 정도 경상남도 남해에 사는 그에게 전화를 걸어서 약 30분간 대화를 나눈다. 입에도 담을 수 없는, 입에 담는 순간 우리 사회에서 곧장 추방될 수밖에 없는 농담으로 나는 말문을 연다. 그러면 그도 비슷한 종류의 농담을 꺼낸다. 그후 나는 수많은 사람을 저주한다. 이것이 우리가 나누는 대화의 패턴이다. 하지만, 몇 달 전 대화의 양상은 달랐다. 우울이 목구멍까지 차오를 때, 나는 황량한 삶의 공포를 토로했고 그는 묵묵히 내 말을 들어주었다. 어떤 조언도 하지 않고, 슬퍼하는 내 모습이 웃긴다는 듯, 농담을 건넸다. 나는 강박적 행동과 통제장애에 시달려서 때로 주변의 모든 사물이 매우 위험하게, 즉 세계 전체가 모종의 전쟁터(적자생존 따위를 비유하기 위해서 쓴 단어가 아니다.

그는 실제로 포성이 울리고 지반이 흔들리며 굉음이 들리는, 위험으로 가득한 세상을 살았다)로 보이곤 한다. 그는 나의 공포를 이해하고 있었다.

이정상은 완전한 무정부 사태를 경험하고 온 병사이자 노동자, 예술가였다. 고등학교에 입학한 이정상은 귀싸대기를 날리는 교사들을 견디지 못했다. 민주 정부의 교사들이 휘두르는 폭력은 독재 정권에서 자행하는 고문의 형태로 발현됐다. 개새끼들. 교실에 앉아 있는 친구들은 전부 멍청이 같았다. 머저리들. 학교를 자퇴한 이정상은 몽골의 울란바토르로 건너갔다. 그는 울란바토르에서 2년간 살았지만, 그곳에서 있었던 일에 대해선 절대로 이야기하지 않았다. 하얀 조랑말 목격담이 그가 들려준 유일한 울란바토르 이야기였다. 그는 공원을 가고 싶었다. 이정상은 몽골어를 조금 할 줄 알았다. 버스에 탄 그는 '파르크'에 가고 싶다고 말한다. 그가 도착한 '파르크'는 한국의 공원과는 달랐다. '파르크'는 시들고 있는 잔디들이 얇고 넓게 퍼진 황무지 같은 곳이었고, 벤치 하나만 덩그러니 놓여 있었다. 그는 '파르크'의 벤치에 앉아 백승영이 옮긴 프리드리히 니체의 『이 사람을 보라』를 읽어나간다.

내가 이 글을 쓰고 있는 지금 있는 그 순간, 우편배달부는 나에게 디오니소스-머리를 전해준다…….

그는 그 순간, 작고 볼품없는 하얀 조랑말을 본다. 다리가 짧고 굵고, 시들어가는 잔디 같은 누런색이 섞여 있는 하얀색 동물이 걷는 모습을 본다.

울란바토르 체류가 끝날 무렵, 이정상은 부모님이 울란바토르 대학 입학비로 건네준 돈을 가지고 유럽 여행을 갔다. 유럽 여행 자금을 채우기 위해 그는 다소 독특한 계획을 세웠다. 울란바토르 특산품 '캐쉬미어'를 구매해서 유럽에 가져다 팔겠다는 생각이었다. '캐쉬미어' 옷이 가득한 더플백을 짊어지고 그는 유럽으로 떠났다. 서유럽을 한 바퀴 돈 그는 몽골의 '캐쉬미어'를 선진국에서 판매할 가망은 없다고 판단하고, 공산권 국가로 내려갔다. 부다페스트 암시장에서 그는 '캐쉬미어' 옷을 팔았지만, 신의 뜻인지는 몰라도 한 푼도 벌지 못했다. 그는 세계 자본주의의 초국적 가치 사슬을 잊고 있었다. '캐쉬미어'는 울란바토르에서도, 부다페스트에서도, 똑같은 가격이었다. 그의 사업가적 기질은 언제나 광기로 점철되곤 했다. 석관동에 가만히 있는 육교 전부를 앵두 색으로 물들였고, 서울시장 오세훈의 행정 조치 때문에 육교를 녹색으로 다시 칠할 수밖에 없었다. 그는 행동주의자였다.

지난 10년 사이 나도 그가 겪은 실패에 동참하곤 했다. 그는 내가 학교에 입학했던 연도에 학생회장으로 출마했다. 신입생이었던 나는 그와 함께 밤늦게까지 선거 포스터를 학교 벽에 붙였다. 그의 일을 도와줬음에도 불구하고, 이정상은 내게 어떤 보답도 하지 않았다. 하지만 금전적 보답이나 정서적 연대보다도 훨씬 중요한 경고를 해주었다.

그때 미술원 옥상에는 한때 드러머였고 당시에는 디제이를 하던 부랑자가 살았다. 이정상은 그가 마약 중독자이자 칼잡이라며 조심하라고 했다. 그는 학생도 아니었다. 실제로 그는 마약 금단 현상 때문에 어금니가 없었고, 겨울에는 학교를 떠나 노숙을 하곤 했다. 나는 그가 음식물 쓰레기를 먹는 장면을 목격한 적 있다. 하지만 그가 사람을 찌르거나 주사를 팔뚝에 놓는 모습은 보지 못했다. 다만 마약 중독자는 초점 없는 눈으로 어딘가를 항상 쳐다보고 있었다.

이정상은 군대에 가기 전에 떠났던 베트남 여행에 대해 말했다. 그는 하노이에서 스쿠터로 사흘이 걸리는 곳인 베트남의 시골에서 머시룸을 잔뜩 먹은 이야기를 들려주었다. 그는 자신이 겪은 환각에 대해선 일언반구도 하지 않고, 오로지 머시룸이 부른 식욕에 대해서만 말했다. 그는 앉은 자리에서 피자 세 판을 먹었다. 그리고 토하지 않으려고, 또 넘어지지 않으려고 버텼다. 나는 그의 군대 이야기를 좋아했다. 그는 학교에 적응하지 못했듯 군대에도 적응하지 못했다. 그는 군대와 전쟁을 벌였다. 문제는 한국에 주둔하는 미국의 군대와 싸웠다는 것이었다. 그는 자신의 몸에 있는 털을 다 밀었다. 눈썹부터 머리칼, 온몸의 체모를 밀었다. 그것이 저항의 행위라는 점이 항상 재밌게 느껴졌다. 온몸의 털을 다 미는 것이. 신체를 일종의 저항 도구로 사용하는 것이. 이후 그는 군대에서 흑인-동성애자-군인과 같은 방에 배정됐다. 이정상은 이성애자 남성이지만, 그 방에서 어떤 일이 일어났을지는 오로지 하나님만 아실 것이다.

우리는 이명박 정부 말기에 학교를 다녔다. 어디서나 시위들이 열렸고, 이정상은 학생회장이었다. 시위 현장에서 그는 크고 높은 깃발을 들고 다녔다. 깃발에는 '시적 정의'라는 표어가 크게 쓰여 있었다. 그는 이명박 대통령의 얼굴을 걸개로 만들어 바닥에 깔았다. 우리는 이명박 대통령의 얼굴 걸개를 밟았다. 그는 언제나 깃발을 든 기수였다. 그는 내가 본 가짜 혁명가들과 달랐다. 그는 비평가이자 시인이었다. 그는 니체의 독자답게 (안티 크라이스트 정신을 탑재한 패러디와 풍자정신이 듬뿍 있는) '자지스 크리토리스'라는 필명으로 맹신자와 반反-영웅에 대

한 논고를 썼고, 그 글에는 내가 읽은 모든 글 중 가장 놀라운 통찰이 담겨 있었다. 그는 토머스 칼라일의 영웅 숭배론과 박헌영의 8월 테제를 동시에 반박하고 있었다. 그 글은 '영웅은 시대에 의해 필연적으로 소멸되거나 반-영웅으로 존재할 수밖에 없다'라는 문장으로 끝난다. 그는 책을 도둑질했다. 내가 다니는 학교 도서관 뒤쪽에는 푹신한 잔디밭이 있었다. 그는 책을 창밖으로 던졌고, 그의 친구는 잔디밭에 떨어진 책들을 주워서 가져갔다.

그가 훔친 책의 목록은 (내가 아는 책들로만 한정한다면) 다음과 같다.

나쓰메 소세키의 『한눈팔기』
보르헤스의 『픽션들』
『헤게모니와 사회주의 전략』
『창조적 계급의 질주』
『미국의 송어낚시』
『불타는 세상』
『카프카 전집』
『소수문학을 옹호하며』
(…)

그는 학생회관에서 살았다. 그의 방에는 가설 책장이 있었고, 그곳에는 매우 많은 책이 있었다. 한 인문 전문 출판사 사장의 동생이 그와 친구들을 출판사 창고로 데려가서 보고 싶은 책을 마음껏 가져가라고 말했다. 그는 온갖 책을 읽었다. 그는 고장이 자주 나는 스쿠터를 타고, 학생회관과 과방을 오갔다. 한번은 고장 난 스쿠터를 타고 교실에 들어온 그의 모습이 몹시 불안해 보였다. 우리는 연기 수업을 같이 들었다.

내가 그 수업을 기억하는 이유는 모피 코트를 입고 수업을 들었던 미모의 여성이 있어서였다. 모조 모피 코트의 질감은 프루스트의 마들렌처럼 나를 과거로 보낸다. 이정상이 짓고 있던 불안한 표정이 떠오른다. 그는 불안을 떨쳐냈다. 이정상은 그해에 아이를 가지고, 이듬해에 결혼했다. 나는 결혼식에서 참석해서 신부가 던진 부케를 받았다.

나는 그와 함께 시를 썼다. 나는 이전까지 단 한 번도 시를 읽은 적이 없음에도 불구하고 시를 썼다. 독자는 여섯 명이었다. 여섯 명은 오로지 서로만 읽어야 하는, 외부로 유출이 금지된 폐쇄된 창작 모임에 속해 있었다. 내가 쓴 시는 저주였다. 세계에 대한 앙심을 품고, 세계를 폭격하자는 세계 전쟁 선언이었다. 그는 내 글을 언제나 좋아했다. 아무도 내 글을 안 읽을 때도 그랬다. 남들이 나의 앙심을 알아보고 나를 경계할 때도 그는 내 글을 좋아했다.

그는 영화를 만들었다. 용산에서 쇠락한 용팔이들에게 컴퓨터를 구매하는 한 연인의 이야기였다. 나는 그의 영화에 나오는 깡패처럼 생긴 남자 두 명, 몰락한 디스토피아 서울, 섬망을 바라보는 정신병 환자의 꿈, 그리고 가난한 연인, 불안한 미래, 불확정적인 상황, 연인의 두 마음을 휘감은 불안과 그들이 벌이는 절대적 모험에 대해 비평을 썼다. 그가 비밀리에 쓴 시나리오는 호랑이를 매개로 하는 신화적 형식의 가족 드라마였다.

영화를 만들고 얼마 지나지 않아 그는 대전으로 내려갔다. 그때부터 그는 술에 취하면 싸움을 벌였다. 말리는 친구들은 아랑곳하지 않고, 가드와 싸우다 옆에 있는 친구의 코가 부러졌다. 코가 부러진 친구는 IT

대기업에 들어갔고, 올해 결혼했다. 그의 결혼식에서 이정상의 가족은 축가를 불렀다. 아이는 노래를 부르고 이정상은 리코더를 불었다.

그 결혼식에서 한국어가 유창한 서양인 남자가 이정상을 보고 한 소개말이 떠오른다. 코가 부러진 친구가 쓴 소개말이겠지. "가장 아름다운 시인."

당신은 시를 뭐라고 생각하는가? 나는 이 소개말을 듣고 수석 수집가를 떠올렸다. 시는 아름다운 돌 같은 것이다. 이정상은 아름다운 돌 같았다. 한때는 활화산이었던 사내였고, 지금은 휴화산이 되었지만, 그는 용암이 무엇인지 아는 사람이었다. 가족을 만든다는 것은 새로운 운들로 삶을 갱신하는 것과 다름없다는 말레이시아 격언이 있다. 아이가 태어나면, 원래 갖고 있던 운과 다른 네트워크를 형성한다. 아이와, 세월과, 사랑과, 미움과, 다툼이 모두 나를 새롭게 만든다. 이정상의 아름다운 가족은 아마도 그를 새롭게 만들었을 것이다. 어쩌면 그는 내가 항상 알고 있던 사람이지만, 동시에 내가 알던 사람이 아닐 것이다.

내가 이정상을 생각하면 떠오르는 것들이 있다.

들깨를 퍼 담은 순댓국(그는 들깨가 몸에 좋다며 보통 사람의 세 배를 넣어 먹었다),

야채 볶음(그는 숙취로 헤매는 친구들을 위해 야채를 볶았다),

그리고 '용기와 유머'(그는 백신 접종을 거부하고 있다).

우리를 갉아먹는 폭력의 정체가 무엇인지 안다면, 공포 속에서 그것과 싸워야 한다면, 결국 방도는 여기에 있다. 이것이 우리가 겪은 수많은 실패와 패배 속에서 희망을 줄 수 있는 유일한 방법이다. 그는 내가 아는 한, 우리 시대의 마지막 영웅이자 위대한 모험가이며, 결코 감

기지 않는 눈이다.

　이 글을 이정상에게 헌정한다.

　이 글은 우리가 경험한 시대를 떠나보내는 한 편의 헌사다.

익사한 남자의 자화상

초판인쇄	2023년 5월 25일
초판발행	2023년 5월 31일

지은이	강덕구
펴낸이	강성민
편집장	이은혜
책임편집	함윤이
마케팅	정민호 박치우 한민아 이민경 박진희 정경주 정유선 김수인
브랜딩	함유지 함근아 박민재 김희숙 고보미 정승민
제작	강신은 김동욱 임현식

펴낸곳	(주)글항아리
출판등록	2009년 1월 19일 제406-2009-000002호

주소	10881 경기도 파주시 심학산로 10 3층
전자우편	bookpot@hanmail.net
전화번호	031-955-8869(마케팅) 031-941-5160(편집부)
팩스	031-941-5163

ISBN 979-11-6909-098-8 03600

잘못된 책은 구입하신 서점에서 교환해드립니다.

기타 교환 문의 031-955-2661, 3580

www.geulhangari.com